초기 그리스도교와 비잔틴 미술

존 로덴 지음 · 임산 옮김

KB134328

한길아트

초기 그리스도교와 비잔틴 미술

옆쪽
「판토크라토르」
(219쪽의 부분),
돔 벽화,
1192년,
키프로스의
라구데라,
테오토코스
성당

신을 그린다면 어떻게 그려야 좋을까? 그리스도는 아직 턱수염이 나지 않은 젊은 모습일까, 혹은 길고 짙은 머리칼과 말려 올라간 턱수염을 가졌을까, 아니면 한 마리 어린 양일까? 만일 꿈속에 성 베드로가 나타난다면 우리는 그를 어떻게 알아볼 수 있을까? 성당은 어떤 모습이고, 그 내부 장식은 어떤 것이 어울릴까? 이런 의문들은 초기 그리스도교 및 비잔틴 세계의 화가, 건축가, 패트론, 일반 신도들이 직면했던 것들이기도 하다. 이에 대한 대답들은 오늘날 세계 도처에 남아 있는 건축물이나 미술관에서 찾아볼 수 있으며, 후대의 작품들에서는 그것이 더욱 더 분명하게 나타난다. 왜냐하면 초기 그리스도교와 비잔틴 예술가들이 구축한 그리스도교적 시각표현의 전통은 최근까지 유럽 미술을 지배해왔기 때문이다. 보이는 세계, 그리고 보이지 않는 종교적 체험과 신앙의 세계를 구현하기 위해 그들이 창조한 이미지는 눈으로도 머리로도 이해할 수 있다. 과거의 무거운 짐을 의식적으로 내던지려했던 시대에도 비잔틴의 전통은 계속 지켜졌다. 이 책은 이러한 미술에 관한 책이다. 즉, 그것이 왜 만들어졌고, 어떻게 보여졌으며, 또 그것을 이해하기 위해 필요한 것은 무엇인지를 다룬다.

우선, 독자들이 염두에 둘 몇 가지 사항들이 있다. 첫째, 이 책에서 다루는 시기는 그리스도교 시대의 4분의 3에 해당하는 대략 1,500년에 걸쳐 있다. 두번째, 그 지리적 범위는 그리스도교 미술이 시작된 로마 땅 지중해에서부터 발칸반도와 근동, 더 나아가 끝내 로마화되지 않았던 러시아의 그리스도교 공국까지 포함한다. 셋째, 대부분이 파괴되었지만, 중요한 많은 건축들이 현존하고 있다. 그래서 이 책에서는 필자가 찾아본 장소, 그리고 인물과 사상에 대한 이야기들을 선별하여 서술하도록 하겠다.

이 책에 실린 그림들은 강렬하게 호기심을 자극하는 하나의 패러독스다. 즉, 1453년에 콘스탄티노플이 함락되고 동방의 마지막 그리스도교 제국이 소멸하는 정치적 대변동의 세기를 거치는 동안, 그러한 상황들이 어떻게 극복되어 비잔틴 미술의 전통이 명료하게 규정될 수 있었는

지, 묻지 않을 수 없다. 세계의 질서가 바뀌는 동안에도 미술은 변함없이 지속되었다. 이러한 사실이 믿어지지 않을 수도 있겠지만, 비잔틴 미술은 분명 고립을 초월하여 눈부시게 발전했다. 또한 서구의 진보관으로 보자면, 비잔틴 미술이 로마제국의 전성기에서 시작하여 중세를 지나 초기 르네상스에까지 이르렀다는 사실은 독자들이 반드시 기억해두어야 할 것이다. 특정한 시간과 공간, 가령 12세기에 노르만인의 지배 아래에 있던 시칠리아 섬의 비잔틴 미술은 분명히 외래의 사상, 그리고 전혀 다른 미술 및 건축양식 등과 직접적으로 관계를 맺어왔다고 볼 수 있다.

우리가 이런 미술에 접근할 때 반드시 알아두어야 할 게 있다면, 그 미술이 실제로는 무엇이고 또 무엇을 재현한 것인지를 파악할 때 현대의 몇몇 가설이 오히려 방해가 될 수도 있다는 점이다. 나중에 더 명확해지겠지만, 심지어는 여기에 적용되는 미술사의 기본적인 분류조차 우리를 잘못 안내할 수 있다. 예를 들어, '초기 그리스도교 미술'(Early Christian art)이라고 불리는, 즉 신약(혹은 구약) 성서의 주제나 그리스도교적 상징물과 직접 관련되는 미술은 그리스도가 살았던 시대로부터 이백 년 후에 처음 나타난다. 이와 유사하게, '비잔틴'이라는 말은 고대 그리스 식민지 비잔티움에서 유래하였다. 그런데 비잔티움은 콘스탄티누스 황제가 로마제국의 수도의 이름으로 다시 부흥시킨 명칭이며, 이것이 다시 개명되어 콘스탄티노플(오늘날 이스탄불)이 되었다. '비잔틴'이라는 용어는 서로 다른 시간과 공간에서 창조된 미술·건축에 광범위하게 적용되었으며, 콘스탄티노플 황제들의 지배 아래 있었던 '비잔틴제국'의 국경 바깥에서도 조금씩 발견된다.

오늘날 우리가 '비잔틴인'이라고 부르는 사람들 대부분은 이 용어를 이해할 수 없을 것이다. 콘스탄티누스와 그의 후계자들은 스스로를 '비잔틴' 황제로 여기지 않았다. 그들은 어디까지나 '로마인의 황제'로 자처했고, 동방에서 로마제국을 계승한다고 생각했다. 제국의 영토는 시대에 따라 크게 변동했지만, 그들은 그것을 로마로부터 상속받았다고 여겼다. 그래서 그 시대의 민중들은 로마제국의 주민 혹은 그 계승국가나 침략자나 이웃 국가의 일원으로서 정의되었다. 언어는 6세기까지 라틴어가, 7세기부터는 그리스어가 공통어였다. 다른 많은 언어도 쓰였지만, 이 두 언어가 로마 지배하의 고대 지중해 세계에서 중요한 언어로

자리잡았다.

　그 시대 사람들이 생성해온 문화는 지금 우리의 것과는 많이 동떨어져 있기 때문에, 눈앞에 펼쳐져 있는 그림들을 잘 판단하려면 적지 않은 노력이 필요하다. 특히 그리스도교는 서구의 세계관에 구체적으로 영향을 끼쳐왔기 때문에, 먼 과거의 그리스도교 문화를 현대의 기준으로 해석하지 않도록 더더욱 주의할 필요가 있다. 이 책에서 우리에게 익숙하지 않은 모습 그대로를 강조하는 것은 바로 이런 이유 때문이다. 용어와 인명의 표기방식이 그 예라 할 수 있다. 요안네스(Joannes)나 그레고리우스(Gregorius) 같은 사람을 영어식 표기로 존(John)이나 그레고리(Gregory)라고 한다면, 초기 그리스도교와 비잔틴 성인들의 세계가 더 친근하게 느껴질지도 모른다. 하지만 과거를 필요 이상으로 익숙하게 보이도록 하는 위험도 있는데, 어쩌면 이 또한 심각한 오해일지 모른다. 그러므로 때로는 사람과 장소의 '진짜' 이름을 붙여주는 것이 필요하다. 모든 것을 일관성 있고 완벽하게 명명하는 것은 무리일지도 모른다. 그러나 전문용어는 그렇게 하지 않을 경우 오해를 불러일으키기 쉽다. 다른 예를 들어보자. 비잔틴 성당 내부의 부분 공간을 '네이브'(nave, 교회 한가운데의 중심 공간–옮긴이)나 '콰이어'(choir, 성가대석–옮긴이)로 부르는 것이 독자에게는 별다른 문제가 되지 않을 것이다. 그러나 켈라(cella, 그리스어로는 나오스[naos]–옮긴이)나 베마(bema)라는 용어는 영국의 교구 성당이나 프랑스의 고딕 성당에서 말하는 네이브와 콰이어와는 다르다는 사실이 중요하다. 이렇게 이 책에서는 특수한 용어를 사용하여 친숙하지 않은 개념들을 드러내 보이기도 한다. 그런 경우에는 보통 처음 등장할 때 설명을 하고, 책 뒤에 실린 '용어설명'에서 다시 정리했다.

　이 책에서 다루는 시기 동안 제작된 세속 미술에 흥미를 가지는 사람도 더러 있다. 이 '세속'이라고 하는 개념은 '종교와 관계없다'는 뜻을 갖는데, 이 시기의 처음을 살짝 엿보면 그런 미술은 존재하지 않았다고 할 수 있다. 성당 건축과 모자이크 장식에서부터 채색삽화, 상아 부조판, 칠보 에나멜 세공(유리질 같은 유약을 강한 열로 녹여서 금속 물질이나 그 표면에 정착시켜 화려한 색채의 장식효과를 내는 기법–옮긴이)에 이르기까지 초기 그리스도교 및 비잔틴 문화의 위대한 미술작품들에는 종교적인 의미가 압도적으로 강하게 담겨 있다. 오늘날에도 많은 사

람들에게 성서 이야기와 그리스도교 도상은 친근하다. 하지만 비잔틴 미술에는 신학적이고 지적인 면이 있고 바로 그 점이 우리로 하여금 거리감을 느끼게 한다. 우리는 모든 사물을 진보의 관점에서 바라보려하고, 그러한 관점에 따르면 사물은 시간과 함께 발전한다. 그러나 우리가 이 책에서 만나게 될 사람들은 이와는 전혀 다른 방식으로 사유했다. 즉, 그들은 세계가 천지창조(보통 우리가 기원전 5508년으로 부르는 때에 있었던 역사적 사실), 그리스도의 탄생, 그리고 부활로부터 멀어지면 멀어질수록 사물들은 시간의 흐름 속에서 점점 더 악화된다고 믿었다. 반면 우리는 시간을 좇아 미래로 나아가고, 사건들에 의미를 부여하며, 인과적으로 진행하는 이야기에서 즐거움을 느낀다. 그러나 우리가 이 책에서 알고 싶어하는 사람들은 항상 과거를 회고하는 정신세계 속에 살아왔다. 그들은 최후의 심판에 벌벌 떨면서 미래를 두려워했으며, 과거를 숭배해왔다. 저 멀리 아득한 그런 과거를 말이다.

　이런 태도가 그들의 미술 속에 내재해 있다. 미술가들은 새로움 그 자체만을 좇아서 작업하지 않았다. 고대 전통을 구현하는 한도 내에서 혁신적인 작업을 할 수 있었다. 그 때문에 그들의 작품은 항상 전임자들의 것과 매우 밀접한 관련을 맺고 있었다. 그러므로 우리도 비잔틴인의 미술을 제대로 감식하기 위해서는 지속적으로 과거를 돌아보아야 한다. 비잔틴의 전통 개념은 완성된 규범에 대한 존중 그 이상이다. 예를 들어, 이콘(Icon, 성화상 – 옮긴이)은 화가가 그리스도나 성인의 모습에 대해 가진 인상하고는 다르다. 이콘은 대상의 단순한 재현이 아니다. 그것은 '진실한' 이미지였다. 때문에 성상(聖像)은 초자연적인 힘을 지닌 채 전해 내려왔다. 화가들은 종교적 진리에 따라 소재의 가치와 아름다움, 장인정신을 위임받았다. 그리하여 신과 성인의 모습을 작품에 담을 수 있게 되었다. 이콘은 이 세상이 끝날 때까지, 그리고 인간의 생 너머까지 계속 존재하여 영향력을 발휘하도록 만들어졌다.

　익숙하지 않은 복잡한 개념을 평이한 언어로 쉽게 이해했다면 거기에는 위험요소가 있을지 모른다. 가령, 우리는 일상적으로 읽고 듣는 '예수'를 '그리스도'(Christ, 주의 기름부음을 받은 유대의 왕 '메시아'의 그리스어 – 옮긴이)로, '마리아'를 '성모'라고 한다. 그러나 이 책에서 살펴보는 미술에서 '성모'는 마리아에게 거의 붙여지지 않는 별칭에 불과하다. 비잔틴 사람들에게 마리아의 이미지는 '신의 어머니', 즉 '테

오토코스'(Theotokos)의 이미지와 같다. 그래서 테오토코스를 성모로 부르는 것 자체는 별 문제 없어 보이기도 한다. 하지만 어떤 독자들은 이 책에서 자주 접하게 될 신의 어머니로서의 그 복잡하고 강렬한 위용에 빅토리아 풍의 온후하고 관대한 현대적 감성을 부여하고 있기도 할 것이다.

이미지는 말처럼 사상을 표현할 뿐만 아니라 사상 자체를 형성해간다. 그런 의미에서 초기 그리스도교 미술과 비잔틴 미술은 상당히 이데올로기적이다. 또한 오래도록 열정을 가지고 지켜볼만한 가치가 있다. 설명과 함께 실린 그림들은 그러한 작품의 인상을 선택하여 옮긴 것들이다. 그러나 아무리 그림이 멋있다고 하더라도 본문의 설명을 대신할 수는 없다. 그러므로 내가 바라는 것은, 이 책이 그러한 미술작품을 사유하기 위해 읽을거리를 찾는 독자들에게 도움을 주는 데 그치지 않고, 그들에게 작품을 고찰할 수 있는 용기를 북돋아주는 것이다.

이제 문자와 은유를 따라 여행을 시작하자. 참, 그 전에 마지막으로 염두에 둘 게 하나 더 있다. 이 책에 수록된 그림들은 누구에게나 다 똑같이 보이겠지만, 원작을 대했던 사람들의 느낌과는 전혀 다를 수 있다. 거대한 공공 건축과 장식은 매년 수만 명의 방문자들이 보도록 하기 위해 만들어졌지만, 어떤 작품은 혼자 지그시 눈을 감고 감상할 수 있도록 제작되기도 했다. '공공' 미술은 인구 대다수의 사상을 교묘하게 주조해왔다. 이에 비하면, '사적'인 미술은 잘 보이지지 않는다. 우리는 과거와 현재의 감상 환경이 서로 다르다는 점을 잊지 말아야 한다. 그러나 그 문제가 그리 심각한 것은 아닌 듯싶다. 여러분은 이 책에서 미술관의 잠겨진 쪽문을 열고 귀중한 유물함을 살짝 들여다볼 수 있다. 판매가격이 매겨지지 않은 그림이 실린 페이지를 하나씩 넘기며 세심하게 보존된 이콘에 가까이 가보자. 그리고 복원 전문가와 사진작가와 함께 높다란 전망대에 올라가보자. 시간과 공간의 광대한 거리를 자유롭게 뛰어넘고, 그 모든 미술을 관망해보자. 이만큼 커다란 행운이 언제 또 오겠는가.

신과 구원 그리스도교 미술의 형성

'세상을 소란스럽게 하던 자들이 여기까지 들어왔습니다'(「사도행전」 17: 6). 기원후 50년에 테살로니카(현재 명칭은 테살로니키–옮긴이)의 유대인들은 이러한 말로 사도 바울로를 시의회에 탄핵했다. 성 바울로는 세 안식일에 도시의 시나고그(synagogue, 유대교 교회당–옮긴이)에서 그리스도교 교리를 포교했다. 신약성서에 따르면, 바울로는 많은 유대인과 그리스인뿐만 아니라 수많은 테살로니카의 여성 지도자들까지 개종시키는 데 성공했다. 시당국은 성 바울로를 탄핵하는 이들로부터 예수 그리스도가 카이사르와 나란히 또 다른 바실레우스(basileus, 고대 그리스에서 왕의 역할을 하던 귀족을 지칭하는 말 가운데 하나–옮긴이)로 선포되었다는 소식을 듣고 염려했는데, 비록 그 고발은 그릇된 것이었지만 성 바울로는 야반도주할 수밖에 없었다.

예수 그리스도를 따르던 성 바울로와 그 밖의 추종자들이 세상을 혼란하게 한 죄로 비난을 받았던 당시는 어떤 세상이었을까? 기원후 50년의 테살로니카는 2백 년 동안 로마제국에 속해 있었으며, 마케도니아 지역의 수도로서 번성하던 세계적 도시였다.

그곳 시민들은 많은 종교와 신앙에 관심을 가졌으며, 예술작품이라고 할만한 다양한 종류의 문화산물을 놀라울 만큼 풍부하게 가지고 있었다. 거대한 공공 건축물, 조각으로 장식된 기념물, 여러 종류의 조각상, 벽화, 바닥 모자이크, 금은 도금으로 장식된 식기류, 보석 등. 그들은 알렉산드로스 대왕 이전으로 거슬러 올라가 기원전 5, 6세기까지의 문화적 전통을 계승했는데, 그 전통은 대담하게 새로운 사상을 계속 생산해냈다.

성 바울로의 그리스도교 포교는 테살로니카에서 커다란 성과가 있었다고 전해진다. 그런데 새로운 신앙으로 생겨난 그 자극이 언제, 어디서 그리스도교 미술의 출현을 이끌었을까? 그것을 밝혀줄만한 증거는 무엇이 있을까? 그곳은 지금도 여전히 세계 각지 사람들로 북적대고 붐비는 그리스의 국제도시이다. 비교적 최근까지도 그 성벽 안에는 성당들이

1
하기오스
게오르기오스
성당의
동쪽 외관,
300년경 이후,
그리스,
테살로니키

들어서 있었는데, 지금은 콘크리트 탑들의 그늘에 가려 있다. 그런데 그 것들은 성 바울로의 직계 제자들이 지은 것은 분명 아니다. 우리가 알고 있는 성 바울로가 지은 그리스도교 성당을 보려면 적어도 삼백 년 이상 을 기다려야 한다. 왜 그럴까? 성당들 가운데 가장 크고 가장 오래된 것 중 하나를 유심히 살펴보며 이 의문을 풀어보자(그림1).

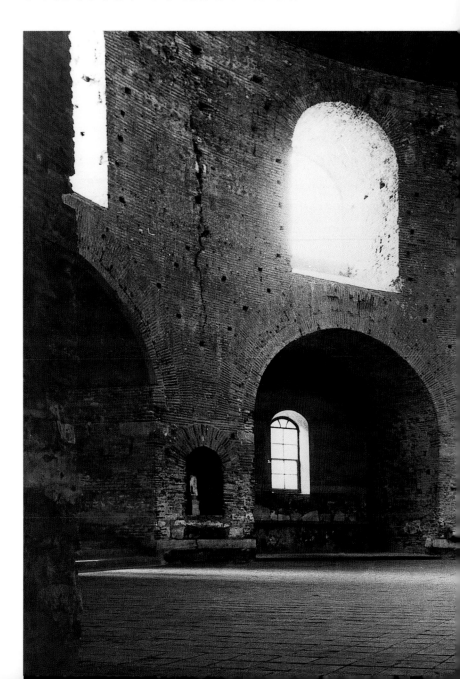

육중한 원형성당 하기오스 게오르기오스(Hagios Georgios, 현대 그리스어로는 아이오스 요리오스로 발음 – 옮긴이)는 현재 미술관으로 보존되어 있다. 이 성당은 로마인 황제 갈레리우스(305~311년 재위)의 궁 맞은편에 있으며, 297년에 페르시아 군을 무찌른 그의 승리를 축하하는 개선문의 북동쪽에 있다. 성당 안으로 한 계단 내려가면, 무언가 모순된

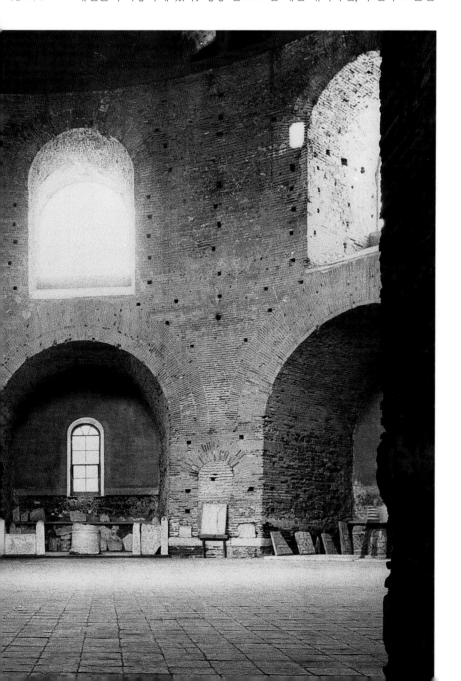

인상과 마주친다(그림2). 동쪽의 연결부는 나중에 증축한 곳인데, 인테리어로 봐서는 일종의 앱스(apse, 세속건축이나 종교건축에서 콰이어, 성단, 혹은 측랑의 끝에 있는 반원형 또는 다각형 공간-옮긴이) 같다. 중후한 벽의 두께는 6미터가 넘는다.

바닥층 위로 아치형 공간이 눈에 들어오고, 그 위 창들은 수직으로 올라가 직경 약 24.5미터의 돔(dome, 건축에서 대개 천장이나 지붕을 이루고 있는 아치로부터 발전된 반구형 구조물-옮긴이)을 받치는 벽돌들 사이에 끼어들어가 있다. 노출된 벽의 표면은 고가의 대리석판 띠로 장식되어 있다. 벽돌로 축조된 구조를 가리기 위해 다양한 기하학적 패턴들과 장식적 디자인이 동원되었다. 대리석판은 몇몇 다른 건물에서도 사용되었다. 돔을 올려다보면(그림3, 4) 거대한 황금 모자이크(8미터 정도의 폭) 띠를 볼 수 있는데, 하지만 돔 윗부분의 중앙 원형과의 경계 부분을 제외한 나머지는 소실되었다. 당시 이 도시에 이따금씩 발생했던 지진 때문에 모자이크의 작은 색유리와 테세라(tessera, 모자이크 세공

에서 쓰는 작은 광물성 조각으로 라틴어로 정육면체 혹은 주사위라는
뜻－옮긴이)가 묻은 회반죽 층이 여기저기 떨어져나가 있고, 지붕에서
는 물이 샌다.

　돔 모자이크에서 남아 있는 부분은 머리 윗부분의 띠와, 풍부하게 장
식된 화관을 지지하는 네 천사의 날개 부분이다. 여기에 한때 예수 그리
스도의 형상이 놓여져 있었을 것으로 짐작된다(쌓여진 벽돌에 남아 있
는 선들이 대강의 구성을 알려주긴 하지만, 바닥에서는 보이지 않는다).
이에 비해 보존이 잘된 아래 부분에서 우리는 복잡한 건축적 형상들로
채워진 복잡한 띠를 볼 수 있다. 모자이크의 전면에는 남자 인물상들이
서 있는데, 그들의 손은 기도자의 손에 올려져 있다. 그 인물들은 멀리
서 보면 작지만, 실제는 더 크다.

　모자이크 제작자는 각각의 인물상 옆에 이름과 직업(주교, 사제, 군
인, 의사, 혹은 플루트 연주자 등), 그리고 사망일이나 기념이 되는 달을
포함한 비문을 새겨놓았다. 성 아나니아스 사제(1월에 해당)는 미사복을

3-5
모자이크,
5세기경,
하기오스
게오르기오스
성당
맨 왼쪽
성 코스마스와
성 다미아누스
왼쪽
성
오네시포로스와
성 포르피리우스
오른쪽
성 아나니아스
(부분)

입고 있으며, 수염이 난 온화한 모습이다(그림5). 같은 옷을 입은 그의 동료는 턱수염이 더 많이 나 있는데, 비문이 소실되어 신분은 자세히 알 수 없다. 기술적이거나 예술적인 면에서 이런 모자이크들은 어느 시대, 어느 지역의 생산물과도 비견될 수 있을 만큼 품격이 높다. 그런데 이 이미지들은 그것을 제작하고 보았던 사람들에게 어떤 의미를 가지고 있었을까? 왜 특정 성인을 선택했을까? 왜 성당은 원형일까? 그리고 그토록 정교하게 제작된 도상들이 왜 바닥에서는 보기 힘들 정도로 높은 곳에 있는 것일까?

우선, 건축 형태를 생각해볼 수 있다. 우리는 하기오스 게오르기오스가 애초에 성당으로 지어지지 않은 것으로 짐작해볼 수 있다. 십중팔구 그것은 4세기 초 갈레리우스 황제의 명령으로 구축된 것이다. 거의 일직선에 가까운 개선 아치와 궁전의 순환구조는 그것이 원래 거대한 마우솔레움(mausoleum, 거대하고 기념비적인 무덤을 의미하는 이 말은 카리아의 왕 마우솔로스의 이름을 딴 것으로, 죽은 그를 기리기 위해 왕비가 화려하게 무덤을 세운 것에서 유래했다 - 옮긴이)으로 지어졌음을 암시한다.

갈레리우스는 311년 4월 세르디카(오늘날 불가리아의 소피아)에서 죽어 거기에 묻혔는데, 하기오스 게오르기오스 성당의 건축을 마무리하지 못한 채 죽은 것 같다. 그런데 이 원형건물이 언제 그리고 왜 성당으로 바뀌었는지에 대해서는 정확하게 알려진 바가 없다. 4세기 말에서 6세기 초 사이의 오랜 세월 동안에 노련한 전문가들이 존재했지만 그들은 서로 배타적이었다. 그래서인지 그 기간 동안에 테살로니키에 지어진 주요 성당들의 제작연도는 정확하게 알려져 있지 않다. 테오토코스 아케이로포에토스(Theotokos Acheiropoetos, 후일에 '사람 손으로 만들지 못하는' 기적의 이미지로 불려짐) 같은 인상 깊은 성당이 5세기 중엽에 구축되었다는 데 의견이 모아지고 있는 정도이다. 비교할만한 모자이크가 남아 있지 않아, 비교를 위한 기준 역시 제시할 수 없는 상황이다. 오스만 투르크의 오랜 지배 기간(1430~1912년) 동안 이 도시에서 이루어졌던 그리스도교도들의 헌당(獻堂)에 관한 기록은 대부분 사라졌다. 우리는 이 원형 성당이 원래 어떻게 불렸는지 알 수 없으며, 1591년 이후 이곳은 이슬람교도들의 예배장소가 되었다.

하지만 이곳의 의미심장한 모자이크는 우리에게 많은 것을 시사해준다. 그것은 하기오스 게오르기오스 성당에 관한 모든 의문들에 답해줄

수 있을지도 모른다. 하지만 여기에는 많은 문제들이 있다. 기원후 50년에 행해졌던 사도 바울로의 복음서 설교가 어떻게 신앙의 개종을 이루고, 또 그것이 어떻게 기원후 400년경 혹은 그 이후의 성당들에서 그랬던 것처럼 갈레리우스 황제의 마우솔레움 장식의 소재가 되었는지를 이해하기 위해서는, 수없이 많은 사람들과 다양한 작품들, 광대한 지리적 범위, 수백 년의 세월에 수반되었던 대단히 복잡한 과정에 대한 설명들이 필요하다. 또한 그러한 설명의 증거가 되는 많은 작품들이 오랜 시간을 거치면서 불타고 변하고 파괴되어 복구가 불가능하다는 점도 명심해야 한다. 많은 작품들이 우리와 직접적으로 소통할 수 있는 것처럼 보일지라도, 그것들을 이해하려면 감탄에 가득 찬 응시 그 이상이 필요하다.

예수 그리스도(33년경 죽음) 시대에 그리스도교 미술은 분명 존재하지 않았다. 지난 2천 년 동안을 살펴본 결과 이를 확신할 수 있다. 그런데 상반된 주장도 있다. 그리스도교 미술의 기원(이 책의 제4장에서 보게 될 것이다)을 추적했던 8세기 혹은 9세기의 진술 중에는 '회화는 복음서 선교가 행해지던 시대에 존재했다' 라는 것이 있다. 우리가 오늘날 그 시대를 소급하여 이해하는 데는 고고학적으로 접근하는 것이 더 적절할 것 같다. 그리스도교 미술은 4세기 혹은 5세기에 로마가 지배하던 세계의 풍부하고 다양한 바탕 위에 직조되었다. 이러한 상황은 반드시 그리스도교라는 종교의 폭넓은 역사와의 관련 하에서 고찰되어야 마땅하다.

그리스도교는 예수 그리스도의 죽음 이후 팔레스타인을 근거지로 포교 활동을 활발히 전개하면서 서서히 성장하였다. 당국의 무관심과 관용, 때로는 다소 격심한 박해의 시기를 거치면서 그리스도교는 마침내 로마제국의 '공식' 종교가 되었다. 그 결정적 전환점은 4세기 초반에 있었다. 갈레리우스 황제는 적극적인 반그리스도교 정책을 폈지만, 죽기 직전인 311년에 관용의 칙령을 포고하여 그리스도교도들에게 신앙의 자유를 허용했다. 313년에 나온 이른바 '밀라노 칙령'에서 이에 대한 좀더 정확하고 충분한 설명을 얻을 수 있다.

밀라노 칙령은 공동 통치 황제인 콘스탄티누스(312~337년 재위)와 리키니우스(308~324년 재위)에 의해 만들어졌으며, 경배의 자유뿐만 아니라 몰수되었던 성당 재산의 환원까지 구체적으로 명하고 있다. 그러므로 이제부터는 '콘스탄티누스 이전'과 '콘스탄티누스 이후'의 미술

을 통해 주제에 접근하고자 한다. 아울러 콘스탄티누스라는 인물 자체에 대해서도 주목할 것이다.

313년 이전에 지어진 거대한 그리스도교 건축물은 대부분 대도시에 있었는데, 지금 온전히 남아 있지는 않다. 그리스도교도들은 자신들에 대한 박해, 건물 파괴, 재산 몰수를 피해 4세기까지 로마제국 도처에 흩어져 살았다. 따라서 콘스탄티누스 이전 시기의 그리스도교도들은 장례식 때를 제외하고는(그 이유는 뒤에서 설명된다), 자신의 신앙을 미술이나 건축을 통해 공식적으로 표명할만한 입장이 아니었음을 추측할 수 있다.

그러나 그들은 오래 전부터 로마제국 도처에서 성만찬(그리스도의 '최후의 만찬'을 상기하는 것, 「마태오복음」 26:26~28 참조)을 축하하고, 찬송가를 부르고, 봉독하며, '단 두세 사람이라도 내 이름으로 모인 곳에는 나도 함께 있기 때문이다'(「마태오복음」 18:20)는 예수 그리스도의 말에 따라 설교를 경청하였음에 틀림없다. 300년경까지는 예배를 목적으로 지은 집회장들이 사용되었음이 확실하다. 전해지는 문서의 내용은 그러한 집회장을 파괴했다거나 재건하도록 명령했다는 것이 대부분이다. 3세기 동안, 그리고 그 이전에는 그리스도교 집회의 대부분이 개인의 집에서 행해졌다. 어떤 집은 많은 사람들을 수용하여 예배를 올릴만큼 규모가 컸다.

그러한 집회 장소는 로마 후기의 저택처럼 벽화로 꾸며졌다. 하지만 그렇게 장식된 '사택 성당'(house-churches) 중 그 시대의 것으로 추정되는 것은 시리아 유적지에서 발견된 것뿐이다. 두라에우로포스로 불렸던 시리아의 이 도시는 번성한 상업도시이며 군사 주둔지였다. 이곳은 로마제국의 동쪽 경계에 있으며, 유프라테스 강 위 가파른 경사면의 꼭대기에 위치하여 전략상 중요한 곳이었다.

256년경, 이곳 거주자들은 사산 왕조 페르시아의 습격에 대비하여 방어체계를 구축했다. 성벽에 인접한 거리와 건축물의 내부 재료로는 모래와 잡석을 혼합한 것이 사용되었으며, 성벽의 두께를 늘려 땅굴 침입에 대비했다. 예상대로 이 도시는 공격을 받아 성벽들이 파헤쳐지고 포위되었다. 수비병이 파놓았던 구덩이와 페르시아 병사의 땅굴이 만나는 곳도 있었으며, 전투는 끝없이 이어졌다. 동굴이 무너지고 병사들이 깔려 죽었다. 그중 누군가는 자신의 급료를 몸에 지니고 있었는데, 256년

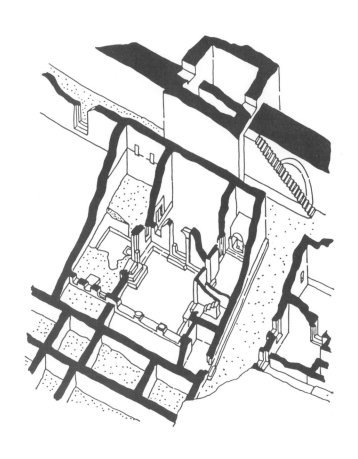

6
세례실이 있는
그리스도교
건축,
256년 이전,
시리아,
두라

에 발행된 이 주화가 발견되어 전투가 벌어졌던 때를 정확히 알 수 있다. 점령 이후, 두라에우로포스는 황폐해졌다. 백 년이 지나 그곳을 찾았던 율리아누스(일명 '배교자 율리아누스') 황제는 그곳을 황량한 곳으로 기억했다.

1920년대와 30년대에 행해진 발굴 덕택에 수많은 종교적 건축물이 세상의 빛을 보았다. 그것들은 흙과 잡석으로 급하게 채워졌던 성벽들 가까이 있다. 그리스도교는 이 두라 발굴에서 확인되는 여러 종교 가운데 하나이다. 전형적인 로마 식으로 디자인된 어느 한 집의 안뜰은 이웃의 다른 집에 비해 너무 크거나 위압적이지 않다. 이 집은 성당으로 개조되었다(그림6). 작은 별채(6.8×3.1미터) 일부에 벽화가 남아 있는데, 세례반(洗禮盤)이 있는 것으로 미루어보아 세례실이었음을 짐작할 수 있다.

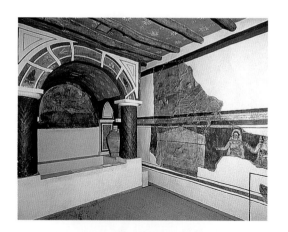

벽화의 솜씨는 조잡하지만 내용이 도식적이므로 몇몇 장면들을 충분히 알아볼 수 있다. 세례반을 감싸고 있는 캐노피(canopy, 건축에서 제단, 조각상, 옥좌 등의 위쪽에 기둥으로 받치거나 매달아놓은 덮개 – 옮긴이) 바로 밑에는 어깨에 한 마리 양을 짊어지고 있는 목자의 도상이 있다. 그의 뒤로 양떼들이 따른다(그림7, 8).

이 시각적 형식은 그리스 로마 세계의 오래된 전통을 이은 것으로, 일반적으로 구원을 암시한다(길을 잃고 무리에서 뒤처지는 양은 보호되거나 구해진다). 그러므로 '선한 목자'의 도상은 결코 그리스도교도들의 창안물이 아니다. 그렇지만 그것은 그리스도교도들에 의해 특별하게 해석되고 이해되었는데, 예수 그리스도는 스스로를 선한 목자로 묘사한다(「요한복음」 10:11과 『구약성서』「시편」 23:1의 '야훼는 나의 목자'). 그러므로 이 도상은 그리스도교도들에게 예수 그리스도를 통해 구원이 온다는 희망이 가득 찬 메시지를 전달한다.

두라 세례실의 남쪽 벽에는 예수 그리스도의 기적에 관한 단편적인 장면 두 가지가 그려져 있다(그림7). '중풍 치유'(「마태오복음」 9:1~8)에서는 침대에 누워 있는 환자가 보이며 그는 곧 자신의 침대를 가지고 걷는다. 다른 기적의 도상은 '물 위를 걷는 예수 그리스도와 베드로'이다(「마태오복음」 14:22~33). 배에 있는 다른 사도들이 배경으로 보이고, 아래 부분에는 거대한 석관에 조심스럽게 다가가는 두 여인의 모습이 있다. 이것은 아마도 '그리스도의 무덤에 참배하는 성녀들'을 나타내는 것 같다(「마태오복음」 28:1 이하).

'선한 목자'와 달리, 이러한 도상들은 기적과 예수 그리스도의 삶을 보여주는 데 주력한다. 그리스도교로 개종한 사람들은 세례(「사도행전」 8:37~38)를 받기 위해 그 방으로 간다. 현존하는 부분을 가지고만 판단하기에는 한계가 있지만, 그 벽화를 보는 그리스도교도들은 그것을 해석할 수 있었을 것이다. 그러나 이 도상은 비그리스도교도에게는 어떤 특별한 의미를 전달하지 못할 것이다.

이 도상의 이미지들은 그저 낯선 남자와 여자, 보트, 침대, 무덤 그림에 불과한 것인지도 모른다. 게다가 소박하고 간결한 도상의 메시지는 그리 명징하지 않다. 그래서 관찰자는 그 이미지들을 하나하나 해석하는 데 노력을 기울여야 한다.

두라에서 발견된 것 중에서 '사택 성당'의 세례실 벽화만큼이나 놀라

7-8
세례실(복원),
두라
위쪽
벽화,
250년경
아래쪽
「선한 목자」
(부분),
108×140cm

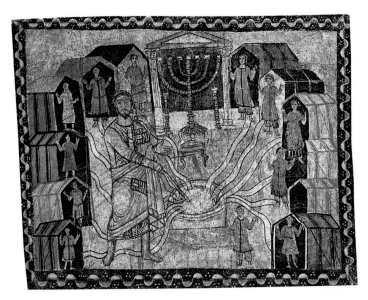

운 것이 있다면, 그것은 시나고그의 벽화 장식일 것이다(그림9, 10). 여기에 보이는 인물들은 성서의 저자들로 추측된다. 그리고 '홍해를 건너는 유대사람과 물에 빠진 파라오와 그의 군사들'의 이야기 장면과 메노라(menorah, 예루살렘의 유대신전 지성소에 안치되어 있는 7개 촛대－옮긴이) 같은 예배용구가 그려져 있다. 이 벽화는 위압적으로 큰 방(13.65×7.68미터)의 벽(거의 7미터 높이) 위에 세련된 방식으로 배열되어 있는데, 그림 기술이 꽤 뛰어나다. 그리스도교도의 건축물처럼 시나고그 역시 일반 가옥으로 구성된 표준적인 도시 구획 내에 세워졌다. 시나고그에는 앞마당이 있었는데, 그곳으로 가려면 반드시 'H집' 건물을 통해야 했다.

두라에서 시나고그가 발굴되기 이전에 시나고그 장식에 사용된 회화는 상상적인 내용이 주를 이루었다. 왜냐하면 모세가 시나이 산에서 하늘과 땅과 물의 그 어떤 것과 닮은 우상을 만드는 것을 금지한다는 신의 계율을 받았기 때문이다(「출애굽기」 20:4). 이 점은 다시 살펴보게 되겠지만, 일단 다음 세 가지를 강조하고 싶다. 첫째, 3세기의 그리스도교도들은 다른 종교의 신봉자들처럼 스스로 종교 건축물을 장식했다. 둘째, 두라의 유대인 공동체는 그리스도교도 공동체보다 규모가 컸으며 기예가 뛰어난 화가들을 고용할 만큼 경제적 여유도 있었다. 셋째, (확실하지 않지만) 두라는 256년에 페르시아인들에게 멸망하지 않고 다음 세기에 더욱 번영하였다. 소박한 사택 성당이 웅장한 건물로 대체되었으며, 콘스탄티누스 이전의 미술과 관련된 증거들은 거의 파괴되었다. 다른 도시에서는 최초의 '교회' 미술 및 최초 단계의 건축들이 사라졌는데, 그것들은 그리스도교 발전 논리의 희생물이 되었기 때문이다. 따라서 고고학적 발굴을 통해서 더욱 많은 사례들이 세상에 드러날 수도 있을 것이다.

발전이 파괴를 이끄는 역설적인 예는 로마에도 있다. 로마에는 그리스도교도의 이미지들로 장식된 사택 성당이나 집회당은 남아 있지 않지만, 현재 산클레멘스 성당 지하에는 오래된 건축물이 남아 있다. 이처럼 많은 성당의 지하에는 초기 그리스도교 건축물이 묻혀 있을 것으로 여겨진다. 로마에 남아 있는 콘스탄티누스 이전 미술 가운데 중요한 부분은 묘지(cemetries)와 관련된 것들이다. 로마법은 매장을 신성한 것으로 규정했기 때문에, 탄압의 시기에도 그리스도교도의 묘는 대부분 손상되

지 않은 채 남을 수 있었다.

육체의 부활에 대한 믿음 때문에, 그리스도교도들은 대개 죽은 자를 화장하지 않고 매장하였다. 법이 정하는 바에 따라서 시체들은 주거지 역의 외곽에 묻혔다. 묘지는 일반적으로 옥외 구역에 있었으며 지상에 는 기념물, 묘비, 마우솔레움 혹은 그 밖의 설치물이 세워졌다. 그리스 도교도들은 처음에는 다른 종교를 믿는 사람들 옆에 묻히는 것에 대해 이견이 없었으나, 시간이 지나면서 모든 비그리스도교도들을 '이교도' (pagans)라며 경멸하였다. 그러나 로마의 초기 그리스도교도들은 성 베 드로를 포함하여 '이교도' 묘지에 매장되었다. 그리스도교도 공동체에 서는 사람의 매장을 특별히 중요시했다. 특히, '성인'의 매장은 그리스 로마 문화의 죽음관을 드러내주며, 이는 장례 건축물에 의해 기념된다. 기념물이나 기념비는 일반적으로 중심이 있는 평면 구성(집중식)이며 비교적 규모가 작다. 황제들은 테살로니키의 갈레리우스 황제처럼 자신 을 위한 거대한 마우솔레움을 만들었다. 그러나 그리스도교의 작은 묘 는 사택 성당과 마찬가지로 그 뒤 그 위에 성당이 들어섬으로써 그리스 도교 번영의 희생물이 되었다. 현존하는 초기의 장례 미술은 매장이나 죽음에 대한 기념물의 다른 형태를 보여준다.

로마 근교의 들판이나 묘지 밑에는 부드러운 화산성 석회암으로 된 갤 러리들과 묘실들이 복잡하게 얽혀 있었다(당시에 폐쇄된 채석장을 묘지 로 활용하기도 했다). 이런 곳들을 발굴하는 데는 그다지 많은 비용이 들지 않았다. 오늘날 총칭하여 카타콤으로 불리는 이곳은 지하묘소로서 많은 이점을 가지고 있었다. 즉, 필요에 따라서 지상과 지하로 간단히 확장할 수 있었던 것이다. 다양한 종교의 신자들이 옥외 묘지에 매장하 는 것과 함께 카타콤을 이용했다. 하지만 오래지 않아 이교도, 그리스 도교도, 유대인의 무덤이 각기 분리되었다. 카타콤을 가장 많이 사용한 것은 로마인이었으며, 곳곳에 카타콤이 생겨났다. 그러다가 5세기에 카타콤 대부분이 사라지면서 관련 풍습도 점차 잊혀졌는데, 16세기에 우연히 다시 발견되었다. 이들의 보존 상태는 지상의 묘지에 비해 훨씬 좋다.

카타콤에서 발굴된 대부분의 유해는 기다란 갤러리 벽면의 로쿨리 (loculi)에 매장되어 있는데, 이는 석판이나 타일, 혹은 석회로 마감이 되어 있는 일종의 벽장 같은 곳이다. 1인용, 2인용, 3인용, 4인용, 혹은

그 이상을 위한 표준 사이즈와 어린이용 소형 로쿨리도 있었다. 발굴 비용이 좀더 드는 곳은 묘 위의 반원형 아르코솔리움(arcosolium)이다. 이런 곳에서는 석관(돌로 만든 관으로 전체 비용 가운데 주된 지출항목이다)이 주로 사용되었을 것이다. 벽화는 주로 쿠비쿨라(cubicula, 묘실)에서 발견된다. 갤러리 아래 분리되어 설치된 '독립 묘실'은 아마도 가족 혹은 그룹용으로 만든 것으로 보인다. 쿠비쿨라는 지상의 건축구조와 유사하게 지어졌다.

벽면에는 로쿨리와 아르코솔리아(arcosolia, 매장용 벽감―옮긴이)가 배치되어 있는데, 쿠비쿨라에 그려져 있는 벽화는 동시대 건축물 장식과 유사하다. 쿠비쿨라는 매장 장소이지, 탄압받던 그리스도교도들이 비밀리에 예배를 드리던 지하성당은 아니었다(한때는 일반적으로 그렇게 믿었다). 매장 직후에는 이교나 유대교의 풍습을 따른 장례회식(refrigerium)이 가끔씩 지하에서 행해졌다.

카타콤 벽화의 제작연대는 거의 알려지지 않았지만, 일반적으로 313년 이전이라는 의견에 암묵적인 합의가 이루어지고 있다. 칼릭스투스 부제(副祭)는 217년 로마 주교(즉, 교황)가 되기 전, 로마 남동쪽에 위치한 비아 아피아(지금은 성 칼리스토의 카타콤으로 불린다)에서 묘지 관리를 담당했다. 4층 높이에 전체 길이가 20킬로미터 이상인 갤러리 아래에 있는 이 특별한 카타콤의 대묘실에는 3세기의 교황들, 즉 최소한 폰티아누스(235년 죽음) 이후의 교황들이 매장되어 있다. 그리스도교적인 벽화는 원형 장식구조로 둘러싸여 있는 작은 인물상의 형식을 취하고 있다(그림11).

11
「다니엘과
두 마리 사자」
「오란트」,
로마,
성 칼리스토의
카타콤 벽화

손상된 「다니엘과 두 마리의 사자」 주변에는 「오란트」(손을 들어 기도하는 남자와 여자들)와 「선한 목자」가 배치되어 있다. 다른 곳에는 「예언자 요나」의 이야기가 그려져 있다. 요나는 배에서 던져지고, 바다괴물에게 잡히고, 조롱박 풀 아래에 누워 있다(이 내러티브는 오른쪽에서 왼쪽 방향으로 읽어야 한다). 또 3세기의 다른 카타콤에는 로마 북부의 비아 살라리아에 있다. 성 칼리스토의 카타콤과는 거리가 먼 도미틸라 혹은 프리스킬라(그림12)의 카타콤에는 수산나와 장로들, 요나, 다니엘, 선한 목자, 오란트 등 성서의 친근한 이야기 장면들이 그려져 있다. 카타콤 벽화의 메시지는 낙천적이며 중심 주제는 구원이다. 신이 기적을 일으켜 신도들을 구원하는 정경이 대부분이다. 이를 통해 3세기 그리스

도교도들이 자신들의 무덤에 무엇을 표현하려고 했는지 어느 정도 예상할 수 있다.

무덤으로서 화려하게 조각된 대리석 석관은 로쿨리나 아르코솔리움보다 더 고가였으며, 그림이 있기도 하고 없기도 하다. 오늘날 그런 석관의 대부분은 미술관에 전시되고 있다. 그러나 석관 본래의 의미를 이해하려면, 카타콤 석관의 앞면에 조각된 인물상들, 지상의 묘지에 단독으로 세워진 기념물 등의 이미지들을 상상해보아야 한다. 삶과 죽음, 그리고 사후 삶에 관한 주제들이 석관 도상의 주제를 지배하는 것은 너무도 당연하다. 3세기 말 프리즈(frieze, 도자기나 실내의 벽, 혹은 건물의

외벽 등에 장식 목적으로 두르는 길고 좁은 수평판이나 띠 - 옮긴이)가 있는 석관의 중앙에는 『구약성서』의 예언자 요나 이야기가 표현되어 있다. 요나는 배에서 바다괴물에게 잡아먹혀서(그림13), 괴물의 뱃속에서 벗어나게 해달라고 기도한다. 그리고 그리스 신화의 엔디미온처럼, 울창한 조롱박 풀 아래에서 벌거벗은 채 잠자고 있는 것 같은 모습이 보인다. 석관 상부에는 죽은 라자로에게 다시 생명을 준 메시아의 모습을 통해 희망의 메시지를 강조한다.

붕대로 감긴 라자로의 몸은 무덤 앞에 서 있고, 오른쪽으로 더 가면 모세가 보인다. 모세는 이집트로부터 탈출한 이후 신의 도움을 받아 자

신의 지팡이로 바위를 쳐서 사막에 있는 유대사람들에게 물을 제공하는 기적을 일으킨다. 그 석관 전체의 도상들은 그리스도교 사상의 요약본과 같다. 즉, 신은 3일이 지난 후 요나를 구하고, 예수 그리스도는 라자로가 죽은 지 3일이 지난 후에 그를 살려낸다. 예수 그리스도 자신은 3일이 지난 후 다시 살아났고, 신은 모세를 통해 유대사람들을 구했다. 그리고 이는 성 베드로(당대의 모세)와 그의 후계자들(로마의 교황)이 그리스도교도를 구원하는 데 도움이 될 수 있음을 암시한다. 이후에 좀더 고찰되겠지만, 결국 모세와 성 베드로와의 관계는 십중팔구 이미 여기서 드러난 셈이다.

3세기 후반의 것과 동일한 당시의 다른 프리즈 석관이 비아 살라리아에서 발견되어서 지금은 바티칸 미술관에 소장되어 있다(그림14, 양과 선한 목자의 머리 부분 등 광범한 복원이 행해졌다). 이것은 단순한 구조로 중앙에는 선한 목자가 위치한다. 그리고 왼쪽에는 전통적인 철학자 풍 복장을 한 인물(수백 년 동안 반복적으로 사용되어 300년경에는 도상으로 정착되었다)이 두 남자 사이에 있다.

오른쪽 프리즈의 구성을 보자. 한 여인이 의자에 앉아 있으며, 그녀의 머리를 경건한 기운이 감싸고 있다. 그녀 주변의 두 '시녀' 가운데 한 명은(짧은 페플로스 혹은 튜닉을 입은) 기도하는 사람의 제스처로 자신의 팔을 뻗고 있다. 앉아 있는 두 인물은 죽은 부부의 이상화된 초상으로 보인다. 이렇게 비아 살라리아의 석관은 그리스도교적으로 해석할 수도 그렇지 않을 수도 있다. 그리고 그 시기의 예술가 혹은 장인이 특정한 종교를 가진 고객만을 위해 일한 것은 아님을 확신할 수 있다. 그들은 특정한 상황이나 종교적 메시지에 적용될 수 있는 사상과 도상의 일반적 레퍼토리들 가운데 고객이 선호하는 것을 제공하였다.

비아 살라리아의 석관 같은 사례를 통해서 우리는 도상들에 정확한 의미를 부여해주는 것은 작품이 만들어진 처음 장소와 주문자의 신앙이라는 사실을 이해할 수 있다. 하지만 그리스도교적 메시지가 분명하지 않다고 해서 이것이 반드시 요나 석관보다 앞선 시기에 만들어졌다고는 할 수 없다. 또한 주문자 부부 중에 한 사람(보통은 부인)이 그리스도교도일 가능성도 높다.

후기 로마 사회의 종교는 점차 자기 구원의 문제에 집중했다. 황제로 구현되는 국가적 신앙과 종교적 신앙은 서로 아주 다른 것이었다. 로마

12
「선한 목자,
오란트,
요나의 이야기」,
3세기 말,
로마,
프리스킬라의
벽화

13
요나의 석관
(대부분 복원),
3세기 말,
66×223cm,
로마,
바티칸 미술관

14
비아 살라리아의
석관
(대부분 복원),
275년경,
75×240cm,
로마,
바티칸 미술관

제국의 공식 종교는 우선 각종 형식의 제전을 통해 유지되었다. 여기에는 고대 로마 신의 제단에 제물을 바치고 황제를 신으로 숭상하는 제의 등이 포함된다. 그런데 이러한 전통 제의에 참여하지 않는 그리스도교도의 수가 급격히 늘어났다. 따라서 그리스도교는 제국의 안정을 위협하는 종교로 여겨지기 시작했다. 모든 종교는 기적적인 힘을 기원하기 때문에, 신성(神性)의 효험은 여러 방식으로 측정할 수 있다. 가령, 전쟁의 승리는 신의 가호를 보여준다. 하지만 전쟁에 패배하거나 재난이 닥쳤다는 것은 특정한 신이 미약한 결과로 해석된다. 신의 가호를 받는 제국(그리고 황제 자신)의 잠재적인 이점을 믿었던 최초의 황제는 바로 콘스탄티누스였다. 그리스도교 호교가(護敎家)들은 그런 사실을 두고 기적의 개종 운운하며 행복해했으나, 우리는 시야를 넓게 가지고 그 정황들을 살펴보아야 한다.

로마제국의 광대한 크기와 끝없는 국경선은 국토의 관리와 방위를 어렵게 하였다. 중앙정부와 유럽, 북미, 근동 등에 퍼져 있는 지방정부 간에 연락하는 데 수개월이 걸리기도 했다. 292년에 디오클레티아누스 황제는 네 명의 지배자들, 곧 네 영주들에게 제국을 분할함으로써 이 문제를 해결하려고 했다. 동서 제국은 아우구스투스와 카이사르(황제와 부황제의 칭호)에 의해 공동 통치되었다. 이 네 명은 제국의 일체성을 유지하기 위해 노력했다. 이러한 지도체계는 지도자들 사이에 경쟁심을 부추겼고 오래지 않아서 전쟁을 일으켰다. 결과만 말하면 단순하지만, 사실 그 과정은 무척 복잡했다.

동방의 아우구스투스였던 갈레리우스는 311년에 죽고, 서방의 아우구스투스인 콘스탄티누스는 동방의 아우구스티누스의 계승자인 리키니우스와 동맹을 맺었다. 그리고 콘스탄티누스의 라이벌 막센티우스에 대항해서 군대를 진격시켰다. 그리스도교도에 대한 탄압이 격심했던 4세기 초반이긴 했지만, 콘스탄티누스는 자신의 승리를 그리스도교 신의 가호 덕분으로 생각했다. 전투에 임하기 전, 종교적 체험을 위해서 그는 그리스도교를 상징하는 'XP' ('키로' [chi-rho]라고 읽는데, 이는 예수 그리스도의 그리스어 이름의 처음 두 문자를 조합한 것) 모노그램을 병사들의 방패와 깃발에 그려넣으라고 명령하였다 한다(이 일화는 후대에도 계속 전해진다). 312년 10월부터 그리스도교는 콘스탄티누스의 신임을 얻게 되고, 콘스탄티누스는 리키니우스를 무찌른 후(324년) 로마제국의 단독

황제로 군림하게 된다.

콘스탄티누스 개인의 신앙과 개종의 '진의'가 무엇인가 하는 의문은 오래도록 논쟁거리가 되어왔다. 가령, 그는 분명 일요일을 휴식의 요일로 법령화했지만 그리스도교와는 무관한 태양신(Sun)을 그리스도교의 주일 숭배와 노골적으로 연관지었다고 알려져 있기도 하다. 콘스탄티누스는 324년에 그리스 식민지에서 콘스탄티노플('콘스탄티누스의 도시'라는 뜻)에 정착하기 위해 건축물 개조공사에 착수했고 330년 이후에는 주거와 행정 체계를 수도에 걸맞게 개조했는데, 그리스도교적 성격이 강한 도시는 아니었다. 그의 통치 시대에 도시의 종교적 중심은 그 자신이 지은 원형 마우솔레움이었다. 그의 아들 콘스탄티누스 2세(337~361년 재위)는 350년대에 십자가형 성사도 성당(Holy Apostles)을 지었다. 수도에 최초로 건립된 주교좌 성당(cathedral church)인 하기아 소피아 대성당은 제국의 궁정 근처에 지어졌지만, 360년에 와서야 봉헌되었다. 그러므로 하기아 소피아 대성당은 320년대 혹은 330년대에 콘스탄티누스가 지은 것이 아니고, 콘스탄티누스 2세에 의해 350년대에 건설된 것으로 추정된다.

콘스탄티노플은 전형적인 그리스 로마 풍의 도시로 계획되었다. 그러나 이 도시의 장엄함은 다소 예외적이다. 콘스탄티누스는 자신이 지배하는 도시를 장식하기 위해서 제국의 모든 도시에서 (이교의) 조각상을 없애라고 했다. 그와 그의 후계자들은 고대의 대도시처럼 수도의 곳곳에 공공 건축물, 광장(fora), 열주 및 기념주, 아치, 수로, 저수시설, 목욕탕, 극장, 경마장 등을 배치했다. 그는 광장에 세운 자반암 기둥에 자신의 이름을 새겨넣었다. 그것은 빛나는 왕관을 쓴 황제의 위상을 뜻하였다. 확실하게 말하기는 힘들지만, 아마도 콘스탄티누스는 여기에서 전통적으로 로마 황제의 영예인 솔 인빅투스(Sol invictus), 즉 '무적의 태양' 칭호를 자신에게 부여하려 했던 것으로 보인다.

그럼에도 그리스도교에 대한 콘스탄티누스의 정치적 재정적 지원은 크게 달라지지 않았다. 그는 거대한 성당 건설 계획을 실천했다. 특히 이러한 계획은 로마(312년 이후 그가 살았던 수도)를 중심으로 나중에는 예수 그리스도의 생애와 관련된 예루살렘과 베들레헴 등 로마의 속주인 팔레스타인의 로마 지역으로까지 확대되었다. 성당들에 대한 지원은 아낌없이 이루어졌다. 황제는 성당을 보는 사람들이 그 어떤 말도 할

수 없을 만큼 탁월한 인상을 심어주고 싶어했다. 후대에 행해진 부분 보수나 전면 개축에도 불구하고 지금도 여전히 그런 수많은 건물들의 기본적인 형태를 식별해낼 수 있다.

그리스도교의 공식 승인(313년) 이전에는 대형 성당 건축의 전통이 없었기 때문에, 콘스탄티누스의 명령을 받은 건축가들이 지은 건물은 다양한 로마 양식을 답습한 것이었다. 그것은 당연한 현상이었다. 그 가운데 가장 훌륭한 서구 성당 대부분의 기본형이 된 건축양식이 있는데, 바로 바실리카다. 로마의 바실리카는 직사각형 홀로, 높은 곳에 있는 창을 통해 빛이 들어오게 되어 있다. 본당의 열주(列柱)들은 복도를 따라 서 있으며, 입구의 맞은편에는 반원형 돌출부 앱스가 있다. 바실리카는 공적 기능을 위해 사용되는 세속적인 건물양식으로, 예배만을 위한 공간은 아니었다. 로마인의 대중적인 국가 제의는 주로 신전과 제단에서 집행되었다. 로마인의 신전은 그들이 물려받은 고대 그리스의 신전처럼, 예배보다는 신을 안치하는 데 사용되었다. 일반 성직자나 여성 사제들이 창이 없는 신전 내에 신상을 안치하고 제를 올리고, 그 사이에 예배자들은 옥외에서 신을 알현한다. 신전은 전형적으로 출입문 틀 위에 있는 페디먼트(pediment, 고전 건축에서 기둥으로 받쳐진 지붕 위에 놓인 삼각형 박공, 또는 입구나 창문 위를 꾸미는 데 쓰인 그와 비슷한 형태-옮긴이), 이를 지지하는 원주, 그리고 장식적이며 비유적인 풍부한 부조 같은 것들로 구성된다. 제물이 바쳐지는 제단은 종교제의에서 가장 공개적으로 연출되는 장소이다. 그런 제단은 보통 신전 앞에 위치하거나 독립된 구조물로 세워지기도 했다.

그런데 이와는 대조적으로 그리스도교도들의 예배는 가장 신성한 의식으로서, 각 교회마다 자치적으로 이루어지기 시작했다. 그중 성찬식이 아주 시각적이었으며, 사제와 일반 참여자들이 일체가 되었다. 때문에 그리스도교 성당은 반드시 넓고 채광이 잘 되는 공간이어야 했다. 그리스도교도들은 성당의 내부공간을 아름답게 장식했다. 그런 점에서 홀형식의 바실리카는 기능적인 면에서 많은 이점을 가지고 있었다. 이러한 바실리카는 이교신앙의 전통제의와는 무관한 구조물이었고, 돔이나 궁륭(vault, 건물에서 아치들이 배열되어 이루어진 구조물-옮긴이)으로 구성된 건축물에 비해 쉽고 빠르게 지을 수 있었다. 이 바실리카는 자재와 예산도 어렵지 않게 맞출 수 있었을 뿐만 아니라 설계단계에서부터

적당한 규모를 설정해서 폭과 길이를 자유롭게 선택할 수 있었다.

콘스탄티누스가 로마에 최초로 지은 건축물은 로마 주교의 주교좌 성당으로서, 흔히 '콘스탄티누스 바실리카' 라고 하는 성당이다(뒤에 라테라노의 산조반니 혹은 라테란 대성당으로 불리며 여러 번 개축되었다). 건설 공사는 312년 막센티우스를 무찔렀던 전투 직후에 시작된 것으로 알려져 있다. 이 성당에는 75×55미터의 거대한 홀이 있다. 그 광대한 중앙 공간의 양쪽 측면으로는 22개의 원주가 서 있어 창이 있는 벽체를 지지하며, 여기에 목조 지붕이 얹혀져 있다. 성당 바깥 측면에는 열주들이 양쪽으로 늘어선 복도가 있다. 이것이 '5측랑식 바실리카' 라고 알려진 형식이다(측랑이란 일반 교회나 바실리카의 한 부분으로 네이브, 콰이어 또는 앱스와 같은 주요 공간과 평행하거나 이들을 둘러싸고 있는 통로를 말한다 – 옮긴이). 한편, 중앙 공간의 동쪽 끝에는 반원형으로 돌출된 앱스가 있다. 이 앱스의 상부는 세미돔(semi-dome, 원형의 4분의 1 모양의 천장 – 옮긴이)으로 되어 있으며, 그 앞에는 제단 혹은 테이블('최후의 만찬' 을 기념하는 것)이 있다. 이 주변이 전례(典禮)의 중심 공간이다. 사제 혹은 성직자들은 칸첼룸(cancellum)이라고 불리는 칸막이에 의해 회중(會衆)과 구분된다. 이론적으로 회중은 다시 남자와 여자, 그리고 세례를 거쳐 교회의 일원이 된 사람과 신앙이 허락되기를 기다리는 세례지원자로 나누어진다.

라테란 대성당은 로마의 성벽 내 궁전이 있던 자리 근처에 지어졌다. 이곳에는 개종을 위해 꼭 필요한 세례당이 따로 독립된 건물로 지어졌으며, (궁전 내에) 주교의 숙소와 집무소도 포함되어 있다. 콘스탄티누스의 성베드로 대성당(그림15)은 329년에 완공되었으며, 여러 면에서 라테란 대성당(1505~1623년 사이에 단계적으로 파괴되어 원래 건물은 남아 있지 않으며, 지금은 성베드로 대성당이 그 자리에 들어서 있다)과 달랐다. 바티칸 언덕 위 성벽 바깥 원래 이교도 묘지였던 곳에 성 베드로의 매장지가 될 성당이 조성되었다. 묘역은 부분적으로 정리가 되어 골고루 개간되었고 성인의 묘는 앱스의 중앙에 위치했을 것인데, 그곳은 바닥보다 높았다(나중에 바닥을 더 높이 올렸다). 남북으로 좌우로 길게 뻗은 트랜셉트(transept, 십자형 교회당에서 중심 축선과 수직으로 만나는 부분 – 옮긴이)는 한 열당 22개의 열주가 서 있는 거대한 5측랑식 바실리카(90×64미터)로 되어 있다. 성베드로 대성당의 주요 건축요

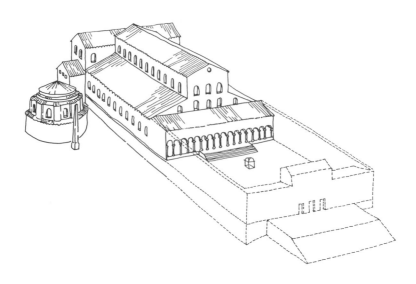

소들인 원주, 주두, 그리고 그 위의 아키트레이브(architrave, 고대 그리
스 로마 건축물에서 기둥 바로 위에 있는 것으로, 그 기둥에 의해 지지
되는 수평의 쇠시리와 띠장식의 집합체-옮긴이) 등은 고대 건축에서
전해져 다시 이용된 것들이다.

콘스탄티누스 시대에 성베드로 대성당은 보통 두 가지 정도 의미를 가
졌다. 이곳은 주교좌 성당이 아니었고, 또 정기적으로 예배를 드리는 교
구 성당도 아니었다. 5측랑식의 공간은 묘소로서, 트랜셉트는 성지순례
의 장소였다. 독실한 신도들은 성 베드로의 묘 위에 있는 기념비에 가까
이 다가가 존경을 표했다. 그곳은 성인의 생애와 죽음을 목격하는 곳이
었고, 그런 장소는 마르티리움(martyrium, '증인'을 뜻하는 마르티르
[martyr]에서 유래)으로 불렸다.

가장 중요한 마르티리움은 예수 그리스도의 생애를 기념하는 성지에
있다. 당연히 콘스탄티누스는 그런 곳에 관심을 보였다. 황제의 명령에
따라 예수 그리스도가 탄생한 장소로 추측되는 베들레헴의 어느 곳에
성당이 건립되었다(333년 이전). 중심이 되는 성스러운 동굴 근처에는
팔각당이 세워졌는데, 순례자들은 바닥에 난 틈을 통해 동굴을 볼 수 있
었다. 이 성당에도 5측랑식 바실리카가 재차 덧붙여졌다(529년 폭동 때
파괴되었지만, 그 직후 유스티니아누스 황제에 의해 재건되었다). 예루
살렘에서 바실리카는 예수 그리스도의 '책형' 장소로 믿어져왔던 골고

다에 지어졌다. 이곳은 성묘(Holy Sepulchre)를 보관하고 있는 원형 건물에 인접해 있었다. 원형이나 팔각당, 그밖에 더 복잡한 형식의 중앙집중식 건축은 직사각형의 바실리카처럼 로마건축에서 익숙한 것이다. 중앙집중식 건축은 마우솔레움, 궁전과 대중목욕탕 등에 사용되었다.

우리는 콘스탄티누스가 건립한 대규모 성당 같은 건축물의 내부를 규모와 형태, 구조나 소재 등 넓은 개념으로 이해한다. 그렇다면 그 내부는 구체적으로 어떤 분위기이고, 어떤 이미지들이 사용되었을까? 『리베르 폰티피칼리스』(Liber Pontificalis, '교황의 책'이라는 뜻)는 콘스탄티누스가 라테란 대성당에 기증한 귀금속 등의 비품 목록을 적어놓은 책이다. 우리는 이를 통해 많은 것을 상상해볼 수 있다. 콘스탄티누스는 무수한 조명기구(가령, 170개 이상의 은제 샹들리에), 성찬식을 위한 전례도구들뿐만 아니라 다음과 같은 것을 성당에 봉납하였다. "크기는 1.5미터, 무게는 54.4킬로그램인 옥좌에 앉아 있는 구세주상, 각각의 크기가 1.5미터, 무게가 40.8킬로그램이면서 모두 은제로 만들어진 열두 사도상." 그리고 부속 세례당에는 다음과 같이 기증하였다.

"입에서 물이 나오는 황금 양은 무게가 13.6킬로그램. 양의 오른쪽에는 순은의 구세주, 크기는 1.5미터, 무게는 77.1킬로그램. 양의 왼쪽에는 세례자 요한, 크기는 1.5미터, 무게는 56.7킬로그램. 명문에는 '이 세상의 죄를 없애시는 하나님의 어린 양이 저기 오신다'(「요한복음」 1:29)라고 씌어 있다."

세례반은 총 1365킬로그램의 은으로 감싸여 있었다고 전해온다. 금과 은은 모두 압도적인 부의 의미를 지닌다. 하지만 거대한 바실리카에서 1.5미터 높이의 조상(彫像)은 특별히 눈에 띄지는 않았던 것 같다(세례당이 좀더 작은 공간이었으면 효과는 달라졌을지 모른다). 벽이나 앱스 주변의 넓은 면은 대리석 석판, 회반죽으로 덮여 있다. 장식적 패턴의 치장벽토(stucco, 건축물에서 입체적인 장식물로 쓰이는 외부 또는 내부의 덧바르기 세공-옮긴이) 부조에는 색이 칠해지고 도금이 되었다. 이 시대의 성당 내부에 5세기와 그 이후에 빈번히 등장했던 그리스도교적인 주제의 커다란 모자이크 도상이 존재했다는 증거는 없다. 금은으로 만들어진 조상들은 너무 귀했기 때문에 재사용되었지만, 콘스탄티누스가 라테란 대성당에 기부한 다른 귀금속 선물과 더불어 오래 전에 사라졌다. 다른 성당들의 사정도 마찬가지여서 우리는 4세기의 성당 내부를 정

확하게 상상할 수 없다.

미술작품이 어떻게 사용되었는지 구체적으로 보여주는 증거로는 우리가 익히 알고 있는 동시대의 기념물인 콘스탄티누스의 아치(그림16)가 있다. 이것은 막센티우스를 무찌른 콘스탄티누스의 승리를 기념하는 건물이며, '원로원과 민중'의 희생을 댓가로 한 것이었다(313~315년). 공공성을 강조한 거대한 기념물인 이 아치 역시 로마의 전통적인 형식을 따르고 있다.

우리는 그리스도교의 신이 콘스탄티누스의 승리를 이끌었음을 시각적으로 보여주는 사례들을 찾고 있지만 이는 사실 헛수고일지 모른다. 신성의 가호에 대한 설명은 거대한 명문이 가장 정확하게 보여준다. 아치를 자세히 살펴보면, 우리는 이 아치가 이전 시대의 조각(즉, 스폴리아)과 콘스탄티누스 시대의 양식이 함께 결합된 일종의 그로테스크한 혼성모방품임을 알 수 있다. 비록 '그리스도교' 미술작품이라 할 수는 없지만, 이 아치의 제작자는 콘스탄티누스가 건설했던 로마의 여러 성당 혹은 부유한 시민의 석관 제작에 참여한 석공과 조각가였다. 물론 당대 로마의 금은 세공기술자들의 대형 작품과 아치가 양식적으로 동일하다고 말하기는 힘들다. 그러나 과거의 건축재를 재이용한 스폴리아와 최고 품질의 새로운 소재를 결합한 양식은 당시 건축의 주요 특징이다.

그 이후의 시기 것으로 몇 가지 지표를 제공할만한 건물이 현존하고 있다. 지금의 산타콘스탄차 성당(그림17)이다. 이것은 로마의 북동쪽 비아 노멘타나에 위치한다. 350년경 건립 당시에는 성당이 아닌, 콘스탄티누스의 딸 콘스탄차(혹은 콘스탄티나)의 마우솔레움으로 지어졌다. 콘스탄차는 독실한 그리스도교 신자였으며, 354년에 죽었다. 그녀의 마우솔레움은 카타콤 위 바실리카의 하부 지반 옆에 있다. 카타콤에는 선교자 성 아그네스의 유품이 모셔져 있다. 이 마우솔레움은 원형돔 구조이고, 원통형 궁륭(직경 22.5미터)에 둘러싸여 있다.

마우솔레움 주변의 앰뷸러토리(ambulatory, 건축에서 교회의 신도석인 네이브 양쪽 공간이 계속 이어져 앱스나 챈슬 주위까지 둘러싼 복도-옮긴이)에 현존하는 모자이크는 다양한 인물상, 새, 동물, 포도나무 덩굴, 장식 패턴(그림18) 등으로 구성되어 있다. 그다지 두드러지게 그리스도교적이라 할 만한 요소는 없다. 흰색 배경에 흩어져 있는 회화적 요소들은 후세의 성당 벽면이나 천장에서 보게 될 모자이크보다는 당대

16
콘스탄티누스
아치,
313-15,
로마

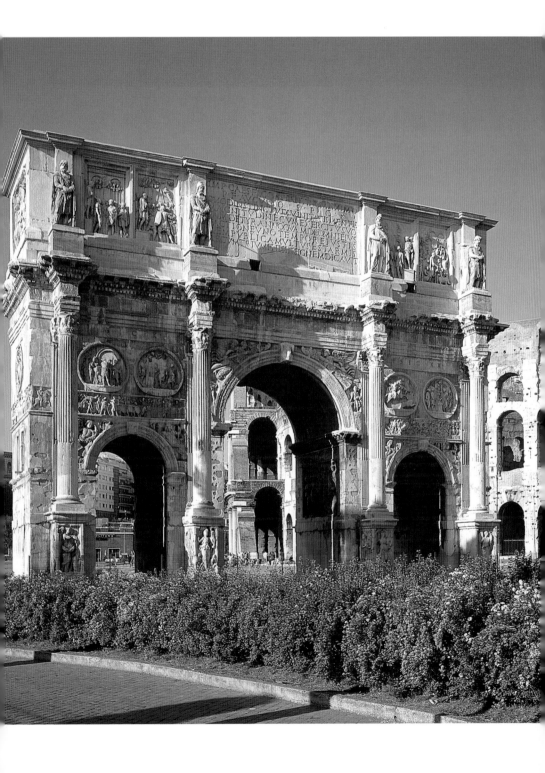

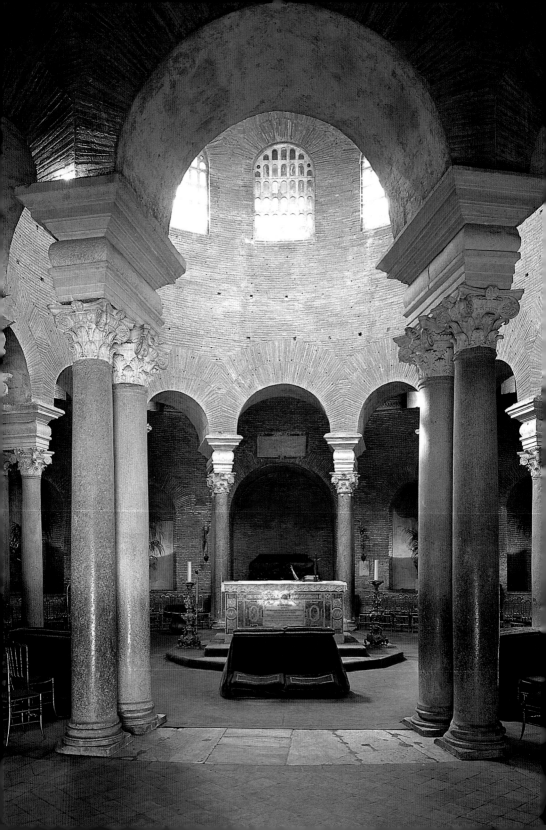

의 세속적 모자이크에 좀더 가깝다. 중앙의 돔 장식은 소실되었지만, 다행히 이곳의 모습을 담아둔 16세기의 소묘들이 이곳의 전체적인 장식형태를 전해준다. 풍성하게 구성된 아칸서스 줄기와 카리아티드(caryatid, 건축에서 기둥 대신 사용한 옷을 걸친 여성상-옮긴이)는 성서의 장면이 담겨진 작은 패널들을 감싸고 있다. 하지만 전체 구성요소가 작게 그려진 성서의 장면들을 압도하는 듯하다. 구도는 3세기 카타콤 회화와 유사하다. 그러나 우리는 후세에 그려진 소묘에 기준을 두고 판단할

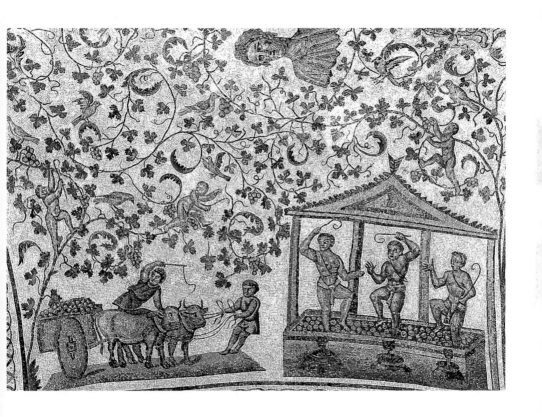

17-18
산타콘스탄차
성당,
350년경,
로마
옆쪽
내부
위쪽
앰뷸러토리 위
궁륭 모자이크
(부분)

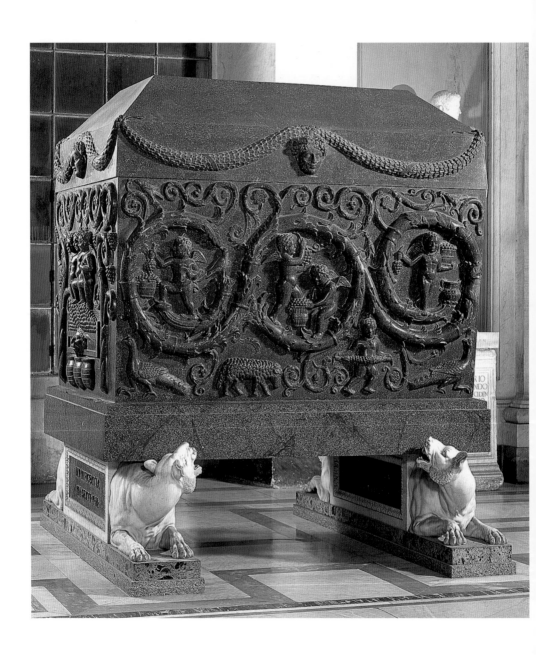

때 주의해야 한다. 왜냐하면 그 소묘의 정경이 콘스탄차 시대의 것인지, 복원된 후대의 것인지 정확히 알 수 없기 때문이다.

일종의 마우솔레움으로서, 콘스탄차의 원형 홀은 석관을 모실 수 있도록 설계되었다. 지금도 석관은 바티칸 미술관에 남아 있다(그림19). 거대한 자반암으로 만들어진 이 석관은 너무 단단해서 가공하기가 힘들다. 석관의 자주색은 황실의 강건함을 암시한다. 원래의 덮개, 나중에 추가된 기반과 받침대를 제외한 관 자체의 높이는 128센티미터, 가로와 세로 길이는 각각 233센티미터와 157센티미터다. 석관 부조에서는 주변 복도의 모자이크처럼 그리스도교적인 메시지가 별로 눈에 띄지 않는다. 날개 달린 동자(putti, 童子)들이 화면 대부분을 차지한다. 그들은 아칸서스와 포도나무 덩굴 속에서 열매를 수확하고 포도주를 만들고 있다. 물론 부분적으로는 이런 장면들을 그리스도교적으로 해석할 수 있다. 왜냐하면 성찬식에서 포도주를 사용하기 때문이다(「마태오복음」 22:26 참조). 예수 그리스도는 자신을 '참 포도나무'(「요한복음」 15:1)로, 자신을 따르는 제자들을 그 가지들로 칭했다. 그리고 천국을 포도원에 비유했다. 하지만 다른 어떤 사람들에게 이 모자이크의 이미지는 전통적인 그리스 로마의 주신(酒神)인 바쿠스를 그린 것일 뿐이다.

콘스탄티누스 이전의 매장 방법들은 313년에도 계속 사용되긴 했지만, 묘지·카타콤·석관에 대한 관심이 부쩍 증대했다. 그 시대의 특징적인 건축양식은 장례용 바실리카다. 이것은 그리스도교도의 묘지 근처에 혹은 그 위에 지어진 일종의 회당으로, 성아그네스 성당이나 성베드로 대성당의 '중앙 본당'에서처럼 성인이나 순교자의 묘 가까이 있기도 하다. 그래서 장례용 바실리카의 내부는 기념물과 묘비로 둘러싸인 무덤들로 가득 차 있다. 이 모든 것들은 그리스도교 공동체뿐만 아니라 신자 개인의 부와 권력에 대한 명백한 증거물이다.

황제가 그리스도교 진흥을 위해 노력을 했다고 해서, 제국의 주민 모두가 갑자기 그리스도교도가 된 것은 아니었다. 4세기 내내 그리스도교와 '이교'의 미술은 공존했다. 비교적 보존이 잘 되어 있는 비아 라티나 카타콤의 벽화는 이에 대한 흥미로운 예를 보여준다. 1956년에서야 발견된 그 카타콤은 쿠비쿨라 같은 작은 묘실에 매장될만한 여유를 가진 가족을 위해 제공된 것으로, 다수 '대중을 위한' 로쿨리는 아닌 듯하다. 3세기의 벽화들과는 달리, 이곳의 벽화는 거대한 인물상을 강조한다. 이

19
콘스탄차의
석관,
350년경
(기부와
지지대는
나중에 복원됨),
로마,
바티칸 미술관

인물상들은 전체 화면을 압도한다. N묘실(그림20)에 있는 인물상은 이
교신화의 도상학적 맥락에 따라 판단해보면, 「헤스페리데스의 정원에
있는 헤라클레스」를 재현한 것임에 틀림없다. 이 이미지는 그 방에 묻힌
비그리스도교도를 위한 낙천적인 메시지를 담고 있다. L묘실의 벽화는
N묘실 벽화를 그렸던 작가가 제작한 것으로 짐작된다. 그러나 벽화의
이야기는 헤라클레스와 네메아 사자 이야기가 아니다. 벽화는 '그리스
도교에서의 헤라클레스'인 삼손을 보여준다. 삼손은 가트 부근에서 사
자와 싸워 이긴다(그림21). 『구약성서』의 「판관기」에 삼손 이야기가 등
장하긴 하지만, 벽화의 표현처럼 노골적인 그리스도교적 요소는 없다.
삼손이 죽인 사자의 입 안에 꿀과 벌이 있다. 그리스도교도에게 이러한
이미지는 일종의 상징이고 우의이며, 설화와 역사를 담고 있다. 즉, 꿀
과 벌은 죽음 이후에도 신의 매개를 통해 달콤함(즉 천국의 달콤함)에
이를 수 있음을 암시한다.

　　N묘실을 통해 O쿠비쿨라로 이동하면서 우리는 라자로의 소생, 사자
의 동굴로 들어간 다니엘 등의 정경들, 또한 「홍해를 건너는 모세와 이
스라엘인, 그리고 홍해에 빠져죽는 이집트인」이 그려진 벽화들과 만나
게 된다(5세기 혹은 6세기에 두번째로 무덤이 파헤쳐졌을 때 손상된 것
으로 추정된다, 그림22). 벽화의 도상은 두라에우로포스에 있는 시나고
그의 동일한 장면과는 세부묘사가 많이 다르며, 그리스도교적 요소가

20-21
비아 라티나의
카타콤 벽화,
350~400년경,
로마
왼쪽
「헤스페리데스
의 정원에 있는
헤라클레스」,
84×74cm
오른쪽
「삼손과 사자」,
113×107cm

강조되지 않았다. 하지만 이곳의 회화에 대한 관찰과 해석에서는 이곳이 그리스도교도들의 매장장소라는 점을 고려해야 한다. 유대인이 시나고그의 벽화에서 보는 것은 신에 의해 선택된 이스라엘인과 용맹한 모세의 모습이다. 모세는 이스라엘인을 이끌고 이집트에서의 노예생활에서 벗어나 '약속의 땅'으로 향한다. 카타콤 묘실 안에서 그리스도교도는 모세를 예수 그리스도의 전조로 본다. 모세는 자신의 백성과 그리스도교도들을 구하기 때문이다. 또한 이 카타콤이 로마에 있다는 이유에서 우리는 두 개의 관계항을 떠올려볼 수 있다. 즉, 모세와 성 베드로, 그리고 성 베드로와 로마의 후대 교황들 사이의 관계가 그것이다. 로마 교황은 모세가 이스라엘 사람을 이끌었듯이 그리스도교도들을 인도한다. 벽화에서 이집트인은 죽음을 맞게 될 비그리스도교도들을 상징한다. 이에 반해 그리스도교도들은 죽음을 초월해 죽음 이후의 삶이 기다리고 있는 '약속의 땅', 곧 천국으로 갈 수 있다. 그리스도교적 독해를 이렇게 명백하게 드러낼 수 있는 이미지는 지금까지 어디에도 없었다. 이것은 분명 관찰자가 행하는 해석이다. 그러므로 4세기 중반까지 그리스도교도들은 추론적 관찰과 묵상적 고찰로 그런 종류의 그림에 익숙했음에 틀림없다. 왜냐하면 자신들을 위해 제작된 미술의 대부분은 오직 이런 식의 해석만을 필요로 했기 때문이다.

　313년 전후에 형성된 석관 매매시장은 지역에서의 소비와 수출에 적

22
뒤쪽
「홍해를 건너는 모세와 이스라엘인, 그리고 홍해에 빠져죽는 이집트인」
(벽화),
350~400년경,
95×175cm,
로마,
비아 라티나 카타콤

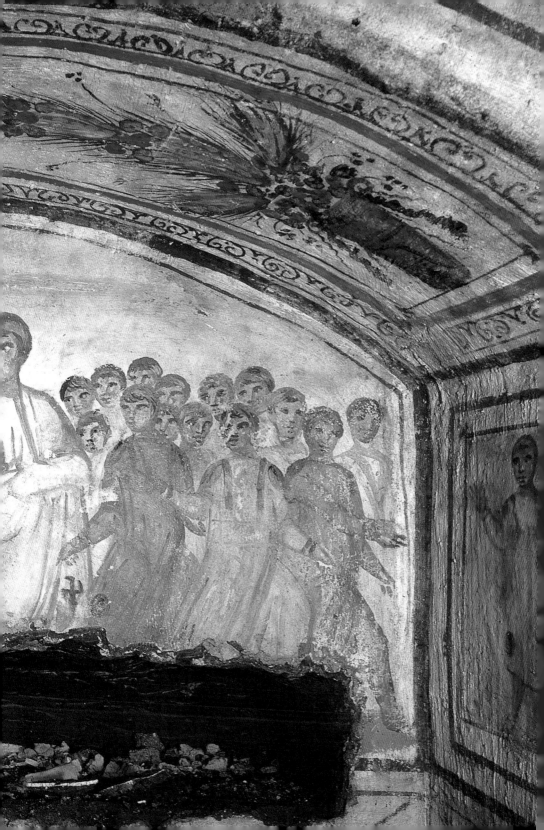

합한 석관의 표준유형을 정하였다. 대부분의 미술작품은 특정한 주문에 따라 그때그때 생산되었지만, 대형 공방은 기성품 석관을 미리 준비해 두었다(석관 제작에는 중장비가 동원되고 정밀한 조각술을 필요로 했기 때문에 실제 제작공정은 아주 오랜 시간이 소요되었을 것이다). 석관 구매자들은 자신들의 필요사항에 맞추어 제작된 석관을 가질 수 있었다. 그리고 죽음과 매장 사이의 짧은 시간 안에 특별한 조각이 추가되기도 했다(이런 조각 없이 그냥 그대로 사용되기도 했다). 대부분의 석관은 '재고가 있어서 언제든 살 수' 있었다. 이런 것들은 주로 죽은 자의 가족에게 팔렸다. 황족이나 부유한 가문은 살아 있는 동안에 부족하지 않을

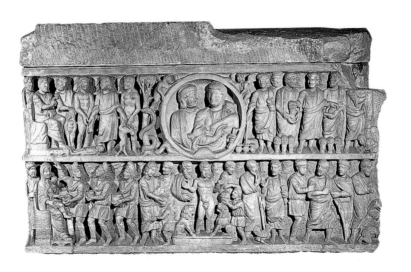

만큼 화려한 자신만의 석관을 주문해서 제작했다.

표준형 석관의 중앙에는 죽은 자의 흉상을 담은 메달리온(medalion)이 새겨져 있다. 처음에는 이 그리스도교도의 미완성 석관(현재 바티칸 미술관에 소장되어 있는 이른바 '교의적' 석관, 그림23~26)에 등장하는 인물상만으로는 주의를 끌만한 사건들을 분간해내기 어렵다. 왼쪽에서 오른쪽으로, 그리고 위 단에서부터 아래 단으로 읽어나가보자. 우리는 의자에 앉아 있는 한 남자, 그리고 이와 비슷하게 턱수염을 하고 있는 또 한 명의 남자를 발견할 수 있다. 그 중 한 명은 자신의 손을 꼬마 이브의 머리에 올려놓았다. 반면 꼬마 아담은 바닥에 누워 있다. 아마도 이들 세 사람은 삼위일체의 표현이 아닌가 싶다. 턱수염을 한 나머지 인

물은(예수의 형상을 한 신이 아닐까?) 아담을 이브에게 소개한다. 이때 뱀은 오른쪽에 있는 나무를 휘감아 올라간다. 오른쪽으로 시선을 옮겨 보면 세 가지 기적이 행해짐을 볼 수 있다. 즉, 물이 포도주로 변하고, 빵의 개수가 엄청나게 늘어나고, 그리고 라자로가 소생한다. 아래 단에 는 '동방박사의 경배' '소년을 치유하는 예수 그리스도' '사자의 동굴에 들어가는 다니엘' 등이 묘사되어 있다. 베드로에 관한 세 장면은 '예수 그리스도가 베드로의 부인에게 예고함' '베드로의 부인' '바위로 물을 치는 베드로' (모세를 흉내낸 것인데, 이것으로 모세와 베드로가 연관됨 이 증명된다)이다.

이와 같은 석관의 이미지들을 이해하기 위해서 우리는 이 구도를 다양한 방향에서 읽어야 한다. 석관 양쪽 끝의 구도를 보자. 맨 왼쪽에는 좌상의 신과 마리아가, 맨 오른쪽에는 예수 그리스도의 기적과 베드로의 기적이 수직으로 강렬하게 대응된다. 『구약성서』의 사건이 『신약성서』의 내용을 예고하지는 않는다. 하지만 그리스도교도는 이 구도에 어떤 의미를 부여하고자 했을 것이다. 오늘날 이 이미지들에 대한 해석은 기적, 죽음, 부활에 한정되지 않는다. 여기에는 좀더 광범위한 설화적이고 교의적인 의미가 담겨 있다.

우리가 고찰하고 있는 요소들을 다른 작품의 요소와 연관지어볼 수도 있다. 359년에 제작된 유니우스 밧수스의 석관을 살펴보자. 유니우스 밧수스는 귀족이었고, 로마의 총독이자 집정관의 아들이었다(그림27). 그는 임종에 닥쳐 세례를 받았음에도 그의 석관은 사도의 묘와 인접한 성베드로 대성당의 바닥에 놓이는 영예를 누렸다. 이를 통해 그의 부와 권력, 그리고 신앙심(혹은 이 모든 것들의 조합)의 위상을 알 수 있다. 석관 앞면 부조에는 예수 그리스도의 수난 장면들이 묘사되어 있다. 그리고 『구약성서』와 『신약성서』에 등장하는 구원의 기적 장면 몇 가지도 함께 있다.

각 장면들은 프리즈에 연속적으로 새겨져 있지 않고 복잡한 건축적 틀에 의해 서로 나뉘어져 있다. 제작자는 각 사건들을 실내의 정경 속에 기술적으로 배치하였다. 오른쪽 위의 '빌라도 앞에 있는 그리스도' 의 구성은 두 개로 분할된다. 이 석관 부조에 표현된 인물상의 크기는 비교적 작지만, 그 수준이 높음을 충분히 느낄 수 있게 해준다. 아울러 4세기 중엽의 대규모 그리스도교 미술이 어떤 모습이었는지 상상하게(우리는 그

23-26
'교의적' 석관,
325~350년경,
131×267cm
(덮개 제외),
로마,
바티칸 미술관
왼쪽
전체
오른쪽 위
신(부분)
오른쪽 가운데
마리아(부분)
오른쪽 아래
성 베드로(부분)

이상 할 수가 없다) 해준다.

　현존하고 있는 가장 오래된 로마 성당 가운데 인물 장식 규모가 거대
한 한 곳을 꼽자면, 단연 산타마리아마조레 성당(3측랑식 바실리카의 길
이는 약73.5×35미터)이다(그림28). 교황 식스투스가 432년에서 440년
사이에 이를 장식하였다. 콘스탄티누스의 죽음 이후 거의 백 년 만이었
다. 5세기 전반에는 성 베드로와 성 바울로의 바실리카 본당 벽면에 대
규모로 인물상이 장식되곤 했다. 그 장식은 지금은 남아 있지 않다. 성

27
유니우스
밧수스의 석관,
359년,
141×243cm
(덮개 제외),
로마,
성베드로
대성당 보물실

베드로 성당은 16세기에, 성바울로 성당은 19세기에 일부가 복원되었다. 성베드로 성당은 성바울로 성당과는 달리 콘스탄티누스 시대에 건립된 것이 아니다. 385년에 황제 테오도시우스 1세와 공동으로 로마를 통치하던 황제들이 짓기 시작했다. 물론 그 이전의 바실리카 건축을 답습했다. 두 경우 모두 복도 벽에 길게 연속된 직사각형의 이미지들을 포함하고 있으며 그 아래에는 채광 유리가 있다. 성바울로 성당의 오른쪽 벽에는 「창세기」와 「출애굽기」의 장면들이, 왼쪽에는 성 바울로의 생애

가 그려져 있었는데, 양쪽 모두 두 단으로 묘사되었다. 성베드로 대성당의 배치도 이와 비슷했다. 『신약성서』의 벽면에는 예수 그리스도의 생애 장면이 중점적으로 배치되었다(거기에서는 바울로보다는 베드로가 중요한 역할을 한다). 그러나 산타마리아마조레 성당의 장식은 한 단에만 있다. 그리고 「출애굽기」에서부터 「여호수아」에 이르는 『구약성서』이야기에 한정되었다. 창 아래의 좌우로 각각 21개 장면들이 정렬되었지만, 현존하는 것은 모두 42개의 장면들 가운데 27개에 불과하다. 양식이

나 기법에서도 이것들은 이 책의 서두에서 언급했던 테살로니키에 있는 원형 예배당, 즉 하기오스 게오르기오스 성당과 거의 다르지 않은 것처럼 보인다. 그림3~5와 그림29를 비교해보자. 산타마리아마조레 성당은 배경에 무수히 많은 작은 인물상들을 훨씬 잘 어울리게 배치하였다. 그렇지만 모자이크 테세라의 사용법은 아주 다른 것 같다. 「홍해를 건너감」(그림29)에서 파라오의 병사들과 전차들은 성벽(이집트를 상징) 바깥에서 물에 빠져죽는다. 모세는 이스라엘 백성의 맨 끄트머리에 있다. 그

의 지팡이는 갈라져 있던 바다를 원상태로 돌려놓았다. 황금색 대신 녹색과 파란색이 주로 쓰였는데, 이는 종교적인 관조의 분위기를 만들기보다는 인물의 행위가 품고 있는 의미를 전달하는 데 더 주안점을 두기위함이다.

우리는 성베드로 대성당과 성바울로 성당 모두에 있는 앱스 장식에 대해서 그리 아는 것이 없다. 앱스는 바실리카 장식에서 가장 중요한 것이다. 그런데 산타마리아마조레 성당의 앱스에 대해서는 많은 정보를 가지고 있다. 교황 식스투스의 봉헌문에 따르면, 그 앱스에는 성인들 옆에 성모(교황은 '비르고[Virgo] 마리아'로 칭했다)가 그려져 있었으나 1292년부터 1296년 사이에 일부 복원된 것이었다. 앱스 입구의 아치에 형성된 벽면('개선문' 벽면으로 불린다)은 세 단으로 구분되는데, 예수 그리스도의 유년시절 장면들이 그려져 있다(그림30). 왼쪽 방향으로는 차례로 수태고지, 동방박사의 경배가 있고, 최하단에는 유아학살 장면이 보인다.

30
앱스 모자이크,
432~440년과
1292~96년,
산타마리아
마조레 성당

이 성당은 성모 마리아에게 봉헌되었다. 앱스 주변에 있는 성모 마리아 도상은 모두 431년에 에페소스에서 열린 공의회의 결정을 직접적으로 반영한다. 이 회의는 성모 마리아가 인간 예수 그리스도의 어머니가 아닌 신의 어머니(테오토코스)라고 선언함으로써 오랜 논쟁에 종지부를 찍으려 했다. 산타마리아마조레 성당의 모자이크로 판단하자면, 5세기의 그리스도교 미술은 이교 체계에 맞서는 것이 아니라 오히려 이단 그리스도교에 의해 촉발된 사상에 대항함으로써 이미 정통파 신앙의 선교 가능성을 탐구하고 있었다.

비록 현존하는 사례는 거의 없지만, 그리스도교 신앙으로 장식된 인물상들은 산타마리아마조레 성당이나 테살로니키의 원형 예배당이 모자이크로 장식되던 그 시기에 쉽게 볼 수 있던 것이다. 이러한 사실을 사료를 통해 추측해볼 수 있다. 시나이 산의 수도사 성 닐루스(430년경 죽음)는 다음과 같은 충고를 받았다고 쓰고 있다.

"성역에 십자가를 그려라……성스러운 교회는 기예가 뛰어난 화가를 고용하여 교회 양측에 『구약성서』와 『신약성서』 이야기를 그림으로 채워라. 성서를 읽을 수 없는 문맹 신도일지라도, 그림들을 주의 깊게 관찰하면 신을 진심으로 보좌하는 사람들을 기념할 것이다. 그리고 그들의 공적을 모방하기 위해 분발할 것이다."

　닐루스는 성당 장식의 골자를 서술했을 뿐만 아니라 그 장식의 이용을
정당화했다. 즉, 문자를 읽을 줄 모르고 책을 볼 수 없는 신도들을 일깨
우고 격려하고 그들로 하여금 성서의 이야기를 기억하게 하는 것이다.
로마의 시인 프루덴티우스는 400년 즈음에 『구약성서』와 『신약성서』를
주제로 일련의 시를 지은 바 있다. 그것 역시 성당 장식을 위한 것으로
해석된다. 프로덴티우스의 시는 성당의 반대편 벽면에 그려져 있는 『구
약성서』와 『신약성서』의 이야기가 동일한 주제로 서로 대응을 이루고
있다.

　지금까지 본 바와 같이, 그리스도교 미술은 팔레스타인에서 예수 그
리스도 생전에 이미 완성된 모습으로 등장한 것은 아니었다. 그리고 콘
스탄티누스의 시대에 황제의 법령에 의해 로마로부터 확산된 것도 아니
었다. 그리스도교 미술은 3세기, 4세기, 5세기 동안 로마 각지에서 천천
히 단계적으로 발전하였다.

　우리는 그리스도교 미술의 공통요소로 여겨지는 특성들을 어떻게 설
명할 수 있을까? 특히 인물과 장면 그림에 숨어 있는 어떠한 일관성은
도대체 무엇이며, 또한 그것들은 어떻게 표현되었는가? 그리스도교 미

술은 이미 존재했고 전개가 완료된 성서의 인물과 사건에 기반한 것인가? 그리스도교라는 종교 자체가 그러했듯이, 그리스도교 미술도 유대교뿐만 아니라 번창하던 유대교 성서 미술의 전통에서 벗어나는 것인가?(이에 대해서는 두라에서 이미 보았다.) 여기서 분명한 문제 하나는, 이러한 이론은 『신약성서』를 주제로 한 미술을 완전하게 설명하지 못한다는 점이다. 그리고 시나고그 미술은 그리스도교 성당 미술의 발전을 반영하는 것처럼 보인다. 건물은 서로 다르지만 동일한 장인을 초빙함으로써 양자의 미술이 밀접한 관계가 유지되었던 때문이다.

그리스도교 미술의 지식은 석관(종종 멀리까지 옮겨지기도 했다)처럼 큰 규모의 작품이 아니라 여행자가 휴대할 수 있는 작은 작품들에 의해 확산되었을까? 그리스도교도들은 집에도 그런 그리스도교 미술품을 가지고 있었을까? 이러한 궁금증들은 곧 풀릴 것이다. 우리는 제2장에서 이에 대해 다시 언급할 것이다. 개인적인 목적에 쓰이는 소규모 그리스도교 미술이 존재했다는 사실은 다양한 방법으로 증명될 것이다. 교회 역사가이자 팔레스타인 케사리아의 주교를 역임하고 콘스탄티누스의 전기를 쓴 유세비우스(340년에 죽음)는 다음과 같이 말했다. "나는 그림 속에 보존되어 있는 성 바울로와 성 베드로, 그리고 예수 그리스도의 이미지를 확인했다. 그런데 노인들은 늘 자신들의 집에 있는 그림들을 경외하는 일에 경솔하다." '노인'이라고 언급한 사실로 미루어, 그는 그런 관습이 행해진 것은 콘스탄티누스 이전까지 거슬러 올라간다고 믿었던 것 같다.

유세비우스는 어느 부인이 자신에게 가져온 '철학자 풍의 옷을 입고 있는' 바울로와 예수 그리스도의 이미지에 대해 이야기하였다. "나는 그것을 그녀에게서 가져와 내 집에 두었다." 유세비우스가 그리스도교 미술에 대해 강력하게 반대했음을 생각해보면, 그가 그것을 파괴하지 않았다는 사실에 놀라지 않을 수 없다. 그 이미지는 쉽게 옮길 수 있는 것이었으며, 개인적 용도에 맞게 계속 이용할 수 있었다(그는 그것이 채색되었는지, 천으로 짜여졌는지, 혹은 다른 기법으로 만들어졌는지에 대해서는 밝히지 않았다). 키프로스 섬 살라미스의 주교 에피파니우스(403년에 죽음)는 그리스도교도들이 미술을 이용하는 방식에 대해 공격하면서, 다음과 같이 화가의 표현방식을 지적했다. "성사도 베드로를 머리와 턱수염이 짧은 늙은 남자로 표현한 화가들이 있는가 하면, 어떤

화가들은 성 바울로를 머리가 희끗희끗한 노인으로, 혹은 대머리에 턱수염만 가득한 얼굴로 묘사하였다."

　어찌됐든 이런 식으로 이미지에 관하여 글을 쓸 수 있다는 사실은 그게 공적이든 사적이든 에피파니우스와 그의 청중들이 성당 벽화나 소형 미술작품에 아주 친근했음을 전제한다. 그런데 패널이나 직물에 그려진 성인의 단 하나의 이미지나 설화의 한 장면은 간단하게 옮길 수 있었다 하더라도 성당 전체를 장식하는 데 필요했음직한 많은 수의 이미지들은 어떻게 전해지게 되었을까? 삽화 사본은 어떻게 해서 로마제국 전체에 그리스도교 미술에 대한 지식을 파급시킬 수 있었고, 또 전달 가능한 이미지의 보고로서 기능할 수 있었을까? 어쩌면 성서를 지니고 여행하는 그리스도교도가 성서의 이야기를 묘사한 삽화를 여기저기에 퍼뜨렸을 것 같기도 하다. 하지만 이것은 어떻게 보면 그럴 듯한 생각이긴 하지만, 삽화가 삽입된 초기의 성서 사본은 거의 현존하지 않는다. 그리고 이러한 흔적들은 정반대의 결론을 가리키기도 한다.

　현존하는 가장 오래된 삽화 성서 사본은 『구약성서』의 「사무엘기」와 「열왕기」에 있는 보잘것없는 단편에 불과하다. 그것들은 『크베들린부르크 이탈라』(Quedlinburg Itala, 크베들린부르크에서 발견되었으며 '라틴어 고어'로 씌어진 성서본이 포함되어 있다)로 알려져 있다. 잔존하는 네 개의 삽화 양피지를 복원하기는 했는데, 그리 성공적이지 못했다(그림31). 색이 칠해진 표면 대부분이 떨어져나갔지만 여기에는 귀한 정보가 담겨 있다. 그것은 그림 31의 두 장면 바로 밑에서 읽을 수 있다(텍스트를 완벽하게 읽을 수 없었다는 점을 염두에 두라).

　"묘비가 있다. (그 옆에는) 사울과 그의 노비가 서 있다. 두 명의 남자는 함정을 뛰어넘어 그에게 말을 한다(당나귀들을 찾았다고 알려준다)."

　나무 옆에는 사울이 있고, 노비는 사울 옆에 있다. 누군가 염소 세 마리를 데려가고, 어떤 사람은(빵 세 조각을 들고 있는 한 사람) 포도주를 담는 가죽포대를 들고 간다.

　이에 해당하는 성서의 글을 보자.

　오늘 그대는 나를 떠나가다가 베냐민 지역 셀사에 있는 라헬의 무덤 근처에서 두 사람을 만나게 될 것이오. 그들은 그대의 부친이 그대가 찾아다니던 암나귀를 찾아냈으므로 나귀 걱정은 놓았지만 그대들이

걱정되어 '내 아들이 어찌 되었느냐' 는 말만 되풀이한다고 알려줄 것이오. 거기에서 다시 타보르에 있는 상수리나무 쪽으로 건너가십시오. 거기에서 그대는 하느님을 예배하러 베델로 올라가는 세 사람과 마주칠 것이오. 한 사람은 염소새끼 세 마리를 안고 한 사람은 떡 세 덩어리를 가지고 나머지 한 사람은 술 한 자루를 메고 올 것이오.

• 불가타 성서 1 「열왕기 상」 10:2~3, 신공동역 「사무엘 상」 10:2~3

내용으로 판단해보면, 『크베들린부르크 이탈라』 사본의 텍스트들은 분명히 성서를 잘 아는 사람이 썼다. 뿐만 아니라 그 텍스트는 삽화 각각의 테두리 안에 그려야 할 것이 무엇인지 화가에게 지시한다. 그 사본이 만들어졌을 5세기 초반의 로마에서는 성서 삽화의 전통이 확립되지 않았을 것이다. 물론 몇몇 사람들은 특별한 삽화를 완성하면 화가에게 복제하도록 하고 그것을 성당으로 가지고 가기도 했을 것이다. 종종 이런 일이 일어났겠지만, 일반적인 과정이라고 말할 근거는 없다.

『크베들린부르크 이탈라』 사본은 화가들이 단순한 시각적 형식들을 결합하여 복잡한 구도의 이미지들을 창조할 수 있었다는 사실을 암시한다. 즉, 앉아 있는 인물, 서 있는 군상, 풍경, 나무, 무덤, 지배자(그에 맞는 의상을 입고 있다), 노비(작게 그려진다) 등등. 도상은 그리스도교적 의미를 전달하기 위해 이야기에 어울리는 적절한 삽화의 문맥에 맞게 결합된다. 또한 사본의 명문은 삽화에 어울리도록 쓰여졌다(화가에게 하는 지시사항들은 그림틀 바로 아래에 있고 명문은 삽화의 맨 위에 있다). 그리하여 명문은 독자/감상자에게 삽화에서 무슨 일이 일어나고 있으며 누가 누구인지를 알 수 있도록 필요한 지식을 제공하는 가이드 역할을 한다. 3~5세기의 화가들은 어느 곳에서나 뿌리깊은 그리스 로마의 전통 속에서 작업하였기 때문에 그들이 사용한 시각적 형식들은 당연히 유사하다.

그러나 이러한 일반적인 관찰로는 그 시대의 모든 주요 예술작품들을 설명할 수 없다. 이 장은 테살로니카의 하기오스 게오르기오스 성당에서 시작했다. 그러나 우리의 탐구에도 불구하고 그 건물 안에 있는 최상의 모자이크들은 여전히 수수께끼로 남아 있다. 서로 비교할 수 있는 작품이 거의 없기에 단편적인 사실들은 오히려 더 방해가 된다. 몇 가지 사례 비교에 대한 언급만으로는 잃어버린 것을 재현해낼 수 없기 때문

이다. 아무튼 현존하는 것에서 보이는 것은 일관성이 아니라 다양성이다. 우리는 규범과 변화를 함께 사유함으로써 실수를 피해야 한다. 그리고 모든 작품들을 하나하나 신중하게 고찰해야 한다. 예술가는 이미 정해진 도안에 따라 제작했다기보다는 특정 주문에 응했을 뿐이다. 이 시대의 미술에 대해 협소한 정의를 지양하고 사색을 통해 접근해야 한다.

황제와 성인 콘스탄티노플과 동방세계

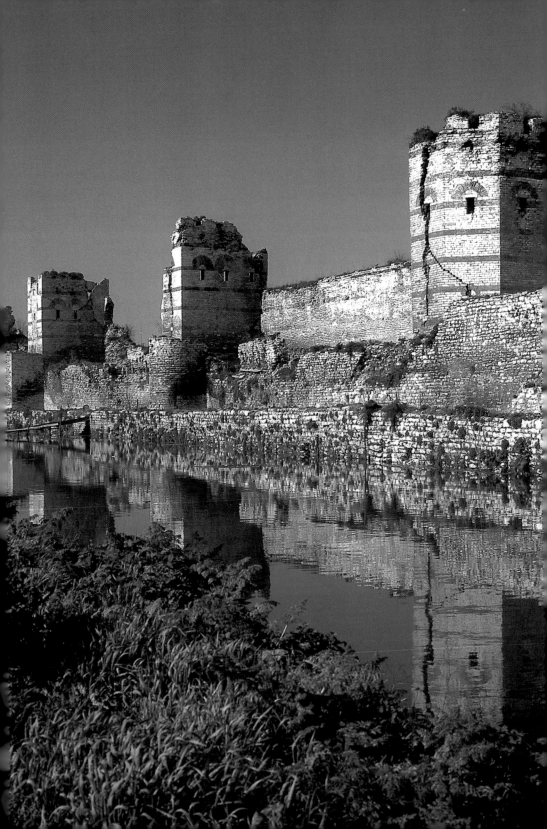

325년에 콘스탄티누스 대제는 교회의 교의와 지침을 수립할 목적으로 세계 공의회('전 세계' 주교들의 모임)를 소집하였다. 이 공의회는 니케아(오늘날 터키의 이즈니크)에서 개최되었으며, 동방에서 온 참가자들의 숙소는 니코메디아(오늘날 이즈미트)에 있었다. 니케아 공의회에서는 당시 대도시인 안타키아·알렉산드리아·로마의 주교들에게 주변 지방의 지배권을 부여하였다. 그리고 예루살렘의 주교구를 특별구로 인정하였다. 그러나 381년에 테오도시우스 1세가 소집했던 콘스탄티노플 공의회에서는 '콘스탄티노플 주교의 서열은 로마의 주교 다음이다. 왜냐하면 콘스탄티노플은 새로운 로마이기 때문이다'라는 제3의 카논(Third Canon)을 강건하게 주장하였다.

이렇게 4, 5세기 동안 콘스탄티노플의 중요성은 증대했다. 그리하여 그곳은 점진적으로 제국의 중핵이 되어 무역·상업·예술 후원·정치 등 여러 분야가 발달하기 시작했다. 반면 라이벌 도시(특히 '구' 로마)는 쇠퇴의 길로 접어들었다. 6세기가 시작될 무렵 콘스탄티노플이 유럽에서 가장 중요한 도시라는 의견에 대해서 아무런 논쟁의 여지가 없었으며, 1204년에 십자군의 침략(제9장 참조)을 받을 때까지 약 7백 년 동안 그 위상을 유지하였다. 따라서 로마제국의 무게중심은 콘스탄티노플에 확고하게 구축되었다. 그리고 제국의 동서 분할로 인한 양쪽의 차는 더욱 두드러졌다.

고대 지중해 세계의 대도시들 간의 경쟁에서 승리할 수 있는 도시를 창설하려던 콘스탄티누스의 계획은 그의 후계자들에게 계승되었다. 테오도시우스 1세(379~397년 재위)와 아르카디우스(395~408년 재위)는 로마의 트라야누스나 마르쿠스 아우렐리우스 황제들처럼 자신들의 업적을 새겨놓을 거대한 기념주를 세웠다. 그리고 유스티니아누스(527~565년 재위) 황제의 치세 동안 고대(이교도)의 신전 조각상을 떼어와 수도로 옮겼다. 특히 에페소스에 있는 아르테미스(디아나) 신전으로부터 말 조각상을 옮겨온 일은 세계 7대 불가사의 중 하나다. 콘스탄티노플을

아름답게 장식하는 데 이교도의 조각상을 사용했지만, 황제들은 이교도의 제의(祭儀)를 철저히 금지시켰다. 가령, 테오도시우스 1세는 392년에 모든 이교 신앙을 일절 배척하였으며, 유스티니아누스는 529년에 이교 철학의 최후의 아성이었던 아테네 아카데미를 폐쇄하기까지 하였다.

4세기 이후에 진행된 콘스탄티노플의 급속한 성장을 보여주는 가장 뚜렷한 징후는 412~413년에 테오도시우스 2세가 세웠던 성벽이다(그림32). 이 성벽은 콘스탄티누스나 그의 참모들이 상상했던 것보다 더 광대한 면적을 둘러싸고 있었다. 오늘날 이스탄불(콘스탄티노플의 현재 명칭)의 난개발도 이 성벽들을 가릴 수 없을 것 같다. 한편으로 콘스탄티노플의 그러한 성장은 (로마처럼) 초기 역사의 흔적들을 지워버렸다. 예를 들어, 정복자 메메드의 모스크(페티예 자미)에서 발견된 바 있는 대리석 기둥은 본래 이교 신전으로부터 콘스탄티노플까지 배로 운반되어, 4세기에 콘스탄티누스가 지은 성사도 성당에 다시 이용되었다. 이 성당은 6세기에 재건되었지만, 15세기에 파괴되어 18세기에 또 한 번 재건되었다. 이러한 반복된 재건축의 결과, 오늘날 콘스탄티노플 초기의 역사나 당대의 건축물은 일부만 알려져 있을 뿐이다.

콘스탄티누스 황제 이후, 콘스탄티노플의 역사와 영원히 연관되는 황제를 꼽자면 단연 유스티니아누스이다. 그는 유스티누스 1세(518~527년 재위)의 조카이다. 이 둘은 모두 발칸 반도의 농민 출신이다. 유스티니아누스는 선견지명과 초인적인 에너지를 가졌다. 신앙심이 깊으면서도 아주 냉혹했다고 한다. 유스티니아누스의 치적 가운데 성공적으로 마무리된 것은 로마제국의 영토 회복 정책이었다. 물론 여기에는 엄청난 비용이 소요되었다. 동방의 페르시아 제국은 오랫동안 적이 없다가 5세기 들어서 고트족 · 훈족 · 반달족 등 이민족들이 파괴적으로 침입해옴에 따라 서유럽과 북아프리카 전역까지 제국의 지배력이 미치지 못하고 있었다(제3장 참조).

유스티니아누스의 군사적 야망은 그의 웅대한 건축 계획을 통해 잘 드러난다. 이 두 가지 계획의 조응관계는 프로코피우스의 저작에 기록되어 있다. 유스티니아누스 황제는 프로코피우스에게 자신이 치른 여러 전쟁의 공식기록뿐만 아니라 자신의 건축 활동을 찬미하는 책을 집필하게 했다(프로코피우스는 또한 개인적인 추억을 장문의 『비사』[*Anekdota*]로

남기기도 했는데, 거기서 그는 유스티니아누스와 그의 아내 테오도라의 행적에 대해 개인적으로 비판하는 솔직함을 보이기도 한다.

독설, 호색, 위선이 어우러진 그의 이 저서는 오늘날 많은 독자들에게 인기가 있다). 『건축』(Buildings, 그리스어로 씌어졌지만 라틴어 제목 'De Aedificiis'으로 불리기도 했다)이라는 책은 황제가 직접 감독하여 지은 성당, 수도원, 숙박소, 도로, 다리, 수로, 기념물, 성채, 도시, 더 나아가 도시 전체(두 개의 도시에 유스티니아나라는 이름이, 세 개 도시에 유스티니아노폴리스라는 이름이 붙여졌다)에 대한 특별한 기록이 었다.

『건축』 제1권은 콘스탄티노플과 그 근교에서 펼쳐진 유스티니아누스의 건축 활동에 대한 내용이 대부분이다. 프로코피우스는 다른 모든 건축물을 능가하려는 분명한 의도로 구상된 한 건물을 언급하면서 글을 시작하고 있는데, 그것이 바로 하기아 소피아 대성당이었다.

콘스탄티노플의 주교좌 성당은 총주교의 카테드라(cathedra, 옥좌)가 있는 성당이다. 이곳은 특정 성인이나 예수 그리스도의 생애에서 일어난 사건들을 기념하기 위한 것이 아니라 신의 개념 혹은 속성, 즉 지혜(Wisdom, 즉 신의 지혜의 구현체인 예수 그리스도)에 헌정되었다. 하기아 소피아라는 이름은 문자 그대로 '거룩한 지혜'라는 뜻인데, 비잔틴 시대에는 단순하게 '대성당'으로 불렸다. 근처에는 신의 거룩한 평화에 봉헌된 하기아 이레네 성당이 있었다. 이곳은 하기아 소피아와 짝을 이루었을 것으로 짐작된다.

하기아 소피아 대성당은 360년에 콘스탄티우스(콘스탄티누스의 아들)에 의해 최초로 헌정되었다. 404년 소요 때 불에 타서 지금은 그 터만 남아 있을 뿐이다. 테오도시우스 2세는 그 성당을 재건하여 415년에 다시 헌정하였다. 이 두번째 하기아 소피아 대성당은 하기아 이레네 성당과 더불어 532년 1월, 히포드롬(경마장)에서 발생한 다른 소요로 인해 불에 타 소실되었다. 오늘날 남아 있는 건물(이제 더 이상 성당이 아니고 미술관인데, 바로 전에는 모스크였다)은 532~557년에 유스티니아누스의 명령에 따라 건립된 제3차 하기아 소피아 대성당이다. 이곳의 이름, 장소, 그리고 하부구조의 일부는 제1, 제2 하기아 소피아 대성당의 것과 동일하다.

하기아 소피아 대성당의 대담한 디자인은 타의 추종을 불허한다(그림

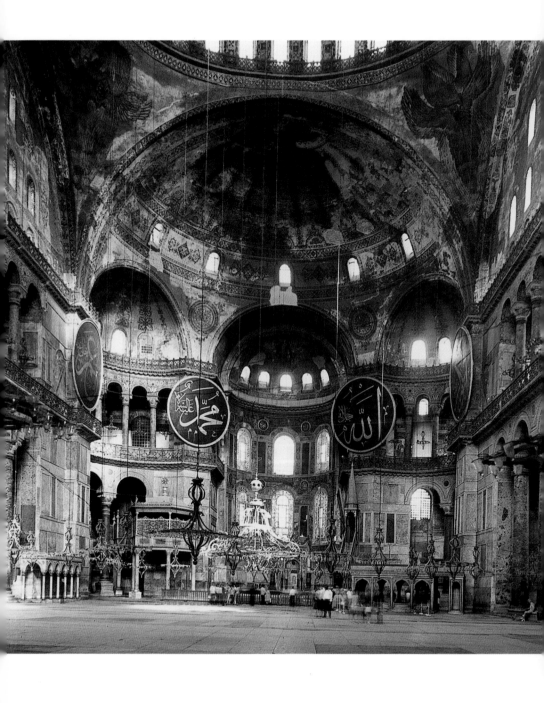

33
하기아 소피아
대성당,
532~537년과
그 이후,
동쪽 내관
(현재는
모스크로 사용)

33). 이 위대한 건축물은 의미없이 만들어지지 않았다. 그런 만큼 비잔틴 건축계에서는 예외적으로 건축가들의 이름이 기록되어 있다. 건축가 말레투스의 이시도루스와 탈레스의 안테미우스는 모두 그리스 로마 전통에서 보자면 수학자들이나 마찬가지였다. 이시도루스는 아르키메데스의 저작을 편집하였을 뿐만 아니라, 수학자인 알렉산드리아의 헤론 혹은 헤로가 쓴 궁륭 구조에 관한 논문의 주석서를 쓰기도 했다. 두 사람 모두 포물선이나 곡면에 대해 연구했다. 그들의 건축계획은 30×95미터 정도의 직사각형 위에 약 41.5미터 높이로 성당의 중심을 지지하는 거대한 돔을 세우는 것이었다.

그 돔의 하중은 네 개의 거대한 아치로 분산된다. 남쪽과 북쪽에 있는 아치의 바로 밑에는 팀파눔(tympanum, 건축에서 상인방 위의 아치 안에 있는 3각형 또는 반원형 부분 – 옮긴이)이 있고, 그곳에는 많은 창들이 들어서 있다. 팀파눔 자체는 2층으로 된 아케이드(arcade, 건축에서 기둥으로 받치는 일련의 아치 – 옮긴이)가 지지한다. 세미돔 아래 부분은 아치와 소형 세미돔들을 따라 동쪽과 서쪽으로 더욱 개방되어 장대한 공간이 만들어졌다.

아케이드, 아치, 창의 상단, 궁륭의 곡면은 기본적으로 정사각형의 형태를 띠는 성당의 바닥 마루에 부드러운 동적 효과를 창조했다. 뿐만 아니라 곡면의 벽감(niche, 건축에서 조각이나 꽃병, 성수반 등의 물건을 진열하기 위해 벽에 움푹 파놓은 장식 벽장 – 옮긴이)과 양 측랑을 통해 보이는 정경은 부드러운 인상을 준다. 지상에서 이것의 정확한 형태를 지각하기란 사실 불가능할 것이다. 그 돔은 558년에 붕괴되었지만, 562년에 만곡(彎曲)이 약 7미터 혹은 그 이상 높이까지 이르도록 다시 지어졌다. 그후 여러 해 동안 조금씩 붕괴되었다(전해지는 이야기에 따르면, 이 성당은 천 번 이상의 지진도 견뎌냈다고 한다). 현존하는 평면도와 기본적인 구조 대부분은 532~537년에 건립된 것이다.

4세기 이래, 성당 건축의 주된 필수조건은 훤히 트여 빛으로 충만한 실내장식이었다. 하기아 소피아 대성당의 실내장식은 당대 최고였다. 현재 건물의 외관은 회반죽 위에 채색도료가 발라져 있고, 주위에는 부벽으로 버티며 우뚝 솟은 사원 첨탑(미나레트)이 있다(이것은 오늘날 관광객들을 어리둥절하게 만드는 부분이다). 사실 이 모든 것들은 지나치리만큼 화려하게 꾸며진 실내장식을 보호하기 위한 일종의 외피에 불과

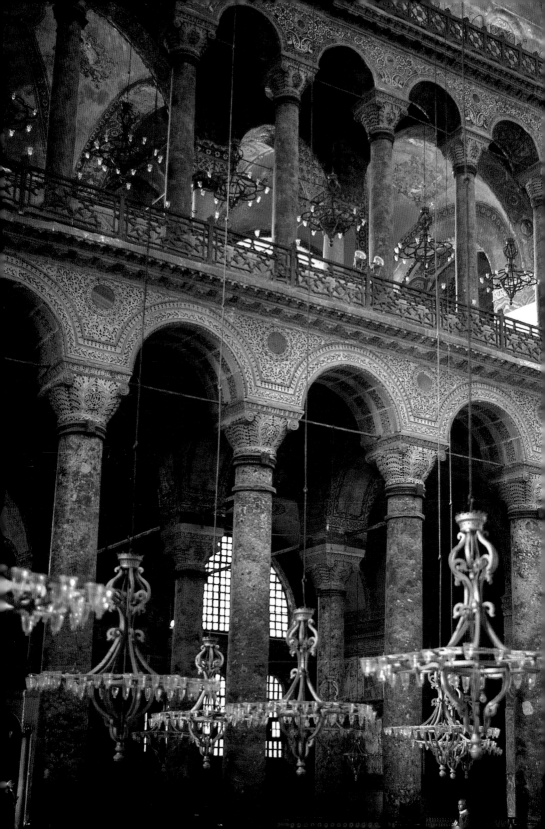

할지 모른다.

돔, 세미돔, 궁륭 자체의 엄청난 하중을 지지해야 하는 구조상의 어려움들에도 불구하고, 가장 긴 지붕 버팀대를 사용할 수 있을 만큼 넓고 개방적인 바실리카 공간이 창조되도록 설계하였다(하드리아누스 황제가 지은 판테온 신전의 거대한 돔은 128년에 완성되었다. 그리고 막센티우스의 노바 바실리카의 궁륭은 콘스탄티누스 시대에 완성되었으며, 이 둘은 다 로마에 있다. 이들 건물은 종종 하기아 소피아의 모체로서 인용되긴 하지만 역사적인 관련은 없다). 하기아 소피아 내부의 수직 주축과 수평 주축의 조합은 동시대인에게 다양한 방법으로 해석되었다. 특히 중앙 돔은 지상에서 바라보는 관찰자에게는 천국에 떠 있는 듯이 보여 천국과 연관되는 공간으로 비쳐진다. 성당의 이러한 강렬한 이미지는 6세기의 다른 돔 성당에 대한 기록에서도 발견되며, 이후 비잔틴 세계의 건축 전통 전체를 지배하게 된다. 후대에 지어진 간소하고 전원적인 예배당들도 중앙 돔을 건물의 핵으로 삼아 설계되었다. 성당의 공간은 소우주일 뿐만 아니라 일종의 하늘과 천상계의 질서에 대한 조망이었다.

6세기 하기아 소피아 대성당의 장식 대부분은 현존해 있다. 중앙 돔을 지지하는 아치가 시작되는 단의 벽면들은 색깔 있는 대리석 패널로 덮여서 반짝거리며 아케이드의 상감(象嵌)에도 색이 들어갔다. 아케이드를 지지하는 원주들은 대리석의 색과 질을 고려하여 엄선된 것으로, 모두 고대 건축물들로부터 약탈한 스폴리아이다(그림34). 이와 달리 주두는 새로 제작되었는데, 2차원적 디자인이 중시되었다. 유스티니아누스와 테오도라의 모노그램 둘레에는 세밀한 아칸서스 나뭇잎 문양이 새겨졌다(그림35).

이오니아 식 주두 장식들은 고대의 주두를 상기시키는 형식이긴 하지만 그리스 로마 건축과는 아주 다른 맥락으로 사용되었으며, 다소 조화롭지 않아 보인다. 건물의 상부는 모자이크로 장식되었다. 6세기에 돔 모자이크는 십자가가 그려진 평평한 금색 배경으로 구성되었으며 나머지 여백은 무늬로 채워졌다.

동시대의 문헌에 따르면, 유스티니아누스 시대의 하기아 소피아 대성당에는 종교적인 이미지가 있었는데, 천장에 그려진 경우보다 신도들이 더 가까이서 볼 수 있었다. 562년에 다시 봉헌된 이후 성당의 앱스와 황

금 제단의 주변 공간은 은으로 장식되었다. 그리고 그곳에는 은으로 된 거대한 인물상들(558년에 돔이 붕괴되어 파괴된 공간의 은장식을 대체)이 서 있다. 이러한 사실은 당시 수사학적으로 최고의 명문이라고 할 수 있는 글을 통해 알려져 있다. 그 텍스트의 필자인 실렌티아리(Silentiary, 궁정의전관을 말함 – 옮긴이) 바울로는 다음과 같이 말한다.

"어떤 장소에서, 그 날카로운 금속이 신의 말씀에 따라 선교자들의 모습을 새겼다. 그들(즉, 예언자)에 의해서 신이 육화하기 이전에 예수 그리스도가 강림하신다는 신성한 소식이 널리 퍼진다. 장인은 삶의 초라한 노고——고기잡이 바구니와 그물——를 단념했던 사람들과, 천국의 왕의 명령을 따르기 위해 악을 돌보았던 사람들(즉 사도들)의 모습을 잊지 않았다. 사도들은 고기를 낚는 대신 사람을 낚고 영원한 생명의 그물을 던진다. 한편, 기예는 영원한 생명의 그릇, 예수 그리스도의 어머니를 묘사하였다. 거룩한 자궁은 그녀 자신의 조물주에게 자양분을 준다."

대개 그렇듯이, 이렇게 글로 남겨진 묘사는 등장인물들이 구체적으로 누구를 가리키는지 일러주지 않는다. 은제 장식은 『리베르 폰티피칼리스』에 나오는 라테란 대성당 관련 기록에서 알 수 있듯이, 콘스탄티누스 시대의 전통을 따른 것으로 보인다.

오랫동안 콘스탄티노플에는 유스티니아누스의 하기아 소피아 대성당 건축 및 장식과 비견될 수 있을만한 건축물이 세워지지 않았다. 그런데 1960년대에 콘스탄티노플의 한 성당의 기반과 일부 장식들이 발굴되어 세상의 빛을 보았는데, 이는 하기오스 폴리에욱토스 성당으로 추정된다.

이 건물은 아니키아 율리아나가 건립하였다. 여러 세대에 걸쳐 황실과 연고를 맺어온 부유한 귀족가문 출신인 그녀는 자신의 궁 가까이에 이 성당을 세웠다. 때는 524~527년경. 그 성당의 중앙 돔은 확실하지 않지만 직경 17미터 정도이다. 부조 장식은 하기아 소피아 대성당 및 라벤나 성당의 형식과 유사하다(제3장에서 살펴볼 것이다).

주목할 점은 이곳의 대형 장식의 일부가 1204년 콘스탄티노플 탈환 이후 베네치아로 반출되어(제9장 참조) 산마르코 대성당의 서쪽 파사드 내외에 배치(그림36)되었다는 것이다. 율리아나는 유스티니아누스가 자신의 재산을 국고에 '기부'할 것을 요구하자 그것('나의 가난'이라고 그녀는 말했다고 한다)이 황제의 손아귀에 들어가는 것을 막기 위해 하기

오스 폴리에욱토스 성당의 지붕을 도금하는 데 사용한 것으로 알려졌다. 그리고 유스티니아누스는 하기아 소피아 대성당 건축 작업을 통해 그저 솔로몬(『구약성서』에서 예루살렘 신전을 지었다)을 능가하려 한 것이 아니라 율리아나의 하기오스 폴리에욱토스 성당보다 더 잘 지으려고 했던 것 같다.

6세기 비잔틴 사회의 기반을 좌우했던 것은 이전 세기에도 그랬듯이 대도시였다. 그렇긴 하지만 비잔틴인들은 지방에 장대한 건축계획을 수립하기도 했다. 그 배경에는 수도원의 부흥이 있었다. 즉, 성인이나 성유물로 해서 신성하게 보존된 장소들을 방문하는 순례자 혹은 세례지원자들의 요구에 대처해야 했던 것이다.

수도사를 뜻하는 그리스어 '모나코스'(monachos)는 원래 '혼자의' 혹은 '고독한'이란 의미였다.

최초의 수도사는 현세의 유혹에서 벗어나 고독에 파묻혀 종교적 삶을 수행하기 위해 세상을 등진 이집트의 은둔자들이었다. 그들의 모범은

36
콘스탄티노플의
하기오스
폴리에욱토스
성당의 부조
각주,
524~527,
베네치아의
피아제타에서
재사용됨

성 안토니우스였다. 그는 285년경 사막에 은둔하였으며 305년경에는 그를 중심으로 공동체가 형성되었다. 이렇게 수도사들이 자신의 추종자 혹은 모방자를 만들면서, 4세기 이후에는 수도원 조직이 그리스도교 세계 전역으로 퍼져나갔다.

안티오크 북동쪽 약 75킬로미터 떨어진 구릉에 위치한 시리아의 칼라트 세만은 수도원과 순례 연구에 무척 중요한 곳이다. 성 시메온(459년에 죽음)은 생의 마지막 30년을 기둥 위에서 보낸 은자였는데, 기둥의 높이는 16미터까지 올라갔다. 시메온은 최초의 주상(柱上, stylite) 고행자(기둥 위의 고행자라는 뜻으로 기둥과 원주를 의미하는 그리스어 스틸로스[stylos]에서 유래함)이다. 그의 생전에 그에 대한 숭배는 실로 대단했다. 잉글랜드처럼 먼 곳에서도 순례자들이 찾아올 정도였으며 사후에도 그 명성은 계속되었다. 순례가 융성하자 제노(476~491년 재위) 황제는 시메온의 원주 주변에 십자형 바실리카, 세례당, 그리고 그 밖의 다른 주요 시설들을 건립하였다. 성인의 유해는 6백 명의 병사들에 의해 안티오크로 옮겨졌지만 여전히 기둥을 찾는 순례는 그치지 않았다. 그래서 그곳과 인접한 도시인 데이르 시만에는 순례자를 수용하기 위한 대형 건물이 세워졌다.

순례자들은 이곳에서 출발하여 개선문을 지나 성지에 다다랐다. 주성당의 앱스는 동쪽을 향해 있었으나 시메온의 원주는 십자형으로 배치된 바실리카의 중심점에 있었다(그림37). 아마도 이 공간은 원추형 나무지붕으로 덮였고, 원주 위에는 커다란 구멍(눈)이 하나 있었을 것 같다. 그런데 원주는 성인이 살아 생전에 빛을 받아들이고 하늘을 우러러 보던 곳이다. 이를 기억하기라도 하듯 이 원주를 덮고 있던 지붕이 528년에 무너졌다. 시메온은 성스러운 삶과 이러한 사후의 기적으로 인해 세계적으로 명성을 얻었으며, 쾰른의 어느 성인은 성 시메온처럼 기둥에 올라가기도 했다.

로마의 장인들은 기둥에 오른 시메온 상을 자신들의 공방에 장식하기도 했다고 한다. 이 시메온 상은 순례자들이 가지고 돌아다닐 수 있도록 배지 모양의 기념품으로 만들어졌다. 그 시기의 순례자 기념품들은 미술과 사상을 멀리까지 전파하는 수단 가운데 하나였다.

5세기 후반에서 6세기 초 시리아 북부의 여러 지역은 번영의 시대를 맞이했다. 그래서 중앙정부 황제의 후원이 없더라도 대규모 건축계획을

37
성 시메온의
십자형 성당
(북동쪽 정경),
476~490년경,
시리아,
칼라트 세만

실현시킬 수 있었다. 그러나 제국 변방의 황량한 국경지대의 사정은 그렇지 않았다. 그 예로, 이집트 시나이 산기슭의 사막에 있는, 지금은 성카타리나로 불리는 수도원을 살펴보자(그림40).

프로코피우스의 공식기록에 따르면, 유스티니아누스 황제는 분명 그곳의 거대한 건축계획에 관여했다. 성당은 신의 어머니께 봉헌되었으며, 그곳을 에워싸고 있는 '최강 요새'는 유스티니아누스가 건설하였다. 이는 그곳에 살고 있던 수도사들과 팔레스타인 지역주민들 모두를 '사라센'(즉, 아랍) 군대의 공격으로부터 보호하기 위함이었다고 한다. 프로코피우스는 시나이 산이 모세가 신으로부터 율법(십계, 「출애굽기」 20:1~17)을 받았던 성지라고 설명하였다. 그렇지만 그는 산기슭의 요새와 그 성당의 대지계획에 대해서는 언급하지 않았다. 다만 떨기나무에 붙은 불이 아직 남아 있을 때 신은 모세에게 처음으로 거룩한 땅에 대해 말하였고, 이집트의 탄압으로부터 유대인을 구원하고 약속의 땅으로 그들을 안내하라고 명하였다(「출애굽기」 3~4)고 했다. 두번째 성지가 산속의 수도원과 요새에 위치하는 것은 당연했다. 그런데 프로코피우스는 시나이 산에 있는 그 두 성지가 4세기 이래 그리스도교도들에게 중요한 순례지였다는 사실만 언급한 것은 아니었다. 이는 다른 문헌들을 통해 알 수 있는 사실이다. 황제가 시나이에 건설한 요새는 순례길을 보호할 뿐만 아니라 동시에 수도사를 지키는 역할까지 수행했다.

시나이에 있는 요새와 성당은 순전히 그 지방의 석재로 지어졌다. 하지만 어느 정도 예상할 수 있듯이, 그 성당의 내부장식에는 원산지가 서

38
「예수 그리스도의 변용」,
565~566년경,
앱스 모자이크,
시나이 산,
성카타리나 수도원

로 다른 재료가 사용되었다. 성당의 동쪽 끝은 프로코네소스 섬에서 나는 대리석 패널들로 마감되어 있는데, 회색과 흰색의 패턴으로 쉽게 원산지를 알 수 있었다. 그 패널들은 콘스탄티노플 남서쪽 180킬로미터에 위치한 마르마라('대리석의 바다' 라는 뜻) 해의 프로코네소스 섬 채석장에서 배에 의해 수도원으로 옮겨졌음에 틀림없다. 성당의 대리석 석판들 위에는 장대한 모자이크가 그려져 있으며, 그것은 앱스의 세미돔과 그 상부의 수직 벽면을 덮고 있다(그림38).

모자이크 상부에 그려진 모세와 관련된 두 장면, 즉 신으로부터 율법을 받고 있는 모세와 불이 붙은 떨기나무 앞에 있는 모세 장면은 수도원이라는 장소와 성서의 사건들을 시각적으로 연결시켜준다. 그런데 앱스의 도상 구성은 이와 다르다. 중앙에는 하얀색 옷을 입고 만돌라(man-dorla, 아몬드 모양으로 전신을 뒤에서 비추는 후광의 일종 – 옮긴이)를 배경으로 예수 그리스도가 서 있다. 황금의 대지에 방사되는 광선은 엘리야와 모세, 그리고 아래에 있는 세 사도 요한, 베드로, 야고보에게까지 퍼져나간다. 이는 예수 그리스도가 세 사도들과 함께 높은 산을 오를 때 일어난 「예수 그리스도의 변용」(마태오복음 17:1~16)를 가리킨다. 예수 그리스도는 빛에 의해 변용되며 『구약성서』의 두 예언자 엘리야와 모세와 함께 있다. 사도들은 예수 그리스도를 보고 놀란다. 중앙 패널 근처에 있는 두 개의 띠는 (수직으로 상승하는) 사도들과 (수평으로 확장하는) 예언자의 머리 부분에 메달리온을 포함하고 있다. 그 띠들이 만나는 부분에는 수도원장 롱기누스와 부제 「성 요안네스」(그림39)가 보인다.

모자이크 명문에는 수도사 테오도루스(화가는 아니지만 기획자 역할을 함)의 '열의' 가 바쳐져 있으며, 연대는 '열네번째 인딕티오(indiction, 15년 주기의 기년법)' 라고 씌어져 있다. 만일 모자이크가 유스티니아누스의 계획이었다면, 제작연도는 565/6년으로 짐작되지만 확실하지는 않다. 15년 전인 550년에 수도원장의 이름은 롱기누스가 아닌 게오르기오스였다.

모자이크 화가들과 그들이 사용할 재료는 다른 지역에서 시나이 산으로 급하게 보내졌을 것이다. 모자이크 재료는 대리석처럼 굳이 콘스탄티노플 주변 지역에서 가져올 필요가 없었기 때문에 장기여행이 필요하지 않았다. 유스티니아누스는 성지 예루살렘 근처에 성당을 건립하고

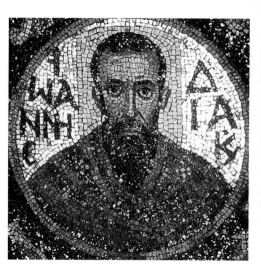

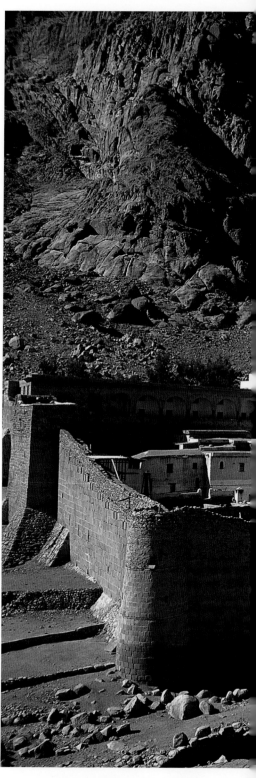

39-40
성카타리나
수도원,
시나이 산
위쪽
「성 요안네스」,
앱스 모자이크,
565~566년경
오른쪽
수도원 전경

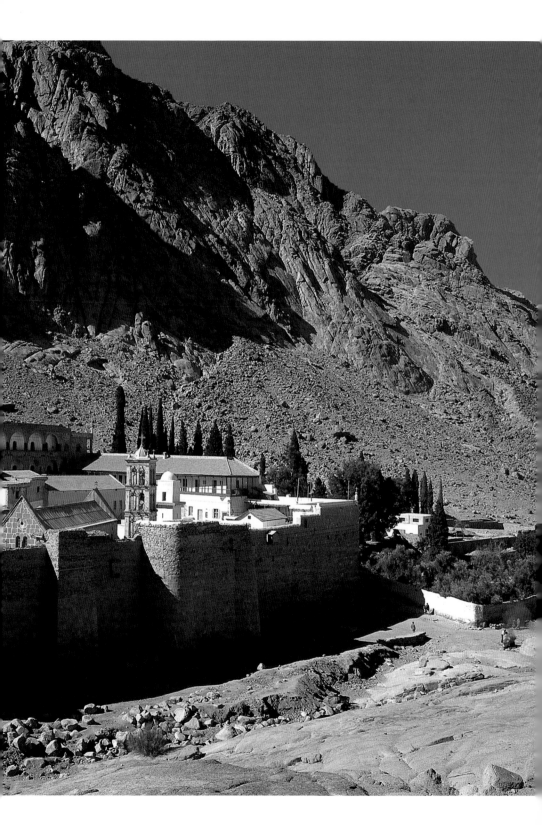

재건과 보수까지 후원하였다. 물론 그 계획에는 모자이크 장식도 포함되어 있었다.

콘스탄티누스가 베들레헴에 건설한 예수 그리스도 탄생 성당의 동쪽 부분은 규모가 장대했으며, 테오토코스에게 헌정되었다. 한편, 예루살렘에는 유스티니아누스가 지었던 웅장한 네아('새로운') 성당이 있다(황제가 그곳에 파견한 건축가의 이름은 테오도루스였다). 시나이 건축현장에 기용된 모자이크 장인들은 예루살렘 근처 출신들이 대부분이었던 것 같다. 건축가도 물론 현지 출신이었다. 그의 이름은 아일라(오늘날 요르단의 아카바)의 스테파누스이며, 이는 지붕 빔(beam) 중 한 곳에 기록되어 있다.

이 성당의 주요한 이미지로서 「예수 그리스도의 변용」이 선택된 이유는 무엇일까? 비록 테오토코스에게 헌정된 성당이라 할지라도, 모세와 예수 그리스도가 등장하는 장면은 이 둘 사이의 성서적 연결을 제시한다. 이 두 사건 모두 산을 배경으로 일어난다. 엘리야가 시나이 산에서 예배를 한 것도 이 장면의 선택을 더욱 설득력 있게 한다.

그러나 이 모자이크에서는 지상에서의 관계를 부정하기 위해 황금색 풍경이 사용되었다. 이는 상부 벽면 모자이크의 모세와 관련된 장면과 대조된다. 또한 도상은 예수 그리스도의 양성론을 드러냄으로써 신학상의 중대한 문제를 강조한다. 즉, 예수 그리스도는 인간일 뿐만 아니라 동시에 신이기도 하다. 하지만 그것은 변용 장면에서 보이듯 사도에 의해서만 증언된다.

예수 그리스도가 신인가, 아니면 사람인가? 예수 그리스도의 본성에 대한 문제는 4세기 이래 교회에서 격렬한 논쟁을 불러일으켰다. 콘스탄티누스는 니케아 공의회(325년)에서 정통파를 신앙으로 규정하고 예수 그리스도는 신에 의해 창조되었고 따라서 그 본성은 진실한 신이 아니라고 선언한 뒤 아리오스 주교를 지지한 이들을 이단으로 규탄하였다.

콘스탄티노플 공의회(381년)는 아리오스파를 축출한 이후 교회 조직의 단결을 도모했다. 마르키아누스 황제에 의해 콘스탄티노플 근처 칼케돈에서 개최된 공의회(451년)에서는 단성론(monophysite)을 이단으로 몰아 제거하고자 하였다(하지만 결과적으로 단성론은 더욱 강력해졌다). 어떤 면에서 단성론은 아리오스파의 중심 교리에 반대한다. 단성론의 주장에 따르면, 예수 그리스도는 본성상 신이다. 따라서 육화

(Incarnation)되었지만 본성상 완전한 인간이 되지 못한다.

단성론은 로마제국 여러 곳으로 퍼져나갔는데, 아르메니아로부터 시리아를 거쳐 이집트까지 하나의 호를 그리며 남쪽으로 그 세가 확장되었다는 사실이 흥미롭다. 그러므로 시나이 산의 「변용」 모자이크는 그리스도의 신성과 인성, 이 양성에 대한 정통파의 신앙을 공고히 하기 위한 도상일 것이다. 압도적인 황금색 배경은 단성론이 자신들의 입장을 지지하기 위한 의도적 장치로 보인다. 이렇게 다양하게 읽히는 도상들은 의심이라곤 허용되지 않는 복잡한 신학논쟁을 반영하고 있다.

시나이 산 성당의 앱스에 대한 시각을 모호하게 하는 18세기 러시아 이코노스타시스(iconostasis, 그리스정교의 교회에는 회중석 정면에 석조와 목조의 칸막이가 있고 제단은 그 뒤에 가려 보이지 않는다. 칸막이 안쪽은 성직자만이 들어갈 수 있는 영역으로 이 칸막이를 이코노스타시스, 즉 성화벽이라고 한다 – 옮긴이), 혹은 하기아 소피아 대성당에서 볼 수 있는 19세기의 코란 명문판들은 6세기 당시의 성당을 상상하기 어렵게 한다. 장엄한 용구, 비품, 휴대용 공예품들이 성당의 내부장식에 사용되었다. 하기아 소피아 대성당의 제단 부근에 있던 은장식은 남아 있지 않다. 6세기 교회의 은기 보물이 동지중해 지방에서 발견되었는데, 그것들은 칼라트 세만의 건축처럼 그 지역의 부귀를 과시한다. 이전 세기에도 그랬듯이, 물론 6세기에도 부유계급의 가정은 은으로 된 접시나 사발 등을 소유하였다.

터키 남해안 안탈리아 지방 근처의 쿰루샤에서 발견된 보물에는 수많은 은제 성반과 성찬배(성찬식에서 빵과 포도주를 먹기 위해 사용되는 접시와 컵)가 포함되어 있으며, 이들에서 최고의 장인기술을 엿볼 수 있다. 명문의 기록에 따르면, 은기는 에우티카아노스 주교와 그 밖에 다른 사람들이 성시온이라 부르는 성당에 기증한 것이다(그림41). 여기에는 서로 모양이 다른 폴리칸델라(가지가 달린 촛대 – 옮긴이)도 있다. 또한 은제 고리(콘스탄티누스가 라테란 대성당에 봉헌한 것을 연상시킨다), 은제 십자가, 은제 성서 장정판, 그리고 심지어는 제단을 덮는 데 사용되는 은제 시트까지 보관하고 있다. 이 은기들은 주조가 완료된 후에는 갑인되어 관리되었다. 그 흔적을 통해 그 작품들이 570년 전후에 제작된 것임을 짐작할 수 있다.

안티오크 남동쪽 55킬로미터에 있는 리하 마을 근처에서 은제 성반이

발견되었다. 여기에는 타출세공(repoussé)으로 제작된 '성찬식' 도상이 있다. 주제의 선택은 적절해 보이는데(그림42), 성서에 기록되어 있는 예수 그리스도의 최후의 만찬(「마태오복음」 26:26~28)이 재해석되고 있다. 예수 그리스도는 제단 앞에 서서 사도들의 축하를 받고 있다. 오른쪽에는 포도주, 왼쪽에는 빵이 있다. 성반 주변에 있는 명문은 다음과 같이 봉헌 대상을 전하고 있다. '요안네스의 (딸) 세르기아와 테오도시우스의 영면(이들 두 사람은 죽은 이다), 그리고 메가스와 논누스와 그들의 아이들의 구원을 위하여.' 메가스는 궁정의 고위 관리였으며, 성

반의 관리 갑인에는 577년으로 주조되어 있다. 그리고 성반 위에 표현된 성찬식 도구들과 인물상들의 뒤쪽 위에 있는 아키트레이브(architrave)는 메가스가 교회에 봉헌했음이 나타나 있다.

이렇게 교회 보물의 대부분이 금이 아니고 은이라는 사실은 흥미롭다. 이는 당시에 대량의 은이 유통되었다는 사실을 전해줄 뿐만 아니라 로마제국의 화폐 주조소에서 은보다는 금을 필요로 했다는 사실까지 반영한다.

상아는 일반대중의 생활용품뿐만 아니라 종교미술에도 사용되었던 비교적 고가인 소재이다. 541년까지 상아 이연판(diptychs, 둘로 접힌 그림판－옮긴이)은 주로 시의 행정직을 수행하던 집정관(공화정 로마의 집정관들과는 많이 달랐다)이 주문 제작했는데, 기다란 두 개의 상아판은 경첩으로 연결되었다. 상아판에는 집정관의 전형적인 모습이 새겨져

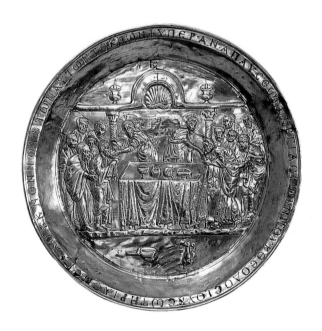

41
성시온 성당의
보물 가운데
하나인 성반,
570년경,
은제,
직경 60.5cm,
워싱턴 D.C.,
덤벌턴 옥스

42
리하의 성반에
있는
「성찬식」,
직경 35cm,
워싱턴 D.C.,
덤벌턴 옥스

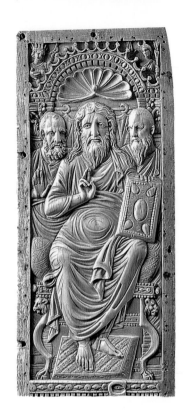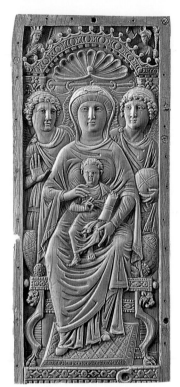

43
왼쪽
「예수 그리스도와
성인」
오른쪽
「성모자와 천사」,
6세기,
상아 이연판 패널,
각각 29×13cm,
베를린 국립미술관

있고, 판의 하부에는 주문자의 이름과 직함이 씌어져 있다. 이른바 '집정관용 상아 이연판'(consular diptychs)이라 불리는 이것은 예수 그리스도와 테오토코스를 표현한 이연판(그림43)과 유사한 형식을 갖추고 있다. 후자는 예배 시간 동안 제단에 세워두기 위해 제작된 것으로 추측된다. 현재 베를린에 소장되어 있는 한 작례를 살펴보자.

한쪽 판에는 턱수염이 많이 난 강렬한 인상에 나이가 많아 보이는 예수 그리스도, 베드로, 바울로가 새겨져 있다. 그리고 다른 판에는 부드럽고 살집이 통통하고 주름 하나 없는 얼굴의 마리아, 천사, 아기 예수 그리스도(많이 수척한 모습)가 새겨져 있다. 두 판이 이렇게 다른 이유는 판을 제작한 장인이 자신의 뛰어난 기술을 증명하기 위해 (일부러 서로 다르게) 섬세하게 표현했기 때문이라는 의견이 가장 타당한 듯하며, 각각 다른 장인에 의해 새겨졌기 때문이라는 의견은 별 설득력이 없어 보인다.

그런데 상아 이연판 형식이 사본 장정판(book-covers)으로 이용된 사실은 주목할만한 가치가 있다(그림44). 코끼리의 상아 형태로 인해 특정

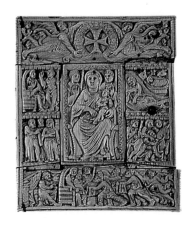

44
「성모자와 성인,
대천사」,
6세기,
10세기
『에치미아진
복음서』
장정에 재사용,
상아,
패널 36.5×30.5cm,
아르메니아,
에레반 마테나다란

넓이 이상으로 자르기는 어려웠고, 이 작은 판들이 여럿 합쳐져서(세로
로 긴 사본이 아닌 경우에는 통상 다섯 개 정도까지) 책의 표지(장정판)
로 쓰이게 된 것이다. 작은 판들의 조합으로 인해 판 전체의 구도가 정
렬되었다. 중앙(사본의 앞 혹은 뒤의 중앙)에는 예수 그리스도 혹은 마
리아가 위치한다. 천사, 사도, 성인들 혹은 작은 인물상들은 판의 측면
에 보인다. 이러한 장정판이 현존하는 경우도 있지만 유감스럽게도 이
장정판이 사용된 사본들은 남아 있지 않다.

지금에 와서 당시 은이나 상아로 만든 장정판의 가격이 어느 정도였
는지, 사본 내부의 재료나 기능과 비교해서 추측해내기는 거의 불가능
하다. 하지만 현존하는 6세기 사본들이 어느 시대의 사본과 비교해보아
도 뒤지지 않는 아름다움과 화려함을 가졌다는 사실에는 아무런 이의가
없을 것이다.

당시에 삽화 사본 장르의 으뜸은 단연 성서였다. 특히 그 가운데 「복
음서」가 대표적인데, 어떤 면에서는 「창세기」도 그에 못지않았다. 사본
의 글자는 달필가에 의해 양피지(그리스어로는 페르가메네라고 하는데
페르가모에서 발명된 것으로 전해진다)라고 불리는 특수처리된 동물가
죽 위에 씌어졌다. 우리는 흔히 그것들을 인쇄본들과 구분하여 필사본
이라고 한다.

하지만 인쇄술이 발명되기 이전 시대 사람들에게는 그냥 책이었다.
한데 그것을 통해 과시욕을 드러내기도 했다(양피지 전체를 금박으로
입힌 한 쪽짜리 단편은 예외). 직물을 염색하는 데 흔히 사용되던 푸르
푸라(purpura) 안료로 양피지를 자주색으로 염색해 그 위에 금과 은으

로 글자를 쓴 것이 대부분이었는데, 그 시대에 자주색은 황제 전용 색이었다(그림45). 그런 책은 '자줏빛 필사본'(purple codices, '코덱스'는 라틴어로 '책'이라는 뜻이며 두루마리와는 다르다)으로 불렸다.

그런데 그 명칭은 양피지가 곧 자줏빛 한 가지 색이라는 의미로 오해할 소지가 있다. 푸르푸라 안료는 진한 청색과 진한 붉은색 사이의 광범위한 색조들을 만들어낼 수 있다(장시간 빛에 노출되어 탈색되지 않을 때 한해서 말이다). 그러므로 이러한 책의 '퍼플'과 오늘날의 '퍼플'(자주색)은 전혀 다른 개념이다.

『로사노 복음서』(*The Rossano Gospels*)는 남부 이탈리아의 로사노 대성당 보물실에 소장되었던 자줏빛 양피지 사본이다(그곳에 소장된 경위는 불분명하다). 여기에는 권두화들이 모여 있다. 가장 특징적인 부분은 페이지 상단에 그려진 예수 그리스도 이전의 여러 장면들이다. 그 아래 텍스트가 씌어진 곳에는 두루마리를 쥔 인물들이 위를 올려다보고 있는데, 명문에 따르면 이들은 『구약성서』의 저자들이다. 그들이 손에 쥐고 있는 텍스트들은 위쪽에 펼쳐지는 『신약성서』의 장면을 예지한 『구약성서』의 인용문 구절이다. 사본에는 여러 구성요소들이 존재하기 때문에, 도상을 관찰해서 해석하지 않으면 잘 이해할 수 없다. 이 사본에 적힌 내용은 도상에 담긴 '이야기'에 관한 것이 아니며, 그 장면에 대한 설명은 더욱 아니다. 그것은 신학적 논의의 한 부분이며 유대교의 경전에서 규정하는 예수 그리스도(구세주 메시아)의 참된 본성을 강조한다.

그러므로 이 미술작품의 기능을 올바로 이해하는 유일한 방법은 관찰하여 해석하는 것이다. 예를 들어, '라자로의 소생' 장면(「요한복음」 11:1~44)은 예수 그리스도의 발 밑에 있는 마리아(32절)와, 동굴 묘에 거적으로 덮인 채 악취를 풍기고 있는 라자로의 시체(39절)를 보여준다. 아래쪽의 인물들은 왼쪽에서 오른쪽으로, 각각 다윗, 여호수아, 다윗, 이사야다. 그들이 쥐고 있는 짧은 텍스트는 라자로의 소생에 대해 다음과 같이 이야기한다(출처로 밝힌 그리스어판 『70인역 구약성서』는 장과 절의 구조, 단어의 쓰임과 같은 부분이 영어판과 약간 다르다. 성서 같은 중요한 책에도 예상 외로 많은 문제점들이 있다).

다윗: 여호와는 죽이기도 하시고 살리기도 하시며 음부에 내리게

45
「라자로의 소생과
선지자들」,
『로사노 복음서』
(fol. 1r, 복제본),
6세기,
30.7 × 26cm,
로사노 대성당
보물실

도 하시고 올리게도 하시는도다(「열왕기 상」 2:6, 신공동역 「사무엘
상」 2:6)

여호수아: 내가 저희를 음부의 권세에서 속량하며 사망에서 구속하
리니(「여호수아」 12:14)

다윗: 홀로 기사를 행하시는 여호와를 찬송하며(「시편」 71:18, 신공
동역 「시편」 72:18을 약간 변경)

이사야: 주의 죽은 자들은 살아나고 우리의 시체들은 일어나리이다
(「이사야」 26:19)

우리는 두루마리를 쥔 예언자들이 거기에 씌어진 문자를 말하고 있는
게 아닌가 생각하게 된다. 오늘날 감상자들이 예언자들의 문자를 실제
로 말로 해보고 그 장면을 재현해보면 더 잘 이해될 수도 있을 것 같다.

더욱 화려한 「복음서」의 일부(그림46)가 19세기에 지금의 터키 흑해
해안에 있는 시노프(고대에는 시노페)에서 발견되었다(현재 이 사본은
파리 국립도서관에 소장되어 있다). 이 사본의 권두 일부는 유실되어서
어떤 삽화가 있었는지 알지 못하지만, 텍스트 하단부 여백에는 삽화 몇
개가 남아 있다. 『신약성서』의 장면에 『구약성서』의 저자들이 자신들의
예언적인 텍스트를 발췌해 보여준다는 점에서, 이 사본은 『로사노 복음

서』와 유사한 형식이다. 이야기가 묘사하고 있는 것은 예리고에서 「두 명의 맹인을 치유하는 예수 그리스도」의 모습이다(「마태오복음」 20: 29~34). 황금색 긴 옷을 입고 있는 예수 그리스도는 맹인들의 눈을 만지기 위해 손을 내밀고 있다(34절). 왼쪽에 있는 인물은 다윗이며(여기서는 턱수염이 가득하다) 텍스트를 손에 쥐고 있다. '주께서 나의 전후를 두르시며 내게 안수하셨나이다' (「시편」 138:5, 신공동역 「시편」 139: 5). 오른쪽에 턱수염이 덥수룩한 젊은 남자는 텍스트(이것에 관한 명문은 없다)를 쥐고 있는 걸로 봐서 선지자 이사야로 추측된다.

텍스트의 내용은 다음과 같다. '그때에 소경의 눈이 밝을 것이며 귀머거리의 귀가 열릴 것이다' (「이사야」 35:5). 그러므로 이 경우 이미지는 텍스트 옆에서 삽화로서의 기능을 더욱 명백하게 수행하고 있다. 동시에 그 사건에 대한 주해와 해석도 덧붙인다. 독자는 이 페이지에 씌어진 문자들을 읽고 말하고 생각함으로써 이미지와 텍스트의 융합 과정에 능동적으로 참여하게 된다.

『빈 창세기』(*The Vienna Genesis*, 그림47~48) 사본은 또 다른 자줏빛 양피지 사본이다. 삽화의 구성방식은 앞에서 소개한 것과 다르다(현재 빈 국립도서관에 소장되어 있으며, 사본의 명칭은 소장처의 이름을 따서 지었다). 각 페이지는 두 부분으로 나뉘어졌는데, 윗부분에는 「창세기」의 텍스트가, 아랫부분에는 커다란 이미지가 있다. 삽화가들(물론 몇 명은 될 것이다)은 배경을 자줏빛으로 칠하였고 안개가 자욱한 산과 구름이 덮인 하늘을 전경으로부터 점차 멀어지게 그려넣어 현실감 있는 풍경을 묘사하였다. 그러나 삽화의 공간구성은 쉽게 이해되지 않는다. 가령, 앞서서 요셉의 아들들을 축복하는 야곱은 두 손을 교차시킨 채 (「창세기」 48:14) 중경에 위치해 있다. 이미지들은 화면 중앙에 단순하게 배열되어 있다. 하지만 다른 페이지에서는 관찰자의 시선이 등장인물들 주변으로 이동한다. 즉, 위쪽 텍스트의 지시를 따라 시선이 한 사건에서 다른 사건으로 옮겨간다. 한 예를 보자(그림47). 리브가는 자신의 어깨에 물항아리를 얹고 마을에서 나온다(「창세기」 24:15). 그리고 우물에서 물을 길러(우물가에서 항아리로 물을 붓고 있는 한 의인상에 주목하라), 그 물을 아브라함의 종과 낙타 열 마리에게 먹인다(「창세기」 24:10).

『빈 창세기』 사본에는 삽화에 대한 어떠한 설명도 명문도 없다. 만일

이것을 이해하려면, 모든 텍스트를 읽고 삽화를 관찰해야 한다. 그런데 그러기 위해서 독자들은 더 많은 일을 해야 한다. 이미지들 일부는 성서 본문에서는 찾을 수 없는 요소들이다. 가령, 「요셉의 아들들을 축복하는 야곱」 장면에서 요셉 부인의 모습 같은 경우가 그렇다(그림48). 따라서 화가 혹은 화가에게 조언을 해주는 이는 궁극적으로 유대교의 오래된 전통으로부터 생겨난 성서와 관련된 상세한 전설을 잘 알고 있어야 했을 것이다. 독자들도 그런 비성서적인 소재들까지 꼭 알아야 할까? 이 질문에 뭐라고 딱히 답할 수는 없을 것 같다. 하지만 이 문제는 오늘날 더욱 흥미진진해지고 있다.

소재 면에서 보면 값이 덜 나갈지 모르지만 순수하게 삽화만 그려넣은 책이라는 면에서 좀더 의욕적으로 제작된 사본을 꼽자면, 오직 「창세기」만을 다루고 있는 또 다른 사본(그림49)인 『코튼 창세기』(*The Cotton Genesis*)를 들 수 있다. 이 제목은 17세기 영국의 수집가인 로버트 코튼의 이름을 따서 붙여졌다(현재 대영도서관에 소장되어 있다). 이 사본은 1731년에 일어난 큰 화재 때 대부분 소실되었지만, 다행히 다시 재구성해볼 수 있을 만큼은 남아 있다. 400쪽(「창세기」만!)이 넘는 엄청난 분량이며, 텍스트가 씌어지고 남은 다양한 넓이의 여백에 따라 339점의 삽화가 그려져 있다. 복원도(그림50)는 열 때문에 본래 크기의 반 정도로 오그라진 모습이다. 「창세기」를 토대로 이 사본만큼 대량의 삽화들을 싣고 있는 것은 없는 것 같다.

6세기까지 비잔틴 세계 혹은 그 주변 경계에서는 잘 확립된 그리스도교 사회가 존재하고 있었다. 그리고 특히 그루지야인, 아르메니아인, 시리아인, 콥트(이집트)인 교회에서는 각각의 언어로 진행하는 예배가 발전하기 시작했다. 건축의 경우는 사정이 아주 복잡하지만, 미술은 그리스계 비잔틴 미술의 영향 아래 출발하였다.

그런데 호화로운 삽화를 그려넣은 비그리스어로 씌어진 사본이 있다. 그것은 시리아어로 된 『라불라 복음서』(*The Rabbula Gospels*, 그림51)이다. 이 사본은 리하의 성반(그림42)처럼 안티오크의 남동 지역에 있는 자그바의 베트 마르 요하난(성 요한) 수도원을 위해 수도사 라불라가 제작했으며, 586년에 완성되어 현재 피렌체 메디치가의 라우렌치아나 도서관에 소장되어 있다.

『라불라 복음서』는 삽화가 본문에 삽입되는 기존의 방식에 권두삽화

49-50
「코튼 창세기」,
5세기 말~
6세기 초,
런던,
대영도서관
위쪽
「이브를 아담에게
소개하는 신」,
(fol. 3r),
13.6×8.8cm
아래쪽
복원도,
화재로 불타
축소된 양피지의
두 쪽을
펼쳐놓은 것

라는 또 다른 방식을 선보인다. 페이지 전체에 딱 맞게 그려진 삽화에는 '마티아를 열두번째 사도로 선출함' (「사도행전」 1:15~26), 「승천」(그림 51)과 '성령 강림' (단독 성모자상) 등과 같은 『신약성서』의 사건들이 묘사되었다. 그리고 기증자의 모습이 보이며, 그가 옥좌의 예수 그리스도 앞에 책(즉, 이 사본)을 헌정하는 장면이 있다. 카논 목록표(Canon Tables, 다양한 복음서에서 발췌한 서로 유사한 구절들의 용어 색인)는 아름답게 장식된 아케이드 내에 있으며, 아케이드 양쪽의 여백에는 성서의 인물, 사건, 예언자들의 이미지가 조그맣게 들어가 있다.

『라불라 복음서 사본』은 복음서이지만 그리스도전이 포함된 권두의 세 페이지 삽화들은 「복음서」가 아닌 「사도행전」에서 열거되는 사건들이다. 그런데 「승천」의 중심에는 마리아가 있고 그녀는 오란트의 자세로 서 있다. 하지만 「사도행전」에 따르면 마리아는 승천의 장면에 등장하지 않는다. 삽화들 가운데 어떤 것도 본문에 대응되는 도해가 아니다. 이 삽화는 그리스도교 사상과 신앙에 관한 전반적인 것을 보여주고 있으며, 독자들에게 교회의 중요한 제일을 기억하게 하고, 동시에 당시 성당 내부를 장식하던 벽화들을 떠올리게 한다.

6세기의 사본 가운데 교회와 직접적인 관계가 없는 것은 거의 현존하지 않아서 접하기 어렵다. 그 시대에 그러한 사본을 펴낼만한 기관으로는 교회가 유일했기 때문인데, 하지만 상황은 변했다. 일반적으로 『빈 디오스쿠리데스』(Wien Dioskurides)로 불리는 사본은 현재 빈(오스트리아 국립도서관)에 소장되어 있다. 이 사본은 주목할만한 특징들을 가지고 있다. 그것은 약초, 의학, 과학을 다루고 있으며, 그 분량이 거의 천 페이지가 넘는다. 수록된 삽화의 수는 498점인데, 식물뿐만 아니라 새, 뱀, 그밖의 다양한 생물체들이 그려져 있다. 특히 식물 묘사는 놀라울 만큼 충실하게 모사하였다(그림52).

연이어지는 권두삽화는 여러 텍스트의 저자들을 보여준다. 먼저, 디오스쿠리데스(약초집의 저자)는 맨드레이크를 만지고 있는 헤우레시스(Heuresis, '발명' 혹은 '발견')의 의인상 옆에 있다. 그 옆의 화가는 에피노이아(Epinoia, '사유')의 의인상 옆에서 손에 쥔 식물을 그린다. 화가 앞에는 삼각 이젤이 있고, 이젤 위 커다란 판지에는 핀이 꽂혀 있다. 그리고 디오스쿠리데스는 식물에 관해 글을 쓴다(그림53).

이 사본을 헌정한 사람의 모습은 페이지 전체에 그려져 있다(그림54).

اریو بورفیروں

بنفشه

بنفسج الذي له لون

자줏빛 패널 위에 은으로 된 문자로 '율리아나'(Iouliana)라고 씌어 있다. 이는 율리아나 아니키아를 가리킨다. 그녀는 아기오스 폴리에욱토스 성당을 재건했던 콘스탄티노플 황족의 공주이다. '아량'(Magnanimity)의 의인상과 '사려'(Prudence)의 의인상 사이 옥좌에 있는 공주의 이미지는 두 천사 사이에 있는 성모의 도상(그림43 참조)과 놀랍도록 유사하다.

알려진 대로, 이 사본은 콘스탄티노플 교외의 호노라타이 주민들이 감사의 뜻으로 율리아나에게 헌정한 것이다. 율리아나는 그들을 위해 512년 이전에 성모 성당을 건립하였다. 이렇게 특별한 사본이 왜 율리아나에게 바쳐졌는지는 확실하게 알려져 있지 않지만, 자줏빛 양피지에 황금 문자로 씌어진 복음서가 성당을 지어준 공주에게 준 선물이었음은 분명한 것 같다.

5, 6세기 성당에 모여든 주교, 성직자, 수도사, 그리고 일반인들은 예수 그리스도와 성인의 성스러운 모습들, 혹은 『구약성서』와 『신약성서』의 사건뿐만 아니라 성당의 벽이나 천장에 그려진 모자이크, 대벽화, 소규모의 은기와 상아제품, 사본과 직물(특히 이집트에서 많은 수가 발견되었다), 나무 패널에 그려진 회화작품 등에 익숙했다. 우리는 초기 이콘(성상화, 이 용어는 제4장에서 자세히 검토할 것이다)에 관한 문헌 이외에도, 주로 시나이 산의 성카타리나 수도원에 소장된 6~7세기경에 제작된 몇몇 작품을 알고 있다. 그러한 이콘들은 뛰어난 기예로 제작되어 믿음을 가진 감상자들에게 직접적이고 강력한 감동을 주는 매개체였다.

「시나이 산의 예수 그리스도」(그림55)로 유명한 이콘은 예수 그리스도를 거의 등신대로 묘사하였다(패널 크기는 84×45.5미터). 얼굴은 좌우가 심하게 비대칭이고, 감상자를 강렬하게 응시하는 듯하다. 눈 주변의 살점은 두툼하고 인상과 풍으로 그려진 머리와 턱수염은 좀 특이하다. 옷자락 부분은 복원을 한 상태라 원래의 것과는 다르다. 예수 그리스도가 감싸고 있는 커다란 책은 감상자가 볼 수 있도록 제단 위에 전시되고 있다. 그 책의 표지는 보석과 진주로 가득 덮여 있다.

「시나이 산의 성 베드로」는 약간 큰 패널(92.8×53.1미터)에 그려져 있다. 그가 오른쪽 손에 쥐고 있는 것은 아마 천국의 열쇠(「마태복음」 16:19)인 것 같다(그림56). 화풍은 「시나이 산의 예수 그리스도」와는 다

53-54
「빈
디오스쿠리데스
사본」,
512년경,
38×33cm
(쪽 전체),
오스트리아
국립도서관
위쪽
「작업 중인
디오스쿠리데스」
(fol. 5v),
오른쪽
「율리아나
아니키아」
(fol. 6v)

소 다르다. 오랜 세월을 경험한 노인의 얼굴을 표현하려는 듯 안료가 두 껍게 칠해졌고, 예수 그리스도의 얼굴에 적용된 명암법과는 대조적으로 화면 전체가 지나치게 밝다. 이 이콘의 위쪽에는 세 개의 작은 메달리온 이 배치되어 있는데, 가운데는 예수 그리스도, 좌우는 각각 성 요한(복 음서 저자)과 성모 마리아이다.

시나이 산의 세번째 이콘은 「성인 및 천사와 함께 있는 성모자」이다 (그림57). 패널의 크기는 작고(68.5×49.7미터), 네 측면 모두 채색되어 있다. 이 패널은 「예수 그리스도」와 「성 베드로」와는 분명히 구별되는 기능을 수행한다. 성전사(聖戰士)로서 전방을 주시하는 성 테오도루스 (왼쪽)와 성 게오르기오스의 시선은 감상자의 시선과 만난다. 반면, 테 오토코스의 시선은 정면에서 벗어나 있다. 표면 칠의 보존상태로는 어 린아이의 시선 방향을 잘 알 수 없다. 뒤에 있는 두 천사는 머리를 치켜 들어 천국을 향해 바라본다. 신의 오른손은 중앙의 성모자를 축복하고 있다. 이는 기도하는 이미지이다. 즉, 신자는 성인들에게 마리아와의 교 섭을 간청하고, 마리아는 성모의 자격으로 예수 그리스도에게 간청할 수 있다. 신의 오른손은 축복의 제스처를 보인다. 하지만 그것은 보호(保 護)의 도상일 수도 있다. 성인들은 감상자들을 보호하며 지킬 것이다.

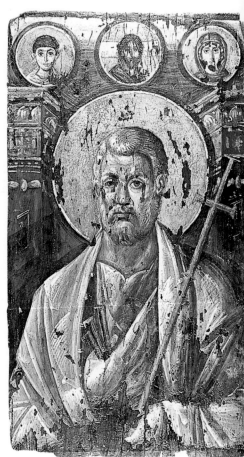

마치 성모자를 보호하듯이.

　이제 이 장이 거의 끝나고 있다. 그렇지만 이러한 이미지들을 어떻게
이해해야 하는지 정확히 그 방법을 알 수 있는 길은 없다. 이런 불확실
함은 누가 대가를 지불하고 누가 그런 이미지들을 제작했는지에 대한
정보만으로는 해결되지 않는다. 세 개의 패널 모두 네 면의 경계 부분이
채색되지 않은 것으로 보아 독립된 프레임으로 구축되었던 것 같다. 은
제 성반(그림41과 그림42를 비교해보라)처럼 그런 경계 부분에는 종종

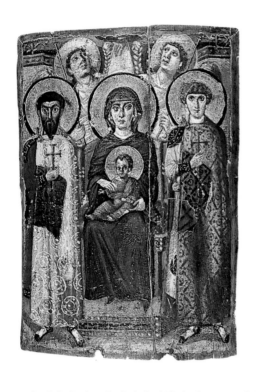

특정 대상의 기증과 관련된 상황이 명문으로 자세히 기록되곤 한다.

　그런데 그러한 명문들이 현재 남아 있다 할지라도, 오늘날의 감상자
는 「시나이 산의 예수 그리스도」(그림55)에 관한 중요한 점들을 그리 많
이 알 수는 없을 것이다. 누가, 언제, 어디서 그 작품을 만들었으며, 또
제목은 무엇인가 하는 이런 종류의 질문들은 오늘날 갤러리와 미술관에
의해 만들어진 관습일 뿐이다.

　오늘날의 명문은 아마도 이런 내용이 되지 않을까. 누가 작품의 제작
비용을 지불했는지, 누구에게 그 작품이 기증되었는지, 그리고 작품의

제작자와 동시대 감상자들에게 중요한 것은 무엇이었고, 그 이유는 또 무엇인지?「시나이 산의 예수 그리스도」를 다시 보자. 이 그림을 그린 화가가 누구인지 밝혀 있지 않다고 해서 이 그림의 가치가 떨어진다고 생각하는 것보다 더 어리석은 일이 또 있을까?

이교도와 은행가 라벤나와 서방세계

3

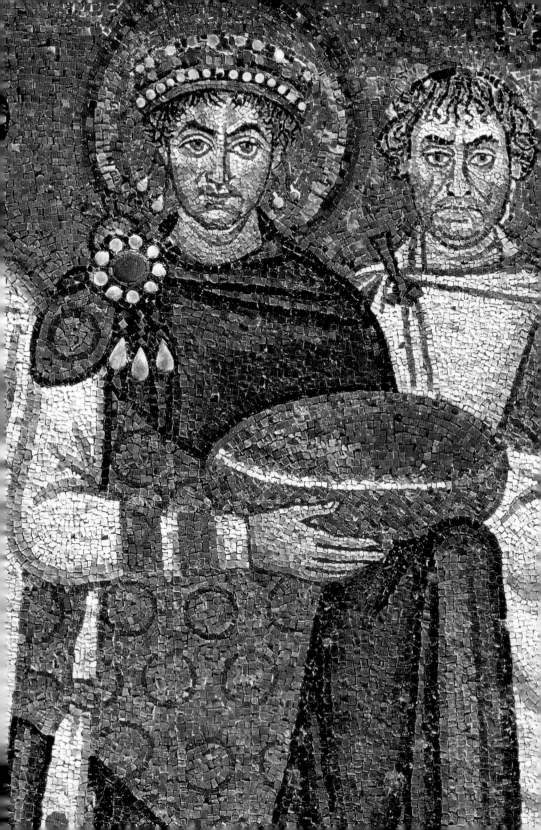

이탈리아의 소도시 라벤나는 5, 6세기 유럽의 미술과 건축을 연구하는 데 중요한 장소이다. 왜 4세기의 대도시 로마의 부흥이 계승되지 못했는지, 그 이유를 이해하려면 다양한 요인들을 염두에 두어야 한다.

우선, 그 시대와 지역의 역사는 호기심을 자극할 만큼 복잡하고 극적이었다. 서로마제국은 여러 세기 동안 제국의 병사(종종 외국인 용병도 있었다)와 게르만계 전투 부족들(프랑크족, 고트족, 훈족, 반달족)로 이루어진 침략자들 사이의 전쟁에 노출되어 있었다. 침략자들은 북·중앙·동유럽에서부터 잔인함과 파괴로 이름을 날리며 풍요로운 지중해 연안 지역까지 남하한 후 대부분은 그곳에 정주하여 '로마'의 토착문화에 동화되어갔다. 브리타니아(앵글로색슨족이 약탈해서 정착함)처럼 너

무 외진 지역은 자신들의 운명을 쉽사리 포기하였지만, 권력의 중심지는 격렬하게 방어했다. 테오도시우스 1세(379~395년 재위)는 행정기구를 재통일하였으며, 그 결과 제국의 방위선(337년 콘스탄티누스가 죽었을 때 분할되었다)은 성공적으로 통합되었다. 그러나 그는 395년에 밀라노에서 죽기 직전, 자신의 두 아들에게 황제의 권력을 나누어주었다. 장남 아르카디우스는 동로마제국의 아우구스투스, 차남인 오노리우스는 서로마제국의 아우구스투스가 되었다. 처음에 오노리우스는 제국의 북쪽 경계선에 가까운 밀라노에 살았다. 그곳은 반달족의 피가 섞인 혼혈 장군 스틸리코가 강력한 섭정을 펼치고 있었다. 그러나 402년에, 호노리우스는 서고트족의 족장 알라리크의 공격을 받고 밀라노에서 퇴각하였다. 그가 이동한 곳이 좀더 방위가 용이한 도시 라벤나였다. 그곳은 북아드리아 해안가의 늪지대에 둘러싸여 있으며 수심이 깊은 클라시스 항구 근처와는 수로가 연결되어 있었다. 그때부터 751년까지 라벤나는 로마제국의 서쪽 '수도'가 되었다.

5~6세기 라벤나는 서양에서 가장 번영한 도시였다. 이곳은 정치의 중심지였을 뿐만 아니라 동·서 제국 물류의 중간 집산지였다. 400~750년경 그 도시에 60개 이상의 성당이 있었다는 사실이 이를 증명한다.

5~6세기의 로마는 주변 적들에게 계속 포위되어 여섯 차례나 무자비한 공격을 당했다. 그로 인해 북아프리카로부터의 곡식 조달은 중단되었고 수로는 파괴되었으며 인구도 격감했다. 반면, 콘스탄티노플은 정치·경제·사회·종교적 측면에서 비교할 수 없을 정도로 발전하여 권력의 중핵으로 자리잡아갔다(미술과 건축의 상황은 제2장에서 살펴보았다).

오늘날의 시각에서 보면, 이 시기에 제국은 분명 동서로 나뉘어졌지만 실은 수많은 측면에서 연관되어 있었고 서로 비슷한 역사적 과정을 밟았다. 따라서 눈에 보이지 않는 차이를 계통화하고 어떠한 사상·개인·산물들을 '비잔틴적'이라고 칭하기 위해서는 이런 사실을 명심해야 한다.

건축활동이 활발했던 5, 6세기의 라벤나는 '중세 초기의 폼페이'라고 불렸다. 하지만 그런 비유는 잘못된 것이다. 폼페이와는 달리 라벤나는 사람이 지속적으로 거주하고 있던 곳이었던 만큼 6세기 이래 많은 변화를 경험한다. 도시의 주요 교회 가운데 일부가 현존하고 있긴 하지만, 보수와 개축을 거치면서 원형이 손상되었다. 복도의 높이는 물받이보다 과감하게 더 높아졌다(산아폴리나레인클라세 성당만 예외). 현존하는 성당들은 애초에 그 건물을 둘러싸고 있던 전체의 상황이 어떠했는지 알아보기 힘들 정도로 개조된 경우가 대부분이다. 그런데 6세기 말경 급격한 쇠퇴의 길에 들어선 라벤나의 시민들은 오래된 옛 성당을 더 크고 더 새로운 건물로 대체하려는 의지도 비용도 부족했다(이런 점에서 로마나 콘스탄티노플과 대조적이다). 1944년의 공습에도 불구하고 수많은 초기 성당들이 보전되어 있다는 사실은 라벤나의 중요도가 후대 들어서 상대적으로 낮았음을 의미하기도 한다.

라벤나에 있던 성당에 관한 정보원 가운데 값을 매길 수 없을 만큼 중요한 자료가 있다. 그것은 『리베르 폰티피칼리스 에클레시아에 라벤나티스』(*Liber Pontificalis Ecclesiae Ravennatis*, '라벤나의 리베르 폰티피칼리스'라는 뜻)이다. 이 책은 846년경 지방의 수도사인 아그넬루스가 라벤나의 역대 주교들에 관해 기록한 것이다(로마의 '교황의 책'이라는 뜻의 『리베르 폰티피칼리스』와 비교된다). 아그넬루스는 9세기 민중들이 듣기 좋아하고 믿고 싶어했던 황당무계한 이야기들을 썼다. 하지만 그는 또한 대리석에 새겨지고 모자이크에 수놓여지고 채색된 명문(inscription)들을 많이 남겼다. 그 명문들에는 성당을 헌당한 자나 예배

용구를 기증한 자들의 이름도 포함되어 있었으나 골동품을 좋아한 아그넬루스는 비록 나중에 소실되기는 했지만 당시의 건물 상태에 대해서도 조사했다(그림59). 그의 탐구심 덕분에 우리는 5, 6세기 라벤나의 세세한 모습을 그려볼 수 있다.

라벤나에 현존하는 주요 성당들은 400년에서 550년경 사이에 활약했던 다음과 같은 위대한 인물들과 관련이 있다. 여제 갈라 플라키디아(그림60), 고트족의 왕 테오도리쿠스, 주교 막시미아누스. 건축물 혹은 모자이크와 이런 사람들의 개성을 함께 연관시켜 논의하는 것은 다소 무리가 있을지 모르겠지만, 그래도 그들의 배경이나 이력은 건물을 통해 여실히 드러난다. 예를 들어보자. 여제 갈라 플라키디아의 생애는 역사소설처럼 파란만장했다. 귀족층의 연애, 음모, 유혈참사와 같은 소재로 엮어진 그녀의 복잡한 일화 속에는 당시의 이름 있는 대도시와 주요 군

산타크로체 성당과
'갈라 플라키디아의
마우솔레움'
산비탈레 성당

산스피리토
성당
(아리오스파
대성당)과
세례당

산조반니
에반젤리스타
성당

궁전 자리

산아폴리나레
누우보 성당
(구세주 성당)

산프란체스코 성당
(성사도 성당)

우르시아나
바실리카(대성당)
세례당과 주교 궁전

400m

클라세

60
갈라 플라키디아의
메달리온,
425~450
(세팅은 5, 6세기경),
직경 5cm,
헤이그,
왕립화폐실

사 세력들도 등장한다.

오랫동안 포위되었던 제국의 군대는 410년, 알라리크 족장이 이끈 서고트군의 침략으로부터 로마를 지킬 수가 없었다. 그때 호노리우스 황제의 이복자매인 갈라 플라키디아(테오도시우스 1세가 두번째 결혼에서 낳은 딸)는 고트족에게 인질로 잡혔다. 그녀는 414년에 나르본에서 알라리크의 후계자인 아타울프와 결혼했다. 그녀에게는 테오도시우스라는 이름(할아버지의 이름을 따서)의 아들이 있었지만 어렸을 때 죽었다. 남편 아타울프가 죽자 그녀는 제국으로 돌아와서 라벤나를 통치하던 호노리우스와 협력한다. 그리고 416년에 라벤나에서는 집정관 콘스탄티우스와 재혼한다. 콘스탄티우스는 421년에 아우구스투스의 권력을 찬탈했지만, 콘스탄티우스가 죽자 갈라 플라키디아는 호노리우스에 의해 추방되어 콘스탄티노플로 도망간다. 그리고 423년에 호노리우스가 죽자 그녀는 그로부터 2년 후 다시 라벤나로 돌아와 자신의 아들 아우구스투스 발렌티니아누스 3세의 이름을 따서 아우구스타라는 이름으로 서로마를 다스린다. 그녀는 450년에 로마에서 죽고, 발렌티니아누스 3세는 455년에 살해당한다(제2장에서 언급했던 율리아나 아니키아는 발렌티니아누스 3세의 손녀이다).

갈라 플라키디아 아우구스타는 아그넬루스 못지않게 5세기 전반 라벤나의 성당 건축을 후원했다. 그녀는 맹세의 서약을 하면서 「복음서」의

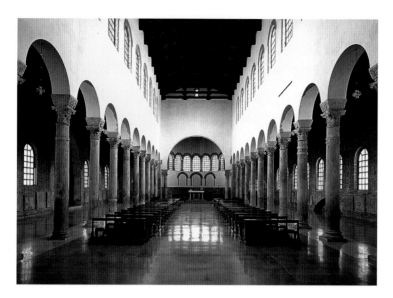

61
산조반니
에반젤리스타
성당 동쪽 내관,
425~430년경
(복원),
라벤나

저자 성 요한에게 거대한 바실리카를 헌정했다. 그녀는 425년에 콘스탄
티노플로부터 돌아오기 위해 건너야 했던 아드리아 해에서 가족과 함께
폭풍과 맞닥뜨리자 요한에게 구원의 기도를 올린 바 있었던 것이다. 현
재 산조반니에반젤리스타 성당에는 대리석 원주, 주두, 기부(基部, 3세
기 건축물의 기부를 재사용함)들이 성당의 본래 모습 그대로 남아 있다
(그림61). 성당은 1568년에 개축되었지만, 다행히 골동품 연구가인 로
시(G. Rossi)가 당시 성당의 앱스 모자이크 원형을 상세하게 기록해두었
다. 그 기록을 보면, 모자이크 중앙에는 예수 그리스도가 옥좌에 앉아서
'자비를 베푸는 사람은 행복하다. 그들은 자비를 입을 것이다'(「마태오
복음」 5:7)라고 씌어진 책을 펼쳐들고 있다. 그리고 무엇보다 흥미로운
부분은 바다의 폭풍과 수많은 황족들의 모습이 묘사되어 있는 모자이크
패널 2개이다. 앱스의 만곡부 상부에 있는 모자이크에는 갈라 플라키디
아의 친족 열 명이 콘스탄티누스 황제에게 되돌아가고 있는 모습(시나
이 산의 사도들 같은 모습, 그림38의 아래쪽 참조)이 그려져 있다. (아마
도) 그 무리 중에는 갈라 플라키디아의 죽은 아들 테오도시우스도 포함
되어 있을 것이다. 옥좌에 앉아 있는 예수 그리스도 아래에는 당시 라벤
나의 주교 페트루스 크리솔로구스(442~449년 재직, '황금의 말씀'이라
는 뜻)의 모습이 커다랗게 그려져 있다. 그는 제단 앞에서 양손을 들어
올려 기도하는 자세를 하고 있다. 당시에 주교가 모자이크에 그려질 만

큼 주목받았다는 사실은 놀랍다. 페트루스는 동로마제국의 황족들에게
둘러싸여 있다. 그들 중에는 테오도시우스 2세(408~450년 재위)와 에
우도키아, 그리고 그들의 두 자식인 아르카디우스와 에우도키아(나중에
갈라 플라키디아의 아들인 발렌티니아누스 3세와 결혼)가 포함되어 있
다. 뒤에 가서 살펴보겠지만, 라벤나에 있는 수많은 성당의 모자이크는
건물 본래의 장식요소였던 것으로 보인다.

　아그넬루스에 따르면, 산타 크로체('성 십자가'라는 뜻)에 봉헌된 십
자가형 대성당을 건설한 사람은 바로 갈라 플라키디아였다. 그곳에는
'진실의 십자가'(True Cross, 그리스도가 책형을 당했던 그 십자가)로
알려진 성유물이 보관되어 있다. 나중에 행해진 재건축으로 산타크로체
성당의 나르텍스(narthex, 현관) 남쪽 끝에는 소규모 십자형 건물이 딸
려 있었다. 오늘날까지 남아 있는 이 부속건물은 아그넬루스 시대에는
갈라 플라키디아의 매장소(이하 마우솔레움으로 통칭)로 불렸는데, 내
부 벽면(복원됨)은 대리석 석판으로, 궁륭과 팀파눔 벽면은 모자이크로
호화롭게 장식되었다(그림62). 모자이크의 의미는 특별히 복잡하지 않
으며, (부분 복원이 행해졌다 할지라도) 그 내용을 자세하게 알 수 있다.
입구를 마주하고 있는 팀파눔에는 성서를 펴들고 어깨에 커다란 십자가
를 지고 있는 에스파냐의 순교자 성 빈센티우스의 모습이 그려져 있다.
그 반대편에는 책장이 있다. 문이 열린 책장 속에는 두꺼운 책 네 권이
있다. 복음서들이다. 중앙 부분에는 격자형 석쇠가 창 아래에서 불길에
달아올라 있다. 빈센티우스가 거기에서 순교했음을 암시한다. 맞은편
팀파눔 벽면에는 수염이 덥수룩한 예수 그리스도가 '선한 목자'로 그려
져 있다. 양떼들 사이에 자연스럽게 앉아 있는 그의 손에는 성 빈센티우
스의 십자가와 비슷한 크기의 십자가가 쥐어져 있다. 또 다른 팀파눔 벽
면에는 샘에서 목을 축이고 있는 양떼 그림이 있다(이른바 '생명의 샘',
「시편」36:9). 십자가 위 궁륭은 원형 패턴으로 장식되었다. 중심에 있는
키로 메달리온 주변으로 두루마리를 손에 쥐고 있는 작은 인물들, 둘둘
말려져 있는 두루마리들이 보인다. 궁륭 중앙의 모티프는 별이 빛나는
창공의 십자가다(그림63). 펜던티브(pendentive, 건축에서 돔의 지붕을
지지하는 모서리의 삼각형 부분–옮긴이)에는 네 「복음서」 저자들의 상
징물이 있다. 그 아래에는 두 명씩 짝지어진 네 쌍의 사도들이 있으며
물병이나 샘이 그들을 에워싸고 있다. 이 장식의 중심은 낙원이다(관찰

62
갈라
플라키디아의
마우솔레움
남쪽 외관,
430~450년경,
라벤나

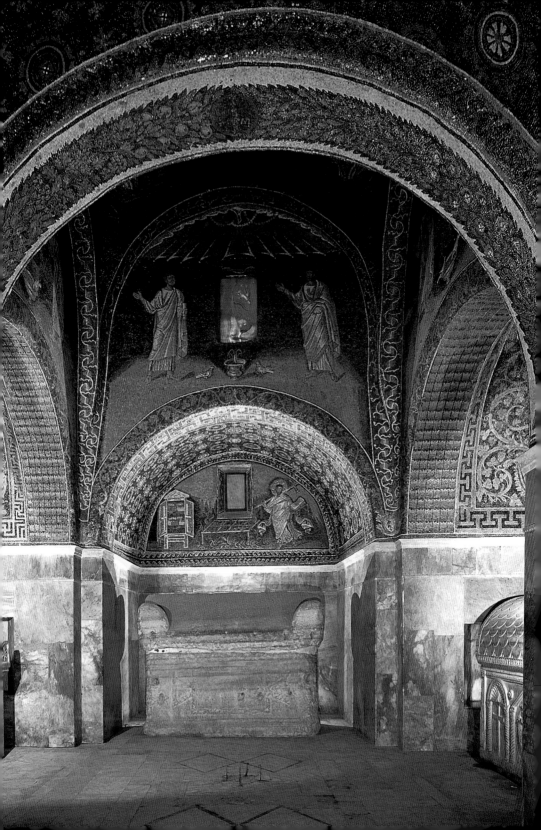

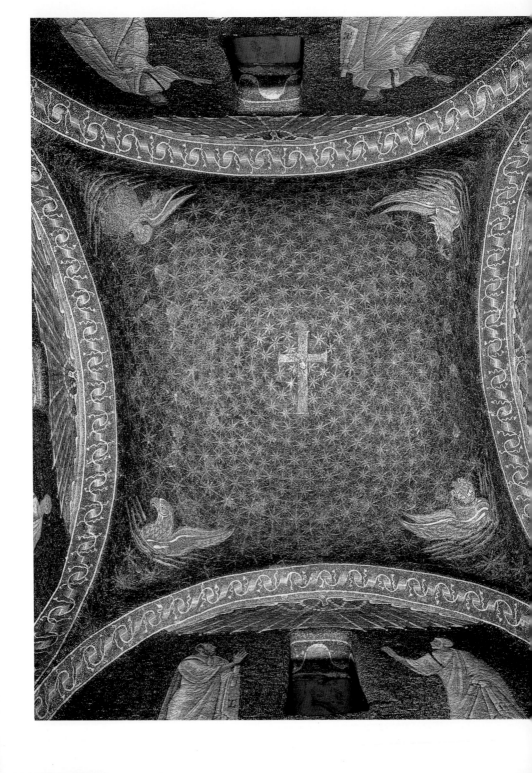

자가 건물의 중앙에 서서 위와 아래를 본다고 가정해보자). 두번째 중심은 구원, 즉 성 빈센티우스의 힘이다(관찰자의 시선이 세로축을 따라간다). 따라서 확실한 것은 이 건축물이 에스파냐인 순교자 빈센티우스에 대한 신앙을 반영하는 기념예배당이라는 점이다. 최근까지 이 도상은 로마의 순교자 성 라우렌티우스를 표상한 것으로 알려져 있었다. 그렇지만 우리는 빈센티우스에 대한 신앙이 425년 무렵 일반화되었음을 히포(북아프리카에 위치)의 성 아우구스티누스를 통해 알고 있다. 그런데 처음부터 그 예배당이 성 빈센티우스에 대해 특별한 신심을 가진 한 사람 혹은 여러 사람의 매장소로 출발하였는지(바닥의 높이가 1.43미터인 점은 결정적인 증거이다)에 대한 의문은 여전히 남아 있다. 갈라 플라키디아와 그녀의 가족의 것으로 알려진 석관들은 십자가 가지 부분에 지금도 남아 있다. 각각의 제작 시점은 다르다. 하나는 4세기에, 다른 두 개는 5세기에 제작된 것으로 보인다.

갈라 플라키디아가 창건한 건축물들의 스케일은 거대했다. 하지만 그 건물들은 라벤나가 역사의 전면에 등장한 402년보다 25년 뒤에 지어졌다. 그렇다면 그 사이에는 어떤 일이 일어났을까? 도시는 대성당을 필요로 했다. 라벤나 대성당은 창건자인 우르수스 주교에게 경의를 표하는 우르시아나 바실리카로 알려졌다. 아그넬루스에 따르면, 이 성당은 '아나스타시스'(Anastasis), 즉 '그리스도의 부활'에 바쳐졌다(봉헌할 대상이 아닌 봉헌자의 이름에 따라 성당을 칭하는 관례는 로마 풍이다). 5측랑식 바실리카(각 측랑마다 14개의 기둥)는 402년 이후에 지어졌던 것 같다. 그런데 당시 주교였던 우르수스가 396년에 죽었다는 몇 가지 증거로 미루어보아 도시 '진흥' 차원에서 대성당 건설계획이 앞당겨졌을 수 있다. 물론 342~343년에 라벤나에는 이미 주교가 있었다. '이탈리아 라벤나의 세베루스'가 그 해에 세르디카에서 개최된 공의회에 참가하였다는 기록이 남아 있다. 우르시아나 바실리카 창건 당시의 원형은 1733년에 파괴되었으나 그 후에 재건되었다.

대성당에는 세례당이 있어야 했다. 다행히 이 세례당은 현존하고 있다. 네온 주교는 458년경(아마도 우르수스 시대 이후) 본래 상부구조를 개조하여 돔을 올렸다. 오늘날 네온의 세례당으로 알려져 있지만, '정통파' 혹은 '대성당' 세례당으로 불려지기도 한다(이 세례당이 로마 시대의 목욕탕이었다는 전설을 입증할만한 어떠한 증거도 남아 있지 않다).

63
중앙 천장의
모자이크 장식,
430~450년경,
라벤나,
갈라
플라키디아의
마우솔레움

이곳의 많은 장식은 소수 부유층의 것이다(그림64). 세례당 중심부는 거대한 팔각형 세례반에 어울리는 팔각형 형태의 틀을 갖추었다. 여기서 건물의 목적이 암시된다. 벽면은 대리석 석판과 오푸스 섹틸레(opus sectile, 돌 또는 조가비나 진주층을 디자인의 구성요소에 맞게 잘라서 사람이나 동물 형상의 무늬를 모자이크한 것-옮긴이)로 장식되었다. 책이나 두루마리를 쥔 인물상을 감싸는 덩굴 문양이 모자이크의 틀을 이루고 있다. 창문 양측에 있는 벽감에는 책이나 두루마리를 옮기는 인물상들이 치장벽토로 고정되어 있다. 건립 당시에는 채색되거나 금박으로 입혀져 있던 부분이다. 돔의 나머지 부분에는 세 겹으로 된 동심원을 표현한 모자이크가 있다(그림65). 동심원의 제일 바깥 부분에 그려진 것은 공상적인 건축물 그 자체다. 건물의 축선 네 방향으로 네 개의 제단과 교차된 네 개의 십자가가 왕좌에 얹혀 있으며, 제단 위에는 「복음서」가 펼쳐져 있다(이는 테살로니키의 하기오스 게오르기오스 성당 모자이크들과 간접적으로 관계된다, 그림3, 4 참조). 이보다 안쪽 동심원은 손에 관(冠)을 든 열두 명의 사도들로 채워져 있다. 그 정점에는 '예수 그리스도의 세례'를 나타내는 메달리온이 있다(이 부분의 복원상태는 그다지 좋지 않다).

우르수스 주교에게서 시작된 대성당 개조 작업은 네온 주교의 시대에도 계속되었다. 페트루스 2세 주교(494~519년 재직)는 인접한 주교궁 내부에 예배당을 짓고(오늘날 그 예배당은 대주교관 예배당으로 불린다) 모자이크로 장식하였다(그림66). 궁륭의 가운데에는 십자가(원래 키로[XP]를 상징) 메달리온이 있다. 이것을 받치고 있는 네 천사들 곁에는 네 「복음서」의 저자들에 대한 상징이 그려져 있다. 네 개 아치의 내측에 있는 흉상 메달리온에는 예수 그리스도(두 번 그려져 있다), 열두 사도들, 각 여섯 명씩의 남녀 성인들이 배치되어 있다. 537~538년, 544~543년에 라벤나의 주교를 역임했던 빅토리우스는 대성당의 제단을 덮는 은으로 된 키보리움(ciborium, 네 개의 기둥에 의해 지지되는 캐노피-옮긴이)을 봉헌한 것으로 알려졌다. 아그넬루스가 기록한 것에 따르면, 그것은 9백 킬로그램(로마의 라테란 대성당 혹은 콘스탄티노플의 하기아 소피아 대성당의 은제 제단 장식과 비교해보라. 그리고 이 숫자는 순은의 중량만을 표시한 것임을 기억하라) 정도의 무게였다고 한다. 빅토리우스 주교는 또한 예배용구들과 고가의 재단용 자수 옷까지 제공

64
대성당 부속 (정통파) 세례당, 458년경, 대리석, 오푸스 섹틸레, 치장벽토, 모자이크, 라벤나

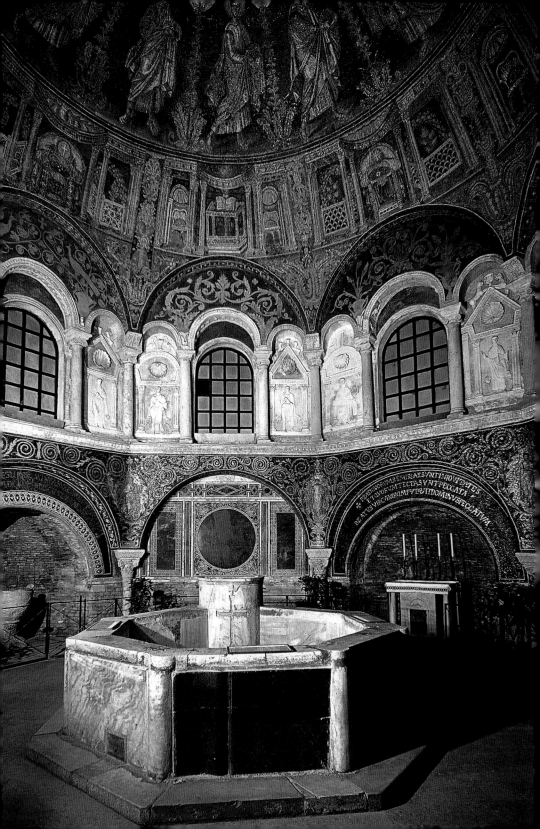

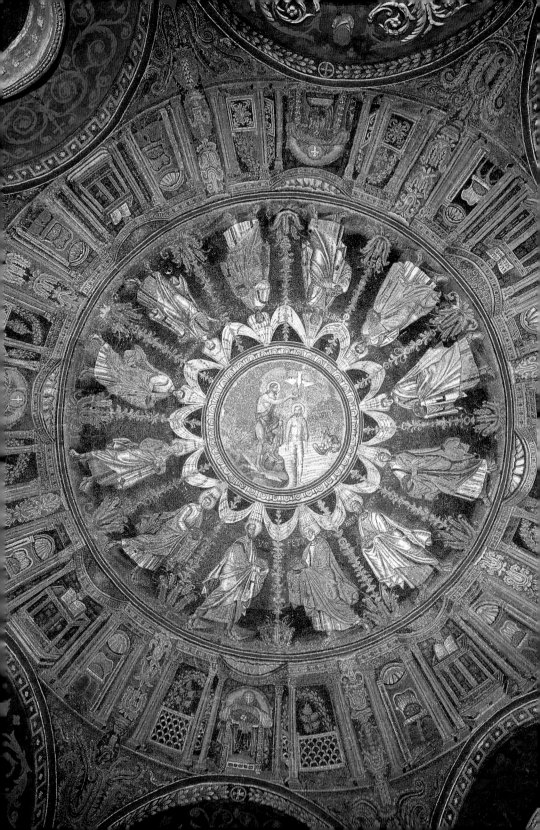

65
왼쪽
「세례, 사도들,
제단」,
458년경,
원형 돔의
모자이크,
라벤나,
정통파 세례당

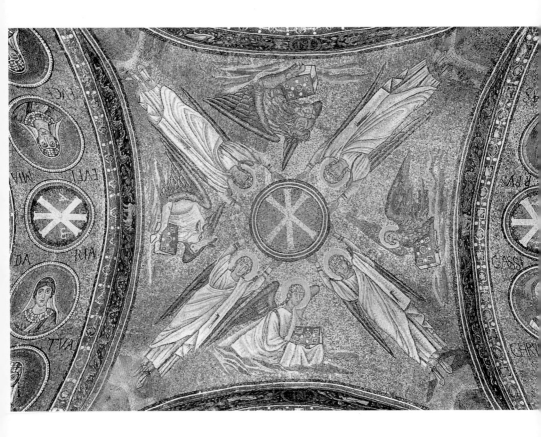

했다. 그의 후임자인 막시미아누스(546~554년경 재직) 주교의 제단복은 그의 뒤를 이은 아그넬루스 주교(557~570년 재직)가 완성하였다. 이 모든 사항들은 9세기에 아그넬루스가 기록한 명문에 의해 입증된다.

고가의 공예품들은 모두 유실되었지만, 막시미아누스가 가장 중요시했던 주교 비품은 남아 있다. 그것은 다름 아닌 전체가 상아로 만들어진 주교의 옥좌(카테드라)이다(그림67, 68). 아그넬루스는 이에 대해서는 기록을 남기지 않았다. 그렇지만 이 옥좌는 콘스탄티노플에서 막시미아누스한테로 옮겨져 왔을 것으로 짐작된다(이 때문에 옥좌의 제작지가 어딘지에 대한 의견들이 분분하다). 옥좌는 말려올라간 덩굴, 새나 짐승들, 다양한 인물상이 새겨진 패널로 짜여져 있다. 옥좌의 배후 양면에는 그리스도전이 그려져 있다. 본래 열여섯 개의 상아판으로 구성되었지만, 그 중 아홉 개는 유실되었다. 상부(자리 위)의 여덟 개 패널은 양면이 모두 새겨져 있고, (옥좌 뒤에서만 보이는) 하부의 여덟 개는 한쪽 면만 새겨져 있다. 그래서 총 스물네 개의 장면들 가운데 열여섯 개가 남아 있다. 옥좌의 양 측면에 있는 각각 다섯 개의 패널에는 「창세기」에 나오는 (37장 이하 참조 – 옮긴이) 요셉 이야기가 묘사되어 있다. 전면에는 「복음서」를 들고 있는 전도사들의 입상이 한 패널에 하나씩 새겨져 있다. 가운데 패널에 보이는 인물은 세례자 요한이다. 요한은 예수 그리스도를 상징하는 양이 새겨진 메달리온을 들고 있다('하나님의 어린 양이 저기 오신다' [「요한복음」 1:29]). 요한 위에 있는 복잡한 모노그램은 'MAXIMI-ANVS EPISCOPVS' (막시미아누스 주교)로 해독된다.

양식적으로 보자면, 이 옥좌는 베를린에 있는 성모자 상아 이연판(그림43 참조)과 아주 밀접하다. 그렇다고 하더라도 이 옥좌는 여러 면에서 여전히 수수께끼 같은 작품이다. 가령, 옥좌가 만들어진 진짜 목적은 무엇이었을까? 그렇게 부서지기 쉬운 재료로 만들어서 실제로 주교가 앉으려고 한 것인지 쉽게 상상이 되지 않는다. 왜냐하면 옥좌는 무게의 압력을 흡수할만한 나무 보강재 하나 없이 상아로만 되어 있기 때문이다. 그저 라벤나 주교구(主敎區)의 권력을 과시하려는 하나의 상징이었을까, 아니면 옥좌 자체를 귀중한 성유물로 여겼던 것일까? 또 하나 궁금한 사실은 이 상아들의 색의 톤이 각각 서로 다르다는 것이다. 이 수수께끼는 쉽게 풀린다. 즉 패널들 가운데 어떤 것은 알 수 없는 때에 다른

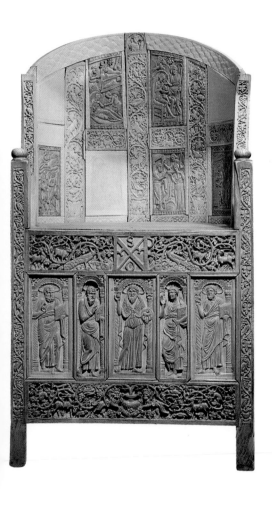
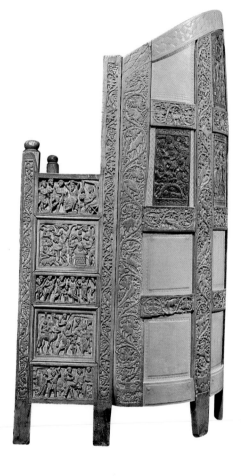

67-68
막시미아누스의
주교좌,
550년경,
상아,
150×60.5cm,
라벤나,
대주교 미술관

곳으로 옮겨졌다가 20세기에 다시 이 '카테드라'로 돌아왔다. 상아의 외관 대부분이 온통 흰색인 것은 19세기에 당시의 취향에 맞게 지나치게 표백을 해서이다. 아무튼 옥좌의 부분 부분이 원래 서로 거의 똑같은 색은 아니었겠지만, 지금 옥좌를 구성하는 상아들은 이렇게 보존되기까지 서로 다른 환경에 있었던 까닭에 색이 다르게 보이는 것이다.

라벤나 대성당에 주목하다보면 우리는 5세기 초부터 6세기 중엽까지 주교의 후원활동이 부단했음을 알게 된다. 그 시기의 광범위한 역사를 고려할 때, 그런 후원은 때로는 불연속적이었고 또 때로는 아주 강력했다. 갈라 플라키디아의 아들인 발렌티니아누스 3세가 살해당한 후(445년), 라벤나는 476년까지 오랜 혼란의 시기를 보내다가 결국 게르만족의 지도자 오도아케르에 의해 점령된다. 오도아케르는 제노 황제를 대신하여 명목상 이탈리아를 통치했던 인물이다. 493년부터 라벤나는 고트족의 왕 테오도리쿠스가 다스렸다(그림69). 그는 487년 이후부터 제노 황제의 지원을 받으며 오도아케르에게 대항했고, 오도아케르는 라벤나에 있는 아드 라우레타 궁전에서 테오도리쿠스에게 살해된 것으로 알려져 있다. 테오도리쿠스는 아나스타시우스 황제(491~518년 재위)에 의해 이탈리아의 왕으로 인정되었다. 526년에 테오도리쿠스가 죽자 그의 딸 아말라스웬타가 왕위를 계승했다. 그녀는 536년까지 자신의 아들과 남편 이름으로 통치했으며 비티게스가 그녀의 뒤를 이었다. 유스티니아누스 황제는 535년에 고트족으로부터 이탈리아 전역을 탈환하기 위해 전쟁을 일으켰다. 유스티니아누스 휘하의 장군 벨리사리우스는 540년에 라벤나에 입성했다. 이때부터 761년까지 라벤나는 '로마 제국' 이탈리아의 행정 중심지가 되었으며, 비잔틴 제국의 서방 전초지 역할까지 담당하였다. 비잔틴의 지배는 지사, 장관, 그리고 총독으로 이루어진 시스템을 통해 이루어졌는데, 이 중 총독이 라벤나에 주재하였다. 대성당의 사례에서 본 것처럼, 정치적인 불안정이나 지배자의 극적인 교체가 과연 라벤나의 미술과 건축에 어떠한 영향을 미쳤을까?

동고트족의 왕 테오도리쿠스는 '야만인'이 아니었다. 그는 어느 정도 특권을 인정받은 인질로서 콘스탄티노플에 있는 궁전에서 생활했다. 라벤나에서 그를 보좌하던 궁정 고관들로는 철학자 보에티우스(524년경 반역죄로 처형되었다)와 교양있는 정치가 카시오도루스(540년에 그 도시를 떠나 콘스탄티노플에 머물렀다. 그후 이탈리아 남단의 비바리움에

성상파괴주의 이전의 미술

69
테오도리쿠스의
메달리온,
493~526년,
금,
직경 3.3cm,
로마 국립미술관

유명한 수도원을 창설하였다)가 있었다. 테오도리쿠스의 공식 서한들
대부분은 카시오도루스가 쓴 것이다. 카시오도루스의 문장은 라틴어 수
사학의 완벽한 교본이라 할만했다. 테오도리쿠스는 라벤나에 궁전을 지
었다(일부는 발굴되었다). 그 궁전의 문은 콘스탄티노플 대궁전의 칼키
(Chalke, 청동) 문을 모방하였기 때문에 아드 칼키(Ad Calchi)로 알려졌
다. 칼키의 외측면에는 도금된 청동기마상이 세워져 있다. 이것이 500
년 전후에 새로 제작된 것인지, 아니면 다른 도시로부터 옮겨와 재사용
된 것인지 확실하게 알 수는 없지만, (동로마 황제들을 모방하여) 테오
도리쿠스의 이름이 분명하게 새겨져 있었다. 마르쿠스 아우렐리우스의
도금된 청동기마상은 이미 로마의 라테란 궁전 앞에 서 있었다(지금은
로마의 카피톨리노 미술관 앞 누오보 궁에 있다). 라테란 궁전은 콘스탄
티누스 황제를 대표할만한 장소이다. 수십 년이 지난 후에 유스티니아
누스 황제는 콘스탄티노플의 칼키 문 근처에 자신의 기마상을 세운다.
아그넬루스에 따르면, 샤를마뉴(프랑크 왕국의 왕 – 옮긴이)는 테오도리
쿠스 기마상을 보고 너무 감동한 나머지 로마(800년에 로마 교황 레오 3
세가 샤를마뉴를 로마제국의 황제로 명했던 곳)로 가는 길에 그 기마상
을 자신의 아헨 궁전으로 옮겨놓았다고 한다(현존하지는 않는다).

　조신들, 궁전, 그리고 고대의 유물에 대한 기호(嗜好)로 보아서 테오
도리쿠스는 '로마인'(혹은 '비잔틴인')일 뿐만 아니라 또한 기독교도이
다. 이미 동고트족(지중해 서부에 먼저 정주했던 '서고트족'과 구분하기

위해 '동고트족'으로 불렸다)은 울필라스 주교의 교화에 의해 4세기 중엽에 기독교로 개종했다. 울필라스 주교는 성서와 기도서를 고트족어로 번역한 사람이다. 그는 예수 그리스도의 본성에 관한 신학 논쟁에서 당시 콘스탄티우스 황제의 지지를 얻어 아리오스파를 형성했다. 즉 알렉산드리아의 주교인 아리오스의 견해에 동의한 셈이다. 그에게 예수 그리스도는 신의 피조물이며 완전한 신성을 갖고 있지 않다. 동고트족들은 울필라스 주교를 따라 아리오스파로 개종했다. 그럼에도 아리오스파는 381년 콘스탄티노플 공의회에서 패배하여 이단으로 규탄받게 되었다. 그런데 후대의 황제들은 동고트의 왕으로부터 군사적 지원을 기대했으므로 동고트의 이단 신앙을 신중히 고려하지 않을 수 없었다. 사실 비잔틴인의 입장에서 보면 아리오스파는 '어리석고 제정신이 아닌' 이단의 신도들이었다.

테오도리쿠스는 자신의 궁전 근처에 좌우 각 열두 개의 측랑이 있는 거대한 바실리카를 건립해서 예수 그리스도에게 봉헌했다. 지금 현존하는 그곳은 산아폴리나레누오보 성당으로 불린다. 앱스는 파괴되었고 바닥은 1.2미터 정도 상승했다. 하지만 성당의 상부 벽면은 대체로 6세기의 모습 그대로 보존되어 있다(그림70). 전체 벽면은 삼단으로 분할된 구도에(가장 아래의 네번째 단은 아케이드가 부상될 때 함께 파괴되었다) 모자이크로 장식되었다. 맨 위쪽 단에 남북으로 배치되어 있는 소형 모자이크는 각 열세 장면씩 총 스물여섯 장면으로서, 예수 그리스도전 도상을 표현하고 있다. 이것은 「복음서」에서 가장 긴 장면들을 최초로 성당 장식용으로 재현한 것이다(그림71, 72). 중심 주제는 예수 그리스도의 기적과 수난이다. 하지만 '책형'은 포함되지 않았다. 장면들의 구도는 단순하고 반복되어 예수 그리스도의 형상을 쉽게 분간할 수 있다. 그러나 이들 정경은 전체의 장식 체계에서 신자들의 주의를 일목요연하게 잡아끌지는 못했다. 도상에 위계가 있다면, 「복음서」 장면은 높고 먼 곳에 있어야 함에도, 실제로는 역설적이게도 낮은 곳에 배치되어 있다.

「복음서」 장면 중간 중간에는 조개 모양의 벽감이 들어가 있다. 중간 단에 있는 이것은 관을 들고 서 있는 거대한 인물상들의 프레임 역할을 한다. 인물상들은 책 혹은 두루마리를 손에 들고 있다. 그런데 명문만으로는 이들의 신분을 알 수 없다. 이들은 『구약성서』의 열두 선지자, 그리고 『신약성서』의 네 사도(혹은 「복음서」의 저자) 등 총 열여섯 명씩 남북

상상파괴주의 이전의 미술

70
산아폴리나레
누오보 성당
동쪽 내관,
500년경과 이후,
라벤나

으로 줄지어 서 있다. 가장 눈에 잘 띄는 모자이크는 가장 아래쪽 단에
있는 것들이다. 이것은 기존의 장식방식과는 좀 다르다. 단일한 연속 프
리즈의 길이는 장대하며 서쪽 벽면에서부터 남북 앱스까지 뻗어 있는
데, 양쪽 프리즈 모두 행진을 표현한다. 북쪽 벽면에는 스물두 명의 성
녀들이 서 있다. 명문에 따르면, 그들은 라벤나의 항구인 클라세를 출발
하였다(그림71). 그들의 몸에는 모양이 일정한 비단과 보석이 화려하게
장식되어 있다. 손에는 관을 들고 있고, 배경에는 종려나무가 서 있다.
즉 그녀들은 순교자들인 것이다. 성녀들의 선두에는 세 명의 동방박사
가 있다. 그들은 성모자 앞에 무릎을 꿇고 선물을 봉헌한다. 남쪽 벽(그
림72)에는 스물여섯 명의 남자 성인들이 라벤나에서 화려한 궁전(명문에
는 'PALATIVM'으로 기록되어 있다. 이 단어는 기원후 초기 몇백 년 동
안 로마 황제들이 살았던 로마의 팔라티노 언덕을 가리킨다)으로 출발한
다. 행진의 선두에는 옥좌에 오른 예수 그리스도가 있다. 천사들은 성모
자의 양옆을 에워싼다. 남자 성자들 역시 순교자들이며 손에 관을 든 채

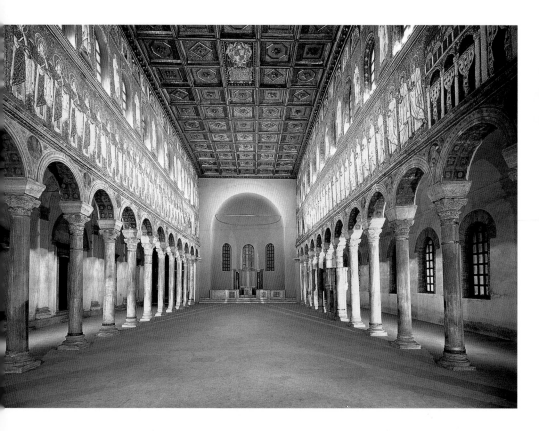

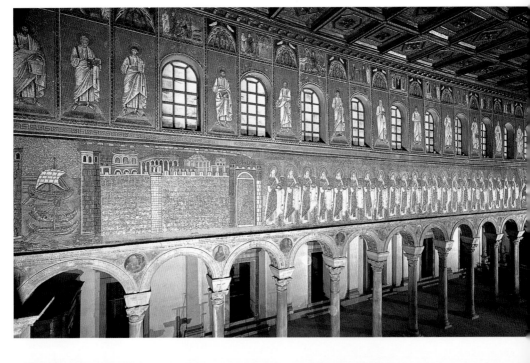

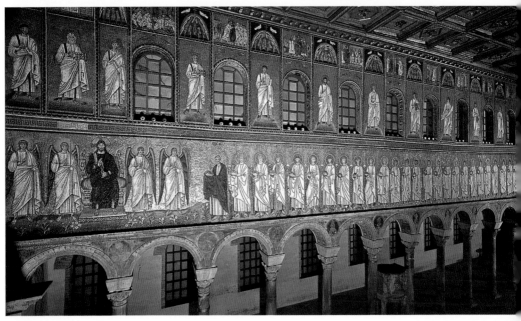

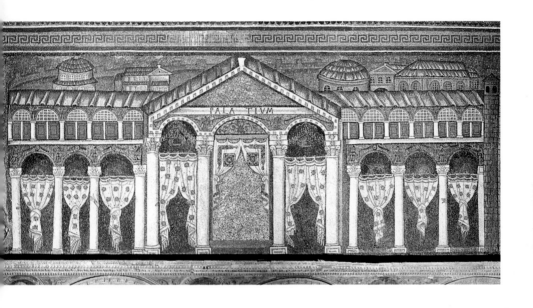

71-73
산아폴리나레
누오보 성당,
500년경과
561년경
옆쪽 위
북벽 모자이크
옆쪽 아래
남벽 모자이크
위쪽
팔라티움(궁전)
모자이크

이동한다. 그들은 보통 사도들이 입는 간소한 튜닉과 토가를 입고 있다.

팔라티움 궁전의 세부 모자이크에서 흥미로운 점은 개조의 흔적이 분명하다는 사실이다(그림73). 왼쪽에서 두번째와 세번째 아치 사이의 원주 뒤에는 어떤 의미를 전달하려는 듯한 손과 팔뚝의 일부가 그려져 있다. 지금 그곳에는 커튼이 쳐져 있지만, 한때는 인물상이 세워져 있었음에 틀림없다. 모자이크 표면과 그것을 오래 전에 촬영한 사진을 세세하게 검토하여 도상의 실마리를 하나씩 풀어나가다보면 모자이크 장식의 하단 전체는 남쪽과 북쪽이 서로 별개라는 사실도 알 수 있다. 궁전의 모든 원주 사이와 클라시스(Classis, 종교 법원 - 옮긴이)의 황금벽 앞에는 인물상들이 서 있다. 세 명의 동방박사를 포함한 남녀 순교자들의 행렬 역시 원래의 도상이 변형되었다. 천사의 호위를 받으며 옥좌에 오른 예수 그리스도와 성모자의 모습만 이전의 도식 그대로 유지되었을 뿐이다. 누가 이렇게 모자이크를 애써서 개조했을까? 그리고 왜 그랬을까? 답은 정통과 이단 사이에 벌어진 투쟁, 즉 종교논쟁에 있다.

정통파를 따르던 유스티니아누스의 군사는 540년 아리오스파 고트족

으로부터 라벤나를 빼앗았다. 이단을 이긴 것이다. 561년경 아그넬루스 주교(9세기에 살았던 동명이인)는 유스티니아누스에게 권한을 부여하여 아리오스파의 재산을 몰수해서 정통파가 사용하도록 명하였다. 그에 따라 테오도리쿠스의 궁정 성당은 성 마르티누스에게 다시 봉헌되었다. 마르티누스는 이교도에 대항하여 용맹하게 싸운 유명한 성인이었다. 560년경 베난티우스 포르투나투스는, 라벤나에서 일어난 마르티누스 숭배 열풍이 성 요한과 성 베드로 성당(856년에 주교 요안네스 7세가 성 아폴리나리스의 성유물을 클라세에서 이곳으로 옮긴 이후 산아폴리나레누오보 성당으로 알려지게 되었다)에 있는 기적의 도상에 반영되어 있다고 기록하였다. '순교자들과 성녀들이 행진을 하는' 모습은 아그넬루스 주교, 그리고 남자 성자들의 모습이 담긴 모자이크는 성 마르티누스의 지휘 하에 제작되었음에 틀림없다. 그리고 궁전과 클라시스 내부의 이미지들은 동시에 개조되었을 것으로 추측된다. 이에 대한 분명한 이유가 있다. 모자이크 단의 표현은 몇 가지 면에서 비(非)아리오스파에게 수용될 수 없는 방식이다(최상단의 벽 표면의 경우는 그렇지 않다). 이 성당은 테오도리쿠스 궁전의 부속건물이었기 때문에 팔라티움의 모자이크가 테오도리쿠스나 그의 가족 및 조신들을 묘사한 것임은 충분히 상상할 수 있다. 남녀 성인의 행렬 모습은 아마도 남자와 여자의 행렬이 구분되거나 혹은 그와 유사한 방식의 행진으로 묘사된 것으로 여겨진다. 이 행렬 속에는 아리오스파 성인들도 있었을까? 지상에서 천상으로, 왕궁을 출발하여 천국의 왕의 옥좌로 향하는 행진은 성당의 동쪽 테오도리쿠스에서부터 시작되지 않았을까? 그럴듯한 생각이다. 옥좌의 예수 그리스도가 『에고 숨 렉스 글로리아에』(*Ego Sum Rex Gloriae*, '나는 영광의 왕이다')라는 라틴어 책을 쥐고 있는 모습의 모자이크에 주목해보자. 이것은 테오도리쿠스 왕의 도상이다. 이 행렬 도상은 두 가지 선례를 따른 것 같다. 전통적으로 갈라 플라키디아 시대 이래, 지배자의 모습을 성인과 같이 표현한 라벤나의 경우와 콘스탄티노플에 있는 대궁전 부속 성당의 장식이 바로 그것이다.

불행하게도 우리는 테오도리쿠스 성당의 앱스 모자이크가 무엇을 재현하고 있는지 알지 못한다. 아그넬루스도 거기에 약간의 변화가 있었던 사실을 언급하지 않았다. 이런 사실로 미루어보면, 이 앱스가 부적절한 것으로 혹은 이단으로 취급되지는 않았던 것 같다. 무엇이 어떻게 변

하였는지를 추측하는 것은 성당과 테오도리쿠스, 아니 성당과 아리오스파 간의 연관관계에 대하여 시각적으로 논증하는 것과 같다. 이러한 견해는 라벤나의 산스피리토 성당의 경우에도 적용할 수 있다. 산스피리토 성당은 라벤나의 다른 성당들에 비해 소규모이며, 아리오스파를 위한 대성당이었다. 아마 테오도리쿠스 재위 동안 지어졌을 것인데, 그곳의 세례당은 지금도 남아 있다(흔히 '아리오스파 세례당'으로 불린다). 내부 돔에 남아 있는 모자이크 장식(그림74, 복원된 부분이 많다)은 분명히 정통파 대성당 세례당(그림65 참조)을 견본으로 삼았을 것이다. 두드러진 차이가 있다면, 사도들의 행진 방향 선두에 옥좌의 십자가가 묘사되었다는 점 정도이다. 이것은 눈에 잘 띄지는 않지만, 초기의 세례당 모자이크에서 되풀이되어 사용되어왔던 구성요소이다. 그러므로 도상학적으로 보면 아리오스파 세례당의 모자이크 장식은 정통파 세례당의 그것과 비슷하다. 그렇다면 이단 사상을 말살하기 위해 도상까지 개조하려는 움직임은 일어나지 않았을 것으로 짐작할 수 있다. 오히려 두 세례당 사이의 차이는 신자들이 그것을 받아들이는 생각의 차이가 아니었을까 싶다. 왜냐하면 미술작품은 분명 그것을 보는 사람들에게 각기 서로 다른 의미가 될 수 있기 때문이다.

526년 테오도리쿠스가 죽은 이후 라벤나에서 일어난 왕성한 건축활동은 546년 도시에 도착한 막시미아누스 주교와 연관된다. 라벤나에 있는 산비탈레 성당은 547년에, 그리고 클라세 남동쪽 5킬로미터에 있는 산아폴리나레 성당은 549년에 막시미아누스가 헌정한 것이다. 그런데 두 성당의 건립 공사는 막시미아누스가 라벤나에 도착하기 오래 전에 시작되었다. 고트족으로부터 도시를 탈환한 때인 540년보다 훨씬 전부터다. 명문에 따르면, 고트족 지배 하에 시작된 이 거대한 계획을 착수했던 인물은 주교가 아니다. 아르겐타리우스라고도 불리는 은행가 율리아누스였다. 따라서 이 두 성당은 540년대의 여러 사건들이 그랬던 것처럼 정치적 분열을 함의하고 있다.

산비탈레 성당의 건축형식은 라벤나의 다른 성당들과 유사하지 않았다. 아그넬루스는 이 성당의 구조나 디자인이 이탈리아의 다른 성당과 다르다고 생각했다. 성당의 중앙집중식 평면도(그림75)를 살펴보자. 팔각형 모양 위로 높다랗게 돔이 올려져 있고, 동쪽에는 사제석(presbytery)과 앱스가 자리잡는다. 외관은 규칙적으로 각지게 보이지만(평면

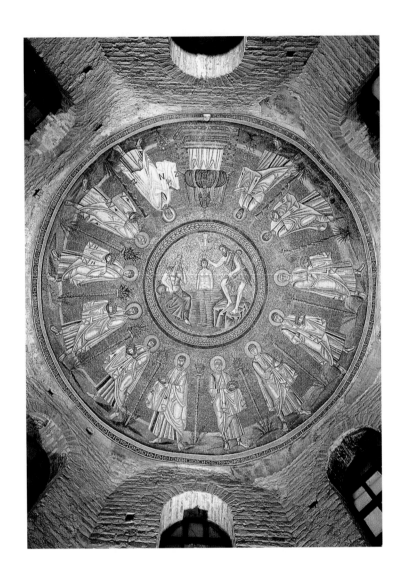

74
「세례와 사도」,
500~525년경,
돔 모자이크,
라벤나,
아리오스파
세례당
(현재 산타마리아
코스메딘에 있는
성당)

도 참조), 내관의 인상은 이와 많이 다르다. 내부는 곡선들이 지배한다(그림76). 중앙 공간의 곡면에는 일곱 개의 엑세드라(exedras, 건물 내부의 높은 곳에 있는 반원형 또는 직사각형 벽감 – 옮긴이)가 있다. 관찰자의 시선은 이중 아케이드를 따라 위로 이동하여 세미돔, 아치, 중앙돔까지 이른다. 중앙 공간과 넓은 앰뷸러토리 사이에는 커다란 창문이 정렬되어 있다. 곡면에 따라 변형된 빛이 창문을 통해 성당 내로 투사된다(바실리카의 직선적 빛과 대조적이다). 동쪽으로 향한 관찰자의 시선은 아치를 통과해 둥근 사제석으로, 곧이어 세미돔이 얹혀진 반원형 앱스에 이른다(그런데 흥미로운 점은 그 성당이 정확히 동쪽을 향하고 있지 않다는 점이다. 여기서 '동쪽'이라 함은 성찬식이 열리는 방향, 즉 앱스를 향한 방향이다). 성당의 하부는 본래 전면이 컬러 대리석으로(현존하는 것의 일부는 복원된 것이다), 사제석은 대리석과 고가의 오푸스 섹틸레로 장식되었다. 사제석 상부 단의 표면은 모자이크로 장식되었지만, 성당 본체의 상부 장식은 소실되었다.

산비탈레 성당의 모자이크 장식은 하나의 통일된 프로그램을 실행하기 위해 구성된 것처럼 그 의도가 분명해 보인다. 건물의 내부장식은 건축구조에 따라 구획되었다. 사제석 입구에는 아치가 있고 거기에는 예수 그리스도와 사도들의 모습을 담은 메달리온이 있다(그림77). 사제석 궁륭에는 작은 양이 그려진 메달리온이 배치되어 있는데, 네 천사가 그

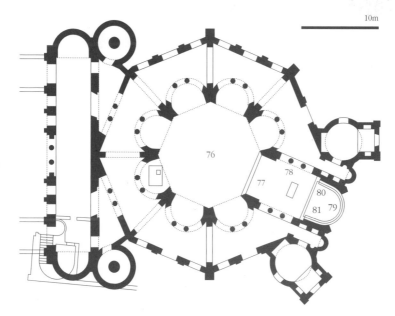

10m

것을 보좌하고 있으며 풍부한 포도나무 덩굴 모티프가 전면을 채우고 있다. 사제석의 남쪽과 북쪽의 수직벽면은 서로 균형있게 대응한다(그림78). 바위가 있는 풍경에 「복음서」 저자들과 그들의 상징물이 배치되어 있다. 그 아래에는 모세(두 군데 있다), 예레미아, 이사야가 있다. 아케이드 위의 반원형 벽면에는 제단에서 행해질 성찬식의 모습을 미리 나타내 보이는데, 『구약성서』에 나오는 '아브라함과 이사악' '세 천사를 대접하는 아브라함' '양을 봉헌하는 아벨과 빵을 봉헌하는 멜키세덱' 장면들이 담겨 있고, 이들은 대형 제단을 둘러싸고 있다.

앱스에서 시선을 옮기면, 중앙에는 젊은 예수 그리스도가 보이는데(그림79), 그는 일곱 개의 봉인이 찍혀 있는 두루마리를 손에 쥐고 있다

<div style="text-align:right"></div>

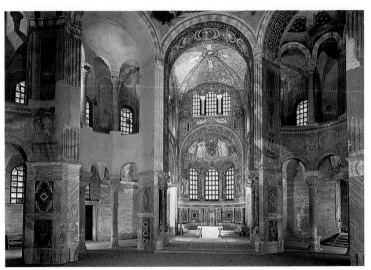

76-77
산비탈레 성당,
라벤나
왼쪽
동쪽 내관
오른쪽
사제석
모자이크,
대리석과
오푸스 섹틸레

(「요한묵시록」 5:1). 그의 양측에 있는 천사들 각각은 자기 옆에 있는 사람을 예수 그리스도 앞으로 안내한다. 예수 그리스도가 관을 내밀고 있는, 왼쪽의 인물은 성 비탈리스이다.

성당의 모형을 예수 그리스도에게 봉헌하는 오른쪽의 인물은 에클레시우스 주교이고, 풍부한 자연묘사는 천국을 나타낸다. 예수 그리스도의 발 아래로 흐르는 네 줄기 작은 강 역시 이를 증명한다(「창세기」 2:10~14 참조). 마지막으로 관찰자가 가까이에서 볼 수 있는 것은 창과 같은 높이에 있는 앱스 좌우 벽면의 두 패널이다. 이 유명한 패널에는 유스티니아누스 황제와 테오도라 황비, 그리고 신하들이 그려져 있다.

두 개의 모자이크 패널의 인물 형상은 정면을 향한다. 하지만 그들 손

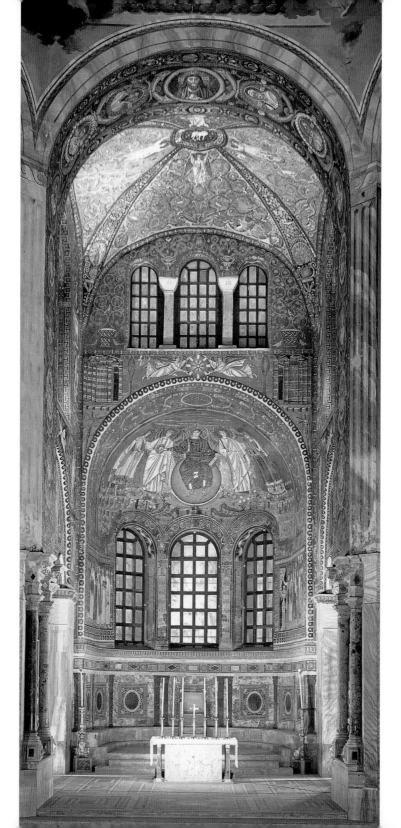

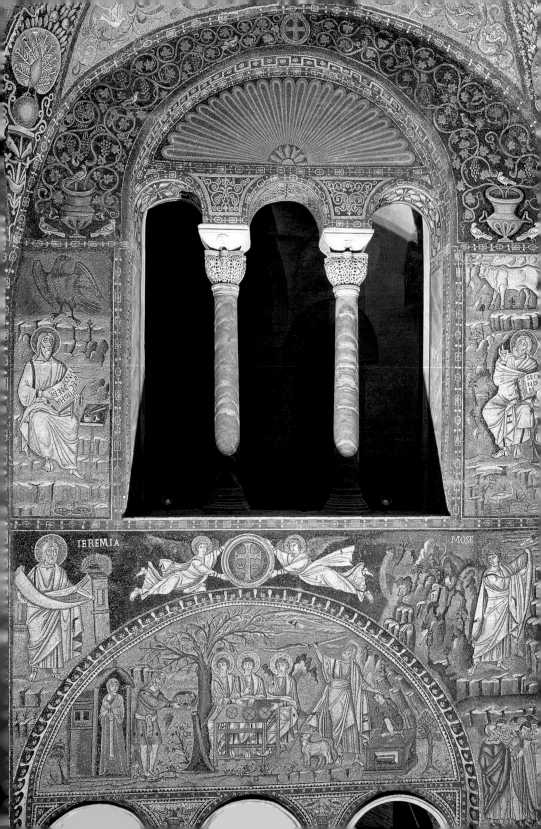

IEREMIA

MOSE

발의 방향을 보면 모자이크 제작자가 행진을 표현하려 했음을 알 수 있다. 북쪽 면에 있는 유스티니아누스 황제의 모자이크(그림80)에는 인물들이 왼쪽에서 오른쪽으로 이동하여 동쪽으로 향한다. 반면 남쪽 면의 테오도라 모자이크 패널(그림81)의 인물상들 행렬은 오른쪽에서 왼쪽으로, 즉 서쪽으로 향한다. 앞장서서 황제를 안내하는 이들은 세 명의 성직자들이다. 부제 한 명은 향촉을 손에 들고 있으며 다른 부제 한 명은 보석으로 장식된「복음서」를 들고 있다. 나머지 주교 한 명은 십자가를

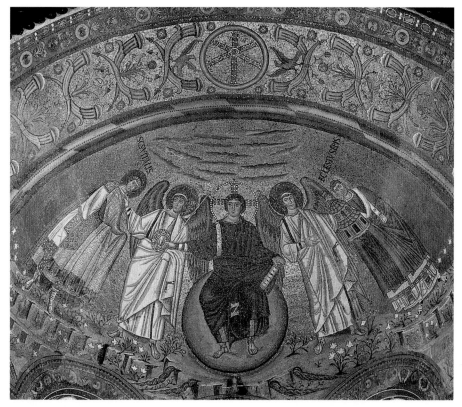

쥐고 있다. 명문에 따르면, 이 주교가 다름 아닌 막시미아누스다. 황제는 커다란 황금 성반을 들고 있으며(그림58), 세 명의 신하들이 좌우에서 보좌한다. 뒤이어 병사들이 따른다. 콘스탄티누스가 그랬던 것처럼 방패 위에 키로 상징이 뚜렷하게 표시되어 있으며 이는 예수 그리스도에 대한 신앙을 표명한다. 남쪽 면 모자이크에서 행진을 하는 인물들은 잘 분별되지 않는다. 그런데 이곳의 공간구성은 좀 특이하다. 왼쪽의 신하들은 커튼을 위로 걷어올리며 일행들을 샘이 있는 정원에서 문이 있

는 쪽으로 안내한다. 황비의 손에는 몸짓으로 강조된 성배(聖杯)가 보인
다. 그녀의 예복에 있는 장식들은 '동방박사의 선물'이다. 그녀 뒤에 있
는 인물들은 시녀들이다.

막시미아누스는 546년 말 라벤나에 도착했다. 성당이 547년에 헌당되
었기 때문에, 황제 부부는 유스티니아누스와 테오도라였다는 사실을 확
신할 수 있다. 하지만 유스티니아누스와 테오도라는 그전에 라벤나를
방문한 적이 없었다. (프로코피우스의 기록에 따라 판단하건대) 유스티
니아누스는 산비탈레 성당은 물론이거니와 그 도시에서의 다른 대규모

80
「황제
유스티니아누스와
주교 막시미아누스,
성직자, 신하,
병사」,
모자이크,
라벤나,
산비탈레 성당

건축계획에 직접적으로 관여하지 않았다. 그래서 이 두 개의 모자이크 패널은 첫눈에 보이듯 그렇게 역사적인 사건을 기록한 것은 아니다. 어떤 의미에서 이 모자이크들은 콘스탄티노플에서 일어난 어떤 사건을 표상한 것으로 볼 수도 있다. 즉, 6세기에 하기아 소피아 대성당(콘스탄티노플 대성당)에서 행해졌던 예배식의 한 순서인 것이다. 황제 부부는 총주교(콘스탄티노플의 주교)에게 봉헌하기 위해서 성당에 입장하고 있다. 그래서 이 패널들은 라벤나의 막시미아누스 주교가 총주교와의 관계처럼 황제와의 관계도 돈독했음을 전하는 것이 확실하다. 아울러 산

81
「테오도라와
시녀들」,
모자이크,
라벤나,
산비탈레 성당

비탈레 성당은 제2의 하기아 소피아 대성당이 아니었을까 추측하게 한다. 하지만 산비탈레 성당은 라벤나의 대성당(우르시아나 바실리카라는 이름으로 남아 있다)이 아니었다. 그래서 하기아 소피아 대성당과의 연결은 다소 억지가 될지 모른다. 그러므로 우리는 모자이크의 표현을 좀 더 일반적인 수준에서 살펴보아야 한다. 동쪽으로 나아가는 두 행렬은 실제로 성당의 제단으로부터 멀리 이동하는(그들은 제단 뒤에 있기 때문이다) 것이긴 하지만, 행렬의 인물들은 예수 그리스도가 성 비탈리스와 에클레시우스 주교를 환영하는 천국을 향해 가까이 가고 있다고 볼수 있다. 다시 말하면, 막시미아누스와 그의 성직자들은 천국의 예수 그리스도에게 안내하는 예배식에 황제 부부를 참석시키려는 것이다. 성 비탈리스와 에클레시우스 주교는 거기에 이미 도착해 있고 막시미아누스 주교와 그밖의 다른 사람들은 오고 있는 중이다. 테오도리쿠스의 궁정 성당(현재 산아폴리나레누오보 성당)에 있는 예수 그리스도와 성모에게로 향하는 행렬은 산비탈레 성당에 그려진 다른 장식에도 적용될 수 있는 생각을 제공해준다.

산비탈레 성당의 존재 의의는 성 비탈리스의 성유물에 대한 신앙에 있다. 성 비탈리스는 성 빈센티우스(갈라 플라키디아의 마우솔레움에 등장한다)와 달리, 로마 제국이 기독교를 금지시켰던 시대의 유명한 순교자이다. 그의 유해는 밀라노 주교 성 암브로시우스가 395년에 보노니아(현재 볼로냐)에서 발견하였다고 전해진다. 5세기의 어느 시점에 성 비탈리스를 추모하는 한 작은 십자형 묘당이 라벤나에 건립되었다. 이는 현재 성당의 서쪽 부분을 발굴한 결과 확인된 사실들이다. 당시 성 비탈리스에 대한 신앙은 비교적 소박했던 것 같다. 그런데 왜 거대한 규모의 새 성당이 필요하게 되었는지 알 수 없다. 5세기 중엽까지는 성 비탈리스의 신앙사에 대해서 알려진 것이 없다. 다만 성 비탈리스가 밀라노 출신 성인인 게르바시우스와 프로타시우스의 아버지이고 이 세 부자 모두 밀라노에서 순교했다는 전설이 6세기 초에 전해질 뿐이다. 신흥 도시인 라벤나와 전통의 도시 밀라노 사이에는 강렬한 라이벌 의식이 조성되었으며, 이는 성인들의 '정쟁' 등에 표출되었다. 두 도시는 성인에 대한 특별한 제의를 통해 명성, 부, 보호를 얻기 위해 경쟁하였다.

앱스 모자이크를 통해 판단하자면, 지금의 산비탈레 성당은 에클레시

우스(522~532/3년 라벤나의 주교로 재직) 책임 하에 착공되어 빅토리우스 주교의 시대에도 공사가 지속되었다. 빅토리우스의 모노그램이 주두의 임포스트(impost, 주두 위에 있는 사각 모양의 블록-옮긴이)에 새겨져 있었다. 모자이크 제작비용은 율리아누스 아르겐타리우스가 후원했는데, 아그넬루스가 기록한 명문에 따르면 총금액은 2만 6천 솔리디(160킬로그램 이상의 황금으로 금화 단위로서는 최고액-옮긴이)에 달했다. 추측컨대, 그 금액이 유별나게 막대해서 기록되었을 수 있지만, 라벤나의 다른 성당에 들어간 금액이 불명확해서 비교할 수는 없다. 율리아누스는 오래지 않아 죽어서 에클레시우스, 우르시키누스, 빅토리우스, 막시미아누스 등 역대 주교들과 함께 성당 내에 매장된다.

은행가 율리아누스 아르겐타리우스는 현존하는 제2의 대형성당 건립의 자금을 후원하였다. 이 성당은 그 지역의 성인, 즉 라벤나의 초대 주교인 성 아폴리나리스에게 봉헌되었으며(그림82), 라벤나의 항구인 클라세에 있다(그래서 이 성당이 산아폴리나레인클라세로 불린다). 공사는 우르시키누스(532/3~535/6년 재직) 주교 시대에 착수되었다. 그후 540년대의 정치적 분열을 극복하여, 549년에 막시미아누스 주교에 의해 헌당되었다. 하지만 산비탈레 성당과는 달리 산아폴리나레인클라세 성당은 통상적인 양식(측랑의 남북으로 12개의 원주 배열)의 대형 바실리카 식 성당이었다. 이곳의 발굴작업에서는 이전의 어떤 성인의 마르티리움의 흔적도 발견할 수 없었다. 성당은 묘지에 인접하여 세워졌다. 분명히 아폴리나리스의 묘에 주안점을 두었겠지만, 이전에 성인의 묘 자체가 숭배를 받았는지는 확실하지 않다. 성인전(이것이 처음 문자로 씌어진 때는 7세기)에 따르면 아폴리나리스는 성 베드로의 제자였다. 그러므로 성당 건립의 동기는 십중팔구 라벤나 주교구의 준(準)사도 도시로서의 출발을 강조하려는 것이다. 아마도 건립 당초부터 그런 목적이었고 그래서 이 성당은 로마에 대한 경쟁심이 모아졌던 곳이었다. 로마의 교황들이 성베드로 대성당에 매장되었던 것처럼, 역대 라벤나 주교들(595년부터 765년까지)이 선택적으로 이 묘소에 묻혔다는 사실이 이를 말해준다.

클라세에 현존하는 산아폴리나레 성당의 모자이크 장식은 앱스와 '개선문' 벽면 부분에 한정되어 있다. 언뜻 보면 이 모자이크의 전체 구도는 통일된 것처럼 보인다(그림83). 그렇지만 사실 그것은 여러 단계로

서로 다르게 구성되었다. 앱스의 세미돔 모자이크, 그 아래 창문들 사이에 있는 네 명의 주교들, 그리고 아치 기부의 두 천사는 549년 봉헌 당시에 있었던 도상들이다. 7세기에 레파라투스(673~679년 라벤나 주교)는 산비탈레 성당에 있는 유스티니아누스 황제 패널의 복제품을 추가했다. 여기에는 레파라투스가 황제 콘스탄티누스 4세(668~685년 재위)와 함께 있는 모습이 묘사되었다. 그리고 이것과 균형을 맞추기 위해 산비탈레 성당 멜키세덱 패널을 배치했다. 이즈음에 앱스의 마루는 크립트(crypt, 주로 교회 마루 밑에 있는 아치형 방이나 지하실−옮긴이)에

82-83
산아폴리나레인
클라세,
549년 헌당,
라벤나 근교,
왼쪽
동쪽 내관
오른쪽
앱스와 개선문
모자이크,
549년경과 이후

있는 성 아폴리나리우스의 성유물을 신도들이 경배하기 좋은 위치까지 상승했다. 개선문의 벽면 상부에는 모자이크가 있다. 모자이크에 있는 네 「복음서」 저자들의 상징은 예수 그리스도의 메달리온 양측에 있고, 그 하단부에 베들레헴과 예루살렘 밖으로 행진하고 있는 양들의 행렬이 그려졌다(앱스 입구 부분에 있는 「복음서」 저자들의 모습은 아직 남아 있는데, 아마도 12세기 말에 제작되었으리라 추정된다).

앱스에 보이는 네 명의 주교들은 라벤나의 과거와 동시대를 연결하는 역할을 한다. 에클레시우스와 우르시키누스는 520년대에서 530년대,

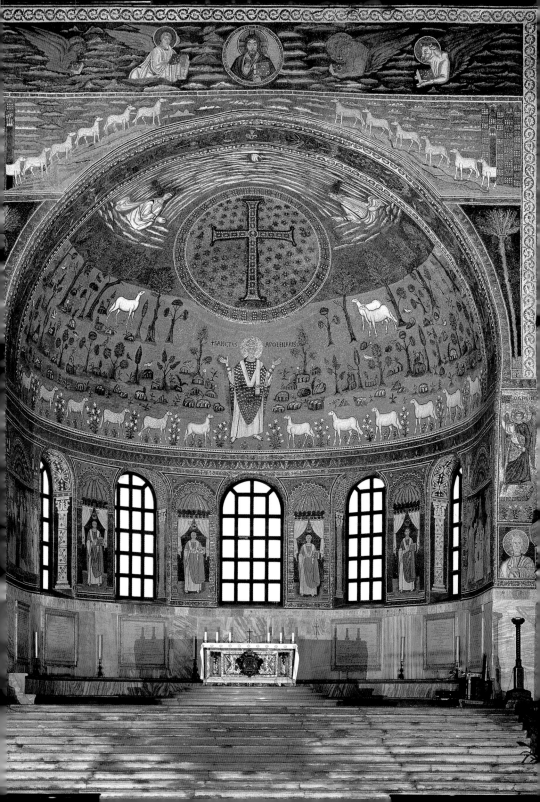

우르수스와 세베루스는 4세기에 속한다. 이 위에는 그들보다 앞선 시대에 살았던 성 아폴리나리우스가 있다. 아폴리나리스우스는 주교 복장을 하고 있으며 손은 기도하는 모습으로 펼쳤다(산조반니에반젤리스타 성당에 있는 페트루스 크리솔로구스 주교를 묘사한 것과 비교해보라). 아폴리나리우스 바로 위에는 보석이 박힌 후광이 보이고, 그 안에 거대한 십자가가 있다. 십자가 좌우의 구름 사이로 예언자 모세와 엘리야의 모습이 나타나 있으며 그들 밑에 세 마리의 양이 있다. 이러한 구성은 일종의 '변용' 장면이다(그림38 참조). 아폴리나리우스의 양측으로 줄을 서 있는 열두 마리 양들은 천국의 풍경 속에 있다. 이들은 아폴리나리우스가 사목하는 양의 무리이자 라벤나의 시민이며, 동시에 열두 사도들을 표상하기도 한다(아폴리나리우스의 중요성을 강조하고 있는 것이다).

산아폴리나레인클라세 성당의 앱스 모자이크가 신중하게 계획되었다는 점에 대해 의심할 필요는 없을 것 같다. 하지만 구체적으로 무엇을 의미하는지는 물어야 할 것 같다. 십자가 중앙에는 작은 예수 그리스도 메달리온이 있고 전체는 예수 그리스도를 표현하는 이미지다. 그러면 왜 예수 그리스도는 사람의 육신으로 묘사되었을까? 모자이크는 반(反)아리오스파의 도상처럼, 예수 그리스도의 신성을 의도적으로 강조하려 한 것은 아닐까? 단성론이 우세한 지역의 성당(시나이 산의 모자이크 참조, 그림38)에서 이러한 도상은 예수 그리스도의 신적인 측면을 강조함으로써 인성(人性)에 대한 완전한 부정이라는 위험을 안게 된다. 이렇게 미술은 십자가, 양, 식물과 같은 친근한 상징과 형식을 사용함으로써 복잡하고 미묘한 사상의 내용을 세련되고 풍부하게 표현한다.

5세기 초부터 6세기 말까지 라벤나는 성당의 건축 및 장식과 관련된 교역활동이 꽃피면서 엄청나게 번창하였다. 오늘날 이에 관한 세세한 기록은 거의 남아 있지 않지만, 궁전이나 대저택 등 성당 이외의 다른 건물의 장식이 많은 비중을 차지했다고 알려져 있다. 직공들과 장식가들을 계속 바쁘게 할 정도로 건설계획이 많았으며, 그래서 먼 외지에서 온 전문가와 현지의 숙련기술자들 모두가 동원되었을 것이다. 이 지역에서는 궁륭, 앱스의 세미돔, 혹은 원형돔을 세우기 위해서 테라코타 파이프를 이용하는 기술을 사용했다(네온 주교가 대성당 세례당을 개조할 때 사용했고 산비탈레 성당에서도 사용되었다). 그래서인지 그 시대 모자이크들에서는 공통의 양식이 발견된다(이것이 오늘날 복원에 영향을

미친다). 대충 보면 도상의 레퍼토리가 한정되어 있는 것 같지만, 그것은 광범위하게 응용되었다. 가령, 일반적으로 메달리온 띠가 감싸고 있는 도상은 사도의 모습이지만, 남녀 성인 혹은 황족의 일원들이 그 자리에 들어서기도 하였다. 묘사된 인물상들은 움직임이 많지는 않았다. 그렇지만 그들의 행진은 무척 중요한 의미를 가진다. 그리고 성서에 등장하는 인물, 그 지역의 성인, 그리고 심지어는 동시대인들까지도 모두 같은 방식으로 다루어졌다. 평평한 황금색 배경의 천국 풍경은 바뀌었다. 즉 예수 그리스도는 수염 하나 없는 풋내기 젊은이의 모습으로, 턱수염이 덥수룩한 성숙한 장년으로, 작은 양으로, 혹은 십자가의 형태로 표현될 수 있었다. 모자이크 장식은 오늘날에는 현존하지 않는 라벤나의 많은 다른 성당의 선례들에 기초하여 그것들의 영향을 받아 제작되었다.

또한 사상과 소재도 도시 밖에서 전해졌는데, 통상적인 구성과 다른 산비탈레 성당의 평면구성은 콘스탄티노플에서 유래된 것으로 여겨진다. 백 년 이상 꾸준히 수요가 있었던 대리석들은 모두 수도 콘스탄티노플 근처 마르마라 해에 있는 프로콘네소스 섬의 채석장으로부터 조달했다. 그것들은 원주·주두·기부뿐만 아니라 제단·앰보·가리개와 그 밖의 설비들에도 사용되었다. 그 섬에서 나는 대리석을 최초로 사용한 곳은 페트루스 크리솔로구스(450년 죽음)가 창건한 성사도 성당(현재 산프란체스코 성당)이다. 이곳의 주두 양식은 반세기 후 테오도리쿠스의 궁정 성당(현재 산아폴리나레누오보 성당)의 양식과 같다. 산아폴리나레인클라세 성당은 테오도리쿠스 시대에 상용되던 양식의 주두를 이미 사용하고 있었다. 그중 현존하는 두 개의 주두 위에는 테오도리쿠스의 모노그램이 있다. 몇몇 유적지에서 발굴된 프로콘네소스의 미완성 주두는 그것이 조잡한 상태에서 수출되었다는 사실을 입증한다. 반면, 라벤나에서 제작된 주두는 프로콘네소스와는 다른 공정으로 만들어졌다. 석재는 완성된 상태에서 수출되었을 것이다. 석재의 표면은 예민했기 때문에 복잡한 디자인의 주두는 운반시 손상을 피하기 위해 톱밥 가루 속에 조심스럽게 포장되었으며, 현지의 공인에 의해 설치되었다. 여왕 아말라스웬타는 535년에 유스티니아누스에게 보낸 서한(카시오도루스가 글을 씀)에서, '그곳의 대리석'을 보내달라고 급하게 요청하기도 했다.

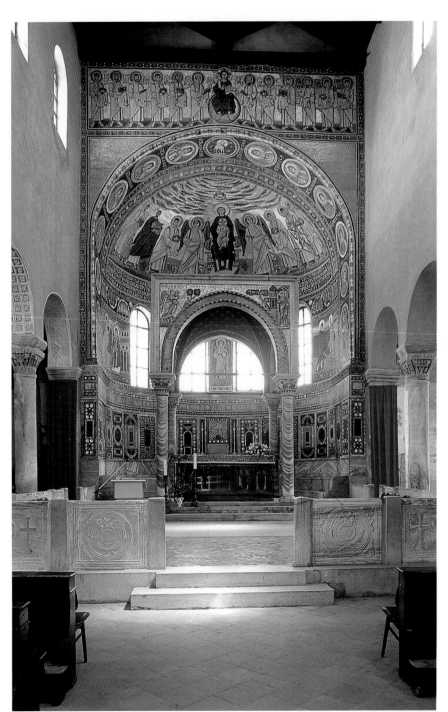

84-85
에우프라시아나
바실리카,
포레치
왼쪽
동쪽 내관
오른쪽
「성모자, 성인,
천사」,
543~553년,
앱스 모자이크
(부분)

540년 이후 라벤나는 아드리아 해 북쪽 연안에 있는 여러 도시들과 교류했다. 막시미아누스는 풀라(현재의 폴라 – 옮긴이)에서 부제 자격으로 성모 마리아에게 대성당을 봉헌했다. 그리고 동시대 사람인 주교 에우프라시우스(543~553년 재직)는 포레치 근교에 에우프라시아나 바실리카로 불리는 바실리카 식 성당을 건립하였다. 지금 그 일부가 잘 보존되어 있다(그림84, 85). 그곳의 건축형식은 라벤나와 유사하다. 원주와 주두에는 프로콘네소스 섬의 대리석이 이용되었고 아치의 내측은 치장벽토로 장식되었다. 앱스의 옹벽이 특히 화려해 보이는데, 대리석 석판 위에는 천사에 둘러싸인 성모자가 그려진 모자이크가 보인다. 오른쪽으로는 손에 관을 들고 있는 세 명의 이름 없는 성인들이 있다. 왼쪽 방향으로 그 도시의 초대 주교인 성 마우루스, 성당 모형을 들고 있는 에우프라시우스, 그 옆으로 부주교인 클라우디우스가 함께 있다. 맨 마지막에는 에우프라시우스로 불리는 그의 아들이 뒤따른다. 앱스 위 아치에는 작은 양과 여덟 명의 성녀들의 메달리온이 있다. 앱스 하부 주변을 두르고 있는 긴 모자이크 명문들에는 에우프라시우스의 공헌을 기억하자는

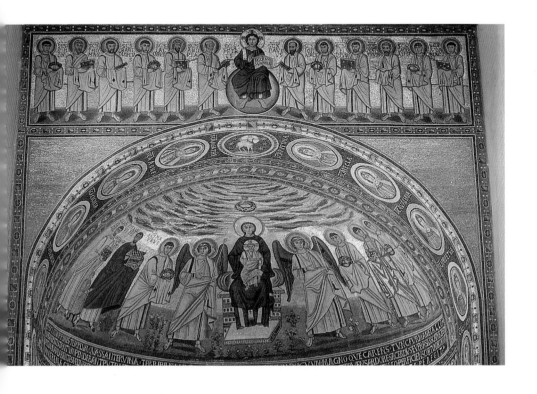

내용이 담겨 있다.

아드리아 해 북쪽 끝에 위치한 그라도에는 570년대에 주교 엘리아스가 새롭게 건립한 대성당이 있다. 현존하는 원래 장식 가운데 가장 흥미로운 부분은 바닥 모자이크이다. 명문에 따르면, 모자이크 제작에는 1평방피트 당 스무 명이 넘는 이름난 기증자들이 참여했다(라벤나에는 이와 유사한 사례들이 많다). 그런데 이것이 그라도의 자본이 폭넓게 배분되었다는 사실을 나타내는 것은 아니다. 오히려 보기에 따라서는 그라도의 상대적 빈곤을 보여주는 건지도 모른다. 많은 수의 사람들이 기증을 하는 데는 반드시 어느 정도 합의가 필요했다.

6세기 말부터 로마제국의 동서 분열 양태는 현격하게 드러나기 시작했다. 그 분열을 고찰한 현대 역사가들은 그 시기 이후의 역사를 통례적으로 '서구의 중세' 혹은 '비잔틴'으로 나누어 논해왔다. 지금까지 우리는 이러한 '분열' 이면의 배경을 조금 살펴보았지만, 이 '분열'을 통과하기 이전에 다음 장에서는 다각적인 관점들로 제국의 동쪽과 서쪽을 연결할 다리를 놓아보겠다.

6세기 말 예술가들은 다양하고 광범위한 미술을 수단으로 그리스도교 사상의 표현 가능성을 개척했다. 그들의 매체는 서로 달랐으며, 규모 또한 거대한 상에서부터 세세한 공예품에 이르기까지 다양했다. 그리고 서로 다른 사회·지리·언어·민족집단을 위해 작업했다. 그들은 여러 기능을 충족시키기 위해서 고립된 단일한 형상에서부터 내러티브가 연결된 수백 장면들을 제작했다. 예술가들은 현실 세계에 기반한 예술 어휘로 작업했다. 하지만 표현되어야 할 사상의 대부분은 초월적인 그 무엇이었고, 환상, 지각된 표상, 신앙에 기반한 진실을 나타내려는 시도 속에서 종종 자연주의와 상징주의 혼합이 이루어졌다. 사실상 그 시대의 건축가들은 가장 단순한 것에서부터 가장 복잡하고 비규칙적인 형식에 이르기까지, 성당의 모든 형태와 크기의 가능성들을 탐구했다. 건축은 현지의 기술과 재료에 의존하는 것이 통례였지만, 아주 먼 곳에서 수입해온 새로운 소재들 혹은 몇몇 고대 유적지를 뒤져서 약탈해온 것들로 보완되기도 했다.

이러한 미술을 이룬 세계는 우선 고대 로마 제국으로 명명되지만, 그미술은 이제 일반적으로 세 개의 서로 다른 용어들로 정의된다. '초기 그리스도교 미술', '초기 비잔틴 미술' 혹은 '고대 말기 미술'. 이 용어

들은 그 시대의 중요하거나 특징적인 것들에 대한 차별된 관점들, 즉 우리가 보고 있는 작품은 무엇이고, 그것은 어떻게 지각되는지에 대한 미묘하면서도 결정적인 양태의 수용입장을 표현한다. '초기 그리스도교 미술'이라는 용어는 다음과 같이 세 가지를 감안한 것이다. 첫째, 그리스도교와 그것의 미술이 주요 관심사라는 점. 둘째, 성장과 발전이 기대되는 용어라는 점(아직 어느 누구도 '중기 그리스도교' 혹은 '후기 그리스도교'라는 말을 사용하여 언급하지는 않았지만). 셋째, 현대인의 눈에는 그 시대의 현상들이 신기하게 보여질 것이라는 점. '초기 비잔틴 미술'이라는 용어에서는 함의하는 우선순위가 바뀐다. 비잔틴 제국이라는 용어는 시기의 연속성과 발전을 중시한다. 넓은 의미에서 보았을 때 정치적 구조는 이 책에서 진행할 연구의 골격에서 중요한 역할을 담당한다. 그리고 앞에서도 언급했듯이, 우리가 시도했던 새로운 개념의 관찰 역시 중시될 것이다. '고대 말기 미술'은 고대의 생활과 사상, 그리고 고전성의 표상체로 여겨지는 미술을 중시하는 입장을 반영한다. 결국 논의의 이정표를 제공하는 것은 종교적이거나 정치적인 현상이 아닌 광의의 사회적 현상들일 것이다. 그리고 새로움보다는 지속성이라는 개념이 특별한 타당함을 가질 것이다.

용어들마다 각각 어느 정도의 가치는 있으므로, 사용되는 곳에 따라 다르게 쓰일 수 있다. 하지만 세 개의 용어들은 과거를 단순하게 정의하려는 데서 오해를 일으킨다. 예를 들어, 어느 조각가가 두 개의 석관을 제작하고 있었다. 하나는 부유한 이교도가, 또 하나는 그 이교도의 형제인 그리스도교도가 주문한 것이다. 그렇다면 조각가가 제작하는 작품은 '고대 말기 미술'인가 아니면 '초기 그리스도교 미술'인가? 또, 만일 그 조각가의 정원에 있는 다른 석관이 콘스탄티노플로 수출되기를 기다리고 있다면, 이는 오히려 '초기 비잔틴 미술'이라고 불러야 하지 않을까? 고대 말기의 건축 전통(예를 들어, 바실리카 형식 혹은 오푸스 섹틸레 장식) 내에서 초기 그리스도교 모자이크와 초기 비잔틴 조각을 엄밀하게 구분하여 강조하는 것이 라벤나의 어느 성당을 연구하는 데 도움이 될 수 있을까? 내가 할 수 있는 답은 '그렇지 않다'이다. 그 시대의 예술가들과 그들의 고객들은 고대 말기적 사상과 실천의 세계에서 살았으며, 그러한 때에 그리스도교는 지배적인 힘을 얻어갔다. 그리고 제국의 권력은 로마가 아닌 콘스탄티노플로 이동하며 영고성쇠를 경험하게

된다.

수세기가 흐르는 동안 예술가들은 그리스도교의 무수한 주문사항들에 반응했다. 「복음서」는 그리스도교의 미술 혹은 건축에 관해 어떤 것도 말하지 않았다. 반면 『구약성서』에서 신과 모세는 신성한 장소에 놓을 비품들에 관하여 상세하게 지시한다(「출애굽기」 25~31). 그리고 솔로몬의 신전과 궁전에 관한 기술은 길고 분명하다(「열왕기 상」 6~7). 하지만 『신약성서』에서 예수 그리스도는 어떠한 선언도 하지 않았다. 「복음서」 저자들은 세례자 요한이 자신을 '어린 양'으로(「요한복음」 1:29, 36), 예수 그리스도가 자신을 '목자'로 기술할 때처럼 특별한 경우의 은유를 제외하고는 예수 그리스도나 사도들의 외양을 기록하지 않았다. 즉 그리스도교 미술은 성문화되어 있지 않다. 예수 그리스도는 어린 양혹은 목자, 어린아이, 이상을 꿈꾸는 풋내기 젊은이, 혹은 수염이 덥수룩한 장년으로도 표상될 수 있다. 그의 머리 역시 길 수도, 짧을 수도, 구불구불할 수도, 뻣뻣할 수도 있다.

장인들의 기예는 공방의 전통 속에서 연마되었기 때문에, 그곳에서 익힌 구도 · 인물상 · 형식 · 제스처 · 풍경 등은 모두 그리스도교도와 그밖의 주문자들의 요구에 쉽게 맞추었다. 공방이 유행처럼 번지면서 장인들의 디자인 매뉴얼 역시 유통되어 확대 재생산되었다. 주요 성당에 있는 작품들은 각별한 특권을 누리기도 했을 뿐만 아니라 수많은 민중들 앞에 전시되기도 했다. 작품들을 널리 보급하기 위한 방법으로, 중세의 주상 수행자인 성 시메온 상이나 다른 성지에서 유래하는 토산품 같은 순례자 여행기념품이 만들어졌다. 이들은 비록 크지 않았지만 시각적인 이념을 보다 멀리 확산시키며 어떤 일반적인 효과를 발휘했음에 틀림없다. 가령, 성 베드로와 성 바울로는 쉽게 알아볼 수 있었다. 그것은 그들의 제식과 연관되어 만들어진 많은 종류의 도상들이 로마에 널리 보급되었기 때문일 것이다. 6세기 끝 무렵에는 교회의 생활, 그리고 공공 장소와 사적 영역 도처에 그러한 이미지들이 편재해 있었다. 하지만 그렇게 종교적 이미지들을 이용한 황제의 계승자들은 오래지 않아 퇴진을 요구받게 된다.

726년과 843년 사이에 비잔틴 제국은 성상파괴논쟁(iconoclast Controversy)이라는 신학 논쟁에 휩싸였다. 후대의 유럽이 경험한 종교개혁과 반(反)종교개혁의 갈등처럼, 비잔틴의 성상파괴주의(Iconoclasm) 역시 광범위하게 정치적 사회적 반향을 불러일으켰고, 미술작품의 지위에도 지대한 영향을 끼쳤다. 성상파괴논쟁은 특히 이미지(image)를 숭배의 맥락에서 사용하는 것을 부적절한 것으로 보았다. 그래서 그리스도교 사회에서 종교미술이 점하고 있는 위치에 대한 격론이 빈번하게 일어났다. 그 시기의 문헌들이 이를 전하고 있다. 앞 장에서 살펴보았듯이, 4~6세기의 종교생활 도처에 미술이 존재했다. 그리고 비잔틴 제국의 토대와 상부구조가 종교적으로 변한 이래, 종교미술에 대한 문제는 마치 민주주의의 원칙에 대한 현대 유럽 국가에서의 의심만큼이나 격렬하게 다루어졌다. 그 논쟁은 서양미술 발전에 끼친 커다란 영향을 끼쳤다. 미술의 역할에 대해 이처럼 길고 심각한 논의를 행했던 문화나 사회는 일찍이 없었다.

성상파괴주의의 배경에는 6~8세기 비잔틴 제국의 역사적 변화가 포함되어 있다. 특히 호전적인 신흥 종교세력인 이슬람이 발흥한 7세기 초부터 야기된 위기는 중대한 의미를 가진다. 그러나 미술 분야에서 관심을 둔 것은 신학 논쟁 자체와 그것의 결과였다. 우리는 일련의 종교회의에서 벌어진 격렬한 논쟁, 학술적 증거나 프로퍼갠더, 일화들을 귀담아들음으로써 미술과 종교와 관련된 비잔틴적 사고방식의 중심을 알 수 있을 것이다. 그리고 성상파괴논쟁에 임하는 태도를 통해 누가 어떤 진영에 속하는지 선명하게 보여주는 그런 세계를 볼 수 있다.

성상파괴란 말은 그리스어 에이콘(eikon, 이콘 혹은 이미지)과 클라오(klao, 깨부수다 혹은 파괴하다의 의미)에서 유래하였다. 즉 미술작품의 의도적인 파괴를 의미한다. 미술의 파괴는 현대에도 여전히 일어나고 있어서 그리 낯선 개념은 아니다. 그렇지만 비잔틴의 성상파괴주의를 두고 용어의 어원과 논점을 정의하는 것은 무척이나 복잡한 문제이

86
「성상파괴자」
(그림102의
부분),
『클루도프 시편』
(fol. 67r),
850~875년경,
성상옹호파에
의해 얼굴이
지워짐,
모스크바,
국립역사박물관

다. 다행히 분명하게 언급할만한 점을 다음과 같이 지적할 수 있다. 미술작품 자체는 어떻게 정의되었는가? 작품의 사용에 대한 찬반양론은 어떠했는가? 그 논쟁에 따라서 종교미술, 미술가, 감상자는 어떻게 변화했는가?

그리스도교는 종교미술을 사용하는 데 대한 반감을 유대교로부터 물려받았다. 이것은 신이 모세에게 내린 명령에 기초한다. '너희들은 내 앞에서 다른 신을 모시지 못한다……그 모양을 본따 새긴 우상을 섬기지 못한다'(「출애굽기」 20:4~5). '우상'(그리스어 에이돌론[eidolon])은 '이콘'처럼 '이미지'라는 의미의 어원을 갖고 있지만, 성서 속에서 함의하는 바는 전적으로 부정적이다. 즉 우상은 가짜 신의 이미지로 비난받는다. 따라서 우상을 숭배한 사람들(우상숭배자 혹은 이교도)은 가짜 신의 추종자들이다. 이교도들은 우상을 섬겼고 그리스도교도들은 그렇지 않았다. 우상파괴자들의 원칙에서 보자면, 그리스도교도는 이미지를 숭배함으로써 우상숭배자가 되었고 신은 그것을 기쁘게 받아들이지 않았다. 신의 감정을 상하게 한 원인을 제거하기 위한 유일한 방책은 우상(이콘)을 없애는 것이었다. 그래서 이미지를 때려부수는 사람들이 있었고, 또 그것들을 땅에 묻은 사람들도 생겼다. 그 시대에, 그렇게 미술을 사용하는 것에 대해 반대한 사람들을 에이코노마코스(eichonomachos, 이콘과 싸우는 자)로 불렀다. 한편, 이콘을 좋아하는 사람들(iconophiles)과 이콘을 섬기는 사람들(iconodules)은 모두 그리스도교 미술의 전통을 지지하고 그것의 융성을 논의하기 위한 의견들을 결집했다.

미술에 반대하는 의견들은 미술이 숭배되는 데 주목했다. 8세기까지 종교미술이 위법적인 방식으로 보급되거나 구해질 수 있었다는 사실은 의심의 여지가 없다. 이에 대한 제대로 된 판단은 성상파괴논쟁 그 자체에 대하여 논쟁적인 편견에 사로잡힌 자료가 아닌, 미술작품의 사용(혹은 남용) 자체를 다룬 초기의 문헌을 통해 가능하다. 가령, 수도사인 요안네스 모스코스(634년경 죽음)는 교훈설교집에서 다음과 같이 말했다.

아파메아 지방(오늘날 시리아의 일부—옮긴이)의 어느 신심이 깊은 여인이 우물을 판다. 그녀는 그 일에 상당한 비용을 투자하며 깊이 파 들어갔다. 하지만 한 방울의 물도 나오지 않았다. 그래서 그녀는 자신

의 노고와 비용에 심히 낙담했다. 그러던 어느 날, 그녀는 (꿈에서) 한 남자를 보았다. 남자가 말했다. "스코펠로스의 수도사 테오도시우스를 닮은 것을 가져오라고 사람을 보내시오. 그리고 테오도시우스에게 감사하시오. 신은 당신에게 물을 내리실 겁니다." 곧장 그 여자는 두 명의 남자에게 그 성인의 상을 가져오라고 했다. 그리고 그녀는 우물 안에 그것을 떨어뜨렸다. 그러자 물이 샘솟았고 우물의 반을 채웠다.

이 이야기에서 스코펠로스의 성 테오도시우스의 상을 사용한 방식에 종교적인 맥락이라고는 없다. 그 상은 나무 패널 위에 그려진 것에 불과했다(두 명의 남자를 보낸 이유는 그 그림이 크고 무거웠기 때문이었을까). 그런데 그것에 기적의 힘이 있다고 믿었으며, 이는 실제 현실로 나타났다.

치유의 힘을 가진 성인 코스마스와 다미아누스와 관련된 일련의 기적 이야기들이 있다. 이는 앞선 이야기와 동시대에 씌어졌으며, 민간신앙을 연구하는 자료이기도 하다. 가령, 이들 두 성인의 상이 그려진 벽의 회반죽을 먹으면 병이 호전된다는 등의 이야기가 그렇다.

(어떤 여인이 성인 코스마스와 다미아누스의 그림을) 자기 집의 벽에 그렸다. 그 여인은 성자의 모습을 눈앞에 두고 보고 싶었던 것이다(그녀는 얼마 후 병에 걸렸다). 자신이 위험에 처한 것을 자각한 그녀는 침대 밖으로 겨우 기어나가서 지혜로운 성인들이 그려져 있는 벽 앞에 이르렀다. 그리고 신앙의 힘에 의지하여 일어서서 손톱으로 회반죽을 긁었다. 그녀는 긁어낸 회반죽 가루를 물에 녹여 마셨다. 그러자 이 소식을 들은 성자들이 그녀에게 찾아와 병을 치유해주었다.

이 경우에, 상이 그려져 있는 벽의 재료에 마술적인 힘이 존재하는 것처럼 보인다. 그런데 화가들은 이런 용법을 미리 상정해놓고 성상을 묘사하지는 않았으며, 그 실제 용법의 폭은 넓었다. 이 이야기를 듣거나 읽은 사람은 누구나 그 여성의 행동을 따라해보려는 마음을 가졌을 법하다. 이렇게 이콘을 극단적으로 옹호하는 입장의 사람들은 때때로 의도적으로 이미지에 상해를 가하거나 그것을 파괴하기도 했던 것이다. 비록 그런 행위가 상을 숭배하는 동기에서 이루어졌다고 하더라도 결과

적으로는 이콘을 파괴하는 것과 같다. 이는 현대인의 눈으로 보자면 모순이 아닐 수 없다.

코스마스와 다미아누스의 또 다른 기적 이야기는 이콘의 다른 용법을 전하고 있다. 어떤 병사는 '신앙심이 생기게 하고 스스로를 지켜내기 위해' 두 성자의 이미지를 항상 가지고 다녔다고 한다. 결국 그 이미지는 그것을 소유한 이를 지키는 부적(악을 물리치는 호부의 일종으로서, 여러 문화권에서 볼 수 있다) 역할을 한 셈이다. 그러나 그것은 십자가와 같은 상징물도 아니고 보석처럼 비재현적인 물질도 아닌, 성인 모습을 한 일종의 상이다. 즉 이미지다. 따라서 그것은 부가적인 기능도 수행한다. 병사가 나중에 자신이 '팔 아래 주머니에' 넣고 다닌 이미지를 부인에게 보여주자 이 병사의 부인은 그들이 자신의 꿈에 나타난 성인임을 알았다고 한다. 이렇게 성자가 일으키는 기적의 힘이 널리 믿음을 얻게 되면서 비잔틴인들의 일상생활에서 이미지는 도처에 존재하게 된다.

이러한 이야기에 등장하는 상들은 물론 종교적이다. 그렇지만 꼭 성당에서 사용될 목적의 것은 아니었다. 이교도가 우상을 숭배하듯이 그렇게 이미지를 숭배한 사람들의 이야기는 전해지지 않는다. 왜냐하면 이야기의 필자들은 우상숭배가 잘못이라는 사실을 잘 알고 있기 때문이다. 그렇지만 그런 이야기의 영향 때문인지 종교미술이 마술적 힘의 원천이라고 믿는 순진한 대중이 많았다. 그래서 성상파괴자들은 종교미술이 이런 식으로 그 본질이 오용되기 쉽기 때문에 차라리 억압되어야 한다고 주장했다.

성상옹호자 혹은 성상애호자들이 미술작품의 사용에 대한 논의에서 주장한 논법은 성상파괴자의 입장보다 훨씬 복잡하였다. 그들의 주장에는 기본적으로 다음의 세 가지 입장이 존재했다. 첫째, 이미지의 실제 사용. 둘째, 전통의 강조. 셋째, 이미지를 구성하는 것에 대한 정의. 이미지를 경배하는 그리스도교도가 곧 우상숭배자라는 논리는 단호하게 부정되었다. 신학자들의 주장에 따르면, 사람들은 이미지 그 자체를 신성한 것으로 믿었던 것이 아니다. 그저 숭배의 가치를 지니는 성스러운 그 무엇을 대신 묘사한 것이 바로 이미지라고 생각했다. 그런데 이러한 논법은 설득력이 없을 수 있다. 왜냐하면 그리스도교도들은 경배와 숭배 사이의 미묘한 신학적 차이를 깨달아야 했기 때문이다.

전통을 강조하는 입장의 주장은 어찌 보면 더욱 강력해 보이기도 했

다. 종교미술의 사용은 「복음서」의 시대만큼 오래된 것으로 알려져 있다. 공교롭게도 우리는 그러한 생각이 분명히 잘못된 것이라는 사실을 안다. 그런데 그런 오해가 8, 9세기의 성상옹호자들의 편의에 따라 만들어진 것은 아니었다. 앞에서처럼 우리는 성상파괴논쟁 이전의 문헌으로부터 그러한 사정을 판단할 수 있다. 예를 들어, 7세기에 에바그리오스가 쓴 것으로 짐작되는 『성 판크라티오스전』(Life of St Pankratios)의 경우를 보자. 여기에는 이런 이야기가 담겨 있다.

축복을 받은 사도 베드로는, 화가 요셉을 불러내어 다음과 같이 말했다. "나를 우리 주 예수 그리스도의 이미지로 그려보아라. 주의 얼굴 모습을 본 사람들의 신앙을 더욱 견고하게 하고, 내가 설교한 것이 생각나게 하라." ……그리고 사도가 말한다. "나와 나의 형제인 판크라티오스를 그려라. 우리를 기억하기 위해 그것을 보는 자들은 '이분이 우리에게 신의 말씀을 전한 사도 베드로라네'라고 말할 것이다." 그래서 그 젊은 화가는 자신이 그린 각각의 이미지에 성인의 이름을 기록해두었다. 이는 예루살렘에서 안티오크까지 모든 마을에 나타났던 사도들의 모습이었다. 베드로는 주 예수 그리스도의 육화(incarnation) 이야기를 그림으로 제작했다. 천사가 성처녀를 보고 '환영합니다'라고 소리쳐 부르면서(수태고지를 의미 – 옮긴이) 그림은 시작된다. 그리고 주 예수 그리스도의 승천으로 끝을 맺는다. 베드로의 명령에 따라 교회들은 이 이야기로 장식되었다. 이때부터 경건한 자들은 이 이야기들에 관심을 가졌으며, 그것은 패널과 양피지에 그려져 주교에게 증정되었다. 주교들은 교회를 새롭게 건립할 때 그 이야기들을 아름답고 근엄하게 벽에 그렸다.

이 이야기의 진정성은 성상파괴자도 의심하지 않았다. 성상옹호자의 주장은 교회 공의회의 결정에 따라서 아주 신중하게 선택된 단어들로 재구성되었다. 787년 니케아 공의회의 의결 사항을 살펴보자.

성상 제작은 화가의 창안이 아니라 교회의 제도와 전통이다. 고대는 존경의 가치가 있다고 한 성 바실리우스의 말씀은, 우리가 가지고 있는 제도의 고전성과 신의 영감을 받은 교부들의 가르침에 의해 입증된

다. 교부들은 자신을 기쁘게 하는 성스러운 교회에서 성상을 보고, 그 성상들을 장식할 성스러운 교회들을 건립한다. ……그러므로 이미지의 거룩한 사용에 대한 생각과 전통은 교부들로부터 유래한 것이지 화가들의 것이 아니다. 화가의 영역은 기예에 한정되고, 그림을 배치하는 일도 분명히 교회를 지은 성사부들(Holy Fathers)의 과업에 속하는 것이다.

니케포루스 총주교(815년 파면, 828년 죽음)는 이 의결을 더욱 간명하게 다음과 같이 표현했다.

나는 단언한다. 예수 그리스도의 묘사나 표현은 우리가 제정한 것이 아니고, 우리 세대에 시작한 것도 아니고, 최근에 창안된 것도 아니다. 그림은 시대가 흘러감에 따라 그 위엄을 갖는다. 이는 고전성(antiquity) 개념으로 더욱 분명해졌다. 또한 그림은 「복음서」를 전도하던 때에도 존재했다. ……신성한 그림들은 처음부터 존재했고 앞으로도 계속 융성할 것이다.

예수 그리스도상은 '최근에 만들어진 것'이 아니고(9세기에 살았던 사람들에게는 자명한 사실), 예수 그리스도가 살던 시대에도 이미 존재했다는 주장으로 기민하게 대처하고 있는 니케포루스의 방법에 주목해 보자. 누가 이런 단언에 오류가 있다는 점을 입증할 수 있겠는가? 성상 파괴자 가운데 어느 누구도 예수 그리스도의 이미지들이 사실 그의 생전까지 거슬러 올라가지 '않는다'는 사실을 증명하려 하지는 않았다. 따라서 니케포루스의 논법은 유효했다.

'성상'을 구성하는 것이 대체 무엇인가에 대한 정의에 입각하여 성상 옹호자의 최종적인 주장이 전개된다. 우리가 사용하는 '이미지'라는 단어처럼, 같은 뜻의 그리스어 에이콘이라는 단어 역시 그 함의하는 바가 광범위하여 여러모로 사용되었다. 성상을 강력하게 옹호하는 다마스쿠스의 성 요안네스(비잔틴제국의 국경 바깥에 살다가 750년경 죽음)는 '이미지란 무엇인가'라는 질문에 다음과 같이 대답했다.

이미지는 그 자체로서 실체를 표상하는 것으로, 어떤 것의 닮음이

요, 전범이요, 형상이다. 물론 이미지는 원형(prototype), 즉 그것의 실체와 전적으로 같은 것은 아니다. 왜냐하면 이미지와 실체는 별개이고, 필연적으로 양자는 다르기 때문이다.

우리는 요안네스의 주장을 수용하고 따르는 데 약간의 어려움을 느낀다. 그런데 이것은 시작에 불과하다. 요안네스는 더 나아가 '얼마나 많은 종류의 이미지들이 있는가'라는 물음에 다음과 같이 답한다. 이를 통해 우리는 이미지에 대한 동시대의 복잡한 신학 논쟁을 살짝 엿볼 수 있다.

이미지의 첫번째 종류는, 보이지 않는 신과 동일한 살아 있는 아버지의 아들(에수 그리스도)이다……

이미지의 두번째 종류는, 신이 실현하는 지혜이다……

이미지의 세번째 종류는, 모방의 수단을 통해 신이 만든 어떤 것, 즉 인간이다……(「창세기」 1:26)

이미지의 네번째 종류는, 성서가 비가시계의 영적인 것들을 위해 어떠한 모습, 형태, 상징들을 창안할 때 존재한다. 영적인 것은 육체로 표상된다(예를 들어, 천사).

이미지의 다섯번째 종류는, 미래에 앞서서 표상되고 묘사되는 어떤 것이다……. 가령, (신의 명령에 따라 모세가 세운 청동의 뱀(「민수기」 21:8~9)은, 십자가를 이용하여 (다른) 뱀(사탄)한테 물린 상처를 치료하는 자(예수 그리스도)를 표상한다……

이미지의 여섯번째 종류는, 기적이나 유덕한 언행과 사건들을 기록하는 데 쓰인다. 이는 두 종류이다. 하나는 책에 씌어진 단어의 형태로, 다른 하나는 (미술의) 시각적 관조의 형태로 존재한다……. 그래서 오늘날에도 우리는 과거의 유덕한 사람들에 대한 사랑을 기억하기 위해 그들의 상을 열정적으로 묘사한다.

성 요안네스의 분류에서 미술은 문장과 더불어 마지막 여섯번째 이미지에서 언급되었다. 이는 단어와 이미지, 그 어느 것의 중요성이 덜하다는 것을 의미하지는 않는다. 오히려 가장 첨예한 최종적인 쟁점거리이다. 요안네스는 이를 위해 앞에 정의한 다섯 가지의 예들로 토대를 구축

한 셈이다. 이 다섯 가지는 신의 행적을 기록한 성서의 단어에서 유래한 이미지를 옹호하는 주장들이기 때문에, 반론의 여지가 거의 없었을 것이다. 그리고 이 다섯 예들로 인해서 여섯번째 종류인 종교적 텍스트와 미술작품의 이미지는 성상옹호자들에 의해 정당하게 받아들여졌다. 성 요안네스에 따르면, 그림에 반대하는 것은 곧 신의 행적에 역행하는 것이다. 이런 공식화는 반박할 수 없는 것으로 입증되어 기나긴 시대의 시험을 견디어낸다.

다마스쿠스의 성 요안네스의 성상옹호론은 성상파괴논쟁 초기에 상대의 공격에 대응하기 위해 씌어졌다. 이제 전통에 대항하여 행해진 그러한 공격의 역사적 맥락을 살펴보자.

6세기의 유스티니아누스 황제는 오랫동안 영토를 확장하였다. 아울러 그는 미술품 제작 붐을 일으킨 주역이었다. 그러나 150여 년 후 비잔틴 제국은 일련의 좌절을 경험한다. 540년대에 페스트가 국토를 황폐화시켰다(페스트는 740년대에 다시 발생한다). 거기에다 게르만족, 슬라브족, 투르크족(롬바르드 · 훈 · 아바르 · 불가르족을 포함해서)이 발칸 반도와 이탈리아를 뒤흔들었고, 페르시아인들은 614년에 성지를 정복하여 예루살렘의 거리와 성당에서 약탈을 자행하였다(요안네스 모스코스는 그 침략에서 벗어나기 위해 망명한다). 626년 수도 콘스탄티노플은 아바르족(북방)과, 소아시아를 횡단한 페르시아인에 의해 포위되었다. 수도의 수호는 성모의 매개로 보장되었다. 전해오는 이야기에 따르면, 성모가 성벽 바깥에서 싸우고 있는 모습이 목격되었다고 한다. 즉, 성모의 이콘이 수도의 황금문에 세워진 것이다. 이는 '외국의 악마 군대'를 축출하기 위함이었다. 성벽 주변으로 행렬이 이어졌다. 블라케르네 성당의 금은 상자 속에는 성모의 성유물인 마포리온(베일)이 보관되어 있었다. 이는 도시의 안전을 보장하는 일종의 수호신으로 여겨졌다.

그런데 비잔틴 제국을 가장 위협했던 것은 중동의 호전적인 신흥 종교인 이슬람의 발흥이었다. 632년 마호메트가 죽고 나자 이슬람교도 아랍인들은 신속하게 주변국에 대한 침공을 개시한다. 그들은 636년에 페르시아 제국령의 지역들을 정복했다. 비잔틴 제국의 황제 헤라클리우스는 620년에 예루살렘을 탈환하였다. 그렇지만 예루살렘은 얼마 지나지 않아 638년에 아랍인들의 수중에 넘어가고 만다. 그리고 곧 지중해 연안의 많은 섬들마저 빼앗긴다. 아랍인들은 소아시아를 계속 공격하였다.

그리하여 674년부터 678년, 그리고 717년부터 718년까지 수도 콘스탄티노플을 포위 공격하였다(이때 다시 한번 테오토코스의 이콘이 성벽 주변에 내걸린다).

비잔틴 세계는 7세기 말과 8세기 초에 큰 변화를 겪는다. 6세기 중엽에 번영을 누리던 고대 말기의 대도시 대부분은 거의 방치되었다. 오직 콘스탄티노플과 테살로니키의 성벽들만이 침략자들의 접근을 막을 수 있었다. 그렇다면 이 두 도시가 비잔틴 제국의 전부이던 때가 몇 차례 있었다고 말하는 것은 그리 과장이 아닐 것 같다.

정부의 성상파괴주의 방침은 그런 길고 길었던 재난들의 당연한 결과였다. 그것은 레오 3세(717~741년 재위) 황제의 통치기에 시작되었다. 그는 제국의 시리아 국경지방에서 태어나 성공한 장군으로, 717년에 황제의 자리를 찬탈했다. 연대기 작가인 테오파네스에 따르면, 레오 3세는 725년에 성상을 규탄하는 로고스(logos, 여기에서의 의미는 '서류' 혹은 '정책')를 준비하기 시작했다. 신의 의도된 흉조였는지, 726년 대지진 후 콘스탄티노플 대궁전의 칼키 문 위에 있던 예수 그리스도의 상이 제거되었다(「시나이 산의 예수 그리스도」와 비슷했다고 전해진다, 그림 55 참조). 그리고 우리가 익히 알고 있는 황제 치하에서 몇몇 사람이 성상옹호자들에 의해 살해당하였다. 이는 성상파괴주의와 관련하여 발생한 성상파괴자 측의 최초의 희생인 셈이다. 레오 3세는 730년에 칙령을 발포하고, 모든 성당의 종교미술을 제거하라고 명령하였다. 그리고 그는 성상옹호파인 게르마누스 총주교를 파면시키고, 성상파괴파의 아나스타시우스를 총주교로 임명하였다. 하지만 730년의 칙령이 실제로 시행되었는지, 얼마나 구속력이 있었는지에 대해서 분명하게 말하기는 힘들다.

레오 3세는 비잔틴인들이 저지른 부정한 품행에 신이 노여워한 것으로 믿었던 것 같다. 당시에 많은 사람들은 이슬람교도가 그리스도교의 이단으로서 같은 신을 다른 방식으로 경배한다고 생각했다. 이슬람교도는 자신들의 모스크에 성상을 그리는 일을 삼갔고 전투에서는 발군의 성과를 이루고 있었다. 해서 종교미술을 오용하고 우상을 숭배하는 비잔틴인들에게 신이 합당하게 벌을 내린 것으로 생각했다. 레오 3세의 해결책은 간단했다. 비잔틴 제국 내에서 종교미술을 금지시키고, 그에 대한 신의 용인을 청하는 것이었다. 이는 정치적 군사적 성공을 통해 현실

화되었다. 레오의 통치기간은 25년으로 앞선 다섯 황제의 재위기간을 합친 것보다 더 길었다. 당시에는 이러한 사실이 신이 성상파괴에 만족했다는 일종의 암시로 해석되었다.

　레오 3세의 아들이자 그의 후계자인 황제 콘스탄티누스 5세가 소집한 754년의 공의회는 콘스탄티노플 교외에 있는 히에레이아 궁에서 시작되었다가 나중에 수도의 블라케르네 성당으로 옮겨 개최되었다. 그 곳에서 성상파괴를 정통 그리스도교 신앙으로 정의하는 문제가 논의되었다. 이후로 많은 성상은 파괴되거나 백색 도료로 칠해졌다. 그리고 성상옹호자는 박해의 대상이 되었다. 이 방침은 787년 니케아 공의회에서 폐기된다. 니케아 공의회는 여제 이레네(콘스탄티누스 5세의 아들의 미망인이자 후계자)가 소집했으며, 후에 전세계 공의회로 발전한다(즉, 전체 교회를 대표하게 된다). 공의회에서 성상파괴는 잘못이라고 규탄받았고, 그후 오래지 않아 예수 그리스도의 이콘이 다시 대궁전의 칼키 문위에 놓이게 된다.

　니케아에서의 성상파괴주의자들의 패배는 그리 오래가지 않았던 것 같다. 814년에 레오 5세는 칼키 문의 이콘을 제거했고, 815년에는 두번째 성상파괴파 공의회를 소집하였으며, 이번에는 수도의 하기아 소피아 대성당에서 개최되었다. 787년의 성상옹호파 공의회의 결과는 폐기되었으며, 754년의 성상파괴파 공의회의 결론이 재확인되었다. 제2기 성상파괴논쟁이 시작된 셈이다. 843년에 성상옹호파 여제 테오도라가 다시 한 번 결정적으로 개입하게 된다. 테오도라는 아들인 황제 미카일 3세의 이름으로 성상숭배를 부활시키고, 예수 그리스도의 이콘을 칼키 문에 다시 가져다놓았다.

　문헌에 남겨진 기록으로 판단해보건대, 콘스탄티노플 대궁전 칼키 문의 예수 그리스도 이콘은 중요한 역할을 하였다. 즉 그 이콘이 민중에게 보이고 안 보이고에 따라서 성상에 대한 당시 황제의 시책이 알려진 것이다. 문의 이콘은 오늘날 현존하지 않지만, 니케아의 코이메시스 성당(본래 히아킨토스 수도원)의 앱스 모자이크와 비슷한 역사를 거쳤다. 안타깝게도 그 성당은 1922년에 파괴되었지만 오래된 사진 한 장이 흥미로운 이야기들을 전해준다(그림87). 앱스 모자이크의 주요 도상은 성모자 입상이다. 주변의 황금색 배경 위로 불규칙한 검정색 선이 보인다. 이 선은 마리아의 윤곽을 따라서 보석으로 장식된 그녀의 작은 단상에

87
성모자」,
세기와 9세기
3단계),
스 모자이크,
케아
오늘날
즈니크),
이메시스
당
1922년에
괴됨)

까지 이른다. 입상의 팔꿈치 부분에 있는 검정선은 더욱 진하다. 그것은 좌우로 뻗어나가면서 다듬어지지 않은 다소 거친 모양의 십자가 형상을 만든다. 테오토코스 위에 있는 신의 손(역시 검정선으로 둘러싸여 있다)은 하늘을 의미하는 원을 그리는 제스처를 하고 있다. 씌어진 명문은 '모태로부터 네 젊음의 새벽녘에 너는 이미…… 왕권을 받았다'(「시편」109:3, 신공동역 「시편」 110:3 – 옮긴이)로 판독된다. 1922년까지 검정선은 모자이크 표면 불규칙한 부분의 먼지와 오물로 여겨졌다. 그런데 사실 그 선은 모자이크 제작과정에서 서로 다른 단계를 봉합한 경계를 보여주는 것이었다. 그래서 선 부분에서는 오래된 회반죽 덩어리가 떨어져나가고, 새롭게 만든 회반죽 속에 모자이크 테세라가 묻혀 있다. 즉, 그 검정선은 성모자와 신의 손이 모자이크 제작의 최종 단계에 만들어졌음을 알려준다. 성모자 이전에는 틀림없이 거대한 십자가가 묘사되어 있었을 것이다. 하지만 십자가도 원래의 도상을 개조한 것이었다. 많은 변화를 거쳐 보존된 명문과 보석 장식이 된 성모자 단상, 그리고 황금색 배경으로 미루어보아 처음에도 성모자가 있지 않았을까 추측해볼 수도 있다. 사제석 양쪽 궁륭에는 한 쌍의 천사들이 있다. 이것 역시 지워졌다가 다시 그려진 것이다. 도상들을 개조하는 데 동원되는 노력과 재료를 절약하기 위해서, 아마도 모자이크의 최소 부분만을 제거하고 다시 회반죽을 바르고 테세라를 묻었을 것이다.

우리는 이 성당이 히아킨토스가 창건하였고, 나우크라티오스가 개조하였다는 사실을 명문을 통해 확인할 수 있다. 그러나 이들이 활동한 연대는 정확하게 알 수 없다. 히아킨토스는 726년 이전에 이 수도원을 창건하고 장식한 것으로 추정된다. 앱스의 테오토코스, 예수 그리스도, 대천사 도상들은 성상파괴운동 기간 중인 750년대 혹은 760년대에 제거되어 십자가로 바뀌었다. 나우크라티오스가 최종적으로 복원한 것은 843년경 이후였다.

니케아의 성당 혹은 문헌에 남아 있는 칼키 문의 예수 그리스도 이콘에 초점을 맞추어 고찰하다보면, 성상파괴논쟁 중에 예술가는 작품을 철거하고 제작하느라 무척 바빴을 것 같다는 생각이 든다. 물론 예외적인 사례들도 있다. 성상옹호파의 여제인 콘스탄티누스 6세가 테살로니키의 하기아 소피아 대성당의 앱스 모자이크 장식을 발주했을 때는 787~789년 사이였다. 그때는 니케아에서 성상파괴주의가 철회된 후였

88
「십자가」,
740년 이후,
앱스 모자이크,
이스탄불,
하기아 이레네
성당

고, 여제가 자기 아들의 눈을 멀게 하기 전이었다. 앱스의 세미돔에는 인물상이 아닌 십자가가 그려져 있었다. 그것은 성상파괴파 황제 콘스탄티누스 5세가 채용한 것과 동일한 구성이었다. 740년 대지진 후 콘스탄티노플에 하기아 이레네 성당이 재건될 때, 콘스탄티누스 5세는 앱스에 십자가를 그리게 했다(5세기 초 이래로, 십자가는 앱스에 가장 잘 어울리는 장식으로 여겨졌다). 하기아 이레네 성당의 「십자가」는 지금도 남아 있다(그림88). 하지만 테살로니키의 하기아 소피아 대성당 십자가는 「성모자」(그림89)로 변경되었다. 이런 변화는 양식으로 판단해보면, 니케아에서 성상파괴논쟁이 종결된 843년 직후가 아니라 아마도 2세기 후에나 행해진 것 같다.

지금까지 논의한 대규모 모자이크들이 신중하게 개조된 반면, 다른 미술작품들은 성상파괴주의에 의해서 회복이 불가능할 정도로 파괴되어갔다. 787년 니케아에서 열린 성상옹호파 공의회의 의사록을 보면 당시의 상황을 생생하게 알 수 있다.

신의 사랑을 전하고 성구를 보관하는 디미트리우스 부제는 다음과 같이 말했다. "내가 콘스탄티노플의 거룩한 대교회(하기아 소피아 대성당)에서 성구를 보관하는 직위로 승진하게 되어 재산목록을 검사하던 중에 이미지가 그려진 은 장정 도서 두 권이 분실되었음을 발견했다. 탐색 결과, 이단의 무리들이 그것을 불에 던져 태웠다는 사실을 알아냈다. 또 다른 책 한 권을 찾았다……그것은 성스러운 이콘에 대해 논한 책이었다. 성상과 관련되어 기술된 부분 역시 그 기만자들에 의해 잘려나갔다. 지금 그 책을 보여주고 있다." 디미트리우스는 책을 펼쳐 모든 사람들에게 절제된 부분을 확인시켜주었다.

믿음이 깊은 서기 레온티우스는 이렇게 말했다. "책 속에 교부들이 존재한다는 점은 이 책의 또 다른 경이로움이다. 당신이 보듯이 이 책의 표지는 은 장정이고, 그 양면은 성자의 이미지로 장식되었다. 나는 성상을 중요시하고 그것들은 그대로 두었지만, 그들은 성상을 논한 부분을 잘라냈다. 정말로 어리석은 무리들의 흔적이 아닐 수 없다."

포키아에서 가장 덕이 높은 레오 주교의 발언. "이 책의 페이지들은

소실되었다. 내가 사는 도시에서는 30권 이상의 책들이 불에 태워졌다."

　　숭엄한 타라시우스의 총주교 증언. "성상파괴자는 거룩한 성상은 물론이고, 「복음서」나 다른 신성한 물건들(성상이 삽입되었거나 장식된)까지도 파기하였다."

　　이러한 파괴 행위의 구체적 의미를 일러주는 좋은 사례는 콘스탄티노플의 하기아 소피아 대성당이다(그림90). 서쪽 갤러리의 남측면에는 닫혀진 문이 있고, 그 뒤로는 총주교 궁전에 속한 일련의 부속 방들이 배

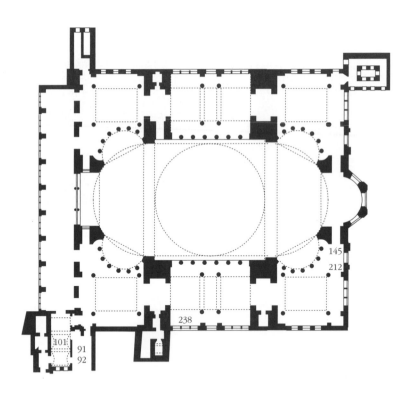

145
212
238
101
91
92

10m

90-92
하기아 소피아
대성당,
이스탄불
왼쪽
갤러리 평면도
오른쪽
작은 세크레톤의
궁륭 모자이크
(부분),
565~577년경
맨 오른쪽
작은 세크레톤의
십자가가 들어 있
모자이크,
770년경

162　성상파괴주의

치되어 있다. 궁전은 총주교좌 성당 남쪽에 인접해 있는데, 그곳의 방들은 큰 세크레톤(회의실)과 작은 세크레톤으로 알려졌다. 이들은 총주교 요안네스 3세(565~577년 재직)가 565년에서 577년 사이에 추가로 지은 것이었다. 큰 세크레톤의 기능은 그때그때 달라졌다. 총주교와 그의 보좌관들이 예배 전에 이용하는 제의실로 쓰이기도 했으며, 황제들을 영접하는 의식용 공간이 되기도 했다. 대개는 중요한 회합이나 접대의 장소로 사용되었다.

작은 세크레톤은 남쪽 갤러리로 통하는 경사지에 지어졌다. 이곳은 '진실의 십자가' 같은 중요한 성유물을 안치하는 곳이었다. 작은 세크레

93
모자이크
(명문을 변형),
770년경,
이스탄불,
하기아 소피아
대성당,
작은 세크레톤

톤의 궁륭은 6×4.65미터 정도의 크기다. 본래 그곳은 네 면에 빛이 드는 창이 있었고, 그 벽면 상부와 천장 전면은 모자이크로 장식되었다. 현존하는 6세기의 모자이크 대부분은 화려한 포도나무 덩굴 문양이다(그림91). 중앙의 메달리온 주변으로 경계선 역할을 하는 테세라가 조금 남아 있다. 그 아래의 반원형 사방에는 측면으로 닫힌 창들이 있고 십자가를 감싸고 있는 메달리온이 있다(그림92). 이 가운데 남쪽 벽면의 일부 패널만이 현존한다.

메달리온 하부의 모자이크 표면은 불규칙하게 보인다. 분명하게 식별되는 명문들 주변의 테세라는 잘려나갔다. 우리는 짧거나 좀더 긴 단어들이 함께 있는 십자가를 재구성해볼 수 있다. 명문의 맨 마지막 철자의 까만 테세라가 파내어져 지워진 것도 있고, 희미한 배경 색에 어울리는 다른 테세라를 대신 묻은 것도 있다(그림93). 하지만 글자를 장식한 테세라의 희미한 곡선들이 여전히 글자의 형태를 뚜렷하게 유지하고 있다. 그 맨 마지막 세 철자는 'IOC'이다(맨 마지막의 C는 Σ[시그마] 혹은 그리스어 'S'). 또한 그 앞의 철자(A, K, 혹은 X)의 밑부분을 이루는 두 개의 검정색 테세라도 볼 수 있다. 본래 메달리온 여덟 개의 도상은 성인들이었던 것으로 추측된다. 각각의 명문은 '✝ O AGIOS'(아기오스는 그리스어로 '성스러운'의 의미 - 옮긴이)와 성인의 이름으로 되어 있다. 아마도 네 명의「복음서」저자(마태오의 그리스어 표기인 'MATTHAIOS'의 어미는 'IOS'이다)들과 베드로와 바울로, 테오토코스와 세례자 요한도 함께 그려져 있던 것 같다. 천장 중앙의 메달리온에는 예수 그리스도 이미지가 포함되었던 것으로 여겨진다.

이렇게 성인들의 이미지들을 십자가로 대체하는 행위는 분명 성상파괴 시기에 일어났을 것이다. 우리는 모자이크 파괴 명령을 누가 언제 내렸는지 정확하게 알 수 있다. 연대기 작가인 테오파네스는 768~769년에 '총주교로 잘못 알려진 니케타스'가 작은 세크레톤의 모자이크 이미지들을 긁어 벗겨냈다고 하였다. 니케포루스의 연대기 기록에 따르면, 그 이미지들의 주제는 '황금 모자이크로 만들어진 구세주와 성인'이었다. 하지만 니케포루스는 이들이 십자가 도상으로 대체된 데 대해서는 언급하지 않았다.

니케아의 성당이나 하기아 소피아 대성당 모자이크와 같이 성상파괴 논쟁을 전해주는 사료들은, 비잔틴 제국의 미술 파괴가 오늘날의 경찰

국가에서와 같이 철저하고 체계적으로 단행되었던 것처럼 현대의 독자들을 잘못 이해시킬 위험의 소지가 있다. 하지만 하기오스 디미트리우스 성당(그림94)과 테살로니키에 있는 다른 성당 내의 미술작품들이 살아남은 데서 알 수 있듯이 그렇지는 않았다(앞 장에서 검토한 몇몇 지역은 비잔틴의 지배에서 벗어나 있었기 때문에 성상파괴를 피할 수 있었다. 라벤나는 751년에 롬바르드족에게 점령당했으며, 시나이 반도는 630년대 이후에 빼앗겼다). 하기오스 디미트리우스 성당은 성자 디미트리우스의 성유물을 지켰고, 6, 7세기에 신도들의 탄원을 기록한 모자이크 패널은 훼손되지 않고 잘 보존되었다. 그것들이 손이 닿을 수 있는 곳에 있어서 쉽게 파괴될 수 있었음에도 아직 남아 있다는 사실이 의아스럽다(아마도 파괴하는 대신 하얀색 회반죽을 덧씌웠을 것이다). 반면, 하기오스 게오르기오스 성당의 돔 모자이크는 높은 곳에 있었기 때문에 파괴되지 않은 채 남을 수 있었다. 한편, 라토모스 성당(현재는 오시오스 다비드 성당) 모자이크(그림95)에 관한 12세기경 문헌에 따르면, 이 모자이크에는 묘한 측면광이 있었다고 한다. 이 모자이크는 6세기 작품이며, 그리스도교도의 박해자로 악명이 높았던 막시미아누스 황제(286~310년 재위)의 딸을 위해 제작된 것으로 더 유명하다. 막시미아누스의 딸은 성상파괴를 피해 모자이크를 감추었다.

그녀는 하인들에게 쇠가죽, 모르타르, 구운 벽돌을 가져오라고 명했다. 그리고 예수 그리스도 상을 안전하게 감추어 자신의 아버지의 박해로부터 보호했다.

전해오는 이야기에 따르면, 성상파괴파 황제인 레오 5세(재위 813~820년)의 통치 하에서 이 모자이크는 기적적으로 다시 모습을 나타내었다.

늙은 수도사 세누피오스가 홀로 성당에 있을 때, 폭풍우가 몰아치고 지진이 일어났다. 거기에 천둥번개까지 쳐댔다. 성당의 지반이 흔들릴 정도였다. 그런데 앞에서 이야기했던 그 예수 그리스도의 성스러운 자태를 덮었던 모르타르와 쇠가죽과 벽돌의 옹벽이 바닥에 떨어졌고, 예수 그리스도의 성상이 태양처럼 밝은 빛으로 현시되었다. …… (노인은) 크게 소리쳤다. '오, 영광의 신이시여, 감사하나이다!' 그리

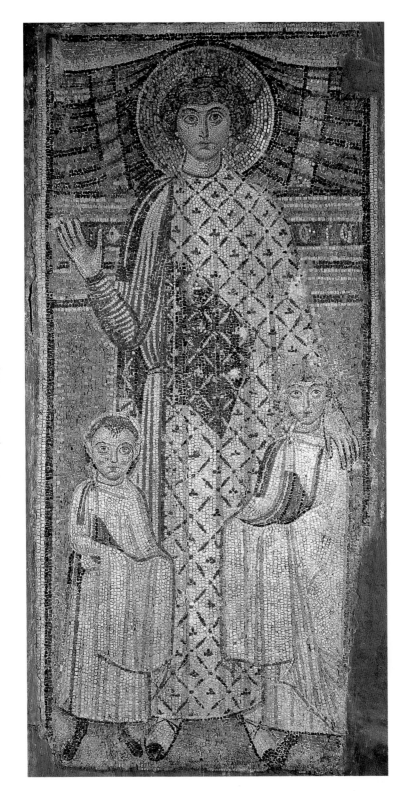

94
「성
디미트리우스
(?)와 두 명의
아이들(?)」,
7세기 초,
모자이크,
테살로니키,
하기오스
디미트리우스
성당

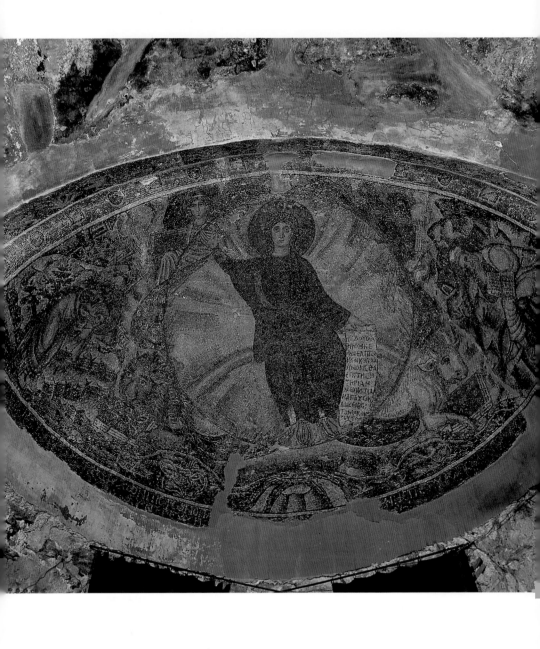

고 그는 축복받은 자신의 영혼을 신에게 맡겼다.

성상파괴 시기 동안에는 조심스럽게 감추어졌던 성화상의 재발견을 둘러싸고 이런 일화들이 생겨났다. 그런데 이 일화들이 813~820년(이 연대는 텍스트에 관한 신학 논쟁에서 중요한 의미를 가진다)에 만들어졌을 거라고 믿을 필요까지는 없지만, 실제로 그 무렵에 지진이 일어났다는 사실은 밝혀졌다. 그렇다면, 지진 때문에 숨겨졌던 모자이크가 드러났을까? 아마도 그 작은 성당은 테살로니키의 성상파괴파 관리의 관할 하에 있었을 것이다. 관리는 어쩔 수 없이 제국의 국책을 실행에 옮겨야만 했지만, 도시의 성당 대부분은 그대로 남았다. 하지만 이 모자이크가 신도들을 우상숭배의 유혹으로부터 보호하기 위해 조심스럽게 은닉되었는지, 아니면 파괴를 피하려고 그랬는지는 확실히 알 수가 없다 (전해오는 이야기들 속에는 후자 쪽의 의미가 함축되어 있으며, 그게 그럴 듯하게 들리기도 한다).

95
「영광의
그리스도」,
5세기 말 혹은
6세기,
앱스 모자이크,
테살로니키,
오시오스
다비드 성당

96-97
뒤쪽
「책형」과
「네 명의 성인과
기도하는 성모」
(베레스퍼드 호프
십자가의 양면),
9세기 초,
에나멜 유선칠보,
런던,
빅토리아 앤드
앨버트 미술관

성상파괴 시기 동안 부적처럼 사용된 성유물의 숙명은 이콘의 그것과 유사했다. 인간의 모습을 한 예수 그리스도의 이미지는 성상파괴주의의 중심 대상이었다. 예수 그리스도를 한 마리 작은 양으로 표현하는 것은 성상파괴 시기 이전인 692년 공의회에서 이미 금지한 사항이었다. 그 공의회에서는 십자가 숭배를 적극적으로 장려했으며, 십자가를 마루 바닥에 그리는 것을 금지시켰다. 마루에 그려진 신성한 십자가가 밟혀 뭉개지거나 더럽혀질 수 있기 때문이었다. 성상파괴파와 성상옹호파에게 공통으로 받아들여질 수 있는 상징은 종교적 맥락상 십자가상이었다. 그래서 각종 크기의 십자가들이 성당에 세워지거나 장식되었다. 6세기 이후 작은 십자가를 장신구처럼 목에 걸기도 했다. 이러한 십자가를 엔콜피아(enkolpia, 낱개는 엔콜피온)라고 하는데, 문자 그대로 '가슴 위에'라는 의미이다. 엔콜피아의 견본이 될만한 것들은 세계 도처의 미술관에 보존되어 있다. 800년 전후에는 단순한 십자모양의 상들뿐만 아니라 작은 성유물이 박혀 있는 십자가를 몸에 걸기도 했다. 이렇게 이미지를 어떻게 표현할 것인지에 대한 관심이 늘어났다. 황금으로 된 최고급 십자가는 사람의 모습이 담긴 에나멜 세공 십자가였다.

에나멜에 열을 가하여 금속에 용화시키는 기법은 고대에 이미 알려져 있었지만, 서양에서는 8세기 말에 재발견되었다. 유선칠보(cloisonnée,

프랑스어로 클루아종은 '절단' 혹은 '분할'의 의미) 기법은 금색 배경 위에 가는 금선을 융착하고, 그 분할된 틈에 색이 있는 에나멜을 넣는다. 그리고 열을 가한 후 연마하면, 반투명의 유리를 통해서 배경의 금색이 반짝이고, 금색 클루아종은 인물의 윤곽과 문자의 형태 등을 드러낸다. 중요한 작품 가운데 하나로 교황 파스칼리스 1세(재위 817~824년)가 라테란 대성당에 봉납한 에나멜제 십자가 성유물 용기를 들 수 있는데, 이는 현재 바티칸 미술관에 보관되어 있다. 물론 이 십자가는 로마에서 제작되었다. 27×18센티미터 정도의 크기로 보아서는 몸에 거는 용도는 아니었을 것이다. 기법적으로 이것과 유사하지만 로마가 아닌 콘스탄티노플에서 제작된 것으로 추정되는(현재 진행 중인 연구에서는 로마로 기울어지고 있다) 것으로는 '베레스퍼드 호프 십자가'(Breresford Hope Cross, 그림96과 97)와 '피에스키 모르간 성유물 용기'(Fieschi-Morgan Reliquary, 그림98) 등이 있다. 둘 모두, 이전에 소장했던 사람들의 이름에 따라 명명되었다. 기증자의 이름이나 봉납의 목적을 분명하게 밝혀줄 명문은 남아 있지 않지만, 초창기 비잔틴 미술의 유선칠보 세공기법으로 제작된 사례로 알려져 있다. 당시에 이 기법은 완성되지 않았으며, 금선 또한 불규칙적이었다. 하지만 수십 년 동안 장인들의 기술은 점차 세련되어갔고, 어느덧 비잔틴만의 특기가 되었다. 다음 장에서 좀더 살펴보겠지만, 이 비잔틴의 에나멜은 동양과 서양의 중세 시대를 통틀어 최고의 찬사를 받았다.

베레스포드 호프 십자가(책에 실린 사진은 실물 크기의 두 배로 확대된 것임)의 윗부분에는 경첩 같은 것이 달려 있다. 비어 있는 내부에 뭘 넣을 수 있는 것이다. 그 속에는 하나(아마도 '진실의 십자가') 혹은 그 이상의 성유물들이 담겨 있다. 이미지는 단순하다. 전면에는 「책형」, 후면에는 「네 명의 성인과 기도하는 성모」가 묘사되어 있다. 피에스키 모르간 성유물 용기(이 사진 역시 두 배로 확대된 것임)의 방식은 조금 복잡하다. 상자 모양이고 얇은 슬라이드형 덮개를 가지고 있다. 네 개의 각 측면에는 열세 명의 성인이 있고, 덮개에는 성인 열네 명이 '책형'을 둘러싸고 있다. 덮개의 안쪽에도 은 배경의 흑금(niello, 금속 대상물 표면에 새긴 디자인을 메우기 위해서 사용되는 황과, 은·구리·납의 검은 금속합금-옮긴이)에 도상이 그려져 있다. 예수 그리스도전의 네 장면인 수태고지, 탄생, 책형, 아나스타시스(예수 그리스도의 부활)의 이

98
「책형과 성인」
(피에스키
모르간의 성유물
용기의 전면),
9세기 초,
에나멜
유선칠보,
10.2×7.35cm,
뉴욕,
메트로폴리탄
미술관

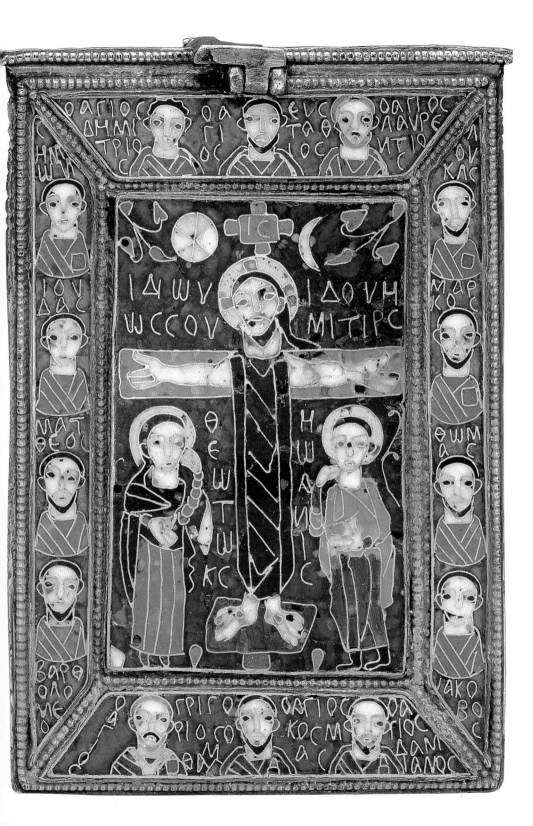

미지다. 덮개를 치우면, 성유물을 담을 수 있도록 분할되어 있는 성유물 용기의 내부가 보인다. 성유물은 현존하지 않는다. 가장 중요한 성유물은 물론 '진실의 십자가'의 일부분이다. 그것의 양측은 에나멜 프레임이며(이를 고정시키는 이음매들도 있다), 아랫부분에는 다른 성유물도 있다. 도상과 구조가 복잡하긴 하지만, 성유물 용기 그 자체는 그리 크지 않다. 상부에 난 구멍들은 이 용기가 엔콜피온처럼 고리줄로 달아 몸에 걸 수 있도록 제작되었음을 보여준다.

811년에 니케포루스 총주교는 교황 레오 3세에게 '진실의 십자가 일부분이 들어 있는 다른 엔콜피온을 안에 담고 있는 황금 엔콜피온'을 보냈다. 이것은 현존하는 에나멜 십자가 성유물 용기와 유사하다. 니케포루스는 총주교에서 면직된 후, 비잔틴 성상옹호파의 수많은 관습을 기록했다(818~820년). 그는 (비용을 지불할 수 있을 정도의 유복한) 사람들은 '생명을 안전하게 지키기 위해, 즉 혼과 신체를 수호하기 위해' 금은제 '진실의 십자가' 성유물 용기를 몸에 걸었다고 적고 있다. 이러한 풍습은 앞에 서술했던 성상파괴 시기 이전의 병사들의 풍습과 비교할 수 있다. 병사들 역시 같은 이유로 성인 코스마스와 다미아누스의 이미지를 지니고 다녔다.

성상파괴논쟁 동안 성유물의 운명은 이미지의 그것과 유사했다. 성유물에 대한 숭상/숭배는 754년에 금지되었다가 787년에 회복되었고 815년에 다시 금지되었다. 하지만 최종적으로 843년에는 인정되었다. 성당 장식이나 예배 비품과는 달리, 성유물의 성당 내 장식을 둘러싼 생각들에 대해서 오늘날 상상하기란 무척이나 어렵다. 왜냐하면 문헌에 기술된 내용이 거의 없기 때문이다.

성상파괴에 관한 비잔틴 시대의 문헌을 읽으면서는 주의를 기울이지 않으면 안 된다. 왜냐하면 우리에게 남겨진 것들은 승리한 성상옹호파가 공표하고 싶은 사건을 그들의 관점에서 쓴 것이기 때문이다. 그 문헌들이 어떤 정보를 감추거나 일면만을 과장하고 윤색하기 위해 선택된 것이라고 하더라도 그리 놀라워할 일은 아니다.

수많은 성상옹호파의 섬뜩한 순교 기록들은 대부분 사실이지만 후세의 성상파괴파가 이를 각색하기도 했다. 미술을 지지하는 것이 아주 위험스러웠던 시기도 분명 존재했다. 테오파네스의 연대기 속편에 나오는 수도사이자 화가인 라자로스에 대한 이야기 역시 대부분 진실을 말하고

있다고 생각된다.

　폭군(황제 테오필루스)은 성상을 그리는 화가들은 죽어야 하고, 행여 살고 싶다면 (성상에) 침을 뱉고, 더러운 것을 던지듯 (성상을) 땅바닥에 던져버려 발로 밟아 뭉개야 신변의 안전이 보증될 것이라고 공언했다. 황제는 당시 그림을 잘 그리기로 유명했던 수도사 라자로스를 탄압하기로 결심했다. ……많은 사람들은 황제가 라자로스에게 혹독한 고문을 가해 살점이 피와 함께 녹아내릴 지경까지 만들어 죽였다고 믿고 있다.

　(황제는) 아직 몸이 완쾌되지 않던 라자로스가 감옥에서 패널에 성인의 모습을 그리기 시작했다는 소식을 듣고 붉게 달군 철판으로 라자로스의 양 손바닥을 지지라고 명령했다. 라자로스의 살은 불에 탔고……(테오필루스는) 여제(테오도라)의 탄원을 받아들여 화가를 감옥에서 석방했다.

　(탄압에도 불구하고 라자로스는 그림 그리기를 계속했다.)
　폭군이 죽자(842년), 참된 신앙은 다시 한 번 빛이 났고(843년 성상파괴논쟁의 최종 마감 이후), 신이자 인간인 예수 그리스도의 이미지를 칼키 문에 세운 자는 바로 라자로스였다.

　성상의 합법적인 사용에 관한 논쟁에는 많은 의미들이 함축되어 있다. 787년 니케아의 성상옹호파 공의회는 이론상일망정 주문자의 요구사항에 대한 화가의 해석 행위와, 전통적인 종교활동을 상징하는 주문의 정당성을 서로 구분했다. 그 결과 종교미술은, 혹은 최소한 그 내용의 도상학은 어떤 한계를 넘어 변형될 수 없었다. 종교적 이미지는 반드시 무엇을 표현하고 있는지 그 의미가 인식되어야 했다.
　이런 규칙에서 벗어나는 것은 인정받지 못했을 것이다. 성상옹호파의 선두에 섰던 스토우디오스 수도원장 테오도루스(826년 죽음)는 성사부테오도루스(혹은 테오도우루스)에게 편지를 썼다.

　당신은 고통받는 예수 그리스도의 형상과 천사들을 창에 그렸으며,

당신이 그린 예수 그리스도와 천사들 모두 나이가 들어보이는 모습이었다고 강력하게 주장하는 사람들이 있습니다……그들은 당신이 교회의 전통에 낯설고 이질적인 일을 저질렀으며, 그런 행위는 신이 아닌 적(즉 악마)의 영향을 받은 것이라고 말했습니다. 그리고 긴 세월 속에서도 사라지지 않는 독특한 주제는 신에게서 영혼을 부여받은 성부가 제공한 것이라고 봅니다.

성상파괴주의가 타도된 이후에도 종교미술의 내용이 엄격하게 관리되어야 한다는 사상은 근본적인 것으로 남아 있었다. 다음 장에서 좀더 살펴보겠지만, 니케아 공의회의 선언은 화가의 자유를 제한하는 것으로 이해되지만, 획일을 강제하는 강력한 구속이라고 할 수는 없었다.

우리가 이미 여러 예들을 검토해보았듯이, 843년에 성상파괴주의가 최종적으로 폐기되었다고 해서 곧 성당의 재장식이 용인되었던 것은 아니다. 콘스탄티노플의 하기아 이레네 성당 같은 몇몇 경우는 실제로 오늘날까지 성당파괴파의 앱스 장식을 계속 유지하고 있다. 처음에는 지니고 다닐 수 있는 이콘들이 다시 통용되었다. 하얗게 칠해지거나 가려진 벽면의 이미지들도 복원되었고 수도사든 속인이든 화가이든, 어떠한 심적 두려움 없이 성상을 다시 만들 수 있게 되었다. 그러나 대형 성당의 벽면은 경제적 사정 등 다른 상황이 호전될 때까지 기다려야만 했고, 때로는 수십 년의 시간이 걸리기도 했다. 성상파괴논쟁 이후의 새로운 장식 가운데 기록이 전하는 최고의 것은 하기아 소피아 대성당의 앱스 모자이크다(그림99).

이 모자이크에는 좌상의 「성모자」가 있다. 그리고 두 명의 대천사가 사제석 궁륭 주변을 감싼다. 그 중 남쪽 벽의 「대천사」가 잘 보존되어 있다(그림100). 성당이 워낙 거대했기 때문에, 5미터 정도 크기의 인물상들은 지면에서 바라보면 상대적으로 조그맣게 보였다. 명문의 초반부와 끝부분의 철자들이 남아 있지만, 완전한 문장은 문헌에 기록되어 알려져온다. 명문은 이렇게 설명한다. "사기꾼(즉, 성상파괴자)들이 이곳에 팽개쳤던 성상을 신앙심이 깊은 어떤 황제가 다시 세웠다." 867년 황제 미카일 3세와 바실리우스 1세가 참석한 성토요일(부활제 전날 - 옮긴이) 예배에서 포티우스 총주교(858~867, 877~886년 재직 - 옮긴이)는 '새롭게 그려져 공개된' 모자이크를 언급한다. 포티우스의 이 설

99
「성모자」,
867년 봉헌,
앱스 모자이크,
이스탄불,
하기아 소피아
대성당

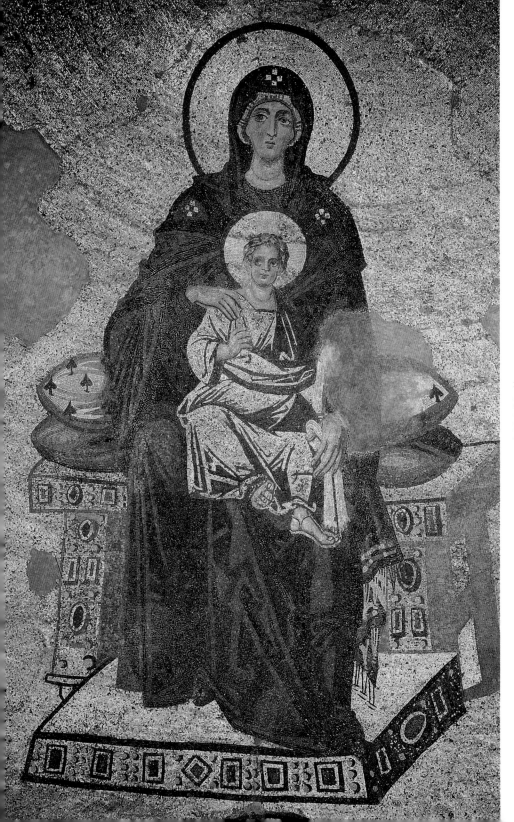

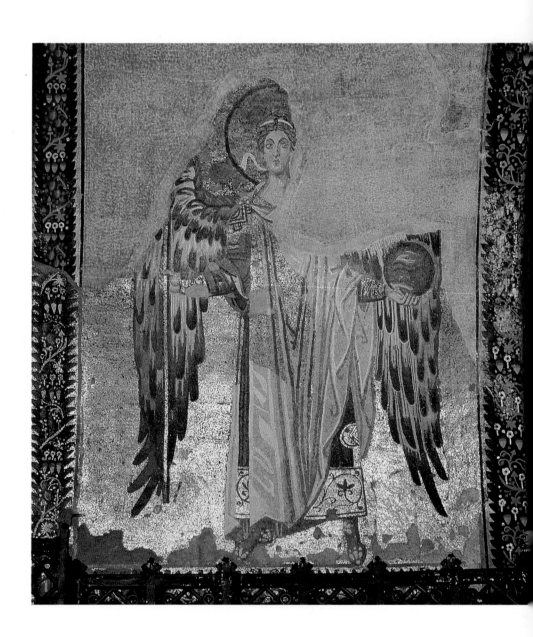

교를 통해 모자이크는 인정을 받게 된다. 하지만 이 경우는 니케아의 교회와는 좀 다르다. 그래서 비문은 여기에 사용된 이미지들이 과거의 것을 재생한 것이라고 암시하고 있지만, 실은 창안이나 혁신 같은 용어가 더 적절한 것 같다. 하지만 우리가 보아왔듯이 '혁신'이라는 단어는 종교적인 이유 때문에 수용되지 못할 것이다. 즉 성상파괴주의 이전 전통으로의 회귀가 필요하기 때문이다. 그래도 하기아 소피아 대성당의 큰 세크레톤은 당시의 새로운 모자이크로 장식되었다(그림101). 성상파괴파의 니케타스 총주교가 768~769년에(작은 세크레톤처럼) 그곳의 벽화를 제거했다고 알려져왔지만(그림92~93), 이전의 도상은 모자이크라고 할 수 없었다. 장식은 오늘날 단편으로만 남아 있다. 성인들의 줄 사이에 콘스탄티노플 총주교 네 명의 이미지들이 눈에 띄게 그려져 있다. 그들은 게르마누스 총주교(730년 파면), 「니케포루스 총주교」(815년 파면,

100-101
하기아 소피아
대성당의
모자이크,
이스탄불
왼쪽
「대천사」,
867년경,
사제석
오른쪽
「니케포루스
총주교」,
큰 세크레톤

그림100), 타라시오스(784~786년 재직), 메토디우스(843~847년 재직)이다. 앞의 두 명은 성상파괴파 황제에 의해 직위 해제되었다. 뒤의 두 명은 성상파괴가 패권을 누리던 시기에 재직했는데, 그러다보니 이들은 공식 장소에서는 성상파괴파 전임자들의 공적을 칭송할 수밖에 없었다. 이렇듯 미술은 강력한 프로퍼갠더의 가치를 가지고 있다.

성상파괴주의를 회고하는 가장 흥미로운 관점은 19세기 러시아인 소장자의 이름에 따라 명명된 『클루도프 시편』(Chludov Psalter, 현재는 모스크바 국립역사미술관 소장) 필사본에 담겨 있다. 찢겨나가고 지저분해진 이 사본의 텍스트는 후세 사람들이 쉽게 읽을 수 있도록 날짜를 아주 자세히 써놓았다. 각 페이지들은 여백이 넓어서 「시편」에 대한 학문적 주석 역할을 하는 작은 삽화들을 그려넣기에 용이했다(이런 종류의 사본은 제7장에서 더 상세하게 검토할 것이다). 『클루도프 시편』의 화가들은 삽화와 본문 사이의 미묘한 관계를 통해 다양한 주장을 펼쳤다. 일부 화가들은 특히 성상파괴와 성상파괴파에 관심을 두었다.

예를 들어, 그림102의 본문은 「시편」 제68장을 기록하고 있다. 제21절은 다음과 같다. '저희가 쓸개를 나의 식물로 주며 갈할 때에 초로 마시웠사오니.'(신공동역 「시편」 69:21) 우선 이 텍스트는 책형에 대한 예언으로 여겨진다. 왜냐하면 예수 그리스도가 쓸개 탄 포도주를 마시게 되기 때문이다(「마태오복음」 27:34, 48 참조). 오른쪽 여백에는 십자가에 못박힌 예수 그리스도를 향해 긴 '갈대' 끝에 쓸개즙을 적신 스펀지를 꽂아 들이대는 남자가 그려져 있다. 화가는 하부 여백에서 비슷한 이미지를 대비시킨다. 두 명의 성상파괴자, 즉 총주교이면서 문법가인 요안네스 7세(837~843년 재직)와 어느 주교가 하얀 회반죽 통에 담궈둔 스펀지를 원형의 예수 그리스도 이콘에 들이댄다. 양자의 관계를 강조하기 위해서, 회반죽과 쓸개즙 모두 성배와 비슷한 용기에 담겨 있다. 이러한 도상의 의미는 아주 명백하다. 예수 그리스도의 이콘을 회반죽에 담근 자와 성상파괴자는 다름아닌 예수 그리스도를 처형하는 유대인이다.

『클루도프 시편』의 여백에 있는 삽화 대부분에는 예수 그리스도 원형화를 손에 쥔 인물들이 등장한다. 그림103의 페이지에는, 성상옹호파인 니케포루스 총주교가 원형 이콘을 잡고 있다. 그 아래에서는 테오필루스 황제가 주교회의를 주최한다(815년의 성상파괴파 공의회). 오른쪽에는 이콘을 회반죽 통에 담는 장면이 그려져 있다. 나무 패널에 그려진

καὶ τὴν ἀδοχίμωι ἡμμου καὶ τηι ἐν τρο
πι ἡμμου· ἐμαρτιὸ μου ἐνῶπιόν σοί εἰσι
βορ τὸς με:

+ Ὅμ εἰσ δὲ νωμ τα ετεδω κασ εἰρ ψυχήι μου·
καὶ ταλαιπωρίαμ· καὶ ει πὲν μὴ ἀδ οὐκ
λυπουμένου καὶ οὐ χύ πτι ρε: κα ὶ
παρακαλούμ τας καὶ οὐ χὲυρον·

+ Κα ὶ ἐ δωκεμ εἰς τὸ βρωμα μου χολὴμ:
κα ὶ ἐς τὴμ δίψ αμ μου ε πὸτ ισαμ μ εοζος·

+ Γεμ ηθ η τω μ τρά πεζα αὐτὼμ ἐν ωπι
ορ ώμ τα υτα εἰσ πα δα και εἰσ αμ τα πο
δο σιμ καὶ εἰσ σκ αμ δ αλομ·

+ Σκο τισθ ή τω σα μ οἱ ὀφθαλμοὶ αὐτώμ
τοῦ μὴ με δε πειμ: καὶ τομ μωτομ αὐ
τωμ δι απ αμ τος σ ουρκα μψομ·

+ Ἐκ χε ορ ε επ αὐτοὺς τηρ ὀρ γ ημ σου: καὶ
ὁ θυμος της ὀρ γης σου κα ταλα
βο ι αὐτα ισ:

+ Γεμ ηθ η τω ἡ ε παυλις αὐτ ωρ ἠρ ημω
μ εμ η: καὶ ἐμ τοῖς σκι μωμα σιμ αὐ
τωμ μ ηε στω ὁ κατ οικ ωμ·

+ Ὅτι ὅμ σὺ ε πα ταξα σ αὐ τι καὶ δι ωξαρ
καὶ ε πὶ τὸ ἄλγ εσ τωρ τραωμ ἀτωμ μὸυ

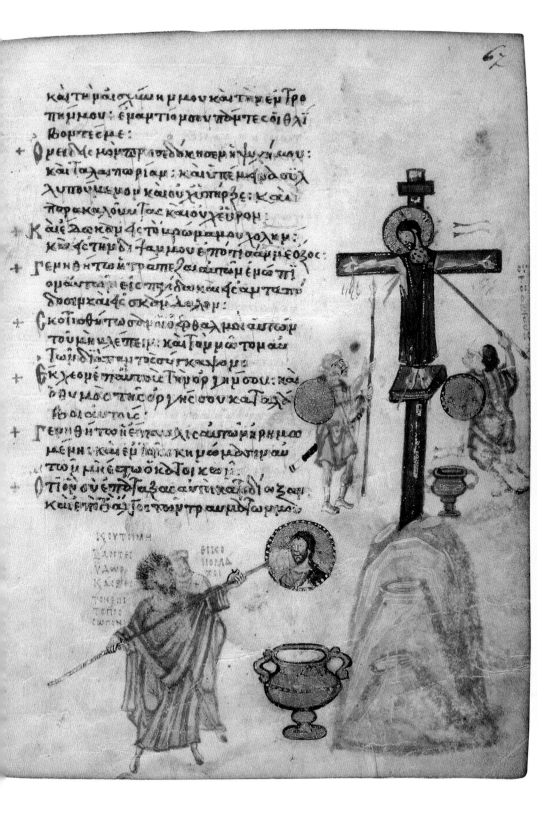

ΙΣ ΟΥΤΟΙ ΜΗ
ΒΛΑΝΤΕΣ
ΥΔΩΡ
ΚΑ ΣΕ ΡΕΣ
ΤΟΝ ΕΠΙ
ΤΟΠΟ
ΕΩΠΙΝ

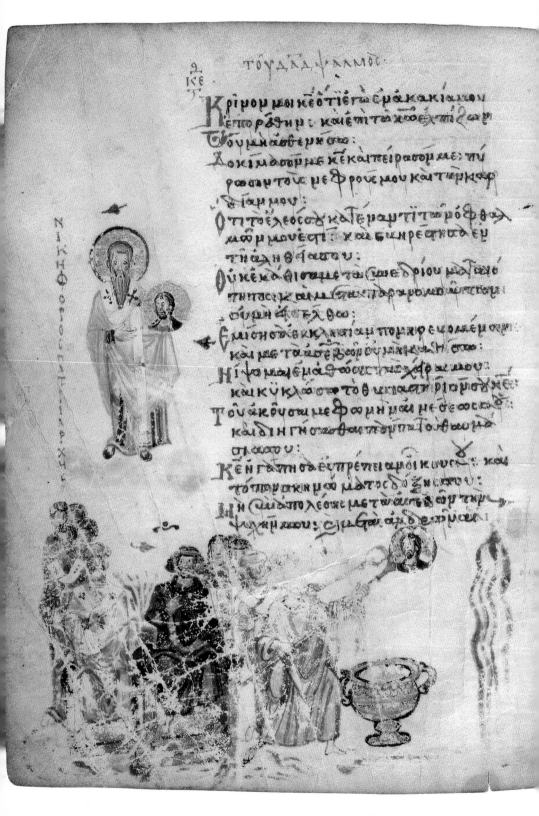

Κρῖνόμ μοι κ̅ε ὅτι ἐγὼ ἐν ἀκακίᾳ μου
ἐπορεύθην· καὶ ἐπὶ τῶ κ̅ω ἐλπίζων
οὐ μὴ ἀσθενήσω·

Δοκίμασόν με κ̅ε καὶ πείρασόν με πύ-
ρωσον τοὺς νεφρούς μου καὶ τὴν καρ-
δίαν μου·

Ὅτι τὸ ἔλεός σου κατέναντι τῶν ὀφθαλ-
μῶν μου ἐστι· καὶ εὐηρέστησα ἐν
τῆ ἀληθείᾳ σου·

Οὐκ ἐκάθισα μετὰ συνεδρίου ματαιό-
τητος· καὶ μετὰ παρανομούντων
οὐ μὴ εἰσέλθω·

Ἐμίσησα ἐκκλησίαν πονηρευομένων·
καὶ μετὰ ἀσεβῶν οὐ μὴ καθίσω·

Νίψομαι ἐν ἀθῴοις τὰς χεῖράς μου·
καὶ κυκλώσω τὸ θυσιαστήριόν σου κ̅ε·

Τοῦ ἀκοῦσαί με φωνὴν αἰνέσεώς σου·
καὶ διηγήσασθαι πάντα τὰ θαυμά-
σιά σου·

Κ̅ε ἠγάπησα εὐπρέπειαν οἴκου σου· καὶ
τόπον σκηνώματος δόξης σου·

Μὴ συναπολέσῃς μετὰ ἀσεβῶν τὴν
ψυχήν μου· καὶ μετὰ ἀνδρῶν αἱμάτων

통상적인 이콘의 형상은 직사각형이다. 이 삽화에서 화가는 후광을 메달리온처럼 사용하기보다는 단지 원형으로 사용했다. 성상파괴논쟁의 대부분은 신의 한계를 정의하는 문제로 집약된다. 모든 그리스도교도들은 신이 전능하다고 믿는다. 그러므로 신의 한계를 정하거나 그리는 행위는 신을 특정 장소 내의 존재로 규정하려는 것이며, 신의 인성을 표현함으로써 진정한 신성을 부정하는 것이다(성상파괴파가 강조하는 주장). 이와 대립하는 주장은 이렇다. 신이 예수 그리스도의 모습을 한 인간이 될 때, 스스로의 한계를 정하도록 허가한다(예수 그리스도는 진정한 신인 동시에 진정한 인간이기 때문에 지상 위의 특정한 곳에 존재한다). 그러므로 신을 표현하려면 인간 세계에 존재하는 예수 그리스도의 모습을 그리는 것이 적절하다. 이러한 논의에 관련되는 미술용어는 특별한 공명을 가진다. 가령, 그리스어로 '한계를 정하다'의 동사 '페리그라포'(perigrapho)는 문자 그대로 '원을 그리다'를 의미한다. 화가는 컴퍼스로 후광이나 메달리온을 그리면서 매번 이미지의 주변에 '원을 그리거나 혹은 한계를 정하였다.' 그러므로 원형의 가운데에 예수 그리스도를 묘사하는 행위는 신의 한계성을 논증하는 것이요, 성상파괴파의 주장에 대한 저항의 의미를 갖는다.

『클루도프 시편』이 언제 어떻게 만들어졌는지, 누구를 위해 제작되었는지 정확하게 알 수 없다. 이러한 상황들은 삽화를 완전하게 이해하는 데 결정적인 요소들이다. 이 사본은 지하 저항운동의 산물은 아니다. 즉 성상파괴논쟁이 끝난 후인 843년의 작품이다. 이 사본이 수도에 있는 스토우디오스 수도원의 세례자 요한과 관계 있다는 설이 이런 사실을 더욱 뒷받침한다. 수도원의 원장이면서 두번째 건립자인 스토우디오스의 테오도루스는 제2기 성상파괴 기간 중 성상옹호파의 지도자가 되었다. 그는 황제 레오 5세에 의해 유죄 평결을 받고 815년에 그 도시에서 쫓겨난 성인으로 알려져 있다. 이렇게 사본 본문의 정치적 풍자적 주석으로서 미술을 사용하는 방식은 843년 이전에 시작된 것으로 알려져 있다.

오늘날 누군가를 '우상파괴자'라고 부르거나 혹은 그의 작품을 '우상파괴적'이라고 평하는 것은 오래된 관습을 타파하여 새롭고 자극적이고 독특한 무엇을 창출하려는 태도를 암시한다. 인식에 대한 욕망, 자신이 보고 듣고 읽는 행위에서의 불만족 때문에 동시대의 예술가들은 현대적

의미에서 '우상파괴자'가 되려고 하는 건지도 모른다. 오늘날 '우상파괴'라는 말은 여러 분야에서 비판의 의미를 함축하고 있지만, 여전히 신중하게 다루어야 할 개념이다. 비잔틴 세계에서 성상파괴는 독특하면서도 진지한 문제였다. 이것에 대해서는 다음에 드는 예로 만족해야 할 것 같다. 황제 레오 5세(813~830년 재위)는 성상옹호파인 형제 테오도루스와 테오파네스(그라프토이, 즉 '명문에 남겨진 자'로 알려지거나 혹은 성인으로 간주됨)의 이마에 성상파괴의 슬로건을 문신하라고 명령을 내렸다. 이는 유행에 따르는 어떤 언명이 아닌 세간에 굴욕을 알리는 형벌로서의 의미를 가진다.

현대 서양미술의 빛나는 전통이 비잔틴의 성상옹호파의 승리 덕분이라고 종종 말하곤 한다. 만약 성상파괴파가 승리했다면 이슬람 미술과 같은 것이 보편화되지 않았을까? 그러나 이는 좀 과장된 생각이다. 7, 8세기 서구의 예술가들은 비잔틴 미술에 의존하지 않고 독자적으로 강력한 전통을 형성하였다. 비잔틴 미술이 『린디스파르네 복음서』(*Lindisfarne Gospels*)나 『켈스의 책』(*Books of Kells*) 같은 예술적인 작품을 만들지 않았음을 상기해보자. 5세기 이후 유럽에서 최초로 탄생한 로마인 황제 샤를마뉴의 궁정에서는 800년 전후 동시대의 비잔틴보다 더욱 권위 있는 작품이 생산되었다. 다마스쿠스의 성 요안네스의 주장과 성상옹호파의 최종적인 승리가 없었다고 해서, 서구미술의 조형언어가 성서를 아름다운 칼리그라피 정도로 한정지었을 것이라고는 믿어지지 않는다. 우리는 미술과, 미술에 관한 사상들이 장황하고 격심한 논쟁을 불러일으키는 주제임을 안다. 승리의 여신은 이미지 옹호자 측에 섰으며, 성상파괴주의는 비잔틴 세계에서 영원히 기억되고 있다. 실제로 그것의 타도는 매년 특별한 예배를 통해 성대하게 축하되고 있다. 그 축일이 바로 '정교의 일요일'(Sunday of Orthodoxy)이라고 불리는 사순절의 첫째 일요일이다.

정통과 혁신 비잔틴 미술 860~960년경

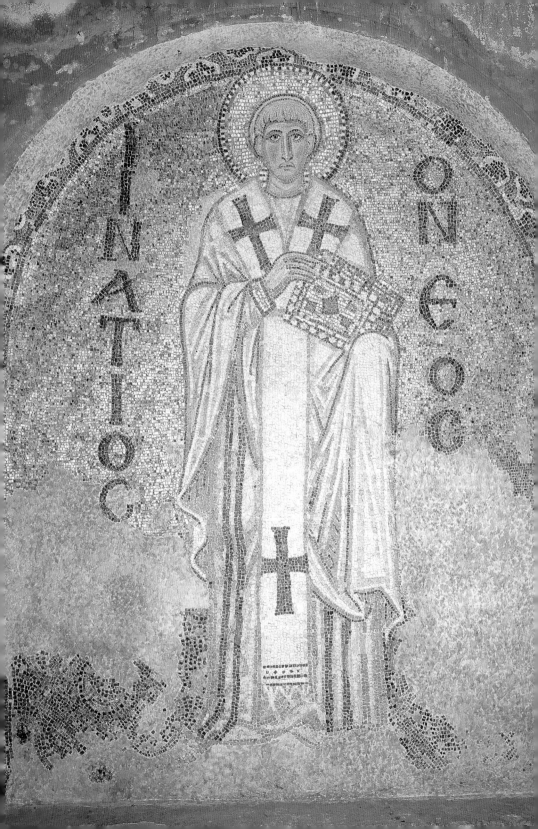

비잔틴 세계는 843년 이후 기나긴 성상파괴논쟁의 세기를 비롯하여 수십 년에 걸쳐 수많은 변화를 겪었다. 유럽에서는 강력한 그리스도교 국가가 점차 발흥하였다. 800년에 교황 레오 3세는 로마에서 샤를마뉴에게 로마 황제의 관을 수여했고, 서로마 제국의 중요성이 부각되었다. 그럼에도 이후 두 개의 그리스도교 제국이 존재하였다. 정치적 이념적 공동체로서의 두 제국은 다음 세기를 통치한 황제들 나름의 야심과 성공에 따라 많은 변화를 겪게 된다. 콘스탄티노플의 황제들은 화폐제도와 자신의 호칭을 통해 자신이 로마의 황제임을 선언하였다. 그런데 그들의 언어는 그리스어권에 속했다.

모든 변모에도 불구하고 비잔틴 세계는 지속되었다. 그들 세계관의 근저에는 종교가 자리하고 있다. 앞서 살펴보았듯이 '혁신'이라는 개념은 부정되었다. 시대가 변함에 따라 유서 깊은 정교의 신앙도 단절되었다. 비잔틴인은 다양한 변화를 무시하는 것으로 이 상황에 대처했다(이는 그들의 저작에서 자주 언급된다).

비잔틴 문화의 중심에 있던 미술 분야에서는 그들의 사고방식이 복잡하게 보여진다. 9, 10세기 이후의 미술과 건축은 자주 새로운 사상을 반영하며, 과거 '황금시대'의 지속을 암시적으로 표현한다. 우리는 이미 하기아 소피아 대성당의 앱스 모자이크에서 이를 확인한 바 있다. 명문에 따르면 그 모자이크는 성상파괴파가 파괴했던 것을 복구한 것이었다.

그런데 동시대의 문헌과 명문의 기록들이 작품의 의미 해석을 더욱 불명확하게 만들기도 한다. 모자이크는 회고적인 미술작품이라고 할 수 있다. 실질적으로 비잔틴 화가들은 어떤 의미에서 성상파괴주의의 환영으로부터 영원히 벗어나지 못한 셈이다. 왜냐하면 그들은 항상 어떤 인습과 조건 내에서 제작할 것을 요구받았기 때문이다. 흥미로운 점은 그러한 구속에도 불구하고 비잔틴 미술의 형식이 예측할 수 있거나 반복적인 형식이 아니라는 점이다. 비잔틴 예술가는 새롭거나 혁신적인 것

을 전통적인 정통의 관점에서 표현하는 데 전문가들이었다.

장기적인 관점에서 보았을 때, 843년 이후의 비잔틴 제국의 정치력은 더디지만 착실하게 확대된 것 같다. 10세기 중반 이후에는 더욱 그랬다. 873년에 아랍인들이 남이탈리아의 바리를 탈환했다. 크레타 섬은 963년에, 일종의 비무장지대였던 키프로스는 965년에, 그리고 안티오크는 969년에 제국령으로 복귀했다. 불가리아의 위협은 1018년에 제압되었다(1014년의 전투에서 포로가 된 1만 4천 명의 불가리아 병사들의 눈을 멀게 하라는 황제 바실리우스 2세의 명령이 완곡하게 수행된 결과, 포로 100명당 한 명은 사무엘 황제[Tsar Samuel]에게 돌아가는 자신의 동료들을 안내할 수 있도록 한쪽 눈만은 남겨졌다. 사무엘 황제는 이 광경을 보고 충격에 사망하였다고 한다). 비잔틴 황제는 11세기 초반에 도나우 강, 발칸 반도, 크림 반도 남부, 소아시아, 남이탈리아의 중요한 거점까지 손아귀에 넣고 통제하였다.

성상파괴주의 이전과 비교해서 그 이후의 비잔틴 미술은 하나의 통일체로서 쉽게 이해된다. 이는 무척 중요한 사실이다. 성상파괴논쟁은 마지막으로 제국을 휩쓴 거대한 종교 논쟁이었다. 그 이후 일곱 번의 공의회(787년 제2 니케아 공의회가 맨 마지막이었던 것으로 보인다)의 결정 사항은 정교에 심각한 변화를 주지 못했다. 미술은 정교의 신앙을 명목상 세계에 선언했다. 예수 그리스도의 신성/인성 같은 문제들은 여전히 복잡하게 남아 있었지만, 더 이상 논쟁의 대상은 아니었다. 그러다보니 화가와 관찰자가 이미지를 통해 만들어낼 수 있는 사상의 폭은 이전에 비해 더욱 넓어졌다.

성상파괴주의 이후의 미술을 이해하는 데 주요한 문제는 현존하는 작품의 수가 많지 않다는 데 있다. 대부분이 유실되었기 때문이다. 그래서 843년 이후 비잔틴 미술의 내용은 일반적인 개설서에서나 전문가를 위한 연구서에서나 선별적으로만 다루어진다. 이런 상황이 불가피하게 우리의 관점에 영향을 준다. 그래서 이 장에서 작품을 시대 순서로 나누어 논한 것은 편의상의 이유였음을 우선 밝혀둔다. 843년부터, 십자군이 콘스탄티노플을 침탈한 1204년까지 비잔틴 역사에서 눈에 띌만한 단절은 없다. 이 기간에 대해 종종 '중기 비잔틴 시대'라는 용어를 사용한다. 마케도니아 왕조와 콤네누스 왕조처럼 시기를 구분짓는 데 황제의 왕조명이 사용된다. 이 책에서는 왕조 방식을 약간 수정하였다. 마케도

니아 왕조 시대인 860년대에서 960년대의 미술을 우선 살펴보는 게 유용할 듯싶다.

콘스탄티노플의 대성당인 하기아 소피아의 모자이크 (재)장식 공사는 (그림33 참조) 867년에 낙성식을 갖고 10세기까지 계속되었다. 전체를 통일하는 계획안이 없어서 오늘날 여러 가지 어려움이 있다. 거대한 규모의 건물에 인물상 모자이크를 어떻게 배치할 것인지에 대한 구상이 없었기 때문에 사실상 그러한 통일적인 계획의 실행은 불가능하였다. 대신 건물의 일부분은 특정한 목적에 따라 장식되고는 했다. 천장 아래의 남북 팀파눔의 수직 벽면에는 『구약성서』의 예언자, 성인, 콘스탄티노플의 총주교가 묘사되어 있다. 그리고 운문의 명문이 삽입되어 있다. 주제를 판별할 수 있을 만큼 남아 있는 모자이크 부분은 아래 부분인데, 아마도 877년 직후에 제작되었을 것이다.

이곳에 성 요안네스 크리소스토무스(407년 죽음) 같은 초기 교부와 당시의 총주교 메토디우스(847년 죽음), 그리고 성 이그나티우스(877년 죽음)의 도상이 등장한 사실은 주목할 만하다(그림104). 이러한 도상이 등장하는 이유는 하기아 소피아 대성당 남쪽 갤러리의 큰 세크레톤의 그것과 유사하다. 870년 직후에 장식된 세크레톤에는 성상옹호파 총주교들의 모습이 그려져 있다(그림101). 이 도상은 총주교제의 본산인 하기아 소피아 대성당의 특별한 역할을 강조한다. 총주교들은 당연히 사명감을 느꼈을 것이다.

성당 내에 들어가는 사람의 눈에 쉽게 띌만한 모자이크 패널은 두 개의 입구 위에 있다. 하나는 나르텍스에서 본당으로 들어가는 중앙문 위에, 다른 하나는 남서쪽 현관에서 나르텍스로 가는 문 위에 있다. 전자(그림105)에는 옥좌의 예수 그리스도를 앞에 두고 수염이 난 황제가 '프로스키네시스'(proskynesis)로 불리는 복종과 경의의 제스처를 하고 있다. 예수 그리스도는 오른쪽 손을 들어 축복하고 왼손으로는 책을 펴들고 있다. 그 책에는 '너희에게 평화가 있기를'(「요한복음」 20:19 등), '나는 세상의 빛이다'(「요한복음」 8:12)라고 씌어져 있다. 예수 그리스도의 옥좌 양쪽에는 각각 커다란 메달리온이 하나씩 있다. 왼쪽 메달리온에서 양손을 들고 기도하는 테오토코스의 자세는 황제의 제스처와 비슷하다. 오른쪽 메달리온에는 대천사가 있다. 명문은 황제라고만 밝히고 있어서, 그 도상의 의미에 관하여 현대 학자들 사이에 많은 논쟁이

진행되고 있다.

이 도상에서는 황제와 예수 그리스도를 경건함과 추종의 개념으로 결부지으려는 의도가 엿보인다. 이를 보는 이들은 그들 사이의 어떤 '특별한 관계'를 연상할 것이다. 콘스탄티노플의 수호자인 성모 마리아가 황제 옆에 서서 예수 그리스도를 향해 기도하고 있는 모습이 강조되어 있다. 그렇다면 이 도상을 제작하였던 당시의 황제와 관련하여 해석할 수도 있을 것 같다. 황제 바실리우스 1세(마케도니아 왕조의 창시자, 867~886년 재위)가 공동황제인 미카일 3세(842~867년 재위)를 살해한 죄를 아들인 레오 6세(886~912년 재위)가 속죄하는 모습은 아닐까? 만일 대천사가 미카일이라면 그 해석은 입증될 것이다. 혹은 콘스탄티누스 7세(913~959년 재위)가 아버지 레오 6세가 교회법에 반하여 네 번 혼인한 사실을 대신 속죄하는 것일까? 레오는 자신의 뒤를 아들이 잇기를(미래의 콘스탄티누스 7세) 원했던 것일까, 아니면 그냥 지속적인 회개와 기도, 또 신 앞에서의 겸손의 필요성 때문에 황제들 가운데 한 명을 골라 총주교 옆에 모자이크를 만든 것일까?

아마도 이 모자이크는 본질적으로 단 하나의 해답만을 요구하지 않는 것 같다. 제작자의 의도를 하나의 의미로 한정짓는 것은 실수일지도 모른다. 사실 명문에 주의를 기울이는 비잔틴의 풍습을 고려해본다면, 이 모자이크에 명문이 누락되었다는 점은 단순한 실수는 아닐 듯싶다.

두번째 패널(그림106)의 의미는 앞의 모자이크에 비해 단순하다. 크게 기록된 명문은 도상의 의미가 무엇인지 즉각 가르쳐준다. 성당 내에 들어오는 신도는 좌상의 성모자와 대면한다. 성모자상은 여러 면에서 앱스 모자이크(그림99)와 비슷하다.

좌우에 있는 커다란 메달리온은 마리아가 신의 어머니(MHP ΘV는 '신의 어머니'의 그리스어 약호)임을 나타낸다. 어린 예수 그리스도는 오른손으로 축도한다. 우리가 바라보기에 왼쪽에(예수 그리스도의 우측에 있음은 높은 지위를 뜻한다) 위치하고 있는 황제는 유스티니아누스로서 거대한 하기아 소피아 대성당의 모형을 성모자에게 헌정한다. 그 옆에 씌어진 명문은 '유스티니아누스, 영광의 왕'이라는 뜻이다. 오른쪽에 서 있는 콘스탄티누스 대제는 성벽에 둘러싸여 있는 콘스탄티노플의 모형을 손에 들고 있다. 도시의 황금문에는 십자가들이 장식되어 있다.

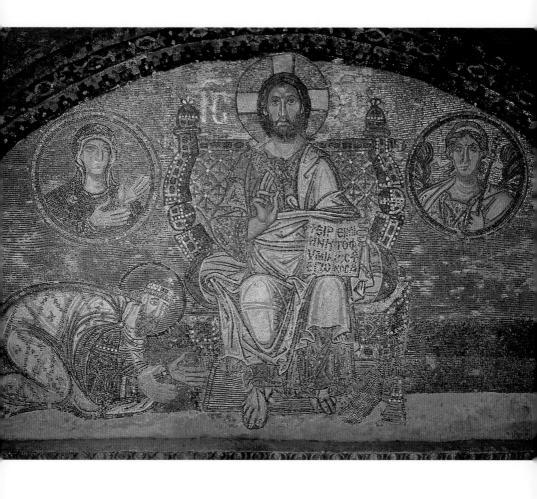

105
「예수 그리스도와
황제」,
9세기 말 혹은
10세기 초,
나르텍스
모자이크,
이스탄불,
하기아 소피아
대성당

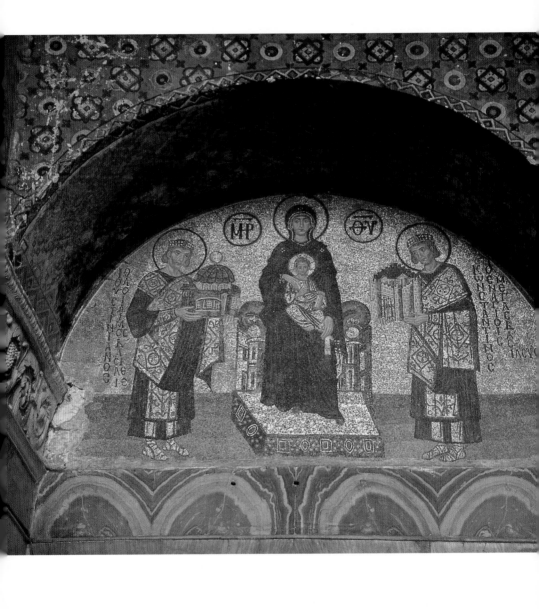

명문에는 '콘스탄티누스, 성자라 할만한 위대한 왕'이라고 씌어져 있다(두 명문의 서체는 19세기에 부분적으로 복원된 것이다). 유스티니아누스와 콘스탄티누스 모두 금실과 은실로 짠 폭이 넓은 목도리 같은 것을 두르고 있다. 둘다 수염이 없다. 머리모양은 같은데, 앞머리는 짧고 목 뒤로는 단발머리이다. 이런 특징들 때문에 수염을 기르고 장발이었던 동시대의 다른 황제의 모습과 구분된다.

이 이미지의 주된 의미는 유스티니아누스와 콘스탄티누스가 성모자에게 대성당과 도시를 봉헌했다는 것이 아니다. 오히려 그들의 제스처는 두 황제에 대한 예수 그리스도의 은총을 염원한다. 예수 그리스도는 그런 기원에 반응하는 것처럼 보인다. 그런 만큼 이 이미지는 신의 어머니와의 '특별한 관계'를 표현한다.

또한 이 모자이크를 보는 이는 유스티니아누스가 지은 대성당, 그 성당이 있는 콘스탄티누스가 구축한 도시, 그리고 지금은 두 황제의 후계자가 그 도시에 군림한다는 일련의 사실들을 깨닫게 된다. 그리고 예수 그리스도가 그들 두 황제들을 축복하듯이 계속해서 대성당과 도시와 황제에게 축복을 내릴 것임을 암시한다.

10세기가 되기 몇십 년 전부터 콘스탄티노플에서는 대규모 건축사업이 일어났다. 황제 미카일 3세가 대궁전 내에 건설한 파로스의 성모 성당이나 바실리우스 1세가 지은 네아 성당의 모자이크 장식도 여기에 포함된다. 비록 이 가운데 어떤 성당도 남아 있지 않지만, 우리는 문헌을 통해서 이 둘에 관해 알 수 있다. 양자 모두 돔 구조이고, 제단 주변은 황금 모자이크와 대리석 석판, 은 등으로 화려하게 장식되었다. 모자이크의 이미지가 어떠했을지 상상해보려면, 수도 주변에 잔존하는 건물을 살펴보는 것도 한 방법이다.

제국의 제2도시 테살로니키의 대성당은 당연히 하기아 소피아로 불렸는데, 8세기 말에 황제 부부인 이레네와 콘스탄티누스 6세에 의해 재건되었다. 「승천」(그림107)을 표현한 모자이크는 885~886년 돔에 제작되었다. 이것은 공간의 가능성을 재기 넘치게 활용하였다. 예수 그리스도가 하늘로 올라갈 때 두 천사가 사도들 앞에 나타나서 이렇게 묻는다. '왜 너희는 여기에 서서 하늘만 쳐다보고 있느냐?'(「사도행전」 1:11) 돔의 이미지를 보기 위해서 신도들 역시 머리를 위로 치켜들어 승천하는 예수 그리스도를 바라본다. 이것은 돔 모자이크로는 예외적인 도상

106
성모자,
유스티니아누스
황제와
콘스탄티누스
황제」,
10세기 초,
현관 입구 위
모자이크,
이스탄불,
하기아 소피아
대성당

이다. 왜냐하면 성상파괴주의 이후의 돔 메달리온에는 예수 그리스도의 흉상이 단독으로 그려져 있는 게 일반적이었기 때문이다. 이러한 형식은 '판토크라토르'(Pantokrator, '만물의 지배자'라는 뜻 – 옮긴이)라고 불린다(콘스탄티노플의 성당에 대해 기술한 문헌을 통해 알 수 있다, 제6장 참조).

테살로니키의 '승천'과 유사한 작품은 그곳에서 아주 먼 곳에 있다. 소아시아 중부(오늘날 터키) 카파도키아의 암굴 성당이 그곳이다. 이곳은 수도를 중심에 두고 테살로니키와는 반대 위치에 있었지만 제국령에 속한다. 그곳 땅의 부드러운 화산 석회암은 가파른 계곡에 침식되어 채석에 용이했다. 그리고 바위를 파낸 자리는 주거공간과 종교공간이라는 공동 목적에 이용되었다. 성당 건축 디자인은 단순한 예배당부터 건축물들까지 거의 다 모사한 듯하다.

성당은 파들어간 기둥 위에 '지지'된 돔을 얹도록 조심스럽게 설계되었다. 성당 벽면에는 회반죽이 칠해지고 벽화가 그려져 있다(모자이크 장식은 아니었다). 문제의 성당은 차부션 근처 퀼뤼 데레 지구에 있는 아이바뢰 킬리세로 알려져 있다(퀼뤼 데레 제4성당 혹은 성 요한 성당으로도 불린다).

명문에 따르면 그 성당은 황제 콘스탄티누스 치세 때 성 요한에게 봉헌된 것이었다. 아마도 콘스탄티누스 7세가 913~920년에 건립한 것 같다. 아이바뢰 킬리세로부터 멀리 떨어져 있는 괴레메 계곡에는 토카뢰 킬리세로 알려진 성당이 있다(아마도 성 바실리우스에게 헌당된 듯하다).

이 성당은 두 단계에 걸쳐 건설되었다. 두 단계 모두 벽화로 장식되었는데, 제1단계는 양식적으로 아이발과 아주 유사하며 알려지지 않은 동명 화가와 관계가 있는 것으로 추측된다.

그런데 더욱 놀라운 것은 2단계(신[新] 성당 혹은 신 토카뢰라고 불린다)이다. 이 단계에서는 무수한 성인들의 이미지와 더불어 예수 그리스도의 생애를 그린 일련의 전설 장면들을 담고 있는 수준 높은 벽화가 그려졌다(그림108).

신 토카뢰 성당의 본당은 약 10×5.5미터 정도의 크기에, 천장의 높이는 7미터가 넘는 일종의 암굴 성당이다. 벽면의 명문에 따르면, 성당은 화가 니케포루스가 장식했다. 콘스탄티누스라는 인물과 그의 아들 레오

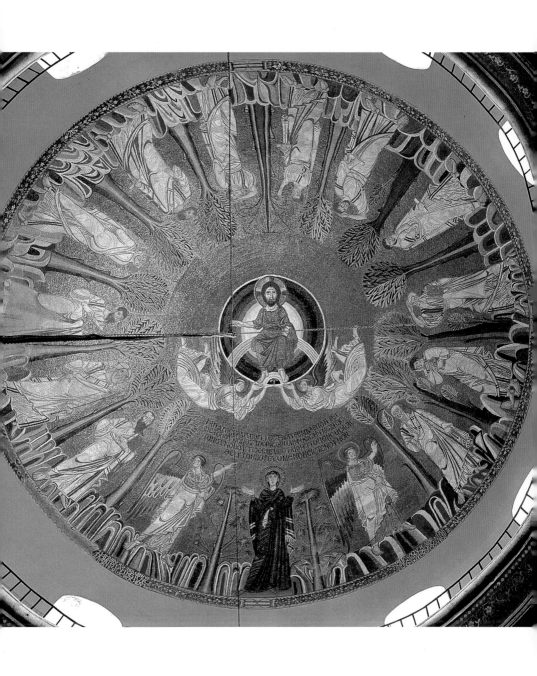

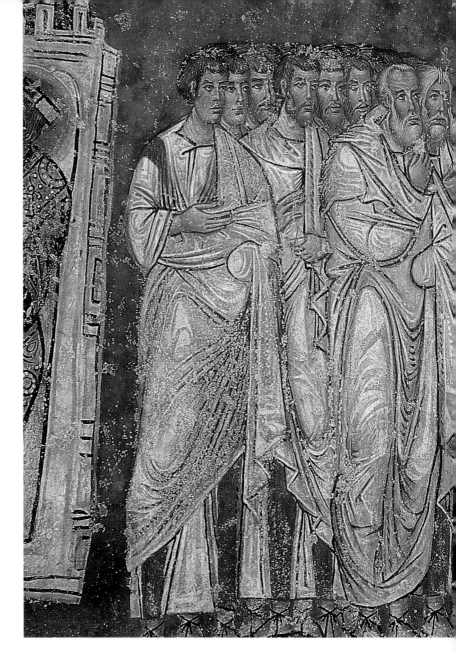

를 위한 장식이었다.

　이 성당은 하나의 구조물이라기보다는 그저 연질의 바위 속에 구멍을
내어 지어진 것이다. 그럼에도 화가 니케포루스는 최고의 소재를 사용
할 수 있는 자금 지원을 약속받았다. 인물의 후광에는 금박을, 배경에는
라피스라줄리를 아낌없이 사용했다. 당시에 보석과 다름없었던 라피스
라줄리를 사용했으니, 전체 제작비용은 상당히 높았음에 분명하다. 니

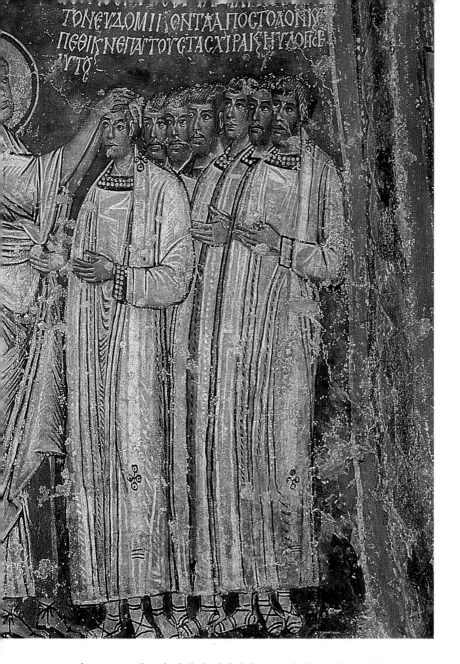

케포루스는 시골의 장인이 아니었다. 콘스탄티노플 혹은 테살로니키에 있는 주요한 성당에서나 발견될법한 양식과 기법을 구사하는 재능 있는 예술가였다.

테살로니키와 카파도키아의 작품에서 보이는 양식과 기법은 제국의 수도에서 발달한 것으로 볼 수 있다. 성상파괴주의 이후 수세기 동안 콘스탄티노플은 비잔틴 세계의 다른 도시와 비교해볼 때, 부와 권력의 중

심지였다. 장인이나 후원자들이 도시로 모여들었으며, 수도의 사상과 이미지는 제국 전체로 퍼져나갔다.

이 시기의 작품은 충분히 남아 있다. 그 가운데 비잔틴 화가의 활동 실태를 상상할 수 있게 해주는 것은 삽화가 들어간 사본이다. 사본 삽화는 크기가 크지 않았기 때문에 그 비용이 큰 성당을 건설하고 장식하는 데 들어가는 것과는 비교될 수 없을 만큼 저렴했지만, 그 가치는 절대 과소평가될 수 없다. 왜냐하면 그것은 최고의 화가가 그렸기 때문이다. 역대 황제들과, 그것을 살 만큼 재력이 있는 개인이나 단체가 삽화 사본을 주문하였다. 대부분의 성당 장식은 소멸되어버렸지만 많은 사본들이 지금까지도 보존되어 있다.

가장 흥미로운 사본 한 권을 들자면, 4세기 나지안조스의 주교였던 성 그레고리우스의 설교를 수록한 『파리의 그레고리우스 사본』이다(파리 국립도서관 소장). 그런데 불행히도 이 사본의 상태는 위기에 처해 있다. 왜냐하면 많은 양피지의 안료가 벗겨져 떨어져나갔기 때문이다. 그래서 여러 해 동안 전문가들의 열람이나 일반공개가 금지되었다. 그러므로 우리의 논의 역시 사진에 근거할 수밖에 없다. 사본은 황제와의 관계를 부각시키는 장면이 페이지에 가득 차 있는 전면 삽화로 시작된다. 처음의 왼쪽 페이지에는 황제 바실리우스 1세가 선지자 엘리야와 대천사 가브리엘의 호위를 받고 있는 모습이 그려져 있다(이 페이지는 무척 얇아 쉽게 벗겨진다). 그것과 마주하는 페이지에는 바실리우스의 처인 「여제 에우도키아와 아들들인 레오와 알렉산드로스」이다(그림 110). 황제 일족의 초상화인 이러한 이미지들을 통해 우리는 이 사본이 879~880년에서 883년 사이에 제작된 것으로 추정할 수 있다.

삽화의 대부분은 가지각색의 설교들을 전면 권두삽화로 구성한 형태를 취하고 있다. 이들의 레이아웃과 내용 역시 다양하다. 황제를 그린 권두삽화처럼 단일 주제를 그린 것도 더러 있지만, 대부분은 수많은 작은 정경들로 분할되어 있다. 그런 삽화의 장면들과 그 뒤에 이어지는 설교 사이의 관계를 정확하게 이해하기기는 힘들다. 예를 들어, 그레고리우스의 두번째 설교 '아들에 대하여'(여기서 아들은 예수 그리스도를 말함—옮긴이) 삽화는 '라자로의 소생' '예수 그리스도의 발에 기름을 부음' '예루살렘 입성' 등과 관련된다(그림109). 이 도상들 자체가 그다지 비범한 이미지들인 것은 아니다. 하지만 그레고리우스의 설교에 등장하

109
그리스도전의
장면,
『파리의
그레고리우스
사본』
(fol. 196r),
879~883년,
43.5 × 30cm
(쪽 전체),
파리
국립도서관

는 것은 이 세 가지 중에서 오직 '라자로의 소생' 뿐이고(이에 대한 언급은 거의 사본 끝부분에 있다), 설교와 삽화가 함께 연관되는 경우는 거의 드물다. 삽화는 그레고리우스 설교에 나오는 단어 자체보다는 그것의 의미에 더 부합하여 예수 그리스도의 수난을 부각시키는 데 초점을 두었다. 이렇게 난해한 도상 체계에 대한 고찰에는 학식 있는 포티우스

110
「여제
에우도키아와
아들들인 레오와
알렉산드로스」,
『파리의
그레고리우스
사본』(fol. Br),
879~883년,
43.5×40cm
(쪽 전체),
파리
국립도서관

성상파괴주의 이후의 미술

총주교가 참여한 것으로 알려져 있다.

『파리의 그레고리우스 사본』의 삽화는 종류가 너무 다양하기 때문에, 내용의 폭도 성상파괴주의 이전부터 전해져온 작품들보다 훨씬 넓다. 개념을 그림으로 옮긴 수법 또한 『클루도프 시편』 같은 여백 삽화 시편 책들이나 성상파괴논쟁 이전의 사본과는 다르다. 아마도 『파리의 그레고리우스 사본』의 화가들은 과거 도상을 집대성하였거나, 고대의 전통에 부합하는 새로운 도상을 창작함으로써 비교적 빈약한 회화 자료들을 보완하였을 것이다.

오늘날 보기에 의도적인 의고주의는 10세기 중반에 제작된 두 권의 호화스러운 사본에서 특히 두드러진다. 두 권의 성서 가운데 상권이 먼저 만들어졌으며, 지금은 바티칸 도서관에 소장되어 있다. 사본의 제목은 이를 주문한 이의 이름을 따서 『레오 성서』이다. 권두삽화 두 페이지는 『파리의 그레고리우스 사본』과는 다르다. 이 페이지에서는 기증자인 '파트리키오스 프라이포시토스 사켈라리오스'(이 긴 호칭은 그가 정부와 황실의 최고위층 인사였음을 알려준다) 레오의 모습을 보여준다. 왼쪽 페이지(그림111)에는 환관처럼 수염이 나 있는 레오가 테오토코스 앞에서 기도의 제스처를 취하며 사본을 헌정하고 있다. 테오토코스는 예수 그리스도의 축복을 청한다.

마주하는 오른쪽 페이지에는(그림112) 수도사와 속인이 성 니콜라우스의 발 아래에 무릎을 꿇고 있다. 오른편 인물은 사켈라리오스(sakel-larios, 당시 회계 감사관의 일종 – 옮긴이)였던 레오의 형제이다. 그는 성니콜라우스 수도원의 창건자로서, 명문에는 고(故) 콘스탄티누스로 기록되어 있다.

왼편에는 수도원의 원장인 마카르가 있다. 도상은 기도하는 모습이고 성 니콜라우스는 축복으로 응답한다. 오늘날 우리는 그림을 이해하기 위해서 명문들을 주의해서 읽어야 한다. 명문들은 기증자와 화가가 말하려고 한 의도가 무엇인지 정확하게 알려주기 때문이다.

『레오 성서』에서 전면 권두삽화들은 성서를 구성하는 각각의 책들의 앞부분 내용을 표현하고 있다. 가령, 「신명기」에는 「시나이 산에서 율법을 받는 모세」 장면이 선택된다(그림113). 이 사건은 정성스럽게 그린 듯한 바위 산 정경 위에서 전개된다. 삽화 주변에는 우리에게 장면을 설명하는 글이 다음과 같이 기록되어 있다.

111-112
뒤쪽
『레오 성서』,
930~940년경,
41×27cm
(쪽 전체),
로마,
바티칸 도서관
왼쪽
「성모자에게
성서를 봉헌하는
레오」(fol. 2v)
오른쪽
「성 니콜라우스,
수도원장
마카르와
콘스탄티누스」
(fol. 3r)

ΗΠΑΝΑΓΙΑΘΕΟΤΟΚΟΣΜΕΤΑΓΟΥΧΥΠΡΟΣΔΕΧΟΜΕΝΟΥΤΗ
ΚΙΒΙΟΝΠΑΡΑΛΕΟΝΤΟΣΠΡΑΙΠΟΣΙΤ ΠΑΤΡΙΚΙ ΚΣΑΚΕΛΛΑΡΙ

ΑΛΛΟΙΜΕΝΑΛΛΩΣΤΗΙΠΑΝΟΛΒΙΩ ΦΥΣΕΙ·ΕΠΕΝΔΟΥΝΨΥΧΗ

ΜΗΡ ΘΥ

ΛΕΩΝ
ΠΑΤΡΙ
ΚΙΟΣ
ΠΡΑΙΠΟ
ϹΙΤΟϹΙϹ
ϹΑΚΕΛΛΑΡΙ
ΟϹΠΡΟϹΦΕ
ΡΩΝΤΗΝ
ΕΥΧΟΝ·
ΤΑΒΙΒΛΟ
ΤΗΝΥΠΕ
ΡΑΓΙΑΝ
ΘΕΟΤΟ
ΚΟΝ·

ΕΑΣΤΟΥΣΠΡΟΚΡΙΤΟϹ·ΕΙϹΑΝΤΑΜΙΨΙ ΙΠΙΤΕΜΕΓΚΛΗΜΑΤΩΝ

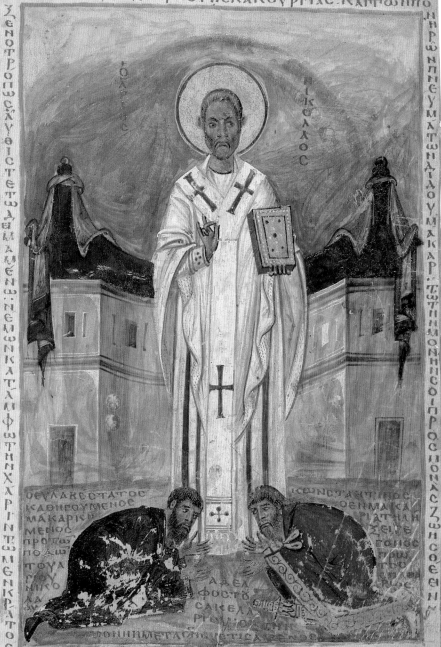

ΙΩΑΝΝΗC · ΝΙΚΟΛΑΟC

+ ΝΙΚΟСΛΛΟΥΜΟΧΘΗΡΑСΤΗСΚΑΚΟΥΡΓΙΑС·ΚΑΙΤΩΠΟ
ΝΗΡΩΠΝΠΝΕΥΜΑΤΙ ΗΝΑΔΟΥΜΑΚΑΡ· ΤΩΠΗΜΟΝΗΝ ΘΟΙΠΡΟСΩΠΟΝΑСΖΩΗСΘΕΗΝΩ

ΞΕΝΟΤΡΟΠΩСΛΥΘΕΙСΤΕΤΙΛΘΜΑΜΕΝΩ:ΝΕΜΩΝΩΝΚΑΤΑΛΙΦΥΤΗΝΧΑΡΙΝ ΤΩΜΕΝΚΡΑΤΩС

ΘΕΥΛΑΒΕСΤΑΤΟС
ΚΑΘΗΡΟΥΜΕΝΟС
ΜΑΚΑΡΙСΗ
ΜΕΝΟС
ΠΡΟΤΟС
ΠΟΛΩ
ΠΟΥΛΩ
ΠΟΥ
ΝΙΚΟ
ΛΑ

ΚΩΝСΤΑΝΤΙΝΟС
ΘΕΝΜΑΙΚΑ
ΡΙΛΤΗΛΙ
ΖΕΙΡΕ
ΤΟΙΟС
ΤΟΥ
ΑΟС

ΑΔΕΛ
ΦΟС ΤΟ
СΑΚΕΛΛΑ
ΡΙΟ С ΤΗ

ΙΛΑСΜΟΝ ΕΝΘΕΤΩ ΔΕΤΩΝ Ο ΦΑΗΜΑΤΩΝ:

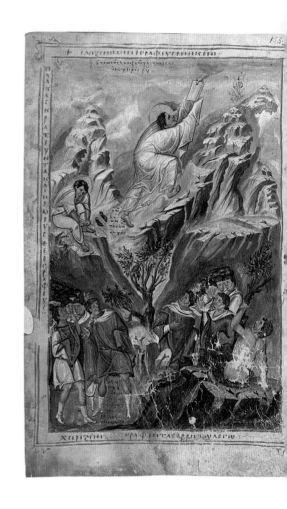

성상파괴주의 이후의 미술

113
「시나이 산에서
율법을 받는
모세」(fol. 155v),
930~940년경,
41×27cm
(쪽 전체),
로마,
바티칸 도서관

 화가는 우리에게 이미지를 보여준다. 신의 영감을 얻은 모세가 산 위에서 석판과 법률을 받는다. 그것은 말씀에 의해 형언할 수 없는 기적의 필적으로 남게 되었다.

 『레오 성서』 삽화와 아주 유사한 도상은 『파리 시편』(*Paris Psalter*, 파리 국립도서관 소장, 그림114)에서 발견되는데, '모세의 두번째 성가'(「신명기」 32:1~43)의 삽화로 그려져 있다. 이 삽화에서는 레오의 시가 상당 부분 빠져 있고 삽화의 틀은 직사각형에 가깝다. 내용 또한 많이 바뀌었다. 여기서 모세는 반복해서 오른쪽 아래에 등장한다. 그는 하늘을 올려다보며 왼손으로 자신의 입을, 오른손으로는 땅을 가리키고 있다. 이런 식의 기묘한 제스처는 찬가의 시작 부분에서 설명된다. '하늘

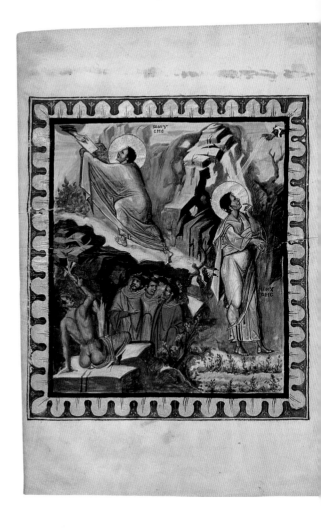

114
「시나이 산에서
율법을 받는
모세」,
『파리 시편』
(fol.422v),
950~70년경,
37×26.5cm,
파리 국립도서관

아, 귀를 기울여라, 내가 말하리라. 땅아, 들어라. 내가 입을 열리라.' 이렇게 말을 이미지로 번역하는 방식은 『클루도프 시편』 삽화의 기법을 연상하게 하지만, 전면삽화이므로 발휘되는 효과 면에서는 그것과 많이 다르다.

『파리 시편』은 「시편」이 시작되고 다른 찬가들(「시편」 뒤에 온다)이 나오기 전에, 즉 책의 시작 부분에 권두삽화 이미지들을 함께 모아놓고 있다. 『레오 성서』나 『파리의 그레고리우스 사본』과 달리 이것은 주문이나 헌정의 상황을 일러주는 삽화가 없다. 그러나 맨 마지막 권두삽화는 실마리를 제공한다. 이 삽화에서는 초기 비잔틴 황제의 복장을 하고 있는 다윗(「시편」의 저자로 여겨짐 – 옮긴이)이 '지혜'(Wisdom)와 '예언'(Prophecy)의 의인상 사이에 서 있다(그림115). 다윗이 손에 펼쳐든 책

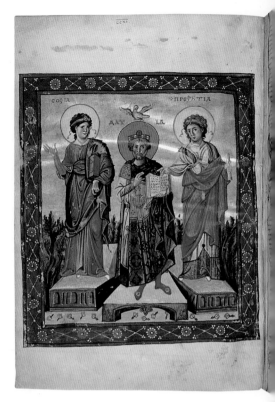

115-116
『파리 시편』,
950~970년경,
37×26.5cm
(쪽 전체),
파리 국립도서관
위쪽
「지혜와 예언의
의인상 사이에
있는 다윗」
(fol. 7v)
아래쪽
「음악의 의인상인
멜로디아 앞에서
현악기를
연주하는 다윗」
(fol. 1v)

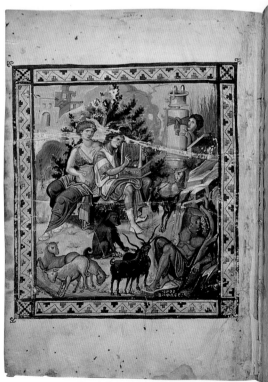

은 「시편」으로 보인다. 여기에는 놀랄만한 텍스트가 있다. 「시편」제1장이 아닌 「시편」제71장(신공동역에 따르면 「시편」72장임에 주의하라)의 첫부분이다. '하느님, 임금에게 통치력을 주시고, 임금의 아들에게 정직한 마음을 주소서.' 여기서 '왕'은 황제 콘스탄티누스 7세를 암시하며, '왕의 아들'은 콘스탄티누스의 아들인 로마누스로서 미래의 황제 로마누스 2세를 가리킨다('왕'이라는 의미의 바실리우스라는 호칭을 629년 최초로 정식으로 사용한 비잔틴 황제는 헤라클리우스였다). 이는 이 사본이 950년대에 제작되었음을 증거하는 부분이다. 만일 『파리 시편』이 실제로 로마누스를 위해 제작된 것이라면, 그리고 후대의 복사본이 아니라면(복사본일 수도 있다), 「시편」에 막대한 신학적인 주석을 첨부한 사본이 그에게 헌정되었다는 사실은 주목할만하다.

『파리 시편』권두삽화의 첫번째 페이지는 『음악의 의인상인 멜로디아 앞에서 현악기를 연주하는 다윗』을 표현하고 있다(그림116). 이것은 성서보다는 그리스 신화의 삽화와 더 비슷하다. 목가적인 전원풍경에 여러 신들과 님프가 있으며 오르페우스로 보이는 악사도 있다. 『클루도프 시편』도 「시편」의 맨 마지막과 유사한 목가적 정경을 묘사하고 있다. 하지만 그곳에서 다윗에게 영감을 불어넣는 것은 나른하게 앉아 있는 멜로디아가 아니고 현악기 위에 앉아 있는 성령의 비둘기였다. 『파리 시편』의 화가는 의고적인 작품을 만들려고 어렵게 그림을 그렸음에 틀림없다. 도상 그 자체는 십중팔구 고대 말기의 사본에 기초하였을 것이다. 그러나 우리는 10세기의 화가가 재료를 교묘하게 다룰 줄 알고 관찰자의 반응을 조절할 수 있었다는 사실 또한 명심해야 한다. 사본에 그려져 있는 다윗은 시대를 초월한 자세와 동시대인의 풍모를 하고 있으며, 목자와 황제로서, 노래에 영감을 부여하는 '지혜'와 '예언'의 은혜를 입고 있는 것 같다. 삽화의 양식은 화가 개인의 기호에 따른 것이 아니다. 따라서 삽화에 감추어진 의미를 고찰할 필요가 있다.

10세기 중엽의 의고적 작품을 대표하는 것으로는 바티칸 도서관에 소장되어 있는 긴 양피지 두루마리이다. 연속적인 프리즈로 된 화면에는 여호수아와 관련된 여러 장면이 그려져 있다. 성서의 본문에서 발췌된 구절도 있다. 이는 『여호수아 화첩』(*Joshua Roll*)으로 불린다(현재는 보존상의 이유로 여러 페이지로 나뉘어져 있다). 배경의 풍경은 섬세한 수채화풍으로 표현되었다. 이야기는 왼쪽에서 오른쪽으로 활기차게 진행

된다. 각각의 삽화는 나무, 산허리, 혹은 상상 속의 건축물에 의해 구분되며, 반라의 의인상이 이따금씩 등장한다. 세번째 페이지는 세 가지 사건을 담고 있다(그림117). 왼쪽에서는 여호수아가 인솔하는 이스라엘인들을 이끌고 요르단 강을 건넌다. 명문이 여호수아임을 말해준다. 그림 아래에 「여호수아」 4장 11절에서 13절 가운데 일부가 기록되어 있기도 하다. 중앙에 여호수아가 '갈갈(Galgal)의 기념돌 12개'의 마지막 돌을 쌓고 있다. 그 돌들은 바싹 마른 요르단 강의 바닥에서 가져온 것들이다. '갈갈'로 기록된 명문은 인물 위쪽에 있다(하단의 텍스트는 「여호수아」 4:20~22). 오른쪽에서는 여호수아가 주의 명령을 따르고 있다. '돌칼을 만들어 이스라엘 백성에게 또다시 할례를 베풀어라'(하단의 텍스트는 「여호수아」 5:2~3). 윗부분의 인물상은 '포피(包皮)의 언덕'으로 기록되어 있다. 이 삽화에서 화가가 회화화한 것은 텍스트의 문자가 아니고 문자만으로는 기록할 수 없을 '포피'라는 고통스러운 할례이다.

이런 종류의 두루마리 책을 제작하게 된 동기에 대해서는 지금까지도 많은 학자들이 궁금하게 여겨오고 있다. 하지만 마땅히 비교할만한 다른 사례가 없기 때문에 별 성과는 없다. 로마(혹은 콘스탄티노플)의 거대한 기념주 뒤편에 제작된 부조가 유일하게 현존하는 화첩의 유형으로 알려져 있다.

트라야누스 기념주는 화첩을 기념물화한 것이다. 그것은 기둥의 나선형 주변에 감겨 있지 않고 펼쳐져 있다. 그런데 공방에서 그려진 스케치는 그럴듯해 보였을지 몰라도 오늘날 이것은 그리 인정받지 못하고 있다. 결과적으로 『여호수아 화첩』이 유일한 것이다. 그래서 이 화첩은 아마도 성상파괴주의 이전의 골동품들을 모사한 것이며(모사한 모델이 무엇인지 판독되지 않는 흔적들이 여기저기 있다), 950년 전후에 살았던 열광적인 골동품 애호가의 산물일 것으로 짐작된다. 그렇다면, 두루마리 화첩은 왜 만들어졌을까? 화첩은 궁전 문 벽면의 프리즈 장식에 어울리는 디자인이었을까? 아니면 화첩 자체를 진열하기 위해서일까? 이러한 의문들은 모두 미해결 상태로 남아 있다.

비잔틴 예술가들은 모자이크와 프레스코화, 사본 삽화에 덧붙여서, 몇백 년 동안 수공예 작품을 만들고 그 기법을 연마해왔다. 그 가운데 특히 이콘, 상아부조, 금속제품, 에나멜이 중요하다. 이제 이들을 각각 차례대로 살펴보자.

117
「이스라엘인들을
이끌고 요르단 강을
건너는 여호수아」,
『여호수아 화첩』,
제3장,
10세기 중엽,
31×65cm,
로마,
바티칸 도서관

미술과 성유물이 만나 효과를 내는 조합 방식은 성상파괴논쟁이 종결되기 훨씬 전부터 촉진되었다. 그 예로, 라테란 대성당의 산크타 산크토룸(Sancta Sanctorum, 성유물실−옮긴이)에 보존되어온 6세기의 성유물 용기(그림118)를 보자. 바닥이 얕은 용기는 칸이 나뉘어져 있다. 그 속에는 감람산이나 베들레헴, 시온처럼 예수 그리스도의 생애와 관련 있는 성지(Loca Sancta)의 돌이 보관되어 있다. 슬라이드 식 덮개 안쪽의 그림들은 잘 보존되어 있으며, 그림의 배치는 시간 순서에 따르지 않았다. '책형' 장면이 중앙에 크게 그려져 있으며 그 아래에는 '탄생'과 '세례', 위로는 '묘지를 찾은 마리아'와 '승천'이 배열되어 있다. 이와 비슷한 도상들이 '성유'를 담는 작은 연제병(ampullae)들의 표면에 새겨져 있다. 이런 연제병들은 6세기에 성지 순례자들에 의해 각지로 퍼져나갔다.

118
그리스도전의
여러 장면들,
로카 산크타
성유물 용기,
6세기,
채색 나무 상자,
24×18×4cm,
로마,
바티칸 미술관

성유물 용기에 대한 관심은 성상파괴논쟁 이후에도 계속되었으며, 라테란 대성당 보물실의 다른 사례들을 통해서 알 수 있다. 성유물 용기는 6세기의 성유물함 같은 용기로 여겨져왔지만, 실제로는 슬라이드 식 덮개가 있는 얇은 패널로 성유물은 십자형으로 움푹 파인 곳에 담는다(그림119). 덮개가 닫힌 성유물 용기는 평범한 이콘과 크게 다르지 않다. 이곳에 구체적인 연대가 기록되어 있지는 않지만, 『레오 성서』나 신 토카뢰 성당과 유사한 양식인 점으로 보아서 920년대에서 930년대 사이에 제작된 것으로 보인다.

「책형」(그림121)은 덮개의 외측에 그려져 있어서 내용물이 무엇인지 짐작하도록 해준다. 그러나 안팎에 그려진 도상들의 내용은 여러 면에서 기묘하다. 특히 덮개 안쪽에 눈에 띄게 그려진 「성 요안네스 크리소스토무스」의 경우는 다소 설명이 필요할 것 같다(그림120). 그가 손에 들어 펼쳐 보이는 책에는 다음과 같이 씌어져 있다. '주께서 제자에게 이르시되, 서로 사랑하여라. 이것이 너희에게 주는 나의 계명이다'(「요한복음」 15:17, '주께서……이르시되'는 전례문 서두에 오는 일종의 상투구).

성유물과 용기는 920년 공의회 이후 콘스탄티노플의 총주교가 로마로 보낸 것이다. 그때 당시 총주교와 교황의 화해 분위기는 정점에 이르러 있었다. 성상파괴논쟁 시기에 교황은 비잔틴 지배로부터 독립했으나, 그 이후 교의와 정치적 문제들이 뒤얽혀 교황과 총주교, 교황과 황제 사이에는 논쟁이 빈번하게 일어났다. 그 논쟁의 유산이 지금 우리 눈앞에

존재하고 있는 것이다. 라테란 대성당의 성유물 용기에는 콘스탄티노플의 총주교를 역임했던 성 요안네스 크리소스토무스(407년 죽음)가 로마에서 사도 후계자(즉 교황)에게 예수 그리스도의 말씀을 전하는 모습이 그려져 있다. 마치 아가페(agape, 오늘날에는 '사랑'의 뜻에 가까운 좀 복잡한 단어)의 필요성을 환기시키는 듯하다.

그렇지만 크리소스토무스의 이미지가 '진실의 십자가' 성유물과 특별히 관련된다고 보기는 어렵다. 오히려 이것이 제작되는 과정은 교황에 대한 전통적 증정 방식을 연상시킨다. 교황에게 헌정된 성유물 십자가 가운데 가장 오래된 것은 황제 유스티누스 2세(기원전 565~578 재위)와 그의 처인 소피아가 바친 선물이다(811년에 니케포루스 총주교가 십

119-121
'진실의 십자가'
성유물 용기,
920~930년경,
나무에 금박과
채색,
26×23.5×2.5cm
로마,
바티칸 미술관
왼쪽
성유물 용기의
내부 홈
오른쪽
「성 요안네스
크리소스토무스」
(돔의 안쪽)
맨 오른쪽
「책형」(돔 바깥쪽)

1898 ʰ

자가 성유물을 헌정했던 사실은 이미 앞에서 살펴보았다).

10세기 이후에, 혹은 843년 성상파괴논쟁 종결 후에 제작된 나무 이 콘이 현존하는 사례는 거의 없으며, 그 이유에 대해서도 밝혀지지 않았 다. 나무 패널에 채색을 하고 금박으로 입히던 기법 대신, 가능하면 값 비싼 이콘을 만들려는 욕심에 점점 상아, 황금, 에나멜 등 다른 소재들 이 사용되었다. 초기의 상아판은 이연판이 많았다(그림43 참조). 그렇지 만 성상파괴논쟁 이후에는 트립티크(triptych, 삼연판)가 주류를 이루었 다. 대표적인 예로, 현재 파리 루브르 박물관에 소장되어 있는 '하르바 빌 트립티크'(Harbaville Triptych)를 들 수 있다(19세기의 소장자의 이 름에서 그 명칭이 유래하였다).

날개부 외측(그림122)에 있는 성인들은 메달리온이 있는 가운데 줄에 의해 위아래 두 단계로 나뉘어져 있다. 대부분의 성인들은 주교다. 그렇 지만 코스마스와 다미아누스도 거기에 포함되었다. 뒷면에는 현란하게 피어난 식물들 위로 십자가가 새겨져 있다. 트립티크를 열었을 때(그림 123) 중앙의 패널은 「데이시스(Deesis, 그리스어로 '탄원' – 옮긴이)와 성인」을 보여준다. 세례자 요한(예수 그리스도의 '선구자'의 의미를 가 지는 프로드로모스로 불림)과 테오토코스가 옥좌에 오른 예수 그리스도 를 향해 관찰자를 대신하여 기도하는 도상이다. 그 아래에는 다섯 명의 사도들이 서 있다. 왼쪽부터 야곱, 요한, 베드로, 바울로, 안드레아 순이 다. 날개부의 내측과 외측이 균형 있게 배열되어 있지만, 주교보다는 군 인 출신 성인들이 더 많다.

6세기 초기의 장정판(그림44)과 비교해보면, 상아판은 기존의 구성과 는 다른 방식으로 제작되었다. 트립티크는 신도들이 기도하는 대상이 다. 그곳의 도상들은 이야기를 보여주지 않으며, 심지어 어떤 교의도 주 장하지 않는다. 트립티크는 성인의 위계와 권력을 암시하며, 예수 그리 스도 면전에서 신도들을 위해 기꺼이 기도하는 성인들의 모습을 보여준 다. 바티칸 미술관과 팔라초 베네치아 미술관(로마 소재)은 이와 유사한 트립티크를 소장하고 있다. 이 세 가지 경우들에서 진열 방식과 장소에 관한 것은 문제로 남아 있다. 왜냐하면 날개부가 주부(主部)에 비해 짧 아서 45도 앞으로 벌리면 지탱될 수 없기 때문이다. 그러므로 각각 특별 히 제작된 지지대가 있어야 했다. 그것들은 비교적 작았고(높이는 24~25센티미터), 개인 기도용으로 사용되었을 것이다. 대부분 제단이

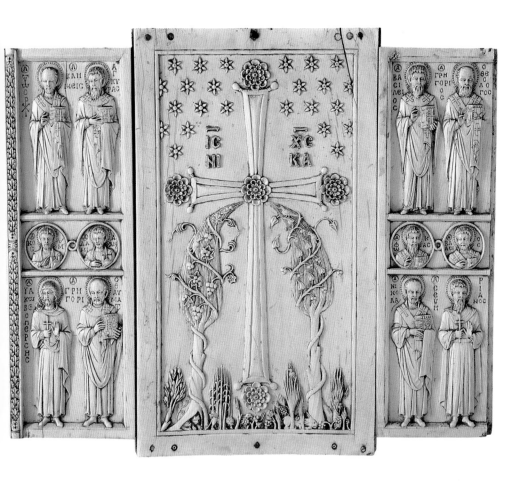

122
「주교 성인과
십자가」,
하르바빌
트립티크,
날개부를 열었을 때의
뒷면,
10세기,
상아,
24×14.3cm
(중앙 패널),
파리,
루브르 박물관

123
「데이시스와 성인」,
하르바빌 트립티크.
날개부를 열었을
때의 앞면,
10세기,
상아,
24×14.3cm
(중앙 패널),
파리,
루브르 박물관

나 '성서대' 혹은 이콘 스탠드 등에 사용되기도 하였지만 개인적으로 사용되었을 가능성도 충분하다.

'보라다일 트립티크'(Borradaile Triptych)로 불리며, 지금은 대영박물관에 소장되어 있는 상아 트립티크(그림124)는 비잔틴 시대의 사용법들을 다른 방식으로 보여주는 것 같다(날개부를 반쯤 열면 평면에 세울 수 있다는 점이 그렇다). 도상학적으로 보자면, 날개부는 하르바빌 트립티크와 유사하게 구성되어 있지만 중앙 패널의 전면은 '책형'의 정경이 차지하고 있다. 성모 마리아는 자신의 베일을 손으로 들어올려 오른쪽을 응시하고 있다. 요한은 주의 수난을 받아들이는 듯한 제스처를 취하고는 있지만, 눈은 이를 외면하고 있다. 예수 그리스도가 십자가 위에서 하신 말씀은 양팔 아래 부분에 다음과 같이 새겨져 있다. '"어머니, 이 사람이 어머니의 아들입니다" 하시고 그 제자에게는 "이 분이 네 어머니시다" 하고 말씀하셨다'(「요한복음」 19:26~27). '책형'의 이미지는 예수 그리스도의 생애에 대한 명상을 유도한다. 아울러 인성과 신성의 공존을 강조한다. 이 작품이 그리스도교도의 진실을 상기시키는 것이라면, 책형 현장에 있는 양옆의 여러 성인들은 곧 진실의 증인들이라 할 수 있다.

파리 국립도서관의 메달리온 실에 소장되어 있는 상아 트립티크(그림125)는 위에서 보았던 트립티크와 동일한 구도이다. 하지만 내용과 표현에서는 약간의 차이를 보인다. 이 경우에 특히 놀랄만한 사실은 콘스탄티누스와 그의 모친 헬레나가 포함되어 있다는 점이다. 이는 곧 '진실의 십자가'의 발견과 성 십자가 숭배에 대한 언급으로 볼 수 있다. 황제 모자가 동시대의 비잔틴 황제의 복장을 하고 있다는 점 역시 주목할만 하다.

'책형'의 구도를 응용하여 다른 주제를 표현한 것(그림126)가 있다. 이는 형상으로 보아서 트립티크의 중앙 패널로 보이기는 하지만, 날개부의 흔적은 없다. 명문은 예수 그리스도 양측의 인물을 '로마인'의 왕(바실리우스)과 여왕인 로마누스와 에우도키아라고 밝힌다. 로마누스는 콘스탄티누스 7세의 아들(즉 로마누스 2세)이기 때문에, 아마도 이 상아판은 944년에서 949년 사이에 제작되었을 것이다(하지만 그 명문의 진위와 기록연대에 관해서는 논쟁의 여지가 있다). 로마누스와 에우도키아는 각각 콘스탄티누스와 헬레나의 위치(그림125 참조)에 있지만,

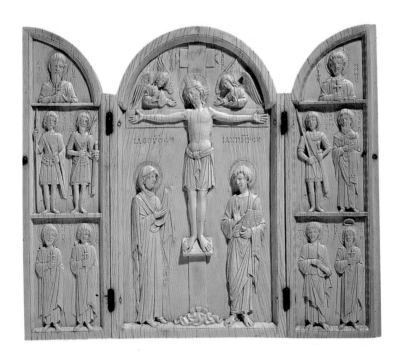

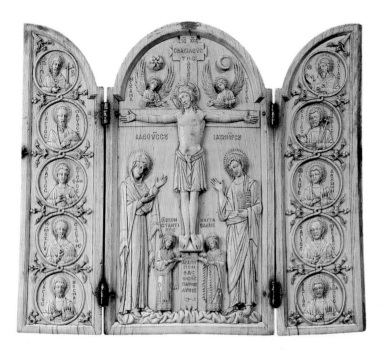

124
위쪽
「책형과 성인들」
보라다일
트립티크,
10세기,
상아,
27.2×15.7cm
(중앙 패널),
런던,
대영박물관

125
아래쪽
「책형과 성인들」
10세기,
상아 트립티크,
25.2×14.5cm
(중앙 패널),
파리 국립도서관
메달리온 실

126
오른쪽
「로마누스와
에우도키아에게
관을 수여하는
예수 그리스도」,
로마누스 상아판
944~949년,
24.6×15.5cm,
파리 국립도서관

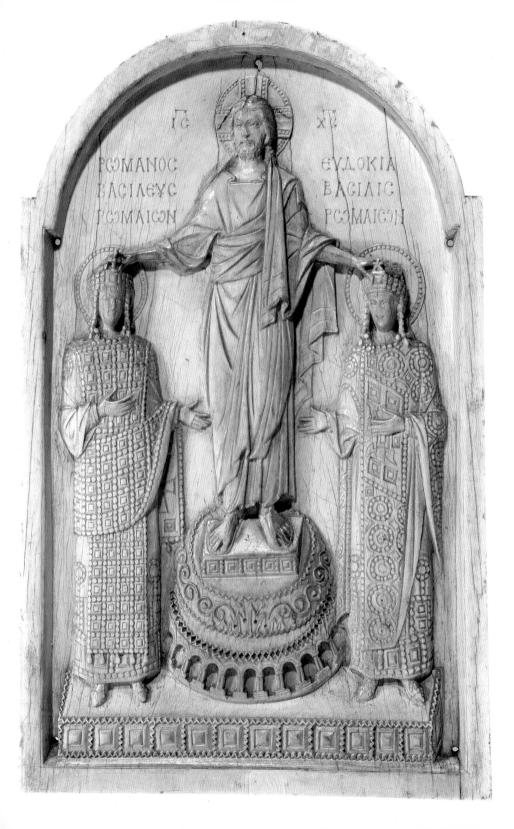

그들 사이에는 십자가 대신 높은 대좌 위에 서 있는 예수 그리스도가 있다.

예수 그리스도는 '책형'을 연상시키는 제스처로 자신의 팔을 뻗어서 황제 부처의 머리에 관을 올리고 있다. 이것을 흔히 제관식의 도상이라고 한다. 하지만 특정한 사건을 언급하기도 한다. 황제 부부는 예수 그리스도의 가호 덕택에 관을 수여받고 제국을 통치하게 되었다는 좀더 일반적인 사실을 보여주고 있다. 이 이미지는 황제권을 승인하기 위해서 너무 노골적으로 그리스도교 도상을 변용한 것이 아니냐는 비난을 받을 위험이 없진 않지만, 당시 비잔틴인들의 허용범위에 속하는 정도였음에 틀림없다. 황제 부부가 예수 그리스도의 발 아래에서 그다지 겸손한 태도를 취하지 않으면서(그림105와 비교) 보석으로 장식된 대좌에 서 있는 모습을 주의해서 보자. 그들은 콘스탄티누스와 헬레나처럼 예수 그리스도에 비해 작게 그려져 있지만 보라다일 트립티크의 책형에 등장하는 성모 마리아와 요한만큼 크다. 예수 그리스도가 관을 수여하기 위해 높은 곳에 올려져 있는 것은 아니었다.

대부분의 비잔틴 상아 미술품은 금박과 채색의 흔적 일부만이 보존되어 있기 때문에, 본래의 시각적 효과를 완벽하게 상상하기는 불가능하다. 하지만 유선칠보에 남아 있는 특성들을 통해 우리는 900년 전후 십 년간의 미적 취미 혹은 적어도 기법의 주요한 변화 정도는 알 수 있다. 황제 레오 6세(886~912년 재위)의 왕관(그림127, 베네치아의 산마르코 대성당 보물실 소장, 후대에 다른 용도에 맞추어 개조되었다)의 제작기법은 9세기 초에 비하면 고도로 세련되었다(그림96~98과 비교).

에나멜 패널들 각각은 소형이며, 그 표면 전체가 채색되어 있다. 인물상들은 반투명의 암록색을 배경으로 하고 있다. 이에 반해 후대의 것은 배경이 금색이고 중앙 인물들에 권능을 부여하기 위해 에나멜이 사용되었다. 이런 에나멜 세공은 금색 판에 상감을 한 것처럼 보이기도 하는데, 앞뒤와 양측에 금박을 한 얇은 판을 사용하고 내부를 비워둠으로써 비용을 절감할 수 있었다.

지금까지 우리는 다양한 기법의 십자가 성유물 용기를 살펴보았다. 그 가운데 최고는 림뷔르흐 안 데르 란 주교미술관에 소장되어 있는 것으로서, 새로운 에나멜 기법(혹은 미적인 가능성)을 개척한 것이라 할 수 있다(그림128, 129). '림뷔르흐 성유물 용기' 혹은 '스타우로테카'

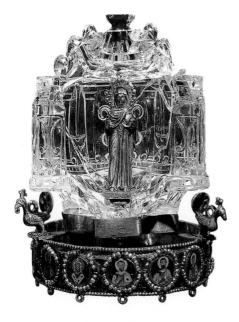

127
레오 6세의
왕관,
886~912년과
이후,
변형된 상태의
에나멜
유선칠보와
기타 소재,
직경
3.5×13cm,
베네치아,
산마르코
대성당 보물실

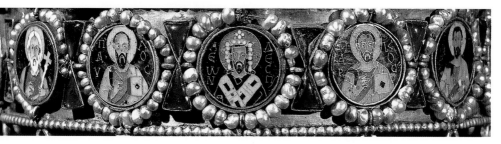

(staurotheka, 십자가 성유물 용기)로 불리는 이 작품은 1204년 십자군
전쟁 후에 콘스탄티노플에서 독일로 옮겨졌다(제9장 참조). 크기는 48
×35×16센티미터이고, 아마 이콘처럼 진열되었을 것 같다. 상부의 고
리는 이 '이콘 성유물함'을 옮기거나 매달아놓는 데 사용되었다. 슬라이
드 식 덮개는 내부공간에 담긴 성유물을 보여주기 위해서 쉽게 벗길 수
있도록 만들어졌다(그림129).

　덮개 윗면의 바깥틀에는 장문의 단장격 명문이 있다. 기증자의 이름
을 따라 관리인 바실리우스 프로에드로스(장관)의 이름이 있다. 그리고
'미'(칼로스)라는 단어가 새겨져 있다. 바실리우스는 자신이 그 성유물
을 아름답게 장식하려 했다는 점을 강조하였고, 당대에(지금도) 그 작품
이 최고의 미를 지닌 것이라는 데 어떤 의심도 없도록 하려고 하였다.
황제 로마누스 1세(920~944년 재위)의 서자인 바실리우스는 당시의 중

128-129
뒤쪽
림뷔르흐
십자가 성유물
용기,
968~985년,
금속, 에나멜,
보석을 망치로
박음,
48×35×6cm,
림뷔르흐
안 데르 란
주교미술관
왼쪽
바깥면
(뚜껑이 닫힌 상태)
오른쪽
안쪽면
(뚜껑이 열린 상태),
945~959년 제작된
십자가 부분과
968~985년
제작된 에나멜 세공

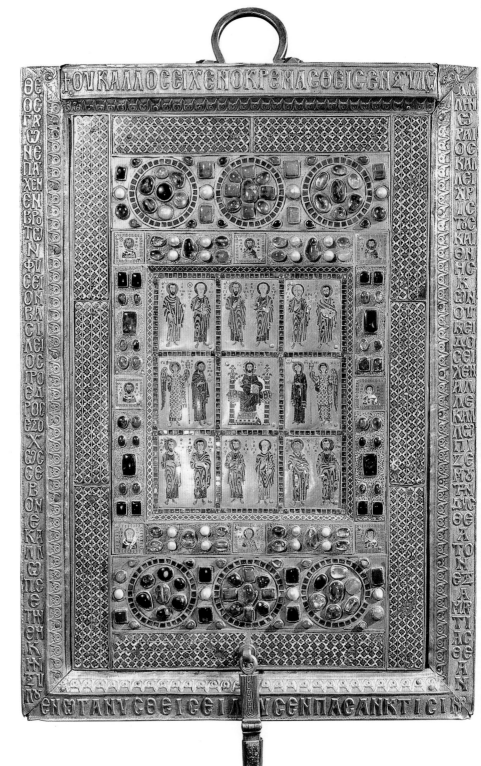

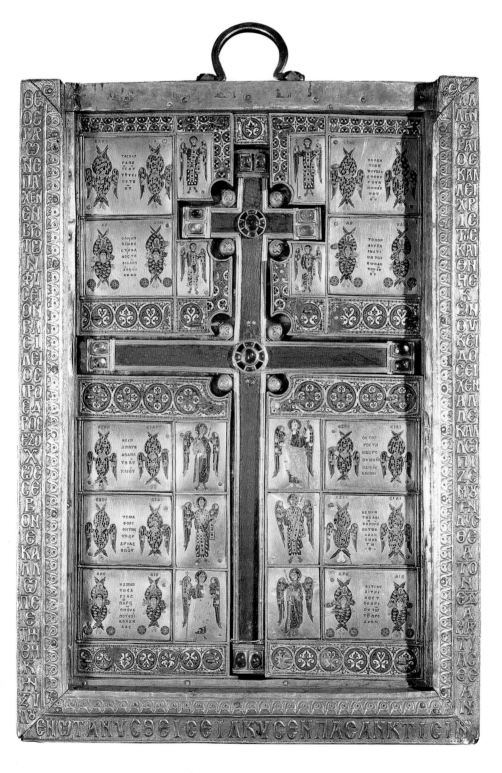

요한 미술 후원자로 알려져 있다. 남아 있는 작품들에 들어 있는 그의 이름이 이 사실을 뒷받침한다. 프로에드로스라는 직위는 황제 니케포루스 2세 포카스가 963년에 제안하여 그에게 내려진 것이고, 성유물 용기는 바실리우스가 황제의 총애를 잃기 전인 985년에 제작되었다.

덮개에 남은 부분은 여러 가지 작은 요소들로 구성되어 있다. 명문 안쪽에는 단계적으로 기하학적 문양을 형성하는 칠보세공의 긴 줄무늬들이 보인다. 그리고 그 안에 보석과 에나멜로 둘러싸인 여덟 명의 성인 흉상이 배열되어 있다. 중앙에 있는 아홉 개의 에나멜 판에서 예수 그리스도 좌상이 가운데에, 좌우로는 세례자 요한과 테오토코스, 그리고 그 옆에 두 명의 대천사가 나란히 서 있다(확대된 데이시스). 그 위와 아래에는 열두 명의 사도가 2인 1조로 그려져 있다.

성유물 용기의 덮개장식에서 가장 흥미로운 점은 그 내용물인 십자가와 관련한 어떠한 도상도 그려져 있지 않다는 사실이다. 아마도 아홉 개의 에나멜 장식판에 십자가 형태를 그려넣을 수도 있었겠지만, 이 화가들은 그것을 좀더 이채롭게 강조하고 싶어했다. 성유물 용기는 닫혀 있을 때, 기도자의 주목을 받는다. 덮개를 벗기고 나면, 이 성유물 용기는 전혀 다르게 보였을 것이다. 넣었다 뺐다 할 수 있는 십자가는 구성의 주요한 요소였다(비잔틴인들이 '비싼 나무'라고 불렀던 성유물에는 중앙의 보석 아래에 일곱 개의 은 조각이 있는 십자가가 숨겨져 있다). 이 십자가의 가장자리 근처에는 명문이 기록되어 있다(이것은 들어올리지 않으면 보이지 않는다). 황제 콘스탄티누스와 로마누스가 명문을 장식하고 있으며(그래서 그 시기는 945~959년), '야만인을 몰아내기 위해'라는 주문도 기록되어 있다. 바실리우스 프로에드로스는 근년에 제작된 황제의 성유물 용기에 숭고한 짜임새를 부여한 것이다.

십자가 성유물함은 에나멜로 장식된 가장자리가 에나멜로 장식되어 있으며 열 명의 천사(혹은 대천사)로 둘러싸여 있다. 또한 그 양측에는 열 개의 패널이 좌우로 대칭을 이루며 배치되어 있다. 여섯 부류로 나뉘어진 세라핌(seraphim, 인간과 닮은 모습으로 세 쌍의 날개를 가지고 있는 천사-옮긴이)과 네 부류로 나뉘어진 케루빔(cherubim, 『구약성서』에 나오는, 사람의 얼굴 또는 짐승의 얼굴에 날개를 지닌 초인적 존재-옮긴이)의 짝들은 수레바퀴 비슷한 것을 달고 명문 양쪽에 있다(각각 '지배'와 '권위'로 불리는데 후대에는 천사의 아홉 위계 중 상위의

두 자리로 간주된다, 「골로새서」 1:16 참조). 비잔틴 미술에서 항상 그래
왔듯이, 명문은 분명한 목적을 가지고 있다. 이 경우에는 각 패널에 어
떤 성유물이 담겨 있는지 보여준다. 가시면류관, 예수 그리스도의 자줏
빛 옷, 테오토코스의 마포리온, 세례자 요한의 머리카락 등(피에스키 모
르간 성유물 용기는 비록 덮개는 없지만 이와 유사하게 내부를 구획하
였다, 그림98). 세례자 요한의 머리카락은 특히 의미가 있다. 왜냐하면
그것은 968년(혹은 975년)에 콘스탄티노플로 옮겨졌기 때문이다. 그러
므로 바실리우스의 에나멜 세공은 머리카락이 도착한 후에 행해졌을
것이다.

도상 자체가 그것이 표현하는 대상이 될 수는 없다. 대신 도상은 신과
의 결합을 통해 그것의 힘을 강조한다. 성상파괴파와 성상옹호파 모두,
이 책의 제4장에서 보았듯이 십자가를 신의 이미지로 받아들였다. 관찰
자들은 천사(명문에 암시된 ‘권세’와 ‘세력’)와 더불어 예수 그리스도
십자가의 성유물만이 아니라 신 자체의 이미지를 본다. 이것이 곧 에나
멜 세공품이 암시하는 의미이기도 하다. 콘스탄티누스 7세와 로마누스
2세의 십자가와 비슷하게 생긴 것을 담고 있는 바실리우스의 성유물 용
기가 제국의 적들을 격퇴시킬 수 있다고 믿은 황제는 그것을 지키기 위
해 원정길에 나섰던 것으로 전해진다.

대형 이콘 제작을 가능하게 한 기법은 오푸스 섹틸레이다. 하기아 소
피아 대성당, 라벤나 혹은 포레치에서처럼 이 기법은 초기에 기하학적
장식 및 비인물상 장식에 광범위하게 사용되었다. 성상파괴논쟁 전후에
얼마나 많은 인물상들이 이 기법으로 제작되었을지는 말하기 어렵지만,
비교적 드물었을 것으로 추측된다.

궁정관료인 콘스탄티누스 립스가 907년에 헌당한 수도의 수도원 성당
을 발굴하던 중, 「성 에우도키아」를 표현한 패널이 좋은 상태로 1929년
에 발견되었다(그림130). 그것은 현재 이스탄불 고고학박물관에 소장되
어 있다. 이것은 테오도시우스 2세(408~450년 재위)의 부인인 성녀 여
제 에우도키아의 오란트 입상이다. 프로콘네시스 섬에서 나는 대리석
석판은 정교하게 절단되었고, 입상의 몸 부분은 다양한 종류의 채색 대
리석으로 상감되었다. 이 작품의 작은 단편들도 함께 발굴되었는데, 패
널 전체의 높이는 약 68센티미터다. 이는 패널이 신도와 비교적 가까운
곳에 위치해 있었다는 사실과, 성당 벽면을 장식하는 대리석 석판들과

조합되어 있었다는 사실을 암시한다. 하지만 오푸스 섹틸레를 사용한 다른 사례가 남아 있지 않아서 단정짓기는 힘들다. 채색된 도자 벽면 장식의 단편들과 일부 성인의 이콘들(불가리아 소피아 국립고고학박물관, 프랑스 세브레 국립도기미술관, 미국 볼티모어 월터스 아트갤러리 등에 남아 있다)에서는 오푸스 섹틸레가 그리 가치 있는 기법으로 고려되지 않은 것 같다.

이 시기에 제작된 작품에 관한 이해 정도는 항상 현존하고 있는 작품이 무엇이냐에 따라 결정된다(이것을 피할 수 없다). 성 에우도키아 패널은 이러한 사실이 실감나는 예이다. 그런데 꼭 절망적인 것만은 아니다. 오히려 거꾸로 그러한 작품들이 지금 남겨진 것을 이해하려는 우리의 많은 노력에 더욱 영감을 불어넣어줄 것이다.

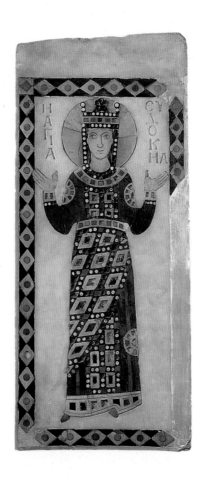

130
「성 에우도키아」
907,
대리석과
오푸스 섹틸레,
57.5×27cm
(프레임된 부분)
이스탄불,
고고학박물관

성스러운 공간 성당 장식 960~1100년경

6

똑같은 두 개의 비잔틴 성당은 과거에도 현재에도 존재하지 않는다. 부지, 설계, 예산, 용도, 장식, 수반되는 역사, 그밖의 요소들이 하나로 합쳐져서 성당들은 서로 각기 다르다. 따라서 모든 성당들은 나름의 조건에 비추어 고찰될 필요가 있다. 성상파괴주의 이후 비잔틴 성당들 사이의 공통된 특색은 동시대 유럽 성당 혹은 초기 비잔틴 성당의 그것과 구별된다. 따라서 몇 개의 비잔틴 성당들을 상세히 살펴보아야 한다. 그 것들이 어떤 표준적 형식이거나 혹은 그것들을 통해 다른 성당들을 유추해볼 수 있기 때문은 아니다. 비잔틴 성당이 지닌 특색은 다른 성당과 어느 정도 공유되기 때문이다. 이 장에서는 제5장에서 보았던 것보다는 좀더 후대에 속하는 성당들을 살펴보겠다. 그 성당들은 지금 남아 있고, 또 중기 비잔틴 미술에 대한 광범위한 이해에 도움이 될 것이다. 이 장에서 다루는 시기는 대략 960년대에서 1100년대 초까지이고, 왕조로 말하자면 후기 마케도니아 왕조에서 초기 콤네누스 왕조까지다.

이 시기에 콘스탄티노플의 귀족과 황제가 건설한 대형 성당의 내부장식은 거의 문헌을 통해서만 알 수 있다. 때문에 현존하는 사례들을 탐구하기 위해서는 수도 외곽까지 시선을 돌려보아야 할 것 같다. 테베(아테네의 북서쪽) 서쪽으로 80킬로미터 정도 차를 달리면 헬리콘(현재 일리콘-옮긴이) 산의 경사진 구릉지대에 다다른다. 그곳에는 오시오스(종종 호시오스로 표기하기도 함) 루카스(성 루가를 의미) 수도원이 있다 (그림131). 벽으로 둘러싸인 그 건물은 언뜻 보면 복잡하고 불규칙적으로 지어진 성당 같다(그림132). 그런데 가까이 가서 보면 두 개의 성당이 서로 인접해 있음을 알 수 있다(그림133의 평면도에서 더욱 분명하다). 카톨리콘(Katholikon) 혹은 주성당은 거대한 돔이 있는 남측 건물이다. 그곳 내부의 벽은 대리석 석판으로, 천장 전체는 이례적으로 모자이크로 호화롭게 장식되었다(그림134). 그런데 무슨 이유로 그렇게 많은 비용을 들인 공사가 인적이 드문 외딴 곳에서 행해졌는지 궁금하다. 더군다나 그리 유명하지도 않은 이 성인(「루가복음」의 저자인 루가와는

131
카톨리콘
(남서쪽 외관),
11세기 초,
그리스,
오시오스
루카스 수도원

동명이인)은 이 건물과 어떻게 관련되어 있는 것일까? 이런 상황 전부를 알 수는 없겠지만, 다행히 몇 가지 답은 구할 수 있다. 하지만 무엇보다 먼저 해야 할 것은 카톨리콘을 유심히 관찰하는 일이다.

　카톨리콘의 주요 건축요소는 직경 9미터에 이르는 거대한 돔이다. 돔을 지지하는 기부는 정사각형이다. 여기에서부터 돔이 원형으로 바뀌는 것은 스퀸치(squinch, 건축에서 돔을 지지하기 위해 만든 고안물 – 옮긴이)로 구성된 옥타곤(octagon)을 통해 이루어진다. 돔 하부의 동쪽 끝은 베마(bema, 성역 혹은 사제석을 의미하는 비잔틴 용어)와 만난다. 베마의 천장은 돔 궁륭이고 궁륭 상부는 세미돔 형식인 앱스로 마무리된다. 베마 이외의 성당 내부는 켈라라고 부르는데, 이곳은 1, 2층으로 구성된다. 2층에는 각주(piers)와 원주(column)로 지지되는 갤러리가 들어서 있다. 거대한 구조 속에 자리잡은 무수한 창을 통해 들어오는 빛이 성당

132-133
카톨리콘과
성모 성당,
10세기 말과
11세기 초,
오시오스
루카스 수도원
왼쪽
동쪽 외관
오른쪽
두 성당의
평면도

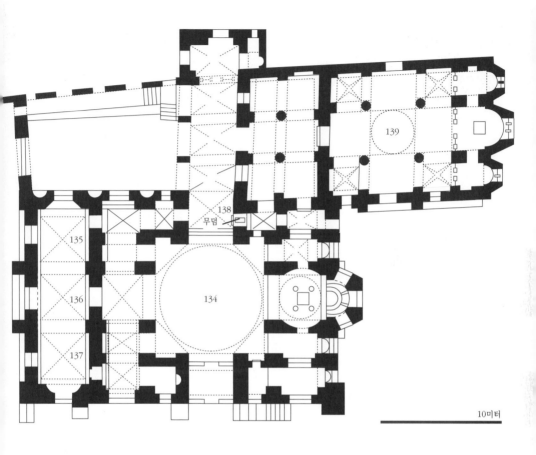

10미터

안을 환하게 비춘다. 빛은 모자이크 곡면이나 매끄러운 대리석의 밝은
벽에 내려앉는다. 신도들은 서쪽 나르텍스를 통해 본당으로 들어갈 수
있다. 나르텍스의 궁륭은 높지 않다(상부에 갤러리가 있기 때문이다).
신도들은 모자이크를 대면하며 강렬한 인상을 받게 된다. 켈라로 통하
는 문 위에는 커다란 흉상 「그리스도 판토크라토르」(그림136)가 있다.
손에 들려진 책에는 다음과 같이 씌어져 있다. '나는 세상의 빛이다. 나
를 따르는 사람은 어둠 속을 걷지 않고 생명의 빛을 얻을 것이다.' (「요한
복음」 8:12) 이 좌우에는 그리스도전의 「책형」(그림135)과 「아나스타시
스」(그림137), 그리고 남북의 벽면에는 발을 씻기심과 토마의 의심이 있
다. 주제와 관계되는 세부사항은 최소한으로 다루어진 것 같다. 하지만
금색 배경이 주는 인상은 가히 압도적이다. 궁륭은 테오토코스, 대천사,
수많은 성인들의 이콘으로 채워져 있다. 그리고 횡단 아치에서는 사도

134
카톨리콘,
오시오스
루카스 수도원
(동쪽 내관),
1048년 이전

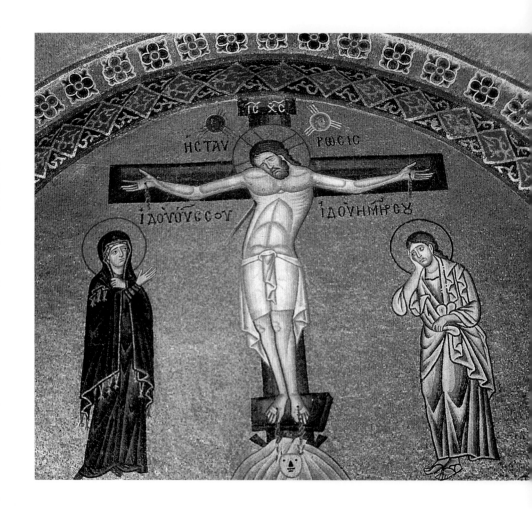

135-136
나르텍스의
모자이크,
오시오스 루카스
수도원의
카톨리콘
위쪽
「책형」
오른쪽
「그리스도
판토크라토르」

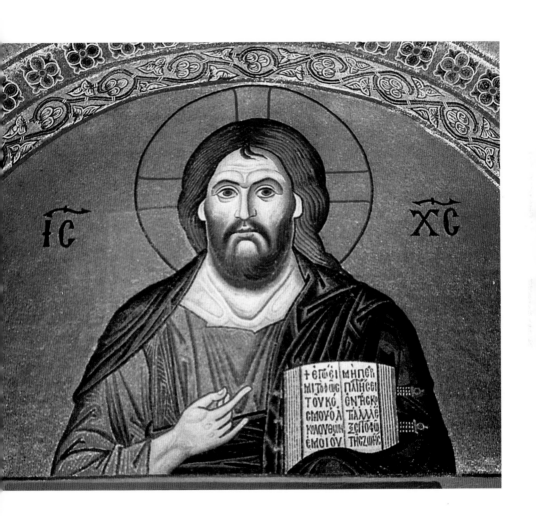

들이 보인다.

켈라(그림134)에 들어가면 시선은 성모자 좌상이 있는 앱스의 모자이크로 향한다. 제단 위의 돔 궁륭에는 성령 강림이 그려져 있다. 중앙의 돔 모자이크는 1593년에 발생한 지진 때문에 붕괴되었다. 하지만 나중에 그것과 동일한 도상으로 복원되었다. 가운데에는 판토크라토르, 그 아래에는 테오토코스와 다섯 천사가, 드럼(drum, 여러 개를 함께 쌓아 기둥을 세우는 원통 모양의 건축용 석재를 뜻하지만, 여기에서는 돔·쿠폴라·랜턴 등을 떠받치는 원형 또는 다각형 벽을 가리킨다 - 옮긴이)의 창틀 사이에는 선지자가 있다. 시선을 아래로 옮겨보면, 스퀸치에는 그리스도전의 네 장면 수태고지(현재는 없다), 탄생, 신전 봉헌, 세례가 있다. 성당 내의 다른 벽면에도 무수한 벽화들이 그려져 있다. 성인들의 모습은 주로 모자이크로 그려져 있으며, 어두운 예배당은 프레스코화로 장식되었다. 여러 성인들 가운데 특히 중요한 인물은 오시오스 루카스

137-138
카톨리콘의
모자이크,
오시오스
루카스 수도원
왼쪽
「아나스타시스」
오른쪽
「성 루카스」

다(그림138). 모자이크 아래 공간에는 성유물이 안치되어 있는데, 이곳은 성인에게 기도를 올리는 곳이다. 이 성인 주변에 인상적인 구성이 이루어졌다.

오시오스 루카스의 성인전(그리스어로는 비오스[Bios], 라틴어로는 비타[Vita])은 성인이 죽은 953년에서 10년이 지나 씌어진 책이다. 루카스는 지방 출신의 은자로서, 946년에 이곳으로 돌아와 생을 마감했다. 그가 일으킨 기적으로 인하여 암자 근처에 성당이 건립되었다. 건립비용을 지원한 사람은 헬라스(오늘날 그리스 중동부 지역)의 테마(thema, 비잔틴의 군관리 지역) 사령관으로서, 그의 저택은 테베에 있었다. 이 성당은 성녀 바르바라에게 헌당되었다. 루카스가 죽은 후 961~966년경 '가장 아름다운 십자형 에욱테리온(eukterion, 마르트리움)'이 암자 근처의 성자 무덤 위에 세워졌다. 황제 로마누스 2세는 루카스의 은덕에 대한 감사의 표시로 이 무덤의 건립비용을 후원한 것으로 알려져 있다. 루카스는 로마누스 2세가 아랍인들로부터 크레타 섬을 탈환하리라고 (961년) 예언했다. 성당은 30년 정도가 지난 후에, 로마누스 2세의 미망인 테오파노의 지원으로 크게 증축되어 파나기아(Panaghia, '성스러운'이라는 뜻) 테오토코스에게 헌당되었다. 이로부터 한 세대가 지난 무렵, 그러니까 1048년경 이전에 오늘날의 카톨리콘이 건설되었다. 두 성당은 크립트와 십자형 에욱테리온 상부의 일부가 서로 결합되어 있는 것으로 보인다. 아쉽게도 카톨리콘이 완공된 정확한 연대와 이를 후원한 것이 누구였는지는 불명확하다. 이전 시대 황실과의 관련성도 그다지 충분하지 않다. 다만 황제나 여제 주변에 자발적인 기증자들이 많았으리라는 사실만 짐작될 뿐이다.

현재 모습의 카톨리콘이 건설되기까지 수도원의 주성당은 파나기아 혹은 성모 성당(남아 있는 구조물은 두 곳 중 작은 성당의 것이다)이었다. 이곳이 계승자에 따라 어떻게 달라졌는지 검토해볼 필요가 있다. 오늘날 파나기아 성당 내부의 벽은 무척 깨끗하다(그림139). 대리석 석판이나 모자이크 장식의 흔적은 남아 있지 않다. 다만 일부 벽면에 후대에 그려진 것으로 보이는 프레스코화가 남아 있을 뿐이다(사진에서 보이는 줄무늬들은 1971년에 복원작업을 할 때 부착하였던 도료 자국이다). 그런데 템플론 스크린의 부조(제9장 참조) 경우를 보더라도, 장엄한 효과를 내기 위한 성당의 내부장식에 그다지 많은 비용을 들이지 않은 것으

139
오시오스 루카스
수도원의
성모 성당,
10세기 말,
동쪽 내관,
1960년경 촬영

로 추측된다. 외관의 마감상태도 마찬가지다(그림132). '클루아종 벽돌 쌓기'(cloisonne brickwork)로 불리는 기법에 의해 얇은 마름돌(정사각형 석재) 벽돌이 사방에 쌓여 있다. 외벽 면 높은 곳의 일부는 장식되었는데, 특히 이곳에 사용된 주형벽돌에는 쿠페스크 문양(아라비아어의 쿠픽 서체를 모방한 것)이 사용되었다. 높이 있는 돔의 창 양쪽에는 대리석 석판 장식이 있고, 창의 바로 윗부분에도 대리석 석판으로 된 차양이 지붕과 이어져 있다. 건립 당시의 내부 역시 화려하게 장식되었을 것이다.

파나기아 성당의 내부공간은 그리스십자식 평면(cross-in-square)으로 구성되었는데, 소형 돔(직경은 약 3.4미터)이 중앙에 위치한다(그림133). 펜던티브는 돔을 받치면서 원형부와 정사각형 기부의 네 각을 접합시키고 있다. 펜던티브 높이의 네 방향으로는 반원통형 궁륭들(barrel vaults)이 네 가지의 길이가 같은 십자형 구성을 이룬다. 펜던티브를 지지하는 것은 네 개의 원주들이다. 십자형 궁륭들은 정사각형의 외벽에서도 드러나며(이 때문에 이곳의 평면구성은 내접 십자형으로 일컬어진다-옮긴이), 마찬가지로 내부공간에서도 아치의 개구부(開口部)를 따라 전개된다. 동쪽으로는 세 개의 앱스가 있다. 중앙의 베마와 연결된 남북으로는 예배당 같은 작은 공간들이 부설되어 있다. 그곳은 파스토포리아(pastophoria)로 불린다. 북쪽(왼쪽)의 프로테시스(prothesis)는 신부가 미사를 준비하는 곳이다. 남쪽(오른쪽)의 디아코니콘(diakonikon)은 성구실로 쓰였다. 세 개의 앱스 구성은 초기 비잔틴 시대의 방식에 기반하지만, 성상파괴논쟁 이후 비잔틴 성당의 특색이기도 하다. 서쪽의 나르텍스는 후대에 더욱 확장된다. 성당은 높아 보였으며, 돔의 아래 교차부(crossing)는 더욱 그랬다. 하지만 실제로 그렇게 거대하지는 않다. 그래서 나르텍스가 확장되고 갤러리가 부가되었음에도, 카톨리콘이 수용했던 인원수를 감당하지는 못했다.

오시오스 루카스 수도원의 두 성당이 지니고 있는 기묘함 중의 하나는, 파나기아 성당의 남서쪽 대각에 새롭게 추가된 카톨리콘이 있다는 점이다. 이곳은 성인의 부속 암자와 묘(그림133의 평면도에 기재되어 있다) 같은 성스러운 장소와의 관계를 유지하기 위해 만들어졌음에 틀림없다. 순례자들은 두 성당 사이의 여러 통로를 통해 묘 주변을 자유롭게 걸어다닐 수 있다. 반면 카톨리콘 지하의 대형 크립트는 비잔틴 성당

에서 보기 드문 특색이긴 하지만, 사실은 경사면 토지를 고려한 복잡한 건립 사정상 어쩔 수 없이 조성된 곳이다. 한편 이곳은 역대 수도원장의 매장 예배당으로서 상부의 성당 모자이크와 양식적으로 유사한 벽화들로 화려하게 장식되기도 했다.

오시오스 루카스 수도원의 원대한 건축계획은 인기 있는 성인에 대한 신앙을 바탕으로 하고 있다는 점에서 무척 흥미롭다. 건축공사는 나무 발판대를 필요로 했으며, 오시오스 루카스 수도원의 수도사들은 그것을 점차 발전시켰다. 이러한 발판대는 960년대에서 1040년대까지 자주 사용된 것으로 추측된다. 당시의 비잔틴 성당들은 유스티니아누스 황제 시대에 지어진 건축물보다 규모는 더 작았으며 지금까지도 남아 있다. 지금은 거대한 부벽이 카톨리콘 남쪽을 받치고 있지만, 당시 대지진이 자주 일어나던 산허리에 그러한 대형 돔과 궁륭 구조물을 건설하는 것은 무모한 일이었다. 결국 그 건축계획을 추진하고 자금을 제공했던 사람들은 루카스의 가호를 받아 성당이 보존된 것이라고 굳게 믿었다.

에게 해 키오스 섬의 네아 모니(Nea Moni, '새로운 수도원'이라는 뜻, 그림140)의 카톨리콘에 있는 모자이크 장식은 오시오스 루카스 수도원과 비교해서 대조할만한 흥미거리를 보여준다. 황실이 오시오스 루카스 수도원을 후원했다는 사실은 그다지 세상에 알려져 있지 않지만, 이와 달리 네아 모니의 경우는 황실의 지원을 톡톡히 받았다. 봉인되어 잔존해 있는 서른 통 가량의 크리소불(chrysobull, 크리소스와 불라, 즉 금과 봉인의 합성어)로 증명된 황제의 문서는 네아 모니 수도원에 대해 기록하고 있다.

가장 오래된 것은 1044년의 것으로, 황제 콘스탄티누스 9세 모노마코스(1042~55년 재위)가 작성한 것이다. 그런데 이 수도원은 콘스탄티누스가 여제 조에와 결혼하기 전에 창건되었다. 조에는 두번째 남편인 미카일 4세(1034~41년 재위)가 죽은 뒤에 여동생 테오도라(1042년 재위)와 공동 통치하였다(콘스탄티누스는 조에의 세번째 남편이다-옮긴이). 이러한 사항들은 그 시기의 크리소불에 언급되어 있다. 한편, 카톨리콘의 준공까지는 12년이라는 긴 시간이 걸렸으며, 여제 테오도라의 단독 통치기(1055~56)에 완성되었다고 전해진다. 아마도 카톨리콘의 착공은 1043년 이후였을 것이다.

오시오스 루카스 수도원처럼 네아 모니 수도원도 니케타스, 요안네

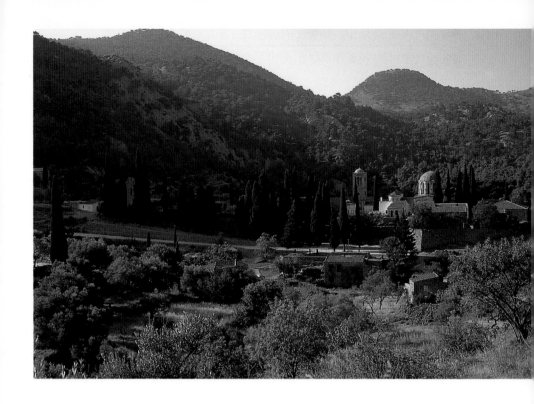

140-141
네아 모니
수도원,
1042~55와 이후,
그리스,
키오스
위쪽
남쪽 정경
아래쪽
평면도

스, 요셉 등의 은둔자와 관련된 공간이다. 이 세 명은 성모가 그려진 기적의 이콘을 발견하였으며, 프로바테이온 산에 성모를 경외하는 성당을 건설하였다고 한다. 네아 모니 수도원은 테오토코스에게 헌당되었지만, 그다지 중요한 순례지는 아니었다. 콘스탄티누스 모노마코스는 가까운 레스보스 섬으로 유배되어 있는 동안(1035~42), 네아 모니 수도원에 관심을 가지게 되었다. 그때 은둔자들은 콘스탄티누스의 왕권 탈환을 예언했고, 그 덕택에 나중에 건설지원 약속을 받아낸 것으로 전해진다(여제 조이와 테오도라의 지원도 구전을 통해 그럴듯하게 꾸며진다). 수도원을 창건한 신부들은 황제의 총애를 얻기 위해 필사적으로 노력했다. 그들은 1042년 이후에는 아예 콘스탄티노플로 옮겨가 살면서 궁정과의 관계를 유지하였다고 한다.

건축구조상 네아 모니 수도원이 오시오스 루카스 수도원의 카톨리콘과 유사한 부분은 팔각형 기부 위에 대형 돔을 세웠다는 점뿐이다. 공간적 인상은 서로 전혀 다르다(그림141). 네아 모니의 카톨리콘에는 측랑도 갤러리도 없었다. 켈라는 대체로 한 면이 약 8.4미터인 정사각형 평면이다. 이 입방체 형상의 넓은 공간의 상부는 정사각형의 네 모서리보다 더 안쪽으로 들어가 있는 여덟 개의 반원형 지붕(conch)이 연결된 팔각형 모양이다. 이 팔각형이 원형으로 전이되면서 거대한 돔의 기부가된다. 현재의 돔은 1881년 지진 때 붕괴된 원형을 복원한 것으로, 직경은 약 6.5미터다(더 이상 원 모양은 아니다). 돔은 켈라 전체 폭을 감싸고 있기 때문에 건물 밖에서 보면 어울리지 않게 커보인다. 1881년 붕괴당시 돔의 위치는 지금보다 낮았다. 내측의 높이가 약 15.62미터 정도였으니, 이는 비잔틴 시대의 약 50피트에 해당한다.

켈라 동쪽의 낮은 아케이드를 따라가다보면 베마와 만나고, 이곳은 앱스 세 곳으로 통해 있다. 평면도상으로는 오시오스 루카스 수도원의 파나기아 성당(그림133)과 비슷해 보인다. 하지만 입면도나 실제 용법에서는 판이하다. 즉 높은 궁륭으로는 앱스가 보이지 않고, 오히려 겨우 3.4미터 높이의 낮은 아치 때문에 시계(視界)가 방해받을 정도다. 결과적으로 앱스 모자이크는 아주 가까이서 봐야만 그나마 보이기 때문에, 성당 안에서 신도가 주목하여 관조할 수 있는 것은 켈라 중앙의 돔 공간(그림142)으로 제한될 수밖에 없다. 서쪽으로 난 한쪽 문은 켈라에서부터 안쪽 나르텍스로 통한다. 이 안쪽 나르텍스에는 (유리창이 없는) 블

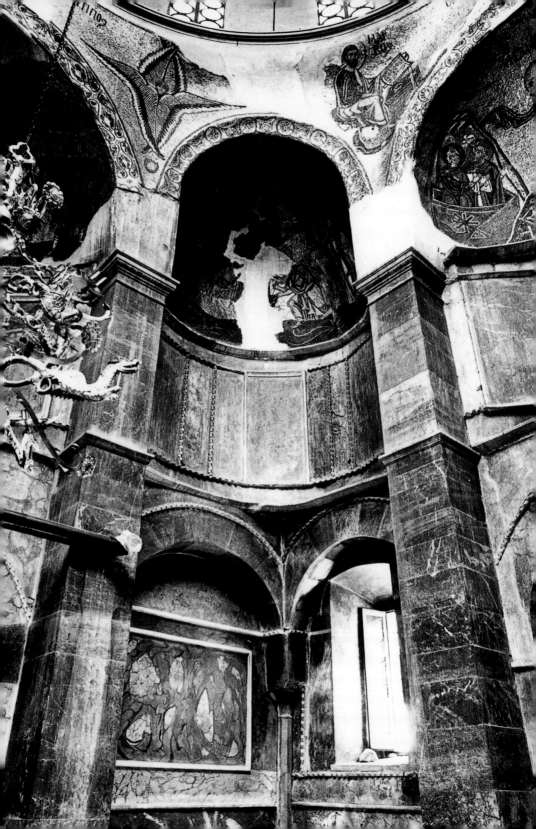

라인드 돔이 있는데, 오시오스 루카스 수도원의 베마에 있는 돔 궁륭과 비교된다. 안쪽 나르텍스의 서쪽으로는 세 개의 돔으로 덮어씌워진 바깥 나르텍스가 위치하고 있다. 바깥 나르텍스의 남북에는 거대한 앱스의 돌출부가 자리잡고 있다. 비록 이런 구조가 원래 건축계획의 일부였다 하더라도 뒤늦게 덧붙여진 것처럼 보이며 처음에는 현관으로 기능했을 것 같다.

후대의 전통은 네아 모니 수도원의 카톨리콘 평면도의 기원에 관한 흥미로운 시각을 제공한다. 황제 콘스탄티누스 9세 모노마코스는 신부들이 하기아 소피아 대성당을 제외한 콘스탄티노플의 어떤 성당의 평면도라도 복사하여 가질 수 있도록 허가했다고 한다. 그래서 신부들이 선택한 것은 '작은 성사도 성당'이었다. 최근에 알려진 명문에 따르면, 그곳은 돔이 있는 중앙집중식 구성으로서 콘스탄티누스 황제의 마우솔레움을 모델로 삼았으며, 십자형의 성사도 성당의 부속건물이었다. 아마도 이는 현 황제의 이름을 드높이기 위해 같은 이름의 이전 황제와 연관지어보려는 소박한 생각에서 생겨났을 것이다. 어쨌든 11세기의 건축가에게 '평면도 복사'는 그리 거리낌 없는 것이었음을 추측할 수 있다.

모자이크 장식은 바깥 나르텍스를 제외한 모든 건물에서 발견되는데, 잔존해 있는 모자이크는 대리석 석판이 덮인 벽면 높은 곳에 위치해 있다. 오시오스 루카스 수도원처럼, 이곳의 모자이크도 돔이 붕괴되면서 유실되었다. 그전에 이미 소실되었을지도 모른다(1822년 화재 때). 그런데 초기 문헌에서는 돔 중앙에 그리스도 판토크라토르 메달리온이 천사의 입상과 함께 그려져 있었다고 전하고 있다. 1881년에 찍은 사진을 보면, 원래 돔은 구각형이고 창도 아홉 개가 나 있다(현재 창의 수는 열두 개다). 정사각형 토대 위에 구각형 돔을 올리려 했던 건축가에게는 분명 몇 가지 문제가 대두되었을 것이다. 유일하게 현존하는 비잔틴 성당의 구각형 돔은 키오스 섬 피르기 지역의 성사도 성당에 있다. 그것은 네아 모니 수도원의 정밀한 복제판 같은데, 무슨 이유로 구각형이라는 예외적인 형식을 채용했느냐에 대해서는 몇 가지 설명이 필요하다. 그렇게 된 동기는 건축상의 요인이 아니라 장식과 관련된다. 구각형 돔은 모자이크 화가가 천사들의 아홉 위계(500년경, 성 디오니시우스가 저술한 하늘의 위계에 관한 『천상위계론』 참조)의 이미지를 표현하도록 특별히

구상된 것이다. 건축가는 지역의 요구사항들을 충족시키기 위해 이런 식으로 '작은 성사도 성당'에 기반하는 성당 건축계획에 수정을 가했을 것이다. 그리고 중요한 점은 공사가 돔에 이르기 이전에 이미 전체 모자이크 장식안이 만들어져 있었다는 사실이다. 이는 건축은 그 내부에 당연히 이미지를 담고 있어야 하는 것으로 여겼다는 증거다.

이곳에 남아 있는 모자이크는 오시오스 루카스 수도원의 것과는 여러 가지 측면에서 서로 다르다. 주된 앱스의 반원형 지붕에는 좌상의 성모자가 아닌, 양손을 기도하는 모양으로 들어올린 테오토코스 입상이 그려져 있다. 앱스에 '오란트 테오토코스' 도상이 그려진 선례들이 다소 있긴 하다. 하지만 이 도상의 선택은 그곳으로 창건 신부들(founding fathers)을 안내하는 기적의 이콘과 몇 가지 연관성이 있을 것 같다. 왜냐하면 그 이콘에는 '성스러운 아이와 같이 있지 않은' 테오토코스가 그려져 있다고 전해지기 때문이다. 제단 위 궁륭 모자이크는(오시오스 루카스 수도원에는 '성령강림'이 그려져 있다) 유실되었다. 남북의 앱스 지붕에는 대천사 미카엘과 가브리엘의 상반신이 그려져 있다. 돔 아래 부분의 곡면 스팬드럴(spandrel, 아치의 정점을 수평으로 지나는 선, 아치의 시작점에서 수직으로 올라간 선, 굽은 바깥둘레로 둘러싸인 부분을 말한다-옮긴이)에는 네「복음서」저자(마태오 그림은 현존하지 않는다)와 세라핌이 배치되어 있다. 그 아래 여덟 개의 반원형 지붕에는 다음과 같은 예수 그리스도전의 여덟 장면이 묘사되어 있다(오시오스 루카스 수도원의 스퀸치에는 네 장면이 들어갈 자리만 있다). 수태고지, 탄생(현존하지 않음), 신전 봉헌, 세례, 변용,「책형」(그림144), 십자가에서 내려지심(그림142, 이를 선택하는 것은 드문 경우로서 오시오스 루카스 수도원의 크립트에도 같은 주제의 프레스코화가 있다),「아나스타시스」(그림143) 등. 공간의 폭은 어색하리만큼 넓고, 벽감들은 얕기도 하고 깊기도 하다. 오시오스 루카스 수도원과 비교해보면, 네아 모니 수도원에 그려진 예수 그리스도전의 등장인물수가 더 많다. 그리고 풍경을 묘사하는 요소들도 더 풍부하다. 예수 그리스도전의 여러 장면은 당시에 교회사에서 중요한 축일을 표시하는 일종의 달력 역할을 했을 것이다. 그런데 '십자가에서 내려지심'의 포함 여부는 문제가 되기도 한다. 하지만 교회력에서 그것은 '책형'과 구별되지 않는다. 왜냐하면 둘 다 성금요일(Good Friday)에 해당하기 때문이다. 그러므로 도상의 선별

143-144
모자이크,
1042~55,
키오스,
네아 모니 수도원
위쪽
「아나스타시스」
아래쪽
「책형」

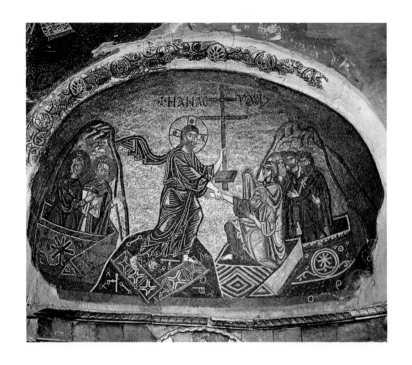

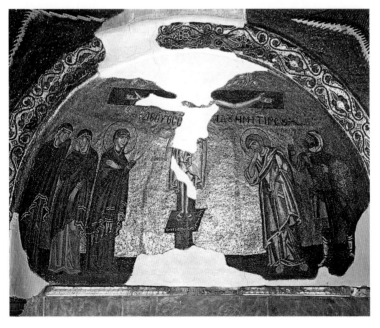

에는 다른 이유들이 있었음에 틀림없다.

「아나스타시스」(그림143)에서 놀라운 특징 하나는, 솔로몬의 짙은 수염이다(예수 그리스도에게서 가까운 오른쪽에 있는 왕이 솔로몬). 비잔틴 미술 어디에서나 솔로몬은 항상 턱수염이 없는 젊은이로 그려져왔다(그림137 참조, 15세기 이콘에서는 이 「아나스타시스」에서처럼 솔로몬을 수염이 있는 왕으로 그렸다). 이와 대조적으로 그의 아버지 다윗의 수염은 회색이다. 네아 모니 수도원의 이 '턱수염 있는 솔로몬'은 성서의 왕과 당시 비잔틴 황제 콘스탄티누스 9세 모노마코스 사이의 대등한 위상을 돋보이게 하기 위해 특별히 그려졌다는 의견이 있다. 솔로몬의 턱수염에 특별한 이유를 두는 경우에 황제의 의도된 이데올로기적 이미지를 감상하는 자가 황제이기보다는 네아 모니 수도원의 수도사라는 점을 기억해야 한다. 이런 생각은 외부로부터 얻어지는 착상일 수도 있겠지만, 오히려 구각형 돔처럼 창건 신부들이 제출한 의견이거나 요구사항일 수도 있다.

네아 모니 수도원 나르텍스의 도상 배치는 오시오스 루카스 수도원 카톨리콘의 그것과 여러 면에서 비슷하다. 나르텍스에서 켈라로 통하는 문 위의 반원형 벽면에는 아주 중요하게 여겨지는 도상이 있지만 이 모자이크는 극히 일부만 남아 있을 뿐이다. 이 도상은 오시오스 루카스 수도원에서처럼 예수 그리스도의 이미지가 틀림없다. 기록에 따르면, 펼쳐진 책에는 '고생하여 무거운 짐을 지고 허덕이는 사람은 다 나에게로 오너라'(「마태오복음」 11:28)라고 씌어져 있다. 네아 모니 수도원 나르텍스의 블라인드 돔 중앙에는 성인 입상들에 둘러싸인 테오토코스가 보인다. 그리고 메달리온 내에 있는 성인들의 흉상들도 함께 보인다(오시오스 루카스 수도원과 유사한 구성). 창 옆으로 난 부자연스럽게 길고 협소한 벽면 공간에는 주상 수행 성인으로 짐작되는 인물의 흉상이 그려져 있다. 또한 다음과 같은 예수 그리스도전의 장면들도 있다. 라자로의 소생, 예루살렘 입성, 발을 씻기심(이 세 가지 에피소드에 예수 그리스도의 모습이 반복적으로 등장한다), 겟세마네 동산에서의 기도(장문의 성서 구절이 씌어져 있다), 유다의 배반, 승천, 성령 강림 등. 도상의 배치는 오시오스 루카스 수도원과 약간 비슷하지만(예를 들어 '발을 씻기심'은 두 곳 모두 북쪽 벽면에 있다), 인물이나 정경을 선별하고 배열하는 세세한 부분에서는 서로가 거의 다르다. 예수 그리스도가 사도의 발을 씻겨

줄 준비를 하는 도상은 비잔틴 미술에서는 찾아보기 힘든 예에 속한다. 오직 키오스 섬의 파나기아 크리나 성당에 단 하나의 사례가 남아 있는데, 틀림없이 네아 모니 수도원을 직접 본뜬 것일 게다.

네아 모니 수도원의 '턱수염 있는 솔로몬'은 비잔틴 미술의 작은 세부에 숨겨진 특정한 의도까지 해석하는 것이 타당한 것인지에 대한 문제를 제기한다. 비잔틴인들도 이런 식으로 이미지를 관찰하거나 사용했을까? 그들 행위의 증거는 콘스탄티노플의 하기아 소피아 대성당 갤러리에 있던 동시대의 모자이크 패널(그림145, 평면도는 그림90)이 제공해 준다. 중앙 옥좌에 앉아 있는 예수 그리스도는 축복의 기도를 하며 책을 펼쳐 손에 들고 있다. 그의 양측에는 황제 부부의 입상이 그려져 있는데, 모자이크의 하부는 소실되었다. 모자이크의 인물이 누구인지는 상부에 크게 기록된 명문으로 알 수 있다. 수염을 기른 황제는 '콘스탄티누스 모노마코스로서, 신이요 황제이신 예수 그리스도(아우토크라토르) 안에 있는, 로마인의 경건한 왕(바실레우스)'이다. 젊어 보이는 얼굴의 여제는 '신심이 깊은 여제(아우구스타)인 조에'다. 황제는 두툼한 돈주머니를 들고 있고, 여제는 황제의 이름과 호칭을 반복하여 기록한 두루마리 책을 손에 들고 있다. 이 모자이크가 제작된 동기는 이렇다. 콘스탄티누스 9세 모노마코스는 하기아 소피아 대성당에 많은 돈을 기증하였다(돈주머니가 상징한다). 그래서 토요일과 일요일에만 행해지던 성찬식은 매일 열리게 되었으며, 여제의 손에 있는 두루마리 책에는 바로 그 봉납이 상세하게 기록되어 있다. 총주교는 황제 부부의 신앙심과 관대함을 영원히 기념하기 위해 황족 전용 구역에 모자이크를 배치하게 하였다. 황제 부부는 기증을 통해 예수 그리스도의 은총을 구하였다. 모자이크의 이미지는 그 은총을 받게 된 황제 부부를 보여준다.

이 패널에서 가장 이상하게 느껴지는 점은 모자이크가 아주 광범위하게, 그것도 솜씨 좋게 변형되어왔다는 점이다. 주의깊게 관찰하다보면, 예수 그리스도와 황제의 머리, 여제의 얼굴, 그리고 '콘스탄티누스'(두 차례 보수)와 '모노마코스'의 이름 철자는 모두 새롭게 고쳐졌음을 알수 있다. 길게 씌어진 명문에서도 그것이 분명하게 느껴진다. 특히 처음과 끝의 철자가 그렇다. 테세라가 깨져 있거나 어지럽게 널려 있는 머리 모습을 통해서도 그러한 수정이나 복원의 흔적을 판별할 수 있다(성상 파괴주의의 결과, 니케아 혹은 하기아 소피아 대성당의 모자이크가 수

정된 사례와 유사하다, 그림87과 92 비교). 세 사람의 신체와 여제 조에를 언급한 명문은 수정되지 않았다. 우리가 지금 보고 있는 이 패널은 여제 조에의 전 남편 가운데 한 명과, 그녀의 첫 남편 로마누스 3세(1028~34년 재위)가 하기아 소피아 대성당에 기증을 한 사실을 기념하기 위해 그려진 것이다. 그녀의 두번째 남편 미카일 5세(1034~41년 재위)는 '콘스탄티누스'라는 단어의 앞 공간을 차지하기에는 조에와 살았던 기간이 너무 짧았던 것 같다. 패널이 처음 제작되던 때의 사정들은 구체적으로 추측해볼 수 있다. 로마누스 3세는 즉위 후에 하기아 소피아 대성당에 연간 36킬로그램의 황금을 기증하였는데, 성당 내 주두에 금박이 씌워진 것도 그의 재위 중에 이루어진 일이었다. 1042년 이후에는 황제의 머리모양을 바꿀 필요가 생겼고 다른 사람들의 머리도 함께 변했다. 여제 조에의 얼굴은 더욱 젊고 아름답게 바뀌었다. 이렇게 하는 것이 여제 조에에게 잘 보일 수 있는 좋은 방법이라고 생각되었을 것이다(콘스탄티누스와 결혼한 1042년에 그녀의 나이는 64세였다). 동시에 예수 그리스도의 머리도 다시 제작되었다. 이와 같은 변화의 원인은, 아마도 황제 부부 얼굴 양식의 기묘한 특징인 핑크색 뺨을 드러내고 싶었던 모자이크 제작자의 희망 때문일 것이다. 황제와 닮아 보이게 하기 위해 예수 그리스도의 머리를 바꾼 것은 아니다(적어도 나는 그렇게 생각한다). 하지만 세 명의 머리는 원래 모자이크 제작 후 20년이 지나면서 양식적인 관습에 따라 차차 변모했을 것이다.

콘스탄티누스 모노마코스는 당시로서는 막대한 돈을 성당 건립과 장식에 투자했다. 그가 창건한 만가나의 하기오스 게오르기오스 수도원은 콘스탄티노플 대궁전과 가까운 곳에 있었다. 지금은 존재하지 않지만, 발굴 결과 그곳은 무척이나 호화로운 수도원이었으며 비잔틴 건축의 기준으로 봤을 때 그 규모도 거대했다. 사방의 길이가 30미터나 되고, 중앙 돔의 직경은 10미터였다. 콘스탄티누스는 기록에 남겨진 네아 모니 수도원에 대한 후원과는 별도로 제국의 영토 내와 국경 바깥에도 자금을 투자했다. 또한 그는 예루살렘의 성묘 성당(Holy Sepulchre) 대복원 계획을 후원하였다. 그곳은 1009년 칼리프 알하킴에 의해 심하게 파괴되었다. 심지어 그는 1054년부터 이탈리아의 몬테카시노에 있는 성베네딕토 수도원에 매년 약 1킬로그램의 황금을 기증하기도 했다. 하기아 소피아 대성당에 들어간 금액과 비교하면 많은 것은 아니지만, 분명히 대

환영을 받았을 것이다. 하지만 콘스탄티누스 9세의 미술정책 가운데 가장 관심을 끄는 것은 무엇보다도 키예프의 성소피아 성당의 창건과 장식이다. 이에 관한 문헌기록이 많이 남아 있지는 않지만, 황제가 관여했다는 사실에는 대부분 동의하고 있다.

루스(Rus, 현대 러시아의 전신으로 민족이나 영토를 언급할 때 사용한다)의 블라디미르(단독통치 980~1014년) 대공은 비잔틴 황제 바실리우스 2세의 누이 안나와 결혼하면서 그리스도교로 개종하였다. 989년의 일이다. 그는 키예프의 작은 촌락에서 비잔틴 제국의 장인들을 동원하여 성모에 봉헌할 성당을 건설하였다(이곳은 티테 성당으로도 불렸으며, 1240년에 파괴되었다). 성당은 그리스십자식이었고, 루스 최초의 조적식(組積式) 건물이었다. 블라디미르의 아들 야로슬라프(1019~54년 재위)는 수도 콘스탄티노플처럼 키예프의 규모를 확장해서 정비했다. 그가 모델로 삼았던 도시가 어디인지 분명하게 보여주는 몇 가지 사례가 있다. 즉 그곳의 대성당은 하기아 소피아에 헌정되었고, 그 도시로 향하는 황금문(Golden Gate)이 있었으며, 심지어는 성이레네 수도원의 위치도 그러했다. 키예프의 성소피아 성당의 공사는 1037년에 착공하여 1040년대에 거의 완성되었을 것으로 추측된다(최초의 헌당식은 1046년). 성당에는 수도대주교라는 직위가 있었다. 이 자리에 최초로 임명된 이는 콘스탄티노플에서 파견된 비잔틴인 테오펨프토스였다. 키예프의 성소피아 성당은 콘스탄티노플과 깊이 연관되는 건축물이다. 숙련된 장인들과 재료의 일부가 수도에서 조달되었다. 외지에서 온 비잔틴인이 고용되어 훈련받았지만, 벽돌 같은 것들은 모두 자급자족했다. 이러한 공사 과정은 1051년에 창건된 키예프 동굴 수도원의 『교부전』(Paterik)을 통해 잘 입증된다. 이 책에는 동굴 수도원에 쓸 재료들을 콘스탄티노플에서 운반해온 일꾼들의 일화가 많이 기록되어 있다. 그런데 콘스탄티누스 9세와 야로슬라프 사이의 관계가 항상 원만하지는 않았던 것 같다. 실제로 둘은 1043년에 아주 격심한 전쟁을 치른 바 있다. 하지만 1040년대 후반 콘스탄티누스의 딸이 야로슬라프의 아들과 결혼하면서 양측이 다시 화해하기도 했다.

건축구조상 키예프의 성소피아 성당은 비잔틴 성당과 유사하지만 정확하게 같은 구조는 아니다. 11세기 비잔틴 건축가가 대규모 군중을 수용할 수 있는 건물을 짓기 위해 필요한 사항들을 어떻게 해결해나갔는

46
소피아 성당
면도,
예프

147

148

10m

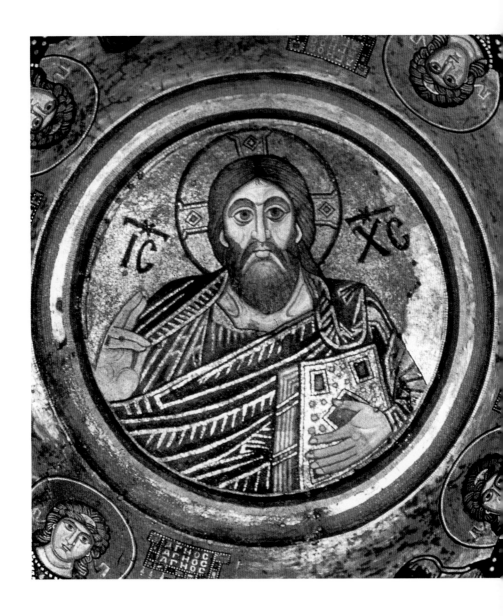

지를 살펴보는 것도 무척 흥미로운 일일 게다. 평면도의 핵심은 그리스 십자식 성당이다. 이 점에서 오시오스 루카스 수도원의 파나기아 성당하고 다르다. 이곳은 직경 7.5미터 정도의 중앙 돔을 지지하기 위해 원주보다는 벽으로 쌓아올린 창과 창 사이의 벽(brick piers)을 사용했다. 중앙에서 서쪽, 남쪽, 북쪽으로는 측랑이 추가되었다. 그리고 측랑의 동쪽 끝은 작은 앱스로 마무리된다. 측랑 위에는 갤러리가 설계되었으며, 중앙의 십자부 공간은 높고 넓었다. 세 방향 각각으로는 복도가 나 있다. 피라미드 식처럼 건물 전체에 열세 개의 돔이 배열되어 있다. 집중식 구조의 성질상 벽체가 효과적으로 돔을 지탱하기 위해서는 중앙 돔을 30미터 가까이 상승시켜야 할 필요가 있었다. 물론 그 높이는 다섯 개의 주랑, 다섯 개의 핵심 앱스의 전체 길이와 성당 중심부의 폭의 균등 여부에 따라 결정된 수치다. 11세기 후반에는 더 넓어진 앰뷸러토리가 더해지면서 성당은 보다 더 대형화되었지만, 17세기 말에 많은 부분이 개조된다.

벽면 장식은 모자이크와 벽화를 조합했다. 중요한 부분은 당연히 모자이크로 하였다. 앱스의 신트로논(synthronon, 고위 성직자가 사용하는 반원형 계단 모양의 의자) 주변의 작은 공간 벽면 외에는 대리석 석판이 장식에 사용되지 않았다. 대리석은 오직 템플론 스크린에만 사용된 것으로 보인다. 그리고 전체 벽면은 석회로 칠해졌고 그 위에 벽화가 그려졌다(모자이크가 시작되기 전). 이 프로젝트가 대규모였던 사실은 의심할 바 없지만, 불행하게도 벽화의 보존상태는 심각할 정도로 좋지 않다. 모자이크에서는 다수의 성인상, 예수 그리스도전, 혹은 성인전의 장면들이 보인다. 켈라의 서쪽 부분, 즉 갤러리를 지지하는 아케이드 바로 위 공간에는 옥좌의 예수 그리스도에게 여러 성당 모형을 바치는 야로슬라프의 모습이 그려졌다. 야로슬라프의 처 이레네도 함께 서 있다. 남편 뒤에는 아들들이, 부인 뒤에는 딸들이 나란히 있다. 이러한 프레스코화는 아주 눈에 잘 띄는 공간에 그려져 있다. 이런 식으로 지배자의 이미지를 배치했던 선례를 제공한 곳은 당연히 콘스탄티노플이다.

키예프의 성소피아 성당에서 모자이크가 사용된 곳은 돔, 교차부, 베마이다. 돔에 있는 「그리스도 판토크라토르」(그림147)에서 예수 그리스도를 보좌하는 천사들은 지금 한 명만 남았다. 돔의 드럼에 난 열두 개의 창 사이에는 열두 사도가 그려져 있다. 그 중 성 바울로는 일부분만

147
그리스도
판토크라토르」,
모자이크,
예프,
성소피아 성당

이 남아 있다. 돔 아래의 펜던티브에는 네 「복음서」 저자가 있다. 돔을 지지하는 남북의 아치 중앙에는 성인 메달리온 상이 있으며, 베마로 통하는 출입부 좌우에는 수태고지를 구성하는 천사와 마리아가 그려졌다. 동쪽의 아치와 궁륭의 모자이크는 현존하지 않는다. 앱스에는 「오란트 테오토코스」(그림148)가 그려져 있는데, 앱스의 높이는 5.45미터다(블라디미르의 티테 성당의 앱스에도 '오란트 테오토코스'가 그려졌을 것으로 추측된다). 성모 좌우에는 그리스어가 명기되어 있다. 그 위 세 개의 메달리온에는 데이시스가 있다. 테오토코스 아래에 배치된 사도의 성찬식에서 제단에 있던 예수 그리스도는 대칭구도로 열을 지어 서 있는 제자들에게로 다가간다. 왼쪽 열은 빵을 받고 오른쪽 열은 포도주를 바라본다. 그 아래 연속된 세 개의 창문에는 두 명의 주교 성인이 있으며, 부제인 스테파누스와 라우렌티우스가 창 양측에서 주교 성인을 보좌하고 있다. 초기 교회의 위대한 주교였던 니콜라우스, 바실리우스, 요안네스 크리소스토무스, 나지안조스의 그레고리우스에 이어 키예프의 주교가 그 자리를 차지하고 있다.

비잔틴 황제 콘스탄티누스 모노마코스가 키예프의 성소피아 성당 건립에 후원자로서 어느 정도 역할을 했음에 틀림없다고 말할 수밖에 없는 이유는, 그가 수도에서 숙련된 장인들을 데리고 왔다는 사실 때문만이 아니다. 실제로 그는 공사에 소요된 막대한 비용을 투자한 사람이다. 그런 후원활동은 황제의 신앙심과 외교정책이 결합된 결과이고, 이 건축물은 특정한 요구에 부합한 결과물이었다(이런 면에서는 오시오스 루카스 수도원 및 네아 모니 수도원과 비슷하다). 어떤 비잔틴인이라도 그곳에 들어가서 보게 된 모든 것들이 익숙하게 느껴졌을 것이다. 프레스코화는 콘스탄티노플의 여러 성당, 예배당, 궁전의 응접실에 있는 것들에 비해 전혀 뒤지지 않았다. 그런데 블라디미르와 그의 가족을 그려놓은 프레스코화 앞에서는 좀 특별한 설명을 듣고 싶어했을지 모르겠다.

키예프의 성소피아 성당에서 흥미를 자아내는 측면은 모자이크 제작에 필요한 기간과 그 세부가 기술적 검증을 통해 드러난다는 점이다. 이는 일반적으로 비잔틴 모자이크에 대한 연구에도 시사하는 바가 적지 않다. 모든 비잔틴 모자이크는 다음과 같은 순서를 밟는다. 첫번째, 석회 반죽을 두껍게 덧씌워 벽체 표면의 요철을 메운다(키예프의 경우, 그

148
「오란트
테오토코스」,
앱스 모자이크,
키예프,
성소피아 성당

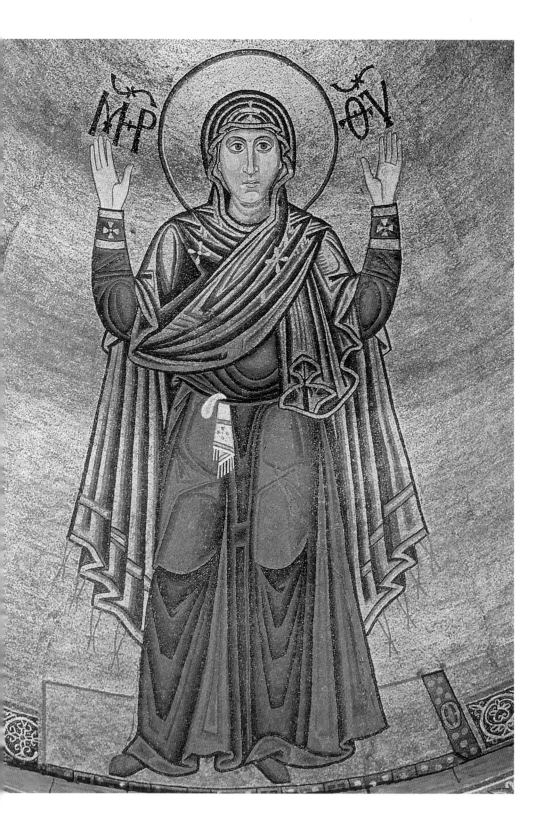

두께는 약 2.5센티미터 정도였다). 두번째, 석회 반죽을 약 1.5센티미터 두께로 발라 그 위에 벽화의 밑그림을 그린다. 마지막으로, 다시 석회 반죽을 약 1.5센티미터 두께로 층을 내어 모자이크 테세라를 묻는다. 석회가 말라 굳기 전에 테세라를 묻어야 한다. 그렇기 때문에 굳기 전에 작업에 필요한 적정 분량의 석회를 반죽해놓아야 한다. 이런 순서의 진행은 이탈리아 프레스코화 제작 관습과도 유사하다. 하루에 일할 분량을 지오르나테(giornate)라고 한다. 실제로는 계절과 장소에 따라 심지어 같은 건물이라도 서로 다른 부분이면 작업조건이 다랐으며, 회반죽이 건조되는 정도도 역시 달랐다. 하루 일할 분량을 다 마친 장인은 쓰고 남은 회반죽은 버리고 다음날 아침에는 새로 회반죽을 해서 사용했을 것이다. 모자이크 화가는 최종 석회 반죽층 위에 그림을 그리고 테세라를 묻을 때 당연히 신속하게 해야 한다. 화가가 모자이크 제작 이전에 프레스코화를 그리는 데는 두 가지 이유가 있다. 첫째, 프레스코화는 테세라를 어떻게 배치해야 하는지 안내해준다. 둘째, 테세라 사이사이에 보이는 반죽의 색이 테세라와 조화를 이룬다(가령, 황금 테세라 아래에는 보통 붉은색이 사용된다). 테세라를 묻는 순간까지는 모자이크와 프레스코화의 제작순서가 같다. 그러므로 비잔틴의 모든 모자이크 화가는 필연적으로 프레스코 화가도 겸했다.

유리나 천연석으로 만들어진 모자이크 큐브나 테세라는 색깔에 의해 분류될 수 있었다. 모자이크 화가는 필요하다면 테세라를 크기나 형태에 따라 구별해서 사용했다. 감상자들이 모자이크 표면을 아주 멀리서 볼 수밖에 없는 공간일 경우 모자이크 화가들은 일반적으로 큰 큐브를 사용하여 듬성듬성 배치함으로써 테세라를 아끼기도 했다. 가파른 각도에서 보여지는 배경에 황금색 테세라를 사용할 경우(그림105 비교) 테세라는 수평선과 나란하게 묻는다. 뿐만 아니라 눈은 어두운 모서리보다는 높은 벽면에서 반짝이는 테세라로 향하기 때문에 바닥에서 바라보았을 때의 각도 또한 감안해야 한다. 사람의 얼굴을 표현하는 데 사용된 테세라는 보통 다른 것에 비해 작기 때문에, 그것을 다루는 작업은 섬세한 기술을 필요로 했다.

화가들이 구도를 잡기 시작할 때 윤곽선을 그리듯이 모자이크 화가 또한 우선 인물과 의복의 윤곽선 위에 테세라를 줄지어놓는다. 그리고 그 선의 안팎에 한두 줄의 테세라를 평행으로 배치한다. 이는 인물과 배경

사이가 연접할 때 특히 뚜렷하다. 황금색 배경에 테세라를 수평선을 따라 나란히 배열하고, 후광 부분에는 동심원으로 배열한다. 그리고 인물을 표현한 윤곽선 내부를 채운다. 사진을 면밀하게 살펴보면 테세라가 어떤 방식으로 배치되었는지 알 수 있다. 또한 모자이크 각 부분의 제작 작업의 상대적인 순서까지도 고찰할 수 있다.

키예프에서는 1일 작업 면적의 범위가 1.36평방미터에서 3.75평방미터까지 다양했다. 이러한 차이는 디자인의 복합성에 달려 있었다. 물론 모든 작업이 발판대 위에서 행해졌고, 공동작업이 훨씬 실용적이었다는 점도 고려할 필요가 있다. 예를 들어 1.36×1미터 면적의 표면을 신속하게 작업하기 위해 능숙한 장인 두 명을 써야 할 경우에는 왼손잡이 한 명과 오른손잡이 한 명이 한 조를 이룬다. 그러나 더 넓은 면적의 경우, 한 사람이 배경을 채우고 나머지 사람(숙련된 장인)이 까다로운 부분을 채우는 분업방식으로 작업을 쉽게 마칠 수 있다. 장인급의 모자이크 화가가 두 명 이상이면, 건물의 서로 다른 부분에서 동시에 작업을 진행할 수 있었을 것이다.

지오르나테가 대충 눈어림으로 2평방미터 되는 벽면이면, 키예프에 있는 모자이크 640평방미터는 320일이 소요된 것으로 계산된다. 벽화처럼 모자이크 제작도 계절의 영향을 받아서 겨울에는 작업을 할 수 없었다. 키예프에서 작업이 가능한 시기는 4월에서 9월 사이로, 약 100~150일간이었다. 장인급 모자이크 화가 서너 명과 각각의 조수 한 명씩, 그리고 짐을 운반할 그 지역 노동자가 서로 한 팀이 되어 작업을 할 경우에는 시즌 안에 전체 작업이 완성될 수 있었을 것이다. 하지만 실상 두 시즌 정도는 필요했다.

일 속도도 빠르고 기술도 최고 수준인 소수의 예술가들은 이런 식으로 작업을 했는데, 그들은 불안정한 발판대 위에서도 능숙하게 일했다. 비잔틴 미술의 모자이크를 고찰할 때는 이러한 실제의 공정을 염두에 두어야 한다.

이 장에서 검토할 마지막 모자이크 작품은 아테네 중심부에서 몇 킬로미터 떨어진 다프니 수도원에 있다. 이것은 아마도 일반인에게 가장 잘 알려진 모자이크 작품이 아닌가 싶다. 그럼에도 오늘날 이것을 이해하는 데는 큰 장애물이 있다. 수도원의 초기 역사에 대한 문헌이 거의 남아 있지 않고 현재의 상태는 원형이 여러 방식으로 변경된 것이기 때문

이다. 아무튼 이 성당은 테오토코스에게 헌정된 수도원의 카톨리콘으로서(그림150), 적어도 11세기 중반 이후에 건축되었다. 지금 남아 있는 구조와 장식의 연대는 기록된 사료가 남아 있지 않아 확실히 알 수는 없지만 일반적으로 1100년 전후로 추측된다.

다프니 수도원은 비잔틴 특유의 성당 건축 유형을 대표한다(그림149). 이곳의 주요한 특징은 앞서 살펴본 다른 수도원처럼 직경이 7.5미터가 되는 거대한 돔이다. 돔은 오시오스 루카스 수도원과 같이 스퀸치 위에 올려져 있다. 높은 아치는 사방으로 뻗어 중앙에 십자를 형성한다(그림151). 아치 외부에 구획지어진 작은 직사각형 방들 또한 오시오스 루카스 수도원에서처럼 소예배당으로 사용되었다. 서쪽 나르텍스는 무척 넓었다. 남아 있는 모자이크는 성당 본체와 나르텍스에서 볼 수 있다. 돔은 거대한「그리스도 판토크라토르」(그림153)를 위한 공간이다. 돔 주변을 두르고 있는 광대한 금색 띠에는『구약성서』의 열여섯 명의 선지자가 하나하나 배치되어 있다. 그들 모두 자신의 예언을 기록한 책을 손에 들고 있다. 아치와 스퀸치가 만들어낸 작은 스팬드럴의 모자이크 표면은 다 벗겨져 떨어져나갔다. 그 아래에 있는 네 개의 스퀸치에는 예수 그리스도전의 장면인 수태고지, 탄생, 세례,「변용」(그림157)이 그려져 있다. 동쪽으로 보이는 앱스에는 좌상의 성모자가 버티고 있다. 베마의 좌우

149-150
다프니 수도원,
1100년경,
아테네 근교
아래쪽
평면도
오른쪽
북동쪽 외관

154

157

151 153

152

156 155

10m

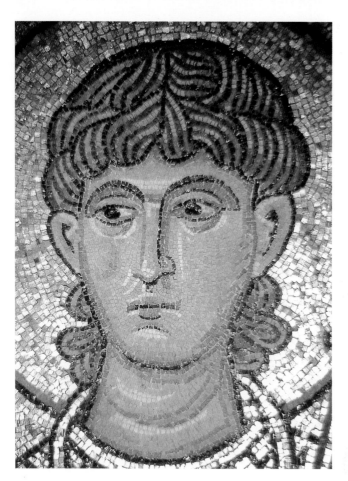

151-152
다프니 수도원
왼쪽
서쪽을 바라본
내관,
1900년경
사진촬영
오른쪽
「성 바코스」
(부분),
모자이크

에는 대천사 미카엘과 가브리엘이 있지만, 인접한 궁륭의 모자이크는 남아 있지 않다. 다른 공간에는 여러 성인상 장식(그림152)이 남아 있다. 십자부의 남북으로는 예수 그리스도전의 장면들, 즉 성모 마리아의 탄생, 동방박사의 경배, 신전 봉헌, 라자로의 소생, 예루살렘 입성, 「책형」(그림154), 「아나스타시스」(그림155), 토마의 의심 등이 펼쳐져 있다. 서쪽 벽의 가운데 입구 위에는 코이메시스(Koimesis, '성모의 잠드심'을 의미, 그림151)가 있다. 나르텍스에는 다음과 같이 추가된 성모전과 예수 그리스도전 장면이 거대한 화면으로 보여진다. 「안나의 기도와 요아킴에게 마리아의 탄생을 알림」(그림156), 신전에 축복을 내리는 마리아, 성모 신전 봉헌, 유다의 배신, 발을 씻기심, 최후의 만찬 등.

　다프니 수도원에서 놀랄만한 점은 성자의 메달리온 상보다는, 많은 인물이 등장하는 구도의 도상이 우위를 점하고 있었다는 사실이다. 네

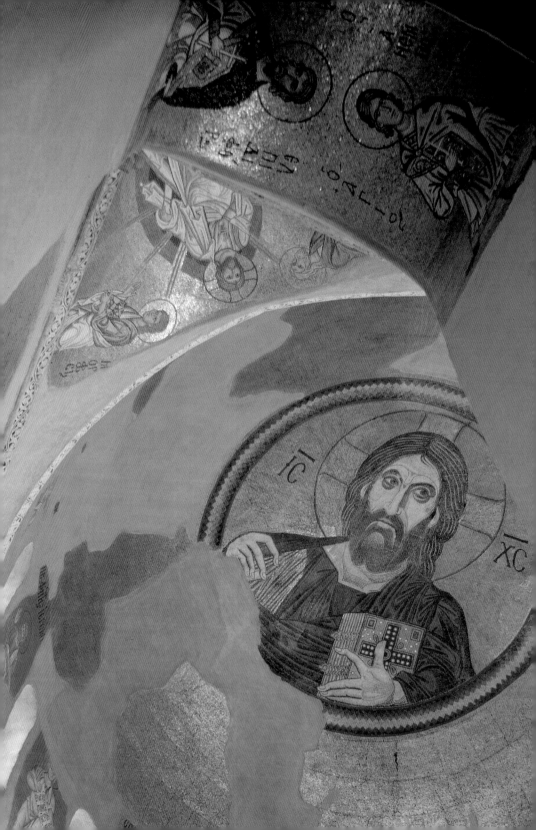

153-155
모자이크, 다프니
왼쪽
「그리스도
판토크라토르」,
돔 모자이크
아래 왼쪽
「책형」
아래 오른쪽
「아나스타시스」

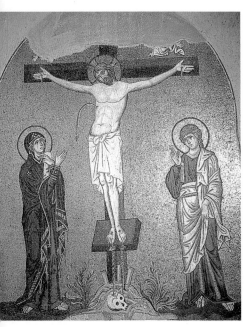

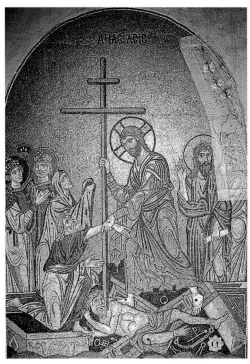

156
뒤쪽
「안나의 기도와
요아킴에게
마리아의
탄생을 알림」,
나르텍스의
모자이크,
다프니 수도원

아 모니 혹은 오시오스 루카스와 대조가 될만한 이러한 현상은 예배식 규정을 따른 것은 아니다. 그리고 다프니 수도원에서 선택된 이미지가 11세기 교회의 전례에서 특별히 중요하게 여겨졌던 것도 아니다. 도상의 선별과 변화는 본질적으로 미학상의 문제였다. 그리고 무엇으로 성당을 장식해야 하는지에 대한 아이디어와 관계된다. 양식적으로 말하자면, 다프니 수도원의 가냘프고 우아하게 몸을 흔드는 듯한 인물상들은

157-158
모자이크,
다프니
수도원
왼쪽
변용」
(현재 상태)
오른쪽
변용」
1891년경
(촬영)

네아 모니나 오시오스 루카스의 땅딸막한 신체 비례와는 대조된다. 다프니의 이러한 경향은 종종 '헬레니즘 풍' 혹은 '고전풍'으로 불리기도 하지만, 이런 용어들을 사용하는 것은 그다지 바람직하지 않는 것 같다. 왜냐하면 그 시대 비잔틴 화가들이 난데없이 헬레니즘 시대나 고전기 그리스의 미술작품을 모방하기 시작했다는 어떠한 증거도 없기 때문이다.

다프니 수도원의 모자이크는 지진 때문에 심각한 손상을 입은 후 1890년대에 복원되었다. 이는 우리가 마지막까지 염두에 두어야 할 사실이다. 오래된 사진자료들(그림157과 158을 비교)을 보면, 우리가 지금 관찰하고 있는 모자이크의 중요한 부분들이 원형을 복원한 것이거나 혹은 새로 손을 봐서 보완한 것이라는 점을 알 수 있다. 더욱이 오시오스 루카스와 네아 모니의 벽면 구성에 결정적인 역할을 한 것은 장식 대리석 석판인데, 다프니 수도원에는 그게 남아 있지 않다. 지금의 벽은 천연 회반죽 혹은 벽돌로 이루어져 있다. 현재 성당은 미술관처럼 공개되고 있으며, 내부의 모자이크들은 순수한 심미적 가치를 전하는 오브제들인 양 전시되고 있어서 차갑고 공허한 인상이 느껴진다. 성당 건축 당시에 의도한 것은 이게 아니었을텐데 말이다.

Βουλόμενος ὁ κς ἡμῶν καὶ θς πληρῶσαι πᾶσαν δικαιο-
σύνην. καὶ πάντα τὰ τῶν ἰουδαίων πληρῶθῆναι καὶ τὸ τῷ τι
ποιεῖ ἡμᾶς μὴ τι σεβομένη μὴ ὅτι ἐν τιθεος ἀξι. καὶ τὸν
γαρ ὄντα παρὰ τοῦ νόμου θ τοῦ μᾶλλον ὡς νόμου ὑπαρ-
τια φέρει. ἰδὼν τοῖς ἰουδαίοις βρχομένοις προς ἰα
ἀμνη τὸν ἀπτίζην καὶ ἀπτιζομένοις εἰς τὸν ἰορ-
δάνην ποταμὸν. προσέρχεται ἰα αὐτῷ ἰωάνν
λέγων· ἐλθὲ ἵνα ἀπτίζω με. οὐχὶ ὡς δέομενον καθαρ-
σεως· ἀλλ᾽ ὡς καθαίρων τὴν ὅλον τὸν κόσμον τῆν
ἁμαρτίαν. ὁ δὲ ἵνα μὴ ὁ γραμματος καὶ τὸ μᾶς πῶρ ὁ
φὴ τι τῷ διὰ τοῦ ἁγίου πνϛ τοῦτο ἅ εἰτι τοῦ θϛ. οὐκ ἐτόλ-
μα να ἀπτίσαι αὐτόν. ὅτε δὲ εἴλκε αὐτὸν μέχρι ζωμ-
νον· καὶ προστάσσον τα αὐτὸ. ἐ να ἀπτισθῇ ἀ φο-
βου καὶ τρόμου· καὶ ἰα ελθὼν ἀπὸ τοῦ χθη σαροίουρα-
νοι· καὶ ἰλ δεθᾶ ὁ μη ἐκ τῶν ουρανων λέγουσα
οὗτος ἐστιν ὁ υἱὸς μου ὁ ἀγαπητὸς ἐν ᾧ εὐδόκησα.

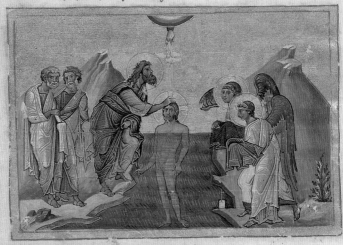

책, 또는 인쇄본과 구별되는 필사본은 성상파괴논쟁 이후의 비잔틴 미술을 연구하고 즐기는 데 필요한 정보를 더없이 풍부하게 제공해준다. 여러 세기가 흐르면서 많은 것들이 파괴되었음에도 아직 수천 권의 책들이 현존한다. 어느 여행가가 큰맘 먹고 오늘날 남아 있는 비잔틴 모자이크 전부를 보겠다고 수주일에 걸쳐 여행을 떠날 수는 있지만, 아무리 체계적인 탐사여행이라 할지라도 비잔틴의 모든 사본 삽화들을 보기란 쉽지 않을 것이다. 그래서 특히 이 책과 같은 개설서는 맥락을 가지고 그 중에서 엄선해서 관찰해야 한다. 그렇지 않을 경우 여러 오해를 일으킬 소지가 충분하다. 이런 위험을 피하기 위해서 나는 당시 비잔틴 화가들이 누구에게 보여주기 위해 사본 삽화를 제작하였고, 또 그 사본은 도대체 어떤 의도를 가졌는지에 유의하고자 한다. 모든 사본들은 그만의 역사를 가지고 있으며(당시의 성당 혹은 수도원도 마찬가지), 동시에 다른 사본들과 최소한 몇 가지 요소들을 공유하기도 한다. 이 장에서 고찰할 사본은 제6장에서 논의했던 성당들과 거의 동시대의 것이다. 이제는 좀 친근해진 전문용어로 말하자면, 후기 마케도니아 왕조에서 초기 콤네누스 왕조에 이르는 중기 비잔틴 시대의 필사본이다.

대리석 석판과 모자이크로 대규모 성당을 장식하는 데는 많은 비용이 필요하지만, 이미지를 그려넣고 금박을 입히는 사본 제작은 성당에 비하면 그다지 많은 비용이 들어가지는 않았다. 하지만 그래도 고가였음에는 틀림없다. 고급 사본들은 신중한 기획과정을 거쳤기 때문에 제작 시간이 오래 걸렸다. 당연히 영원히 이 세상에 남겨질 사본이 되길 바랐을 것이다. 그래서 사본들은 어떤 면에서는 상상하기 어려울 만큼 귀중하게 취급되었다. 당시 사람들에게 종교 서적—사실상 비잔틴 시대의 사본들은 넓은 의미에서 말하자면 모두 종교 서적이었다—은 신과 성인의 말씀을 담고 있는 것이었다. 그래서 사본을 제작하는 것은 신앙심의 발로이고 그것을 주문하는 것은 일종의 기도와 같았다. 또한 성당이나 수도원에 사본을 헌정하는 것은 속죄의 증거였으며 사본 연구는 경

건한 의무였다. 비잔틴 시대의 죄인 어느 누구도 지옥에서의 영원한 고통을 원하지 않았다. 「최후의 심판」(그림176 참조) 삽화에는 그러한 공상이 풍부하게 담겨져 있다. 그렇지만 삽화는 사본의 형식과 소재의 제약을 받기 때문에 작게 그려졌다. 사본 제작은 무척 진지한 행위였다. 우수한 화가들은 사본 삽화를 그리는 일에 초빙되어 주문자로부터 귀빈 대우를 받기도 했다.

우선 살펴볼 것은 황제 바실리우스 2세(976~1025년 재위)를 위해 제작된 사본의 일부다(현재 바티칸 도서관에 소장). 이 사본과 황제의 관계는 권두화에 금으로 된 문자로 씌어진 헌정시에 명시되어 있다. 내용으로 미루어보아 원래 헌정시가 씌어진 페이지의 맞은편에는 황제의 이미지가 전면삽화로 그려져 있었다(현존하지 않는다). 시구는 '색으로 칠해진' 예수 그리스도, 테오토코스, 선지자, 순교자, 사도, 모든 의인들, 천사, 대천사에게 다음과 같이 될 것을 간구한다.

"국가를 강력하게 도와주고 지탱하는 사람, 전쟁터의 맹우, 고통으로부터 구제해주는 사람, 병의 치료자, 그리고 무엇보다도 심판의 때에 주 앞에서 열렬하게 마음을 중재하는 자, 그리고 말로 표현할 수 없는 영광과 신의 왕국을 제공하는 자."

바실리우스 황제는 1만 4천명이나 되는 불가리아 군인들을 생포하여 잔혹한 방법으로 그들의 눈을 멀게 했다. 사본 제작 시기는 그 사건의 전후였다. 잔혹하지만 신앙심이 깊은 사령관은 천군의 가호가 필요했다. 최후의 심판일에 천군은 사본의 시구의 효험을 현시하여 황제를 지켜줄 것이었다.

이제부터 설명하는 것은 일종의 그림책이다. 페이지의 반은 삽화, 반은 텍스트로 구성되었다. 각각의 페이지는 동일한 방식으로 배열되었다. 삽화의 위치는 위의 반과 아래 반으로 서로 번갈아 배치되었기 때문에 삽화들이 서로 맞닿아서 벗겨지는 일은 없었다. 이 책은 시낙사리온(synaxarion, 종교력)을 총망라한 전 두 권 중에 현존하는 제1권이다. 9월 1일(비잔틴력의 신년)에 시작하여 2월 28일까지 날짜가 이어진다. 기념일은 한 명 혹은 그 이상의 성인들, 그리고 특별한 축일을 기념한다(어떤 기념일은 여덟 페이지다). 각 페이지는 예외 없이 페이지를 가득 채우는 16행의 텍스트에 삽화가 첨가되었다. 책의 전체는 430쪽이다. 이 책은 『바실리우스 2세의 메놀로기온』(*Menologion of Basilius II*)이라는

제목으로 유명하다.

1월 6일은 「세례」(그림159) 제일로서, 299페이지에 해당한다. 작은 이콘 모양의 삽화는 페이지의 레이아웃에 맞추기 위해 가로로 길게 변형되었다. 그래서 삽화가는 세례자 요한, 예수 그리스도, 두 명의 천사에 추가해서 베드로와 안드레아 두 사도를 왼쪽에 그려넣었다. 베드로와 안드레아가 세례 후에 제자로서의 소명을 받는 모습이 보인다. 상부의 텍스트는 여러 「복음서」 가운데 어느 곳의 기술과도 정확히 일치하지 않는다(「마태오복음」 3, 「루가복음」 1:1, 「요한복음」 1:6~34과 비교). 하지만 내용상 서로 가까워 여러 문구를 차용해 쓰고 있기는 하다. 그 텍스트는 다음과 같다.

우리 주 하나님은 '모든 의를 이루는'(「마태오복음」 3:15) 것과, 유대인의 모든 관습과 예절을 지키기를 원한다. 유대인 가운데 누군가는 신에 반대하고, 법을 받은 모세와 반대되는 것들을 생각한다. 그는 유대인들이 세례자 요한에게 가서 요르단 강에서 세례를 받은 모습을 보고, 그 역시 요한에게 다가가 말했다. "오라, 나에게 세례를 해달라." 몸을 깨끗하게 하려 해서가 아니고 속세의 죄를 씻기 위함이다. 예언자 요한은 성령에 의해 그를 신의 아들로 깨달았다. 그리고 그에게 세례를 행할 때 만용을 부리지 않았다. 세례자는 주에 의해 강해졌지만, 주의 명령을 수행할 때 두려움과 떨림으로 세례를 행했다. 그때 하늘에서 이런 소리가 들려왔다. "이는 내 사랑하는 아들, 내 마음에 드는 아들이다."(「마태오복음」 3:17)

서기 1000년을 전후하여 태어난 모든 비잔틴인은 예수 그리스도의 세례 이야기를 알고 있었으며 그것의 정형화된 이미지에 익숙했다. 바실리우스 2세가 읽기도 하고 듣기도 했을 이 텍스트는 성서 이야기에 주석을 달고 설명을 첨가한 짧은 설교 같으며, 여기에 대응하는 삽화에 대해 기술하지는 않는다. 그리고 삽화는 특정 텍스트를 충실하게 그림으로 옮겨 보여주지도 않는다.

이 황제의 책에 수록된 것은 잘 알려지지 않은 이미지나 사건들이다. 실제로 어떤 기념 제일은 너무 특별해서 그에 어울리는 문장을 찾을 수가 없을 정도였다. 열다섯 페이지는 삽화와 문장 사이에 여백이 있으며

두 개의 삽화에는 아예 제목도 붙어 있지 않다. 독자(바실리우스 2세 본인)는 다섯번째 제일인 2월 8일의 마지막의 페이지(그림160)를 어떻게 받아들였을까(삽화에 표현된 인물은 순교자 필라델포스임에 틀림없다). 물론 답하기는 어렵겠지만, 한 번쯤 생각해볼만한 문제이다.

콘스탄티노플과 직접적으로 연관된 시사를 다루고 있기 때문에 특별히 관심이 가는 또 하나의 삽화군이 있다. 성이레네 성당을 파괴한 740년의 대지진을 기념하는 삽화이다(그림161). 바실리우스 2세는 그 사건에도 주의를 기울였을까? 10월 26일의 텍스트를 보자.

대지진 기념

이사우리아인 레오 황제 통치 24년, 아홉번째 인딕티오, 10월 26일, 성자 디미트리우스를 기념하는 날에 콘스탄티노플에서는 공포스러운 대지진이 일어났다. 모든 가옥과 성당이 파괴되었고 수많은 사람들이 붕괴한 건물더미에 깔려 죽었다. 이제 우리는 소름끼치는 그 지진을 기념하고 열을 지어 기도한다. 행렬은 우리의 순결한 지고의 여왕이요 신의 어머니이며 영원한 처녀이신 마리아의 위대하고 성스러운 블라케르네 성당을 향한다. 마리아에 대한 진정한 탄원과 부탁이 행해진다. 그녀의 뼈 하나를 상기하며, 우리 죄인을 위해 성령으로 잉태하신 구세주 그리스도는 우리들을 주의 의로운 노여움에서 구하신다. 그러므로 당시의 고난을 기억하고 매년 제를 올려 우리에게 벌을 내리지 않은 것을 기념한다.

삽화의 오른쪽에는 도식화된 블라케르네 성당의 모습이 그려져 있다(성당에는 성모의 가장 귀중한 성유물인 마포리온 혹은 베일이 안치되어 있다). 왼편에는 후광이 덧씌워진 총주교가 「복음서」와 향로를 손에 들고 앞장서서 행렬하는 모습이 보인다. 총주교 바로 뒤에 있는 부제는 호화로운 보석으로 장식된 행진용 십자가를 들고 있다. 그리고 부제 뒤에는 양초를 손에 든 신도가 뒤따른다. 흥미로운 점은 '우리는 기도한다……우리는 기억한다……우리는 기념한다' 라는 텍스트로 독자나 청자(聽者)를 삽화에 직접적으로 연관시키려 한다는 점이다. 독자이자 청자인 황제 바실리우스 2세도 이 리테(lite, 전례행진)의 일원이었다고 전해진다. 하지만 비잔틴의 전례에 따르면, 성 디미트리우스의 제일을 축

160-161
『바실리우스 2세의
메놀로기온』,
10세기 말 혹은
11세기 초,
36×28cm,
(쪽 전체),
로마,
바티칸 도서관
위쪽
「성
필라델포스(?)」,
386쪽
아래쪽
「740년의 지진을
기념함」,
142쪽

하하는 자리에서 황제는 740년의 지진을 기념하는 발언을 하지 않았다. 그러므로 앞에 언급한 텍스트에서 말하는 '우리'는 서기와 그 주변 사람들을 암시하며, 독자를 포함시키려는 의도는 가지지 않은 듯하다. 적어도 황제는 독자로 고려되지 않았다.

『바실리우스 2세의 메놀로기온』에서 호기심을 자아내는 독특한 부분은 삽화 옆에 기록되어 있는 '서명'이다. 모든 서기들은 서명을 기록했으며, 서명의 패턴은 서로 유사하다. 모두 여덟 명의 화가들, 즉 판탈레온, 블라케르네의 미카엘, 게오르기오스, 시메온, 소(小) 미카엘, 메나스, 네스토르, 블라케르네의 시메온의 이름이 씌어져 있다. 각각의 이름 앞에는 '화가 누구의 (작품)'이라는 형식으로, 그 뒤에는 '누구의 (작품)'과 '상동인의 (작품)'이라고 생략하는 식으로 기록되어 있다(같은 화가의 작품이 연속 등장하기도 한다). 이 책에 수록된 세 페이지(그림 159~161) 가운데 첫번째는 게오르기우스, 나머지 두 페이지는 블라케르네의 시메온의 작품이다. 서로 다른 화가들에게 각각 배당된 페이지들을 하나로 묶은 양피지 사본에는 화가의 이름 앞에 오는 서명이 불규칙적으로 배치되어 있다. 오늘날 이것을 보는 현대인들은 페이지를 차지하고 있는 삽화가 어느 화가의 작품인지 제대로 구분하기 어려울 것이다. 만일 '서명'을 액면 그대로 받아들인다면, 비잔틴의 예술가들은 스스로의 개성을 억누르고 사본 삽화 작업을 총지휘하는 장인급 화가의 작품과 똑같이 그리는 데 최고의 기량을 가지고 있었다고 할 수 있을지 모른다. 판탈레온이 바로 그런 경우에 해당한다.

그러나 다른 가능성도 존재한다. 즉 이 사본이 다른 사본에도 삽화를 그렸던 몇몇 화가들에 의해 그대로 똑같이 옮겨 그려졌다고 가정할 수 있다. 삽화 옆에 씌어져 있는 화가의 이름, 그리고 그 서명까지 한꺼번에 복사될 수도 있다(물론 가능한 일이지만, 그렇지 않은 시나리오일 수도 있다. 왜냐하면 그것은 황제에게 특별히 헌정되는 사본이어서 확실한 전례가 남아 있지 않기 때문이다). 아니면, 콘스탄티노플에서 유명한 작품을 많이 그렸던 화가들 여덟 명이 원작을 축소 복사한 것은 아닐까(화가의 이름들이 배치되는 방법을 보면, 이는 사실이 아닐 것 같다). 그렇다면 서명의 문제는 해결되지 않은 채로 남는다. 그리고 이 문제의 정답이 무엇이든지 분명한 사실 하나는, 서명된 삽화들을 통해서는 정답의 증거가 될 수 있는 화가의 개성이나 경력 등이 드러나지 않는다는 점이다.

한편, 황제 바실리우스 2세가 이 사본을 어떻게 사용하였는지 고찰해볼 필요가 있다. 확실한 사실은 이 사본이 성당이나 수도원의 예배의식에 사용될 목적으로 만들어지지 않았다는 점이다. 내 판단으로, 이 사본은 주로 궁전에 부속된 예배당에서 사용된 책 형식 이콘의 일종으로서 스탠드나 성서대 위에 진열되었다. 사본의 페이지들은 매일 넘겨졌고, 그 매일매일의 삽화들은 바실리우스의 기도 주제로 채택되었다. 삽화에 붙어 있는 짧은 텍스트는 황제 자신이 읽거나, 아니면 누군가가 황제에게 읽어주었다. 급한 일이 있을 때는 텍스트를 낭독하지 않고 그냥 넘어가기도 했다. 왜냐하면 텍스트의 제목만 대충 보아도 성인들의 이름이나 핵심이 되는 내용을 충분히 알 수 있고 짧은 기도 주제 정도는 되기 때문이다. 사본의 두번째 의미는 이렇다. 황제가 콘스탄티노플에서 원정을 떠날 때, 종종 그렇듯이 이 사본과 사본의 자매편들도 같이 운반되었다. 그래서 신앙심이 깊은 황제들은 수많은 성인들을 쉽게 접할 수 있었다. 사본의 시작 부분에 있는 시는 이런 용법의 가능성을 보여준다. 일단 전투가 시작되려고 하면, 황제는 1년중 어느 날이라도 그 사본을 통해 천군을 현전하게 하여 도움을 얻으려 했다.

이제 눈을 돌려서, 수도원 성당의 예배의식에 사용되었음이 분명한 사본 하나를 검토해보자. 이 사본은 『테오도루스 시편』으로 불린다. 사본에는 「시편」의 본문, 그리고 『구약성서』와 『신약성서』에서 발췌한 찬가나 기도문이 수록되었다. 「시편」의 낭송은 수도원 전례의 중요한 일상 업무였다. 명문, 시, 삽화를 분석하다보면 우리는 현재 런던 대영도서관에 소장되어 있는 이 시편 사본에 대해 좀더 많이 알 수 있다. 이 사본은 테오도루스라는 수도사가 필사하였다. 그는 세례자 요한에게 봉헌된 콘스탄티노플의 스토우디오스 수도원에서 프로토프레스비테르(proto-presbyter), 즉 수석사제로 있었다.

문자와 삽화의 레이아웃 연구를 통해 우리는 테오도루스가 장인급의 화가를 거느리고 있었음을 알 수 있다. 그는 카파도키아의 케사리아 출신임을 자랑스러워했다. 그곳 출신의 최고 유명인사로는 당연히 주교 성 바실리우스를 꼽을 수 있다. 주교 성 바실리우스는 테오도루스의 말을 빌리면 '목자'이다. 사본은 수도원장이었던 미카엘, 즉 '양치는 선한 목자'의 명령으로 제작되기 시작하여 1066년 2월에 완성되었다. 이 사본은 저명했던 전 수도원장 성 테오도우스(제4장에 등장)의 중재를 거쳐

Κύριε μου κ̅ε̅ ὅτι ᾄδ᾽ ἐξηράκακία
μου ὑπωράχθηω ∶

Καὶ ἐπὶ τῶ λεῶ ὀλίγομ, οὐ μιὰ
ὀθρήνωσω ∶

Δοκίμασον μ̅ε̅ κ̅ε̅ καὶ τῷ κρασὸμ ϊε̅
ὑερεῶσον τὸϊωμὲ θφερῶ μου κ᾽ τῆ
καρδίαμ μου ∶

Ὅτι τὸ ἔβός σου ϊε̅ αντ᾽ θραμ᾽τιᾶϊ τὸ μ̅ο̅
θ᾽ταμμῶμ μου ᾶϊ ∶

Κε᾽ ἤραμ μωσ᾽ τῆσ ἀρμϊθάπου
Ὀυκε᾽ εᾶθσαμ᾽φωμὸθρίουμα
ταϊότητόσ ∶

Καὶ μετὰ σαραμομομω τωμ᾽ ὀυ υϊε᾽
ἐϊσῆλθω ∶

Εἰϊπον ωσ᾽ ἐκϊ ελϊοϊ᾽ αμ᾽ τωρ μηράϊομ ∶

Καὶ μγλ᾽ δᾶ σαδιωμ ρόϊωμϊλεᾶθϊσω ∶

Ϊθό μαωθ᾽ ϋρμαδώσ᾽ τω τὸϊ χϊερῶμϊε᾽

Κ̅υ̅ κ᾽ ϊε᾽ ϊερῶσο σ᾽ τω θϋσίᾳ αϊῆριγ̅μ̅όσ κε̅ ∶

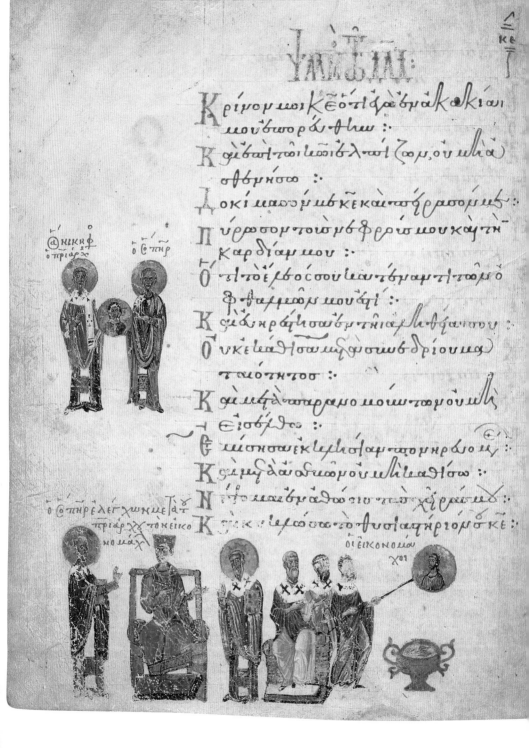

ⓐ ΝΙΚΗΦ
ⲟ ⲡⲣⲓⲁⲣⲭ ⲟ ⲥⲟ̅ⲧⲏⲣ

ⲟ ⲥⲟⲧⲏⲣ ⲉⲗⲉⲅ ⲭⲱ ⲛ ⲙ ⲉⲍⲁⲧ
ⲡⲣⲓⲁⲣⲭ ⲭ ⲧⲟⲛ ⲉⲓⲕⲟ
ⲛⲟⲙⲁⲭ

ⲟⲓ ⲉⲓⲕⲟⲛⲟⲙⲁⲭⲟⲓ

미카엘이 신에게 헌정한 것이다. 그렇다면 이 사본이 스토우디오스 수도원에서 사용될 것을 전제로 제작되었다는 사실은 확실하다. 그리고 수도원장 미카엘과 그의 후계자, 그리고 선임 수도사들이나 특별 객원 연구자들은 이 사본을 연구하고 찬탄하였을 것이다.

『테오도루스 시편』에서 여백에 삽화를 배치하는 방식은 『클루도프 시편』의 방식과 유사하다(그림102, 103과 비교). 예를 들어서, 「시편」 25장 4절과 5절(신공동역 26:4, 5-옮긴이)의 '사기꾼들과 어울리지 않았으며' '악인들의 모임에는 끼지도 않았고 나쁜 자들과 함께 앉지도 않았습니다'의 삽화는 금방 알아챌 수 있다. 그런데 『클루도프 시편』에서 총주교 니케포루스가 혼자 지켰던 예수 그리스도의 원형 이콘이 『테오도루스 시편』(그림162)에서는 총주교와 성 테오도루스('성사부'라고 씌어 있다)에 의해 지켜진다. 그 아래 장면은 『클루도프 시편』에서는 테오필루스 황제가 성상파괴파의 주교들(행악자이고 간사한 자)의 공의회에 앉아 있는 모습이고, 『테오도루스 시편』에서는 황제가 성 테오도루스와 니케포루스('이 성사부는 총주교로서 성상파괴자를 논박하였다'라고 씌어져 있다) 옆에서 연설을 하는 모습이다. 두 사본 모두에서 성상파괴자들은 오른쪽에서 예수 그리스도의 이콘을 백색도료에 담그고 있다. 성 테오도루스는 분명히 삽화에서 중요한 역할을 부여받았다. 이 삽화는 현 수도원장이 성자의 가호를 얻기 위해 의도적으로 주문한 것이고, 그래서 같은 이름의 수도사인 테오도루스가 제작했으리라는 사실 또한 짐작이 간다.

「시편」 제71편이 실린 페이지(그림163, 164)를 펼쳐보면, 『바실리우스 2세의 메놀로기온』의 방식과 달라서 첫눈에 쉽게 이해할 수 없는 삽화들이 보인다. 삽화 속에서 어떤 이야기가 진행되고 있는지 이해하려면 조심스러운 노력이 필요하다. 물론 비잔틴인에게는 그런 과정이 필요하지 않겠지만, 우리는 그렇게 해야 한다. 그렇게 하지 않는다면 도대체 화가가 삽화를 통해서 무엇을 이루려 했는지 이해하기 어렵다. 비잔틴인이 이 두 페이지에서 보여주려 했던 것을 다시 펼쳐놓고 보자.

「시편」 제71편의 왼쪽 페이지(그림163)에는 금색 대문자 텍스트로 '솔로몬을 위하여 다윗이 쓴 시편'이라고 씌어 있다. 그 왼편으로 자주색과 금색의 비잔틴 황제복을 입은 한 인물이 서 있다. 상부의 명문에 따르면, 그는 '솔로몬'이다. 붉은색 선이 독자들의 시선을 「시편」 제71

편으로 이끈다. '하느님, 왕에게 올바른 통치력을 주시고, 왕의 아들에게 정직한 마음을 주소서' (신공동역에서는 「시편」 72:1에 해당된다). 솔로몬 위에는 예수 그리스도의 메달리온이 있다. 이러한 삽화들이 중요하게 보여주는 점은 예수 그리스도의 존재가 어떻게 다루어지는가 하는 것이다. 「시편」 71장 1절에서 다윗은 자식인 솔로몬과 스스로를 위해 신에게 기도한다. 그 신은 유대인이 섬긴 『구약성서』의 신이 아니다. 비잔틴인의 신은 『신약성서』의 그리스도교의 신이다. 텍스트로 기록되어 있지는 않지만 해석상 내연의 의미가 많은 이 삽화의 요지는 정의가 신에게서 솔로몬으로 전해지고 다시 예수 그리스도의 정의가 비잔틴의 황제에게로 전해진다는 것이다.

솔로몬의 발 바로 아래에는 붉은 별이 반짝이는 푸른색 반원이 그려져 있는데, 이것은 전통적으로 천국을 나타낸다. 천국에서 나온 손 하나가 무언가를 지시하려는 듯 작은 손가락들을 내밀고 있다. 이것은 신의 오른쪽 손임에 틀림없다. 그 왼쪽 아래에 있는 한 남자는 앞선 사례들과는 좀 다른 비잔틴 황제풍의 의복을 몸에 걸치고 있다. 그는 하늘을 올려다보고 신의 제스처와 비슷하게 무언가를 가리키고 있다. 그 인물 바로 위에는 붉은색으로 '다윗이 말한다'라고 씌어져 있다. 다윗이 무슨 말을 했는지 알기 위해서 우리는 본문 텍스트로 향하는 붉은색 곡선을 따라가야 한다. 그곳에서 이런 텍스트를 읽을 수 있다. '그는 양털에 내리는 비처럼 임하리니'(「시편」 71:6, 신공동역 72:6에서는 비가 '풀밭에' 내린다고 하는 점에 주의하라. 우리가 일반적으로 사용하는 성서는 비잔틴인들이 사용한 성서와 다를 위험이 크다). 「시편」의 작가(다윗)는 「판관기」 6장 36절부터 38절에서 이런 일화를 언급한다. 기드온은 신에게 도움을 요청하면서 그 응낙의 표시로서 타작한 건조한 마당에 놓인 양털에 이슬이 맺히게 해달라고 하였다. 잠시 여백에 있는 삽화를 살펴보자. 다윗은 긴 회색머리에 수염을 하고 고전풍의 옷을 입고 있는 어느 노인 옆에 있다. 노인 위의 명문은 '양털 앞의 기드온'이라고 씌어 있다. 기드온은 깜짝 놀란 것처럼 보인다. 자신의 눈앞에 있는 것이 양털이 아니고 성모자의 메달리온이기 때문이다. 이는 비잔틴 전통의 성서 주해에 따른 것이다. 주변이 모두 메마른 곳에 젖은 양털이 있음은 곧 신의 현시이다. 이 현시는 성모 마리아의 처녀성을 증거한다. 이러한 시각적 해석은 다윗과 기드온 양자에 다 적용된다. 둘다 마리아의 처녀 임신을 예고

한 것이다. 신의 손은 양털에 이슬을 내리게 했으며 동시에 마리아에게 예수 그리스도를 잉태케 하였다.

이러한 해석을 확실하게 해주는 것은 인접해 있는 '수태고지'(명문에서 밝히고 있다) 이미지다. 천사는 왼편에서 출발하여 마리아에게 다가가 말을 건넨다. 그녀는 앉아서 화려한 붉은 색실을 잣고 있다. 이 장면은 마리아가 성령으로 잉태하리라는 얘기를 전해받는 순간을 그린 것이다. 『구약성서』의 양털 이야기에서 나온 예언이 성취되었음을 보여준다. 그러므로 수태고지 이미지는 인접한 장면에 대한 일종의 주석이나 설명으로 작용함으로써 한 단계 진전된 시각적 주장을 보탠다. 즉 다윗이나 기드온의 장면에서처럼 그 자체가 「시편」 텍스트를 진술하고 해석한다.

'수태고지'는 '탄생'으로, 그리고 '탄생'은 '동방박사의 경배'로 이어진다. 「동방박사의 경배」는 오른쪽 페이지에 그려져 있다(그림164). 이야기는 왼쪽 아래의 여백에서 시작하여 오른쪽 위로 전개된다. 이는 순전히 화가 스스로가 고안한 시각적 장치다. 동방박사의 경배가 「시편」의 본문·텍스트 가까이에 위치한 데는 그만한 이유가 있다. 성모자 뒤에 보이는 구불구불한 붉은 선은 독자의 관심을 다음 구절로 이끈다. '세바와 스바의 왕들이 예물을 바치며'(「시편」 71:10, 신공동역 72:10). 이 「시편」의 작자(즉 다윗)는 「이사야」 60장 6절의 한 구절인 '사람들이 세바에서 찾아오리라. 금과 향료를 싣고 야훼를 높이 찬양하며 찾아오리라'와 비슷하게 썼다. 이 구절은 또한 동방박사가 예수 그리스도의 탄생 후 황금과 유향과 몰약을 어떻게 드리는지를 기술한 「마태오복음」의 설명(2:11)에도 스며 있다. 동방박사는 예수 그리스도에 관한 『구약성서』의 예언이 이루어졌으며 그가 구세주(즉 그리스도)라고 확신한다. 우리는 이제 비잔틴 화가들의 의도를 납득할 수 있게 되었다. 이 페이지 맨 위에는 한 인물의 입상이 있다. 그는 기드온의 모습과 약간 닮았으며 두루마리 사본을 손에 들고 있다. 명문에 따르면 그는 '선지자 이사야'다. 마치 무슨 말을 하려는 듯 오른손으로 「시편」에 인용된 자신의 텍스트들을 가리킨다. 「이사야」 텍스트에 대한 정확한 해석은 「동방박사의 경배」 삽화를 통해 보여진다. 그리고 명문들은 우리가 신의 어머니, 예물을 드리는 동방박사를 실수 없이 알아볼 수 있도록 도와준다. 화가가 동방박사 일행을 머리 셋, 몸통 둘, 다리 셋으로 좀 특별하게 구성한 것은 순전

163-164
뒤쪽
「테오도루스 시편」
왼쪽
「솔로몬과 다른 사람들」
(fol. 91v)
오른쪽
「동방박사의 경배」와 다른 장면
(fol. 92r)

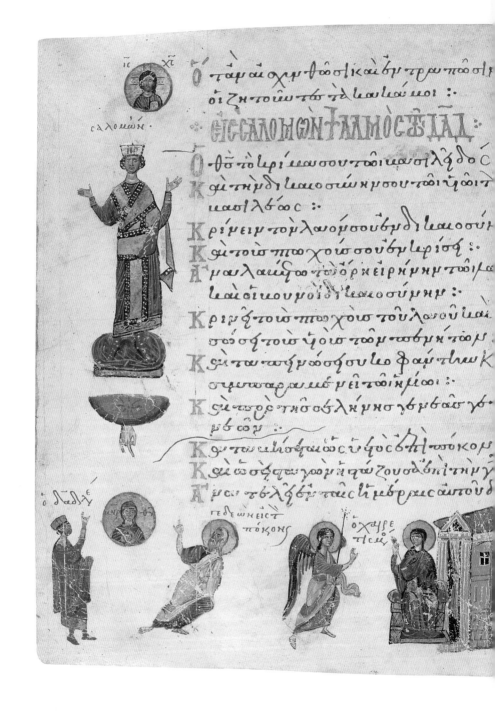

Καὶ οσιώμη ∶∼
δι᾿ πλῆθος εἰρήνης ἕως οὗ ἀνταρ-
ρεθῇ ἡ σελήνη ∶∼
δὶ κατακυριεύσει ἀπὸ θαλάσσης
ἕως θαλάσσης ∶∼
δὶ ἀπὸ ποταμοῦ ἕως περάτων
τῆς οἰκουμένης ∶∼
πρὸ αὐτοῦ προσπεσοῦνται αἰ-
θίοπες ∶∼
δὶ οἱ ἐχθροὶ αὐτοῦ χοῦν λείξουσι ∶∼
οι βασιλεῖς Θαρσεῖς καὶ νῆσοι δῶρα
προσοίσουσιν ∶∼
οι βασιλεῖς Ἀράβων καὶ Σαβᾶ δῶρα
προσάξουσιν ∶∼
δὶ προσκυνήσουσιν αὐτῷ πάντες
οἱ βασιλεῖς τῆς γῆς ∶∼
πᾶντα τὰ ἔθνη δουλεύσουσιν αὐτῷ ∶∼
ὅτι ἐρρύσατο πτωχὸν ἐκ δυνάστου ∶∼
καὶ πένητα ὧ οὐχ ὑπῆρχε βοηθός ∶∼
φείσεται πτωχοῦ καὶ πένητος καὶ ψυχ

ο προφ[ήτης] Ηλίας

μρ θυ μαγοι

ταδῶ προσφ[έ]

히 여백이 부족했기 때문이지 별다른 의도는 없다.

다음으로 그 페이지의 아래 여백을 보자. '동방박사의 여행'은 본문에는 언급되지 않아서 텍스트와 직접적인 대응관계는 없다. 그런데 화가는 남아 있는 여백을 활용하여 생생하고 눈길을 끌만한 구도를 만들어야 했던 것 같다. 모든 것이 아주 신중하게 구상되었다. 만일 우리가 좀더 자세히 볼 수 있다면, 뽐내며 달리는 말들 뒤에서 짐을 운반하는 동물은 큰 귀를 가진 것으로 보아 노새라는 사실을 알 수 있다. 선두에 선 동방박사는 전방을 가리키며 뒤따라오는 동료들을 쳐다본다. 동료들은 선두를 뒤쫓으면서 서로 얘기를 나누고 있는 것처럼 보인다. 우리의 눈 또한 그들의 길을 따라 '동방박사의 경배'에 이른다. 삽화는 단순히 여백 메꾸기용이 아니다. 즉, 그것은 수태고지와 동방박사의 경배를 연결시킴으로써 독자들이 페이지의 서문 내용을 전체적으로 이해할 수 있도록 도와준다. 그리고 예수 그리스도의 생애를 기억하게 함으로써 우리의 사고 범위를 확대한다.

비잔틴 미술을 지식이 없어도 이해되는 것으로 여기고 있었다면, 이 사본 삽화는 그런 환상을 버리게 한다. 비잔틴 미술의 제작과 그것을 보는 행위의 밑바닥에 잠재하는 관념들은 미묘하고 광범위하다. 삽화, 즉 이미지와 그 옆에 동반되는 텍스트 사이의 지속적인 상호작용이 페이지에 기록된다. 그 이상의 텍스트나 사상은 페이지에 드러나지 않지만 관찰자들은 그것을 알고 싶어한다. 이미지를 관찰하고 텍스트를 독해하는 행위 혹은 그것을 말하는 행위는 서로 분리될 수 없다. 우리는 성서의 구절 '다윗이 말한다'를 통해서 말을 하는 다윗의 이미지를 떠올려야 한다. 이미지는 자신들의 목적을 달성하기 위해 독자의 적극적인 참여를 요구한다.

『클루도프 시편』은 『바실리우스 2세의 메놀로기온』처럼 특수한 사례에 속한다. 하긴 비잔틴의 사본 삽화 모두가 특수하다고 해도 과언이 아니다. 비교적 표준형 사본을 제작해온 비잔틴인은 주로 네 「복음서」의 사본을 만들었다. 현존하는 작례 역시 다른 사본들에 비해 네 「복음서」의 사본이 압도적으로 많다. 그리고 그것들 대부분은 서로 유사한 구성을 보인다. 그렇지만 다른 것으로 바꿔도 모를 정도로 정확하게 똑같은 사본은 남아 있지 않다. 이러한 복음서들의 유형은 비잔틴인에게 무척 친근하게 느껴졌다. 그래서 다른 종류의 사본에 비해서 미술에 대한 지

165
「카논 목록표」,
「복음서」(fol. 6
11세기,
19×14cm
(쪽 전체),
파리 국립도서관

166-167
뒤쪽
「마르코
복음」의
권두삽화와 주변
「복음서」
(fol. 87v-88r),
11세기,
24×18.5cm
(쪽 전체),
빈,
오스트리아
국립도서관

ΜΑΡΚΟϹ

Μάρκος ὁ εὐαγγελιστὴς ἀπὸ τοῦ προφητικοῦ πρ̅ο · τ̅ε̅ τ̅ὲ υἱὸν βασιλέα τ̅ν ἐποίησε . τὰ μὲν ἀ̅ρ̅χ̅ εὐθὺς οἰκονομησατο ἀρχιερ...
...καθ ἡμᾶς ὁ ἐκ αἱματ οἱ προφ̅τ · τ̅ πατρικηνεχ̅ τ̅ ἐγγελι̅δ ἐκ πιω · δια̅ τ̅ τ̅ε̅ τ̅ ἐπιτομον κατηε...
...ραπτρεχ̅ τ̅κ καταγγελι πλ̅ν βαιπται · προφ̅τ κ̅ βαειλει ἐχαραιεν ρουε · ὁ ἐκ ρμ̅τ̅ος τ̅νετ̅ιτ · ελ ἀρχλιευμαρχλι...
...τ̅ ἰουδαι κ̅ γραμματ κρινεται · ὅρετ̅ απ̅ τ̅ ἀ̅ρ̅χ · κ̅ μᾶλλον · κ̅ν τινά τ̅ε · κ̅ λα δια υἱ̅ ...
...κ̅ν ἀρχλι · τοῦ αν̅ ὁρ̅ ἰ ιω̅αννη ὃ λεγετο μαρτυρ κ̅ μ̅τ̅ον τ̅ · τ πλ̅ν αν̅ · τ̅ πληρ πλαν παλα̅ δια αιω̅ μαν...

ΕΥ
ΑΓΓΕΛΙΟΝ
ΚΑΤΑ ΜΑΡ
ΚΟΝ

Ἀρχὴ τοῦ εὐαγγελίου ἰ̅υ̅ χ̅υ̅ υἱοῦ τοῦ θ̅υ̅ · ὡς
γέγραπται ἐν τοῖς προφήταις · ἰδοὺ
ἐγὼ ἀποστέλλω τὸν ἄγγελόν μου πρὸ προ
σώπου σου · ὃς κατασκευάσει τὴν ὁδόν
σου ἔμπροσθέν σου · φωνὴ βοῶντος ἐν τῇ
ἐρήμῳ ἑτοιμάσατε τὴν ὁδὸν κ̅υ̅ · εὐθεί
ας ποιεῖτε τὰς τρίβους αὐτοῦ · ἐγένετο
ἰωάννης βαπτίζων ἐν τῇ ἐρήμῳ κ̅
κηρύσσων βάπτισμα μετανοίας εἰς ἄφε
σιν ἁμαρτιῶν · καὶ ἐξεπορεύετο πρὸς
αὐτὸν πᾶσα ἡ ἰουδαία χώρα · καὶ οἱ ἱε

(marginal catena text, right column and lower margin — largely illegible)

각과 기대에 더 많은 영향을 끼쳤을 것으로 여겨진다. 성당 모자이크를 보는 것과 사본의 삽화를 보는 상황이 서로 다르듯이 미술 감상에 영향을 미치는 조건들도 차이가 있음을 기억해야 한다. 성당 벽화는 많은 사람들이 감상할 수 있지만, 사본은 한정된 일부 사람들만 본다. 진귀한 도상이 있는 모자이크는 수천의 관중에게 보여질 수 있지만, 진귀한 사본 삽화는 화가와 주문자만이 볼 수 있다.

평범한 비잔틴「복음서」사본에는 네「복음서」텍스트에 동시에 나타나는 세 가지 장식적 요소가 존재한다. 텍스트의 모두(冒頭)에는「카논목록표」(그림165)가 있다. 파리의 국립도서관에 소장된 한 예를 보자. 숫자들이 나란히 열을 지어 있다(비잔틴인은 그리스어 문자를 숫자로 사용한다. 가령 α는 1이고 β는 2이다). 카논 목록표는 각 복음서 사이의 내용과 일치하는 단락들을 알려주는 일종의 색인 역할을 하는 것으로, 4세기에 카이사레아의 에우세비우스가 정한 도식을 따른다. 이것은 때때로 호화스럽게 장식되기도 했다. 건축적 요소가 분명한 원주, 주두, 지반들도 보인다. 이 요소들이 지지하고 있는 상부의 캐노피 부분은 유선칠보 에나멜 세공을 상기시키는 방식으로 장식되었다. 이 윗부분은 성당 장식의 일부(가령, 아케이드나 벽감)라기보다는 성유물 용기의 표면에 더 가까워 보인다. 결국 그 맨 꼭대기는 지평선 역할을 하고 거기에 십자가나 샘이 그려졌으며, 다양한 종류의 인간, 새, 동물도 있다. 이는 프레임 아래 부분을 '건축적'으로 파악하고 패널의 윗부분을 에나멜 세공으로 해석하는 단순한 시각을 부정하는 것 같다. 결국 여기 맨 윗부분에 있는 이미지들이 그리스도교적 의미로 읽혀질 수 있다고 하더라도, 가령 어떤 샘이 '생명의 샘'으로 해석될 수 있다고 하더라도 이 이미지 요소의 원칙적인 동기는 권고와 해석보다는 풍성하고 생기발랄함에 가까운 것으로 보인다. 그래서 이런 장식은 예수 그리스도의 본성이나 생애를 이해하는 데 직접 관계되지는 않는다.

각「복음서」의 시작 부분에서는 일반적으로 두 페이지가 마주보고 있다. 왼쪽 페이지에는「복음서」저자의 상(그림166)이, 오른쪽 페이지에는 장식적인 헤드피스(headpiece, 책의 장이나 페이지 첫머리 장식도안 - 옮긴이)가 배치되어 있고, 텍스트가 시작된다(그림167). 예로 든 그림166과 그림167은 빈의 오스트리아 국립도서관에 소장된 사본이다. 「복음서」저자는 앉아 있으며, 자신의「복음서」첫 부분을 집필하려 한

다. 배경 전면은 금박이며 갈라진 선이 있는 것으로 보아 철필로 정경의 윤곽선을 그린 것으로 추측된다. 책상 위에는 필기도구와 복잡한 건축물이 보인다. 무언가 철저하게 준비를 해둔 것 같다. 헤드피스는 보통 네모난 장식 문양으로서 유선칠보 에나멜 세공품 풍으로 그려지기도 한다. 그런데 비잔틴의 에나멜 세공은 실제로는 사본 삽화들만큼이나 정밀하다. 금으로 장식된 대문자로 씌어진 사본 제목('성 루가의 복음' 혹은 그와 유사한 상투구들)은 헤드피스의 바로 위나 바로 아래나 틀 내부에 씌어 있다. 본문은 대형 이니셜로 시작한다. 가끔은 그 이니셜을 사람이나 동물의 모양처럼 장식하기도 하는데, 심지어는 「복음서」 저자의 모습으로 그려지기도 한다. 빈 사본의 경우에는 '선지자 이사야와 천사' (「마르코복음」 1:2에 언급됨)의 모습이 사본의 여백 양쪽에 그려져 설명하는 형태를 하고 있다.

텍스트를 집필하고 있는 저자의 모습을 사본 서문의 삽화에 담는 것은 무수한 「복음서」 사본들에서 보이며 그러한 양식이 다른 필사본에도 쉽게 적용되었다. 예를 들어서, 현재 옥스퍼드의 보들리 도서관에 소장되어 있는 『나지안조스의 성 그레고리우스 설교집』(*Homilies of St Gregorius of Nazianzos*, 그림168)에는 저자인 그레고리우스가 「복음서」 저자의 모습으로 그려졌다. 그의 책상 위에는 필기도구와 잉크병이 있으며, 물고기 모양의 성서 받침대가 세워져 있고, 램프가 매달려 있다. 그레고리우스는 부활절에 관한 제1설교의 시작 부분을 쓰고 있다. 그가 「복음서」 저자가 아니라는 사실은 그가 입고 있는 복장으로 알 수 있다. 갈색의 스티카리온(튜닉) 위에 어두운 색의 펠로니온(어깨망토)을 걸치고 있다. 수도사 스타일이지만 주교 복장은 아니라는 점에 유의하자 (주교로 그려졌을 가능성도 배제할 수 없다). 그러므로 이 사본은 십중팔구 수도원에서 사용할 의도로 제작되었음을 추측할 수 있다. 이 인물이 누구인지 궁금하겠지만, 윗부분에 크게 씌어진 명문이 이름을 밝혀준다. 오른쪽 페이지에는 「복음서」처럼 헤드피스가 있고, 틀 내부의 금으로 된 문자는 다음과 같은 내용이다. '여러 성자 가운데서도 사부 그레고리우스, 콘스탄티노플의 대주교이자 신학자가 부활절과 더딤(회피의 악덕)에 관하여 한 설교.' 이 아래의 본문은 '아나스타세오스' (Anastaseos, '부활의'라는 뜻의 그리스어─옮긴이)라는 단어의 이니셜 'A'로 시작하는데, 간략한 '아나스타시스' (부활절 도상)가 교묘하게 그 모양을 구성하고 있

168
뒤쪽
「성 그레고리우스」,
『나지안조스의 성 그레고리우스 설교집』
(fol. 2v-3r),
1100년경,
31.5×24cm
(쪽 전체),
옥스퍼드,
보들리 도서관

† τοῦ ἐν ἁγίοις πρς ἡμῶν Γρηγο
ρίου τοῦ θεολόγου ἐπίσκοπ. κων τ͡ου πόλ. τῶν θε
ολόγ. λόγ. ἔπʹ εἰς τ͡ας πασχα ιδ βραγιη τα

ρατα ὄσβω ὁ ἡ ἑβρα
καὶ ἄρχι δδζιαι·
και ραμι σαρι μ θωμεν
τι σαμηγυρα ι και
σ μ ἥλιος σβρισου
σ ρ μ θω· ἔι πωμεν
αδελφοι και τοι σ με
σουσι ρημα σ με ὅτι
τοι σ δια ρ οι μωσι
ω σαοι ηκοσιν ι κ πο
πωμ θεοι συγχαρ
σωομ βυ σαρ ται τι
αμ σταο σ δῶρε β

σιμμ φωμη ραμ η ριο σ
Ελ ο σβο σιραμ μ ἧ τα σ
τη μ λαρίω σραμμι
δα· τουτο γαρ μ υ πτη
τι θμεν· και ὑ η το
σ μ σ πρ ος γιραμ μ
σαρ το σ ἔι σι μ λορμεμ
θ ο σβη τη σ ο με ρα δ
τι τα σ· α̅ς λ̅ρ̅
κρεῖ τ παρ ο τι η και
σιμ σβρα σω σ
ἐξ σεω ρ ταν τι τα τ

Ἀ γαθὴμ γαρκαι τοσ

다. 윗부분에 떠 있는 천사는 무성기호(soft breathing sign, 모음으로 시작하는 단어의 어두 위에 붙는 발음기호의 일종 - 옮긴이) 역할을 한다.

한편「복음서」의 형식은 여러 방식으로 변형될 수 있었는데, 아마도 대부분은「복음서」저자의 이미지 이외에 다른 이야기 도상을 추가했을 것이다. 현재 파르마의 팔라티나 도서관에 소장되어 있는 사본에는 네 개의 네모 칸으로 나누어 예수 그리스도전을 그린 삽화가 세 페이지에 걸쳐 있다(그림169, 170). 칸을 나눈 틀은 화려하게 장식되어 있어서 마치 이콘을 나누어 배치해놓은 것처럼 보인다(삽화는「루가복음」의 초반부에 수록되었다). 이 삽화들은 관찰자의 주의를 예수 그리스도전의 주요한 순간들로 이끈다. 교회에서 말하는 큰 기념일을 표현한 도상의 순환도,「복음서」본문의 단순한 회화화도 이 삽화들의 관심의 초점이 아니다. 앞서 살펴보았듯이 '승천'과 '성령 강림' (제2쪽)의 이야기는「복음서」에 나오지도 않

169-171
「복음서」,
1100년경,
30×23.1cm
(쪽 전체),
파르마,
팔라티나 도서관
아래쪽
예수
그리스도전의
여러 장면
(fol. 90r, 90v)
오른쪽
「영광의 예수
그리스도」
(fol. 5r)

† ΥΠΌΘΕϹΙϹΤΗϹΤῶΝ
ΕΥΑΓΓΕΛΙϹΤῶΝΕΜΦΗΝΙΑϹ

ϲτεΟΝ ὅτι τὸ κατὰ ματθαῖον εὐαγγέλιο
ἑβραΐδι διαλέκτω γραφὲν ὑπ' αὐτοῦ· ἐν
ἰλημι ἐξεδόθη· ἑρμηνεύθη δὲ· ὑπὸ ἰω
άννου· ἰξηπεῖται δὲ τὴν κατὰ ἄνθρω
πον τοῦ χυ γέννησιν· καὶ ἥ τινα ἄν
θρω

는다. 오직「사도신경」의 초반부에 언급될 뿐이다. 그러므로 삽화 이미지들은 어느 정도 텍스트와 독립적으로 기능한다고 할 수 있다.

화려하게 장식된 사본에는 서문에도 삽화가 그려져 있다. 다윗과 이사야는 여백에 서서 중앙에 있는「영광의 예수 그리스도」(그림171)의 증인이 된다. 예수 그리스도는 케루빔과 세라핌,「복음서」저자의 상징,「복음서」저자들에 의해 둘러싸여 무지개 위에 앉아 있다. 그 아래 제목 양쪽에는 베드로, 바울로, 요한, 로마 황제 트라야누스(바실리우스로 불린다)가 나란히 서 있다. 삽화는 그저 서문 텍스트의 한 요소인 것처럼 그 부근에 그려져 있다. 그래서인지 트라야누스의 흥미로운 모습은「요한복음」에 '트라야누스의 시대에'라고만 언급됨으로써 다소 평범한 방식으로 설명된다.

예배식에 사용되는「복음서」에서 특별한 문구들만을 선별해 묶어 편집한 '예배용 복음서 사본'(Gospel Lectionary)에「복음서」의 체계를 적용한 것도 또 다른 변형이다. 이런 종류의 책은 부활절부터 시작하는 교회력에 따라 편집된다. 부활절에는「요한복음」의 첫 부분이 읽힌다 (「마태오복음」이 아니다). 왜냐하면 그날 읽도록 지정되어 있기 때문이

172
「주상 수행
성인 시메온」,
「성구집」
(fol. 116r, 부분),
1100년경,
39.5×29.5cm,
(쪽 전체),
그리스
아토스 산,
디오니시오우
수도원

다. 삽화가 가장 호화스럽게 그려진 『성구집』 가운데 하나는 오늘날 아
토스 산(그리스 북부에 있는 산-옮긴이)의 디오니시오우 수도원에 있
다. 그렇지만 그것은 하기아 소피아 대성당에서 사용하기 위해 제작된
것 같지는 않다.

이 사본은 전면삽화에서부터 아랫부분에 이니셜을 장식하여 그린 삽
화에 이르기까지 다양한 형식의 삽화들을 포함한다. 매년 변하는 부활절
을 비롯하여 고정되어 있지 않은 제일에 선별된 성구들 외에, 사본 후반
부에는 9월 1일에 시작되는 고정된 제일에 해당하는 중요한 사항들이 수
록되어 있다(시낙사리온).

이 부분은 수도사와 수녀를 양쪽에 두고 기둥 꼭대기에 있는 「주상 수
행 성인 시메온」의 삽화로 시작된다(그림172). 세 명이 수도복을 입은
금욕적 분위기는 화려한 에나멜 세공품 같은 프레임과 대조적이다. 바
티칸 도서관에 소장된 화려한 『성구집』에는 시낙사리온 부분도 포함되
었다.

9월 1일부터 이듬해 1월말까지는 매일 이어지고, 그 이후에는 중요한
제일이 선별되어 있는데, 서 있는 성자나 도상들이 무수히 그려져 있다

173
「9월 9일,
10일의 성자」,
『성구집』
(fol. 248r),
1100년경,
35×26.5cm
(쪽 전체),
로마,
바티칸 도서관

(그림173). 이들은 별개의 이론인 것처럼 틀이 지어져 있지는 않지만, 성당의 프레스코화나 모자이크, 나무 패널 위 성인상을 연상하게 하는 축소형을 의도했음에 분명하다. 최근 연구에서는 이 사본 또한 하기아 소피아 대성당에서 사용하기 위해 제작되었을 가능성이 있다고 주장하기도 한다.

현존하는 예들로 판단해보건대, 비잔틴인이 실제로 다양한 범위의 삽화 연작이 수록된 사본을 만들려고 했던 경우는 드물었다. 그런 사본에 대한 요구는 제한되었을 것이다. 그러므로 『구약성서』의 처음 8대서(「창세기」에서 「룻기」까지)가 포함된 사본 묶음은 주목할만한 가치가 있다. 그 8대서의 사본 각각에는 본래 350개 이상의 삽화가 실려 있었다. 삽화는 모양이나 크기 면에서 서로 달랐고, 서기는 화가를 위해 적당한 장소에 공백을 남겨두기도 했다. 주제는 '홍해를 건너감'과 같은 성서의 평범한 장면들에서부터 서양미술에서 유래를 찾아보기 힘든 특수한 도상들에 이르기까지 다양했다.

『바티칸 8대서』(Vatican Octeuch) 가운데 「신과 노아의 계약」(그림174)과 같은 장면은 「창세기」 본문 9장 8절에서 17절까지를 충실하게 회화화한 것이다. '하늘의 무지개의 계시'로 기록되는 삽화는 홍수 후 신이 무지개를 어떻게 보내는지 표현하고 있다. 신의 손은 노아와 그의 아들에게 '말하고' 있다(제8절). 그런데 본문에는 등장하지 않는 노아의 부인이 삽화에는 표현되어 있다. 『구약성서』의 사건을 『신약성서』에 대한 예언으로 해석하는 그리스도교적 경향이 보이지 않는 점은 주목할만하다. 그런 의미에서 이 삽화는 '순수한' 그림이라 말할 수 있다. 『빈 창세기』나 『코튼 창세기』가 이 사본의 모델은 아니었다. 그럼에도 양식적으로 보면, 이 8대서 사본의 모든 삽화의 풍경묘사는 『빈 창세기』와 같은 성상파괴논쟁 이전의 사본(그림47, 48과 비교)과 공통적인 요소를 지니고 있다.

이 외에 12, 13세기에 그려진 8대서 사본은 네 권 더 전해온다. 이 책의 제9장과 제10장에서 다른 관점에서 검토될 것이다. 이들 각각은 규모가 큰 작품들이다. 그래서 긴 본문에 삽화를 배치하는 데 면밀한 계획이 필요했을 것 같다. 현존하는 다섯 개의 8대서 사본 모두가 서로 밀접한 관계를 가졌음은 당연하다. 삽화가 들어간 최초의 8대서 사본은 『테오도루스 시편』과 같은 시기인 11세기 후반에 만들어졌으며, 그보다 일찍 만들어지지는 않았다.

174
「신과 노아의 계약」,
「창세기」 본문과 주해,
『바티칸 8대서』,
1050~75년경,
36×28.5cm
(쪽 전체),
로마,
바티칸 도서관

✠ ΚΖ ✠ τρίτος χρ(ηματισ)μος περὶ διαθήκης προς Νῶε

Καὶ εἶπωθ(εὸ)ς τῶ Νῶε καὶ τοῖς υἱοῖς αὐτοῦ μ(ετ') αὐτοῦ λέγων· ἰδοὺ
ἐγὼ ἀνίστημι τὴν διαθήκην μου ὑμῖν, καὶ τῷ σπέρματι ὑμῶν μεθ' ὑμᾶς·
καὶ πάσῃ ψυχῇ ζώσῃ μεθ' ὑμῶν ἀπὸ ὀρνέων, καὶ ἀπὸ κτηνῶν, καὶ πᾶσι
τοῖς θηρίοις τῆς γῆς, ὅσα μεθ' ὑμῶν, ἀπὸ πάντων τῶν ἐξελθόντων
ἐκ τῆς κιβωτοῦ· καὶ στήσω τὴν διαθήκην μου πρὸς ὑμᾶς· καὶ οὐκ ἀπο-
θανεῖται πᾶσα σὰρξ ἔτι ἀπὸ τοῦ ὕδατος τοῦ κατακλυσμοῦ· καὶ οὐκ ἔτι
ἔσται κατακλυσμὸς ὕδατος τοῦ καταφθεῖραι πᾶσαν τὴν γῆν· καὶ εἶπε
Κ(ύριο)ς ὁ Θ(εὸ)ς πρὸς Νῶε· τοῦτο τὸ σημεῖον τῆς διαθήκης ὃ ἐγὼ δίδωμι ἀνὰ
μέσον ἐμοῦ καὶ ὑμῶν· καὶ ἀνὰ μέσον πάσης ψυχῆς ζώσης ἥ ἐστι μεθ' ὑμῶν εἰς
γενεὰς αἰωνίους· τὸ τόξον μου τίθημι ἐν τῇ νεφέλῃ· καὶ ἔσται εἰς σημεῖον
διαθήκης ἀνὰ μέσον ἐμοῦ καὶ τῆς γῆς· καὶ ἔσται ἐν τῷ συννεφεῖν με
νεφέλας ἐπὶ τὴν γῆν, ὀφθήσεται τὸ τόξον μου ἐν τῇ νεφέλῃ· καὶ
μνησθήσομαι τῆς διαθήκης μου, ἥ ἐστιν ἀνὰ μέσον ἐμοῦ καὶ ὑμῶν, καὶ
ἀνὰ μέσον πάσης ψυχῆς ζώσης ἐν πάσῃ σαρκί· καὶ οὐκ ἔσται ἔτι
τὸ ὕδωρ εἰς κατακλυσμόν, ὥστε ἐξαλεῖψαι πᾶσαν σάρκα·

⁘ Η ΤΟΥ ΤΟΞΟΥ ΕΝ ΟΥΡΑΝΩ ΑΝΑΔΕΙΞΙΣ ⁘

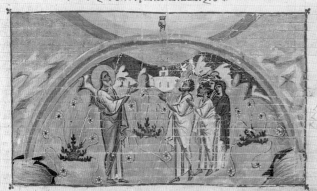

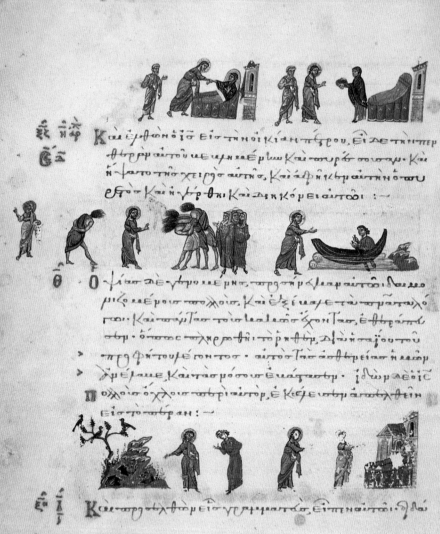

Καὶ ἐλθὼ ὁ τ̄ε εἰϲ τὴν οἰκίαν τπ̄ρου, εἶδε τὴν πεν-
θ τερὰν αὐτοῦ μεμημεέρμω καὶ ϲουρ ε̄ϲ ϲουσαμ· καὶ
ἥ ψατο τῆϲ χειρὸϲ αὐτῆϲ, καὶ ἀφῆκεν αὐτὴν ὁ π̄υ
εϲϲ· καὶ ἠ ψγ̄ρ θηκι καὶ δι ε κ κόρει αὐτωῖ :–

Ο ψιαϲ δὲ γενομενηϲ προϲῆ ρε ξαν αὐτῶ δαιμο-
μιζομε ρουϲ πολλ ουϲ· καὶ ἐξέ βαγ ε τὰ πνᾱ τα ῥ ογω-
ρου· καὶ πάντα ϲ τοὺϲ κα ἀῶϲ ἔχον ταϲ, ἐ θεράπ
ϲεν· ὅπωϲ πληρωθη τὸ ρηθὲν, διὰ ηϲαιου τ̄ου
προφήτου λεγόντοϲ· αὐτὸϲ ταϲ ἀϲθε ρείαϲ ἡ μῶν
ἔλαβεν καὶ ταϲ ρόϲουϲ ε βάϲταϲερ · ῑδω δὲ ὁ τ̄ϲ
πολλ οὐϲ ὄχλουϲ πε ρι αὐτὸρ, ε κ̄ελευϲερ ἀπελθεῖν
εἰϲ τὸ πέραρ :–

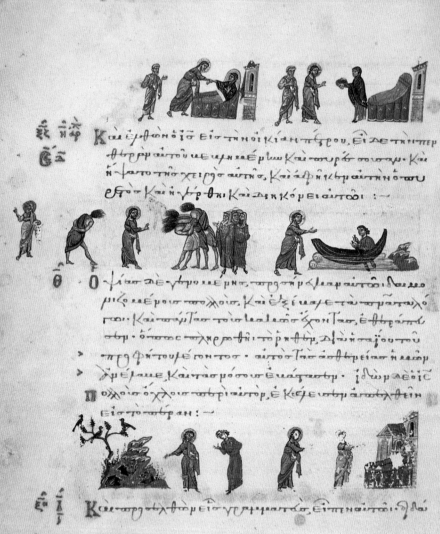

Καὶ προϲελθὼρ εἷϲ γ τμ ματὸϲ εἶπεν αὐτω·δ ῑ̄λ

이 사본에 사용된 삽화 기법은 현존하는 두 권의 「복음서」 사본에도 쓰였다. 하지만 그곳 삽화에는 틀이 둘러쳐져 있지 않고 삽화가 프리즈처럼 페이지를 가로지른다. 왜냐하면 '십자가에서 내려지심' 도상처럼 네 「복음서」에 공통되는 이미지가 있기 때문이다. 그러나 사본 사용자(네 개의 「복음서」를 동시에 볼 수 없었다)에게는 삽화들이 조밀하게 연속으로 그려져 있는 것이 그리 놀랄 일이 아니었다. 가령 현재 피렌체 메디치가의 라우렌치아나 도서관에 소장된 사본(그림175)에서는 삼단의 삽화가 세 개의 짧은 케팔라이온(kephalaion, '장'의 의미로, 현대 성서의 장 구분과는 다르다. 당시 비잔틴인의 어휘를 유지하는 데 유용하다)에 상응한다. 제1단에서는 베드로의 집(오른쪽의 건축물)에서 예수 그리스도가 베드로의 장모를 치료하고 있다. 베드로가 왼쪽을 쳐다보고 있으며, 그때 예수 그리스도는 여인의 손을 만진다. 그러자 그녀는 일어나서 그릇을 바친다. 즉 음식을 대접함으로써 섬긴다. 현대 성서에서 케팔라이온은 2개의 절(「마태오복음」 8:14~15)에 해당한다. 그리고 이 「복음서」 사본에서는 이 장면의 삽화 바로 아래에 오는 문장 네 줄에 해당한다.

화가는 네 줄 텍스트의 아래 여백에 예수 그리스도의 기적 장면을 묘사했다. 왼쪽에서는 악마 들린 자들(그들은 머리를 마구 흔들어대고, 손발이 묶여 있고, 간단한 옷으로 겨우 몸을 가리고 있다)이 예수 그리스도의 치료를 받고 있으며, 머리에 천을 두른 유대인들이 이 광경을 지켜본다. 오른쪽에는 배를 타고 갈릴리 해를 건너려는 예수 그리스도가 뱃사공에게 무언가를 명령하는 듯하다. 두루마리를 들고 왼쪽 여백에 서 있는 인물은 선지자 이사야다. 「복음서」에서는 예수 그리스도의 치유 기적은 이사야의 예언이 성취된 것으로 설명한다. 이러한 이미지들은 다음 케팔라이온에도 이어진다. 내용은 「마태오복음」 8장의 15절에서 17절까지의 것과 일치하며 이야기는 삽화로 그려졌다.

마지막 1단의 삽화는 텍스트 네 줄 정도 들어갈 만한 공간을 차지하고 있다. 왼쪽에는 예수 그리스도가 서기에게 하는 말씀인 '여우도 굴이 있고 하늘의 새도 보금자리가 있지만' (「마태오복음」 8:20)가 회화화되어 있다. 오른쪽에는 '제자 중에 한 사람이 와서 말하기를 주님 먼저 집에 가서 아버지 장례를 치르게 해주십시오' (「마태오복음」 8:21)가 그려져 있다. 「마태오복음」 8장 19~22절에 해당하는 짧은 케팔라이온의 첫번째 줄이 페이지의 마지막 부분을 채우고 있다. 얼마든지 이미지로 변환

τότε ἀποκριθήσονται καὶ αὐτοὶ λέγοντες· κ(ύρι)ε,
πότε σὲ εἴδομεν πεινῶντα ἢ διψῶντα
ἢ ξένον ἢ γυμνὸν ἢ ἀσθενῆ ἢ ἐν φυλακῇ καὶ
οὐ διηκονήσαμέν σοι; τότε ἀποκριθή-
σεται αὐτοῖς λέγων· ἀμὴν λέγω ὑμῖν, ἐφ᾽
ὅσον οὐκ ἐποιήσατε ἑνὶ τούτων τῶν ἐλαχίστων,
οὐδὲ ἐμοὶ ἐποιήσατε· καὶ ἀπελεύσονται
οὗτοι εἰς κόλασιν αἰώνιον· οἱ δὲ δίκαιοι εἰς
ζωὴν αἰώνιον·

될 수 있는 텍스트들은 다들 거기에 어울리는 삽화를 가지고 있다. 하지만 그러한 삽화들의 배치는 케팔라이온의 분배에 달려 있다. 서기는 각 케팔라이온과 동일한 분량의 공간을 화가에게 남겨주었지만, 「요한복음」에서처럼 케팔라이온이 더 길 때도 있다. 그렇다면 이때는 당연히 본문에 비해 삽화의 양은 줄어들 수밖에 없다. 그럼에도 이런 방식으로 「복음서」를 표현하는 것은 그저 네 명의 「복음서」 저자들의 이미지를 제공하는 것 이상의 중요한 일이었음에 틀림없다.

두번째로 유사한 복음서 사본은 파리 국립도서관에 있다. 이 사본에는 한 페이지의 삼분의 이 정도의 공간에 삽화가 세세하게 그려져 있다. 그 앞에는 「마태오복음」 26장 1절의 내용이 케팔라이온에 씌어 있다(같은 내용의 케팔라이온이 더욱 간략화된 경우는 「마르코복음」 14장 1절에서 발견된다). 물론 서기는 화가의 요구조건들을 예상하고, 「최후의 심판」(그림176)처럼 스케일이 큰 이미지를 그릴 수 있는 넓은 여유공간을 남겼다. 이런 경우 삽화는 다음 페이지의 텍스트가 아니라, 그 페이지 맨 위에 있는 텍스트의 마지막 문구, 즉 「마태오복음」 25장 46절 '그들은 영원히 벌받는 곳으로 쫓겨날 것이며, 의인들은 영원한 생명의 나라로 들어갈 것이다'를 지시한다.

이 도상은 복잡하며 「복음서」 텍스트 이외의 수많은 요소들까지 포함하고 있다. 맨 위에는 예수 그리스도가 만돌라 안 옥좌에 앉아 있으며, 성모와 세례자 요한이 그 양쪽에 있다(일종의 '데이시스' 다). 좌우에는 각 여섯 명의 사도들이 앉아 있으며, 예수 그리스도의 발 아래로 천사들이 보인다. 왼쪽의 한 천사는 두루마리를 말듯 하늘을 말아올리고 있으며(「요한묵시록」 6:14), 오른쪽에서는 천사가 부는 나팔 소리에 죽은 자들이 깨어나고 무덤과 괴물들은 죽은 자를 내어준다(「요한묵시록」 9:14). 그 아래 왼쪽에는 주교, 통치자, 속인 남성과 여성 등 네 계층의 의인의 모습이 그려져 있는데, 그들의 손은 기도를 하는 모습이다. 강물 같은 불길(「다니엘」 7:10)은 예수 그리스도의 발 아래에서 텅빈 옥좌를 향해 흐른다(「시편」 103:19와 비교). 불의 호수에서 두 천사는 저주받은 자들을 괴물 위에 올라탄 지옥의 신 하데스의 형상을 향해 밀쳐내고 있다. 작은 검정색 악마가 이를 돕는다. 페이지 왼쪽 맨 아래에는 천국의 정경이 있다. 왼쪽에 앉아 있는 자는 아브라함으로서 어린아이 같은 사람들에 둘러싸여 있다. 그 중 한 아이('라자로', 「루가복음」 16:22 참조)

καὶ ὁ λαὸς σαρομωμε
κοιμηθημδωτωρπρ̅σ
αὐτοῦ· καὶ ἐβασιλευσ
ροβοαμ ὁ υἱὸς
αὐτοῦ αμ
τομ
τ̅ο̅
✝

Καὶ πορ̅εζ καὶ ὁ λαὸς τη̅ο
ρ̅οιμαμ εἰς σίκιμα· ὅτι
ζο σίκιμα ηρχοντο πᾶς
ἰη̅λ λαοιρβασαι αὐτόν· καὶ
ἐγάληστβμροαμ τη̅ο πρ̅ο τ̅ο
μαοιρβα ρομαμ ἀρμετ
ὁ π̅η̅ρ σου ἐβαρυ̅ντ τορμεη
ὁν ζμομ· καὶ σὺ ρωμλοιφι
σομαι ἀπὸ τη̅ο δουλείας τοῦ
π̅ρ̅σ σου τῆς σκληρᾶσ· Καὶ
ἀπὸ τοῦ ζυγοιου αὐτοῦ τ̅ο
μαρβαρ̅σ ου ἐδωλεμ ἐφ᾽ ἡμᾶσ
καὶ δουλάσομβήσοι· καὶ
εἶπ̅ε πρὸς αὐτοὺσ· ἀπαβλ
ηθεσ ὑπὸ λιμβ̅ρ̅ωμ τριωμ· ἐ
ἀμαζρβαπ̅ε προρομ̅ε· καὶ
ἀπηλθομ· καὶ ἀπηλθ̅ν μ̅ο
ὁ λαοιρβα ρομαμ τοιο
πρ̅σ βουντ̅ρ̅οιο οι ησαμτε
ἐζ̅λατ̅ω ἐνωπιορσαρ̅
μομ τοῦ πρ̅σ αὐτοῦ ἐτι ζω̅
τοσ αὐτοῦ λεμ· πωσ ὑ̅μ̅
μουλ̅ζατ̅ο̅· καὶ π̅ι̅αποδιερ
τ̅ω τα λαω τούτω ρ̅ορ̅· ἐλ
ἐλάλησαμ πρὸς αὐτὸμ λε
γον̅τ̅ε· ἐ̅ν τῇ ἡμ̅ρ̅α ται
π̅ι ἐ̅σ̅η δουλος τα λ̅αωτοιο̅
Καὶ δουλάσοσ αὐτοῖς· καὶ
λαλ̅ι̅σοσ πρὸς αὐτοῖς
λο̅ο̅οσ ἀγαθοῖς· καὶ ἐσορται
σοι δουλοι πασασ τα̅ο λι̅
μ̅β̅ρασ Καὶ ἀπεκριθ̅η· π
τὴ̅ν̅ μιουλ̅η̅ρ̅τ̅ωμ πρ̅ο̅βμ̅
ζρομ̅αμ̅ οι̅σβ̅ενπ̅ι̅λ̅ασαμ̅ τ̅ο

가 아브라함의 품에 안겨 있다. 테오토코스는 옥좌에 앉아 있다. 그리고 성 베드로는 천국의 문을 열고 구원자들을 이끌고 안으로 들어간다. 중앙에 있는 두 악마는 영혼의 무게를 재고 있는 천사의 저울을 흔들려고 한다. 그 오른쪽에 있는 지옥에서는 사악한 자들이 여섯 개의 작은 구역에 나뉘어져 고통을 겪고 있다(「마르코복음」 9:43~48 참조).

'최후의 심판' 도상은 이콘이나 상아부조(런던의 빅토리아 앤드 앨버트 미술관에 소장되어 있는 것과 같은)에서 작은 규모뿐만 아니라 1028년 제작된 테살로니키의 파나기아 칼케온 성당의 나르텍스에 있는 것과 같은 기념비적인 규모로도 나타난다. 『파리 복음서 사본』에 있는 「최후의 심판」은 「복음서」 내용과 밀접한 관련을 갖는 다른 페이지들의 일련의 삽화와는 전혀 다르게 기능한다. 따라서 우리는 그 이미지들이 어떤 주문자의 요구에 의해 특별히 만들어진 도상이며 처음 계획된 일련의 삽화에 추가되었음을 가정해볼 수 있다. 불행히 그 주문자가 누구인지 알 수 있는 방법은 아직 없다.

또 하나의 예는, 『구약성서』의 네 문서, 즉 「사무엘상·하」, 「열왕기상·하」(그리스어 판 성서의 「열왕기」는 전4권)의 내용만 수록된 것으로 지금 바티칸 도서관에 있는 사본(『바티칸 열왕기』를 가리킨다 – 옮긴이)이다. 처음에 화가는 본문의 케팔라이온에 삽화를 그릴 계획으로 시작했다. 이 계획은 욕심이 커져서 「사무엘 상」의 74개의 삽화를 그렸지만, 그 다음부터 삽화의 빈도는 급격히 감소한다. 삽화들은 표준적 형식으로 그려져 반복되는 경우가 대부분이다. 그런데 「열왕기 상」 11장 43절부터 12장 1절까지 이야기되는 솔로몬의 매장과 즉위의 장면에서 이런 전형이 깨진다. 페이지 윗부분은 「솔로몬의 죽음」(그림177)을 나타낸다. 솔로몬은 무덤에 길게 누워 있다. 그리고 그 아래 그림은 솔로몬의 아들인 「르호보암의 제관」 장면이다. 비잔틴 황제의 모습을 하고 있는 새 왕은 자신의 방패 위에 올라가 군중의 환호를 받고 있다.

「복음서」, 모세 8대서, 혹은 「열왕기」 사본에서처럼 조밀하게 삽화들이 그려져 있는 사본을 제작하는 데 대한 관심은 서로 연관된 흐름을 가진다. 이 사본들은 『테오도루스 시편』(1066년)과 양식적으로 유사해 보이기 때문에, 이것들이 꼭 스투디오스 수도원에서 제작된 것으로 한정지을 수만은 없지만, 당시 수도인 콘스탄티노플에서 제작된 것으로 추정할 수 있다. 그런데 『테오도루스 시편』 앞에는 『클루도프 시편』(9세

기 중반)이라는 선행하는 사례가 분명히 존재한다. 이 점이 바로 다른 사본과 다르다. 성서의 문서에 수백 개의 삽화를 그려넣는 경우는 『코튼 창세기』 같은 일찍이 5세기 말 혹은 6세기의 사본에서도 분명 있었다. 그리고 11세기 중엽의 사본들도 전에 볼 수 없었던 방식으로 텍스트와 이미지를 통합의 가능성을 열심히 탐구하였다. 하지만 이들의 시도는 『파리의 그레고리우스 사본』이나 『레오의 성서』등 9세기 말과 10세기의 사본에 주로 사용되던 전면 권두삽화 방법에 밀려나고 만다.

비잔틴 사본은 비잔틴 상아 혹은 에나멜 작품처럼 세계 곳곳의 공공 컬렉션에 존재하고 있으며, 그런 점에서 모자이크나 프레스코화가 그려진 벽면에 접근하는 것보다 훨씬 쉽게 접할 수 있다. 그런데 미술관에 전시된 상아나 에나멜 작품은 완벽하지는 않더라도 충분하게 연구될 가능성이 있지만, 사본의 경우에는 그것이 비록 전시되었다 하더라도 연구가 그리 용이하지 않다(물론 전시 자체도 드물다). 그러기 위해서는 우선 페이지에 기록된 내용을 읽을 수 있는 능력이 필요하다. 그런 다음에 그나마 펼쳐진 두 페이지 정도는 볼 수 있다. 우리가 그나마 최대한 가까이 가서 볼 수 있는 것은 박물관의 전시관 안에 얌전히 놓여 있는 사본이라는 점을 생각하라. 독자 스스로 더 많은 것을 알아야겠다는 생각이 당연히 들 것이다. 이렇게 비잔틴 사본 삽화는 비잔틴의 미술과 사상을 연구하기 위한 더 없이 풍부한 정보원이면서도 동시에 많은 노력을 요하는 것이기도 하다.

지금까지 우리는 비잔틴 미술을 심도 깊게 관찰했다. 나는 비잔틴인의 시각과 사유방식들을 재현하고 모사하기 위해 최선을 다했다. 비잔틴 미술과 현대의 감상자의 대화가 어렵다는 사실을 우리는 잘 알고 있지만, 좀더 광범위한 문화적 현상을 고찰해야 한다. 비잔틴 미술의 본질은 관조를 통해서 신과의 합일을 이루는 한 개인의 문제인 것만은 아니다. 비잔틴 미술은 세련된 문화의 산물이다. 즉 미술과 관계를 맺은 다양한 사람들이 그것을 각자의 방식으로 감상하고 판단해서 사용했다. 이제 특별히 12세기에서 15세기 동안의 비잔틴 미술에 대한 인식과 수용의 실제를 광범위한 시점에서 검토해보려고 한다. 이는 앞으로 전개될 제8장, 제9장, 제10장에 남겨진 과제이기도 하다. 다루는 범위는 미술사의 분류로 말하자면 중기에서 후기의 비잔틴 미술이고, 왕조로 말하자면 콤네누스 왕조에서 팔라이올로구스 왕조에 이른다.

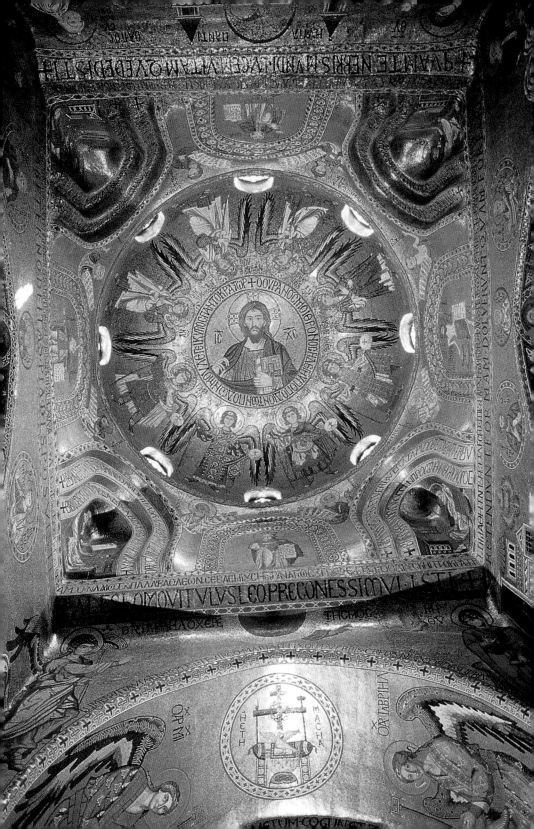

78
「그리스도
판토크라토르」,
1142/43,
돔 모자이크,
팔레르모,
카펠라 팔라티나

 토지가 비옥한 시칠리아 섬은 지중해 교역의 요충지로서 통행세 징수
소 역할을 했다. 이 책에서는 시칠리아의 소유가 종종 분쟁으로 발전했
던 장구한 시대의 흐름을 더듬어본다. 시칠리아는 로마인의 수중에서
반달족에게 넘어갔고, 그 뒤 5세기에는 동고트족에게 양도되었다. 6세
기에는 유스티니아누스 황제의 장군 벨리사리우스가 탈환하였으나 7세
기부터는 아랍인의 습격을 받기 시작하여 이후 9, 10세기 동안 서서히
정복되었다. 그러다가 11세기에 노르만인들이 섬을 침략하여 정복하였
고, 13세기에는 호엔슈타우펜(독일), 앙주(프랑스), 아라곤(에스파냐)이
차례로 지배하였다. 주민들이 반드시 통치자의 종교에 따라서 개종을
하지는 않았지만, 시칠리아 섬을 지배했던 종교를 말해보자면, 그리스
도교, 이교, 그리스도교, 이슬람교, 다시 그리스도교의 순서였다. 11세
기 이후의 그리스도교는 이전과 달리 콘스탄티노플이 아닌 로마의 권
위를 따랐다. 이 책의 제8장에서 제10장까지 다루려는 세계에서는 때
때로 정쟁이 소용돌이쳤으며 종교 · 언어 · 문화와 관련된 많은 문제들
이 발생했다. 이 장에서는 노르만의 지배가 안정적인 궤도에 들어선
1140년대부터 1180년대까지 시칠리아 섬의 짧았던 평화시기를 주로
살펴보겠다.

 이 시기에 시칠리아를 지배하던 노르만의 군주는 야심찬 건축계획을
세웠다. 권력과 신앙심의 통속적인 연합은 다음과 같이 거리낌없이 진
행되었다.

 "옛 왕들(바실리우스)은 성자를 경배하기 위한 장소를 많이 건립하였지
만, 통치자(스켑토크라토르)의 권위에 오른 나, 루지에로 왕은 주님의 신
하들 가운데 으뜸이고 목자의 우두머리인 베드로에게 이 성당을 봉헌한
다. 예수 그리스도가 아름다운 피를 흘려 다진 성당의 기초 위에 베드로
가 자리한다. (텍스트 분실) 제3 인딕티오 해이지만, 정확하게 계산하면
6651년(서기 1142 혹은 43년)이다."

 위 글은 그리스어 운문을 번역한 것으로, 시칠리아의 항구도시 팔레

르모의 왕 루지에로 2세 궁정 부속 성당 돔의 정사각형 기부 근처에 있
는 모자이크에 기록되어 있다(현재는 카펠라 팔라티나 혹은 궁정예배당
으로 불린다). 돔(직경은 6미터, 높이는 약 20미터)의 중앙에 「그리스도
판토크라토르」(그림178)가 있으며 그 주변에는 다음과 같이 그리스어
명문이 씌어져 있다. '"하늘은 나의 보좌요 땅은 나의 발판이다"라고 만
물의 지배자(판토크라토르)인 여호와가 말했다'(「이사야」66:1, 「사도행
전」7:49에서 인용됨). 판토크라토르는 여덟 명의 천사에 둘러싸여 있
다. 기부 네 모서리의 스퀸치에 의해 돔의 원형은 옥타곤을 통해 아래

10미터

정사각형 기부로 전이된다. 스퀸치에는 네 「복음서」 저자들이 있고, 그
들 사이에는 네 명의 예언자 입상이 그려져 있다(세례자 요한 포함). 그
위에는 팬던티브 같은 작은 벽면 공간이 있는데, 그곳에는 예언자들의
메달리온이 있다. 모든 예언자들은 그리스어로 기록된 두루마리 사본을
손에 들고 있다. 돔의 정사각형 기부 위로는 아치가 세워져 있고, 아치
는 네 개의 원주가 지지한다. 동쪽 아치 좌우에는 '수태고지'가, 서쪽에
는 '신전 봉헌'이 그려져 있다. 이야기 도상들은 남북의 아치로 계속 이
어지는데, 그곳에는 아무 것도 씌어져 있지 않은 사본을 들고 있는 예언

자의 메달리온이 세 곳에 배치되어 있다. 남과 북, 그리고 서쪽 아치의 내측에는 성자들의 메달리온 상이 있으며, 동쪽 아치는 앱스에 이르는 궁륭으로 이어진다(그림179 참조).

카펠라 팔라티나에 세워진 돔의 광경은 비잔틴 성당에서 보여지는 비잔틴 모자이크의 모습과 유사하다. 동쪽을 보면(그림181), 앱스의 두번째 '그리스도 판토크라토르' 가 내려다보고 있으며, 그 아래에는 성인들에 둘러싸인 좌상의 '성모' (마리아로 불리기도 한다)가 있다. 판토크라토르 자체는 무척 비잔틴적이다. 그렇지만 이런 식으로 앱스 내에 판토크라토르를 배치한 비잔틴 성당은 흔하지 않다. 예수 그리스도는 손에 책을 펴들고 있는데, '나는 세상의 빛이니 나를 따르는 자는 어둠에 다니지 아니하고 생명의 빛을 얻으리라' 는 성서 구절이 왼쪽 페이지에는 그리스어로, 오른쪽에는 라틴어로 씌어져 있다. 아래 부분의 성모는 주변과 그다지 조화롭지 않은 양식으로 그려져 있는데, 시선에 부담을 줄 정도로 명도가 강하다. 18세기에 본래 나 있던 창을 막고 다시 그린 것이다.

서쪽으로는 다섯 개의 기둥들 사이로 바실리카 식 짧은 네이브가 위치하는데(길이는 약 20미터), 네이브의 서쪽 벽에는 또 다른 예수 그리스도 상이 이번에는 좌상으로 그려져 있다. 예수 그리스도는 천사들과 성 베드로, 성 바울로에 둘러싸여 있다. 왼쪽에 있는 아라곤의 문장(紋章)은 이곳이 14세기에 복원된 것임을 증명한다. 그리고 머리 위로는 이슬람 풍 '종유석' 장식(무카르나스)으로 만들어진 거대한 금박 나무 천장이 있다(그림181에 보인다). 라틴어 명문에 따르면 이것은 1478년에 복원되었다. 바실리카 식 성당에 이슬람 풍의 천장을 짓는 예는 비잔틴 성당의 실내장식에서는 쉽게 찾아보기 힘들다.

이제 돔 아래 남쪽을 살펴보자(그림182). 그곳에는 예수 그리스도전을 그린 삼단의 모자이크가 있다. 요셉의 꿈, 이집트로의 피신, 세례, 변용, 라자로의 소생, 예루살렘 입성 등이 그곳을 채우고 있다. 맨 마지막의 예루살렘 입성은 두 개의 창 사이에 그려져 있으며, 창의 외측으로는 두 명의 주교 성자, 즉 디오니시우스와 마르티누스가 서 있다. 북측에 있는 예수 그리스도전 장면들은 눈에 잘 띄지 않는다. 왼쪽으로는 세례자 요한이 그려진 묘한 풍경이 전개된다(그림180, 여러 차례 복원되었다). 그 밑으로 주교 성인 다섯 명(닛사의 그레고리우스, 나지안조스의

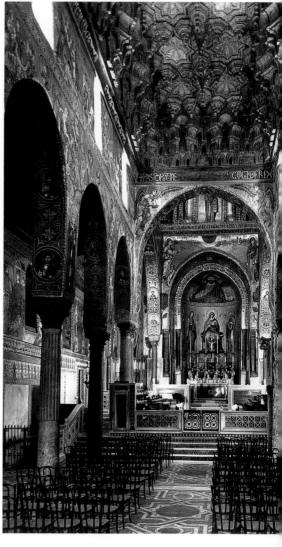

180-182
팔레르모,
카펠라
팔라티나
위쪽
「세례자 요한의
풍경」,
북벽 모자이크
오른쪽
동쪽 내관
맨 오른쪽
남쪽 내관

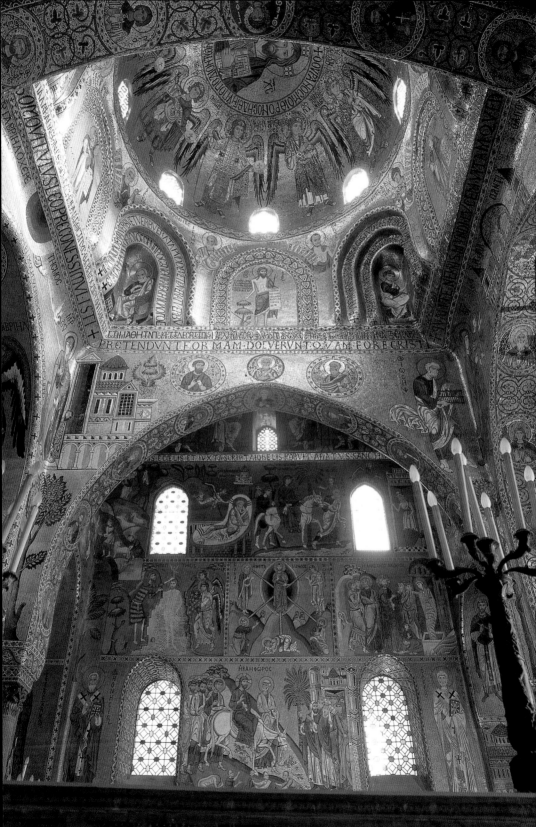

그레고리우스, 바실리우스, 요안네스 크리소스토무스, 니콜라우스)이 나란히 그려져 있다. 주교들이 보이는 단은 남쪽 벽처럼 두 개의 창으로 분리되어 있다. 성 마르티누스를 제외한 모든 정경들과 인물상들은 비잔틴인들에게 친근한 이미지다. 하지만 벽면에 도상을 배열하는 방식은 그렇지 않다. 특히 두 벽면들을 비균형적으로 다룬 점은 다소 이채롭다. 남쪽 벽의 모자이크는 북쪽에서 바라보는 왕실 사람들에게 중요한 선물로서의 의미를 지니도록, 특별히 선택되고 구성된 것 같다.

현대의 관찰자가 카펠라 팔라티나의 동쪽에 있는 모자이크를 주의해서 관찰하다보면, 좀 어리둥절할 것이다. 남쪽 앱스 위에도 '나는 세상의 빛이다. 나를 따르는 사람은 어둠 속을 걷지 않고 생명의 빛을 얻을

것이다' 라는 명문을 들고 있는 판토크라토르가 그려져 있기 때문이다. 북쪽 앱스에는 성모자의 입상이 중심축을 이루고 있다. 「탄생」(그림183) 과 같은 설화 장면들은 구석을 감싸듯 그 정경이 펼쳐져서 복잡한 공간에 어울리는 구도를 이루고 있다. 모자이크 표면은 대부분 제대로 보이긴 하지만, 어색하게 복원된 것도 눈에 금방 띈다.

이와 대조적으로, 네이브와 그 양쪽 측랑의 모자이크(그림181)는 좀 더 간결하게 구성되었다(이곳 역시 복원된 부분이 어색하게 보인다). 네이브 모자이크에 대한 통일된 계획안은 라틴어로 기록되어 존재한다. 외측랑 벽의 창들 사이로는 직사각형 패널들이 배치되어 있는데, 그곳에는 성 베드로전과 성 바울로전이 그려져 있다. 그림184를 보자. 성 바

울로가 예수 그리스도에 관한 설교를 하자, 이를 듣고 당황해하는 다마스쿠스의 유대인 두 명이 보인다(「사도행전」 9:22). 이에 바울로는 광주리에 숨어 도시를 탈출하고 있다(「사도행전」 9:25).

네이브의 주요 부분에는 『구약성서』의 연속장면들이 두 단으로 나뉘어 보여진다. 상단에 있는 모자이크들은 창 때문에 방해받고 있으며, 하단의 것은 아케이드 위의 불규칙적인 벽면에 기교적으로 그려져 있다. 「창세기」 22장의 1절에서 13절까지 나오는 「이사악의 희생」(그림185)을 보면서 당시 모자이크 화가가 인물상을 배치했던 방식을 유심히 관찰하자. 이 이야기 장면은 천지창조(「창세기」의 시작)로부터 아담과 이브, 노아, 아브라함, 이사악과 야곱의 이야기를 거쳐 야고보와 천사의 격투

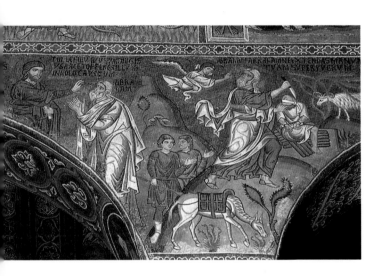

183-185
모자이크,
팔레르모,
카펠라
팔라티나
맨 왼쪽
「탄생」
가운데
「유대인을
당황하게 하는
성 바울로와
다마스쿠스로
부터의 탈출」
왼쪽
「이사악의 희생」

(「창세기」 32:35)로 끝을 맺는다. 화면은 왼쪽에서 오른쪽으로 진행된다. 남쪽 벽의 동쪽 끝에서 북쪽 벽의 동쪽 끝까지, 그 첫 시작은 상단에서 진행되며, 이어서 하단도 같은 방향으로 반복된다(서쪽 벽은 생략됨). 이 아래의 각주는 고대 원주를 재이용하였으며(굳이 원주 자체의 높이를 키우지 않은 채), 아케이드의 높이는 상승했다. 길고 폭이 좁은 각주들 위에는 주교 성인의 입상이 그려져 있다.

양식적인 면에서 네이브 모자이크들은 돔이나 성당 동쪽 부분의 모자이크와 크게 다르지 않다. 그런데 이 같은 바실리카 식 성당의 도상 배치는 당시의 비잔틴 성당보다는 6, 7세기 전에 건설되어 현존하고 있는 로마 혹은 라벤나의 성당 장식을 연상하게 한다. 『구약성서』의 긴 장면

들인, 성 베드로전과 성 바울로전의 정경들을 연속적으로 결합하는 특별한 방식은 로마의 유명한 두 성당의 네이브 장식(혹은 그렇게 생각되는 것)으로 회귀한 것처럼 보인다. 두 성당은 바로 성베드로 대성당과 산바울로푸오리레무라(성벽 밖의 성 바울로) 성당이다. 카펠라 팔라티나와 지리적으로나 시대적으로 가까웠던 남이탈리아의 몬테카시노 수도원 성당은 1071년에 헌당되었는데, 오늘날 그 장식이 남아 있지는 않지만 팔라티나의 장식의 선례이자 자극제였다고 할 수 있다.

카펠라 팔라티나의 모자이크에 감탄하는 동안 생각해야 할 것이 몇 있다. 이곳의 작품들이 전적으로 비잔틴적이면서도 동시에 눈에 띄게 비(非)비잔틴적으로 보여지는 방식과 이유를 고찰해야 한다. 일단 모자이크의 명문으로 되돌아가 생각해보자. 이 성당을 건립한 로게리우스 렉스는 루지에로 2세이다. 그는 1130년에 황제 아나클레투스 2세로부터 시칠리아 왕의 칭호를 부여받았다. 1091년에 루지에로의 부친 루지에로 도트빌(루지에로 1세)은 시칠리아의 노르만 지배를 종결지었다. 965년 이래 시칠리아는 비잔틴인에 이어서 이슬람교도인 아랍인들의 지배를 받았다. 루지에로 2세의 백부인 로베르토 기스카르는 1074년에 남이탈리아의 대부분을 비잔틴과 롬바르드족으로부터 탈환했다. 11, 12세기의 잉글랜드에서처럼 소수의 노르만 지배계급은 시칠리아 섬에서도 작지만 부유한 영토를 다스렸다. 하지만 잉글랜드하고 다른 상황도 많았다. 윌리엄 1세는 1066년 9월에 잉글랜드에 상륙하여 같은 해 크리스마스에 국왕의 자리에 올랐다. 그리고 루지에로 2세가 시칠리아 섬의 왕이 되면서 노르만인들은 시칠리아의 남부를 백 년 이상 개척해나갔다. 잉글랜드에서는 앵글로색슨 문화의 완고한 잔재로 인해 노르만 프랑스인들의 빈약한 이념이 압도당했지만, 노르만 문화의 여러 요소들은 남이탈리아와 시칠리아의 코스모폴리탄적인 환경에서 토착과 외래의 혼성문화 속으로 흡수되었다. 카펠라 팔라티나의 방식으로 장식된 건물은 12세기의 잉글랜드에서는 상상조차 할 수 없는 것이었다.

전해 내려오는 문서에 따르면, 카펠라 팔라티나는 1140년 4월 28일에 헌당되었지만 모자이크 장식의 제1단계는 다소 늦게 완결되었다. 제작 연대는 비잔틴식으로 표기되었는데, 서기로 환산하면 1142년 9월 1일에서 1143년 8월 31일까지의 기간이다. 돔 주변에 주어진 모자이크 공간은 비교적 좁았기 때문에, 제1단계는 한 시즌 정도의 단기간에 완성되었

을 것으로 짐작된다. 잔존하는 카펠라 팔라티나의 모자이크 부분은 조금 더 나중에 천천히 작업되었다. 아마도 2단계에 제작된 것 같다. 우선 완성된 것은 성당의 동쪽 부분으로서, 루지에로 2세(1154년 죽음) 치하에 마무리되었다. 그 다음에는 루지에로 2세의 아들인 윌리엄 1세(1154~66년 재위)에 의해 본당 모자이크가 그려졌다. 연대기 작가인 살레르노의 로무알드에 따르면, 윌리엄은 '훌륭한 모자이크'와 귀중한 대리석 석판으로 성당을 장식했다고 한다. 장식의 완성까지는 오랜 시간이 걸렸다. 우리는 두 가지 가능성을 생각해볼 수 있다. 하나는 단기간에 집중력 있게 공사가 이루어졌을 가능성이다. 또 하나는 다소 느긋하게, 하지만 연속적으로 작업이 이루어졌을 가능성이다. 어쩌면 소수의 장인급 화가들이 동원되었을 수도 있다.

카펠라 팔라티나에서 그리 멀지 않은 곳인 팔레르모에는 작은 성당이 하나 있다. 오늘날 마르토라나라는 이름으로 알려져 있다(정식 이름은 산타마리아델람미라글리오 성당이다—옮긴이). 이곳은 여러 면에서 카펠라 팔라티나와 대조되는 성당이지만, 비잔틴 모자이크 장식을 보유하고 있다는 공통점도 있다. 대체로 카펠라 팔라티나보다는 조금 더 비잔틴적이다.

본래 이 성당은 비잔틴의 그리스십자형으로 지어졌다(넓게 확장된 건물의 핵심 부분, 그림186). 정사각형 내부의 한 변은 약 10.4미터다. 작은 중앙 돔의 직경은 약 3.8미터인데, 높이는 15미터 정도이다. 돔 아래의 옥타곤의 드럼은 스퀸치를 지나 직사각형 기부에 이른다. 그것은 네 개의 원주가 지지한다. 이 성당은 16세기 말에 극적으로 개축되었다. 서쪽 벽과 나르텍스가 파괴되었기 때문인데, 원주를 나란히 세워 현관처럼 꾸몄다. 더 많은 개조가 17세기 말에도 행해진다. 앱스는 파괴되었지만 예배당이 이를 대신했다. 성당을 직접 방문해서 얻은 체험과 모자이크 사진이 전하는 인상은 서로가 사뭇 다르다. 사진은 모자이크 일부분의 예술적 이미지들에 초점이 맞춰져 있다. 그 때문에 오히려 두드러진 건축적 변화를 놓치기도 한다.

돔의 중앙에는 「그리스도 판토크라토르, 천사, 성인이 있다(그림187). 낯익은 그리스어 명문이 이것을 둘러싸고 있다. '나는 세상의 빛이다. 나를 따르는 사람은 어둠 속을 걷지 않고 생명의 빛을 얻을 것이다.' 명문에서 이상한 점이 있다면, 예수 그리스도상과의 관계에서 문자의 위

아래가 거꾸로 배치되었다는 점이다. 그래서 시계 반대방향으로 읽어야만 한다(카펠라 팔라티나에서의 명문과 대조된다, 그림178). 비잔틴 성당의 돔에 예수 그리스도의 흉상이 아닌 좌상이 그려졌다는 점도 유례를 찾기 힘들다. 예수 그리스도 주변에는 네 천사들이 절을 하고 있다. 그들은 돔의 형태 때문에 시각적으로 왜곡된다. 모자이크 화가가 무언가 계산을 잘못한 것처럼 보인다. 천사들의 토르소는 너무 길게 그려져 있다. 그런데 우리가 알아두어야 할 것이 있다. 우선, 비잔틴의 모자이크 화가들은 그림178이나 그림187의 스퀸치에 보이는 「복음서」 저자상

10미터

에서처럼 극단적인 곡면을 자주 사용했다는 사실이다. 또 하나, 그렇게 그린 작품들은 제작에 필요했던 발판대를 치우면 지상으로부터의 거리 때문에 제대로 관찰될 수 없었다는 사실이다. 밑에서 올려다볼 때 발생하는 다양한 뒤틀림의 효과를 보완하기 위해서는 의도적인 비율의 왜곡이 필요한 것이다.

예수 그리스도상 아래에는 문장이 기록된 두루마리를 들고 서 있는 예언자들이 열지어 있다. 그 아래의 스퀸치에는 네 「복음서」 저자가 배치

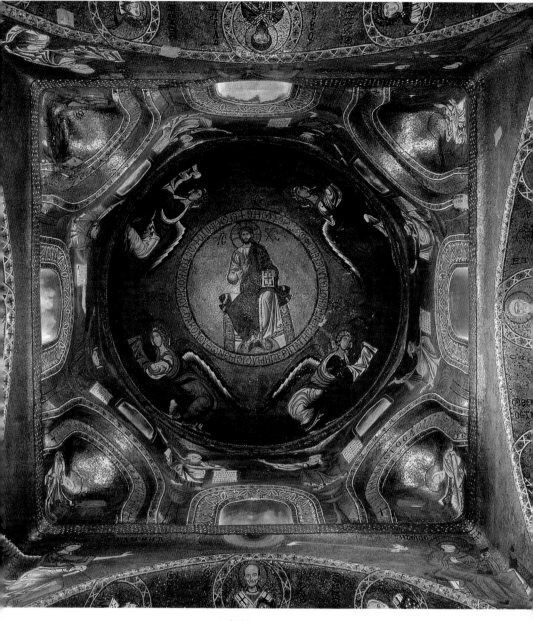

186-187
마르토라나 성당,
모자이크,
1143년경과
그 이후
왼쪽
평면도
오른쪽
「그리스도
판토크라토르,
천사, 성인」,
돔 모자이크

되어 있다. 아치에는 메달리온의 성자상들이, 동쪽으로는 수태고지, 서쪽으로는 신전 봉헌이 카펠라 팔라티나와 같은 형식으로 그려져 있다. 사제석 궁륭에는 대천사 미카엘과 가브리엘의 입상이 보인다. 앱스 모자이크는 비록 현존하지 않지만, 분명 이곳에는 테오토코스와 어린아이 모습의 예수 그리스도가 그려졌을 것이다. 그런데 이 성당은 성모 마리아에게 봉헌된 것이 아니어서, 북쪽의 프로테시스(prothesis, 성찬 보관소)와 남쪽의 디아코니콘(diakonikon)의 측면과 접하는 작은 앱스에는 마리아의 양친 요아킴과 안나의 모습도 있다. 중앙 돔의 남과 북으로 뻗은 궁륭의 교차부에는 서로 마주하고 있는 사도들의 입상이 있는데, 총

188-189
모자이크,
팔레르모,
마르토라나 성당
왼쪽
「성 토마스와
성 필립보」
오른쪽
「탄생」

190-191
뒤쪽
모자이크,
팔레르모,
마르토라나 성당
왼쪽
「예수 그리스도와
루지에로 2세」
오른쪽
「테오토코스와
안티오크의
그레고리우스」

여덟 명이다(그림188). 스퀸치에 있는 네 명의 「복음서」 저자까지 합하면 총 열두 명의 사도들이다. 교차부 천장에 있는 사도상은 성당이 소규모인 것에 비해 큰 편이다. 서쪽 천장에는 두 개의 설화 장면이 있는데, 「탄생」(그림189)과 '성모의 잠드심'이 서로 균형을 이루고 있다. 성당 내의 모든 기록이 그리스어로 되어 있다는 점에 유의해야 한다. 마르토라나의 「탄생」과 카펠라 팔라티나의 「탄생」(그림183, 189)을 서로 비교해보면, 양자의 깊은 연관관계가 분명히 드러날 것이다.

　마르토라나 성당의 확장된 외측랑에는 본래 위치에서 현재 자리로 옮겨져 전시된 두 개의 모자이크 패널이 있다. 특별히 관심이 가는 것

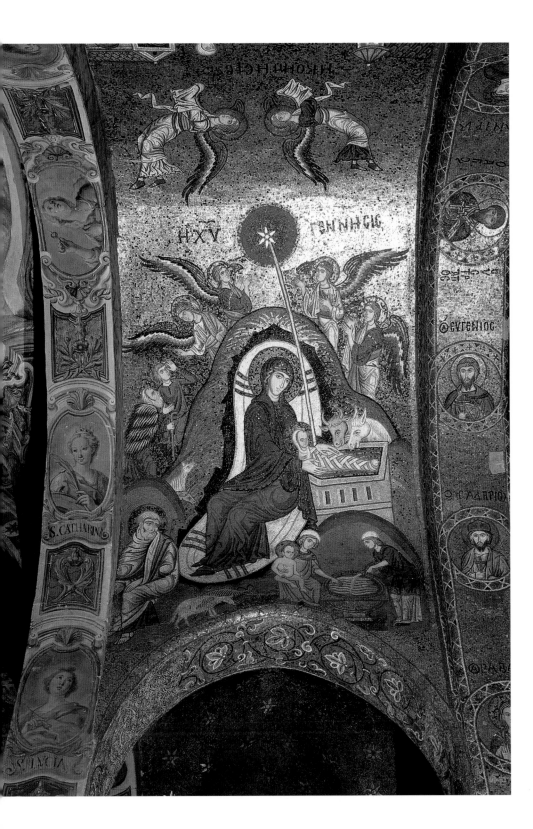

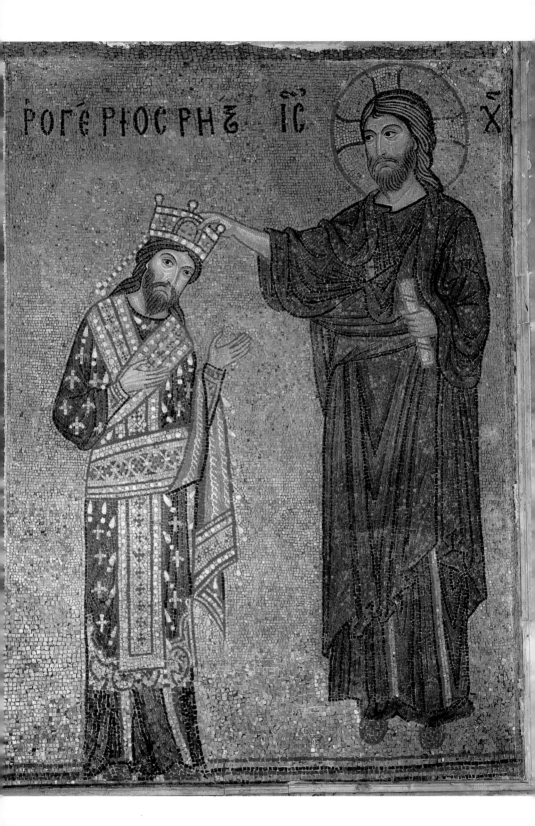

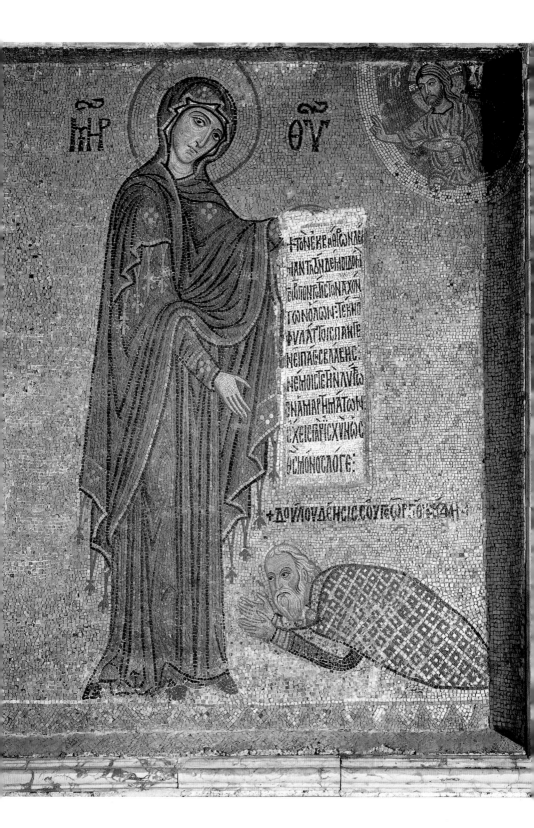

들이다. 이들은 카펠라 팔라티나에 남아 있는 것과는 비슷하지 않다. 첫 번째 패널(그림190)에서는 입상의 예수 그리스도가 비잔틴 황제 풍의 로로스(loros)를 입은 왜소한 체격의 왕에게 오른손으로 관을 수여하고 있다. 왕의 머리 위에 기록된 그리스어 명문은 이 왕이 로게리우스 렉스, 즉 루지에로 2세라고 알려준다. 긴 머리와 짙은 턱수염의 루지에로 왕의 모습으로 보아, 분명히 왕을 예수 그리스도와 유사하게 그리려 했을 것이다.

또 하나의 패널(그림191)에는 장문이 씌어진 두루마리를 손에 든 테오토코스가 있다. 두루마리의 내용은 다음과 같다.

"내 아들아, 모든 아르콘(Archon, 영지주의에서 세상을 지배하는 수많은 세력들을 일컫는 말 - 옮긴이) 중에 으뜸이고 나의 집의 기초를 다져준 게오르기오스와 그의 가족을 불행에서 보호하라. (그를) 죄로부터 사면하노라. 로고스여, 유일신의 이름으로 힘을 준비하라."

마리아의 발 밑에는 회색 머리와 수염을 한 인물이 있다. 이 인물의 구부린 몸은 복원이 불완전하게 이루어졌다. 그런데 지금 보니 마치 거북이 등껍질 같다. 바로 위에는 '당신의 종 게오르기오스, 아메르(Amer)에게 기도함'이라고 씌어진 명문이 있다. 오른쪽 맨 위에 있는 작은 예수 그리스도는 자신의 어머니를 축복한다. 텍스트와 제스처를 함께 고려해서 본다면, 게오르기오스는 테오토코스를 통해 예수 그리스도에게 보호와 사면을 위해 기도하는 모양이다. 예수 그리스도는 온당하게 그를 축복한다. 이 두 패널들은 본래 성당의 나르텍스(지금은 파괴되어 없다)에 있었다. 기증자와 성모가 함께 표현된 비잔틴 도상은 우리가 이미 『레오의 성서』(그림111)에서 그 예를 본 적이 있다.

명문과 문서에 따르면, 이 성당은 성모에게 봉헌된 어느 수녀원의 카톨리콘으로서 1143년에 게오르기오스가 '건립 기증'한 건물인데, 게오르기오스의 모친의 임종 유언에 따라 1140년에 착공되었다. 모자이크 장식은 그다지 오랜 시간이 소요되지 않았다. 아마도 한 시즌 정도면 충분했을 것 같다. 게오르기오스의 양친과 가족은 1151년에 죽어서 이곳 성당 내에 묻혔다. 게오르기오스 가족의 고향은 안티오크(1084년에 셀주크투르크족에게 함락되었다)이다. 게오르기오스는 오늘날 튀니지의 알카이라완 근교에 있는 알마디아의 이슬람 왕자를 섬겼고, 팔레르모 지역으로 옮겨온 후에는 루지에로 2세의 재상이 되어 출세하였다. 그에

게 붙여지는 호칭들인 '아르콘의 아르콘'(장군들의 장군)과 '아미르의 아미르'(라틴어로 하면, 암미라투스 암미라티-제후들의 제후란 뜻)는 당시 시칠리아의 세 가지 언어문화(그리스어, 아랍어, 라틴어)를 반영한 다. 그런데 복잡한 언어문화에 조응하는 다양한 미술을 볼 수 있는 카펠라 팔라티나와는 대조적으로 마르토라나 성당의 장식은 라틴과 아라비아 요소를 피하고 시종일관 그리스적이다. 다시 말해 비잔틴적 형식을 취한다. 이 두 건물의 장식은 동시대에 행해진 것임에도, 공사에 참여한 장인들이 양쪽에서 다 일하지 않았다는 사실이 놀랍다.

팔레르모의 해안도로를 따라 동쪽으로 75킬로미터를 가면 체팔루에 이른다. 루지에로 2세는 이곳에 대규모의 주교좌 성당을 건립하여 구세주 그리스도, 성 베드로, 성 바울로에 봉헌했다. 이곳 역시 모자이크로 장식되었지만 범위는 동쪽의 사제석 부분까지로 한정되었다. 카펠라 팔라티나 혹은 그보다 작은 마르토라나와 비교해보자면 체팔루 대성당은 광대하고 인상적인 구조로 지어졌다. 내측의 길이는 70미터가 넘었다 (그림192 평면도 참조). 모자이크 장식은 복도 바닥에서부터 8.6미터 정도의 높이에서 시작하여 약 26미터 높이의 천장에까지 이르면서, 협소한 사제석(폭은 약 10미터) 위로는 더 높게 느껴지게 만들었다. 양식이나 공간구성 면에서 체팔루의 건축가는 비잔틴인이 아닌 프랑스인이었

10미터

192
체팔루 대성당
평면도,
1131~48

193
194

195

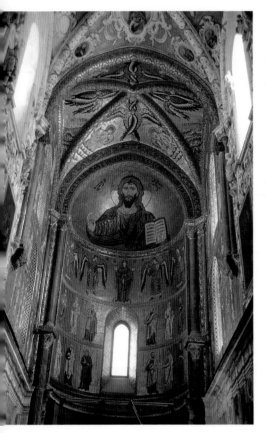

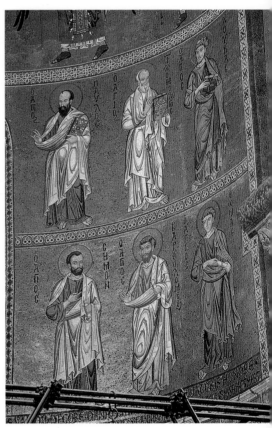

193-194
모자이크,
체팔루 대성당
왼쪽
「그리스도
판토크라토르,
테오토코스,
천사, 성인, 사도」
오른쪽
「6인의 사도」

음이 분명하다. 그런데도 이곳의 많은 모자이크들은 팔레르모의 두 성당에 있는 것과 너무나 유사하다.

앱스 기부에 기록되어 있는 장문의 라틴어 모자이크 명문에는 성당과 모자이크의 연대, 후원자의 이름이 명시되어 있다. 명문은 다음과 같다.

"광휘의 왕 루지에로(로게리우스 렉스)는 경건함으로 가득하고 신에 대한 열정으로 마음이 움직여 이 사원을 건립하였다. 그는 여러 재산을 기증하고 다양한 종류의 장식을 더했다. 그는 구세주를 찬미한다. 그러므로 구세주는 건립자를 도와주어 그가 신중한 마음으로 백성을 통치하게 한다."

"왕의 육화의 해 1148년으로부터 11번째 인딕티오인 올해는 왕의 통치 18년째이며, 이 모자이크를 만든 해이다."

모자이크 장식의 중심은 앱스의 세미돔에 있는 거대한 그리스도 판토크라토르가 있다. 여기서도 예수 그리스도는 그리스어와 라틴어로 '나는 세상의 빛이다. 나를 따르는 사람은 어둠 속을 걷지 않고 생명의 빛을 얻을 것이다'라고 기록된 페이지가 펼쳐진 책을 손에 들고 있다. 바로 아래에는 '오란트 성모'가 서 있고, 네 명의 대천사가 그 양쪽에 있다. 아래 단에는 창을 중심으로 양쪽에 열두 명의 사도들이 네 개의 그룹으로 나뉘어 그려져 있다. 이는 거의 마르토라나 성당의 사도상과 동일한 인물 쌍이다. 그렇지만 성 필립보와 성 토마스의 순서는 뒤바뀌었다(그림188과 194를 비교). 이런 놀랄만한 유사성들에 대한 가장 그럴듯한 이유를 들자면, 두 건물에서 일한 장인들이 동일 인물이라는 것이다.

네 곳으로 분할된 사제석 궁륭에는 '천사, 세라핌, 케루빔'이 그려져 있다. 그 아래 단의 창 양측에는 열 명의 예언자들이 배치되어 있다. 맨 위에는 아브라함과 멜키세덱의 메달리온이 있고, 사제석의 북쪽 벽 아래 방향으로는 네 명의 부제 성인이 나란히 있다(역시 이곳에도 중앙에는 커다란 창이 있지만, 위 창의 축을 따라 나란히 그려져 있지는 않다). 그 아래에는 '라틴 교회'의 네 사제들(그레고리우스, 아우구스티누스, 실베스테르, 디오니시우스)이 보인다. 이 도식과 균형을 이룬 남쪽 벽(그림195)에도 「네 명의 성전사(聖戰士)와 비잔틴 교회의 네 주교(니콜라우스, 바실리우스, 요안네스 크리소스토무스, 나지안조스의 그레고리우스)」가 나란히 서 있다. 그곳에 그리스도전 장면이 하나도 없다는 점

이 놀랍다. 실제로 이 모자이크들에서는 어떠한 내러티브 요소들도 찾아보기 힘들다.

체팔루의 앱스 모자이크의 제작연대는 1148년이 확실하지만, 루지에로 2세가 건립공사를 착공한 해는 1131년이고, 후원에 관하여 최초로 기록된 해는 1132년이다. 이 새로운 주교구의 창설은 분명 정치적인 동기가 작용했으며, 팔레르모 대주교의 권력을 약화시키려는 목적(명성 있는 건물의 건립과 장식의 배경에 있는 복잡한 동기들의 한 예)도 있었을 것이다. 체팔루는 바그나라(이탈리아 칼라브리아 해안에 위치, 메시나 해협의 북쪽) 출신의 아우구스티누스 수도회 수도사들에 의해 식민지화되었고, 수도사 공동체의 수장이 최초의 주교가 되었다. 한편, 루지에로 2세는 이 대성당을 왕족 묘지로 고려하여, 1145년(이때 대성당은 미완성이었다)에는 성가대석 자리에 안치할 한 쌍의 거대한 자반암 석관을 제작하였다. 전체가 완성되지 않아서 조각조각 이상하게 보이는 건물의 외관으로 미루어 루지에로 2세의 후계자가 이 성당에 대해 가지

고 있었던 관심 정도가 어느 정도였는지 대충 알 수 있다. 1154년 사망 이후, 루지에르 2세는 체팔루에 있는 자신의 석관에 매장되지 않고 팔레르모 대성당에 묻혔다. 그의 아들 윌리엄 1세 또한 1166년에 죽고 나서 카펠라 팔라티나의 크립트에 매장되었다.

노르만인이 시칠리아에 남긴 위대한 모자이크 작품은 몬레알레(인 몬테 레갈리, 즉 '왕의 산' 의 줄임말)의 수도원 성당에 있다. 이곳은 팔레르모 남서쪽 8킬로미터 못 미치는 구릉 위 높은 곳에 지어졌다. 이곳은 거대한 바실리카 식 성당으로서, 내부의 길이는 약 82미터, 중앙 복도의 폭은 14.5미터 정도이다(그림196). 모자이크 장식의 넓이를 계산해 보면 대략 7600~8000평방미터, 즉 모자이크 테세라 0.75헥타르 또는 1.5에이커에 달한다. 물론 최소한 1억 개 이상의 유리와 대리석 테세라 (내가 대충 생각해본 총필요량)의 생산을 위해서는 당연히 그 작업과 재료에 대해 완벽하게 이해하고 있어야 했다.

몬레알레 대성당의 모자이크는 앞서 살펴본 시칠리아의 다른 성당들에 비해 더 광범위한 구역에 걸쳐 있긴 하지만, 그 형식은 친근하다. 앱스의 세미돔에는 그리스어 명문이 새겨진 판토크라토르가 있다. 예수 그리스도가 들고 있는 책에는 '나는 세상의 빛이다. 나를 따르는 사람은 어둠 속을 걷지 않고 생명의 빛을 얻을 것이다' 라는 문장이 2개국어로 기록되어 있다(그림198). 왼쪽 페이지는 라틴어, 오른쪽 페이지는 그리스어. 궁륭(성당에서 오직 이 부분만이 궁륭 구조로 되어 있다)에는 '대천사, 케루빔, 세라핌' 과 '비어 있는 옥좌' (「시편」103:19 참조)가 그려져 있다.

판토크라토르 아래의 수직 벽면에는 두 단으로 된 모자이크가 있다. 상단에 그려진 좌상의 성모자(체팔루 대성당에 있는 '오란트의 성모' 와 대조적이다)에는 그리스어로 '파나크란토스' (Panachrantos, '전체적으로 완전한' 이라는 뜻)라고 기록되어 있다. 이러한 형용어구는 모자이크 화가가 특정한 성모자 이콘을 염두에 두고 작업했음을 암시한다. 두 명의 대천사가 성모자를 둘러싸고 있으며, 바깥쪽으로는 열두 명의 사도들이 있다. 이들은 사제석의 남북 벽면으로 각각 여섯 명씩 나뉘어져 있다(체팔루 대성당 앱스 아래 단과 비교). 그 아래 중앙의 창 둘레에는 성스러운 주교들과 부제, 그리고 수도사 성인들이 있다. 이들 모두 놀랄만한 혼합체를 구성하고 있다. 중심으로부터 시계반대 방향으로 보면, 북측(그림197)에는 클레멘스(교황), 베드로(알렉산드리아의 주교), 스테파

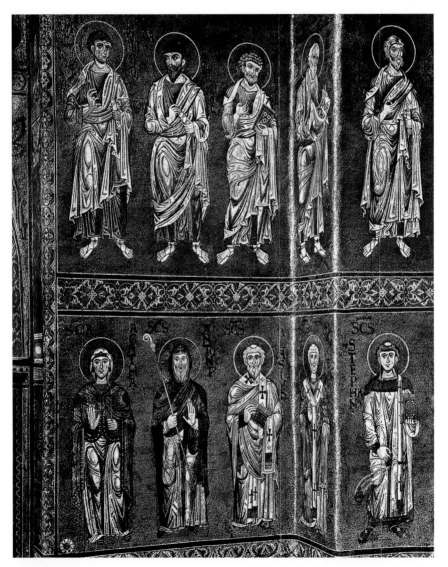

196-198
몬레알레 대성당
1175~90년경
왼쪽 위
평면도
왼쪽
「사도와 성인」,
1180년대,
모자이크,
북쪽 사제석 벽
오른쪽
「그리스도
판토크라토르,
테오토코스,
천사, 사도, 성인」
1180년대,
앱스 모자이크

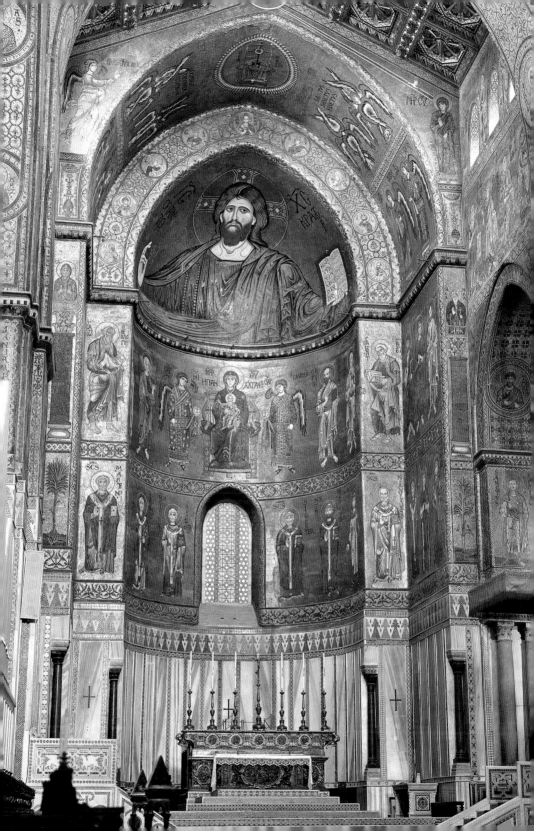

누스(최초의 순교자, 「사도행전」 6~7장에 등장), 마르티누스(투르의 주교), 블라시오스(사마리아의 주교)의 주교, 안토니우스(수도원의 창시자), 아가타(시칠리아 카타니아의 순교자)가 순서대로 그려져 있다. 반대편 남쪽 벽면에는 실베스테르(교황), 토마스 베케트(1170년에 순교한 캔터베리의 주교), 라우렌티우스(부제), 니콜라우스(미라의 주교), 힐라리우스(푸아티에의 주교), 베네딕투스(몬테카시노에 서구 수도원 창시), 막달라 마리아가 있다.

사제석의 남쪽과 북쪽 벽면에 그려진 성인들은 두 명이 한 조가 된다. 클레멘스와 실베스테르는 교황으로, 스테파누스와 라우렌티우스는 부제로, 안토니우스와 베네딕투스는 수도원의 창시자로, 마르티누스와 힐라리우스는 프랑스의 주교로 서로 짝지어진다. 다른 여성들에 비해 더욱 고통받은 존재인 아가타는 비슷한 처지의 막달라 마리아와 어울린다. 이 양쪽 벽면을 두고 논의되어온 사항은(완전히 납득되지는 않지만) 위의 성인들이 선택된 동기가 무엇이냐는 것이다. 이들은 윌리엄 2세로부터 몬레알레 대성당과 수도원을 헌당받을 성인들이라는 주장이 있다. 하지만 토마스 베케트(그림197)의 존재는 이런 설명을 헷갈리게 하기도 한다. 그가 포함된 것은 누군가의 개인적인 신앙 때문임에 틀림없다(윌리엄 2세는 1177년에 적대국 잉글랜드 왕 헨리 2세의 딸 베케트와 결혼한다). 이러한 성인들의 선택을 받아들인다고 할지라도, 왜 그들이 벽면에 범상치 않은 순서로 나란히 배열되었는지는 여전히 수수께끼다. 베케트가 앱스 중앙 근처에 있는 것은 니콜라우스, 베네딕투스, 스테파누스 같은 중요한 성자들보다 상위에 위치함을 암시하는 것인가? 아니면, 비잔틴인들이 그랬듯이, 그 모자이크의 계획자도 성인들의 위계의 차가 분명하게 드러나도록 설계하는 데는 무감각했던 것인가?

사제석의 동쪽 부분에는 높은 아치의 공간이 남북으로 열려 있는데, 앱스에 부속된 작은 예배실들과도 연결되어 있다. 그곳 상부 벽면에는 '열두 예언자' 모자이크가 있다. 앱스 서쪽에는 남북으로 길게 뻗은 직사각형의 날개부가 있는데, 그 부분은 십자형 구조로 되어 있다. 네이브에서 보면 카펠라 팔라티나가 연상되는 공간이다. 물론 이는 본래 계획에 포함되어 있지는 않았다. 이 공간의 장식에는 중심이 존재하지 않는다. 수직 벽면은 그리스도전의 여러 장면들로 구성되어 있다. 성 베드로와 성 바울로의 생애에 대한 이야기들은 남북의 작은 예배실 근처에

199-200
모자이크,
몬레알레
대성당
왼쪽
「성 바울로전」
오른쪽
「이사악의 희생

배치되어 있다. 이러한 일련의 장면들은 카펠라 팔라티나에 있는 것과 비슷하다. 「유대인을 당황하게 하는 성 바울로와 다마스쿠스로부터의 탈출」 장면의 경우, 일목요연하게 비교 가능하다(그림184, 199).

네이브에 늘어서 있는 여덟 개의 아케이드는 고대 유적지에서 가져와 재사용한 거대한 화강암 원주들로 지지되고 있다. '천지창조'에서부터 '천사와 싸우는 야고보'에 이르기까지 「창세기」의 여러 장면들이 카펠라 팔라티나에서처럼 상부 벽면에 두 단으로 엄밀하게 나누어 배치되어 있다. 그런데 이곳 몬레알레 대성당에서도 역시 서쪽 벽면을 일련의 장면에 당연히 포함시켰다는 점이 놀랍다. 훨씬 넓은 몬레알레 대성당의 벽면을 자유롭게 이용할 수 있었음에도 모자이크 화가는 카펠라 팔라티

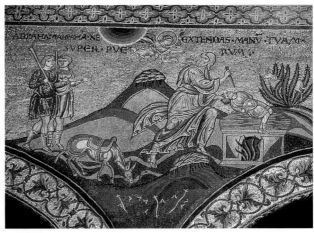

나의 「창세기」 장면들에 어떠한 것도 더 첨가하지 않았다. 대신 동일한 장면을 더 넓은 면적으로 확대시켰을 뿐이다. 가령, 「이사악의 희생」(그림200)은 카펠라 팔라티나에 있는 동일한 장면(그림185)을 다시 뚜렷하게 작업한 것이다. 신이 아브라함에게 자식을 희생하라고 명하는 장면(「창세기」 22:1~2)은 몬레알레 대성당에서는 확대된 벽면에 잘 어울리게 그려져 있지만, 카펠라 팔라티나 대성당에서는 오히려 인물들의 형상이 어색하게 잘려나가 있다. 몬레알레 대성당의 모자이크 화가들은 트랜셉트와 네이브 측랑 벽면에 이전에 시칠리아에서 행했던 모든 시도들을 그대로 옮겨놓았다. 그들은 그 공간에 대규모의 그리스도전 장면들을 그려넣었다.

사제석 입구 부분 벽면에 옥좌에 앉아 있는 두 명의 인물이 그려진 점은 몬레알레 대성당에서 주목되는 특징 중 하나다. 그 둘 가운데, 북쪽 벽면의 옥좌만이 원래의 것이다. 그 위에는 좌상의 「윌리엄 2세와 좌상의 예수 그리스도」(그림201)가 그려져 있고, '나는 세상의 빛이다. 나를 따르는 사람은' 이라고 적힌 책을 펼쳐 보이고 있다(두 페이지 모두, 인용을 완결할 자리가 없다). 예수 그리스도가 손을 대고 있는 관을 쓰고 있는 왕은 명문에 따르면, 윌리엄 2세이다(그림190의 루지에르 2세와 비교). 두 명의 천사들이 군기와 십자가 모양의 옥주를 왕권의 상징으로 보여주며 춤추듯 내려오고 있다. 예수 그리스도 손 바로 위 명문은 다음과 같이 말하고 있다. '내가 손으로 그를 돕겠고 내 팔로 그를 강하게 하리니.' (불가타 성서 라틴어 판의 「시편」 88:22, 신공동역 「시편」 89:21) 남쪽 벽면에 있는 윌리엄 2세(초상의 형태가 놀라울 만큼 다르다)는 옥좌의 성모에게 성당 모형을 바치고 있다(그림202). 몬레알레 대성당은 성모에게 헌당된다. 성모는 두 팔을 들어 성당을 받으며, 하늘에서 내려

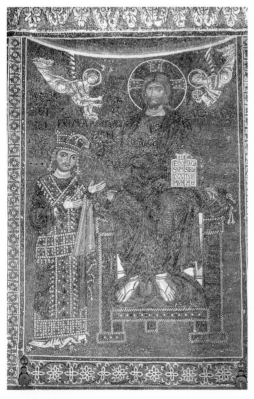

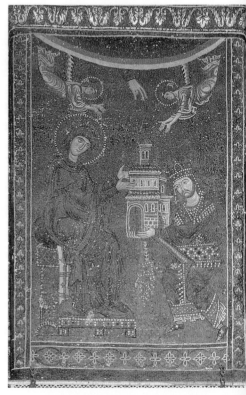

온 신의 손은 윌리엄 2세를 축복한다. 이 패널 아래에는 원래 앰보(설교단)가 있었다.

몬레알레의 베네딕투스 수도원은 윌리엄 2세가 1174년 이전에 착공하여, 1176년에 봉헌한 곳이다. 같은 해에, 나폴리 남부 살레르노 근처 라카바에 있는 성삼위일체 수도원(부르고뉴 지방 클뤼니의 베네딕투스 개혁교단의 자매 수도원)으로부터 100여명의 수도사들이 이주해왔다. 1183년에 이 수도원의 원장은 몬티스 레갈리스 신교구의 대주교로 임명된다. 모자이크 제작이 어떻게 진행되었는지 자세히 알려져 있지는 않지만, 피사의 보난누스가 1186년에 대성당 서쪽 끝의 청동문을 제작하였다는 사실은 어느 정도 인정된 사실이다. 이는 당시에 이 성당이 충분한 기능을 발휘했다는 증거이기도 하다. 모자이크 완성에 어느 정도의 시간이 소요되는지는 참가하는 장인의 수에 달려 있었다. 하지만 상대적으로 소집단이라 할지라도 열 시즌 정도면 일을 마치는 데 충분했다(키예프의 성소피아 성당의 사례로 추정해볼 수 있다). 그리고 단기간 완성을 요구받았을 경우에는 활용가능한 숙련된 노동력을 동원하고 인력의 수와 도상 배치안을 감안하여 서로 다른 공간에서 여러 팀이 동시에 작업할 수 있었다. 장인들을 살펴보면 카펠라 팔라티나의 제1단계 혹은 마르토라나 성당, 체팔루 대성당에서 작업했던 장인이 몬레알레 대성당의 모자이크가 그려지기 시작한 40년 뒤에도 계속 활동했을 것 같지는 않다. 카펠라 팔라티나의 후기 공사나 시칠리아의 다른 장소에서도 모자이크 화가는 육성되었다. 그리고 새로운 장인들을 비잔틴 세계로부터 초빙하여 몬레알레 대성당 공사에 참여시켜야 한다는 인식이 보편적이었다.

루지에로 2세가 체팔루 대성당에 묻힌 것처럼, 윌리엄 2세는 1189년에 죽어 몬레알레 대성당에 매장되었다. 윌리엄이 성당 건립을 추진한 이유 중에는, 팔레르모 대주교의 권력을 억제시키려는 동기도 일부 있었다. 대주교는 그때(1172~85년) 팔레르모의 거대한 대성당을 재건했다. 팔레르모에서 그리 멀지 않은 곳에 새로운 대교구를 설립한다는 것은 당돌한 도전으로 비추어졌을 것이다. 팔레르모 대성당('성모의 승천'에 헌당)에도 물론 모자이크 장식이 있었다. 그렇지만 현존하지는 않는다. 문헌에 남아 있는 앱스의 봉헌명에 따르면, 대주교 왈테르는 스스로를 렉스 구일리엘무스 세쿤두스(굴리엘모 2세 - 옮긴이)가 아닌 크리스

투스 렉스('그리스도 왕'이라는 뜻 - 옮긴이)로 칭했다.

왜 노르만인이 시칠리아의 성당들을 비잔틴 양식 모자이크로 장식하려 했는지 이해하기 위해서는, 당시의 이탈리아 반도의 상황을 살펴볼 필요가 있다. 우선 베네치아로 향하자. 그리고 베네치아의 석호(潟湖) 위 성당들 가운데, 특히 산마르코(복음서 저자) 대성당의 모자이크 장식을 살펴보자. 아드리아 해안의 라벤나에서 북쪽으로 약 120킬로미터 떨어진 곳에 위치한 베네치아는, 북이탈리아를 롬바르드족에게 빼앗긴 비잔틴 제국이 장기적 관점에서 보았을 때 주요 거점 도시였다. 베네치아는 둑스(총독)의 통치를 받는 라벤나의 속령이었고, 751년에 비잔틴에 함락된 후부터는 비잔틴령에 속했다. 그러나 실제로 베네치아의 역대 총독들은 멀리 떨어진 콘스탄티노플의 권위와 현지 토착 세력 사이에 교묘하게 싸움을 붙여 덕을 보았고, 그 바람에 베네치아 자체의 독립성은 강해졌다. 시간이 흐르면서 베네치아는 원거리 무역을 통해 얻은 이익들로 급격하게 부를 축적하였다.

산마르코 대성당은 처음에는 복음서 저자 성 마르코의 성유물을 안치하려는 목적으로 830년대에 지어졌다. 성유물은 「복음서」 저자가 초대 주교로 있었던 곳으로 알려진 알렉산드리아로부터 가져온 것이다. 어떤 면에서 성당 건립은 그라도 교구(아드리아해 북쪽으로 90킬로미터에 위치)의 지위를 능가하기 위한 시도로 볼 수도 있다. 헤라클리우스(610~641년 재위)는 오래 전부터 그라도와 성 마르코의 관계를 인식하고 있었다. 황제는 알렉산드리아에서 제작한 「복음서」 저자의 카테드라(상아판을 길게 이어붙인 옥좌)를 주교구에 증정했다. 최초의 산마르코 대성당은 976년에 화재로 소실되지만 재건된다. 그렇게 해서 탄생한 두번째 성당이 바로 현재의 산마르코 대성당이다. 개축공사는 아마도 1063년에 시작하여 1090년대에 완성되었을 것으로 추측된다. 하지만 후대에 더 많은 개축이 진행되었다. 세번째 산마르코 대성당 또한 첫번째나 두번째처럼, 유스티니아누스 황제가 건립한 수도 콘스탄티노플의 성사도 성당의 평면구성을 그대로 답습했다. 십자형 중앙 돔이 있고, 십자 방향으로 네 개의 돔이 추가되었다(그림203). 이곳은 성 마르코의 마르티리움뿐만 아니라 총독을 위한 궁정 예배당 기능도 담당했다. 실제로 12세기 후반부터는 그라도 주교/총주교의 카테드라를 안전하게 모시는 장소이기도 했다.

203
산마르코
대성당의
평면도,
1063~90년경과
그 이후,
베네치아

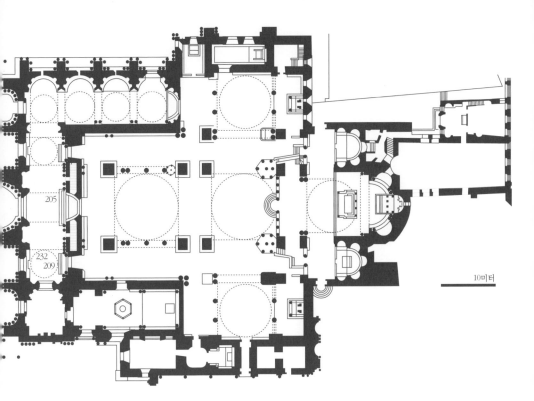

205

232
209

10미터

　두번째 산마르코 대성당(976년 이후 건설)에도 모자이크 장식은 있었던 것으로 보인다. 그러나 이 사실에 대한 기록은 없다. 세번째 산마르코 대성당 모자이크 제작이 시작되기 이전인 1060년대에 토르첼로(베네치아 석호에 있는 섬) 대성당의 앱스 장식(그림204)을 위해 장인들이 기용되었다. 토르첼로 대성당 남쪽의 작은 궁륭 모자이크는 라벤나의 초기 도상을 의도적으로 되살렸다. 반면, 주앱스 하단에 나란히 있는 사도들의 입상은 동시대의 비잔틴 성당의 도상을 반영하였다. 그 위의 성모자 입상은 12세기 말에 복원된 것이다.

　산마르코 대성당의 모자이크 장식 가운데 가장 초기에 제작된 것은 주현관 벽감에 그려진 성인들 입상으로서, 그 시기는 아마도 11세기 말로 추정된다(그림205). 주앱스의 성인 입상과, 사제석 돔에 그려진 오래된 예언자 상들은 12세기 초에 제작되었다. 그후 12세기 말까지 산마르코 대성당의 공사는 토르첼로 대성당의 새 작업(앱스와 서쪽 벽의 '최후의 심판')과, 근처에 있던 무라노 섬 성당의 앱스 장식과 병행되었다. 그후 잠깐 중단되었던 산마르코 대성당의 모자이크 제작은 13세기에 다시 계

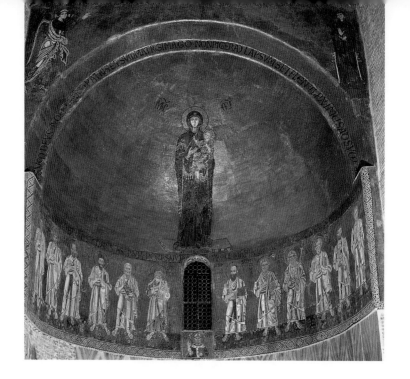

속되었다. 후대에도 수없이 많은 추가와 보수 작업이 더해져 산마르코 대성당에 대한 연구는 더욱 복잡해졌다.

　시칠리아 혹은 베네치아와 콘스탄티노플에서 이루어진 예술품 주문의 의도와 그것에 동원된 기술을 이해하는 데 가장 적절한 사료는 오스티아의 수도사 레오가 기록한 『몬테카시노 수도원 연대기』이다(수도원은 남부 이탈리아에 위치). 새로운 수도원 성당의 장식을 기획하기 위해서 수도원의 원장 데시데리우스는 1066년 이후 때때로 콘스탄티노플로 사절을 파견하곤 했다. 레오는 이에 대해 다음과 같이 기술했다.

　"모자이크와 바닥 시공의 기술적 측면에서 최고의 위치에 있는 장인들이 고용되었다. (모자이크 화가들은) 주성당의 앱스, 아치, 현관을 장식하였다……데시데리우스가 고용한 장인들의 기예는 거의 완벽에 가까웠으며, 작품을 통해 그 실력은 여실히 드러났다."

　비잔틴의 장인들을 초빙한 이유에 대해, 레오는 현지 기술자를 조달할 수 없었기 때문이라고 설명한다. 그러나 데시데리우스는 그러한 상황을 오히려 역이용해서 수도사를 장인으로 육성하였다.

　"여왕이 다스리는 그리스도교 국가(마기스트라 라티니타스)는 500년 이상 그러한 기예의 수련을 발전시키지 않았다(500년이라는 수치는 연

04
쪽
성모자」,
2세기 말,
사도」,
1세기 중엽,
스 모자이크,
르첼로 대성당

05
른쪽
성 마르코」,
1세기 말,
관의
자이크,
네치아,
마르코
성당

대기 저자의 과장일 수도 있다)……현명한 수도원의 원장은 수도원 내
의 수많은 젊은 수도사들로 하여금 그러한 기예들을 철저히 익히도록
독려했다."

베네치아 주변과 시칠리아의 모자이크 제작 상황 역시 비슷하였을 것
으로 추측된다. 장인급 화가들은 현지 사정상 어쩔 수 없이 콘스탄티노
플에서 초빙되었다. 그러나 현지 화가들도 일부 고용되어 훈련을 받았
는데, 이 때문에 그들은 비잔틴 풍의 작품을 만들 수 있는 기술을 하나
둘 획득할 수 있었다. 당시의 작품들을 두고 우리가 '비잔틴 작' 혹은
'시칠리아 작'이나 '베네치아 작'이라고 구분한 경계선 사이의 틈에는
약간의 논쟁거리가 남아 있긴 하지만, 시칠리아와 베네치아의 모자이크
작품들은 분명히 비잔틴의 기술 혹은 사상에 관한 완벽한 지식을 전제
로 했을 것이다.

비잔틴 장인들의 작품들은 활발하던 종교활동에 부응했다. 그들의 작
품은 마치 신을 마음에 새기게 만드는 것 같다. 그렇지만 베네치아 총
독, 시칠리아 왕, 혹은 (조금은 다르지만) 몬테카시노의 데시데리우스
수도원장처럼 야심적인 부귀한 지배자들은 그런 작품들을 원하지는 않
았다(그들의 추종자들도 마찬가지였다). 광휘로운 종교미술 작품에 대

한 선호가 모자이크에만 국한된 것은 아니었다. 비잔틴의 미술작품들이 성당의 인상을 가장 강하게 심어주는 공예품류로 인정받고 장식되면서 수입도 빈번해졌다. 그런데 이런 경우에 현장에서 제작할 장인들을 반드시 초빙할 필요는 없었다. 가장 실용적인 방법은 우선 콘스탄티노플에서 제품을 구매해서 서쪽으로 가는 배에 싣는 것이다. 이에 대해 연대기 저자인 오스티아의 레오는 다음과 같이 기록하였다.

"(몬테카시노의) 데시데리우스는 수도사 한 명을 수도로 보내어 황제에게 서한과 황금 36파운드를 전했다. 그리고 아름다운 보석과 에나멜로 장식된 황금의 안테펜디움(antependium, 제단의 앞 장식)을 만들게 했다. 에나멜은 대부분 『신약성서』의 이야기와 성 베네딕투스의 기적 이야기를 재현하는 데 쓰였다."

이런 경우에, 사자(使者) 역할을 하는 수도사는 황제와의 교섭을 담당함은 물론이고 비잔틴 장인들에게 구체적인 지시를 내리기도 했을 것이다. 또한 대상을 어떻게 묘사해야 하는지(특히 명문을 어떻게 기록해야 하는지), 스케치 혹은 그 밖의 다른 수단 등도 가르쳤다. 콘스탄티노플의 장인들에게 '성 베네딕투스의 기적'은 친근한 주제였다.

몬테카시노 수도원을 위해서 콘스탄티노플에서 제작된 황금 에나멜 안테펜디움은 남아 있지 않다. 그러나 베네치아의 산마르코 대성당에 이것의 모습을 어렴풋하게나마 짐작할 수 있게 해주는 장식이 있다. 팔라 도로(Pala d'Oro, '황금제단의 선반'이라는 의미로 후대에 개조되어 제단 뒤에 안치됨, 그림207)라고 불리는 그것은 서로 다른 시대의 장식 부분들이 기묘하게 결합되어 있다. 그것의 전체 크기는 약 2.1×3.15미터다. 작품의 발단은 피에로 오르세올로 총독의 명령에 따라 976년에 콘스탄티노플에서 만들어진 안테펜디움이다. 이것은 두번째 산마르코 대성당의 대제단 전면을 장식하고 있었다. 명문에 따르면, 이 안테펜디움은 1105년에 오르델라포 팔리에르 총독의 지시에 따라 팔라(Pala)로 개조되었다. 여제 이레네의 에나멜 도상(그림206)을 통해 비잔틴 황제가 관여했음을 알 수 있다. 그녀의 남편 황제 알렉시우스 1세(1081~18년 재위)의 상은 나중에 제거되었다. 또한 총독의 모습도 기증자의 열에 포함되어 에나멜로 표현되었으나, 머리부분은 후세에 교체되었다. 1105년의 팔라는 1209년(제9장 참조)과 1345년에 개조되었다.

이탈리아 각지의 성당들(비잔틴의 정치권력 바깥에 있었음에 유의)과

206
「여제 이레네」,
팔라 도로
(부분),
1105년경과
그 이후),
17.4×11.3cm,
에나멜,
베네치아,
산마르코
대성당

207
팔라 도로,
1345년 완성,
그 이전의
작품을 부분적
사용,
연대가 다른
에나멜, 보석,
금박금속

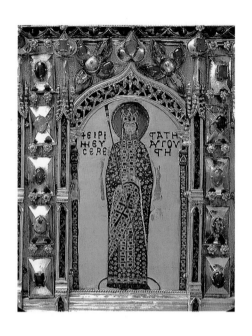

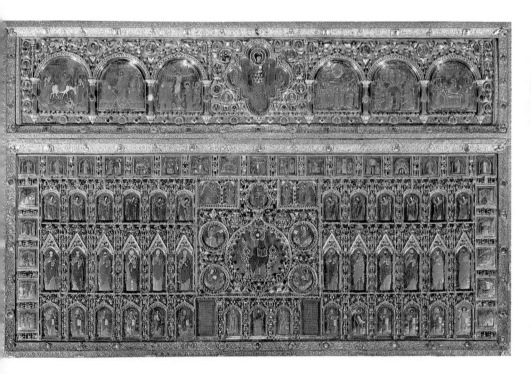

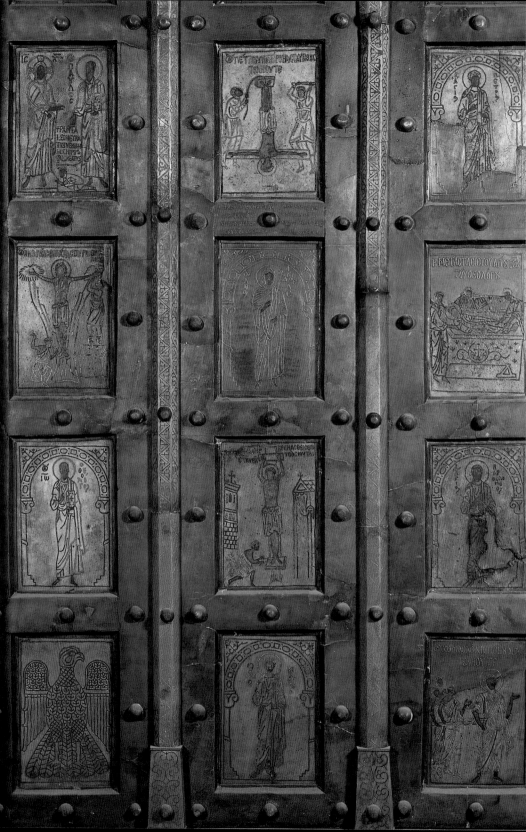

콘스탄티노플을 연결하는 예술 분야는 당시 유행했던 고가의 청동문이 었다. 오스티아의 레오는 다음과 같이 이야기한다.

"아말피를 방문하던 데시데리우스는 아말피 대성당의 청동문을 보고 매우 좋아했다. 그는 곧 몬테카시노의 옛 문들의 치수를 재서 콘스탄티노플로 보내 지금 남아 있는 이 문들을 만들도록 했다."

문들은 새로 짜맞추어졌고, 현재에도 남아 있다. 제작연도를 1066년으로 기록하고 있는 명문은 마우로네 백작인 판탈레오네의 아버지 마우로가 기증하였다고 전하고 있다(레오는 연대기에서 수도원의 원장 데시데리우스에게 모든 공을 돌리고 있다는 점에 유의하자. 이런 종류의 저작을 액면 그대로 받아들이는 것은 위험하다). 문은 14세기에 개조되었는데, 인물이 그려졌던 원형 패널들은 뒤집혀졌고, 수도원의 재산목록이 추가로 새겨져 있다. 원형 장식은 뒷면에 남아 있다. 새겨진 인물상의 머리부분과 손발은 은으로 상감되어 있다(그러나 은의 대부분은 벗겨졌다).

아말피의 마우로네 일가는 콘스탄티노플에 거주한 부유한 상인들로서, 아말피 대성당(데시데리우스에 의해 자세히 조사됨)에 은상감된 청동문을 빠른 시일 내에 제작하라고 지시했다. 그것과 유사한 로마의 산바울로푸오리레무라 수도원 성당의 문은(그림208) 1070년에, 몬테산안젤로에 있는 대천사 미카엘 순례 성당 문은 1076년에 제작되었다. 후자의 명문은 가장 풍부한 정보를 담고 있다. 명문이 밝히는 바에 따르면, 문의 기증자는 판탈레오네이며, '제국 수도 콘스탄티노플' 에서 제작되었다. 또한 문은 '항상 광휘로워야 하므로' 1년에 한 번은 청소를 해야만 한다고 기록하고 있다. 베네치아의 산마르코 대성당에 제작된 유사한 종류의 청동문 두 가지는 8세기 동안 은상감된 패널들에 있는 인물들의 미세한 모델링(주위의 청동보다 부드럽다)이 거의 마모되었다 (그림209).

문의 주문은 오스티아의 레오가 기록하듯, 전체의 치수는 물론이고 상세한 지시가 필요한 과정이었다. 필요한 성인들과 장면들이 선별 묘사되어야 했고, 그에 맞는 명문도 새겨야 했다. 현존하는 문은 지역적 요구사항에 따라 제작된 '특수 주문품' 이었는데, 몬테산안젤로 수도원의 문에는 라틴어 명문들이 길게 씌어져 있고 '성 미카엘의 기적' 이 새겨져 있다(이 성당은 대천사에게 헌당됨). 산바울로푸오리레무라 성당

208
은상감된
청동문
부분),
070,
르마,
l바울로
푸오리레무라
성당

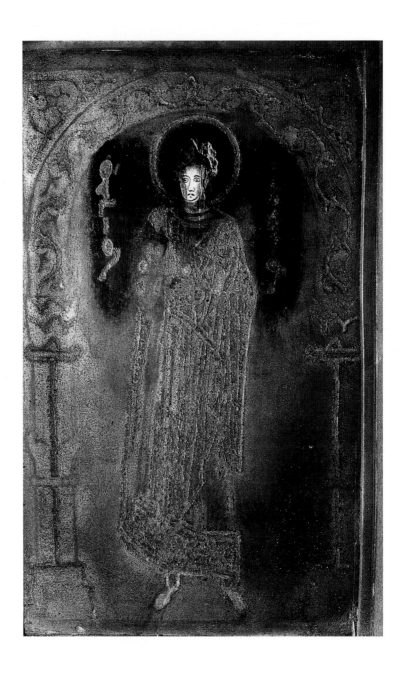

의 문에는 그리스도전 장면들이 짤막한 그리스어 제목과 함께 표현되어 있다. 산마르코 대성당의 작은 문에는 전부 그리스어 명문이 새겨져 있다. 콘스탄티노플에서 제작되었을 것으로 추측되는 부분이다. 반면 커다란 문에는 '레오 다 몰리노가 주문하였다'라는 명문이 있다(1112년 혹은 그 이후에 주문됨). 기증자는 성 마르코의 발 아래에 새겨져 있으며, 제작지는 베네치아로 추정된다. 베네치아인들은 이런 종류의 문들을 절대 아말피 상인들을 통해 구입하지 않았으며, 이탈리아의 다른 대도시와 성당에서 유행하는 것들에 대해서 라이벌 의식을 가지고 반응했다.

시칠리아 왕 윌리엄 2세는 몬레알레 대성당을 위해 청동문을 제작하면서 콘스탄티노플에서 그것들을 수입할 필요를 느끼지 않았다. 피사의 보난누스가 제작한 서쪽 현관문에는 1186년이라고 기록되어 있다. 트라니의 바리사누스가 만든 다른 문은 북측 네이브로 들어가는 출입구에 설치되었다(성당의 제2입구). 보난누스와 바리사누스(보난노와 바리사노)는 금속세공사들로서 비잔틴의 장인들로부터 직접 기술을 배우지는 않았지만, 수입된 비잔틴 문들을 잘 관찰한 후 오랜 전통을 지닌 이 지역의 금세공 기술에 적용시켰다. 바리사누스의 문은 라벨로 대성당(1179년)과 트라니에도 남아 있다. 은상감보다는 저부조가 선호되었지만, 패턴 같은 것들은 특히 비잔틴 풍을 답습했다. 또한 부조기법은 전에 만들어놓았던 틀을 다시 이용하는 식으로 동일한 패널로 여러 개의 문을 제작할 수 있다는 이점이 있다.

이 책의 제6장에서도 살펴보았듯이, 루스 대공이 비잔틴의 공인들을 키예프로 초빙해야 했다는 사실은 그리 놀랍지 않다. 왜냐하면, 블라디미르 대공이 989년경 그리스도교로 개종하기 전 키예프에는 성당 건립과 장식은 말할 것도 없고 석조건축 기술의 전통조차 존재하지 않았기 때문이다. 키예프에서는 10, 11세기가 '초기 그리스도교 시대'이다(중기 비잔틴 미술의 시대와 동시대이다. 하지만 이렇게 시대의 꼬리표를 붙이는 것이 위험한 일임은 분명하다). 그러나 11, 12세기의 이탈리아 반도에서의 상황은 전적으로 달랐다. 이곳에는 그리스도교 미술의 역사만큼이나 오래된 세련된 성당 건립 및 장식의 전통이 전해내려왔다. 비잔틴 제품을 수입하고 장인을 초빙했던 것은 현지에서 해결될 수 없는 특수한 사항들에 대응하기 위함이었다. 물론 비용도 많이 들어갔다. 현

209
성
「레오도루스」,
성 클레멘스의
문(부분),
1080년경,
은상감의
브론즈,
베네치아,
산마르코
대성당

존하는 사례들은 비(非)비잔틴 소비자가 바란 것이 무엇인지를 잘 드러
낸다. 그 희망은 다름 아닌 가장 고가의 재료가 사용되어 가장 고도의
기술이 발휘된 제품이었다. 그러한 작품들은 신과 성자들, 야심적인 라
이벌과 미래의 세대들을 미혹할만했다.

 노르만 지배하에 있던 시칠리아의 성당들이 모자이크로 장식되었다
는 구체적인 기록은 존재하지 않다. 장인들이 어디서 왔고 언제 도착했
고 어디로 떠났는지 확실히 알지 못한다. 또한 그들이 한 작업이 재료나
노동의 측면에서 어느 정도의 대가를 치뤘는지, 작품 완성에 필요한 시
간은 얼마만큼이었는지 알 수 있는 길이 없다. 베네치아의 상황도 마찬
가지다. 하지만 장인급 공인들이 비잔틴 세계로부터, 대부분 콘스탄티
노플로부터 초빙되었다는 사실에는 의심에 여지가 없다. 그리고 그들
중 일부는 시칠리아와 베네치아의 그리스인 공동체에 거주했거나 혹은
마음을 끄는 고용 조건에 따라 언제든 떠나갔다는 것 역시 분명한 사실
이다. 이 상황은 일종의 패러독스처럼 생각되기도 한다. 비잔틴 제국 바
깥에서 비잔틴 예술가를 고용한 후원자들은 비(非)비잔틴적인 사상을
표현하는 비잔틴 미술을 보고 싶어했으니 말이다.

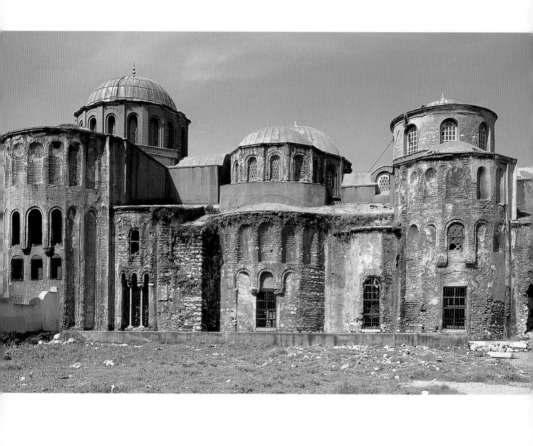

"수도원 원장 마르탱은 재빠르게 탐욕스러운 두 손을 움직여 성당의 성스러운 전리품을 수도사복으로 둘둘 말아 가렸다. 행복의 웃음을 터트리며……그는 그것을 자신의 배로 가져왔다."

때는 1204년. 장소는 콘스탄티노플의 판토크라토르 황실 수도원(그림210). 유럽의 십자군에 점령당한 도시의 보물들은 약탈당했고, 비잔틴 황제는 망명했다. 주인공 마르탱은 알자스 지방의 파리에 있는 시토파 수도원의 원장이며, 이 연대기를 기록한 수도승은 군터이다. 마르탱은 귀중한 성구가 어디에 있는지 말하지 않으면 죽이겠다고 하면서 판토크라토르의 한 늙은 수도사를 위협했다.

이 도시에서 약탈한 것의 8분의 3은 총독 엔리코 단돌로가 통솔하는 베네치아인의 손에 넘어갔다. 그리고 한달 내에 플랑드르의 보두앵은 로마니아 황제로서 하기아 소피아 대성당에서 왕위에 오를 것이었다. 이것은 콘스탄티노플을 수도로 하는 라틴 제국의 탄생을 의미했다. 조프루아 드 빌레하르두앵(샹파뉴의 원사)은 자신의 연대기(『콘스탄티노플 정복기』 – 옮긴이)에 다음과 같이 열정적인 감정을 담아 기록했다. "천지창조 이래 어떤 도시에서도 그렇게 많은 전리품을 얻을 수 없었을 것이다."

다른 목격자는 또 다른 관점으로 이를 표현했다. 이 목격자는 다름 아닌, 베네치아 상인의 도움으로 목숨을 건졌던 비잔틴의 궁정 고관 니케타스 코니아테스이다. 그는 콘스탄티노플에 엄습한 참화를 신이 소돔과 고모라에게 가했던 것(「창세기」 19:24~25) 보다 더 혹독한 것으로 보았다.

콘스탄티노플 점령과 강탈의 결과를 고찰하기 전에, 1204년 이전의 비잔틴 미술을 개관하는 것이 도움이 될 것 같다. (수도원장 마르탱보다 먼저 가서) 수도의 판토크라토르 수도원부터 살펴보자. 현존하는 건물은 제이레크 킬리세 자미(모스크로서, 오스만투르크의 점령 이후 이슬람 사원으로 사용된 성당)로 불린다. 이 사실은 수도원의 기능과 조직을

10
판토크라토르
수도원
(현재 제이레크
킬리세 자미),
쪽 외관,
120~36년경,
스탄불

정한 1136년의 '티피콘'(typikon)에 전해온다. 이를 통해서 우리는 황제 요안네스 2세 콤네누스(1118~43년 재위)가 수도원을 창건한 사실을 안다. 수도원의 건축구조에서 가장 중요한 특징은, 성당이 세 개의 돔으로 이루어진 복합체라는 점이다(그림211). 남쪽으로 향하는 원래의 앰뷸러토리를 포함한 내부의 폭은 약 48미터이며, 비잔틴의 기준에서 보면 무척이나 큰 편이라고 말할 수 있다.

　남쪽 성당은 그리스도 판토크라토르에 헌당되었으며, 요안네스 2세의 부인인 여제 이레네(1134년 죽음)가 기증하였다. 직경 7미터 정도의 돔은 붉은색 대리석으로 된 네 개의 원주들로 지지되었는데, 투르크 시대에 제거되었다. 현장에 남아 있는 장식은 호화스러운 오푸스 섹틸레 마

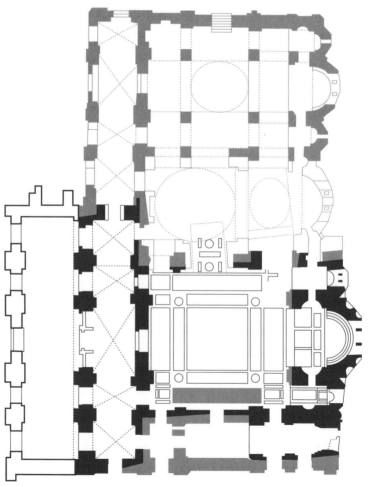

10m

루와 약간의 장식 대리석 석판이다. 요안네스 2세는 북측에 테오토코스 엘레오우사(Theotokos Eleousa, '자애의 성모'라는 뜻)에 바치는 성당을 건립하였다. 이 두 성당 사이에는 대천사 미카엘에게 헌당된, 돔이 두 개 있는 예배당이 있었다. 그곳에는 황제와 그 일족의 대리석 석관이 매장되어 있다.

수도원은 황제에 대한 기증물일뿐만 아니라 황족의 마우솔레움이기도 했다. 이후 매장 예배당에는 귀중한 성유물이 다수 보관되었다. 책형을 당한 후의 예수 그리스도의 유해(사람들은 그렇게 믿었다)가 자반암의 판 위에 놓이기도 했다. 80명의 수도사가 기거하는 수도원에는 50개 병상을 보유한 병원, 그리고 24개 침대가 있는 노인용 숙박소 같은 자선시설이 겸비되어 있었다.

판토크라토르 수도원의 내관 전체는 본래 대리석 벽으로 되어 있었으며, 물론 돔과 궁륭에는 모자이크 장식이 되어 있다. 이는 이 책의 제6장에서 고찰하였던 다프니, 네아 모니, 오시오스 루카스의 수도원 성당과 같다. 그런데 이 세 수도원과 이곳의 중요한 차이점은, 남쪽 성당의 창에 사용되었던 것으로 추정되는 대량의 색유리가 발견되었다는 사실이다. 그 유리가 1120~30년대의 것인지 불명확하지만, 남쪽과 북쪽의 성당 모두에 예외적으로 커다란 앱스 창(현재는 대부분이 막혀 있다, 그림 210 참조)이 달려 있는데, 본래 색이 칠해진 유리창이었을 가능성이 있다. 그러나 이 모든 장식은 몇몇 단편들을 제외하고는 거의 현존하지 않는다.

12세기의 모자이크 작품 가운데 유일하게 콘스탄티노플에 현존하는 작품은 모두 하기아 소피아 대성당에 장식되어 있다(그림212). 그것은 성당 내 남쪽 갤러리에 있으며, '콘스탄티누스 9세 모노마코스와 조에' (그림145)의 패널과 인접해 있다.

11세기의 패널처럼, 황제(이 경우에는 요안네스 2세 콤네누스)는 아포콤비온(돈주머니)을 가지고 있고, 여제 이레네는 말려진 종이 문서를 손으로 받쳐들고 있다. 요안네스에 대한 명문은 콘스탄티누스 모노마코스의 명문 같은 형식으로서 '예수 그리스도 안에 있는 경건한 왕(바실레우스), 로마인의 황제(아우토크라토르)'에 포르피로게네토스 (porphyrogenetos)라는 단어를 덧붙였다. '프로피로게네토스'는 '자줏빛 방에서 태어난 사람'을 의미한다. 즉 재위 중인 황제의 아들임을 나타

낸다. 요안네스의 아버지는 12세기 중엽에 비잔틴 제국을 다스린 콤네누스 왕조의 창시자인 알렉시우스 1세 콤네누스(1081~1118년 재위)이다. 여제 이레네는 성모자 입상의 오른쪽에 있다. 그녀에게는 '가장 신심이 깊은 아우구스타'라는 칭호가 붙는다. 이 점은 여제 조에의 경우와 같다. 모자이크는 오른쪽으로 계속 이어진다. 그런데 좀 놀라운 모습이 보인다. 이 부부의 장남이 너무나 부자연스러운 모습으로 각주에 묘사되어 있다.

장남 주변의 명문은 '알렉시우스, 예수 그리스도 안에 있는 로마인의 경건한 왕, 포르피로게네토스'라고 씌어져 있다. 아버지 요안네스 2세에게는 최고의 호칭인 '아우토크라토르'가 붙었다. 알렉시우스는 1122

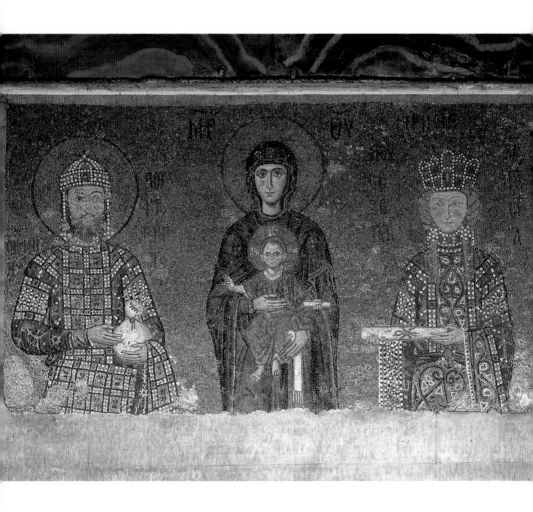

년에 공동 통치제를 선언했으며, 이레네는 1134년에 죽었다. 그래서 모자이크의 제작연대는 이 두 사건의 사이에 위치할 것이다.

하기아 소피아 대성당에 대한 막대한 기부가 행해졌을 것으로 예상되지만 그것에 대한 기록이 전혀 남아 있지 않다. 이레네의 커다란 귀걸이들과 기다란 머리는 조에의 모습과 쉽게 구별된다. 그런데 이런 이미지는 여제를 생생하게 묘사하려는 의도가 있었다고 하기에는 다소 무리가 있다.

이 시기의 모자이크가 콘스탄티노플 이외 다른 지역에 잔존하지 않는 점이 놀랍다. 그런데 테살로니키 북동쪽으로 약 95킬로미터, 세레스의 주교좌 성당 앱스에는 '사도의 성찬식'이 그려져 있다. 이것 이외의 다른 모자이크를 감상하려면, 제8장에서처럼 비잔틴 제국의 영역 밖으로 벗어나야 한다. 키예프의 스비야토폴크(1093~1113년 재위) 공은 1108

2
쪽
성모자,
안네스 2세와
레네」,
쪽 갤러리
자이크,
스탄불,
기아 소피아
성당

13
른쪽
성모자,
천사」,
스 모자이크,
루지야,
라티 성당

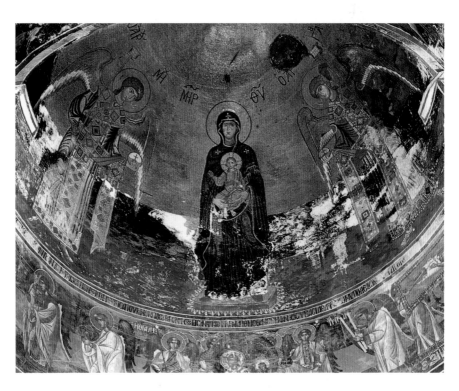

년에 대천사 미카엘에게 성당을 바쳤다. 성당은 1935년에 야만인들에 의해 파괴되었지만, '사도의 성찬식' 모자이크는 앱스로부터 떼어져 키예프의 성소피아 성당으로 옮겨 보관되었다. 그 모자이크는 분명 비잔틴 모자이크 화가의 작품이다(키예프의 성소피아 성당에도 같은 구도가 사용되었다). 그루지야의 겔라티 수도원(학원)의 카톨리콘에는 비잔틴 화가의 작품이라는 증거가 남아 있기도 하다.

앱스 모자이크는 단편적이며 친근한 구도로 이루어져 있다. 대천사들이 성모를 에워싸고 있다(그림213). 명문들은 그리스어이고, 철저히 비잔틴적으로 보인다. 전체 건축은 1106년에 '건설자'(혹은 재건자) 다비드 왕이 시작했으며 후계자 디미트리우스(1125~56년 재위) 왕의 치세 동안 공사가 계속되었다. 모자이크 제작은 1130년경에 행해진 것으로 알려져 있다. 그루지야와 비잔틴은 종교·정치·문화적 측면에서 서로 견고한 관계를 유지했는데, 당시 비잔틴 화가들은 그루지야어를 모어(母語)로 사용할 정도였다.

그런데 겔라티에 초빙된 모자이크 화가가 그루지아어로 말을 했는지 그리스어로 말을 했는지는 그다지 중요한 문제가 아니다. 중요한 것은, 장인들이 콘스탄티노플로부터 초빙되어 왔으며 그들이 분명 비잔틴적인 작품을 남겼다는 사실이다.

당시 비잔틴 제국 영내에 남아 있는 소수의 모자이크는 대부분 우연의 결과이며, 제국 내에서 제작된 것으로 잘못 알려져 있다. 비잔틴의 모든 모자이크 장인들이 자유롭게 콘스탄티노플을 벗어나서 베네치아, 시칠리아, 러시아, 그루지야 등 외국으로 일을 하러 갔을 것으로 추측하는 것 역시 잘못일 수 있다. 실제로 당시 모자이크 제작을 지도했던 장인급의 공인들은 그다지 자유롭지 못했다.

12세기 성당 장식의 전체적 모습을 이해하기 위해서는, 콘스탄티노플을 벗어나서 모자이크 이외의 다른 벽화들까지 고찰해야 할 것 같다. 당시는 비잔틴 세계 전체에서 성당이나 수도원의 건립과 장식이 활발했던 시기였다. 개괄적으로 보자면, 그런 건축·장식의 방법들은 성상파괴논쟁 이후의 수세기 동안 답습되어 온 것들이다. 성당들은 여러 지방에 흩어져 있었지만, 일반적으로 돔은 그리스십자형으로 올려졌고, 이곳에는 예수 그리스도나 테오토코스, 예언자, 사도, 성자, 다양한 설화 장면 등으로 장식되었다(제6장 참조). 이렇게 일관적인 성당 장식의 배경에는

물론 '전통'에 대한 존중이 자리잡고 있다. 이 전통은 본질적으로 '정통적'이라는 말과 나란히 가면서도 혁신에는 우호적이었다. 사실 혁신은 비정통적인 것으로 간주되거나 심지어는 이단으로 여겨질 수도 있었다. 그런데도 그렇게 서로 다른 지각의 차원에 있는 요소들이 콘스탄티노플의 압도적으로 우세한 문화로 고려되어온 것이다. 예를 들어보자. 황제 요안네스 2세의 동생으로서 '자줏빛 방에서 태어난' 세바스토크라토르(sebastokrator, 황실의 호칭)인 이사키우스 콤네누스는 수도에 코라 수도원(카리예 자미, 제10장 참조)을 재건했다.

그러나 그는 또 수도와 테살로니키의 중간에 위치한 페라이에 테오토코스 코스모소테이라('세계 구원자'라는 뜻)에 헌당할 수도원을 창건했다. 직경 7미터의 대형 돔을 올린 카톨리콘은 현존하고 있지만 프레스코화는 손상되었다. 1152년의 티피콘은 이곳이 이사키우스의 매장지였음을 전하고 있다. 위치상 지방임에도 불구하고 이 수도원은 완전하게 제국 수도의 전통을 이어받아 황실과 깊은 관계를 맺고 있었다.

그런데 페라이의 테오토코스 코스모소테이라 수도원의 경우는 예외였다. 황제 요안네스 2세의 누이인 테오도라의 아들인 알렉시우스 콤네누스는 네레지(현재 마케도니아 공화국) 지역에 성 판텔레이몬 수도원을 건립하였다. 그곳의 카톨리콘은 현존하고 있다(그림215). 알렉시우스 콤네누스는 스코플레 지역 근교에 있는 네레지 땅을 소유하고 있었다. 벽화에 남겨진 기록에 따르면, 이 성당은 1164년 9월에 완성되었는데, 벽화의 상태는 코스모소테이라 수도원(벽화를 보호하던 회반죽 층이 1927년에 제거됨)에 비해 훨씬 좋아보였다. 거대한 프레스코화는 민첩한 작업을 요구하는 기법이다. 그런데도 네레지 벽화는 놀라울 정도로 섬세하다.

인물상들은 관찰자의 공감에 직접적으로 어필한다. 길고 얇은 코와 눈썹, 홍조를 띤 뺨, 오므라진 입을 가진 성 판텔레이몬(그림216)의 모습은 하기아 소피아 대성당의 여제 이레네를 연상하게 한다. 이런 표현은 화가 개인의 양식적인 요소이다. 「십자가에서 내려지심」(그림214)의 인물 비례는 극단적으로 길고 가늘며, 선으로 표현된 얼굴 표정은 극적인 비애감을 전한다.

마케도니아의 오흐리드에서 남동쪽 직선거리로 25킬로미터 떨어져 있는 쿠르비노보 마을에는 지역의 대주교좌를 모시는 하기오스 게오르

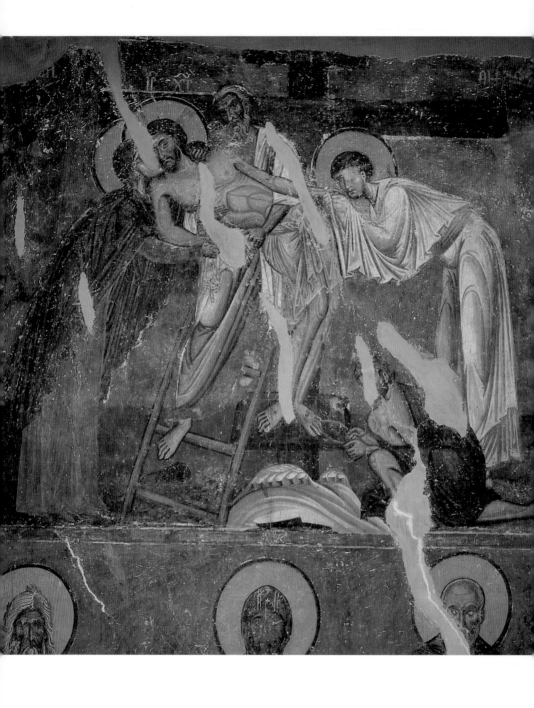

기오스 성당이 있다. 네레지의 5돔식 성당과 비교하면 규모는 작으며, 외관도 그다지 인상적이지 않다. 나무 지붕에 단일 측랑식 성당이며, 직사각형의 내부공간은 8.85×5.30미터 정도이다. 이렇게 경이로움을 던져줄 만큼의 외관은 아니지만, 내부에는 수준 높은 벽화(그림218)가 그려져 있다.

사람들은 흔히 네레지 벽화의 특징을 양식적 과장에서 찾는다. 이에 비해 쿠르비노보 벽화는 얼굴에 길고 가는 선을 사용함으로써 인물상을 보다 더 확실하게 표현하였다. 그들이 입고 있는 옷은 생동감이 있다.

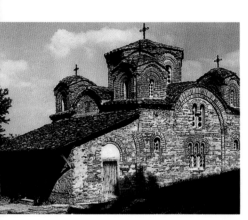

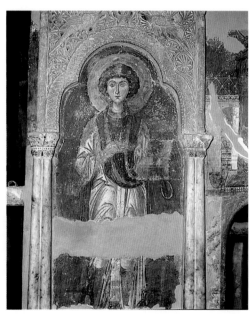

214-216
성판텔레이몬
수도원,
1164,
마케도니아,
네레지
왼쪽
「십자가에서
내려지심」,
벽화
위쪽
남서쪽 외관
(나르텍스 복원
이전 사진)
위 오른쪽
「성 판텔레이몬」
벽화

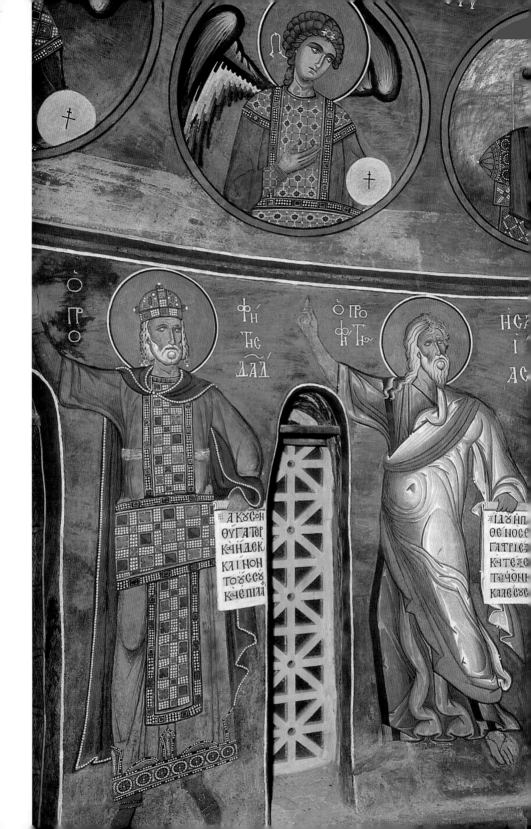

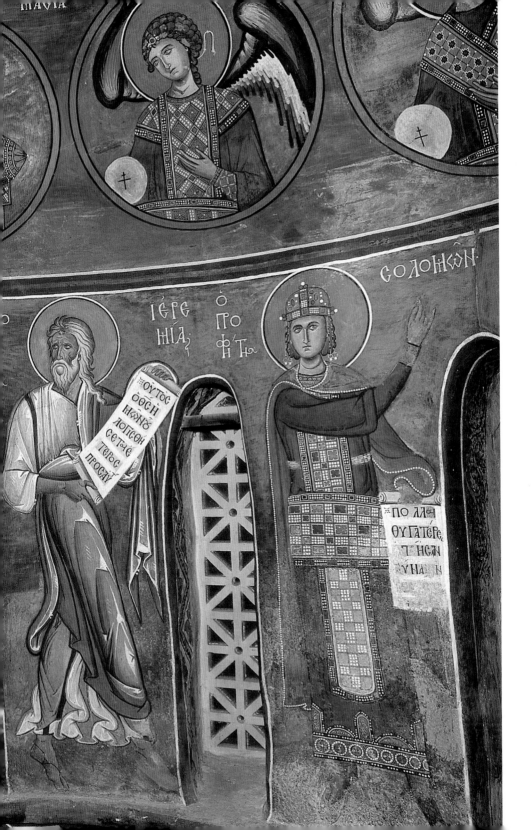

옷은 늘어지지 않고 펄럭이면서 등 뒤와 팔 아래, 그리고 아래 옷단에 굽이치는 듯한 주름들이 만들어져 있다.

쿠르비노보의 이 벽화는 1191년에 창건되었음이 제단 위 벽화의 명문에 밝혀져 있다. 그렇긴 하지만, 우리는 이 벽화의 후원자가 누구인지 알지 못한다(벽화를 그리는 작업은 발칸 반도의 차고 습한 겨울이 훨씬 지나간 후인 4월부터 시작되었다). 이와 가장 유사한 양식의 벽화는 60킬로미터 남쪽의 카스토리아(오늘날 그리스)에 있는 아기이 아나르기리(성 코스마스와 다미아누스) 성당에서 발견된다.

쿠르비노보 벽화의 특징적 양식은 단순히 지방적인 것일 수도 없고,

217
앞쪽
「다윗, 이사야,
예레미아,
솔로몬, 천사」
돔 벽화,
1192,
키프로스의
라구데라,
테오토코스
성당

218
오른쪽
「수태고지의
천사」,
벽화,
1191,
마케도니아의
쿠르비노보,
하기오스
게오르기오스
성당

219
맨 오른쪽
「그리스도
판토크라토르,
천사, 성인」,
돔 벽화,
1192년,
라구데라,
테오토코스
성당

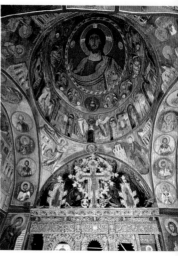

한 화가 고유의 표현법일 수도 없다. 왜냐하면 비슷한 양식이 키프로스 섬 라구데라 마을의 테오토코스 성당에서도 발견되기 때문이다(그림 217, 219). 벽화의 명문에 적힌 창건 시기는 1192년이다(그곳에서의 작업은 12월에 끝났다. 키프로스의 온난한 기후는 발칸 중부와 달랐으며, 화가는 한 시즌이 지난 후에도 많은 일을 할 수 있었다). 또한 수많은 사본 삽화와 이콘에서도 발견된다. 그 가운데 시나이 산의 「수태고지」(그림220)는 작업연도가 기록되지는 않았지만, 잘 보존되어 있다. 빛을 받아 반사하는 듯 반짝거리는 후광 표현이 특이한데, 이는 12세기 이후에 발전한 것이었다.

이렇게 동일한 시간에 멀리 떨어진 곳에서 서로 다른 예술적 매체에 의해 형성된 양식적 유사성에 대한 가장 적절한 설명방식은, 그것이 하나의 단일한 중심지, 즉 콘스탄티노플을 발생원으로 산포되었다고 가정하는 것이다. 그나마 산마르크 대성당 중앙 돔의 '승천'은 이러한 양식과 가깝다고 할 수 있겠으나, 시칠리아와 베네치아의 모자이크들에서 이러한 양식이 최고로 발전한 형태를 찾는 것은 어려울 것 같다. 아마도 이 모자이크 화가들은 유행을 타지 않았거나 혹은 극단적인 경향을 의도적으로 피했기 때문일 것이다.

모자이크나 벽화 이외에도, 1204년 이전의 비잔틴 미술을 감상하는

220
「수태고지」,
12세기 말,
채색 금박
나무 패널,
61×42cm,
시나이 산,
성카타리나
수도원

길은 여러 가지가 있다. 가장 쉬운 방법은 사본 삽화이다. 왜냐하면 보존상태가 좋은 수준 높은 사례들이 상당수 현존하고 있기 때문이다. 황제 요안네스 2세 콤네누스와 그의 아들 알렉시우스는(이번에는 여제 이레네가 제외됨) 바티칸 도서관의 복음서 사본의 권두삽화에 다시 등장한다(그림221). 삽화에서는 관을 쓴 두 명의 여성이 옥좌의 예수 그리스도 옆에서 예수 그리스도를 수행하고 있다.

여성의 제스처는 통치자 두 명을 추천하는 의미를 가진다. 두 명의 의인상 옆에 기술된 명문을 내 입장에서 그리스도교적으로 해석해보면, '인애'와 '정의'이다. 그리고 이 도상에서 정치적 함의를 읽는다면, '자

221
「요안네스 2세,
알렉시우스와
예수 그리스도」,
『복음서』,
1125~35년경,
18.3×12cm
(쪽 전체),
로마,
바티칸 도서관

222
「시나이 산에서
내려오는 모세」,
『출애굽기』와
그것의 주해,
『톱카피 8대서』
(fol. 258v),
1130~50년경,
42.2×31.8cm
(쪽 전체),
이스탄불,
톱카피
궁전박물관

비'와 '공정함' 정도가 될 수 있다. 예수 그리스도가 관에 손을 대는 것은 이전의 예에서처럼 제관식(알렉시우스의 제관은 1122년)을 의미하는 것은 아니다. 이는 요안네스 2세와 알렉시우스의 통치가 예수 그리스도의 가호 아래 행해진다는 사실에 대한 보편적인 표현일 뿐이다. 명문에 따르면, 의인상 두 명은 '예수 그리스도 안에서' 경건한 로마인의 왕들이다.

따라서 사본의 제작연대는 두 명의 공동통치 기간 중이다(1122년부터 알렉시우스가 죽은 1142년까지). 누구를 위해, 왜 그 복음서 사본이 제작되었는지 확실하지 않다. 어쩌면, 콤네누스가에 신의 가호가 내리기를 기원하는 아부성 권두삽화로서, 황제 일가에 증정하는 선물일 수도 있다. 하지만 역으로 생각해보면, 황제 일가가 내린 하사품일 가능성도 부정할 수 없다. 왜냐하면 이러한 도상은 전통적으로 황제 권력의 프로퍼갠더로 읽혀져왔기 때문이다.

또한 동일한 화가가 여러 황실을 위해서 일을 했다고도 생각할 수 있다. 현재 이스탄불의 톱카피 궁전 박물관에 소장되어 있는 모세 8대서에 실려 있는 150여개의 삽화(그림222)는 화가가 요안네스 2세의 동생 이사키우스를 위해 그린 것이다. 이사키우스는 페라이의 코스모소테이라 수도원의 창설자이다. 이 화가는 사본 작업에 참가한 팀의 일원으로서, 계획된 삽화를 완성하지는 못했다. 그래도 다른 참가자에 비해 좀더 솜씨 있는 기예가 눈에 띄었다. 『톱카피 8대서』(*Topkapi Octateuch*)는 비교적 단기간에 제작된 세 권의 8대서 사본 가운데 한 권으로서, 세 권 모두 11세기의 사본(『톱카피 8대서』와 유사, 그림174)을 좀더 새롭게 고치려고 시도했다.

요안네스 2세의 아들 안드로니쿠스와 혼인한 이레네를 위해 삽화를 그린 화가는, 동시대의 코키노바포스의 수도사 야고보가 편집한 성모 마리아 찬사집에도 두 개의 사본을 그렸다. 새로운 텍스트를 삽화로 풀어내는 비잔틴 화가의 접근방식을 현재 도서관에 있는 이 책에서 찾아볼 수 있다. 개개의 인물들, 군상, 장면 설정 등은 화가에게 익숙한 패턴으로 그려졌다.

찬사가 각각의 삽화와 함께하는데, 수태고지에 대한 찬사에 그려진 삽화에는 성모가 육화를 받아들이는 순간이 그려져 있다(그림223). 기쁨에 겨운 천사들은 새로운 소식을 천국에 전하러 간다. 「수태고지」를

τῆς παιδὸς μακαρισμόν ηρεύξατο λόγον. τὸ
πολυθαῦμα μαριὰμ τί χλοηδη τι
και ιδοὺ φησιν ἡ δούλη κυ γένοιτό
μοι κατὰ τὸ ἔ῀μ̈αα σου :—

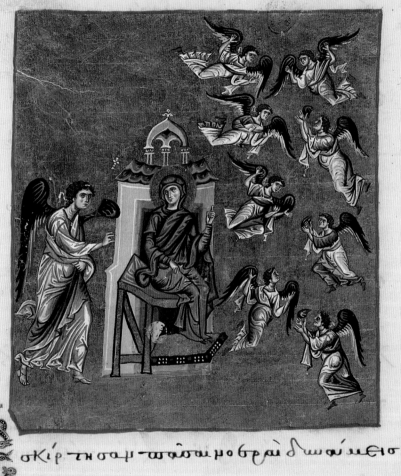

ὁ σκίρτησαι πᾳτα αιμοθραιδημα μεϊο

구성하는 기본요소와 천사들이 나는 모습을 표현한 형식이 어우러져 전체 구도는 색다르지만, 여전히 종교미술에 대한 기대 범위 속에서 전통을 잇고 있다. 때문에 관찰자는 이 삽화의 요소들에 담긴 관습적 요소들을 인식하고 그것들을 수용한다.

바티칸 도서관에 있는 『코키노바포스의 야고보의 성모 마리아 찬사집』 사본의 제1찬사에 부속된 삽화는 호화롭게 장식된 멀티돔(multi-domed) 식 성당에의 「승천」을 보여준다(그림224). 이와 유사한 구성이 시나이 산의 『나지안조스의 성 그레고리우스 설교집』 사본의 권두삽화에도 보이는데(그림225), 이 사본은 콘스탄티노플의 판토크라토르 수도원장 요셉(1155년경 죽음)이 하기아 글리케리아 수도원에 특별히 헌사한 것이라고 전해오고 있다.

요셉은 글리케리아 수도원 출신으로서 '글리케리테스'(Glykerites, 글리케리아의 수도사라는 의미-옮긴이)로 불렸다. 코키노바포스의 화가가 이 사본 삽화를 그린 것은 분명 아니다. 판토크라토르 수도원에서 요셉이 제작하였는지 아니면 콘스탄티노플 내의 다른 화가가 위임받아 그렸는지는 아직 수수께끼로 남아 있다. 코키노바포스의 화가는 12세기 중반, 여러 명의 도제들(혹은 추종자)을 데리고 수도에서 사본 제작을 담당했던 것으로 추측된다. 그런데 그 화가의 특징적인 양식은 다른 매체에서는 발견되지 않는다.

이러한 사실은 코키노바포스의 화가가 사본 삽화만을 전문으로 그렸

음을 암시한다(대부분의 비잔틴 장인들처럼 그 화가도 '그' [he]라고 불린다. 이는 단순히 쇼비니즘 때문이 아니다. 예술가의 이름을 통계적으로 분석한 결과 압도적으로 남성이 우위에 있었다는 사실을 보여주기 위함이다. 그렇다 하더라도, 작자불명의 사본 삽화나 이콘을 마주했을 때 여성작가의 가능성을 배제하는 것은 현명하지 못한 접근법이다).

나무 패널 이콘 형식의 작품은 이전 시대에 이어서 계속 제작되었다. 그러나 몇 가지 발전된 사항들이 있다. 그 하나는, 이콘의 구체적 설치법이다. 초기 시대 이후 모든 성당의 베마 혹은 사제석은 벽으로 회중과 구분되었는데(제2장의 하기아 소피아 대성당의 예를 보라), 그 벽의 허리높이까지는 대리석 석판이 가리고 있고, 석판 양쪽의 원주들이 머리 위 높이에 있는 에피스틸리온(수평빔)을 지지한다. 중앙의 출입구(나무 문이 달린)는 제단으로 통한다.

성상파괴논쟁 이후 표준적인 비잔틴 성당에 있는 벽을 템플론(templon)이라고 부른다. 좋은 예는 오시오스 루카스 수도원의 카톨리콘과 파나기아 성당(그림134, 139)에 있다. 켈라에서 보이는 템플론의 좌우 벽면은 특별히 주목되는 장소다. 그곳에는 부조 대리석이 설치되어 있다(네레지의 성판텔레이몬 수도원 참조, 그림216). 그곳의 이미지들은 '템플론 이콘'으로 불린다. 템플론의 원주들 사이의 공간은 커튼으로 가려져 있다. 그곳에 이콘을 항구적으로 고정시키는 문제는 논쟁의 대상이었다(시기는 1100년경 혹은 그 후). 그렇지만 성상파괴논쟁 이후 대규모 축제 기간 동안에는 일시적으로 이콘을 가려놓기도 했다.

6세기의 하기아 소피아 대성당의 에피스틸리온 위에는 은제 부조의 인물상들이 있었다. 이후 세기에 다른 성당의 에피스틸리온에 무엇이 그려졌는지 알 수는 없지만, 1100년 이후의 작례들은 시나이 산의 성카타리나 수도원의 긴 널빤지나 빔(beam) 위에 이콘(그림226)으로 남아 있다. 이것들은 의도적으로 템플론의 에피스틸리온 전면 위에 위치했다. 일반적으로 이런 형식을 '이코노스타시스 빔'이라고 한다. 이곳에는 '수태고지'에서부터 '코이메시스(테오토코스의 잠드심)'에 이르는 「복음서」의 주요 장면들이 줄지어 있다.

내용은 특정한 성인에 대한 제식에 초점을 맞추고 있다. 아마도 성당이나 예배당 자체가 그 성인들에게 봉헌된 것으로 보인다. 30~40미터 정도의 높이에 일련의 작은 도상들이 2미터 혹은 그 이상 높이의 아키트

「변용」,

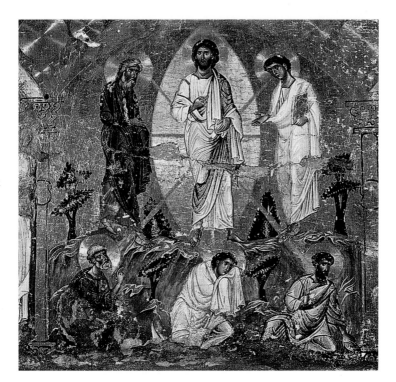

레이브에 그려져 있다는 점은 주목할만하다. 신도들은 도상의 신앙적인 가능성보다는 금이나 선명한 색채의 효과에 더 인상을 받았다는 사실을 느끼게 한다.

비잔틴 미술에 대한 논의에서 잊지 말아야 할 점은, 비잔틴 미술에 대한 지식은 지금 남겨져 있는 소수의 작품에만 의존한다는 사실이다. 영국인 역사가 베데(735년 죽음)의 기록에 따르면, 670년대 초반 즈음에 베네딕투스 비스코프는 '성모와 열두 사도'를 그린 판을 로마에서 노섬벌랜드까지 옮겼다고 한다. 그 판은 성당의 '중앙 아치'를 횡단하여 '벽에서 벽으로' 가로질렀다. '판'의 형상이 어떠했는지 우리는 상상할 수는 없지만, 베데는 그것의 외견과 기능을 '이코노스타시스 빔'으로 기술하고 있다. 그러므로 시나이 산의 작례는 당시 한때 유행했던 현상이라고 하기보다는 오랜 전통의 하나로 여기는 게 적절할 듯싶다.

1200년 전후에 전개된 새로운 발전(이 용어가 어울릴 듯하다)에는 통상 직사각형 이콘의 내용도 포함된다. 중앙의 네 방향에는 인물상의 전기(傳記) 장면이 분할되어 그려져 있는데, 오늘날에는 그것을 '전기 이콘'(Vita icon)이라고 부른다. 초기 작품으로는 시나이 산의 「성 니콜라

226
「변용」,
1150년경,
채색 금박 나무
들보(부분),
높이 41.5cm,
시나이 산,
성카타리나
수도원

우스」(그림227)가 있다. 82×56.9센티미터의 대형 패널에 그려진 작은 장면과 설명적인 명문이 신도들의 관심과 신앙심을 불러일으킨다. 이런 형식의 가능성들은 1230년대 이후 이탈리아 화가들의 특별한 관심 속에서 체계적으로 탐구되었다.

이 시기의 놀라운 신(新)기법은 (현존하는 것으로만 판단하기에는 한계가 있지만) 소수의 소형 모자이크 이콘이었다. 루브르 박물관의 「변용」(그림228)이 그 대표 작품이다. 이 모자이크 이콘에는 미세한 테세라(한 쪽 변이 1밀리미터 이하)가 밀랍이나 송진에 묻혀 있었다. 벽화 모자이크에 쓰이던 건조가 잘 되는 회반죽보다는 부드러운 밀랍을 사용한 것이다. 이 이콘들 역시 특별한 장인급 기술에 의한 산물임에 틀림없다. 예를 들어, 루브르 박물관의 「변용」에서 복원된 예수 그리스도의 하반신 옷 부분은 테세라를 나란히 묻는 기술이 부족했음을 잘 보여준다. 원래 상태의 부분에서는 빛과 그림자의 회화적 효과가 나타나지만, 복원 부분에서는 그저 조그마한 색점밖에 안 보인다.

패널의 전체 크기는 52×35센티미터로서, 스탠드에 있는 회중에게 보

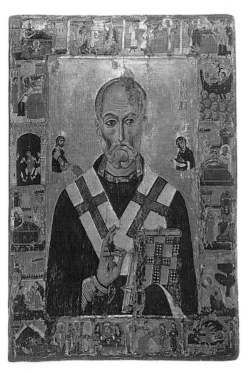

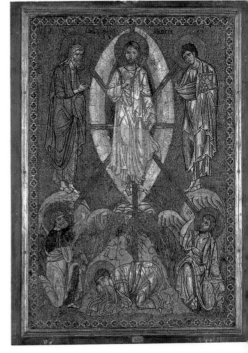

여주려는 의도가 담겨 있다. 후대에 만들어진 것은 크기가 더 작아졌다 (런던의 빅토리아 앤드 앨버트 미술관의 「수태고지」는 틀을 포함해서 15.2×10.2센티미터 정도 크기이다). 이것들은 개인이 가지고 다니면서 기도하는 데 사용된 것으로 추측된다.

비잔틴 미술에서 예술작품의 규모가 작은 이유는 일반적으로 고가인 재료들을 사용했기 때문이고 장인정신의 완성도를 높이기 위함이지, 자원이 부족하거나 그 중요성이 떨어졌기 때문은 아니다. 모자이크 이콘의 기법은 벽화 모자이크의 소형 버전을 만들기 위해 사용된 것이 아니었다.

오히려 그 기법은 고가인 이콘을 제작하기 위한 수단이었다. 가령 황금 테세라는 투명한 유리에 금박을 끼워넣어 쓰는 대신 순금속을 사용했다. 그것은 가장 큰 에나멜보다 더 클 수도 있었으며 구식의 금은세공 이콘과 달리 단색으로 제한되지 않았다. 한편 12세기 비잔틴 제국에서는 상아작품이 제작되지 않았다.

이런 모자이크 이콘에는 특별한 기술적 측면이 있다. 벽화 모자이크에서 아주 작은 크기의 테세라뿐만 아니라 서로 아주 근접하게 묻혀 있는 인물의 얼굴 부분을 제작한 방식은 시대를 뛰어넘은 발전이라 할 수 있다(이 책의 페이지를 넘겨가면서 직접 확인하라). 이는 현대의 관찰자들도 놀라지 않을 수 없다. 예를 들어, 요안네스 2세와 이레네의 얼굴이 보이는 작품을 살펴보자(그림212).

이 경우, 모자이크 화가의 준비는 세심하게 이루어져서 부드러운 회반죽은 프리핸드로 배치되었다. 모자이크 화가의 작업순서를 상상해보면, 우선 밀랍 패널을 사용하여 천천히 얼굴을 구성한다(어쩌면 이것은 겨울에 이루어지지 않았을까 싶다). 그러면 얼굴은 회반죽으로 고정된다. 여기까지는 그다지 어려운 작업이 아니다. 실제로 이런 순서로 행해졌다면, 모자이크 이콘은 벽화 모자이크의 신기술처럼 우연에 의해서 만들어진 부산물일 수 있다.

그리고 아마도 모자이크 공방을 방문한 부자들이 벽으로 옮길 준비단계의 얼굴을 보았다면, 더 작은 크기의 비슷한 모양을 요구했을지도 모른다. 이 이야기가 맞든 틀리든, 벽화와 이콘을 생산한 장인들은 서로가 무슨 일을 하는지 별로 상관하지 않았다. 실제로 그들 작업 대부분은 일정 정도의 기술력을 필요로 했으며, 자신들이 배운 새로운 방식을 사용

하지 않았을 리 없다.

12세기의 비잔틴 미술을 제대로 고찰하기 위해서는, 성상파괴논쟁 종결 이후에 비잔틴인 스스로가 어렵게 시도한 실제적인 변화의 결과를 인식해야만 한다.

정치적 상황은 특히 많이 달라졌다. 1095년에 황제 우르바누스 2세는 도움을 호소하는 비잔틴 황제 알렉시우스 1세 콤네누스의 요청에 응하면서, 동방정교회에 대한 지원을 천명했다. 한편, 오늘날 십자군 원정이라고 불리는 활동이 시작되었다.

1099년, 십자군은 예루살렘을 탈환하고 성지에 왕국을 건국하였다. 이 왕국의 운은 1291년 맘루크 왕조에 의해 정복되기까지 2세기가량 이어졌다. 그 시기에는 지중해의 동서에서, 바다와 육지에서 상품, 사람, 사상의 교류가 활발했다. 시칠리아와 남이탈리아의 노르만인, 베네치아, 아말피, 피사, 제노바와 같은 대규모 해운도시들은 증대하는 지중해 동서지역의 교역을 통해서 막대한 이익을 얻었다.

이러한 상황 변화에 대한 비잔틴인들의 태도나 비잔틴 제국에 대한 서구인들의 태도는 급격하게 변화했다. 예를 들어서, 노르만인들은 예전에 비잔틴인들의 용병으로 고용되어 남이탈리아의 롬바르드인이나 아랍인과 싸웠으나 이제는 비잔틴 제국의 중핵인 발칸 반도를 원정(1081~85년, 1107~8년, 1147~48년, 1185년)할 만큼 강력해졌다. 베네치아인들은 비잔틴인들로부터 면세 특권을 부여받지만(1082년경), 나중에는 비잔틴령으로부터 추방당한다(1171년).

1182년경에는 다른 라틴인(넓은 의미로 서구인들을 가리킴)들과 수많은 베네치아인들이 콘스탄티노플에서 학살된다. 비잔틴인들은 셀주크투르크족(동방으로부터의 최후의 강력한 침입자)과의 싸움에서 1071년과 1176년 두 번 패했다. 이로 인해서 소아시아 중앙부의 대부분을 잃는다.

그럼에도 그들은 십자군 전쟁에서 이슬람 원군을 구하는 정략적인 방책을 쓰기도 했다(1189년). 12세기에 비잔틴 제국은 발칸 반도 남부와 소아시아 서부 너머까지 원래 자신들의 영토였다고 주장했지만, 십자군이 정복한 영토를 그들에게 양보(비잔틴인의 관점에서 보면 '탈환')할 리는 없었다. 이는 그다지 놀랄만한 일은 아니었다.

긴장감이 휘돌았던 한 세기가 지난 후, 베네치아가 후원한 십자군은

콘스탄티노플의 그리스도교 분리론자들과 싸웠다. 때는 1203~4년, 결코 용서받을 수 없는 행위일지는 모르지만 예견된 일이었다.

예루살렘에 수도를 구축한 십자군 왕국은 지리적으로나 문화적으로 흥미진진한 위치를 점령하였다. 이곳에서 꽃핀 자생적인 고유문화는 극단적으로 혼융적이었다. 삽화가 삽입된 「시편」 사본(그림229, 런던 대영도서관 소장)은 그러한 혼합된 사상을 드러낸다. 그 사본은 아마도 멜레센데 여왕에 의해 제작된 것 같다. 그녀의 아버지 보두앵(볼드윈)은 플랑드르 출신이고, 어머니 에모르피아는 킬리키아(지금의 남부 터키)에 있는 아르메니아 왕국의 공주였다.

『멜레센데 시편』의 본문은 모두 라틴어로 기록되었지만, 모두 부분에 있는 일련의 권두삽화는 비잔틴적이다(물론 다 그렇지는 않다). '수태고지'에서부터 '성모의 잠드심'에 이르는 스물네 개의 예수 그리스도전 삽화는 비잔틴의 「시편」 삽화에서 보이는 것들이다. 그것은 비잔틴 이콘과 유사했다고 전해진다.

맨 마지막 삽화인 데이시스(전형적인 비잔틴 도상)에는 예수 그리스도 발 아래의 황금 땅에 다음과 같이 첨필로 새겨진 라틴어 명문이 있다. '바실리우스(화가의 이름―옮긴이)가 나를 만들었다.' 즉, 이 사본은 그 자체가 비잔틴 미술의 직접적인 산물은 아니지만 12세기 비잔틴 미술의 진가를 증언하고 있다.

이런 아주 복잡한 상황들은 12세기를 지나 13세기에도 이어지며, 사본 삽화들뿐만 아니라 모든 장르의 회화에도 적용된다. 당시의 미술은 흔히 '십자군 미술'로 불리기도 했지만, 이 용어에는 서구에서 수입된 미술이라는 뉘앙스가 있기 때문에 오해의 소지가 다분하다. 예루살렘 왕국의 미술은 그만의 토착적 성격을 지니고 있다. 외래에서 전해진 것인지 아닌지 상관없이 미술에는 지역 특유의 무언가가 담겨 있다.

십자군이 1204년에 콘스탄티노플을 점령했을 때, 많은 병사들은 전리품들을 찾아다녔다. 이 일로 가장 이익을 본 것은 베네치아의 산마르코 대성당이었다. 4~6세기에 고대의 유적 가운데 히포드롬(경마장―옮긴이)을 장식하고 있던 네 개의 브론즈 금박 말들이 콘스탄티노플로 옮겨진 것으로 추정되는데, 그것이 1230년대 혹은 1240년대에 산마르코 대성당 입구 위에 설치되었다(이것은 대기오염으로부터 보호하기 위해 1970년대에 철거되었다가 지금은 복제품이 그 자리를 차지하고 있는데,

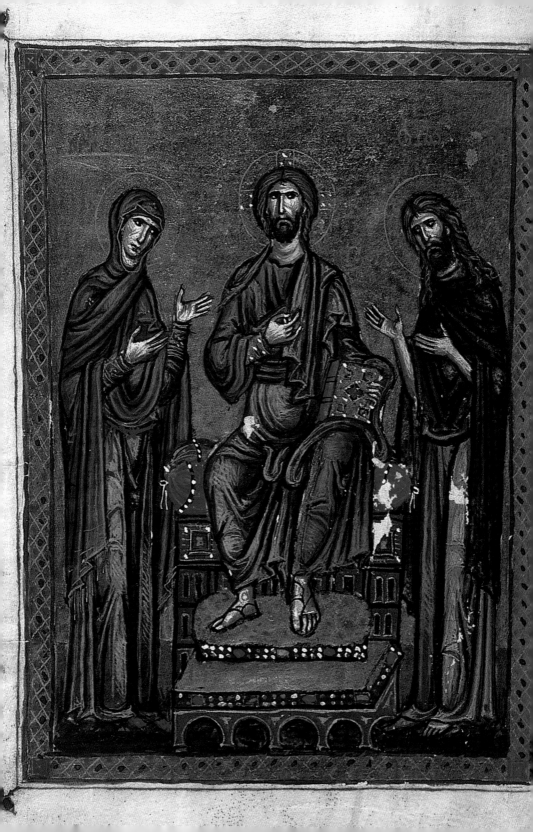

그 출처는 불명확하다). 그 아래 아트리움의 구석에는 '테트라르크' (Tetrarch, 제국의 통치를 기념하는 네 개의 상-옮긴이)로 불리는 자반암 조각상들이 있다. 그것들은 300년경에 제작되었으며, 콘스탄티노플의 필라델피온 광장으로부터 가져온 것으로 보인다.

'우애'의 의미를 지니는 그 광장의 이름은 조각상의 몸짓(마치 황제가 군중들을 포용하는 듯한 자세로 해석된다-옮긴이)으로 전해져 내려온다. 콘스탄티노플 여러 성당의 벽면이나 마루의 대리석 석판들은 떨어져 나갔으나 다시 이용되었다. 기반이나 주두, 원주, 그리고 문양과 인물상이 새겨진 무수한 대리석 석판 패널 역시 같은 운명이었다. 템플론 전체는 분해되어 각각의 구성요소들은 서로 다르게 조합되어 사용되기도 했다. 그래서 전리품의 대부분은 어느 성당에 속했는지 그 흔적을 추적하기 쉽지 않았다.

그러나 성폴리에욱토스 성당의 주두와 원주(산마르코 대성당 바깥에 위치해 있던 필라스트리 아크리타니[Pilastri acritani, 아크리의 기둥이라는 의미로 아크리는 예루살렘 근처에 위치한 십자군의 진지-옮긴이]로 잘못 불려지기도 함)는 뚜렷하게 알아볼 수 있었다.

금이나 에나멜로 된 귀중한 공예품들은 약탈의 주된 대상이었다. 가장 값비싼 것은 산마르코 대성당의 팔라 도로(Pala d'Oro)로서, 1209년의 명문에 따르면 이것은 '새롭게 다시 만들어진' 것이었는데, 완전히 새로운 부분은 상부에 추가된 것이었다(그림207, 231). 중앙에는 거대한 패널 「대천사 미카엘」(44×39센티미터), 좌우에는 각각 세 개씩 「복음서」 장면을 그린 대형 패널 여섯 개(각각의 폭은 30센티미터, 「예루살렘 입성」 「책형」 「아나스타시스」 「승천」 「성령 강림」 「성모의 잠드심」)이 있다. 15세기에 베네치아를 방문한 비잔틴인들은 이 에나멜 패널이 콘스탄티노플 판토크라토르 수도원에서 전래된 것임을 증언해주었다. 몇 가지 문제가 있지만 이 패널은 그들의 양식에 부합한다.

열두 가지 주제 가운데 잔존하는 여섯 장면, 즉 「수태고지」 「탄생」 「신전 봉헌」 「세례」 「변용」 「라자로의 소생」을 그린 패널들과 합쳐 총 열두 개의 패널들은 판토크라토르 수도원의 북쪽 성당과 남쪽 성당의 템플론 아키트레이브를 장식하였다.

1961~62년에 행해진 남쪽 성당 발굴에서 팔라 도로 패널과 유사한 기법의 에나멜로 만들어진 명문 단편이 발견되긴 했지만, 동일한 작품

으로 단정짓기는 힘들다.

팔라 도로의 중앙부를 장식하고 있는 대천사 미카엘은 본래 가브리엘과 짝을 이루었을 것이다. 그리고 이 둘은 중앙 도상의 양 측면에 배치되었지만, 4엽형(quatrefoil) 패널의 형태로 봤을 때 열두 개의 패널과 나란히 위치하지는 않았을 것 같다.

또한 동일한 템플론에서 비롯되었을 가능성도 거의 없다(판타크라토르 수도원의 남북 성당 사이의 예배당이 대천사 미카엘에 헌정되었다는 사실을 밝힐 근거는 무엇일까?)

이 에나멜 세공품과 비교해보았을 때, 시나이에 있는 '이코노스타시스 빔'의 그림은 비교적 비용이 많이 들어가지 않았을 것으로 생각된다.

산마르코 대성당 보물실에는 콘스탄티노플에서 가져온 다른 귀중한 공예품이 많이 보관되어 있다. 대리석 조각과 에나멜 판토크라토르를 제외한 대부분은 '재이용'되었다. 가령, 그리스어로 된 사본을 장식하고 있는 에나멜제 장정판은 여기에서 떼내어져 라틴어 사본에 붙기도 했다.

230
왼쪽
「책형과 성인, 천사」,
900년경,
에나멜 장정판,
26×17.5cm,
베네치아,
마르키아나
도서관

231
「아나스타시스」,
팔라 도로
(부분),
1130년경과
그 이후,
에나멜,
30×30cm,
베네치아,
산마르코 대성당

일례(그림230)를 들어 기법을 관찰해보자. 이것은 본래 9세기 말 혹은 10세기 초의 비잔틴 사본에 속한 것이다. 또한 그 시대에 베네치아로 전래된 '레오 6세의 왕관'(그림127)과 밀접하게 관련되었다.

성유물과 그것을 담는 용기인 유물함은 비교적 잘 보존되었다. 그 성유물이 비잔틴에서 유래한 것이라는 점이 그것의 가치를 높였다. '림뷔르흐의 십자가 성유물 용기'(그림128, 129)는 십자군이 콘스탄티노플에서 약탈한 것인데, 1208년 하인리히 폰 윌먼이 마스 강 하류의 스투벤에 있는 아우구스티누스 수도회에 기증하였고, 림뷔르흐에 기증된 때는 1827년이었다.

할버슈타트 대성당에는 하기아 소피아 대성당과 성사도 성당에서 유래한 성유물이 다수 있다. 프랑스의 다른 여러 성당들 역시 그랬다. 1205년에는 아우구스투스로 불리던 왕 필리프 2세가 콘스탄티노플에서 도착한 성유물을 생드니 수도원에 헌정하였다('진실의 십자가'도 포함되었다).

이는 1223년 당시에 1만 2천 리브르의 가치였다고 하는데, 왕가의 1년분 지출액에 상당한다. 아미앵, 보베, 샤르트르, 리옹, 랭스, 수아종, 트루아의 대성당, 그리고 클레르보, 클뤼니, 코르비 수도원 모두 1205년

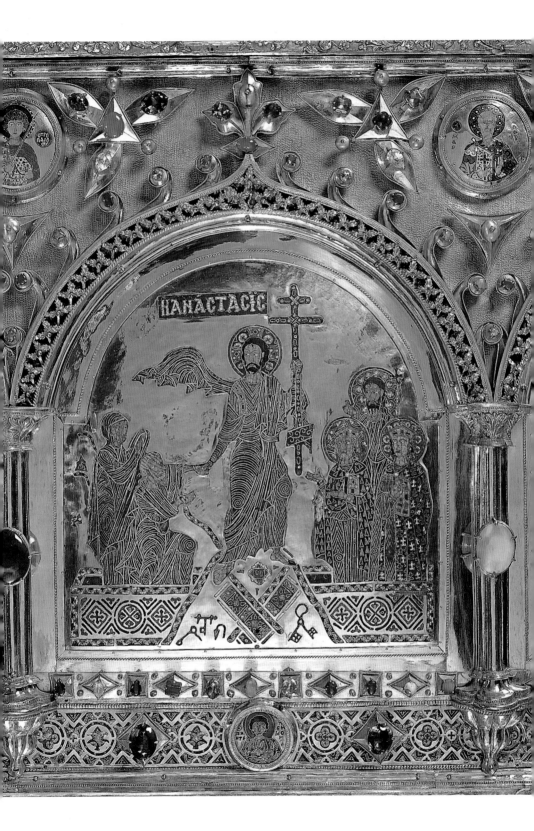

이후 비잔틴의 중요한 성유물을 받아들였다.

　서구의 그리스도교도에게 가장 귀중한 성유물은 예수 그리스도의 수난과 관련된 것들이다. 그것은 십자가뿐만 아니라 가시면류관, 못, 창, 심지어는 솜까지도 포함된다. 이것들은 오랜 세월 동안 콘스탄티노플로 모여들었으며, 13세기 초에 부콜레온 궁(콘스탄티노플의 남쪽에 위치 – 옮긴이) 예배당에 안치되었다. 북부 프랑스 피카르 지방 출신의 십자군 병사인 로베르 드 클라리는 그곳을 상트 샤펠(Sainte Capele, 성 예배당이라는 의미 – 옮긴이)라고 불렀다.

　1204년 이후 그곳에는 다른 많은 성유물이 있었는데, 콘스탄티노플의 힘없는 라틴 제국 왕은 자금을 조달하거나 차관을 인수하거나 혹은 환심을 사는 데 그것들을 이용하곤 했다. 가시면류관은 1238년에 베네치아 상인들에게 저당잡힌 적이 있으나, 나중에는 판토크라토르 수도원에 보관되었다. 그리고 1204년 이후는 베니치아인이 소유하게 되었다. 1204년에 프랑스 국왕 루이 9세는 1만 3134히페르페라(hyperpera) 금화로 그것을 샀다.

　면류관은 1239년에 파리에서 특별한 의례를 거치며 대단한 환영을 받았다. 특히 시테 섬의 루이 왕궁 내에는 그것을 안치할 생샤펠이 건립되기도 했다(1248년 헌당). 생샤펠의 구조는 방문자 모두에게 큰 인상을 심어주었다. 왕은 성유물의 매입과 전시를 위해 건물 자체 건립 비용의 두 배 반의 비용을 지출했다고 알려져 있다. 그런데 불행하게도 성유물은 프랑스혁명 때 파괴되는 바람에 비잔틴 공예의 흔적을 찾기는 힘들다.

　파괴와 소실의 기록과 함께 놀라운 보존의 기록이 간혹 남아 있기도 하다. 비잔틴 미술이 보존되게 된 경위가 가장 흥미로운 것 가운데 하나는 『코튼 창세기』(제2장에서 이미 언급됨)로 불리었던 6세기의 사본의 경우이다. 이 사본은 베네치아에서 단순한 환영을 넘어서 최대의 찬사를 받았다.

　산마르코 대성당의 아트리움을 장식한 모자이크에 있는 110장면이 넘는 도상들은 그 사본 삽화를 기반으로 한 것이다(그림232와 그림49의 단편과 비교). 모자이크의 제작은 1220년대에 시작되었다. 처음에 모자이크 화가들은 이를 모델 삼아 고대적인 양식에 존경을 표하며 정확하게 모사했다. 비록 나중 단계의 모자이크는 좀더 자유롭게 표현되었지

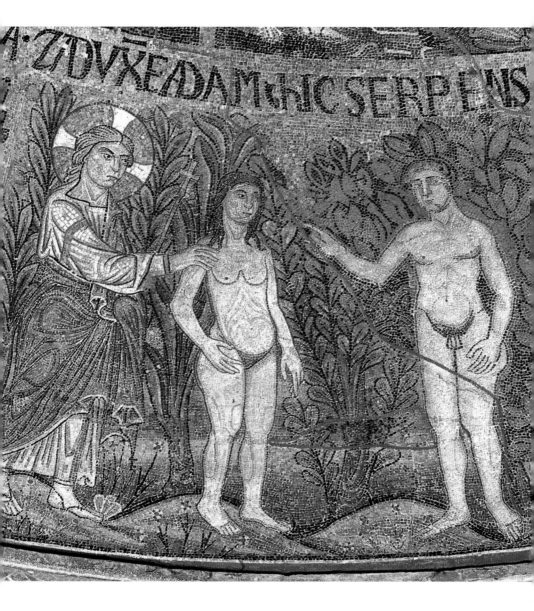

232
「이브를 아담에게
소개하는 신」,
1220년대,
아트리움 모자이크,
베네치아,
산마르코 대성당

233
「바를레타 거상」
5세기
(457~474년경),
브론즈,
푸글리아,
바를레타

만 말이다.

『코튼 창세기』는 콘스탄티노플이 아닌 알렉산드리아로부터 들여온 것으로, 성 마르코의 성유물만큼의 위상이 부여되었다. 그런데도 이 사본이 산마르코 대성당 보물실에 안치되지 않았다는 사실이 놀라운데, 내 생각에는 베네치아인들이 이 사본의 유래를 거짓으로 주장하려 했던 것 같다. 이 사본은 하기오스 폴리에욱토스 성당의 원주들처럼, 성지 아크레에서 가져온 것으로 알려졌던 것이다.

또한 『빈 창세기』(그림47, 48)가 14세기에 베네치아에 있었다고 알려진 사실 또한 눈여겨볼 만하다. 이것은 아마도 1204년 이후 콘스탄티노플로부터 전해졌을 것이다. 산마르코 대성당 장식에 참조된 『코튼 창세기』처럼 대규모 성당 장식에 활용된 사본은 그 유례를 찾기 힘들다.

십자군의 약탈, 서구로 여행을 가는 도중 일어나는 사건이나 재난 등으로 인해 콘스탄티노플의 보물은 그 수가 많이 줄었다. 그나마 남아 있

는 것 가운데 가장 진기한 것이 있다. 이에 대해 언급하지 않고 넘어가면 독자 여러분이 좀 서운할지도 모르겠다. 「바를레타 거상」(그림233)으로 널리 알려졌으며 브론즈로 제작된 어느 황제의 거상(높이 5.11미터)이 바로 그것이다. 최근 연구에서는 이 거상의 황제가 레오 1세(457~474년 재위)로 추정된다고 결론을 내리고 있다.

거상은 기념주 위에 있다. 그 육중한 주두가 아직 현존하는데, 이스탄불의 톱카피 궁전 박물관의 정원에 놓여 있다. 거상은 콘스탄티노플에서 약탈되어 바닷길을 통해 베네치아로 운반되었다. 그런데 해안을 따라 항해하던 배는 바를레타 근처에서 좌초되었다. 1309년 항구에 있던 이 브론즈 거상은 나폴리 왕의 소유가 되고 만다. 그래서 같은 해에, 거상의 양쪽 다리는 절단되어서 만프레도니아의 도미니쿠스 수도회 성당의 종으로 다시 주조된다. 15세기 후반에 상의 두 다리는 복원되어(왼쪽 손과 오른쪽 팔 또한 복원됨) 산세폴크로 성당 외부에 설치되었다.

1204년 콘스탄티노플 정복을 계기로 서구인들은 비잔틴의 장대한 미술공예로부터 자극을 받았다. 비교적 가까운 시기에 만들어진 것도 있었지만(판토크라토르 수도원의 에나멜의 경우), 전리품 대부분은 콘스탄티누스 대제 시대 이후 점차 축적되어온 수도의 부를 단적으로 보여주었다.

십자군 병사들과 베네치아 상인들은 최고로 여겨졌던 그 '시대'의 비잔틴 미술에 관하여 미학적 판단을 섣불리 내리지 않았다. 판단의 기준은 금, 은, 브론즈, 상아, 에나멜, 비단, 대리석 등과 같은 소재가 얼마나 귀중한 것인가에 따라 달랐기 때문이다. 또한 성유물은 이와 다른 의미에서 나름대로 귀중했다. 이러한 미술은 어떤 사람들이 제작했을까? 전에는 수도에서 생계를 유지하던 예술가들에게 어떤 일이 생겼을까? 라틴 제국은 만성적인 재정난에 시달렸다. 그렇지만 예술가 대부분은 어디에서든 일자리를 구했던 것 같다.

1204년 이후 비잔틴 제국령 내 지역에서의 정치적 상황은 무척 복잡했다. '복잡하다'는 표현은 사실 무척 조심스럽게 쓰인 것이다. 그렇지만 수도를 탈환한 1261년까지는 강력한 하나의 중심지 없이 수많은 지역들 사이에 경합이 벌어졌다는 사실을 이해하는 것이 중요하다.

소아시아에는 니케아, 좀 멀리 있는 트레비존드(트라브존이라고도

함–옮긴이), 그리고 그리스의 섬과 내륙에서는 라틴 공국, 이탈리아 상업기지, 비잔틴의 군주에 의해 분할된 지배지, 그리고 한편으로 발칸 반도에서는 세르비아 왕국이 급속하게 세력을 키워갔다. 이 시기의 성당 건축과 장식은 (중세) 세르비아에 남아 있다. 세르비아의 군주들은 시칠리아의 노르만인들처럼, 비잔틴 화가를 고용하여 자신들의 욕구를 만족시키며 즐거워했을 것이다.

세르비아의 오랜 중심지였던 라슈카(베오그라드와 스코플레 사이) 근처의 스투데니차에는 성모에게 봉헌된 수도원이 있다. 수도원을 창건한 사람은 세르비아의 대(大) 쥬판(Župan, 왕자) 스테판 네마냐이다. 그는 1196년에 세상을 등지고 시메온이라는 수도명으로 이곳에 은신했다. 스테판/시메온은 자신의 막내아들인 수도사 사바(St Sava)와 잠시 함께 있다가 아토스 산으로 올라갔다. 1208년에 사바는 아버지가 죽자, 아버지의 유골을 스투데니차에 바치고 이 수도원의 원장이 되었다. 돔 기부에 기록된 명문에 따르면, 수도원 카톨리콘은 1209년 8월에 프레스코화로 장식되었다(추측컨대, 이 사실은 첫번째 시즌의 작업이 끝났음을 표시한다).

스테판/시메온은 명문에 '그리스의 차르(황제) 알렉시우스의 친구'라고 기록되어 있으며, 벽화 장식은 그의 아들 부칸과 사바의 작품이라고 전해진다(이 둘은 그림을 그리는 일에 자금만 제공하였을 뿐 실제로 작품을 제작하지는 않았다). 스테판/시메온의 장남(아버지와 같은 이름으로 불리었다)이 전혀 언급되지 않는다는 점이 다소 이상하다. 장남 스테판은 '차르' 알렉시우스 1세 콤네누스의 질녀와 결혼을 하고, 황족 칭호인 세바스토크라토르(sebastokrator)를 수여받았다. 하지만 1200년경에 이혼하여 베네치아 총독 엔리코 단돌로의 손녀와 재혼하였다(여기에는 정치적인 사정이 있었다). 아마도 장남 스테판의 이름이 기록되지 않은 이유는 잔존하는 명문이 떨어져나갔기 때문이지 다른 이유는 없을 것 같다.

스투데니차 수도원의 정성스런 마름돌 쌓기건축, 외벽을 대리석으로 덮고 서쪽 입구와 동쪽 창을 조각으로 장식하는 방법 등은 전적으로 비(非)비잔틴적이다. 이는 여기에 동원된 건축가와 석공(조각가 포함)들이 달마치야 해안 출신임을 암시한다. 그렇지만 내부 벽화의 명문은 슬라브어로 기록되어 있어서 비잔틴 미술에 속한다고 할 수 있다. 서쪽 벽은

「책형」(그림234)으로 꽉 채워져 있다.

쿠르비노보(그림218 참조)의 작품 같은 12세기 말의 벽화와 비교해보면, 스투데니차 수도원의 양식은 평온하고 자연주의적인 인상 때문에 주목된다. 극단적으로 길쭉해진 인체나 일그러진 주름 양식은 유행이 지난 것 같다. 당내의 다른 벽면에서는 모자이크를 모방한 경향이 보인다. 배경에 금박을 사용한다거나 테세라와 비슷하게 하기 위해 이어진 선들 위에 덧칠을 하기도 했다.

이와 유사한 양식은 수십 년이 지난 후 네마냐 왕조가 건립한 수도원 성당의 벽화들에서 발견된다. 이 수도원의 건축과 장식의 배경에는 정치 이데올로기적 책략이 버티고 있다. 이런 일이 있었다. 1217년 스테판은 교황 인노켄티우스 3세에게 왕권 수여를 조건으로 세르비아를 교황 관할에 포함시키기로 약속했다. 인노켄티우스는 당연히 그렇게 했고, 바야흐로 세르비아 왕국이 탄생하게 되었다. 1219년에 니케아의 비잔틴 황제는 망명한 콘스탄티노플의 총독과 연대하여 스테판의 동생 사바를 대주교로 임명했고, 더 이상 세르비아는 (비잔틴의) 오흐리드의 관할 하에 있지 않게 되었다.

이러한 사실의 뒷편에는 다른 많은 권력투쟁이 있었다. 가령 에피로스의 비잔틴 황제는 니케아의 황제와 대립관계에 있었으며, 오흐리드는 에피로스 지배 하에 있었다. 정치와 종교의 제휴관계는 이렇게 서로 복잡하게 뒤얽혔다.

수도 콘스탄티노플이 라틴 지배 하에 있었던 시대 이후를 고찰하다보면, 우리는 라슈카 남쪽에 위치한 소포차니 수도원에 대하여 간단히 이해할 수 있다. 이곳은 1255년경 스테판 우로시 1세(1243~76년 재위)가 건립하였다. 1266년에 우로시 왕은 부왕 스테판의 유해를 스투데니차에서 소포차니로 옮겼다. 소포차니 수도원의 벽화는 이 시기에 제작되었다.

벽화가 보여주는 양식의 다양성은 당황스러울 정도다. 쿠르비노보를 연상시키는 극단적으로 굴곡진 옷주름, 스투데니차 수도원의 매끄러운 묵직한 주름 같은 표현이 그렇다. 그러나 인물상들의 비례는(그림235의 「성모의 잠드심」[코이메시스]에서 보듯이) 다시 변화한다. 머리부분은 부자연스럽게 작고, 반면에 신체는 다소 과장된 주름 때문에 비대해보인다. 스투데니차의 형식처럼 벽화의 배경 대부분은 금박이며, 모자이

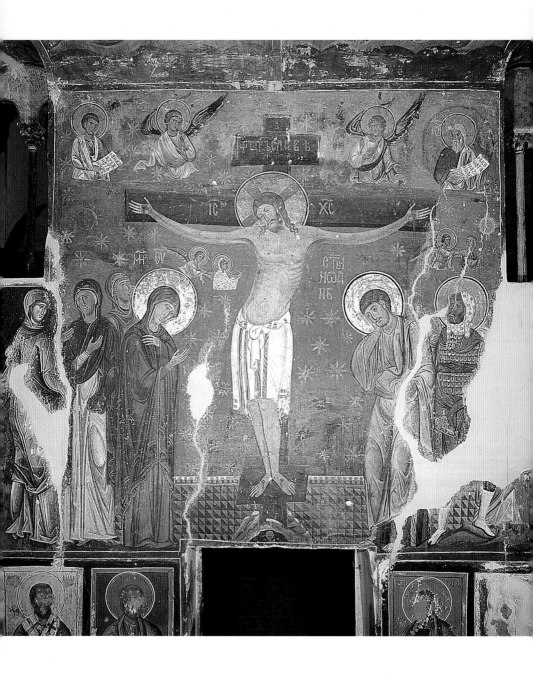

234
「책형」,
1209,
벽화,
세르비아,
스투데니차
수도원

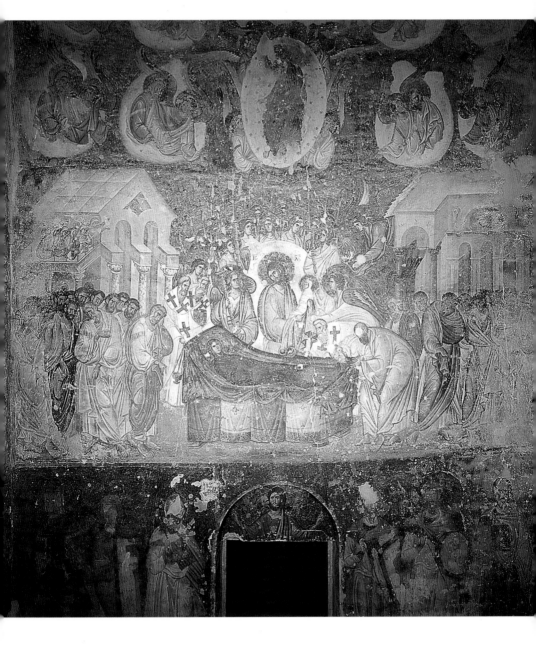

235
「성모의 잠드심
(코이메시스)」,
1266년경,
벽화,
세르비아,
소포차니
수도원

크를 모방한 듯한 선묘로 이루어졌다.

노르만인 지배 하의 시칠리아와 마찬가지로, 이 시기에 세르비아 왕조의 수도원들이 실제로 비잔틴 화가를 고용했는지 여부는 문헌자료로 확인할 수 없다(제10장에서 서술된 상황과 비교해보라). 그래서 어쩌면 이 벽화를 '세르비아 미술'이라고 부르는 것이 더 정확할지도 모르겠다. 시칠리아에서처럼, 세르비아에서도 비잔틴 미술에 대한 경의와 지식 없이 성당 벽화가 제작되었다고 생각하는 것은 상상할 수 없다. 콘스탄티노플 점령 이후, 비잔틴의 예술가들이 세르비아에서 일을 했던 사실이 이를 뒷받침한다.

사본 삽화는 정치상황에 좌우되지 않았으며, 성당 건설과 장식처럼 비용에 구애받지도 않았다. 그러므로 사본 제작이 1204년 사건의 여파에 별 영향을 받지 않았다는 사실이 그리 놀라운 것은 아니다. 그 시기에 제작되었다고 알고 있거나 믿고 있는 많은 사본의 의의를 정당하게 평가하는 데는 약간의 어려움이 있다. 왜냐하면 비잔틴 세계의 어느 장소에서 언제 제작되었는지 정확히 알 수 있는 경우는 거의 없기 때문이다.

성당이나 수도원과는 달리, 사본은 과거에도 현재에도 들고 다닐 수 있도록 만들어졌다. 황제와 총주교가 60여 년 간 그 도시를 건설하는 동안 어느 누구도 사본을 만들지 않았다고 생각하면 무언가 모순처럼 느껴지지만, 1204~61년 동안 콘스탄티노플의 주요 계승지인 니케아에는 비잔틴 사본이 단 한 권도 남아 있지 않다. 이론상, 우리가 언급해온 사본들은 교회 내에 그리스어가 통용되던 도시에서 씌어지고 장식되었다.

런던의 대영도서관에 소장되어 있는 복음서 사본이 이 경우의 적절한 예가 될 듯 싶다(그림236). 이 사본의 연구자들이 상정하고 있는 사본 제작지는 니케아, 키프로스, 성지 예루살렘, 또는 아토스 산의 수도원이다. 사본에 관해 확실히 말할 수 있는 부분은 삽화 배열의 특이성이다.

네 「복음서」의 저자상과 페이지 첫 머리의 장식도안이 있는 '일반적인' 복음서 사본과 비교해보았을 때, 「복음서」 장면의 대형삽화를 본문 가운데에 삽입한 방식은 큰 변화로 볼 수 있다. 이런 사본의 제작을 일종의 자신감의 표현으로 이해해도 될 것 같다. 이 시기의 '일반적인' 사본은 무수히 존재한다. 그 중 한 예가 맨체스터의 라일랜드 대학교 도서

αθησεται·μηδισ λειαναυτου·ὁτιϊε
γεπεεμ μεελ εεπουσεκ καλειμ μετ
δαιμονια·εἰ δεεν τῳ χϊ εκβάλλω τὰ
ἐχμαλ λω ταδαιμονια οἱ υἱοι μεσι
ἐπιτῖ μῖ ε κιαχοιν ῃ λαποιτο λει πεται
ὑμιν μεεσοριαι εἰ δε ἐμ βαχ τυλ εοῦκ
υαβ στρετα δαιμονια οὐ σταποτ ει·
ἐψμαοκ και λει ατοῦ ὁ· οταμ ποτ εν
εοσ καθαστατ λιομενοσ φυλαστη τη
αιπου αυλ ημεισιμη ατπ ται·παρ ει
επελεσθη νιχηαι απονγ μ ονια·ὅ ταμ π
ταλιαμ αυτου αλ ειε ε πιθ εε επιπ
καιτασ σκυλα αυτου διαδι δωσιμ ους
ηλμε εεμου κατεμ ου· λαιομ ηστ εστ
γωμ με εαι ο γα ε ελ θη απο πτοῦ αρ
τεσ χαι διαμ ὑδ ρωμ τοπ ομ αστ ρκ τοῦ
αμ πουσ και μευ ιοκ ον λειτ
τοπ ομε ξ ὑπεστ ομ οικ ομμ ου θεμ ε
θον ιαιελ ρ μεμειε οκ ειες ε σαρωμ
και χε κοσμημ ομ τοτε επο ρε ὑετ
και πα ρα λαμ αμ λει ε πιαλ ειτ ε
ετε ρ απνευ ματα πονε ρεα λει ε πιπ
εισελ θοντα κα τοικεικ ει και γιμετ
ταἐ χατα τοῦ αμ ου ἐκ είνου·χῖ
ε ρμα τωμ πρωτ ων

+ Η ΚΟΙΜΗΣΙΣ·+

χ ειρμα τωμ πρωτ ων·

τε μετο δε ε ρ τω λεγειμ αυ τομ ται τα·ε π
εα πατο γυμ αικ φεμ μι εκ τοῦ ὄχλου εῖ
ται πο μα λα ρι α κοι λια μαστ α ραστα
τε· και μαστο ιου σ ε θηλασα αυτ εἰπ

Η χ ῆ κστ ο χλοι ε π ραειε φωνῆ·

관에 소장된 복음서 사본(그림237)이다. 이러한 사본은 그 내용 구성마
저 '일반적인' 것일지 모른다. 그런데 그것이 틀에 박힌 뻔한 것이라거
나, 질이 떨어진다는 의미는 결코 아니다. 그러한 사본들은 1204년 재난
뒤의 혼돈 시대에도 비잔틴 회화의 전통과 기술이 단절되지 않았다는
사실을 일러준다.

237
성 마르코와
「복음서」 처음
부분,
「복음서」
(fol. 107v-108r),
1200~25년경,
15×17cm
(쪽 전체),
맨체스터,
라일랜드 대학
도서관

시대의 종말인가?　콘스탄티노플 탈환과 몰락 1261~1453

10

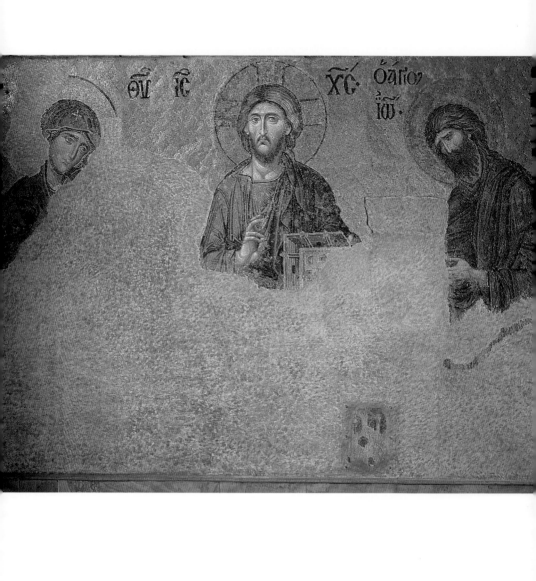

238
「데이시스」,
1260년대경,
남쪽 갤러리의
모자이크,
이스탄불,
하기아 소피아
대성당

1261년 8월 15일(성모의 축일 – 옮긴이), 황제 미카일 8세 팔라이올로구스는 걸어서 콘스탄티노플로 행진하였다. 신의 어머니의 이콘(호데기트리아, 판토크라토르 수도원에서 가져옴)이 선두에서 옮겨졌다. 스토우디오스 수도원에 도착하자……그 이콘은 그곳에 남겨졌다. (황제는) 말에 올라타고 신의 예지로 성스러운 경내(하기아 소피아 대성당)로 들어간다.

(1453년 5월 29일, '정복자' 술탄 메메드 2세는) 장관들과 지사들과 함께 도시에 입성했다. 앞뒤로 혈기왕성한 신하들이 뒤따랐다……대교회(하기아 소피아 대성당)로 가기 위해 술탄은 말에서 내려 안으로 들어갔다.

비잔틴 제국은 13세기 중반에서 15세기 초반 동안 두 번의 운명적인 대전환을 경험한다.

1204년 이후 제국의 수도 콘스탄티노플은 라틴인에게 점령당했고, 수도를 다시 탈환한 때는 1261년이었다.

황제와 총주교는 자신들의 궁전으로 귀환하였으며, 성당들은 복원되어 재건되었다. 그러나 1453년에 콘스탄티노플은 오스만투르크의 손에 결국 넘어가고 만다.

황제는 살해되었고 성당들 대부분은 모스크로 개조되었다. 그리고 비잔틴 제국의 유산들은 몇 년 사이에 소멸되고 말았다. 오늘날 남아 있는 작품들은 시대에 따라 많은 변화를 겪었다.

1261년에 황제 미카일 8세 팔라이올로구스가 그랬듯이, 우리도 일단 하기아 소피아 대성당을 향해 출발해보자. 미카일 8세는 11세기의 유명한 귀족 출신이었고 재위를 찬탈한 이였다. 미카일 8세는 니케아에서

어린 황제 요안네스 4세의 섭정을 암살하여(1258년) 권력을 장악했고, 11세의 황제는 1261년 말에 폐위되었다. 미카일은 유능한 전략가였으며, 장기간 통치한 왕조의 창시자였다. 하지만 그의 죄로 인해 그에게는 그리스도교도의 매장식이 행해지지 않았다.

하기아 소피아 대성당 남쪽 갤러리의 중앙 부분(그림90의 평면도 참조) 서쪽 벽에는 거대한 「데이시스」 모자이크 패널이 부분적으로 남아 있다(그림238). 상부의 반만 현존하지만 원래는 마루 위 대리석 부분까지 이르렀다. 테오토코스, 예수 그리스도, 세례자 요한('프로드로모스'라는 이름은 '선구자'의 의미) 등 세 사람의 신분은 명문에서 밝혀져 있지만, 아래 부분은 예수 그리스도의 옥좌 일부를 제외하고는 거의 보이지 않는다. 도상의 의미로 보아서는, 본래 왼쪽에서 무릎을 꿇고 기도하는 인물상은 예수 그리스도가 앉아 있는 옥좌의 기부와 성모의 그것 사이에 있어야 할 듯싶다. 그리고 하기아 소피아 대성당 내의 다른 모자이크 패널 도상과 비교해보면, 그 인물은 황제일 가능성이 있다.

「데이시스」 패널은 남향 창에 가까이 있다. 그래서 햇빛이 강하게 비친다. 패널은 궁륭 위에 있는 것보다는 평평하지만 광원은 다양하게 이용된다. 황금색 배경 전면으로 조개 모양의 패턴이 반복되어 나타나며 단조로운 배경을 다양한 곡단면으로 변화시킨다. 예수 그리스도 후광의 십자가 부분에는 금 테세라가 30도 각도로 묻혀 있다. 따라서 빛의 효과가 다른 부분과 다르게 나타난다. 비잔틴 미술에서는 오른쪽에서 빛이 비치는 것처럼 얼굴의 그늘을 표현하고 실제 빛도 여기에 맞게 고려된다. 특히 마리아 얼굴에 어두운 그림자가 깔린 것은 그녀가 있는 위치가 벽의 각도로 인해 그림자가 가장 많이 생기는 곳이기 때문이다.

그러나 사진은 하기아 소피아 대성당에 있는 모자이크의 인물상들을 관찰자가 가까이에서 직접 보는 것과 똑같은 효과를 만들어내지 않는다. 이런 사실들은 무척 중요하다. 모자이크의 인물상들은 등신대의 두 배 반 정도로 거대하다. 예를 들어, 「데이시스」의 예수 그리스도 머리는 「예수 그리스도, 콘스탄티누스 9세 모노마코스와 조에」(그림145)의 예수 그리스도에 비해 두 배 크다. 그런데도 이 시기에는 신도들이 벽에 너무 가까이 가지 못하도록 금속성 막을 설치했다. 모자이크 벽에 접한 바닥에 난 구멍이 이런 상황을 암시해준다. 「데이시스」 모자이크가 신도들을 압도하기 위해, 거대한 스케일과 섬세하고 치밀한 장인의 기예를

겸비한 걸작으로 만들어졌다는 데는 의심의 여지가 없다.

「데이시스」 모자이크의 정확한 제작연도에 관한 심증이나 문헌기록은 없지만, 미카일 8세의 후원과 관계가 있을 것 같다는 의견이 중론이다. 황제 미카일 8세는 하기아 소피아 대성당의 대규모 복원공사를 명했다. 동시대인의 말을 빌리자면, '이탈리아인들 때문에 변해버린 성당 전체를 황제가 원상태로 복원했다.' 이 작업에는 루카스라는 이름의 수도사가 앞장섰다. 그런데 그가 장인인지 단순히 감독자인지는 명확하지 않다.

하기아 소피아 대성당의 앱스 모자이크의 명문은 성상파괴자들에 대항하여 싸운 '경건한 황제들'의 승리를 기념한다. 마찬가지로 「데이시스」 모자이크는 '이탈리아인'을 이긴 미카일을 찬미하려는 의도를 담고 있다. '새로운 콘스탄티누스'로 불리었던 미카일 8세는 일종의 승리자이다. 공인된 그의 공적을 드높이기 위해 성사도 성당 근처에는 기념주가 세워졌다. 그곳은 콘스탄티누스 및 유스티니아누스 두 황제와 강하게 관련되어 있다. 기념주 맨 위에는, 제정 로마 혹은 초기 비잔틴의 전례를 모방하여 대천사 미카엘 상이 서 있고, 발 아래에서는 황제 미카일이 밀랍으로 만들어진 콘스탄티노플 도시 모형을 손에 들고 있다(이 기념주는 현존하지 않는다).

「데이시스」 모자이크의 예수 그리스도(그림238)를 6세기 이콘 「시나이 산의 예수 그리스도」(그림55)와 비교해보자. 비잔틴 미술의 생산은 라틴 제국 지배하에서 위축되지 않았을 뿐만 아니라 유스티니아누스 황제 시대(혹은 그 이전)에도 단절되지 않았다. 이러한 확신에 대해 좀더 탐구해보자. 우리는 그러한 연속성이 일종의 신화임을 알고 있다. 그리고 1260년대에 콘스탄티노플의 폐허를 거닐었던 비잔틴인들이 그것을 알았다는 사실 또한 일종의 신화가 아닌가 싶다. 비잔틴인들이 믿고자 했던 것은, 심지어는 사도의 시대로까지 되돌려질 수 있는 과거와의 그 끊어지지 않는 관계였다. 비잔틴인에게서 미술은 역사의 다른 버전을 창조하는 행위였으며, 진실의 인식을 논증한다.

「데이시스」 모자이크의 작가는 어디 출신이고, 1216년 이전에는 무엇을 했을까? 물론 이콘 제작에 종사했을 가능성이 크다. 워싱턴의 내셔널 갤러리에 있는 「성모자」 대형 패널(종종 기증자의 이름을 따서 「칸의 성모자」로 불리기도 한다, 그림239)이 이런 견해를 증명해준다. 이 패널

(131.1×76.3 센티미터)은 양식과 기법적인 측면에서 일반적으로 '비잔틴' 미술과 '이탈리아' 미술의 중간에 위치하는 작품이다. 특히 테오토코스의 얼굴 표정은 양측 모두에 공통된다. 두 미술과의 유사성에 대해서는 다양한 설명이 가능하다. 이 패널은 이탈리아에서 활동하던 어느 비잔틴 화가가 제작하였다는 의견이 통설이다. 그는 '이탈리아 풍'의 작품을 원하는 주문에 응해야만 했을 것이다. 그렇다면, 제작연대가 분명하거나 혹은 그 시기를 추적할 수 있는 토스카나의 제단화와 「성모자」와 비교해보자. 「칸의 성모자」는 1280년 이전의 작품으로 보이는데, 이 사실은 「데이시스」 모자이크의 연대 추정에도 참고가 될 것이다. 1280년대에 제작되었을까, 아니면 1260년대일까? 아쉽게도 모자이크에도 패널에도 제작연대는 적혀 있지 않아서, 비교가 될만한 사례이긴 하지만, 이 물음에 쉽사리 답할 수 없다.

　「데이시스」 모자이크와 양식적으로 유사한 작품은 이콘(혹은 패널)이나 세르비아의 성당 벽화에서 볼 수 있다. 그런데 그곳의 작품에 대한 결정적인 점, 즉 프레스코화, 템페라, 모자이크 등 서로 다른 작업공정을 거쳤다는 점이 간과되고 있다. 「데이시스」의 모자이크 제작자(여럿일 수 있고, 혼자일 수도 있다)는 오랜 훈련을 쌓은 숙련된 장인임을 짐작하게 하는 완성도 있는 기술을 보여준다. 1204~61년에 콘스탄티노플에서는 대규모 모자이크 제작이 행해지지 않았으므로, 아마도 그 장인은 모자이크 이콘으로 연마하면서 자신의 기술을 다듬지 않았을까 생각한다.

　탈환되기 직후인 1260~70년대에 콘스탄티노플에 무슨 일이 일어났을까? 이 의문을 이해하는 데 장애물이 있다면, 그것은 확실한 연대가 파악되어 그것들의 중요한 본질이 발견되기 시작하는 때가 1280년대와 90년대라는 사실이다. 그 까닭을 잠시 생각해볼 필요가 있다. 그런데 우선 이 시기의 사본을 몇 가지라도 더 살펴보는 것이 유익할 듯 싶다. 이 사본들은 가장 솜씨있게 만들어졌으며, 그래서 미적으로도 만족할 수 있는 몇 가지 것들이 있다. 바티칸 도서관에 소장되어 있는 화려한 복음서 사본(그림240, 241)은 팔라이올로구스 왕가의 여성(이름의 성은 여성형 팔라이올로기나를 씀)을 위해 주문되었다(『팔라이올로기나 복음서』-옮긴이). 이는 카논 목록표에 그려진 모노그램을 통해 확인할 수 있다.

　사본에는 일련의 「복음서」 저자상들이 그려져 있는데, 밀접하게 관련되는 일군의 「복음서」 사본 가운데 한 권의 제작연도는 1285년이다. 본

239
「성모자」
(『칸의 성모자』),
1260년대/80년대
채색 금박 패널,
131.1×76.3cm,
워싱턴 D.C.,
내셔널 갤러리

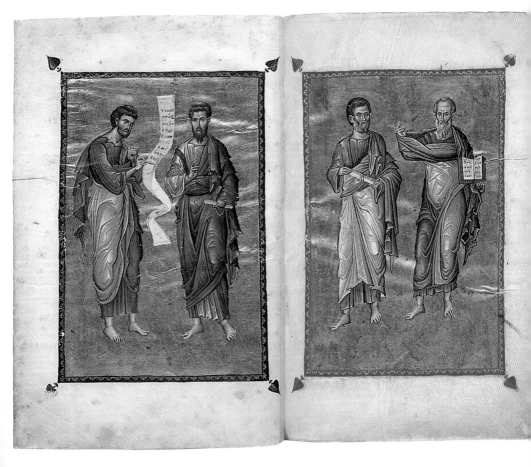

문은 완전히 금문자로 되어 있고 서문에는 저자들의 초상도 있는, 호화롭게 만들어진 『사도행전·사도서한집』 같은 사본들은(그림242, 243) 같은 시기에 바티칸 도서관에 소장되었는데, 둘 모두 1487년 직후 샤를로트 드 뤼지냥이 기증하였다. 키프로스의 여왕인 그녀는 모계 혈통을 따르는 팔라이올로기나였다. 이 두 사본은 두 세기 동안 전해내려왔다. 미카일 8세 팔라이올로구스의 부인인 여제 테오도라 팔라이올로기나는 콘스탄티노플에 있는 립스의 티피콘을 삽화에 그려넣었다. 그녀는 1282년(미카일 8세 죽음)과 1303년(테오도라 죽음) 사이에 립스를 왕가의 매장소로 재건하였다. 사본은 현재 대영도서관에 소장되어 있다. 테오도라는 몇 가지 사본을 주문하기도 했다.

바티칸의 두 사본 삽화를 보았을 때, 두 사본에서 서로 다른 양식이 공존하고 있음에 놀랄 것이다. 『팔라이올로기나 복음서』의 「성 요한」(그림241)은 곡면 주름의 옷이 감싼 구부러진 신체의 인물이다. 각도를 이루어 비치는 하이라이트에 의해 곡면은 해체된다. 그의 팔과 발은 부자연스러워 보일 정도로 작다. 이와 대조적으로 「성 루가」(그림240)는 등이 똑바로 서 있고 비례 또한 자연스럽다. 그리고 옷과 신체 모두(특히 얼굴) 부드럽게 단계별로 변화하는 색조를 보인다. 『사도행전·사도서한집』 사본과 두드러진 대비는 나타나지 않는다. 「성 베드로와 요한」(그림243)에는 좀더 각진 하이라이트가 사용되었지만, 이에 반해 마주하는 페이지의 「성 루가와 야고보」(그림242)는 오히려 부드러운 단계적 색조로 그려졌다.

이렇게 우리는 병존하는 양식을 통해서 서로 다른 개별 양식을 구사하는 두 명의 익명의 화가들의 존재를 가정해볼 수 있다. 그러나 일반적으로 팔라이올로구스 왕조의 미술은 다소 불안정한 관념의 공존을 보여준다. 그 관념은 동시대의 양식적 특성(큰 신체와 각진 하이라이트)과 10세기의 사본(자연주의적 양식의 원천) 등 과거의 작품에 대한 연구로부터 생겨난 것이다. 이런 현상은 다음과 같은 의문을 던지게 한다. 비잔틴 화가는 다른 시대의 작품을 원천으로 삼아 자신만의 스타일은 억제하려 하지 않았을까?

흥미진진한 사본이 남아 있다. 지금은 아토스 산의 바토페디 수도원에 소장되어 있는 것으로 제작된 시기는 일반적으로 13세기 후반으로 알려져 있다. 이 사본은 삽화가 그려져 있는 『모세 8대서 사본』의 하권

40-241
팔라이올로기나
음서』,
3세기 말,
.1×18cm
쪽 전체),
마,
티칸 도서관
왼쪽
성 루가」
ol. 196v)
오른쪽
성 요한」
ol. 320r)

42-243
사도행전·
도서한집』,
3세기 말,
7.8×19.5cm
쪽 전체),
마,
티칸 도서관
래 왼쪽
성 루가와
고보」
ol. 3v)
래 오른쪽
성 베드로와
요한」
ol. 4r)

으로, 「레위기」에서 「룻기」까지 수록하고 있다. 즉, 현존하는 12세기의 『바티칸 8대서』(현재 바티칸 도서관 소장)의 텍스트와 이미지를 재생산한 것이다. 화가는 팔라이올로구스 양식의 특징인 비대해진 허리, 작은 손과 발, 모를 이룬 옷, 몸을 덮고 있는 소용돌이 식 옷주름 등의 극단적인 표현요소들을 피했다. 제사장 아론과 문둥병에 걸린 미리암 앞에 있는 모세의 모습(그림244)을 그린 것은 팔라이올로구스 양식의 제한으로부터 벗어나 있다(「민수기」 12:10~13). 그런데 『바토페디 8대서』의 삽화가는 12세기를 모델로 삼았으며, 10세기의 『여호수아 화첩』(그림177)까지 아주 열심히 연구했다. 양피지 사본으로부터, 심지어는 삽화 하나의 전체를 유사하게 차용하기도 하면서, 여러 요소들을 통합시켰다. 차용했다는 사실은 동시대의 문헌에 기록되어 있다. 문헌은 화가의 제작방법을 능변의 언어로 남기고 있다.

　　1261년 즈음과 그 이후의 비잔틴 회화를 이해하는 데서, 1455년에 바티칸 도서관에 소장된 예언서(『구약성서』의 예언서 포함) 또한 유익한 지침을 제공할 것이다. 이 사본에는 일련의 예언자 삽화(그림245)가 그려져 있는데, 사실 비잔틴 미술에 가까운 양식이라고 할 수는 없다. 기법상 기묘한 몇 가지 특징이 있다. 가령, 명문들이 세세하게 금박으로 기록되어 있다는 점과 후광은 컴퍼스를 이용하지 않고 프리핸드로 그려졌다는 점, 프레임 부분의 선들은 정확한 직선이 아니라는 것이 바로 그 특징이다.

　　이러한 모든 요소들은 화가가 통상적인 비잔틴 사본 삽화 제작과정에 그다지 친숙하지 않았음을 암시한다. 특별히 흥미를 자아내는 것은, 이 경우(『바토페디 8대서』도 마찬가지) 본문 텍스트의 원천이 될만한 사본이 현존하고 있다는 점이다. 그것은 바로 전면삽화가 그려진 10세기 사본이다(우연찮게 바티칸 도서관에 소장되어 있다). 하지만 이 사본의 제작과정은 전적으로 『바토페디 8대서』와 다르다. 『바티칸 예언서』의 화가는 10세기 삽화들을 그대로 모사하지는 않았다. 오히려 약간 다르게 복제하려고 했다. 그렇다면 화가는 상대적으로 사본 삽화에 친숙하지 않았으며, 오히려 벽화에 더 정통해 있었을 가능성이 있다는 설명도 타당할 듯 싶다. 주문 내용에는 삽화의 모델까지 명기되어 있었지만, 그렇다고 해서 화가가 그 원천의 삽화를 반드시 다시 사용해야 할 필요는 없었다.

244
「모세, 아론, 미리암」,
『바토페디 8대서
(fol. 136r, 부분),
13세기 말,
8.9×11.5cm,
그리스,
아토스 산
바토페디 수도원

245
맨 오른쪽
「예언자 하깨」,
『바티칸 예언서』
(fol. 59v),
1260~70년경,
45.6×27.8cm
(쪽 전체),
로마,
바티칸 도서관

『바티칸 예언서』와 『바토페디 8대서』의 사례는 모두 교훈적이다. 그런데 저자가 무명이라는 이유만으로, 화가들이 자신의 개성을 독자적으로 발휘했을 거라고 생각해서는 안된다.

그리고 그것을 표준화된 훈련과 공유된 경험을 축적한 '비잔틴 화가'의 생산물로 다루어서도 안된다. 다만 예상 범주에 이 작품들이 포함될 뿐이다.

기량이 뛰어난 화가가 일생 동안 생산할 수 있는 작품의 폭이 어느 정도인지는 상상하기 어렵다.

1261년 이후 비잔틴 미술의 제작자와 감상자의 정신구조는 이 시기 사본에 부분적으로 드러나 있다. 하지만 그들의 사상이 그렇게 좁은 영역에서 형성된 것 같지는 않다. 팔라이올로구스 왕조의 예술 개념을 형성하는 데 결정적인 역할을 한 것은 콘스탄티노플의 건축이었다. 1261

년까지 콘스탄티노플의 인구는 격감했으며, 이에 황제 미카일 8세는 펠로폰네소스 반도의 거주민들을 수도로 집단이주시킬 정도였다. 1203년과 1204년의 참화가 수도를 황폐하게 만들었다. 돈을 벌려는 지나친 욕심에 라틴 제국은 성유물과 '미술작품', 부조된 대리석 석판들만 팔려 했던 것이 아니다. 성당과 다른 대규모 건축물들도 판매 대상에 포함되었다. 심지어는 건축물의 지붕을 덮고 있는 연판까지 벗겨갔다(납은 가장 값어치가 높은 상품이었기 때문이다). 그곳의 연간 평균 강우량은 700밀리미터 이상이었고, 1년 동안 네 달 정도는 평균기온 10도 이하로 내려가는 정도였다(13세기 동안에는 큰 기후변화가 일어나지 않았음을 짐작할 수 있다). 바실리카 성당의 벽은 금세 썩게 되었고 심지어 돔과 궁륭도 오래 보존되지 못했다. 수많은 건물들의 상부구조는 몇 년간에 걸쳐 붕괴되었거나 심각한 손상을 입었을 것으로 추측된다. 황제 미카일 8세의 아들들 가운데 한 명인 콘스탄티누스 팔라이올로구스는 1293년에 스토우디오스 수도원을 복원하고 지붕도 새로 달았다. 아마도 이 건물은 그 전에는 지붕만(아니면 완전히 없었을 수도 있다) 겨우 남아 있었을 것 같다.

그러한 상태가 수십 년간 지속되었으니 당연히 공사가 필요했다. 콘스탄티노스 팔라이올로구스처럼 콘스탄티노플의 부유한 주민들까지 오래된 성당들을 헐고 신축한 것은 아니었다. 주민들은 황제가 하기아 소피아 대성당에 대해 그랬듯이, '이전의 상태로' 재건하려고 했던 시도를 보여준다. 그런데 경제상의 이유 때문이었는지 복원작업은 빠르게 이루어지지 못했다(하기아 소피아 대성당의 경우는 예외다). 많은 재건작업들은 1280년대, 1290년대 혹은 그 이후에도 행해진 것 같다.

이런 종류의 재건사업은 여제 테오도라가 창건한 수녀원(앞에서 티피콘으로 언급되었음)에도 해당한다. 907년에 궁정의 고관 콘스탄티누스 립스가 건립한 테오토코스 성당(제5장 참조)의 그리스십자식 소형 돔들에서부터 테오도라의 재건이 시작되었다. 그녀는 성당 남쪽에 세례자 요한에 헌정할 제2의 성당을 짓고, 자신과 일족의 묘지도 추가했다(그림 246). 이 두 개의 성당들은 서쪽과 남쪽 면의 앰뷸러토리에 의해 서로 연결되었다(이러한 구성은 판토크라토르 수도원과 다소 유사하다). 물론 이곳도 화려하게 장식되었지만, 불행히도 오늘날 남아 있는 부조 장식은 소수에 불과하다.

246
페나리 이사
자미
(립스의 수도원
평면도,
1280~1300년
증축,
이스탄불

14세기 초 콘스탄티노플의 성당의 경우 우리는 그 내부의 호화로운 이미지를 살펴볼 수 있다. 오늘날 페티예 자미로 알려져 있는(아직도 모스크로 사용되고 있다) 테오토코스 팜마카리스토스 수도원의 재건은 궁정의 고위관료인 미카일 글라바스가 시작했다(그림247). 이곳은 12세기에 요안네스 콤네누스와 그의 아내 안나가 건립했던 건물이다.「성모자」와「무명의 기증자와 함께 있는 세례자 요한」을 그린 한 쌍의 모자이크 이콘은 아마도 그 성당의 원래 장식의 일부였던 것 같다. 이것들은 지금 이스탄불의 (그리스정교) 총주교좌 성당에 안치되어 있다.

10m

이들은 하기아 소피아 대성당에서 팜마카리스토스 수도원으로 옮겨져서 1455년에서 1587년까지 거기에 있었다. 미카일 글라바스가 1290년대에 복원한 성당 남쪽 인접한 곳에는, 그의 미망인 마리아가 지은 예배당이 있다. 예수 그리스도에게 헌정된 그곳은 소형 돔이 있으며, 미카일 묘는 북쪽의 아르코솔리움에 있다. 이 파레클레시온은 1304~8년경에 지어진 것으로 추정되며, 이곳의 모자이크 장식은 부분적으로 현존하고 있다.

소형 돔(직경 2.4미터)에는 모자이크 그리스도 판토크라토르가 있으며, 그 하부에는 열두 명의 예언자가 배치되었다. 이는 친숙한 구도이다. 그런데 아쉽게도, 돔 기부에는 부조되어 있는 장식용 대리석 코니스(cornice, 건축에서 벽 앞면을 보호하거나 처마를 장식하고 끝손질을 하기 위해 벽면 꼭대기에 장식된 돌출 부분 - 옮긴이)에 투사되는 빛 때문에 예언자들 일부가 지상에서 잘 보이지 않는다(그림248). 모자이크를

⬜ 콤네누스 시대(일부 추정)

⬛ 팔라이올로구스 시대

⬜ 투르크 시대

---·- 지하 저수지

10m

제작한 장인들처럼 발판대 위에 올라가면 보일지 모르겠다. 에제키엘과 같은 예언자의 부풀어오른 엉덩이 부분과 각진 옷 주름은 팔라이올로구스 양식의 특징이다(그림249).

파레클레시온의 베마 장식은 앱스 중심에 데이시스 도상을 사용함으로써 장례용 예배당으로서의 기능을 강조한다. 예수 그리스도는 중앙 옥좌에 있고(그림250), 좌우의 초승달 모양의 공간에는 성모와 세례자 요한이 둘러싸고 있다(오시오스 루카스 수도원 크립트의 프레스코화를 연상시킨다). 예수 그리스도 옆에 있는 명문에는 '지고의 선'(hyperagathos)이라고 씌어져 있다. 앱스 주변의 긴 운문 명문은 마르타가 자신의 망부 미카일을 대신하여 그 성당을 구세주 그리스도에게 감사(혹은 맹세)의 뜻으로 제공한다는 내용을 전한다.

단 한 번이라도 페티예의 파레클레시온을 방문한 사람이라면 매우 제한된 공간에서 작업을 해야 했던 모자이크 화가들의 어려움을 확인할 수 있을 것이다. 프로테시스의 남쪽 벽에는 주교 성인 메트로파네스가 벽면에 방치되어 남아 있다. 모자이크가 왜 그렇게 어두운 구석에 그려졌는지(횃불이 사용되었다는 사실이 확인되었다) 이해하기 어려울 것이다.

1303년에 미카일 글라바스가 기금을 제공하여 재건한 테살로니키의

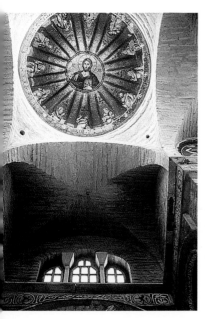

대(大) 바실리카에는 일련의 벽화가 그려져 있다. 이곳은 성디미트리우스 성당 동쪽 끝에 부속된 성 에우티미오스 예배당이다(현존하고 있으며 일반인에게도 공개되고 있다. 십자군이 건국한 테살로니키의 라틴 왕국은 1204년에서 1224년까지 유지되었다. 콘스탄티노플의 성당들은 수도에 비해 피해 정도가 심각하지는 않았다). 14세기 초 테살로니키에는 본래 테오토코스에 헌당되었던 성당이 있었는데, 지금은 성사도 성당으로 불린다(그림251). 이곳의 중심 부분은 모자이크로, 다소 덜 중요한 장소는 벽화로 장식되었다. 벽화에는 콘스탄티노플 총주교 니폰(1310~14년 재직)의 모노그램이 그려져 있으며, 명문에는 성당의 건립과 장식에 대한 정확한 연대가 기록되어 있다.

그러나 건물에 사용된 목재를 가지고 측정해본 연대는 '1329년 이후'다. 이는 니폰의 복귀의 연대와 맞아떨어지는 시기이며, 1328년의 황제 안드로니쿠스 3세 즉위 이후이다. 니폰은 1314년에 성유물을 매매한 죄로 파면된 바 있다. 1310~14년이라는 주장과 1329년 이후라는 주장 모두 만족할만하게 설득력이 있는 것은 아니다. 앞으로의 연구에서 더욱 흥미롭게 탐구할 수수께끼라 할 수 있다.

성사도 성당의 모자이크는 탐욕스러운 반달족에 의해 배경의 황금 테세라가 제거되는 손상을 입긴 했지만, 돔의 그리스도 판토크라토르와 예언자가 친근한 비잔틴 식 배치에 따랐다는 점을 알 수 있다. 실제로 예언자의 일부는 페티예 자미의 인물과 서로 바꾸어도 될 만큼 비슷하

다. 그래서 동일한 모자이크 장인이 두 성당을 장식하지 않았을 까 추측해본다. 그러나 그들 장인들은 항상 동일한 규칙만을 좇아서 작업하지는 않았다. 예를 통해 확인해보자.

성사도 성당의 에제키엘(그림252)과 페티예의 에제키엘(그림249)은 둘다 똑같은 텍스트를 손에 쥐고 있긴 하지만, 형식면에서 서로 다르다. 한쪽은 머리카락과 턱수염이 검정색이고, 다른 곳은 흰색이다. 인물의 허리에서 발목까지 흐르는 옷주름의 흔들림은 마치 위에서 물이 분출하는 듯 처리되었다. 그런데 이는 우리가 이미 사본 삽화 「성 루가」(그림242)에서 보았던 형식이다.

모자이크 예언자 상에 동일한 양식이 적용되었다는 점은 화가들이 공

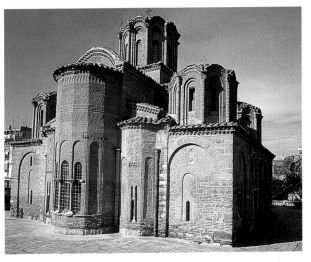
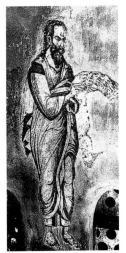

통으로 사용하는 작업장이 있었음을 가리킨다. 만일 우리가 이렇게 가정한다면 페티예 자미 이후, 그리고 그 이전의 작품과도 쉽게 연관시켜볼 수 있다. 관련된 모자이크 장식이 있는 옛 건축물은 그리스 서부의 아르타에 있는 테오토코스 파레고리티사(consolatrix, 곧 '위안을 주는 자'라는 뜻-옮긴이) 성당이다. 원형 돔을 올린 성당 구조는 정통에서 아주 벗어난 방식이다. 재사용된 원주가 돔을 지지하고 있다. 그리고 그 원주들을 떠받치고 있는 것은 수평으로 놓여진 둥근 기둥 쌍들이다(그림253).

돔에는 그리스도 판토크라토르와 예언자가, 그리고 그 아래 펜던티브에는 단편적인 「복음서」 저자 모자이크가 현존하고 있다. 에피로스의 데

스포트(군후)인 니케포루스 콤네노두카스와 그의 부인 안나 팔라이올로기나의 이름을 기록한 창설자 명문은 이 건물이 1294~96년에 낙성되었음을 밝히고 있다. 예언자 예레미아(그림254 오른쪽)는 페티예의 에제키엘(그림249, 오른쪽)과 아주 많이 닮았다. 따라서 13세기 말에서 14세기 초에 개인 혹은 모자이크 공방(장인들의 그룹)은 주문에 응하기 위해 콘스탄티노플을 비롯한 비잔틴 세계 각지를 돌아 옮겨다녔을 것으로 추측된다.

이런저런 모자이크들로 판단해보건대, 비잔틴 화가는 다양한 형태의 머리와 옷주름을 조합하여 유명하지 않은 인물상들을 제작했다. 예언자 에제키엘의 경우처럼 특별히 규정된 형식을 가지고 있지는 않다. 이러한 논증은 비잔틴 화가들이 인물과 정경의 세부를 그리기 위해 미리 마련된 매뉴얼을 충실하게 따라 작업했다는 가정을 단호하게 반박한다. 매뉴얼을 답습하는 제작법은 후대에는 한정된 지역(예를 들어, 18, 19세기의 아토스 산)에서만 행해졌다. 비잔틴 미술의 형식은 현장의 장인들의 손에 들려 있는 공방 매뉴얼에 따라 만들어진 것이 아니고, 그것을 바라보는 관찰자들의 기대와 요구에 따른 것이었다. 따라서 가장 빈번하게 그려진 성자들 혹은 정경들은 익숙하고 친근했다. 그리고 명문에 의해 누구 혹은 무슨 정경이 그려져 있는지 이 이외의 상황에 대해서 식별할 수 있었다.

장인급의 공인들은 비잔틴 제국령뿐만 아니라 그 외 지역에서도 일하였다. 그럴 가능성은 앞 장에서 이미 검토한 바 있다. 그런데 흥미진진한 예가 있다. 두 명이 한 팀을 이룬 화가들, 미카일 아스트라파스와 에우티키오스에 대해 알아보자. 이들의 작업 서명이 기록된 곳은 성당 내세 곳의 벽화이다. 이들은 모두 다 최고의 실력을 인정받고 있다. 이 세곳은 오흐리드의 테오토코스 페리블렙토스('축복된'이라는 뜻, 오늘날성 클레멘스) 성당, 스코플례 근교 치체르 마을의 성니키타스 성당, 거기서 40킬로미터 북서쪽의 스타로 나고리치노에 있는 성그레고리우스 성당이다.

첫번째 성당 벽화의 명문에는 1295년으로, 세번째 성당 역시 같은 방식으로 1217~18년으로 기록되어 있다. 반면에 두번째 성당은 1307년 이후일 것 같다. 덧붙여서, 프리즈렌(스코플례의 북동쪽 방향으로, 산지를 넘어서 약 80킬로미터)의 성모 르예비슈카 성당의 바깥 나르텍스에

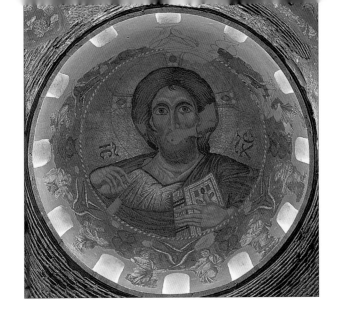

253-254
파레고리티사
성당의 돔
모자이크,
1294~96,
그리스,
아르타
위쪽
「그리스도
판토크라토르」
아래쪽
「이사야와
예레미아」

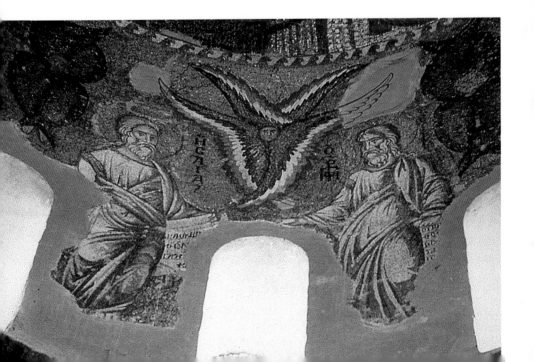

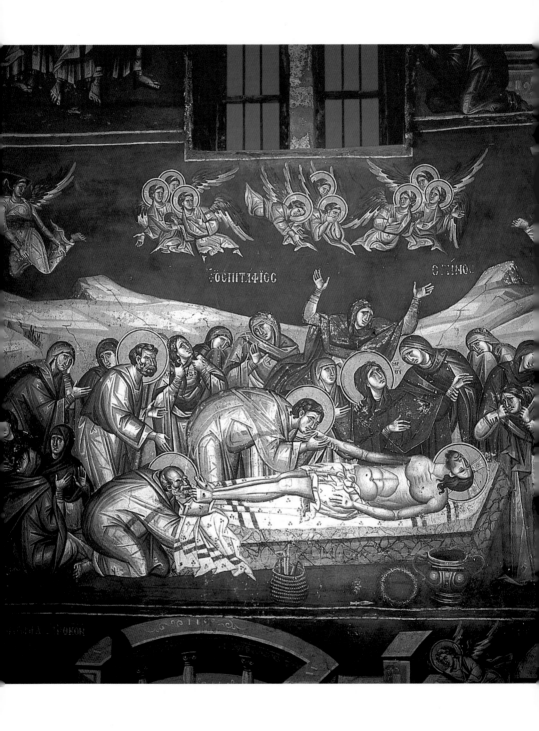

기록된 벽화 명문에는 화가 아스트라파스(건축가의 이름은 니콜라스)의 이름이 보인다. 밝히고 있는 제작연대는 1306/7년이다. 이 시기에 오흐리드는 비잔틴 제국령이었다. 이곳은 스코플레와 인접해 있었고, 북쪽으로는 세르비아 왕국이 있었다(스코플레는 현재의 유고슬라비아, 프리즈렌은 세르비아 공화국의 코소보 자치주, 그 외 지역은 마케도니아 공화국에 속한다).

　미카일과 에우티키오스는 군인성자에 대한 특별한 자부심을 표현하기 위해 무장 도구와 제복에 자신들의 서명을 써넣었다. 미카일의 이름은 항상 에우티키오스보다 앞에 오거나 혹은 단독으로 씌어져 있다. 분

255-256
성클레멘스
성당의 벽화,
1295,
마케도니아,
오흐리드
왼쪽
「성모의 비탄」
오른쪽
「성
디미트리우스」

명한 것은 그가 작업공방의 으뜸 장인이었다는 사실이다.

　오흐리드의 페리블렙토스 성당은 비잔틴 제국 관료인 프로고노스 스구로스(대 헤타이레아르흐로 불리며, 특별히 국가의 안전보장과 외국인 문제에 관하여 황제에게 보고하는 역할을 했다)가 건립하고 장식했다. 벽화의 명문에는 그의 이름과 작품 제작연대가 기록되어 있다. 성당은 친근한 비잔틴 형태로서, 돔이 올라가 있는 그리스십자형이다. 내관의 벽은 대리석 석판으로 덮여 있지 않다. 그러나 벽 전면 구석구석에 회반죽이 덮여 있고 그 위에 그림이 그려졌다. 남서쪽 각주에 배치되어 있는 「성 디미트리우스」의 망토에는 '화가 미카일의 손'이라는 명문이 씌어져 있다(그림256). 마주보는 벽의 같은 위치에 있는 「성 프로코피우스」

의 망토에도 비슷한 위치에 '나와 에우티키오스'라는 서명이 있다. 양식적으로 이 벽화는 여제 테오도라와 연관된 사본(『팔레올로기나 복음서』-옮긴이)에 수록된 삽화의 일부와 아주 밀접하다. 교차부 북쪽 벽의 거대한 「성모의 비탄」(에피타피오스 트레노스로 불리며 '매장의 비탄'이란 뜻)에는 아주 극적인 감정을 강조하는 정경이 전개된다(그림 255). 과도한 볼륨감과 강한 하이라이트의 인물상 양식이 특징이다.

조금 더 북쪽에 위치한 성당에 있는 미카일과 에우티키오스의 작품들은 세르비아 왕 스테판 우로시 2세 밀루틴(1282~1321년 재위)이 후원하여 제작되었다. 밀루틴 왕은 미카일 8세와 테오도라의 아들인 비잔틴 황제 안드로니쿠스 2세 팔라이올로구스(1282~1328년 재위)와 동시대인이다.

밀루틴 왕은 세르비아의 영토를 남방으로 확장했고, 전략상 중요한 스코플레를 1282년에 획득했다. 1297년에는 미카일 글라바스(팜마카리스토스 수도원의 후원자)가 그에 대항하여 군대를 꾸리기도 했다. 그러나 1299년에 화의가 이루어졌고, 밀루틴 왕(당시 나이는 약 40세)는 안드로니쿠스 2세의 다섯 살짜리 딸 시모니스와 결혼했다. 세르비아와 비잔틴의 관계는 괜찮은 편이었다. 밀루틴 왕은 세르비아뿐만 아니라 테살로니키, 아토스 산, 콘스탄티노플, 예루살렘 등에 많은 성당을 건립·후원했던 왕으로 기록되어 있다.

화가 미카일과 에우티키오스는 단기간에 서로 비슷한 곳에서 활동했을 것으로 짐작된다. 성당에 서명을 남겼으며, 아주 유사한 양식의 프레스코화들이 밀루틴이 지었던 다른 성당들(성모의 양친 요아킴과 안나에 헌정된 소규모 성당은 밀루틴 왕에 의해 1314년에 스투데니차의 수도원에 봉헌되었다. 이는 종종 왕의 성당으로도 불린다)뿐만 아니라 테살로니키와 아토스 산에서도 발견된다. 미카일과 에우티키오스의 양식에서 가장 중요한 작업은 아토스 산 위 카리에스에 있는 프로타톤 성당의 프레스코 장식이다. 이것에 관해서는 거의 연구가 되어 있지 않다(18세기의 문헌에 의하면 '마누엘 판셀리노스'라고만 알려져 있다. 이것 외에 그 화가에 대한 어떤 것도 알지 못한다).

후기 비잔틴 미술의 성당 벽화를 연구하는 데 가장 큰 문제 중 하나는, 사례가 그리 많지 않다는 점이다. 초기나 중기에 비해 후기의 성당 내 벽화를 장식하고 있는 이미지의 수는 많아졌고, 벽화가 있는 성당이

현존하는 경우도 의외로 많다. 그러나 그것은 단순히 수만 증가한 데 불과하다. 독자는 다른 것보다도 팔라이올로구스 왕조의 벽화가 있는 성당을 더 방문하고 싶어할 것이다.

비교적 보존상태가 괜찮은 성당 내부를 살펴보자. 이곳은 비잔틴 미술의 최고 걸작 가운데 하나다. 예수 그리스도에게 봉헌된 이곳은 콘스탄티노플의 코라 수도원이다. 터키식 이름으로 카리예 자미로도 불린다. 오늘날에는 그리스도교 교회도 아니고 모스크도 아닌, 미술관으로서 일반인에게 공개되고 있다(그림257).

수도 탈환 후, 황제 안드로니쿠스 2세의 재상이었던 테오도루스 메토키테스(1299년에 세르비아의 밀루틴 왕과 비잔틴의 황녀 시모니스의 정

257
카리예 자미
남동 외관,
1315~20년경과
그 이후 시기,
이스탄불

략결혼을 중재했던 장본인이다)는 코라 수도원을 재건했다. 명문에서는
1321년 3월 '최근에 완성됨'이라고 기록하고 있다. 동절기의 콘스탄티
노플에서는 프레스코화와 모자이크 제작이 이루어지지 않았음을 가정
한다면, 이곳에서의 작업은 아마도 1320년 가을에 종료되었으며 시작은
그 바로 몇 년 전이었을 것 같다. 건물의 핵심 부분은(그림258) 12세기
에 이사키우스 콤네누스가 건설한 성당이다(제9장 참조). 대형 돔(직경
7미터)과 궁륭의 일부는 메토키테스가 개조했으며, 돔을 얹은 파레클레
시온은 남측에 추가되었다. 그 부분은 서쪽 면과 마주하는 앰뷸러토리
(바깥 나르텍스에 해당)로 확장된다.

안쪽 나르텍스 또한 메토키테스가 개보수한 부분이며 북측 면에 있는
기다란 직사각형의 부속실과 연결되어 있다. 페티예 자미와는 대조적으
로, 그곳은 콤네누스 왕조 시대의 성당 본체에 비해 파레클레시온의 규모
가 작다. 반면 카리예 자미에 있는 파레클레시온의 공간은 휠히 트였으
며, 창건자와 그의 친족의 매장을 위한 거대한 아르코솔리아 네 개가 속
해 있다. 켈라와 베마가 파괴되기는 했지만, 메토키테스가 후원한 성당

258-259
카리예 자미,
이스탄불
왼쪽
평면도
오른쪽
장식된
대리석 석판과
코이메시스
모자이크,
서쪽 켈라 내관

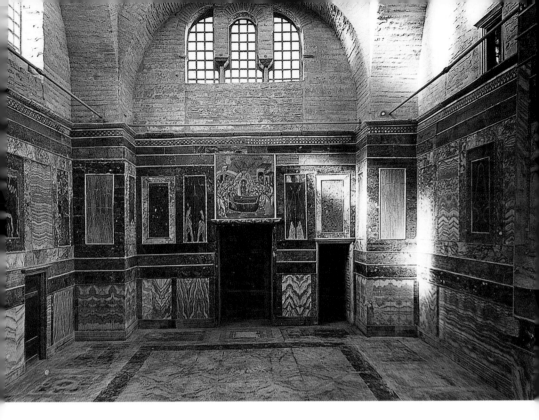

장식의 대부분과, 안팎 나르텍스와 파레클레시온은 보존상태가 좋다.

 카리예에서 가장 중요한 장식은 당연히 성당 본체에 있었다. 하지만 이곳에 현존하고 있는 것은 패널 세 개뿐이며, 모두 대리석 석판에 둘러 싸여 있다(그림259). 템플론이 있는 곳의 좌우에는 「예수 그리스도」와 「성모자」 모자이크 패널이 대리석으로 틀지워져 있다. 예수 그리스도 상에는 「시편」 114장 9절(신공동역 116:9)에서 인용한 문구인 '생명의 코라(세계)' 가 새겨져 있다.

 '생명의 세계' 는 구원과 낙원을 가리킨다. 테오토코스에는 '담을 수 없는 코라' (achoretou, 코라의 파생어로서, 신을 의미함－옮긴이) 라는 명문이 씌어져 있다. 이런 호칭은 이미 5세기에 육화의 신비를 기술하는 데 사용되었다. 분명 메토키테스는 자신의 수도원의 이름 앞에 코라라는 단어를 붙여서 일종의 언어유희를 즐겼음에 틀림없다. 현존하는 세 번째 패널 「코이메시스」는 서쪽 입구 바로 위에 있다.

 성당 서쪽으로 들어가면 관찰자는 켈라에 직접 이르지는 못하지만, 안쪽 나르텍스로 향하는 문 위의 커다란 「그리스도 판토크라토르」를 우

선 대면하게 된다. 이곳에도 '생명의 코라' 라는 명문이 있다. 켈라로 안내하는 출입구 위에도 「예수 그리스도와 테오도로스, 메토키테스」 좌상 (그림260)이 그려져 있고, '생명의 코라' 라는 명문도 새겨져 있다. 관찰자는 왼쪽에서 무릎을 굽힌 채 성당 모형을 바치는 한 인물로 주의를 돌린다. 관찰자의 시선은, 어두운 색조와 조개무늬 황금색 배경 때문에 머리에 쓰고 있는 금색과 하얀색의 커다란 모자나 터번에 머물게 된다. 인물 옆에 씌어진 명문에는 '창건자이며, 보물고의 로고테테(관리관)인 테오도루스 메토키테스' 라고 기록되어 있다.

그 아래 좌우에는 거대한 「테오토코스와 예수 그리스도」 패널이 있다. 이것은 전형적인 데이시스 구도와 3분의2 정도는 닮아 보인다(그림 261). 예수 그리스도에게 '칼키테스'(Chalkites, 칼키, 즉 청동문의 그리스도라는 뜻 – 옮긴이)라는 명문이 부여된 것으로 미루어보아, 유명한 대궁전의 칼키 문 이콘과 관련되어 있음을 알 수 있다(제4장 참조). 예수 그리스도 입상은 그 높이가 4미터가 훨씬 넘고, 관찰자와 매우 가깝게 있다. 하반신의 비례는 부자연스럽게 짧고 전체적인 인상 역시 불안정하다. 다른쪽에서는 작은 인물 두 명이 무릎을 꿇고 기원하고 있다. 명문에 따르면, 관을 쓰고 턱수염이 덥수룩한 왼편의 남성은 '지고의 왕 (바실레우스) 알렉시우스 콤네누스의 아들, 자줏빛 방에서 태어난 이사키우스(황제 재위기간은 1081~1118년 – 옮긴이)' 이다. 이 도상 안에서 메토키테스는 12세기의 선임자들에게 찬사를 보내고 있다. 자신의 딸과 황제의 조카를 결혼시킨 메토키테스의 속물적인 근성이 엿보인다. 오른쪽에는 수녀 한 명이 있다. 아쉽게도 명문의 첫 부분이 소실되었지만, 그 다음 문자들은 다음과 같이 복원되었다. '(가장 위대한 왕) 안드로니쿠스 팔라이올로구스의 (딸/자매), 몽골인 숙녀 멜라네 수녀.' 타이틀 '몽골인 숙녀' 는 두 명의 마리아 팔라이올로기나 중 한 명을 언급했을 가능성이 있다.

둘 가운데, 한 명(황제 미카일 8세의 서출의 딸로서 안드로니쿠스 2세의 이복자매 – 옮긴이)은 1265년에 몽골의 칸 아바가와, 다른 한 명(황제 안드로니쿠스 2세의 서출의 딸 – 옮긴이)은 1290년대에 몽골의 황금군단의 칸 투크타이와 혼인했다(정략결혼은 서구에서처럼 비잔틴 외교가에서도 중요한 역할을 담당했다). 그런데 멜라네가 메토키테스 혹은 코라 수도원에 어떤 중요한 의미를 가졌는지, 그리고 왜 그녀가 이곳에 그

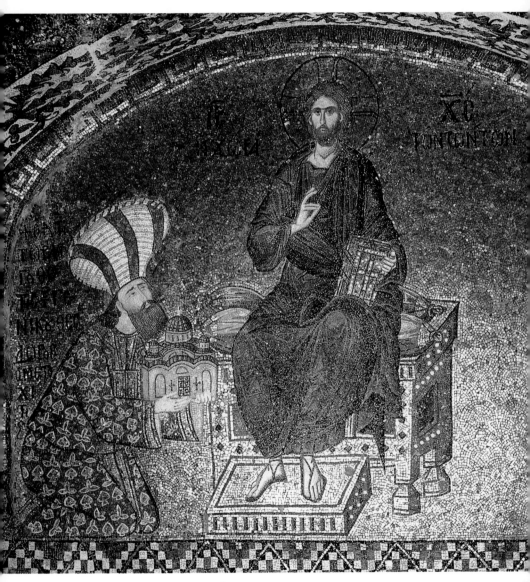

260
「예수 그리스도와
테오도루스,
메토키테스」,
안쪽 나르텍스
모자이크,
이스탄불,
카리예 자미

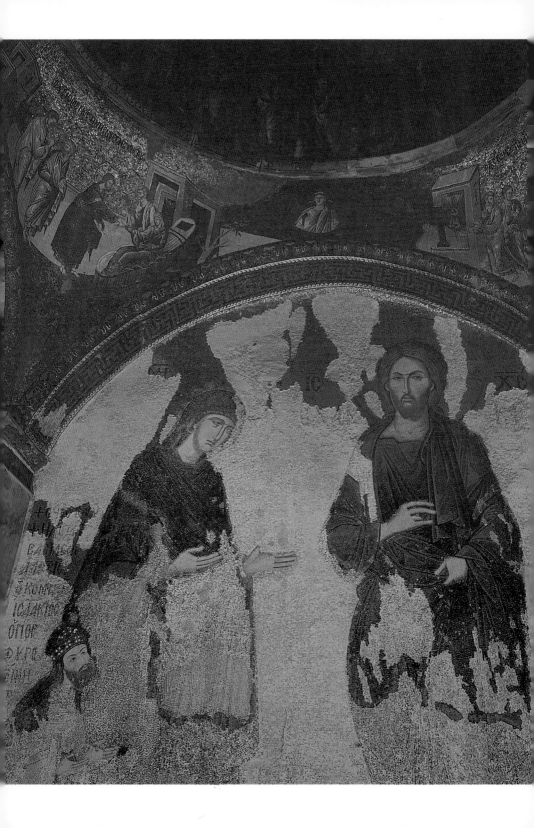

려졌는지는 여전히 불명확하다.

카리예 자미에서 가장 두드러진 특징 중 하나는, 안쪽 나르텍스의 돔 두 군데에서 보이는 도상 배치에서 찾을 수 있다. 두 돔은 서로 많이 다르다. 기둥과 기둥 사이의 구획은 서로 대응하지 않는 비대칭 구조이다. 세로 홈(flute)과 창의 수도 서로 다르다. 규모가 큰 남쪽 돔(그림262)에는 스물네 개의 세로 홈과 아홉 개의 창이 있지만, 북쪽 돔에는 단지 여

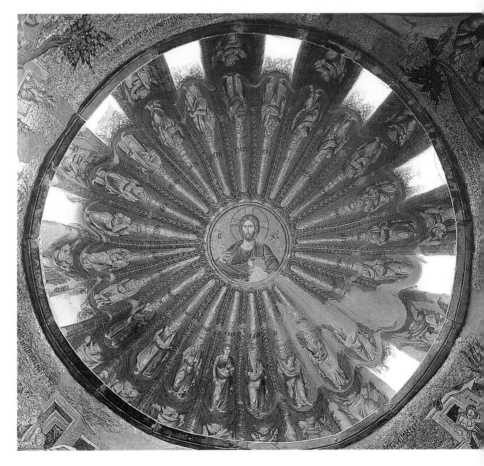

섯 개의 세로 홈과 다섯 개의 창이 있을 뿐이다. 하지만 돔을 바라보는 관찰자들에게는 이렇게 기묘한 구성의 이유가 충분히 이해될 것이다. 두 돔은 예수 그리스도의 선조들을 모자이크로 묘사하기 위해 이상적인 공간으로 특별 구성한 것이다. 관찰자들이 한 번에 한 개의 돔만 본다면 공간구성의 차이 때문에 방해받는 일은 없을 것이다. 성상파괴논쟁 이후의 비잔틴 건축은 이렇게 이미지를 보여주는 벽화에 가장 잘 어울릴

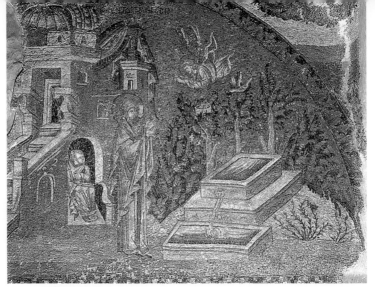

263
「안나에게
수태를 고지함」,
안쪽 나르텍스,
이스탄불,
카리예 자미

수 있는 공간을 제공하며 발전했다(가령, 키오스 섬의 네아 모니 수도원
돔에 있는 구각돔을 생각해보라). 코라 수도원의 돔은 이런 점을 더욱
상기시켜주는 공간이다.

안팎의 나르텍스에 있는 궁륭과 그것에 인접한 팀파눔에는 예수 그리
스도의 공적인 생애와 마리아의 삶을 담은 대규모 모자이크가 있다. 코
라의 모자이크 화가는 3차원적 표현에 관심이 있었다. 「안나에게 수태
를 고지함」(그림263)의 왼쪽에 있는 상상의 건축물, 그리고 오른쪽의 샘
을 주목하여 보자. 「안나의 기도」(그림156)가 묘사되어 있는 다프니 수
도원의 모자이크와 대조된다.

코라 수도원 나르텍스에서는 다프니 수도원에 비해서 인물상들과 배
경과의 관계가 밀접하지 않게 그려져 있다. 즉, 작은 장면들이 연속적으
로 전개되어 밀집되어서 장면들이 독립된 다프니 수도원과는 다르며,
보조적인 여러 장면들을 특징화한다. 켈라에는 일반적인 대제일(大祭
日) 장면들, 즉 탄생, 세례, 변용, 책형과 같은 도상을 보여준다. 이들은
나르텍스와는 다른 구도로 배치되었다.

코라 수도원의 성당 본체와 나르텍스는 모자이크로 장식되었지만, 파
레클레시온은 프레스코화로 장식되었다. 이런 변화를 기법적인 측면에
서 설명할 수도 있겠지만, 분명한 것은 장례용 예배당에 적합한 장식 내
용이 조심스럽게 숙고되었다는 사실이다. 물론 그렇게 한 것은 메토키
테스 본인이었다. 파레클레시온의 앱스는 거대한 「아나스타시스」(그림

264)가 뒤덮고 있다. 1950년대에 행한 바 있던 세정과 보존작업 이후 이 장면은 비잔틴 미술을 대표하는 명작으로 알려졌다.

황금 별로 장식된 희고 푸른 만돌라를 배경으로, 흰옷을 입은 부활한 예수 그리스도는 아담과 이브 모두를 무덤에서 끌어올리고 있다. 구도는 정교하게 짜여졌으며 힘과 움직임의 효과를 일으키는 데 무척 성공적이다. 이는 쿠르비노보에서처럼 길게 늘어져서 슬픔에 가득 찬 인물상을 통해 관찰자에게 어필하려는 방식에서 벗어난다(그림218 참조). 코라 화가의 양식은 감성을 강조하려 하지 않는다. 그렇지만 화가가 만들어낸 효과는 절대적이다. 스스로 보여지도록 요구하는 그러한 이미지이기 때문이다. 예배당의 나머지 부분은 최후의 심판의 여러 장면이나 육화의 예시 형상으로 이해되는 『구약성서』의 도상들, 그리고 수많은 성인들로 채워져 있다.

1321년에는 황제 안드로니쿠스 2세와 그의 손자 황제 안드로니쿠스 3세 사이에 내전이 발발하였다. 이 전쟁은 안드로니쿠스 2세가 강압에 의해 물러남으로써 1328년에 겨우 종식되었다. 그렇지만 이는 눈에 보이지 않는 불길한 결과를 낳았다. 제국의 운명이 최종 붕괴되기 시작되는 일종의 서곡이었던 것이다. 내전, 시민의 폭동, 계속되는 흉년에 이러지도 저러지도 못하는 무력감 등도 이를 암시했다. 그 정점은 1453년, 수도의 몰락이었다. 뒤숭숭한 시대의 배경을 뒤로하고(물론 당시에 살았

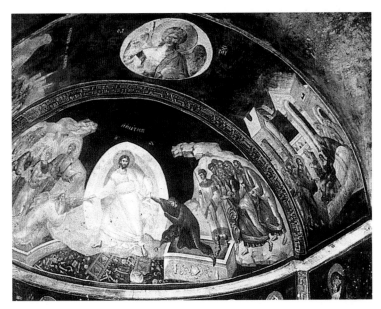

264
「아나스타시스」,
장례용
예배당의 벽화,
이스탄불,
카리예 자미

던 사람들에게는 단순한 '배경' 그 이상이다) 비잔틴 화가들은 스스로 일거리를 찾아나섰다.

대부분 연대기에 간략하게 기술되긴 했지만, 화가들의 변화상을 기록한 문서들은 러시아에 잘 남겨져 있다. 1344년, 그리스인 화가들은 모스크바 성모 성당의 장식을 시작해서 끝마쳤다. 1348년에 그리스인 화가 이사이아스는 왕자 바실리의 명령을 수행하여 노브고로트에 예루살렘 입성 성당을 장식했다(5월 4일에 작업 개시함). 그리스의 장인 테오파네스는 노브고로트에 변용 성당을(단편적으로 현존하고 있다), 1395년에 모스크바 크렘린에 성모탄생 성당을(6월 4일 개시), 1399년에 크렘린에 대천사 미카엘 성당을 장식했다. 1405년에는 다른 동료 두 명, 즉 프로코르와 안드레이 루블레프 수도사 화가는 크렘린의 수태고지 성당에서 작업했다. 일은 봄에 시작하여 그 해에 마무리지었다. 테오파네스는 1415년경에 츠베르의 키릴 주교구에게 보낸 서한에서 '저명한 사본 삽화 화가로서 콘스탄티노플, 칼케돈, 갈라타, 그리고 (비잔틴 제국에서 크림 반도로 가서) 카파, 대 노브고로트, 니즈니이 노브고로트, 모스크바 등 40군데 이상 되는 성당에서' 종교벽화를 그렸던 자신을 평가하고 있다. 아마도 테오파네스는 벽화를 그릴 수 없었던 기나긴 겨울 동안에는 사본 장식에 관여하거나 이콘을 그렸을 것이다.

14세기 내내, 콘스탄티노플은 비잔틴 장인들에게 중요한 근거지였을 것이다. 한 예로, 1346년 하기아 소피아 대성당 동쪽의 대형 아치가 붕괴되어 동쪽의 세미돔과 중앙돔의 약 3분의 1이 무너졌을 때, 복원작업에 활용할 역량과 기술은 충분했다. 1355년까지 중앙 돔의 그리스도 판토크라토르는 복원되었고, 동쪽 아치는 새로운 테오토코스, 세례자 요한, 황제 요안네스 5세 팔라이올로구스 모자이크가 추가로 그려졌다(아치 모자이크는 1989년에서야 비로소 발견되었다). 14세기 말에 이 도시의 중요성은 그루지야의 차렌지크하 근처 성당 내에 반영되어 있었다. 성당에는 프레스코화가 단편적으로 잘 보존되어 있으며, 명문은 그리스어와 그루지야어로 기록되어 있다. 명문에 나온 화가의 이름은 마누엘 에우게니코스이다. 사메그렐로의 에리스타프(왕자)인 바메크 다디아니(1384~96년 재위)는 수도사 두 명을 콘스탄티노플로 파견하여 마누엘을 데려오게 했다. 마누엘이 그린 일련의 벽화는 비잔틴의 표준적 도상이었는데, 바메크는 비잔틴 황제의 복장을 하고 있는 기증자의 모습으

로 그려지기도 했다.

장기간에 걸쳐 미술과 건축에서 독자적인 전통을 유지할 수 있을 만큼 번영한 도시는 그 외에도 더 있었다. 남부 그리스의 미스트라는 그런 점에서 한 예가 될 수 있을 것 같다. 1249년에 세워진 프랑크족의 요새도시보다는 눈에 띄지 않지만 이곳에서도 1290년대부터 1420년대까지 프레스코화로 장식된 수많은 성당 수도원이 건립되었다. 미스트라는 1262년에 비잔틴 제국으로부터 탈환된 이후 비잔틴 사령관의 주둔지로서, 1348년 이후에는 데스포트(지배자)의 거주지로서, 사실상 펠로폰네소스 반도의 수도로서 번영을 누리며 콘스탄티노플로부터 자유로워진 자치권을 향유했다. 그러다가 그 도시는 1460년 투르크의 손에 넘어가고 만다. 제작연대가 확실한 성당 가운데 가장 나중에 지어진 것은 테오토코스 판타낫사('모든 사람들의 여왕'이라는 뜻)로서 1428년에 창건되었다. 잔존하는 많은 명문들은 후원자를 요안네스 프란고풀로스라고 기록하고 있다. 그는 데스포트였던 테오도루스 2세 팔라이올로구스(1407~43년 재위)의 재상이다.

그러나 이 시기에 대륙의 도시보다 우리의 주목을 더 끄는 것은 크레타 섬의 상황이다. 여기에는 벽화가 그려진 성당이 무려 육백 개 이상 현존하고 있다. 그것들 대부분의 규모는 아주 작지만, 상당수 성당들이 14, 15세기에 장식되었다는 사실은 당시에 화가들의 교역이 활발했음을 암시한다. 명문의 도움을 빌어서 요안네스 프란고풀로스라는 이름을 가진 어느 화가의 오랜 활동의 궤적을 추적해보자. 그의 벽화는 서부 크레타에 현존하는 여덟 개 성당에 남아 있다. 하지만 그것들의 제작연대는 1313년에서 1347년까지 35년 이상의 시기에 걸쳐 있기 때문에 우리는 그 화가가 그렸던(혹은 그렸을지도 모를) 그림들을 충분히 상상할 수 있다. 아마도 최소한 일 년에 한 점 이상을 그렸던 것 같다. 이렇게 오랜 번영과 예술활동의 기간 동안에, 크레타 섬은 비잔틴 제국령이 아니었다. 베네치아는 1204년에 크레타 섬을 양도받아 1210년부터 정식으로 지배하였다. 1261년 전후에도 비잔틴은 그 섬을 탈환하지 못했다. 그리하여 1669년에 오스만투르크에 함락되기까지 크레타 섬은 베네치아의 영토로 유지되었다.

비잔틴 미술이 언제 어디서 종언을 고했는지 정의하려고 해서는 안 된다. 왜냐하면 역사의 시작과 끝은 엄밀한 선으로 나누어지지 않기 때문

이다. 하지만 역사는 어떤 정의와 확실성을 말하기 어려운 의식 너머의 영역과는 무관하다. 역사는 흥미롭게 전개된다. 예를 들어, 우리는 러시아의 미술 혹은 베네치아 지배하의 크레타 섬의 미술을 비잔틴 화가들의 활동을 고려하지 않고는 상상할 수 없음을 안다. 그런데 그 화가들과 미술작품들이 '비잔틴의' 미술이 아닌 '러시아의', '크레타의', 혹은 '베네치아의' 미술로 불리는 의미는 도대체 무엇인가? 이는 분명 숙고해야 할 문제이다. 그렇다고 해서 정답을 무리하게 구할 필요는 없다. 우리는 끝도 처음 시작했을 때처럼 마무리할 수밖에 없다. 즉 '비잔틴 미술 최후의 작품'으로 정의할 수 있는 단일한 작품이 무엇인지 조사하는 것보다는 말기의 비잔틴 미술의 상황에 대한 통찰력을 제공할 수 있는 사례를 고찰하는 것이 바람직하다.

1408년, 황제 마누엘 2세 팔라이올로구스(1391~1425년 재위)의 특사로 파견되었던 비잔틴학자 마누엘 크리솔로라스는 파리 근교 생드니(성 디오니시우스—옮긴이) 수도원에 성 디오니시우스 아레오파기테 저작집의 호화로운 복사본을 헌정했다(비잔틴인들은 디오니시우스가 바로 성 바울로에 의해 개종했던 최초의 아테네 주교라고 믿고 있다. 그런데 현재 디오니시우스의 저작은 '위(僞) 디오니시우스'[Pseudo-Dionysius] 혹은 '위 아레오파기테'[Pseudo-Areopagite]로 불리며 6세기 작품으로 분류된다). 이 사본은 현재 루브르 박물관에 소장되어 있는데, 맨 앞쪽 두 쪽에 삽화가 있다. 첫번째 삽화는 정교의 사제복을 입고 자신의 저서를 들고 있는 「성 디오니시우스」이다(그림265). 이 도상은 여러 세기에 걸쳐서 비잔틴 성당에 무수히 많이 그려졌다. 두번째 삽화는 성모자와 황제의 일가를 나타낸다(그림266). 중후한 황금색 명문은 인물들이 누구인지 알려준다. 황제 부부는 '마누엘 팔라이올로구스, 예수 그리스도 안에서 경건한 로마인의 왕, 그리고 영원한 아우구스투스'와 부인 '엘레네 팔라이올로기나, 예수 그리스도 안에서 경건한 아우구스타, 그리고 로마인의 여제'이다.

황제의 세 아들은 왼쪽에서부터 오른쪽 방향으로 나이 순서로 배치되어 있다. '요안네스, 예수 그리스도 안에서 경건한 왕의 아들', '테오도루스, 자줏빛 방에서 태어난 행복한 데스포트의 아들', '안드로니쿠스, 고귀하게 태어난 팔라이올로구스의 아들'. 성모는 두 손을 길게 뻗어서 황제 마누엘 2세와 여제 엘레네의 관을 만진다. 그리고 어린 예수 그리

265
「성 디오니시우스」, 『성 디오니시우스 아레오파기테 저작집』 (fol. 1r), 1403~145년경, 27×20cm (쪽 전체), 파리, 루브르 박물관

Ο ΑΓΙΟϹ ΟΛΓΕΟ ΔΙΟΝΥ ΠΛΑΤΗϹ

스도도 이와 비슷한 제스처로 둘에게 축복을 내린다.

주교 성인상과 같이, 신의 가호를 받는 통치자 황제의 이미지는 이전 시대에도 흔했던 것들 가운데 하나다. 득의양양한 제목과 강력한 주장도 마찬가지다. 그러나 이 사본이 제작된 시대에, 비잔틴 제국은 거의 절망적 상태에 빠져 있었다. 1399년, 프랑스 왕 샤를 6세의 군사를 이끌던 부시코의 원사와 장 르 맹그르는 콘스탄티노플을 봉쇄하고 있던 투르크 군사를 무찔렀다. 마누엘 2세는 제국을 구제할 막대한 자금과 원군을 구하기 위해 3년간 부시코와 함께 서구에 사절단을 파견하기 시작했다. 황제는 이탈리아, 프랑스, 잉글랜드에서 정중한 대접을 받았지만, 그의 자금원조 요청은 대부분 거절되었다. 1408년에는 사본을 급하게 발송하고, 바로 뒤이어 선물을 보내어 의도를 완곡하게 전하려고 했다. 사본은 어느 프랑스인을 기쁘게 하기 위해 보낸 것이었는데, 그 사람은 바로 성 디오니시우스(생 드니)였다. 그는 프랑스의 사도로서 파리의 초대 주교이다. 그의 유해는 다른 프랑스 왕들처럼 생드니 수도원에 매장되었다(이로써 디오니시우스로 불리던 다른 여러 성인들과 관련되었던 전설은 하나로 통합되었다).

한편, 이 사본은 역사적으로 또 하나 있다. 성 디오니시우스의 사본은 이미 6세기 전 827년에 황제 미카일 2세가 생드니 수도원에 증정한 적이 있었다(그 사본 또한 파리 국립도서관에 현존). 그러나 두 사본이 증정되었을 때의 상황은 각기 전혀 다르다. 827년, 미카일 2세의 선물이 생드니 수도원에 도착한 때는 밤이었다. 그 선물은 성인의 제일을 축하하기 위해 수도원에 모인 열여덟 명의 기도자들을 치유하는 기적을 일으켰다. 1408년, 마누엘 2세의 사본은 따뜻하게 환영받았지만 파리나 콘스탄티노플 어디에서도 기적을 일으키지는 않았다. 그즈음 서부 유럽 군주들의 비잔틴 세계에 대한 감정은 더 이상 과거와 같지 않았다. 비잔틴 미술에 대한 존경심 또한 과거의 것이 되고 말았다. 부시코 원사의 전속 화가(부시코의 화가로 불림) 역시 비잔틴 미술로부터 배운 것은 하나도 없다고 느꼈다. 하지만 동부 유럽, 발칸이나 러시아에서의 사정은 이와 전혀 달랐다.

1453년에 콘스탄티노플은 오스만투르크에 함락되었고, 그 이후에는 천 년이 넘는 비잔틴 제국의 역사가 종언을 고했다. 화가들은 일을 할 수 있는 곳을 찾아 떠났으며, 비잔틴 미술작품들은 서로 다른 운명의 길

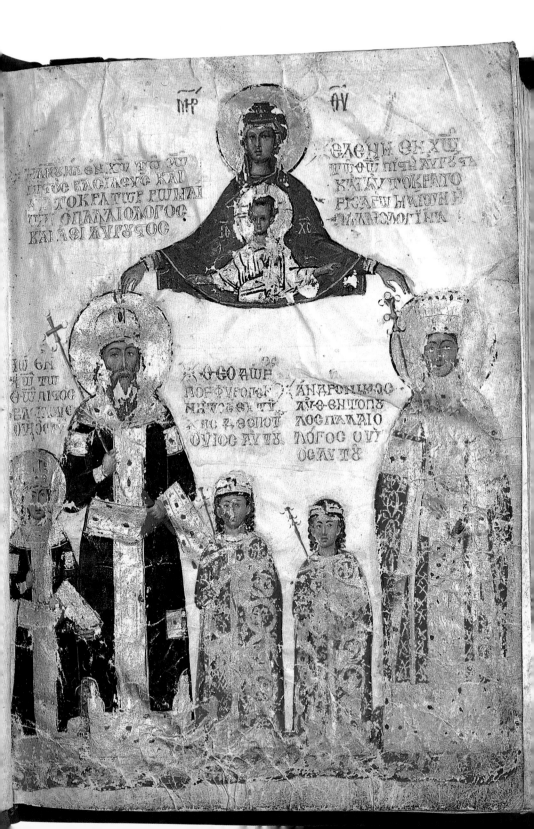

을 걸었다. 그렇지만 초기 그리스도교 · 비잔틴의 이념은 지탱되었다. 그것들은 지금까지 많은 국가에 광범위하게 보급되고 수용되었으며 그리하여 유럽 시각문화의 기반 일부를 형성했다. 공식적으로 인정이 되든 안 되든, 초기 그리스도교 및 비잔틴 미술의 영향은 서구의 전통 구석구석에서 찾아볼 수 있다.

267
디오니시우스
수도원 전경,
16세기와
그 이후,
그리스,
아토스 산

용어해설

나르텍스(Narthex) 비잔틴 성당에서 켈라 앞에 있는 현관 홀. 보통은 성당과 같은 폭으로 서측 입구에 위치한다.

데스포트(Despot) '주, 주인'을 의미하는 그리스어. 12세기 초 비잔틴 궁정에서 군후(君侯)의 호칭으로 처음 사용되었다.

데이시스(Deesis) 문자 그대로 '간청' 혹은 '탄원'을 의미하는 그리스어. 근대에 들어서는 옥좌의 예수 그리스도 상을 중심에 두고 양쪽에 테오토코스와 세례자 요한이 배치되어 있는 도상을 일컬을 때 사용되는 용어.

디아코니콘(Diakonikon) 보통 비잔틴 성당에는 주(主)앱스의 양쪽으로 파스토포리아(pastophoria)라고 불리는 부(附)앱스가 있는데, 그 가운데 왼쪽(북쪽)의 작은 공간은 프로테시스(prothesis, 예배식 준비실)로 불린다. 오른쪽(남쪽)의 작은 공간이 바로 디아코니콘이며 성구실(聖具室) 역할을 한다.

리테(Lite, Liti) 전례의 행진을 의미하기도 하면서, 현대 그리스어에서는 교회 예배에 사용되는 확장된 개념의 나르텍스를 의미하기도 한다.

마르티리움(Martyrium) 예수 그리스도의 생애 혹은 성인들의 생애나 신앙을 기념하는 사당으로서 일종의 기념당. 대부분이 원형, 팔각형, 4엽형, 십자형 등 '집중식'으로 균형감 있게 설계되었다.

마포리온(Maphorion) 베일의 뜻으로서, 성모의 베일을 가리킨다. 기적적으로 전해져 5세기에 콘스탄티노플과 블라케르네의 성모 성당에 안치되었다. 수도에서 가장 숭상받았던 성유물의 하나이다.

만돌라(Mandorla) 인물을 감싸고 있는 아몬드 모양의 후광. 통상 아나스타시스에서의 예수 그리스도에 사용된다.

메놀로기온(Menologion) 교회력에 따라 성인전을 배열한 사본. 『바실리우스 2세의 메놀로기온』은 실제로는 '시낙사리온'이다.

『**모세 8대서**』(Octateuch) 『구약성서』의 처음 여덟 권을 수록한 책. 중요한 삽화가 있는 사본들이 현존하고 있다.

바실레우스(Basileus) '왕'의 의미를 가진 그리스어. 헤라클리우스 황제가 등위한 629년 이후 비잔틴 황제의 정식 호칭으로 쓰였다.

베마(Bema) 성당 내의 제단 주변 부분. 보통은 복도에서 한 계단 위로 올라가 있다. 성단소(chancel)로 둘러싸여 있으며, 후대에는 템플론으로도 불렸다.

『**성구집**』(Lectionary) 예배식에서 낭독하기 위해 성서의 장과 절을 편집한 책. 복음서 성구집에는 미술 역사상 중요한 사본들이 다수 수록되어 있다.

스트라브로테카(Stravrotheka) '진실의 십자가'라고 불리는 십자가 성유물을 보관하는 용기.

시낙사리온(Synaxarion) 비잔틴의 종교력으로, 특정한 제일(祭日), 성인, 성구에 관련한 지시사항들이 간결하게 편집되어 있다.

『**시편**』(Psalter) 『구약성서』의 「시편」을 포함하여 시편과 유사한 찬가, 송가, 일련의 기도물, 봉헌물 등을 수록한 책이다. 비잔틴의 사본들 가운데 복음서 다음으로 많은 삽화가 실려 있다.

신의 어머니(Mother of God) 초기 이후 성모 도상에는 '신의 어머니'를 의미하는 그리스어 약호인 MHP ΘY가 머리 양측에 기록되어 있었다. 예수 그리스도 상에서도 같은 방식으로 IC XC라는 단축형이 사용된다.

아나스타시스(Anastasis) 그리스도의 부활을 상징하는 비잔틴 시대의 도상으로 부활주일과 밀접한 관련이 있다.

아우구스투스/아우구스타(Augustus/Augusta) 로마의 황제나 여제의 라틴어 호칭. 비잔틴 시대 내내 통용되었으며 그리스어로는 'Augoustos/Augousta'.

카이사르 참조.

안누스 문디(Annus mundi) '세계력' 천지창조를 기점으로 하여 계산된 ○법 체계. 중기 이후의 비잔틴 세계에○는 보통 기원전 5508년 3월 25일 일○일을 세계의 창조일로 간주하였다.

앰보(Ambo) 설교단의 일종으로서 성○내 회중에 설치되며 계단식 형태이다. 주로 예배에서 성서를 봉독할 때 사○한다.

엔콜피온(Enkolpion) '가슴 위에'라○ 의미로, 목에 걸 수 있는 그리스도교 ○술의 공예품으로서 4세기 이후에 사○되었으며, 내부에 성유물을 보관하기○ 한다.

오란트(Orant) '기도하다'라는 뜻. 특히○ 이전의 미술에서는 팔을 뻗어 손바다○을 벌리며 서서 기도하는 인물상으○ 나타남.

유선칠보(Cloisonné) 칠보(에나멜)의 ○종. 색유리 표면 위를 구획(프랑스어○ cloisons)짓기 위해 세밀한 금선을 ○용한다.

이코노스타시스(Iconostasis) '서 있는 이콘'이라는 뜻. 근대 용어에서는 성당○의 베마로부터 회중을 구별하기 위○ 설치한, 이콘들로 가득 찬 나무 구조○을 의미한다. 비잔틴 성당의 템플론○ 이코노스타시스로 바뀌었다는 견해가 정설이다.

이콘(Icon) 문자적 의미는 '상'(像, image○ 나무판에 그린 성화상을 가리키나 ○ 의미는 복잡하다(제4장 참조). 여기○서 '성상파괴자'(iconoclast) 혹은 '○상의 신하, 즉 성상옹호자'(iconodule○라는 단어가 파생되었다.

인딕티오(Indiction) 15년을 주기로 ○는 역법. 황제 콘스탄티누스 1세가 31○년 9월, 징세를 위해 제정했다. 비잔○의 역법은 인딕티오를 따라서 9월 1○에 시작되어 8월 31일에 끝난다.

진실의 십자가(True Cross) 나무 십자○

가 혹은 그것의 조각을 가리키는데, 이는 예수 그리스도가 책형을 당한 바로 그 십자가로 믿어진다. 4세기 이후 성유물이 유통되면서 비잔틴 장인들은 호화로운 성유물 용기를 주문받아 제작하였다. 소형 엔콜피아에서부터 거대한 패널에 이르기까지 다양한 형상들이 만들어졌다.

주교(Patriarch) 본래는 로마, 콘스탄티노플, 알렉산드리아, 안티오크, 예루살렘 등 5대 교구를 다스리는 주교를 부르는 호칭이었지만, 비잔틴 연구에서 언급되는 '총주교'는 콘스탄티노플의 총주교를 가리킨다. 총주교좌 성당은 하기아 소피아에, 총주교 궁전은 그 남측에 있다.

이사르(Caesar) 디오클레티아누스 황제 때까지 아우구스투스 아래의 부황제를 이르는 호칭으로 쓰였다. 비잔틴 제국에서도 사용되었지만 그 용법은 시대에 따라 달랐다.

타콤(Catacomb) 오늘날에는 지하에서 발굴된 묘지를 일반적으로 칭하는 용어. 회랑, 쿠비쿨라(안치소), 로쿨리와 아르코솔리아(매장용 벽감)로 구성된다. 6세기 말까지 로마를 중심으로 로마제국 각지에서 사용되었다.

테드라(Cathedra) 주교좌(主敎座). 초기에는 성당 앱스의 중앙에 위치했다. 신트로논(장로석)으로도 불리며 반원형 계단 좌석의 맨 위에 설치되어 있다. 주교좌 성당은 확대되어 '대성당'(cathedral)이 되었다.

톨리콘(Katholikon) 수도원의 주성당을 의미하는 현대 그리스어.

케팔라이온(Kephalaion) 특히 그리스어판 『구약성서』 및 『신약성서』에서의 '장'(章)을 의미하는 단어. 오늘날의 사용법과는 다르다. 본래 각각의 케팔라이온은 독자적인 타이틀을 가졌으며, 이는 페이지 상부에 기록되었다. 성서에 대한 비잔틴인들의 생각에 영향을 미쳤다.

켈라 비잔틴의 그리스십자형 성당에서 템플론에 의해서 베마로부터 분리된 공간.

크리소불(Chrysobull) 황금봉인에 의해 보증된 황제의 문서.

코이메시스(Koimesis) 성모의 죽음을 나타내는 비잔틴 용어. 6세기 이후 축일은 8월 15일이었으며, 이 도상은 성상 파괴논쟁 이후에 알려지기 시작했다. 이런 사실들은 출처가 불분명한 전설들이 처음으로 전하는 설명에 따른 것이다.

키보리움(Ciborium) 보통 네 개의 원주로 구성되며 제단이나 묘를 덮고 있는 구조물. 이때 원주는 상부에 있는 돔이나 피라미드식 지붕을 지지한다.

테마(Theme) 비잔틴 제국령을 분할하는 군대 구역. 7, 8세기 이후 발전하여 장군이 군사뿐만 아니라 행정상의 지휘권까지 장악하였던 곳이다.

테오토코스(Thetokos) '신을 낳은 여인'이라는 뜻으로, 교회에서 '신의 어머니'를 정의하는 통칭으로 사용되며, 431년 에페소스 공의회에서 인정받았다.

템플론(Templon) 제단 주변의 공간(베마)과 회중을 구분하는 칸막이 구조. 원주들 사이에 있는 허리높이의 대리석 석판들은 아키트레이브를 지지한다. 커튼과 이콘들로 장식되기도 한다. 이코노스타시스 참조.

티피콘(Typikon) 비잔틴의 수도원의 관리 및 전례의 규칙을 기록한 문서. 유럽의 카르투지오 수도회, 트라피스트 수도회처럼 엄밀한 수도원 규칙은 없었으며, 문서의 내용은 수도원마다 달랐다.

파나기아(Panaghia) '가장 성스러운'이라는 의미의 그리스어. 초기 이후 성모에 대하여 광범위하게 사용되었던 존칭.

파레클레시온(Parekklesion) 부속 예배당. 이스탄불의 페티예 자미와 카리예 자미에 있는 파레클레시온은 이미 지어진 성당에 추가로 지어진 장례용 예배당이다.

판토크라토르(Pantokrator) 『신약성서』(「요한묵시록」, 19:6)에서 사용된 신의 호칭. '만물의 주인'으로 번역된다. 글자 그대로의 뜻은 '만물의 지배자'. 일반적으로 비잔틴 미술에서는 정면을 향하며, 왼손에는 책을 쥐고 있고 오른손은 축복의 제스처를 하고 있는 예수 그리스도의 상반신상을 가리킨다.

펠로니온(Phelonion) 가톨릭의 성찬용 제복과 비슷한 정교 사제복의 일종으로, 원형 혹은 반원형 모양이며 머리를 덮는다.

포르피로게네토스(Porphyrogenetos) '자줏빛 방에서 태어난 사람'의 뜻으로 황제의 재위 중에 태어난 아들과 딸에게 부여되었던 칭호이다. 10세기 이후 광범위하게 사용되었다.

프로스키네시스(Proskynesis) 탄원 혹은 숭앙의 제스처를 말한다. 비잔틴 미술에서는 하기아 소피아의 「예수 그리스도와 황제」(그림105)에서처럼 겸허하게 엎드려 절하는 도상을 가리킨다.

프로테시스(Prothesis) 디아코니콘 참조.

프로토프레스비테르(Protopresbyter) 선임 성직자.

호데기트리아(Hodegitria) 테오토코스의 이콘. 성 루가가 그린 것으로 믿어져왔던 최초의 것은 성모가 어린 예수 그리스도를 좌우의 손으로 감싸안고 있는 형태인데, 이러한 이미지가 가장 광범위하게 사용되었다.

후광(Halo) 또는 님부스(nimbus) 인물의 머리 주변에 생기는 구름 모양의 빛으로 일종의 권력을 표시한 것. 6세기부터 색이 있는 원반형으로 사용되다가 그 이후 몇 세기 동안에는 성자와 황제의 일족에게만 제한적으로 사용되었다.

후기 로마와 비잔틴 제국의 황제

324~337 콘스탄티누스 1세(단독통치)
337~340 콘스탄티누스 2세
337~350 콘스탄스 1세
337~361 콘스탄티우스 2세
361~363 율리아누스
363~364 요비아누스
364~378 발렌스
379~395 테오도시우스 1세
395~408 아르카디우스
408~450 테오도시우스 2세
450~457 마르키아누스
457~474 레오 1세
473~474 레오 2세
474~491 제노
475~476 바실리스쿠스
491~518 아나스타시우스
518~527 유스티누스 1세
527~565 유스티니아누스 1세
565~578 유스티니아누스 2세
578~582 티베리우스 1세
582~602 마우리키우스
602~610 포카스
610~641 헤라클리우스
641 헤라클리우스 콘스탄티누스(3세)와
 헤라클로나스
641~668 콘스탄스 2세
668~685 콘스탄티누스 4세
685~695 유스티니아누스 2세
695~698 레온티우스
698~705 티베리우스 2세
705~711 유스티니아누스 2세(복위)
711~713 필리피쿠스
713~715 아나스타시우스 2세
715~717 테오도시우스 3세
717~741 레오 3세
741~775 콘스탄티누스 5세
775~780 레오 4세
780~797 콘스탄티누스 6세
797~802 이레네
802~811 니케포루스 1세
811 스타우라키우스
811~813 미카엘 1세

813~820 레오 5세
820~829 미카엘 2세
829~842 테오필루스
842~867 미카엘 3세

867~1056 마케도니아 왕조
867~886 바실리우스 1세
886~912 레오 6세
912~913 알렉산드로스
913~959 콘스탄티누스 7세
920~944 로마누스 1세
959~963 로마누스 2세
963~969 니케포루스 2세
969~976 요안네스 1세
976~1025 바실리우스 2세
1025~1028 콘스탄티누스 8세
1028~1034 로마누스 3세
1034~1041 미카엘 4세
1041~1042 미카엘 5세
1042 조에와 테오도라
1042~1055 콘스탄티누스 9세
1055~1056 테오도라(복위)
1057~1059 이사키우스 1세
1059~1067 콘스탄티누스 10세
1068~1071 로마누스 4세
1071~1078 미카엘 6세
1078~1081 니케포루스 3세

1081~1185 콤네누스 왕조
1081~1118 알렉시우스 1세
1118~1143 요안네스 2세
1143~1180 마누엘 1세
1180~1183 알렉시우스 2세
1183~1185 안드로니쿠스 1세
1185~1195 이사키우스 2세
1195~1203 알렉시우스 3세
1203~1204 이사키우스 2세(복위)와
 알렉시우스 4세
1204 알렉시우스 5세
1205~1221 테오도루스 2세
1221~1254 요안네스 3세
1254~1258 테오도루스 2세

1259~1261 요안네스 4세

1259~1453 팔라이올로구스 왕조
1259~1282 미하일 8세
1282~1328 안드로니쿠스 2세
1294/5~1320 미카엘 9세
1328~1341 안드로니쿠스 3세
1341~1391 요안네스 5세
1347~1354 요안네스 6세
1376~1379 안드로니쿠스 4세
1390 요안네스 7세
1391~1425 마누엘 2세
1425~1448 요안네스 8세
1449~1453 콘스탄티누스 11세

:기 그리스도교와 비잔틴 미술	배경
	33(혹은 30년) 나자렛 사람 예수, 티베리우스 황제 치하, 예루살렘에서 책형 당함.
	46 성 바울로, 포교 여행 개시.
	64 네로 황제, 로마의 그리스도교도 박해. 성 베드로와 성 바울로 기념당 건립.
3 트라야누스 기념주 완성.	**111~13**소(小) 플리니우스, 트라야누스 황제에게 그리스도교도에 관한 글을 써보냄.
18~28년 이전 하드리아누스 황제, 로마에 판테온 재건.	
0~50년경 그리스도교 회화의 최초 단계. 로마의 카타콤에 등장[11, 12].	
	250년 이후 데키우스 황제에 의해 그리스도교도 처형 당함.
56 두라에우로포스의 시나고그 벽화와 그리스도교 건축물 파괴[6~10].	
50~300년경 그리스도교 주제의 미술품 증대. 예를 들어 석관[13~14].	**285년경** 성 안토니우스, 이집트의 사막에 은둔. 305년경까지 그의 주변에 최초의 그리스도교 수도공동체 형성됨.
	292 디오클레티아누스 황제에 의해 제국이 넷으로 분할, 통치됨.
0년경 갈레리우스 황제, 테살로니키에 기념문과 원형 홀 건설.	**300년경** 제국 전체에 그리스도교도의 수 증가.
	303~304년 이후 디오클레티아누스 황제와 그의 후계자, 특히 동쪽의 갈레리우스와 막시미아누스 황제에 의해 그리스도교도에 대한 철저한 박해 행해짐.
	311 갈레리우스 황제, 그리스도교도에 대한 '관용의 칙령' 발포.
2 그리스도교 신에 의한 콘스탄티누스 황제의 승리가 XP에 의해 상징화됨. 콘스탄티누스에 의해 그리스도교 바실리카('라테란' 대성당) 건설 시작.	**312** 밀비안 다리(로마 교외)에서 벌어진 전쟁에서 콘스탄티누스가 막센티우스에 승리.
3~15 로마의 콘스탄티누스 아치[16].	**313** 콘스탄티누스와 리키니우스, 신앙의 자유를 인정('밀라노 칙령').
24 콘스탄티노플 천도.	
	325 콘스탄티누스 1세에 의해 니케아 공의회 소집됨. 아리오스파 규탄.
29년까지 로마, 성베드로 대성당 건립[15].	
30년경 예루살렘, 책형과 성묘의 장소에 기념당 건설.	**330** 콘스탄티노플 헌도식(獻都式).

333년까지 베들레헴, 탄생 성당 건립(529년 이후 유스티니아누스 황제가 재건).

350년경 로마, 성 코스탄차 성당 건립[17~19]. 콘스탄티누스 황제가 콘스탄티노플에 십자형의 성사도 성당을 건립(유스티니아누스에 의해 재건됨).

359 유니우스 밧수스의 석관[27].

360 콘스탄티누스, 콘스탄티노플에 제1차 하기아 소피아 대성당 봉헌(404년에 소실됨).

<div style="float:right">

381 테오도시우스 1세, 콘스탄티노플 공의회 소집

</div>

385 테오도시우스 1세, 로마에 산바울로푸오리레무라 성당 건설 시작.

386~93 콘스탄티노플, 테오도시우스 1세의 기념주와 기념문.

392~93 이교도 숭배 금지, 올림픽 경기 중단.

402년경 라벤나, 우르시아나 바실리카(대성당) 건설.

402 호노리우스 황제, 밀라노에서 라벤나로 퇴가

404 콘스탄티노플, 아르카디우스 황제 기념주.

410 알라리크가 통솔하던 서고트족, 로마 약탈 갈라 플라키디아 인질로 잡힘.

412~13 테오도시우스 2세, 콘스탄티노플에 새로운 성벽 건설[32].

415 테오도시우스 2세, 콘스탄티노플에 제2차 하기아 소피아 대성당 봉헌(532년 소실).

425~50년경 『크베들린부르크 이탈라 사본』[31], 라벤나의 갈라 플라키디아 마우솔레움[62~63].

425년 후 라벤나, 갈라 플라키디아가 산조반니에반젤리스타 성당 건립[61].

431 테오도시우스 2세 에페소스 공의회 소집. 리아, '신의 어머니'로 공표됨.

432~40 로마, 산타마리아마조레 성당[28~30].

450년경 테살로니키에 테오토코스 아케이로포이에토스 성당 건설, 하기오스 게오르기오스 모자이크[3~5].

451 마르키아누스 황제 칼케돈 공의회 소집. 성론 규탄.

455 겐세리크 휘하의 반달족, 로마 약탈.

458년경 네온 주교, 라벤나 대성당의 부속 세례당 복원[64~65].

459 주상 수행자 시메온의 죽음 이후, 칼라트 세만에 순례 성당 건설[37].

493~526 테오도리쿠스에 의해 라벤나에 산아폴리나레누오보 성당 건설 [70~73]. 아리오스파 대성당과 세례당도 이 기간에 건설됨[74].

493 테오도리쿠스, 라벤나의 지배자 됨.

494~519 페트루스 2세 주교, 라벤나 대성당에 부속 세례당 추가[66].

512년경 율리아나 아니키아에 『빈 디오스쿠리데스 사본』 헌정[52~54].

524~27년경 율리아나 아니키아, 콘스탄티노플에 하기오스 폴리에욱토스 성당 건설.

529 유스티니아누스 황제, 마지막 남은 이교 학 학교(아테네) 폐쇄.

537 콘스탄티노플, 제3차 하기아 소피아 대성당 헌당[33~35].

540 장군 벨리사리우스, 동고트족으로부터 라 나 탈환.

초기 그리스도교와 비잔틴 미술

배경

	스 총주교 파면, 스토우디오스의 테오도루스 는 국외로 추방 당함.
817~24 교황 파스칼리스 1세의 에나멜 십자가[96~97].	
827 미카일 2세, 디오니시우스 사본을 파리의 생드니 성당에 증정 (1408년 참조).	827 아랍, 시칠리아 침공 개시(902년 완료).
830년대 베네치아, 제1차 산마르코 대성당 건설(976년에 파괴, 재건).	
843년 이후 니케아의 모자이크 복원[87].	843 테오도라와 미카일 3세에 의해 성상숭배 부흥.
	860 러시아인, 처음으로 콘스탄티노플 침공.
867 콘스탄티노플, 하기아 소피아 대성당의 앱스 모자이크 봉헌 [99].	
	873 바리 탈환.
880~83 『파리의 그레고리우스 사본』[109~110].	
885년경 테살로니키, 하기아 소피아 대성당의 원형 돔 모자이크[107].	
886~912 레오 6세의 에나멜 왕관[127].	
907 콘스탄티노플 립스에 수도원 헌당, 오푸스 섹틸레 모자이크 [130].	
	913 시메온 황제 휘하의 불가리아군, 콘스탄티노 플 성벽에 도착(924년에 다시 이름).
920~30년경 『레오 성서』[111~13]. 신(新) 토카뢰 성당에 벽화장식[108].	
944~49 로마누스와 에우도키아 상아판[126].	
950년경 『파리 시편』[114~16].	
	961 크레타 탈환.
	962 성 아타나시우스에 의해 아토스 산에 라브르 수도원 창건.
968~85 림뷔르흐의 십자가 성유물 용기[128~29].	
	972 미래의 서로마 황제 오토 2세, 로마에서 비 잔틴 공주 테오파노와 결혼.
	989 키예프의 블라디미르 왕자 세례 받음.
990년대 오시오스 루카스 수도원 성모 성당 건설[139].	
	992 베네치아와 비잔틴 사이에 조약.
1000년경 『바실리우스 2세의 메놀로기안 사본』[159~61].	
	1016년 이후 노르만족 용병, 남이탈리아 전투에 참여.
	1018 바실리우스 2세, 불가리아인들 축출.
1028 테살로니키, 파나기아 칼케온 성당의 벽화.	1028년 이후 로마누스 3세, 하기아 소피아 대성당 에 연간 80파운드의 금 기증.
1037~46년? 키예프, 하기아 소피아 성당 건설[146~48].	
1042년 이후 콘스탄티노플, 하기아 소피아 대성당, 여제 조에 모자이크 패널 개작[145].	
1042~55 키오스 섬, 네아 모니 수도원 건설[140~44]. 콘스탄티노플, 만가나의 하기오스 게오르기오스 수도원.	

1048년 이전 오시오스 루카스 수도원 주성당 건설[131~38].

1050~75년경 『바티칸 8대서(Vat.gr.747) 사본』[174].

1063년경 베네치아, 제3차 산마르코 대성당 건설 개시.

1066 『테오도루스 시편』 완성[162~64]. 콘스탄티노플, 아말피 대성
당의 청동문 주조.

1070 로마, 산바울로푸오리레무라 성당의 청동문[208].

1071 이탈리아, 데시데리우스 수도원장에 의해 몬테카시노에 신성당
헌당.

1076 몬테산안젤로의 청동문.

1100년경 다프니 수도원의 모자이크 장식[151~58].

1105 베네치아, 산마르코 대성당의 제단 앞장식을 '팔라 도로'로 개
조. 1209년과 1345년에 추가 제작[206, 207].

1108 키예프, 성미카엘 성당 헌당.

1122~34 콘스탄티노플, 하기아 소피아 대성당, 「성모자, 요안네스 2세와
이레네」의 모자이크[212].

1130년경 게오르기아, 젤라티 성당의 앱스 모자이크[213].

1131~43 『멜리센데 시편』, 예루살렘에서 제작[229].

1136 요안네스 2세 콤네누스에 의해 콘스탄티노플에 판토크라토르
수도원 창건[210~211].

1140 루지에로 2세, 팔레르모에 카펠라 팔라티나 헌당.

1142~43 팔레르모, 카펠라 팔라티나의 돔 모자이크[178].

1143 팔레르모에 안티오크의 게오르기오스 후원으로 마르토라나 성
당 건립. 모자이크는 1151년 이전에 완성[186~191].

1148 체팔루 대성당 앱스 모자이크[193~94].

1152 페라이, 테오토코스 코스모소테이라 수도원 창건.

1155이전 시나이 산의 『나지안조스의 성 그레고리우스 설교집』[225].

1164 네레지, 산 판텔레이몬 수도원 장식[214~16].

1174이전 윌리엄 2세, 몬레알레 착공.

1186 피사의 보난누스, 몬레알레에 청동문.

1191 마케도니아, 쿠르비노보의 하기오스 게오르기오스 성당 장식[218].

1192 키프로스 섬, 라구데라의 테오토코스 성당 장식[217, 219].

1061 노르만족, 시칠리아 침공 시작(1091년 완료).

1066 노르만족, 잉글랜드 침공. 해스팅스 전투에
서 해럴드 격파.

1071 노르만족, 남이탈리아에서 비잔틴 최후의 근
거지였던 바리 획득. 투르크, 만지케르트(소
아시아)의 전투에서 로마누스 4세 격파.

1082? 베네치아, 관세면제 특권.

1084 셀주크투르크, 안티오크 획득.

1091 노르만족, 시칠리아 정복 완료.

1096 제1차 십자군, 콘스탄티노플 도착.

1099 제1차 십자군, 예루살렘 점령.

1130 루지에로 2세, 교황 아나클레투스 2세에 의해
시칠리아의 왕으로 인정됨.

1171 베네치아인들 구속, 제국 전체에서 상품 몰
수됨.

1176 미리오케팔론에서 비잔틴군, 투르크에 패배.

1182 라틴족, 콘스탄티노플에서 대량 학살.

1185 시칠리아의 노르만족, 테살로니키 점령.

초기 그리스도교와 비잔틴 미술	배경
1204 콘스탄티노플 약탈, 미술작품이 서구로 유출되기 시작함[230~31].	**1204** 십자군, 콘스탄티노플 점령. 라틴 제국 건국
1205 프랑스 존엄왕 필리프 2세, 콘스탄티노플의 성유물을 생드니 성당에 봉납.	
1209 세르비아, 스투데니차 수도원, 성모 성당 돔 장식[234].	
	1210 베네치아, (투르크에 양도되는 1669년까지) 크레타 섬 점령.
1220~30년대 베네치아, 산마르코 대성당의 모자이크 화가, 『코튼 창세기』의 삽화 이용[232].	
1239 '가시면류관', 콘스탄티노플에서 파리로 옮겨짐.	
1261년경 콘스탄티노플, 하기아 소피아 대성당, 남쪽 갤러리에 「데이시스」 모자이크 설치[238].	**1261** 미카엘 8세, 콘스탄티노플 탈환.
	1262 미스트라 탈환.
1266년경 세르비아, 소포차니 수도원의 벽화[235].	
1282~1303 여제 테오도라, 립스 수도원 재건[246]. 팔라이올로기나의 사본들[240~43].	**1282** 스코프예, 밀루틴에 의해 정복됨.
1290년대 미카엘 글라바스, 테오토코스 팜마카리스토스 수도원을 재건 (오늘날 페티예 자미)	
1293 콘스탄티누스 팔라이올로구스, 요안네스 수도원을 재건.	
1294~96 에피로스 군후에 의해서, 아르타의 테오토코스 파레고리티사 성당 건축 및 장식[253~54].	
1295 마케도니아, 오흐리드의 테오토코스 페리블렙토스(성 클레멘스) 성당 장식[255~56].	
	1299 세르비아 왕 밀루틴, 안드로니쿠스 2세의 딸과 결혼.
1304~8년경 미카엘 글라바스의 미망인 마리아, 페티예 자미의 장례용 파르클레시온 추가, 장식[247~50].	
1306/7 프리즈렌, 성모 르예비슈카 성당 장식	
1307년 이후? 치체르, 성니키타스 성당 장식.	
1310~14 또는 1329년 또는 그 이후 니폰 총주교에 의해, 테살로니키의 성사도 성당 건립, 장식[251~52].	
1313~47 크레타 섬, 화가 요안네스 파고메노스 활동.	
1314 스투데니차, 밀루틴 왕, 성 요아킴과 성 안나 성당 건설.	
1315~21년경 콘스탄티노플, 코라(페티예 자미)의 구세주 수도원 개축과 장식[257~64].	
1317~18 스타로 나고리치노의 하기오스 게오르기오스 성당 장식.	
	1321~28 안드로니쿠스 2세와 그의 손자 안드로니쿠스 3세 사이에 내전.
	1331 오스만투르크, 니케아 점령.
1344 모스크바, 그리스인 화가가 성모 성당 장식.	
1346 하기아 소피아 대성당 동쪽 대아치와 반원돔 붕괴.	
1348 그리스인 이사이아스, 노브고로트의 성당 장식.	**1348** 미스트라, 한 군후(君侯)의 거주지
1355년까지 하기아 소피아 대성당의 재건된 원형 돔의 모자이크 복원.	
1378 노브고로트, 그리스인 테오파네스가 '변용' 성당을 장식.	

초기 그리스도교와 비잔틴 미술　　　　　　　　　　배경

1384~96 사메그렐로 왕자, 차렌지크하의 성당 장식을 위해 콘스탄티노
　　　　플로부터 화가 마누엘 에우게니코스를 게오르기아로 초빙.
1395　모스크바, 그리스인 테오파네스가 성모탄생 성당을 장식.
1399　모스크바, 그리스인 테오파네스가 크렘린의 대천사 미카엘 성　　　　1399~1402 마누엘 2세, 투르크에 대항할 원군을
　　　　당을 장식.　　　　　　　　　　　　　　　　　　　　　　　　구하기 위해 서유럽 방문.
1408　마누엘 크리솔로라스, 『디오니시우스 사본』을 생드니 성당에
　　　　기증[265~266].
1428년경 미스트라, 테오토코스 판타나사 수도원 장식.

1453　하기아 소피아 대성당, 모스크로 개조.　　　　　　　　　　　　1430　테살로니키, 투르크에 함락됨.
　　　　　　　　　　　　　　　　　　　　　　　　　　　　　　　　1453　콘스탄티노플, 투르크에 함락됨. 콘스탄티누
　　　　　　　　　　　　　　　　　　　　　　　　　　　　　　　　　　　스 11세 사망.
　　　　　　　　　　　　　　　　　　　　　　　　　　　　　　　　1460　투르크, 미스트라 점령.

• 325년경 로마, 비잔틴 제국

대서양

엘베 강

라인 강

루아르 강

론 강

도나우 강

밀라노
베네치아
포 강
라벤나
피사

그라도
포레치
풀라
버

스

타호 강

로마
몬테라시노

몬테
산탄젤로
바를레타, 트ㄹ

스

아말피
라벨로
살레르노

바리

롯사ㄴ

팔레르모 몬레알레
체팔루
시칠리아

지중해

0 500마일
0 500 1000킬로미터

노브고르트

모스크바

돈 강

볼가 강

키예프

드네프르 강

드네스트르 강

카스피 해

도나우 강

흑해

그루지야

차렌지크하 • 겔라티

시노프

아르메니아

스탈로 나고리치노
피에 네레지

카파도키아

콘스탄티노플

소

필립피

칼케돈

드

페라이

니코메디아

테살로니카

프로콘네소스

니케아

괴레메 계곡

아포스산

구시오스

키오스 섬

키리키아

루카스

에페소스

칼라트 세만

테네, 다프니

안탈리아

안티오키아

티그리스 강

미스토라

리하

라구데라

시리아

두라

유프라테스 강

크레타

키프로스

팔레스타인

예루살렘

베들레헴

시나이 반도 • 아일라

성카타리나 수도원

나일 강

권장도서

일반

다음 문헌들은 아주 세세하면서도 폭넓은 시각을 견지하며 전문적인 주제를 다룬다. 논문집과 전시 카탈로그도 포함되어 있다. 영어로 된 출판물을 우선했다.

Peter Brown, *The Rise of Western Christendom* (Oxford, 1996)

Hugo Buchthal, *Art of the Mediterranean World, AD100 to 1400* (Washington, DC, 1983)

David Buckton (ed.), *Byzantium* (exh. cat., British Museum, London, 1994)

Byzance (exh. cat., Musée du Louvre, Paris, 1992)

Robin Cormack, *Writing in Gold: Byzantine Society and Its Icons* (London, 1985)

____, *Painting the Soul: Icons, Death Masks and Shrouds* (London, 1997)

____, *Byzantine Art* (Oxford, 2000)

F L Cross and E A Livingstone (eds), *Oxford Dictionary of the Christian Church*, 2nd edn (Oxford, 1983)

Elizabeth Dawes and Norman H. Baynes, *Three Byzantine Saints* (Oxford, 1977)

Helen C Evans (ed.), *The Glory of Byzantium* (exh. cat., Metropolitan Museum of Art, New York, 1997)

Paul Hetherington, *Byzantine and Medieval Greece* (London, 1991)

J M Hussey, *The Orthodox Church in the Byzantine Empire* (Oxford, 1986)

Alexander Kazhdan and Giles Constable, *People and Power in Byzantium* (Washington, DC, 1982)

Alexander Kazhdan et al. (eds), *Oxford Dictionary of Byzantium*, 3 vols (New York and Oxford, 1991)

Ernst Kitzinger, *The Art of Byzantium and the Medieval West: Selected Studies*, ed. W Eugene Kleinbauer (Bloomington and London, 1976)

Athanasios D Kominis (ed.), *Patmos: Treasures of the Monastery* (Athens, 1988)

Richard Krautheimer, *Early Christian and Byzantine Architecture*, The Pelican History of Art, 4th edn (Harmondsworth, 1986)

Angeliki E Laiou and Henry Maguire (eds), *Byzantium: A World Civilization* (Washington, DC, 1992)

Viktor Lazarev, *Storia della pittura bizantina* (Turin, 1967)

Henry Maguire, *Art and Eloquence in Byzantium* (Princeton, 1981)

Cyril Mango, *The Art of the Byzantine Empire, 312~1453*, Sources and Documents in the History of Art Series (Englewood Cliffs, NJ, 1972, repr. Toronto, 1986)

____, *Byzantine Architecture* (New York, 1976)

____, *Byzantium, The Empire of New Rome* (London, 1980)

Thomas Mathews, *The Art of Byzantium* (London, 1998)

John Julius Norwich, *Byzantium*, 3 vols (London, 1988~95)

George Ostrogorsky, *History of the Byzantine State* (Oxford, 1968)

Robert Ousterhout and Leslie Brubaker (eds), *The Sacred Image East and West* (Urbana, IL, 1995)

S Pelekanidis and others, *The Treasures of Mount Athos, Illuminated Manuscripts*, 4 vols (Athens, 1973~91); vols 3~4 in Greek only

Lyn Rodley, *Byzantine Art and Architecture, An Introduction* (Cambridge, 1993)

Linda Safran (ed.), *Heaven on Earth Art and the Church in Byzantium* (University Park, PA, 1998

N P Šečenko and C Moss (eds), *Medieval Cyprus* (Princeton, 1999)

Treasures of Mount Athos (exh. cat. Museum of Byzantine Civilisation, Thessaloniki, 1997)

The Treasury of San Marco, Venice (exh. cat., Metropolitan Museum of Art, New York, 1984)

Maria Vassilaki (ed.), *Mother of God* (exh. cat., Benaki Museum, Athens, 2000)

Christopher Walter, *Art and Ritual of the Byzantine Church* (London, 1982)

Kurt Weitzmann, *Studies in Classical and Byzantine Manuscript Illumination* (Chicago, 1971)

____, *Studies in the Arts at Sinai* (Princeton, 1982)

____, *The Icon* (New York, 1978)

____, *The Monastery of Saint Catherine at Mount Sinai: The Icons* (Princeton, 1976)

Kurt Weitzmann (ed.), *Age of Spirituality* (exh. cat., Metropolitan Museum of Art, New York, 1979)

초기
(초기 그리스도교/초기 비잔틴/고대 말기)

6세기 말의 미술, 사상, 사회, 사건에 관한 문헌을 중점적으로 소개한다. 이 책의 제1장에서 제3장까지 해당한다. 영어로 된 출판물을 우선했다. 그러나 라벤나의 유물에 대해서는 독일인 디히만(F W Deichmann)의 저술이 가장 기본적인 문헌이며, 이를 대신할만한 영어 문헌은 없다.

Peter Brown, *The Cult of the Saints:*

Its Rise and Function in Latin Christianity (Chicago, 1981)

___, Power and Persuasion in Late Antiquity: Towards a Christian Empire (Madison, WI, 1992)

Averil Cameron, Continuity and Change in Sixth-Century Byzantium (London, 1981)

___, The Mediterranean World in Late Antiquity, AD395~600 (London, 1993)

Friedrich Wilhelm Deichmann, Ravenna, Hauptstadt der spätantiken Abendlandes, 4 vols (Wiesbaden, 1969~89)

___, Frühchristliche Bauten und Mosaiken von Ravenna (Baden-Baden, 1958)

Jaš Elsner, Art and the Roman Viewer (Cambridge, 1995)

___, Imperial Rome and Christian Triumph (Oxford, 1998)

Antonio Ferrua, The Unknown Catacomb: A Unique Discovery of Early Christian Art (New Lanark, 1991)

André Grabar, Christian Iconography, A Study of its Origins (New York, 1968)

Joseph Gutmann, Sacred Images: Studies in Jewish Art from Antiquity to the Middle Ages (Northampton, 1989)

Martin Harrison, A Temple for Byzantium (Austin, TX, 1989)

Judith Herrin, The Formation of Christendom (Princeton, 1987)

Ernst Kitzinger, Byzantine Art in the Making (Cambridge, MA, 1977)

Spiro K Kostof, The Orthodox Baptistery of Ravenna (New Haven, 1965)

Richard Krautheimer, Rome: Profile of a City, 312~1308 (Princeton, 1980)

Rowland J Mainstone, Hagia Sophia (London, 1988)

Konstantinos A Manafis, Sinai: Treasures of the Monastery of Saint Catherine (Athens, 1990)

Marlia Mundell Mango, Silver from Early Byzantium (exh. cat., Walters Art Gallery, Baltimore, 1986)

Robert Mark and Ahmet Akmak (eds), Hagia Sophia (Cambridge, 1994)

Thomas F Mathews, The Early Churches of Constantinople: Architecture and Liturgy (University Park, PA, 1971)

Thomas F Mathews, The Clash of Gods, A Reinterpretation of Early Christian Art (Princeton, 1993)

F van der Meer and Christine Mohrmann, Atlas of the Early Christian World (London, 1966)

Robert Milburn, Early Christian Art and Architecture (Aldershot, 1988)

Sister Charles Murray, Rebirth and Afterlife. A Study of the Transmutation of Some Pagan Imagery in Early Christian Funerary Art, British Archaeological Reports, International Series, 100 (Oxford, 1981)

Kenneth Painter (ed.), Churches Built in Ancient Times (London, 1994)

Procopius, trans. by H B Dewing, The Anecdota or Secret History, Buildings, vols VI-VII, Loeb Classical Library (London and Cambridge, MA, 1935~40, and later reprintings)

Kurt Weitzmann, Late Antique and Early Christian Book Illumination (New York, 1977)

Kurt Weitzmann and Herbert L Kessler, The Frescoes of the Dura Synagogue and Christian Art, Dumbarton Oaks Studies, 28 (Washington, DC, 1990)

___, The Cotton Genesis, Illustrations in the Manuscripts of the Septuagint, 1 (Princeton, 1986)

중기 · 후기
(성상파괴논쟁 포함)

이 시기의 문헌을 선택하는 데 무척 곤란을 겪었다. 근년의 연구물은 물론이고 오래된 기본 문헌까지 포함시켰다. 하지만 역시 영어 출판물을 우선했다. 비잔틴 미술과 사상에 관한 연구는 최근 프랑스어, 독일어, 그리스어, 이탈리아어, 러시아어 등 다양한 언어로 씌어진 서적과 논문을 통해 지속적으로 소개되고 있다.

The Alexiad of Anna Comnena trans. by E R A Sewter (Harmondsworth, 1969)

Jeffrey Anderson, Paul Canart and Christopher Walter, Codex Vaticanus Barberinianus Graecus 372: The Barberini Psalter (Stuttgart, 1992)

Michael Angold, The Byzantine Empire 1025~1204 (London, 1984)

___, Church and Society in Byzantium under the Comneni (London, 1995)

Hans Belting, Cyril Mango and Doula Mouriki, The Mosaics and Frescoes of St Mary Pammakaristos (Fethiye Camii) at Istanbul, Dumbarton Oaks Studies, 15 (Washington, DC, 1978)

Eve Borsook, Messages in Mosaic: The Royal Programmes of Norman Sicily, 1130~1187 (Oxford, 1990)

Charalambos Bouras, Nea Moni on Chios, History and Architecture (Athens, 1982)

Robert Browning, Byzantium and Bulgaria (London, 1975)

Leslie Brubaker, Image as Exegesis (Cambridge, forthcoming)

Anthony Bryer and Judith Herrin (eds), Iconoclasm (Birmingham, 1977)

Hugo Buchthal, Miniature Painting in the Latin Kingdom of Jerusalem (Oxford, 1957)

Hugo Buchthal and Hans Belting, Patronage in Thirteenth-Century Constantinople, Dumbarton Oaks Studies, 16 (Washington, DC, 1978)

Annemarie Weyl Carr, Byzantine Illumination, 1150~1250 (Chicago, 1987)

Kathleen Corrigan, Visual Polemics in the Ninth-Century Byzantine Psalters (Cambridge, MA, 1992)

Anthony Cutler, The Aristocratic Psalters in Byzantium, Bibliothèque des Cahiers Archéologiques, 13 (Paris, 1984)

_____, *The Hand of the Master: Craftsmanship, Ivory and Society in Byzantium (9th~11th Centuries)* (Princeton, 1994)

Otto Demus, *Byzantine Mosaic Decoration* (London, 1948, repr. New Rochelle, NY, 1976)

_____, *The Mosaics of Norman Sicily* (London, 1949)

_____, *The Church of San Marco in Venice: History, Architecture, Sculpture*, Dumbarton Oaks Studies, 6 (Washington, DC, 1960)

_____, *The Mosaics of San Marco in Venice*, 4 vols (Chicago and Washington, DC, 1984)

_____, *The Mosaic Decoration of San Marco, Venice*, ed. Herbert L Kessler (Chicago, 1990)

Mary-Lyon Dolezal, *Ritual Representations: The Middle Byzantine Lectionary Through Text and Image* (in preparation)

Ann Wharton Epstein, *Tokalı Kilise*, Dumbarton Oaks Studies, 22 (Washington, DC, 1986)

Jaroslav Folda, *The Art of the Crusaders in the Holy Land, 1098~1187* (Cambridge, 1995)

J F Haldon, *Byzantium in the Seventh Century* (Cambridge, 1990)

Michael Jacoff, *The Horses of San Marco and the Quadriga of the Lord* (Princeton, 1993)

Jeremy Johns, *Early Medieval Sicily* (London, 1995)

Walter E Kaegi, *Byzantium and the Early Islamic Conquests* (Cambridge, 1992)

Konstantin Kalokyris, *The Byzantine Wall Paintings of Crete* (New York, 1973)

Anna D Kartsonis, *Anastasis, The Making of an Image* (Princeton, 1986)

Ernst Kitzinger, *The Mosaics of St Mary's of the Admiral in Palermo*, Dumbarton Oaks Studies, 27 (Washington, DC, 1990)

_____, *I mosaici del periodo normanno in Sicilia, 1~2, La Cappella Palatina di Palermo* (Palermo, 1992~ 93); 3, *Il duomo di Monreale* (Palermo, 1994), series in progress

Viktor Lazarev, *Old Russian Murals and Mosaics* (London, 1966)

Hrihoriy Logvin, *Kiev's Hagia Sophia* (Kiev, 1971)

John Lowden, *Illuminated Prophet Books* (University Park, PA, 1988)

_____, *The Octateuchs* (University Park, PA, 1992)

Paul Magdalino, *The Empire of Manuel I Komnenos* (Cambridge, 1993)

Hans Eberhard Mayer, *The Crusades* (Oxford, 1972)

Rosemary Morris, *Monks and Laymen in Byzantium, 843~1118* (Cambridge, 1995)

Doula Mouriki, *The Mosaics of Nea Moni on Chios*, 2 vols (Athens, 1985)

Robert S Nelson, *The Iconography of Preface and Miniature in the Byzantine Gospel Book*, Monographs on Archaeology and the Fine Arts, 36 (New York, 1980)

Donald M Nicol, *The Last Centuries of Byzantium* (London, 1972)

Dimitri Obolensky, *The Byzantine Commonwealth* (London, 1971)

Robert Ousterhout, *The Architecture of the Kariye Camii in Istanbul*, Dumbarton Oaks Studies, 25 (Washington, DC, 1987)

Michael Psellus, *Fourteen Byzantine Rulers trans.* by E R A Sewter (Harmondsworth, 1966)

Nancy Patterson Ševčenko, *Illustrated Manuscripts of the Metaphrastian Menologion* (Chicago, 1990)

Paul A Underwood, *The Kariye Djami*, vols 1~3 (New York, 1966); vol.4, ed. Paul A Underwood (Princeton, 1975)

Christopher Walter, *Art and Ritual of the Byzantine Church* (London, 1982)

Kurt Weitzmann and George Galavaris, *The Monastery of Saint Catherine at Mount Sinai: The Illuminated Greek Manuscripts* (Princeton, 1990)

Annabel Jane Wharton, *Art of Empire* (University Park, PA, 1988)

Mark Whittow, *The Making of Orthodox Byzantium, 600~1025* (London, 1994)

찾아보기

굵은 숫자는 본문에 실린 작품 번호를 가리킨다

감사의 말

아트 앤드 아이디어 시리즈의 책임 편집자인 마크 졸던, 그리고 담당 편집자 팻 배릴스키의 충고와 격려가 무척 소중했다. 팻과 줄리아 매켄지는 이 책의 집필과 제작의 모든 단계에서 필자의 눈이 되어주었다. 그녀와 줄리아에 대해서는 개인적으로 존경과 찬사의 박수를 보내고 싶다. 너무 고마울 뿐이다. 마이클 버드의 통찰력과 식견은 전체 텍스트를 편집하는 실제 제작 과정에서 중요한 역할을 했다. 수전 로즈스미스는 정교함, 인내력, 그리고 유머 감각으로 그림의 수집을 책임져주었다. 필 베인즈는 특유의 섬세함과 재능을 발휘해 각 페이지의 레이아웃을 디자인하였다. 아트 앤드 아이디어는 이렇게 여러 명이 일한 결과이다. 다음에 언급하는 친구 및 동료들은 친절하게 사진을 제공해주었다. 찰스 바버, 로비 콜맥, 앤터니 이스트먼드, 조반니 프레니, 조지 갤러버리스, 허버트 케슬러, 에른스트 키친저, 시릴 망고, 존 미첼, V 널세시언, 앤 테리, 함마르 폴프, 애너벨 와튼. 에프탈리아 콘스탄티니데스는 나에게 사진에 담겨 있는 많은 이야기들을 해주었다. 나는 그녀의 말에 귀를 기울였고 또 조언도 구했다. 그리고 헬렌 에번스의 열정과 격려는 이 프로젝트를 완성하는 데 없어서는 안 될 중요한 요소였다. 이 모든 분들에게 따뜻한 감사의 마음을 전한다. 오직 소수의 전문가만이 내가 누구의 어떤 말을 참조했는지 알 수 있을 것이지만, 나는 이 책을 쓰는 데 여러 방식의 도움을 받았다. 그렇게 하도록 길을 열어준 연구자들에게 이 책에서 (주석을 통해) 정식으로 감사의 뜻을 전하지 못한 점을 유감스럽게 생각한다. 시릴 망고의 『비잔틴 제국의 미술, 312~1453년』(권장도서 참조)은 사료 번역시 필수 문헌이었다. 그밖에도 여러 자료들을 참조했다. 물론 내 자신의 연구결과도 포함되었다. 이 책에서 소개한 미술의 일부(가령, 키오스의 네아 모니)는 최근 출판된 권위 있는 연구서의 도움을 받았다. 그것들은 논의의 기초를 제공해준 문헌이다. 나는 또한 기존에 소개가 거의 되지 않았던 영역까지 이 책의 고찰 대상에 포함시켰다. 권장도서의 목록을 참조하기 바란다. 권장도서는 어떤 면에서 독자들에게 단순한 참고문헌 그 이상으로 도움이 되리라 믿는다.

이 책이 많은 사람들에게 다양하게 읽혀졌으면 좋겠다. 나는 이 책을 통해 '초기 그리스도교와 비잔틴 미술'에 관해 특별한 견해를 밝혔고, 그에 따라 개인적인 선택을 할 수밖에 없었다. 그러한 시각을 가질 수 있도록 내게 가르침을 주신 많은 분들이 있다. 특히 코톨드 미술연구소에서 나를 지도해주시는 로빈 코맥 선생님께 학문적 동지로서, 이 책을 통해 감사의 마음을 전하고 싶다.

존 로덴

옮긴이의 말

초기 그리스도교와 비잔틴 미술에 관한 대부분의 개론서들은 연대별로 작품을 나열하고, 그 형태의 변화를 범주화하는 정통의 양식사적 서술이다. 그러나 이 책은 그러한 통사적 관점에서 벗어나 당시의 미술 생산의 주체와 목적, 그리고 정치·경제적 기능의 상호맥락까지 밝히려는 사회사적 관점을 취한다. 연구 대상으로 삼고 있는 이 시기의 미술 자체가 다른 시대와 달리 온전하게 보존되어 있는 경우가 무척 드물어, 작품 속에 숨은 내러티브를 세심하게 추적하여 독자들을 설득해야 하는 어려움이 있다.

그럼에도 옮긴이의 눈길을 끈 것은 필사본 삽화에 관한 구체적이고 다각적인 설명이었다. 문헌학과 도상학을 넘나드는 다양한 방법을 통해서, 지금까지 출판된 어느 개론서보다도 많은 필사본 삽화를 소개하고 있다는 것이 이 책의 장점이다.

저자는 '성상파괴논쟁'을 논의의 기점으로 삼고 있다. 즉 이 시기의 미술이 픽토리얼 기호와 그것이 지시하는 신성한 대상 사이의 '관계성'에 대한 논쟁의 장이었음에 주목한다. 또한 그 관계의 합법성과 본질을 규정하려는 움직임에 담겨진 당시의 인식 변화를 역사적 사실들과 함께 더듬는다. 성상, 우상, 아이콘, 이미지 같은 단어들은 단순하게 언어와 조형의 테두리에 한정되지 않는다. 현대인들은 역사적 생활과정의 산물인 그것들을 관념과 교의 등 가공의 무언가에서 독립시키려 하기도 하고, 그것의 세련된 권력에 주시하기도 한다. 어쩌면 그런 그들에게는 단순한 '종교미술'이 아니라, 동시대의 허위와 이데올로기를 인식하고 스스로의 감각과 반영의 상(像)을 발견하도록 도와주는 지침서 역할을 하지 않을까 생각된다. 그만큼 이 책은 넓은 파장의 가능성을 가지는 텍스트다.

독자들에게 일러둘 것들이 몇 가지 있다. 우선, 본문에 등장하는 그리스어와 라틴어는 비잔틴 시대의 발음을, 성서 속 인물과 지명, 문장은 대한성서공회의 '공동번역 성서'를 따랐다.

주위의 많은 분들이 이 책의 의의에 공감하시고 번역 작업에 도움을 주셨다. 지속적인 연구로 보답하고 싶다. 특히 한길아트의 남경화, 고미영 님께서 많이 수고해주셨다. 번역하는 내내 가난하고 재미없는 가장을 묵묵히 지켜봐준 아내와 가족에게도 감사의 마음 전한다.

임산

사진의 출처

Art & Ideas

초기 그리스도교와 비잔틴 미술

지은이 존 로덴
옮긴이 임산
펴낸이 김언호
펴낸곳 한길아트
등 록 1998년 5월 20일 제75호
주 소 413-830 경기도 파주시 교하읍 산남리 파주출판문화정보산업단지 17-7
www.hangilart.co.kr
E-mail : hangilart@hangilsa.co.kr
전 화 031-955-2032
팩 스 031-955-2005

제1판 제1쇄 2003년 10월 15일

값 29,000원

ISBN 89-88360-84-2 04600
ISBN 89-88360-32-X(세트)

Early Christian & Byzantine Art

by John Lowden
© 1997 Phaidon Press Limited

This edition published by HangilArt under licence
from Phaidon Press Limited of Regent's Wharf, All Saints Street,
London N1 9PA, UK through Bestun Korea Agency Co., Seoul

HangilArt Publishing Co.
413-830, 17-7 Paju Book City
Sannam-ri Gyoha-eup, Paju
Gyeonggi-do, Korea

Korean translation arranged by HangilArt, 2003

Printed in Singapore